한국만가집
-호서편 -

한국만가집_호서편

발행일	2015년 6월 5일

엮은이	기 노 을		
펴낸이	손 형 국		
펴낸곳	(주)북랩		
편집인	선일영	편집	서대종, 이소현, 이탄석, 김아름
디자인	이현수, 윤미리내, 곽은옥	제작	박기성, 황동현, 구성우
마케팅	김회란, 박진관, 이희정		
출판등록	2004. 12. 1(제2012-000051호)		
주소	서울시 금천구 가산디지털 1로 168, 우림라이온스밸리 B동 B113, 114호		
홈페이지	www.book.co.kr		
전화번호	(02)2026-5777	팩스	(02)2026-5747

ISBN 979-11-5585-609-3 03600(종이책) 979-11-5585-610-9 05600(전자책)

이 도서의 국립중앙도서관 출판예정도서목록(CIP)은 서지정보유통지원시스템 홈페이지(http://seoji.nl.go.kr)와
국가자료공동목록시스템(http://www.nl.go.kr/kolisnet)에서 이용하실 수 있습니다.
(CIP제어번호 : CIP2015014228)

한국만가집

/ 호서편 /

기노을 편저

북랩 book Lab

머리말

구비문학口碑文學으로서의 만가輓歌는 민속 문학 중 인생의 최후를 장송葬送하는 지고한 예술이며, 어느 면에 있어서는 기록문학記錄文學에 비할 수 없는 민중의 생활사이기도 하다.

오늘날 과학 문명이 발달함에 따라서 도시화가 가속되어 전통사회가 서서히 무너지고 구비문학의 자료원도 덩달아 소멸돼 가서 조상 전래의 아름다운 전통문화가 점차 설 자리를 잃게 된 것은 매우 가슴 아픈 일이 아닐 수 없다.

그러나 구비문학은 자연적 공동 심음共同心音의 표현으로서 우리 조상들이 민족적 관습과 생활 상태를 반영하고 민족 고유의 보편적 감정을 나타내어 현대 문명의 원류를 이루고 있다는 사실에 유의해야 할 것이다.

여기서 나는 민속 문학의 귀중함을 재삼 깨닫게 되고 전통 문화의 보전의 필요성을 실감하게 된다. 민속 문학은 어느 분야도 다 중요하지만 그 중에서도 특히 만가는 인생의 마지막을 향도하는 이정표요, 인생 최후의 길을 밝혀 주는 호롱불과도 같은 서정적인 우리의 삶, 그 자체라는 점에서 더욱 소홀히 여겨서는 아니 될 것이다.

만가는 민속임과 동시에 한 편의 서정시라 할 수 있다. 그것은 죽은 이를 위해서 애도와 비탄을 나타내는 노래이기에 한없이 슬프고 애절한 시가 되는 것이다. 그런 점에서 현대시와 만가는 공통성이 있다. 굳이 다른 점이 있다면 개인과 민중, 자유와 정형, 그리고 시대의 선후 정도일 것이다. 이와 같이 만가의 귀중함은 인정되지만 만가는 만가대로의 정상적인 전승과 발전을 기대하기 어렵고, 불행히도 하 많은 세월 동안 황량한 불모지에 팽개

친 채 오늘날까지 단편적인 소개 말고는 단 한 권의 이렇다 할 문헌이 없다는 것은 참으로 서글픈 일이다.

나는 역사가도 아니고 민속학자도 아니다. 다만 현대문명이 전통 문화에 뿌리를 내리고 있듯이 현대 문학은 구비문학을 모태로 하고 있다는 사실을 강조하는 시인일 따름이다. 나는 이제 만가를 보전해야 할 당위성을 찾아내고 우리나라만이 가지고 있는 특유의 상여 노래를 집대성해야 할 의무감 같은 것을 느꼈다. 그리하여 지난 5년 동안 호남 지방의 두메산골이며 어하 벽촌을 두루 답사하여 서로 다른 수많은 만가권輓歌圈을 발견하고 호남지방과 제주도에서 165편의 만가를 수집·정리할 수 있었다.

모든 일이 그러하듯이 만가 역시 결코 우연히 생성된 것은 아니다. 반드시 그 지방만이 가지고 있는 역사적인 배경과 그 지방의 특수 환경의 향토성鄕土性 속에서 형성된다. 그래서 나는 그 지방의 만가를 이해하는 데 있어서는 결코 무관하지 않을 그 지방의 역사성과 지정학적인 지역성을 먼저 살펴야 한다고 생각한다. 때문에 모두에 참고 자료로서 그 지방의 고적과 유물을 소개했고, 말미에 제공자의 신원과 지방의 특색을 부기했다.

오직 나는 우직스런 나의 아집과 사명감 하나로 이 엄청난 일을 완수해낸 것을 자랑으로 여긴다. 또 나는 허허 벌판에서 개척자적인 정신으로 이 힘든 일을 감당해 낼 수 있었음을 기쁘게 생각한다. 앞으로 나의 만가집이 이 방면을 연구하는 학자들에게 다소라도 보탬이 될 수 있다면 나는 무한한 보람으로 여길 것이다. 끝으로 귀중한 자료를 제공해 주신 여러분들과 이 책이 나오기까지 함께해 주신 모든 분께 감사한다.

1989년 6월 20일

석산사石山寺에서

편저자編著者 識

일러두기

1. 그 지방의 방언은 가급적 그대로 살리도록 노력했다.
2. 가사가 중복되는 경우에는 다른 비슷한 가사로 대체했다.
3. 전수 과정에서 잘못 전달된 어휘는 원어에 충실했다.
4. 의미가 전혀 통하지 않는 낱말은 소리 나는 대로 적었다.
5. 맞춤법, 띄어쓰기는 현행 표기법에 따랐으나 운율 등의 면에서 곤란한 부분은 예외도 있다.
6. 요령은 박자에 맞춰서 흔들지만 편의상 맨 앞줄에 나타냈다.
7. 모두에는 고적지를 소개하여 그 지방의 만가가 형성된 역사적 배경을 설명했다.
8. 말미에는 제공자의 신원과 그 지방의 특색을 간략하게 소개했다.
9. 행정 구역의 명칭과 제공자의 연령 등은 수집 당시를 기준으로 했다.

충청북도편

만가輓歌

1. 만가의 의의

만가(輓歌, 挽歌)는 우리나라 구전 민요口傳民謠의 하나로서 상여를 메고 갈 때 부르는 노래이다. 따라서 만가는 구비 전승으로서의 민중문학인 동시에 민속이다. 만가는 전통문화의 중요한 유산이며 어느 면에서는 기록문학에 비할 수 없는 절실한 생활 그 자체이기도 하다.

만가는 쉽게는 '상여소리', '상부소리', '영결노래'라고 하며 향도가香徒歌, 향두가鄕頭歌, 상두가喪土歌, 상두가常頭歌, 해로가薤露歌라고도 한다. 향도가란 신라와 고려 시대의 향도(향도)라는 신앙단체에서 연유된 것으로, 불교와 무속의 두 요소가 내포된 단체가 부르는 노래였다. 김유신 장군의 화랑도를 일명 용화향도龍華香徒라고 한 것을 보면 신라의 화랑이 불교와 고유 신앙의 요소를 내포한 단체였음을 알 수 있다. 또 고려 숙종肅宗 때는 승려와 일반인으로 구성된 만불회萬佛會라는 신앙 단체가 있어서 그 모임에 든 사람을 만불향도萬佛香徒라 했다. 요즘의 단원團員이나 회원會員과 같은 말이다.

향도가香徒歌는 죽은 사람을 애도하여 상여를 메고 가는 상두꾼[유대꾼]을 일러 향도라 했고 그 향도들이 합창하는 상여 노래를 가리킨 말이다. 향도들이 상여를 운상하게 된 것은 맹인亡人을 영천영지永天永地에 왕생극락하게 한다는 신앙적 요소가 내포돼 있었다. 향두가鄕頭歌는 그 향도가 향두로 변음되어 불린 것이라고 할 수 있다. 상여의 낮은말로 상두[喪土]란 말이 있다. 여기서 '土'는 뿌리를 의미한다. 남의 것을 가지고 제 낯을 내는 사람을 비꼬는 속담으로 '상두술에 낯내기'라는 말이 항간에 쓰이고 있는 것처럼, 상

여소리를 '상두가喪土歌'라고 했다. 여기서 '상두가常頭歌'란 어휘가 생겼을 것이다. 해로가薤露歌란 솔잎에 묻은 이슬에서 나온 말로 인생무상을 의미하는 낱말이다. 여기서 '솔'은 소나무의 솔이 아니라 달래과에 속하는 다년초 식용식물인 부추를 의미하는 호남 지방의 방언이다. 간밤에 내린 이슬이 부춧잎에 방울방울 맺혀 있다가 아침에 해가 뜨면 가장 먼저 떨어진다는데서 허무한 인생을 비유한 것이다. 중국 한漢나라 때 생긴 말로 주로 귀족사회에서 쓰였다. 또 만가를 호남지방에서는 상부가相扶歌, 제주도에서는 답산가踏山歌라 일컫는다. 상부가란 옛날 향약의 상부상조에서 나온 말이요, 답산가란 상여를 메고 산으로 올라간다는 데서 그렇게 쓰인 말이다.

만가를 영어로는 '엘레지(elegy)'라고 한다. 죽은 이를 위해서 애도와 비탄을 나타내는 노래나 시를 가리킨다. 엘레지는 그리스어의 'elegos' 즉 갈대 피리란 뜻으로 당초에는 피리를 반주하는 만가의 일종을 지칭했다. 이는 후에 심사나 명상을 싣는 데 적합한 시 형식을 지칭하게 되었다. 근세에 이르러서는 고인에 대한 애도와 비탄의 감정을 나타내는 서정시를 지칭하게 되었다.

우리가 만가라 하면 죽은 사람을 애도하는 가사를 노래화한 것을 이른다. 만가에는 상여를 메고 묘지를 향하면서 부르는 노래와 매장한 뒤에 흙을 다질 때 부르는 노래가 있다. 특히 후자는 '달구지'라고 따로 말하기도 한다. 지금은 거의 소멸되었지만 봉분까지 완전히 다 끝마치고 돌아오면서 부르는 '산하지'라는 허전한 노래가 있다. 이제 산하지는 다른 지방에서는 볼 수 없다. 오직 해남군과 고흥군 일부 지역에서만 간신히 명맥을 유지해오고 있다. 돌아오면서 부르는 노래까지 총칭하여 만가라고 한다.

2. 만가는 노동요다

우리나라 사람은 특히 음악을 좋아한다. 음악을 좋아하기에 국민성이 순수하다. 김을 매고 보리타작을 할 때나 밭을 매고 길쌈을 할 때나 그 밖의

어떤 일이든지 무리를 지어 노동을 할 때는 으레 노래를 부른다. 그래서 농요가 발전돼 왔다. 노동을 할 때 노래를 부른 것은 어느 나라고 마찬가지다. 그러나 죽은 이를 메고 가면서까지 노래를 부르는 국민은 아마 우리나라뿐일 것이다. 우리나라의 거의 모든 의식은 중국에서 배워왔지만, 중국에서는 출상하면서 노래를 하지는 않는다. 필자는 옛날 우연한 기회에 중국 사람들의 상여 나가는 장면을 목격한 일이 있다. 그들은 '곡부(모)어금귀지부 哭父〈母〉於今歸地府, 사친종일망천애思親終日望天涯'라는 만시를 대문 양쪽 기둥에 써 붙여놓고 그들 특유의 나팔과 호궁胡弓을 연주하면서 상여를 메고 가는 것이었다. 상인喪人들이 상여를 뒤따르면서 호곡하는 풍습까지는 우리나라와 똑같았지만 그들은 노래를 부르지는 않았다. 우리나라는 공포 또는 종부(상여 앞소리를 메기는 사람)가 요령을 흔들며 구슬픈 가락으로 앞소리를 메기고 유대꾼[상부꾼]들은 뒷소리를 받으며 마지막 가는 이를 노래로 전송한다. 우리나라 사람은 죽은 이를 노래로 전송할 정도로 음악을 좋아하는 국민이라고 한다면 궤변이 될지 모르겠다.

논어에 '송사위대送死爲大'란 말이 있다. 즉 사자死者를 보내는 일이 인간의 대사이니만치 깊은 애도와 경건한 의식으로 고인을 보내야 한다는 의미다. 이것이 공자와 맹자의 전통적 유교의 교훈이었다. 그런데 노자는 모친의 상을 당했을 때 관 앞에서 노래를 불렀다. 생과 사는 자연의 섭리요 하늘의 뜻이므로 어린애가 태어났을 기쁜 마음으로 맞이했듯이 늙어서 돌아갈 때도 기쁜 마음으로 보내야 한다는 이유에서다. 다분히 철학적이다. 그래서 노장으로 이어지는 도교는 공맹의 유가들로부터 이단자라고 배척받는다.

오백년 동안 유교가 뿌리를 내린 우리나라는 '송사위대'라는 유가적 정신에 입각해서 엄숙한 의식을 거쳐서 죽은 이를 보낸다. '주자가례'에 나오는 의식에 따라 상례와 장례를 치른다. 그런데 동방예의지국으로 자처하고 유가 정신으로 철저한 우리나라에, 죽은 이를 보내는 데 노래를 부르는 풍습이 생겼다는 것은 참으로 불가사의한 일이다. 만가를 지고지순한 예술의 차원으로 승화시켜 생각해 보아도 이해가 가지 않는 독특한 한국적 풍습일

수밖에 없다. 그래서 필자는 만가가 죽은 이를 전송하는 노래의 차원으로서가 아니라 향도들의 차원에서 만가의 탄생을 풀이하고 싶다. 즉 향도들의 그들의 피로를 덜고 서로의 발을 맞추기 위해서 흥얼흥얼하다가 오늘의 만가로 발전했을 것으로 보는 것이다.

상여를 메고 나가면서 만가를 부르는 것은 두 가지 목적에서다. 그 하나가 피로를 덜기 위해서요, 다른 하나는 발을 맞추기 위해서다. 어떤 고된 일을 단체로 하게 될 때 노래를 합창하면서 그 일을 하면 피로가 반감된다. 여기에서 자연 발생한 것이 노동요다. 그러므로 만가는 의식요이면서도 노동요의 성격을 띤다고 볼 수 있다. 다른 하나는 유대꾼들의 발을 맞추기 위해서다. 이에 만가는 절대 불가결이다. 운상은 공포까지 합해서 최하 13명에서 33명까지 한다. 부유하고 벌족한 가정에서는 베부치를 달고 50명 또는 100명 이상의 유대꾼들이 운상하기도 한다. 정족수의 유대꾼들이, 그 중에서 단 한 명이라도, 고의적으로 발을 버티고 있으면 상여가 움직이지 못한다. 또 발을 잘못 맞추어도 운상하기가 퍽 어렵다. 그래서 상두꾼들의 발을 맞추기 위해 만가가 발전했을 것이다.

3. 만가는 단편적이다

만가는 유불선儒佛仙 3교에 민속과 무속이 어우러져 추출된 자연 발생적 민요다. 주로 불교의 회심곡回心曲, 백발가白髮歌, 원적가圓寂歌, 왕생가往生歌, 찬불가讚佛歌, 수심가愁心歌를 비롯한 판소리에서 많이 이용되고 있으며, 춘향전, 심청전, 홍부전 등 고전에서도 광범위하게 인용된다. 또한 농요와 민요에서도, 시조와 속담에서도, 심지어는 연주시聯珠詩에 수록된 이태백李太白, 두자미杜子美, 백낙천白樂天의 시구도 많이 애용되고 있음을 본다. 만가는 어떤 체계적인 사설이나 가사가 있는 것이 아니라 거의가 여기저기서 한구절씩 인용하여 부르는 것이 특색이다. 따라서 처음부터 끝까지 연계 지어보면 전체적으로 문맥이 이어지지 않는 단편적인 것들이다. 공포가 가사

가 미처 생각이 나지 않을 때는 한번 메겼던 가사를 다시 메기기도 하고 순간적으로 작사를 하는 경우가 있다. 그러므로 만가에서 어떤 체계적인 것을 찾는다는 것은 무의미하다. 어떤 내용의 만가가 어떤 내용의 만가가 어떤 양식으로 그 지방에서 불리고 있는가를 알면 그 지방의 상례 풍습을 이해하는 데 족한 것이다.

앞소리는 대개 5백 가사안팎에서 각 지방의 공포들이 2, 30편을 암송하여 이용하는데 각 지방이 서로 중복되는 경우가 많다. 그 대표적인 것이 '심청전' 중 곽 씨 부인 출상 장면에 나오는 '북망산이 머다더니 저 건너 안산이 북망이네.'이다. 이 가사는 어느 지방이고 쓰이지 않는 곳이 없다 해도 과언이 아니다. 그래서 필자는 만가를 수집하는 데 앞소리를 기준으로 삼지 않고 상두꾼들이 받는 뒷소리를 기준으로 해서 수집했다.

가가례家家禮라는 말이 있다. 제사를 지내는 의식이 집집마다 다르다는 뜻이다. 그 말 속에는 남의 제사 지내는 방식이 틀렸다느니 잘못 지냈다느니 해서는 안 된다는 의미도 함께 포함돼 있다. 제례가 집집마다 다르듯이 상례와 장례도 지방마다 같지 않다. 만가 역시 지방마다 다르다. 옛날부터 전승된, 그 지방만이 가지고 있는 특유의 양식을 따로 가지고 있는 것이다. 필자가 조사한 바로는, 유대꾼들이 받는 뒷소리가 가장 짧은 것이 전북 무주군 무주읍 일부 지방에서 전승되고 있는 '어홍 어홍'이었고, 가장 긴 것은 전북 순창군 이사정 지역에서 불리고 있는 '호호하 호호 허허허 허리하리 허허 허노호 허허하 허허 허리노'였다. 이와 같이 뒷소리 장단의 차이와 내용의 상이가 각양각색이다. 상여의 행진에서의 곡의 변화도 지방에 따라 다르다고 할 수 있다. 곡의 변화는 대체로 3가지다. 상여를 들어 올릴 때와 상여를 메고 행진할 때와 가파른 산길을 오를 때의 곡의 변화가 그것이다. 이것이 제주도를 포함한 전라남북도의 보편적인 예다. 그 중에는 극히 제한된 일부 지방에서 동네 안과 밖의 곡이 다른 지역이 있지만 결코 4가지 이상으로는 벗어나지 않는다. 그러나 진도와 고흥지방의 경우는 무려 12가지로 곡이 변화한다. '긴 염불 중 염불 제화 소리 하적 소리 자진 염불 에헤

소리 천근 소리 아미타불 가래 소리 묘다구질 소리 묘중다구질소리 묘잦은 다구질소리' 등의 곡이 각각 다른 것이다. 여기에다 상여를 들어 올릴 때의 '어 - ' 하는 소리까지 합치면 진도의 만가는 사실상 13가지의 변화가 있는 셈이다. 진도는 농요, 민요, 무가 등 민속 고유 음악이 우리나라 어느 지방보다도 가장 발전된 고을이다. 따라서 인정받은 기능인들도 수없이 많다. 심지어는 만가만의 인간문화재도 몇 명이나 된다. 이와 같이 진도의 만가는 우리나라 어느 지방의 만가와도 비교할 수 없을 정도로 곡의 변화가 많다. 또한 방상씨方相氏까지 동원된 독특한 상여 행렬을 보고 있으면 절로 인생무상을 절감하게 된다. 가위 독보적이다. 사실 만가를 문자로 보면 실감이 나지 않는다. 실제로 운상 장면을 보아야 실감 난다. 테이프를 틀어놓고 들어보면 하루 내내 듣는다 해도 결코 싫증을 느끼지 않는다. 그 애수 띤 멜로디의 아름다움이란 분명 예술의 경지라는 생각이 든다. 만가는 어찌 생각하면 인생의 마지막 길을 향도하는 이정표와도 같고 인생 최후의 길을 밝혀 주는 호롱불과도 같은 것이다. 고인의 마지막 길을 전송하는 노래이기에 한없이 처량하고 서글프다. 이름난 공포는 죽은 이를 전송하는 사람들을 울린다. 고인을 모르는 사람조차도 공포의 처량한 사설과 슬픈 가락을 듣고 있노라면 코가 찡해짐을 느끼게 된다.

4. 만가권輓歌圈

행정 구역 경계선과는 아무런 관계가 없이 별개의 만가권이라는 것이 엄연히 존재하고 있다. 대체로 1개 군에는 4, 5개 정도의 만가권이 형성되어 있다. 똑같이 들리는데도 실제로 조사를 해보면 어딘가 서로 다른 데가 있다는 데 묘미가 있다. 군세가 약한 곳은 6개면으로 구성돼 있다. 그런데 더러는 16개면으로 이뤄진 대군도 있다. 평균 1군 10개면으로 잡는다. 1군이 평균 4, 5개의 만가권으로 형성돼 있다고 본다면, 대략 2, 3개면이 한 만가권으로 같은 만가를 부르며 운상한다는 결론이다.

위와 같이 만가권은 행정 경계선과는 무관하기에 한 면이 동서나 남북으로 갈리어 각기 다른 만가를 부르며 운상하는 경우가 허다하다. 따라서 만가권 지도를 작성한다면 한 마을이 양쪽으로 갈라져 이쪽과 저쪽이 각기 다른 만가권에 속하게 되는 기이한 현상이 생길 수 있다. 전라북도 진안군 백운면 평창리가 그 한 예다. 평창리는 몇 개의 자연부락 단위로 형성돼 있는데, 윗마을은 갑의 만가권이고 아랫마을은 을의 만가권인 것이다.

필자가 1군에 4, 5개의 만가권이 존재한다고 전술한 바가 있다. 자세히 살펴보면 그 만가권 사이사이에 소만가권이 존재하는 수가 있다. 마치 대국 사이에 낀 소국처럼 말이다. 그러나 그 만가는 하등 전승할 만한 가치가 인정되지 않는다. 소만가권이란 알고 보면 서투른 모방 만가라 할 수 있다. 그것이 생기게 된 이유는 대개 가난한 단위 부락에서 초상이 나면 전통성이 있는 앞소리꾼을 부를 수 없는 처지여서 그 단위 부락에서 목청이 고운 사람을 공포로 내세우고 위친계 계원들이 상두꾼이 되어 적당히 운상을 끝마친다. 그때 그들이 부른 만가는 다르게 들린다 할지라도 실제로는 전통성이 없는 서투른 모방 만가에 불과한 것이다.

우리가 무심히 들으면 만가가 거의 같다고 느낀다. 호남과 호서가 같고, 영남과 영동이 같고, 경기와 관동이 서로 같다면 만가를 하등 수집 보전해야 할 의미가 없다. 우리나라 만가권이 불과 3, 4개뿐이라는 이야기가 된다. 그러나 필자가 조사한 바로는 제주도를 포함한 호남 3도에서만도 무려 160개 이상의 만가권이 형성돼 있다. 서로 다른 만가를 부르면서 상여를 메고 가는 것이다. 그런 비율로 계산해 보면 남한 전체에 약 700개 이상의 만가권이 분포돼 있을 것으로 추정된다.

과학 문명이 발달하면 할수록 전통적인 만가가 소멸돼 간다. 전통사회가 파괴되면 구비문학의 자료원도 덩달아 소멸돼 간다. 서울과 부산 같은 대도시는 만가가 사라진 지 오래되었다. 상사가 나면 장의차로 운반하여 화장하거나 이웃도 모르는 사이 장례가 치러진다. 그러나 시골은 조상이 물려준 전통적인 만가가 아직도 건전하게 전승되고 있음을 본다. 다행한 일

이다. 기상 이변으로 나무 이파리가 시들 수는 있어도 뿌리 그 자체는 결코 썩지 않는다는 사실을 이로써도 확인할 수 있었다.

5. 만가의 실제

각 지방의 운상 절차는 서로 차이가 있지만 여기서는 그 공통된 절차만을 약술하려 한다. 먼저 방 안에 안치돼 있는 관을 앞뜰로 운구하여 가족들끼리 영결제永訣祭를 지낸다. 영결제가 끝나면 유대꾼들이 관을 꽃상여에 모시고 공포는 계속 요령을 흔든다. 그러면 유대꾼들이 일제히 제자리로 들어선다. 이로써 운상의 준비가 완료된 셈이다. 다음에는 앞소리꾼이 요령을 흔들며 첫소리를 메기기 시작하는데 첫소리에는 '관아 모호사', '관암 보살'로 시작한다. 지방에 따라 여러 가지 내용이 있으나 대체로 '관아 모호사'가 주종을 이룬다. 상여를 들어 올리면서 부르는 앞소리는 그것이 어떤 내용의 것이든지 간에 세 번 이상 반복하는 것이 통례다. 첫 번째 앞소리를 메기면 유대꾼들이 뒷소리를 받으며 상여를 들어올린다. 두 번째의 앞소리에는 상두꾼들이 그대로 복창하면서 상여를 좌우로 두어 차례 흔들고 세 번째 앞소리를 메기면 상여를 어깨에 멘다.

뜰 안이 넓은 집에서는 상여가 마당을 한두 바퀴 돌고 나서 밖으로 나가 마을을 돈다. 이 의식은 예행연습의 성격도 띠지만 그보다는 마지막으로 뜰 안과 마을을 소요한다는 의미가 더 크다. 다음에는 그 마을의 적당한 공지에 상여를 내려놓고 '거리제'를 지내게 된다. 거리제를 지내기 위해서든지, 휴식을 취하기 위해서든지 간에 어깨에 맨 상여를 땅 위에 내려놓을 때는 일제히 '대고' 하면서 내려놓는다. 혹은 '어 - ' 하는 지방도 있다. 그 밖에 한두 가지 다른 소리를 내는 곳도 있지만 보통은 '대고'다. 어쨌든 아무 소리 없이 내려놓지는 않는다는 것이 공통점이다.

거리제는 최후의 이별을 뜻하는 의식이다. 이때 맹인과 혈연관계가 있는 모든 친척들이 영결의 재배를 올린다. 여자 상인들은 거리제까지만 참여하

는 것이 관습이다. 장지葬地까지 따라갈 수 없는 친척들은 상여가 시야에서 사라질 때까지 제자리에 서서 단장의 비애를 느낀다. 거리제가 끝나고 다시 운상을 시작할 때는 처음부터 반복한다. 이때 다른 점은 공포가 두 번째의 앞소리를 메기면 이번에는 상여의 머리 쪽을 마을을 향하여 세 차례 낮춰서 고인이 마지막 하직 인사를 한다. 포구나 어촌에서는 이런 절차가 먼저 그들의 생활 무대인 바다를 향해 이뤄진다. 세 번째의 앞소리가 끝나면 상여를 어깨에 메고 장지로 출발한다. 유대꾼들은 동구를 벗어날 때까지는 서서히 진행하지만 일단 마을을 벗어나면 발걸음이 좀 빨라진다. 이 경우 제주도는 육지와는 정반대이다. 마을 안에서는 일절 소리를 내지 않고 쥐 죽은듯이 행진하다가 마을을 완전히 벗어난 뒤에야 만가를 부르기 시작한다. 상가에서 묘지까지 운상하는 데는 보통 30편 정도의 만가가 이용된다.

충청남도 · 대전직할시편

공주시公州市 · 공주군편公州郡篇

 공주군은 차령산맥과 계룡산맥의 사이에 위치하고 있다. 산수가 자연의 나성을 이루고 금강이 동서를 관통하여 구석기 시대부터 조상들이 생활의 터전으로 삼았다. 삼한시대에는 불운국不雲國이었다. 삼국시대에는 한때 백제의 왕도였다. 고구려의 남침으로 위례성이 함락되자 문주왕이 475년에 웅진(현 공주)으로 천도했다. 부여로 천도한 538년(성왕16)까지 5대 63년 간 백제는 중흥의 기틀을 마련하게 된다.

 공주 시내 한 중앙에 공산성이 있다. 산성동이다. 공산은 50미터 안팎의 낮은 산이지만 공산성은 백제가 남천 후 축조한 성이란 데 역사적 의의가 크다. 진남루는 공산성 정문이다. 쌍수정사적비는 인조가 1624년 이괄의 난 때 10일 간 공산성에서 몽진한 내역을 담고 있다. 1708년에 세웠다. 정상에는 쌍수정이 서 있다. 인조가 공산성에 행재소를 마련한 것을 기념하기 위해 1734년에 건립했다. 쌍수정에서 계단을 내려오면 너른 공간이 나온다. 여기가 백제 왕궁지로 추정되는 곳이다. 연지도 조성돼 있다. 북쪽 낮은 곳에 공북루가 있다. 1603년에 건축했다. 금강을 면해 서서 적선의 동향을 망보는 누각이다. 조선조의 문루로 대표적인 건물이라고 한다. 서문지에는 누각이 없다. 공산성 금성동 쪽에는 명국삼장비각이 있다. 명나라 삼장의 공적을 기린 비다. 삼장은 제독 이여송, 위관 임제, 유격장 남방위를 가리킨다. 정상에는 광복루가 있다. 아래쪽에는 동성왕이 세운 임류각지가 있다. 임류각에서 기이한 짐승과 새들을 길렀다고 문헌은 기록하고 있다. 500년(동성왕22)의 일이다. 당시의 초석 수십 개가 박혀 있다. 금강을 바라보고 있는 사찰이 영은사다. 백제 때 창건되었다고 한다. 원통전은 1457년에

창건한 것으로 공산지에 나와 있다. 영은사의 관일루도 조선시대에 세운 전당이다. 영은사 아래쪽에는 만하루와 연지가 있다. 만하루는 군사적 기능과 관광의 기능을 가진 건물이다. 영조 조에 창건했다. 연지는 서너 길 깊이의 연못이다.

송산리에 무령왕릉이 있다. 송산리고분군이다. 무령왕릉과 함께 1호분부터 6호분까지 있다. 이 고분군은 웅진도읍 시기에 재위했던 왕과 왕족의 무덤이다. 무령왕은 25대왕으로 백제 중흥의 기틀을 잡은 왕이다. 무령왕릉 현실의 천정은 아치형이다. 왕릉의 축조연대는 572년으로 짐작되며 출토된 유물이 총 2,906점이라고 한다. 석수, 매지권 등 모든 유품이 공주박물관에 소장돼 있다.

곰나루 터로 가는 도중 금성동에 웅신당이 있다. 최근에 복원했다. 곰 상이 여기서 출토되어 곰 사당지로 추정한다. 계속 가면 금강에 닿는다. 강폭이 너른 하구언 일대가 곰나루다. 곰나루가 웅진으로 표기되니 공주의 옛 명칭인 웅진은 여기 곰나루에서 생겼을 것이다. 강 건너 논 가운데 있는 산이 취리산이다. 산 정상에 회맹단이 있다. 665년에 여기서 당나라 유인원 장군의 입회 아래 신라 문무왕과 백제 부여융이 동맹 서약했다는 현장이다. 공주향교는 당초 송산리에 창건했다. 1623년(인조1)에 현 위치 교동으로 이건했다. 대통사지당간지주는 시내 한 중앙 반죽동 대통사지에 서 있다. 대통사는 527년에 창건했다. 폐찰연도는 미상이다. 지주 높이 3.29미터다. 반죽동석조와 중동석조는 대통사의 유물로 현재 공주박물관 앞뜰에 전시돼 있다. 금학동 우금치에는 동학혁명위령탑이 솟아 있다. 여기서 패배로 동학군은 재기불능 상태가 되었다.

장기면 석장리에는 구석기 시대의 유적이 있다. 많은 석기와 주거지, 불 땐 자리가 발견되었다. 약 3만 년 전의 주거지임이 확인되었다. 대교리에는 김종서 장군의 묘지가 있다. 중간 지점에는 장군의 말 무덤이라고 전하는 봉분이 있다. 당초 묘소는 서울 근교에 있었다. 시신 일부를 몰래 이곳에 이장한 것이다. 묘전비는 1748년에 세웠다. 다른 산자락에는 장군의 부친

인 김추와 조부의 묘가 있다. 봉안리 뒷산 일대는 백제 때의 석실고분이 있다. 하봉리에는 충렬사가 있다. 류형 장군의 사당이다. 진주류씨의 종중에서 세웠다. 류형 장군은 이순신 장군의 뒤를 이은 삼도수군통제사였다.

이인면 오룡리에 오룡리귀부가 있다. 인조의 제5자 숭선군 징의 신도비다. 귀부만 만들고 비석은 세우지 못한 채로 있다. 높이 1.10미터, 길이 5.15미터나 되는 거북이다. 묘소는 ㄷ자형의 방풍벽을 둘렀다. 숭선군은 타계하면서 공주에 묻어달라는 유언을 남겼다. 만수리에는 영평부원군신도비가 있다. 태봉리 뒷산인 태봉산 정상에 숙종대왕태실비가 있다.

사곡면 운암리에 유명한 마곡사가 있다. 계곡이 원형을 이루며 마곡사를 감고 흐른다. 642년(의자왕2)에 신라의 자장율사가 창건했다는 설이 전하나 신빙성이 없다. 대웅보전은 상대웅전으로 통한다. 대광보전은 하대웅전으로 화려한 전각이다. 앞뜰에는 오층석탑이 있다. 일명 다보탑이다. 고려시대 작품이다. 심경암 마루에는 동종이 걸려 있다. 1654년에 주조된 것이다. 오층석탑 전면에 서 있는 향나무는 김구 선생이 조국에 돌아와서 상해로 망명하기 직전에 마곡사에서 피신했던 사실을 기념하여 심은 것이다. 개울 건너 영산전이 있다. 현판은 세조의 어필이라 쓰여 있다. 홍성루 역시 5칸의 대형 건물 강당이다. 소장품으로 감지은니묘법연화경 권1과 권6이 있다. 호계리에는 정분의 사당이 있다. 정분은 단종조의 문신으로 수양대군에 의해 처형되었다. 선생이 한때 살았던 유허지에 사우를 건립한 것이다.

신풍면 도원리 속칭 원골은 신풍현 시대의 치소였다. 삼층석탑이 있다. 고려 초기의 작품으로 추정한다. 마을 뒤쪽이 허해서 세웠다고 한다.

계룡면 양화리 영천봉 남록에는 신원사가 있다. 651년(의자왕11)에 보덕화상이 창건했다. 대웅전은 정면, 측면 각 3칸의 다포계 팔작지붕이다. 오층석탑은 중악단의 남쪽에 서 있다. 고려시대 작품이다. 높이 3.1미터다. 현재 4층까지만 남아 있다. 중악단이라는 산신각이 있다. 중악단의 정문과 중문은 궁궐처럼 우람하다. 중악단은 1394년에 무학대사의 진언으로 창건되었다. 효종 조에 폐허가 되었으나 1891년에 민비가 중창했다. 계룡산 산

신을 모신 전각이다. 월암리에 승병장영규대사비가 있다. 바로 여기가 영규대사가 입적한 자리다. 영규대사는 금산 연곤평 전투에서 복부에 총을 맞고 갑사로 귀환 중 이곳에서 운명했다. 유평리에 영규대사의 묘소가 나온다. 유가처럼 묘소로 모신 것이 특이하다. 묘비는 1810년에 방손들이 세웠다.

탄천면 가척리 청림사지에는 삼층석탑이 있다. 석탑 높이 1.95미터의 조형탑이다. 고려 초기 작품으로 본다.

정안면 광정리에는 김옥균의 생가지가 있다. 산기슭 분지다. ㄱ자형의 집터와 주춧돌이 놓여 있고 뜰 앞에 대형 오석비를 세웠다.

의당면 월곡리에는 김종서 장군의 생가유허지가 있다. 태산리에는 덕천군의 사우가 있다. 덕천군은 정종의 열째아들이다. 재실 옆에 비각이 있고 묘소가 있다. 1739년에 연기군에서 이곳으로 옮겼다.

유구면 추계리 추동이라는 단위 마을에는 문극겸의 사우와 묘소가 있다. 사당 앞에는 고간원이 있다. 외삼문은 애일당이다.

반포면 상신리에는 구룡사지가 있다. 주춧돌 당간지주를 보면 여간 큰 사찰이 아니다. 당간지주는 하나만 서 있다. 백제 말기 아니면 고려 초기 때의 것으로 본다. 마을 입구에 목장승과 신간이 서 있고 신간에는 신조가 앉아 있다. 마을 뒷산에 산신당도 있어서 여전히 무속신앙이 살아있음을 본다. 공암리에는 충현서원이 있다. 선조 때 창건된 서원이다. 외삼문 앞에는 초대형 비석이 서 있다.

계룡산에는 유명한 갑사가 있다. 갑사에는 갑사철제당간지주가 있다. 직경 50센티미터의 철통 24개를 연결하여 세웠다. 높이 15미터다. 이 철당간은 680년(문무왕19)에 조성했다. 갑사사적비는 1659년에 세웠다. 해탈문을 들어서면 갑사강당이 나온다. 꾸밈없는 소박한 건물이다. 강당 뒤쪽에 대웅전이 있다. 장엄하고 화려하다. 종각에는 갑사동종이 걸려 있다. 1584년에 주조했다는 명기가 종신에 각해 있다. 용의 조각 솜씨는 가히 신기랄 수 있다. 대웅전 옆 건물에는 월인석보가 소장돼 있다. 목판으로 우리나라 유

일의 것이다. 목판수는 총 47매다. 1569년에 충청도 한산 죽산리의 시주자 백개만의 집에서 목판을 새겨 불망산 쌍계사에 두었다는 것이 문헌상으로 밝혀졌다. 이 목판이 갑사로 오게 된 연유는 미상이나 연도는 1910년이라고 한다. 좀 외떨어진 곳에 대적전이 있다. 대적전 정면에 부도가 있다. 예술의 극치다. 높이 2.05미터다. 고려 초기의 작품이다. 팔각원당형으로 탑신석에는 음악을 연주하는 천인좌상, 사천왕상이 양각되어 있다. 기막히게 정교하다. 표충원이 있다. 임진왜란 때 큰 공훈을 세운 서산대사, 사명대사, 영규대사의 영정을 봉안한 사우다. 1738년(영조14)에 세웠다. 표충사 입구 우측에는 기허당기적비가 조성돼 있다.

계룡산 금잔디 고개와 삼불암 고개를 넘어서면 청량사지남매탑이 나온다. 오누이탑이라고도 하고 쌍탑이라고도 한다. 칠층석탑과 오층석탑은 백제식 석탑의 수법을 따르고 있다. 1층 탑신에는 감실이 있다. 높이 6.9미터다. 오누이탑에는 멋있는 전설이 있다. 백제의 젊은이가 호랑이 목구멍에서 비녀를 빼내어 주어 구출했다. 이에 호랑이는 상주 아가씨를 업어다 보답했다. 이렇게 만난 둘은 오누이가 되어 득도했다는 내용이다.

계룡산의 반대쪽 반포면 학봉리에는 동학사가 있다. 724년에 상원조사가 암자를 지은 것이 효시다. 921년에 도선국사가 삼창하면서 상원사를 동학사라 개명했다. 임진왜란 때 전소하여 1814년에 다시 복원했다. 동학사는 범종각과 대웅전을 중심축으로 한 불교 전당과 유가의 사우로 양분된다. 입구 쪽에 있는 동계사는 태조 때 창건된 역사 깊은 사우로 신라 시조 박혁거세와 충신 박제상을 모신다. 중앙의 삼은각은 1395년에 길재가 설단하여 고려 태조와 충정왕, 공민왕, 정몽주를 제향 했다. 1399년에 고려 말의 삼은을 봉향했다. 삼은은 포은 정몽주, 야은 길재, 목은 이색 세 분을 가리킨다. 숙모전은 당초에 초혼각이라고 했다. 단종복위운동을 펴다 참변을 당한 사육신을 초혼하여 제사를 지내왔다. 1458년에 세조가 내려와서 단종을 비롯하여 황보인, 김종서, 사육신 등 280여 위의 충혼을 모시기 위한 초혼각을 짓게 했다. 1904년에 숙모전이라고 개명했다.

※ 1995년 1월 공주시와 공주군이 다시 통합되어 공주시로 되었다. 2012년 현재 공주시
　는 유구읍, 1읍 9면 6동으로 이루어져 있다.

공주시편 公州市篇

제공자의 주소와 성명
주소: 충청남도 공주시 산성동
성명: 임희동, 68세, 남, 농업

(상여를 들어 올리면서)

요령: 땡그랑 땡그랑 땡그랑 땡그랑

앞소리: 우어 우어 우어 우어 우어 (5, 6회)

뒷소리: 우어 우어 우어 우어 우어 (5, 6회)

요령: 땡그랑 땡그랑 땡그랑 땡그랑

앞소리: 오하 오하 오허어야 어기야 넘차 오허어야

뒷소리: 오하 오하 오허어야 어기야 넘차 오허어야

요령: 땡그랑 땡그랑 땡그랑 땡그랑

앞소리: 명사십리 해당화야 꽃 진다고 서러마라

뒷소리: 오하 오하 오허어야 어기야 넘차 오허어야

요령: 땡그랑 땡그랑 땡그랑 땡그랑

앞소리: 명년 삼월 돌아오면 꽃은 다시 피련마는

뒷소리: 오하 오하 오허어야 어기야 넘차 오허어야

요령: 땡그랑 땡그랑 땡그랑 땡그랑

앞소리: 한번 아차 죽어진 몸 어느 세월 다시 날까

뒷소리: 오하 오하 오허어야 어기야 넘차 오허어야

요령: 땡그랑 땡그랑 땡그랑 땡그랑

앞소리: 병풍 속에 걸린 달이 만월 되면 오실란가

뒷소리: 오하 오하 오허어야 어기야 넘차 오허어야

(상여를 메고 떠나면서)

요령: 땡그랑 땡그랑 땡그랑 땡그랑

앞소리: 가마솥에 삶은 개가 짖으면은 오실란가.

뒷소리: 오하 오하 오허어야 어기야 넘차 오허어야

요령: 땡그랑 땡그랑 땡그랑 땡그랑

앞소리: 속절없이 애닮고나 다시 오지 못하누나.

뒷소리: 오하 오하 오허어야 어기야 넘차 오허어야

요령: 땡그랑 땡그랑 땡그랑 땡그랑

앞소리: 이 세상에 태어나서 공덕 한번 못해보고

뒷소리: 오하 오하 오허어야 어기야 넘차 오허어야

요령: 땡그랑 땡그랑 땡그랑 땡그랑

앞소리: 저승원문 당도하니 저승사자 불호령에

뒷소리: 오하 오하 오허어야 어기야 넘차 오허어야

요령: 땡그랑 땡그랑 땡그랑 땡그랑

앞소리: 십대왕이 명하누나 애고애고 서러워라

뒷소리: 오하 오하 오허어야 어기야 넘차 오허어야

요령: 땡그랑 땡그랑 땡그랑 땡그랑
앞소리: 형제들이 많다 해도 어느 형제 대신 가요
뒷소리: 오하 오하 오허어야 어기야 넘차 오허어야

요령: 땡그랑 땡그랑 땡그랑 땡그랑
앞소리: 일가친척 많다 해도 어느 친척 동행하며
뒷소리: 오하 오하 오허어야 어기야 넘차 오허어야

요령: 땡그랑 땡그랑 땡그랑 땡그랑
앞소리: 친구 벗이 많다 해도 어느 친구 등장 가리
뒷소리: 오하 오하 오허어야 어기야 넘차 오허어야

(발걸음을 재촉하면서)
요령: 땡그랑 땡그랑 땡그랑 땡그랑
앞소리: 오허아 오허아 에헤 에헤에야
뒷소리: 오허아 오허아 에헤 에헤에야

요령: 땡그랑 땡그랑 땡그랑 땡그랑
앞소리: 여보시오 벗님네야 이내 말을 들어 보소
뒷소리: 오허아 오허아 에헤 에헤에야

요령: 땡그랑 땡그랑 땡그랑 땡그랑
앞소리: 살아생전 후회 말고 부모님께 효도하고
뒷소리: 오허아 오허아 에헤 에헤에야

요령: 땡그랑 땡그랑 땡그랑 땡그랑

앞소리: 형제간에 우애하고 이웃 간에 화목하여

뒷소리: 오허아 오허아 에헤 에헤에야

요령: 땡그랑 땡그랑 땡그랑 땡그랑

앞소리: 선심공덕 많이 하고 극락왕생 힘들 쓰세

뒷소리: 오허아 오허아 에헤 에헤에야

요령: 땡그랑 땡그랑 땡그랑 땡그랑

앞소리: 부모처자 다 버리고 북망산으로 나는 가오.

뒷소리: 오허아 오허아 에헤 에헤에야

(달구지를 하면서)

요령: 땡그랑 땡그랑 땡그랑 땡그랑

앞소리: 에헤에라 달고 이 명당을 마련한 후에

뒷소리: 에헤에라 달고

요령: 땡그랑 땡그랑 땡그랑 땡그랑

앞소리: 당상부모 천년수요

뒷소리: 에헤에라 달고

요령: 땡그랑 땡그랑 땡그랑 땡그랑

앞소리: 슬하자손 만세영이라

뒷소리: 에헤에라 달고

요령: 땡그랑 땡그랑 땡그랑 땡그랑

앞소리: 노적더미 하늘 닿고

뒷소리: 에헤에라 달고

요령: 땡그랑 땡그랑 땡그랑 땡그랑
앞소리: 부귀공명 누리리라
뒷소리: 에헤에라 달고

※ 1988년 8월 25일 하오 3시. 위 만가는 공주문화원 간 '웅진의 옛 노래'(92페이지)에
수록된 내용을 문화원의 양해를 얻어 전재했다. 편자의 편의에 따라 재구성했다. 못
다 실은 점 아쉽다. 웅진의 옛 노래는 하주성 편저다. 제공자의 연령과 직업은 88년을
기준했다.

계룡면편鷄龍面篇

제공자의 주소와 성명
주소: 충청남도 공주군 계룡면 월암리 53번지
성명: 송춘국宋春國, 77세, 농업

(상여를 들어 올리면서)
요령: 땡그랑 땡그랑 땡그랑 땡그랑
앞소리: 우여 우여 우여 우여 우여 (5, 6회)
뒷소리: 우여 우여 우여 우여 우여 (5, 6회)

요령: 땡그랑 땡그랑 땡그랑 땡그랑
앞소리: 호호호하 오호호헤 오호헤
뒷소리: 호호호하 오호호헤 오호헤

요령: 땡그랑 땡그랑 땡그랑 땡그랑

앞소리: 잘 모셔라 잘 모셔라 이 댁 산수 잘 모셔라

뒷소리: 호호호하 오호호헤 오호헤

요령: 땡그랑 땡그랑 땡그랑 땡그랑

앞소리: 팔라당 팔라당 수갑사 댕기 끈 때도 안 묻어 사주가 왔구나

뒷소리: 호호호하 오호호헤 오호헤

요령: 땡그랑 땡그랑 땡그랑 땡그랑

앞소리: 가차운 디 사람 듣기 좋고 먼 디 사람 보기 좋네

뒷소리: 호호호하 오호호헤 오호헤

요령: 땡그랑 땡그랑 땡그랑 땡그랑

앞소리: 노세 노세 젊어서 노세 늙고 병들면 못 노나니

뒷소리: 호호호하 오호호헤 오호헤

요령: 땡그랑 땡그랑 땡그랑 땡그랑

앞소리: 화무 십일홍이요 달도 차면 기우나니라

뒷소리: 호호호하 오호호헤 오호헤

(상여를 메고 떠나면서)

요령: 땡그랑 땡그랑 땡그랑 땡그랑

앞소리: 처자권속 다 버리고 북망산천으로 나는 가네.

뒷소리: 호호호하 오호호헤 오호헤

요령: 땡그랑 땡그랑 땡그랑 땡그랑

앞소리: 무주공산 깊은 밤에 두견조로 벗을 삼아

뒷소리: 호호호하 오호호헤 오호헤

요령: 땡그랑 땡그랑 땡그랑 땡그랑
앞소리: 월야청청 달 밝은데 소상팔경 구경 가세
뒷소리: 호호호하 오호호헤 오호헤

요령: 땡그랑 땡그랑 땡그랑 땡그랑
앞소리: 한 푼 두 푼 모은 재산 먹고 가나 쓰고 가나
뒷소리: 호호호하 오호호헤 오호헤

요령: 땡그랑 땡그랑 땡그랑 땡그랑
앞소리:
뒷소리: 호호호하 오호호헤 오호헤

요령: 땡그랑 땡그랑 땡그랑 땡그랑
앞소리: 천지만물 개귀지하니 재산 모아 누굴 주랴
뒷소리: 호호호하 오호호헤 오호헤

요령: 땡그랑 땡그랑 땡그랑 땡그랑
앞소리: 술 잘 먹는 이태백이 술이 없어 죽었느냐
뒷소리: 호호호하 오호호헤 오호헤

요령: 땡그랑 땡그랑 땡그랑 땡그랑
앞소리: 문필 좋은 왕희지가 글 못해서 죽었더냐
뒷소리: 호호호하 오호호헤 오호헤

요령: 땡그랑 땡그랑 땡그랑 땡그랑

앞소리: 서산에 지는 해는 지고 싶어서 지는 거냐

뒷소리: 호호호하 오호호헤 오호헤

요령: 땡그랑 땡그랑 땡그랑 땡그랑

앞소리: 여보시오 청중들아 네가 본래 청춘이냐

뒷소리: 호호호하 오호호헤 오호헤

요령: 땡그랑 땡그랑 땡그랑 땡그랑

앞소리: 우리 인생 늙어지면 다시 젊지는 못하리라.

뒷소리: 호호호하 오호호헤 오호헤

요령: 땡그랑 땡그랑 땡그랑 땡그랑

앞소리: 바위 암산에 다람쥐 기고 시내 강변에 금자라 논다

뒷소리: 호호호하 오호호헤 오호헤

(발걸음을 재촉하면서)

요령: 땡그랑 땡그랑 땡그랑 땡그랑

앞소리: 어하 어하 비단 옷도 떨어지면 물걸레로 돌아가고

뒷소리: 어하 어하

요령: 땡그랑 땡그랑 땡그랑 땡그랑

앞소리: 좋은 음식도 쉬어지면 수채 구멍 찾아 가네

뒷소리: 어하 어하

요령: 땡그랑 땡그랑 땡그랑 땡그랑

앞소리: 초로같은 인생살이 이슬과 같이 사라지고

뒷소리: 어하 어하

요령: 땡그랑 땡그랑 땡그랑 땡그랑

앞소리: 옥당 앞에 심은 화초만 속절없이 피었고나

뒷소리: 어하 어하

요령: 땡그랑 땡그랑 땡그랑 땡그랑

앞소리: 이 세상이 견고한 줄 태산같이 믿었더니

뒷소리: 어하 어하

요령: 땡그랑 땡그랑 땡그랑 땡그랑

앞소리: 백년광음 못 다가서 백발 되니 슬프도다.

뒷소리: 어하 어하

※ 1992년 3월 13일 오전 11시. 경로당에 들렀다. 대여섯 분의 노인들이 화투로 무료함
을 달래고 있었다. 그 중 한 분이 만가를 할 줄 안다면서 내용을 들려주었다. 어지간히
하는 편이다. 출상 전야의 대떨이(상여놀이)는 1회 정도, 그러나 호상인 경우에 한한다.

장기면편長岐面篇

제공자의 주소와 성명
주소: 충청남도 공주군 장기면 평기리 249번지
성명: 강홍식姜鴻植, 70세, 농업

(상여를 들어 올리면서)

요령: 땡그랑 땡그랑 땡그랑 땡그랑

앞소리: 우여 우여 우여 우여 우여 (5, 6회)

뒷소리: 우여 우여 우여 우여 우여 (5, 6회)

요령: 땡그랑 땡그랑 땡그랑 땡그랑

앞소리: 에헤 헤헤야 너거리 넘자 너허하

뒷소리: 에헤 헤헤야 너거리 넘자 너허하

요령: 땡그랑 땡그랑 땡그랑 땡그랑

앞소리: 가세 가세 어서 가세 북망산천으로 돌아가세

뒷소리: 에헤 헤헤야 너거리 넘자 너허하

요령: 땡그랑 땡그랑 땡그랑 땡그랑

앞소리: 꽃이라도 낙화되면 오던 나비도 아니 오고

뒷소리: 에헤 헤헤야 너거리 넘자 너허하

요령: 땡그랑 땡그랑 땡그랑 땡그랑

앞소리: 물이라도 건수가 들면 놀던 고기도 아니 노네

뒷소리: 에헤 헤헤야 너거리 넘자 너허하

요령: 땡그랑 땡그랑 땡그랑 땡그랑

앞소리: 우리 인생 늙고 보니 젊은 한 때가 다 지났네

뒷소리: 에헤 헤헤야 너거리 넘자 너허하

(상여를 메고 떠나면서)

요령: 땡그랑 땡그랑 땡그랑 땡그랑

앞소리: 이날 이때 잘 놀아서 모든 환경이 잘 되었는디

뒷소리: 에헤 헤헤야 너거리 넘자 너허하

요령: 땡그랑 땡그랑 땡그랑 땡그랑

앞소리: 이미 갈 때가 다 되어서 저승길로다 들어섰네

뒷소리: 에헤 헤헤야 너거리 넘자 너허하

요령: 땡그랑 땡그랑 땡그랑 땡그랑
앞소리: 옥당 앞에 심은 화초는 속절없이 피었는데
뒷소리: 에헤 헤헤야 너거리 넘자 너허하

요령: 땡그랑 땡그랑 땡그랑 땡그랑
앞소리: 홍도 벽도 붉은 꽃은 낙화 점점이 떨어지네
뒷소리: 에헤 헤헤야 너거리 넘자 너허하

요령: 땡그랑 땡그랑 땡그랑 땡그랑
앞소리: 말 잘하는 소진장의 육국 왕을 달랬어도
뒷소리: 에헤 헤헤야 너거리 넘자 너허하

요령: 땡그랑 땡그랑 땡그랑 땡그랑
앞소리: 염라대왕은 못 달래고 영결종천 당하였네
뒷소리: 에헤 헤헤야 너거리 넘자 너허하

요령: 땡그랑 땡그랑 땡그랑 땡그랑
앞소리: 명년삼월 봄이 되면 행화춘풍 불어올 텐데
뒷소리: 에헤 헤헤야 너거리 넘자 너허하

요령: 땡그랑 땡그랑 땡그랑 땡그랑
앞소리: 천년 집을 하직하고 만년유택 찾아가네
뒷소리: 에헤 헤헤야 너거리 넘자 너허하

요령: 땡그랑 땡그랑 땡그랑 땡그랑

앞소리: 저 봉 너머 떴던 구름 종적조차 볼 수 없네

뒷소리: 에헤 헤헤야 너거리 넘자 너허하

요령: 땡그랑 땡그랑 땡그랑 땡그랑

앞소리: 몽중같은 이 세상에 초로인생 들어보소

뒷소리: 에헤 헤헤야 너거리 넘자 너허하

요령: 땡그랑 땡그랑 땡그랑 땡그랑

앞소리: 인간칠십 고래희는 고인 먼저 일렀어라.

뒷소리: 에헤 헤헤야 너거리 넘자 너허하

(발걸음을 재촉하면서)

요령: 땡그랑 땡그랑 땡그랑 땡그랑

앞소리: 어허이 허하 어허 허하

뒷소리: 어허이 허하 어허 허하

요령: 땡그랑 땡그랑 땡그랑 땡그랑

앞소리: 이내 몸도 달고 가오 가는 몸도 괴로우니

뒷소리: 어허이 허하 어허 허하

요령: 땡그랑 땡그랑 땡그랑 땡그랑

앞소리: 간다 간다 부지런히 어서 속히 가봅시다

뒷소리: 어허이 허하 어허 허하

요령: 땡그랑 땡그랑 땡그랑 땡그랑

앞소리: 하관시간 늦다하니 부지런히 다가서세

뒷소리: 어허이 허하 어허 허하

요령: 땡그랑 땡그랑 땡그랑 땡그랑

앞소리: 잘 모시오 잘 모시오 이내 말대로 잘 모시오

뒷소리: 어허이 허하 어허 허하

요령: 땡그랑 땡그랑 땡그랑 땡그랑

앞소리: 윗도리는 깨딱 말고 아랫도리만 총총거리소

뒷소리: 어허이 허하 어허 허하

(달구지를 하면서)

요령: 땡그랑 땡그랑 땡그랑 땡그랑

앞소리: 에이 여혜 달고 여이 여허이 여혜이야 우리 님도 떠나면은 다시 이
 런 자리로 못 오는디

뒷소리: 여이 여혜 달고

요령: 땡그랑 땡그랑 땡그랑 땡그랑

앞소리: 여이 여허이 여혜이야 산지조종은 곤륜산이요 수지조종은 황하수라.

뒷소리: 여이 여혜 달고

요령: 땡그랑 땡그랑 땡그랑 땡그랑

앞소리: 여이 여허이 여혜이야 꽃이 피면 절로 지고 잎도 피면 절로 진다

뒷소리: 여이 여혜 달고

요령: 땡그랑 땡그랑 땡그랑 땡그랑

앞소리: 여이 여허이 여혜이야 뗏장으로 이불삼고 송죽으로 벗을 삼아 말없
 이 누워 있네

뒷소리: 여이 여혜 달고

※ 1992년 3월 13일 하오 3시, 오늘은 운이 좋은 날이었다. 나는 임진왜란 때 금산 연곤 평에서 왜적과 싸우다 복부에 유탄을 맞고 갑사로 철수하던 중 이곳에서 눈을 감은 영 규대사승장비에 묵념했다. 바로 뒤쪽에 있는 경로당에 들렀다. 때마침 명창으로 소문 난 강 씨가 나타났다. 좀처럼 오지 않는 그가 뭔가 씌었다고들 했다. 그는 주위의 권에 못 이겨 어쩔 수 없이 만가를 불렀다. 정말 근래에 처음 만난 명창이었다.

신풍면편 新豊面篇

제공자의 주소와 성명
주소: 충청남도 공주군 신풍면 산정리 71번지
성명: 남기문南基文, 50세, 소방대장

(상여를 들어 올리면서)
요령: 땡그랑 땡그랑 땡그랑 땡그랑
앞소리: 우어 우어 우어 (3, 4회)
뒷소리: 우어 우어 우어 (3, 4회)

요령: 땡그랑 땡그랑 땡그랑 땡그랑
앞소리: 어허 어헤 어거리 넘자 어하
뒷소리: 어허 어헤 어거리 넘자 어하

요령: 땡그랑 땡그랑 땡그랑 땡그랑
앞소리: 웬일인가 웬일인가 문전 공포가 웬일인가
뒷소리: 어허 어헤 어거리 넘자 어하

요령: 땡그랑 땡그랑 땡그랑 땡그랑

앞소리: 인제 가면 언제 올까 고목나무 싹이 나면 올까

뒷소리: 어허 어혜 어거리 넘자 어하

요령: 땡그랑 땡그랑 땡그랑 땡그랑

앞소리: 여보시오 벗님네야 우리 언제 다시 만나볼까

뒷소리: 어허 어혜 어거리 넘자 어하

요령: 땡그랑 땡그랑 땡그랑 땡그랑

앞소리: 다시 올 길 전혀 없네 북망산천 머나먼 길

뒷소리: 어허 어혜 어거리 넘자 어하

요령: 땡그랑 땡그랑 땡그랑 땡그랑

앞소리: 한번 병든 이내 몸이 기사회생 어려워라

뒷소리: 어허 어혜 어거리 넘자 어하

(상여를 메고 떠나면서)

요령: 땡그랑 땡그랑 땡그랑 땡그랑

앞소리: 황천길이 얼마나 멀어서 한번 가면 못 오시나요

뒷소리: 어허 어혜 어거리 넘자 어하

요령: 땡그랑 땡그랑 땡그랑 땡그랑

앞소리: 이팔청춘 소년들아 백발 보고 비웃지 마라

뒷소리: 어허 어혜 어거리 넘자 어하

요령: 땡그랑 땡그랑 땡그랑 땡그랑

앞소리: 누군 본래 백발이더냐 나도 엊그제 청춘이라

뒷소리: 어허 어혜 어거리 넘자 어하

요령: 땡그랑 땡그랑 땡그랑 땡그랑

앞소리: 천년만년 살 줄 알고 입을 것도 못 다 입고

뒷소리: 어허 어혜 어거리 넘자 어하

요령: 땡그랑 땡그랑 땡그랑 땡그랑

앞소리: 먹을 것도 못 다 먹고 가볼 곳도 못 다 가보고

뒷소리: 어허 어혜 어거리 넘자 어하

요령: 땡그랑 땡그랑 땡그랑 땡그랑

앞소리: 허둥지둥 살다보니 오늘날이 백발이라.

뒷소리: 어허 어혜 어거리 넘자 어하

요령: 땡그랑 땡그랑 땡그랑 땡그랑

앞소리: 우러러 보니 만학천봉 굽어다 보니 각진 장판

뒷소리: 어허 어혜 어거리 넘자 어하

요령: 땡그랑 땡그랑 땡그랑 땡그랑

앞소리: 네 귀퉁이에 풍경 달고 얼기덩덜기덩 살아보세

뒷소리: 어허 어혜 어거리 넘자 어하

요령: 땡그랑 땡그랑 땡그랑 땡그랑

앞소리: 무정세월아 가지를 마라 흑발홍안이 다 늙는다

뒷소리: 어허 어혜 어거리 넘자 어하

요령: 땡그랑 땡그랑 땡그랑 땡그랑

앞소리: 홍안청춘이 어제러니 금시백발 한심하구나

뒷소리: 어허 어혜 어거리 넘자 어하

(가파른 산길을 오르면서)

요령: 땡그랑 땡그랑 땡그랑 땡그랑

앞소리: 우여차 우여차

뒷소리: 우여차 우여차

요령: 땡그랑 땡그랑 땡그랑 땡그랑

앞소리: 우여차 우여차

뒷소리: 우여차 우여차

(달구지를 하면서)

요령: 땡그랑 땡그랑 땡그랑 땡그랑

앞소리: 어허 달궁

뒷소리: 어허 달궁

요령: 땡그랑 땡그랑 땡그랑 땡그랑

앞소리:

뒷소리: 어허 달궁

요령: 땡그랑 땡그랑 땡그랑 땡그랑

앞소리:

뒷소리: 어허 달궁

요령: 땡그랑 땡그랑 땡그랑 땡그랑

앞소리:

뒷소리: 어허 달궁

요령: 땡그랑 땡그랑 땡그랑 땡그랑

앞소리:

뒷소리: 어허 달궁

요령: 땡그랑 땡그랑 땡그랑 땡그랑

앞소리:

뒷소리: 어허 달궁

요령: 땡그랑 땡그랑 땡그랑 땡그랑

앞소리:

뒷소리: 어허 달궁

요령: 땡그랑 땡그랑 땡그랑 땡그랑

앞소리:

뒷소리: 어허 달궁

※ 1989년 O월 O일 하오 1시. 신풍면 소재지 어느 음식점에 들러 점심 식사를 하다가 음
식점 주인과 대화를 하던 중 남 씨를 소개받았다. 그는 이 지역의 소방대장으로 인품
이 있는 분이었다. 장소가 마땅찮아서 녹음할 수가 없었다. 다만 대화로 대충 이 지방
의 만가를 채집했다.

반포면편反浦面篇

제공자의 주소와 성명
주소: 충청남도 공주군 반포면 상신리 107번지
성명: 고의규高義圭, 57세, 농업

(상여를 들어 올리면서)

요령: 땡그랑 땡그랑 땡그랑 땡그랑

앞소리: 우여 우여 우여 (3, 4회)

뒷소리: 우여 우여 우여 (3, 4회)

요령: 땡그랑 땡그랑 땡그랑 땡그랑

앞소리: 어호 어하 잘 있거라 잘 있거라 북망산천으로 나는 간다.

뒷소리: 어호 어하

요령: 땡그랑 땡그랑 땡그랑 땡그랑

앞소리: 인제 가면 언제 와요 다시 돌아올 기약 없네

뒷소리: 어호 어하

요령: 땡그랑 땡그랑 땡그랑 땡그랑

앞소리: 뒷동산에 고목나무 잎이 피면은 오시려나

뒷소리: 어호 어하

요령: 땡그랑 땡그랑 땡그랑 땡그랑

앞소리: 전선에 섰는 미륵부처 말문이 열릴 때 오시려나

뒷소리: 어호 어하

요령: 땡그랑 땡그랑 땡그랑 땡그랑

앞소리: 우리 인생 죽어지면 움이 나나 싹이 나나

뒷소리: 어호 어하

(상여를 메고 떠나면서)

요령: 땡그랑 땡그랑 땡그랑 땡그랑

앞소리: 가세 가세 어여 가세 이수 건너 백로주 가세

뒷소리: 어호 어하

요령: 땡그랑 땡그랑 땡그랑 땡그랑

앞소리: 이팔청춘 소년들아 백발 보고 비웃지마라

뒷소리: 어호 어하

요령: 땡그랑 땡그랑 땡그랑 땡그랑

앞소리: 낸들 본래 백발이며 넨들 본래 청춘이냐

뒷소리: 어호 어하

요령: 땡그랑 땡그랑 땡그랑 땡그랑

앞소리: 못 막을까 못 막을까 오는 백발을 못 막을까

뒷소리: 어호 어하

요령: 땡그랑 땡그랑 땡그랑 땡그랑

앞소리: 삼천갑자 동방삭이도 오는 백발 못 막았고

뒷소리: 어호 어하

요령: 땡그랑 땡그랑 땡그랑 땡그랑

앞소리: 제갈공명 선생님도 오는 백발을 못 막았네

뒷소리: 어호 어하

요령: 땡그랑 땡그랑 땡그랑 땡그랑

앞소리: 원수로다 원수로다 백발 두 자가 원수로구나

뒷소리: 어호 어하

요령: 땡그랑 땡그랑 땡그랑 땡그랑

앞소리: 앉았으니 임이 오나 누웠으니 잠이 오나

뒷소리: 어호 어하

요령: 땡그랑 땡그랑 땡그랑 땡그랑

앞소리: 임도 잠도 아니 오고 강촌에 일월만 밝아오네

뒷소리: 어호 어하

요령: 땡그랑 땡그랑 땡그랑 땡그랑

앞소리: 어제는 청춘 오늘은 백발 그 아니 잠깐인가

뒷소리: 어호 어하

(가파른 산길을 오르면서)

요령: 땡그랑 땡그랑 땡그랑 땡그랑

앞소리: 어호 어하 춘광이 구십인데

뒷소리: 어호 어하

요령: 땡그랑 땡그랑 땡그랑 땡그랑

앞소리: 꽃 볼 날이 며칠이며

뒷소리: 어호 어하

요령: 땡그랑 땡그랑 땡그랑 땡그랑

앞소리: 인생은 백년이나

뒷소리: 어호 어하

요령: 땡그랑 땡그랑 땡그랑 땡그랑

앞소리: 소년행락이 몇 해런고

뒷소리: 어호 어하

요령: 땡그랑 땡그랑 땡그랑 땡그랑
앞소리: 우리 유대꾼 애들 쓰네
뒷소리: 어호 어하

(달구지를 하면서)
요령: 땡그랑 땡그랑 땡그랑 땡그랑
앞소리: 에헤이 달고 이 명당 이 터전에
뒷소리: 에헤이 달고

요령: 땡그랑 땡그랑 땡그랑 땡그랑
앞소리: 모씨 유택 마련할 제
뒷소리: 에헤이 달고

요령: 땡그랑 땡그랑 땡그랑 땡그랑
앞소리: 앞산을 보니 명기가 있고
뒷소리: 에헤이 달고

요령: 땡그랑 땡그랑 땡그랑 땡그랑
앞소리: 뒷산을 보니 옥당이 있네
뒷소리: 에헤이 달고

요령: 땡그랑 땡그랑 땡그랑 땡그랑
앞소리: 대명당에 모셨으니
뒷소리: 에헤이 달고

요령: 땡그랑 땡그랑 땡그랑 땡그랑

앞소리: 대대손손 부귀영화

뒷소리: 에헤이 달고

※ 1900년 O월 O일 하오 3시. 나도 무던한 사람이다. 그가 밭갈이하고 있는 논으로까지 찾아가서 기어이 만났다. 이렇게 하지 않으면 이 일은 해낼 수가 없다. 우리는 논두렁에 앉아서 이 지방의 상례풍습과 만가를 주고받았다. 그는 전문인은 아니었다. 대충 알고 있는 정도였다. 이 지방은 지금도 10월 1일과 1월 3일에는 산제당을 지내고 풍악을 울리며 하루를 즐기는 풍습이 전래되고 있었다.

탄천면편灘川面篇

제공자의 주소와 성명
주소: 충청남도 공주군 탄천면 삼강리 사장골 99번지
성명: 김석환金錫煥, 69세, 농업

(상여를 들어 올리면서)

요령: 땡그랑 땡그랑 땡그랑 땡그랑

앞소리: 우여 우여 우여 우여 우여 (5, 6회)

뒷소리: 우여 우여 우여 우여 우여 (5, 6회)

요령: 땡그랑 땡그랑 땡그랑 땡그랑

앞소리: 어허 나나리 넘자 어호

뒷소리: 어허 나나리 넘자 어호

요령: 땡그랑 땡그랑 땡그랑 땡그랑

앞소리: 불쌍하네 불쌍하네 돌아가신 맹인이 불쌍하네

뒷소리: 어허 나나리 넘자 어호

요령: 땡그랑 땡그랑 땡그랑 땡그랑

앞소리: 저승길이 멀다더니 죽고 나니 저승이로구나

뒷소리: 어허 나나리 넘자 어호

요령: 땡그랑 땡그랑 땡그랑 땡그랑

앞소리: 내 몸 하나 병이 들면 백사만사 허사로다

뒷소리: 어허 나나리 넘자 어호

요령: 땡그랑 땡그랑 땡그랑 땡그랑

앞소리: 명년 삼월 봄이 되면 꽃은 다시 피건마는

뒷소리: 어허 나나리 넘자 어호

요령: 땡그랑 땡그랑 땡그랑 땡그랑

앞소리: 한번 아차 죽고 나면 다시 오기 어려워라

뒷소리: 어허 나나리 넘자 어호

(상여를 메고 떠나면서)

요령: 땡그랑 땡그랑 땡그랑 땡그랑

앞소리: 간다 간다 나는 간다 영결종천 나는 간다.

뒷소리: 어허 나나리 넘자 어호

요령: 땡그랑 땡그랑 땡그랑 땡그랑

앞소리: 한번 가면 못 올 이 길 애절하고 서러워라

뒷소리: 어허 나나리 넘자 어호

요령: 땡그랑 땡그랑 땡그랑 땡그랑

앞소리: 판수 불러 경을 읽은들 경덕이나 입을소냐

뒷소리: 어허 나나리 넘자 어호

요령: 땡그랑 땡그랑 땡그랑 땡그랑

앞소리: 무당 불러 닭굿을 한들 굿덕이나 입을소냐

뒷소리: 어허 나나리 넘자 어호

요령: 땡그랑 땡그랑 땡그랑 땡그랑

앞소리: 저승가자 호령하는 사자님을 따라가며

뒷소리: 어허 나나리 넘자 어호

요령: 땡그랑 땡그랑 땡그랑 땡그랑

앞소리: 여보시오 사자님네 이내 말씀 들어보소

뒷소리: 어허 나나리 넘자 어호

요령: 땡그랑 땡그랑 땡그랑 땡그랑

앞소리: 들은 체도 아니하고 갈 길만을 재촉하니

뒷소리: 어허 나나리 넘자 어호

요령: 땡그랑 땡그랑 땡그랑 땡그랑

앞소리: 가네 가네 나는 가네 저승길로 나는 가네

뒷소리: 어허 나나리 넘자 어호

요령: 땡그랑 땡그랑 땡그랑 땡그랑

앞소리: 실낱같은 이내 몸에 태산 같은 병이 들어

뒷소리: 어허 나나리 넘자 어호

(발걸음을 재촉하면서)

요령: 땡그랑 땡그랑 땡그랑 땡그랑

앞소리: 어허 어하 황천이 어드멘고 대문 밖이 황천이라

뒷소리: 어허 어하

요령: 땡그랑 땡그랑 땡그랑 땡그랑

앞소리: 가자 가자 어서 가자 황천길을 어서 가자

뒷소리: 어허 어하

요령: 땡그랑 땡그랑 땡그랑 땡그랑

앞소리: 닭아 닭아 우지마라 네가 울면 날이 샌다

뒷소리: 어허 어하

요령: 땡그랑 땡그랑 땡그랑 땡그랑

앞소리: 부모형제 이별하고 북망산으로 나는 간다

뒷소리: 어허 어하

요령: 땡그랑 땡그랑 땡그랑 땡그랑

앞소리: 내가 간다고 서러워 말고 부디부디 잘 살아라.

뒷소리: 어허 어하

(달구지를 하면서)

요령: 땡그랑 땡그랑 땡그랑 땡그랑

앞소리: 어허 달고 나무가 나면 장군수에

뒷소리: 어허 달고

요령: 땡그랑 땡그랑 땡그랑 땡그랑

앞소리: 풀이 나면 환생초라

뒷소리: 어허 달고

요령: 땡그랑 땡그랑 땡그랑 땡그랑

앞소리: 샘을 파면 약수에다

뒷소리: 어허 달고

요령: 땡그랑 땡그랑 땡그랑 땡그랑

앞소리: 돌이 나면 금은보석

뒷소리: 어허 달고

요령: 땡그랑 땡그랑 땡그랑 땡그랑

앞소리: 이 터전이 명당이라

뒷소리: 어허 달고

※ 1992년 3월 14일 오전 11시. 면 소재지 주민의 소개로 김 씨를 만났다. 정말 잘 했던 사람은 작년에 작고했고 김 씨는 탄천면 제2인자라고 했다. 그는 외양간을 손질하다 말고 나를 맞이했다. 그는 흔쾌히 자료를 제공해 주었다. 최근에 달구지가 소멸해 간다며 안타까워했다. 그가 제공한 달구지 노래는 30년 전 것이라고 했다.

금산군편錦山郡篇

금산군은 충청남도 최남단, 대전직할시 남쪽에 위치한다. 1963년에 전라북도에서 충청남도로 편입되어 대전직할시의 생활권이 되었다. 국내 제일의 인삼재배단지다. 고산의 능선으로 둘러싸인 분지다. 동쪽의 서대산, 서쪽의 대둔산, 남쪽 기봉, 북쪽 만인산이 모두 500미터가 넘는다. 백제 때는 진내군進乃郡이었고 통일신라 때는 진례군進禮郡이었다. 조선조인 1413년(태종13)에 금산군이 되었다. 1914년에 진산군과 합쳐 오늘에 이른다.

금산읍 삼리에는 금산향교가 있다. 원래 백학동에 섰던 것을 임진왜란 때 불타 1684년에 현 위치에 복원했다. 중도리 탑선마을에는 삼층석탑이 있다. 높이 2.20미터의 고려 시대 석탑이다. 금산읍에는 국제인삼시장이 있고 널려 있는 것이 온통 인삼뿐이어서 금산인삼단지가 세계적인 산지임을 실감케 한다.

금성면 의총리에는 칠백의총이 있다. 1963년에 성역화 했다. 왼쪽에 기념관이 있고 우측에 중봉조헌선생일군순의비각이 있다. 사당은 종용사다. 뒤쪽에 칠백의총이 있다. 1592년에 문인 박연량과 전승업이 의사들의 시신을 거두어 여기에 묻고 칠백의총이라 했다. 순의비각 속에는 일본인이 파괴한 비석이 보수된 채 서 있어 일인들에 대한 적개심이 인다. 순의비는 1603년에 세웠고 종용사는 1647년에 세웠다. 1592년 임진왜란 때 왜적이 금산에 진격하자 조헌과 영규대사가 이곳 연곤평에서 항쟁 순국했다. 양전리에는 제봉 고경명의 순절비가 있다. 누은들[와평]에서 순국한 사실을 기념한 비석이다. 1712년에 군수 여필관이 세운 비다. 비각 안의 우측 비는 일인이 파괴한 것을 다시 맞추어 세운 비다. 높이 1.78미터다. 좌측 비는 호

남 유림에서 세웠다. 상가리에 금산충렬사가 있다. 임진왜란 때 금산에서 순국한 오응정을 주벽으로 해주오씨 3세 4충신을 모신 사당이다. 오응정은 남원성에서 순국했다. 하선리에 온양이씨어필각이 있다. 온양이씨 중에 3효가 나와서 순종이 어필을 내린 것을 기념하기 위해 세운 비각이다.

진산면은 옛날 진산현 고을 터였다. 진산초등학교 옆에는 형방청이 상기 남아있다. 교촌리에 진산향교가 있다. 대성전, 명륜당 건물뿐이지만 역사는 깊다. 1397년(태조6)에 창건되었다고 한다. 배재에는 권율 장군의 이치대첩비가 있다. 1886년에 세웠다. 일제가 파괴해서 광복 후 다시 세웠다. 토막 난 비석은 비각 안에서 일제의 야만성을 고발하고 있다. 임진왜란 때 왜병들은 호남 곡창지대를 확보하기 위해 전주공략을 꾀했다가 이곳 배재에서 권율 장군과 황진 장군에게 대패했다. 읍내리 뒷산에는 진산산성이 있다. 축성연대는 미상이나 유적은 뚜렷이 남아 있다. 그 주위에 정치가 류진산의 묘소가 있다. 행정리에는 대찰 태고사가 있다. 태고사 석문에는 송시열이 쓴 석문이란 친필이 각해 있다. 원효대사가 초창하고 진묵대사가 중창했다. 대둔산은 수십 길이 넘는 기암괴석의 돌기둥이 숱하게 많아 가히 선경과 같다. 그 정상 께에 태고와도 같은 태고사가 자리하고 있다. 동심바위에서 원효대사가 청유를 즐겼다. 임진왜란 때 영규대사가 승병을 이끌고 금강문을 통해 이 산을 넘어갔다.

제원면 제원리는 옛날 찰방이 있던 곳이다. 어풍대와 세마지가 있다. 이마을에 불이 자주 나서 허목이 암석에 '어풍대御風臺'라고 쓴 뒤에 피해가 없어졌다는 전설이 있다. 세마지는 찰방 시절에 파발마를 씻긴 곳이었다. 지금은 메워져 버스승강장이 되었다. 어풍대 밑의 10여기 찰방비 중에 원두표감사비도 끼어 있다. 저곡리에 '개터강 전적지'란 푯말이 서 있다. 충민공 순절비각이 있다. 임진왜란 때 금산군수 권종이 왜적의 도강을 막다 순절한 곳이다. 강을 따라 4킬로미터쯤 가면 용화리가 있다. 그곳에 용강서원이 있다. 우암 송시열 등 5위를 배향하는 소규모 서원이다. 천내리에는 용호석이 있다. 용석과 호석이 따로 서 있다. 용석은 1.38미터다. 여의주를 물고

승천하는 상인데 기막히게 정교하다. 아가미와 수염까지 표현된 예술품이다. 호석은 앞발을 세우고 앉아 있는 실물 등신대 작품이다. 털 무늬도 나타나 보이는 수작이다. 신안리에는 신안사라는 절이 있다. 공민왕이 몽진 길에 편히 쉬고 갔다고 하여 붙여진 이름이라고 한다. 583년(진평왕5) 무염국사 초창설이 전하나 불확실하다. 대광전은 정면 5칸의 대형 전당이고 극락전은 다포계 맞배지붕이다. 이 또한 건축연대 미상이다.

추부면 요광리에는 천연기념물인 은행나무가 있다. 수령이 천년이 넘고 김종직, 이이의 문집에서도 언급된 나무다. 높이 20.5미터 나무 옆에 행정이란 누각식 정자가 있다. 500년 전부터 있었다는 정자다.

복수면 곡남리 송촌마을에 조헌을 모신 표충사가 있다. 정면 3칸, 측면 1칸의 사우다. 1649년에 창건되었다. 뒤쪽에 수심대란 동산이 있다. 온통 암석이다. 중봉이 이 마을에 우거했을 적에는 유등천이 수심대를 감고 돌았을 것이다. 지금은 밭이 되었고 냇물은 50미터 전방에서 흘러간다. 송시열 친필이 각해 있다.

남이면 석동리에는 보석사와 의병승장비가 있다. 진악산 기슭이다. 의병승정비는 의선각 안에 들어 있다. 기허당 영규대사의 승장비다. 일제가 쪼아버린 것을 광복 후에 다시 조탁했다. 보석사에는 영당이 있다. 보석사는 886년에 조구대사가 창건하였으나 임진왜란 때 불타 고종 조에 재건했다. 영규대사의 영정을 모셨는데 도둑이 영정을 훔쳐갔다고 한다. 보석사 옆에는 수령 1,080년이 되는 은행나무가 있다. 수고 48미터, 둘레 16.5미터다. 성곡리에 개삼 터와 개삼각이 있다. 백제 때 강처사가 꿈속에서 신령이 점지한 풀뿌리를 어머니께 달여 드렸더니 중병이었던 모친이 완쾌되었다는 전설이 있다. 개안 뜰에 씨앗을 심은 것이 오늘날 금산인삼의 효시가 되었다. 개삼터 석비는 자연석 그대로에 새긴 비다. 개삼터 건너편에 성곡서원이 있다. 1617년에 창건되었고 1663년에 사액되었다. 대원군 때 훼철되었다. 배향된 분은 김선, 길재, 조헌, 김정 등이다.

불이면 불이리에는 청풍사가 있다. 누각형 비각 안에 백세청풍비와 야은

길재선생유허비가 서 있다. 옆에는 더 큰 지주중류비가 서 있다. 중국 백이 숙제의 묘소 옆에 서 있는 비문을 탁본하여 각한 비라고 한다.

※ 금산군은 현재 금산읍, 1읍 9면으로 이루어져 있다.

금산읍편錦山邑篇

> **제공자의 주소와 성명**
> 주소: 충청남도 금산군 금산읍
> 성명: 미상 (금산군지 소재)

(상여를 들어 올리면서)
요령: 땡그랑 땡그랑 땡그랑 땡그랑
앞소리: 어홍 어하 천석만석을 높이 쌓아놓고
뒷소리: 어홍 어하

요령: 땡그랑 땡그랑 땡그랑 땡그랑
앞소리: 네 얼굴이 천하일색이라도
뒷소리: 어홍 어하

요령: 땡그랑 땡그랑 땡그랑 땡그랑
앞소리: 내 몸 하나 병들어지면
뒷소리: 어홍 어하

요령: 땡그랑 땡그랑 땡그랑 땡그랑

앞소리: 백사만사가 허사로다

뒷소리: 어홍 어하

요령: 땡그랑 땡그랑 땡그랑 땡그랑

앞소리: 북망산천이 멀다더니

뒷소리: 어홍 어하

요령: 땡그랑 땡그랑 땡그랑 땡그랑

앞소리: 앞산이 바로 북망일세

뒷소리: 어홍 어하

(상여를 메고 떠나면서)

요령: 땡그랑 땡그랑 땡그랑 땡그랑

앞소리: 명사십리 해당화야

뒷소리: 어홍 어하

요령: 땡그랑 땡그랑 땡그랑 땡그랑

앞소리: 꽃 진다고 서러마라

뒷소리: 어홍 어하

요령: 땡그랑 땡그랑 땡그랑 땡그랑

앞소리: 다시 그 꽃 피건마는

뒷소리: 어홍 어하

요령: 땡그랑 땡그랑 땡그랑 땡그랑

앞소리: 우리 인생 한 번 가면

뒷소리: 어홍 어하

요령: 땡그랑 땡그랑 땡그랑 땡그랑

앞소리: 다시 오지 못하노라

뒷소리: 어홍 어하

요령: 땡그랑 땡그랑 땡그랑 땡그랑

앞소리: 인제 가면 언제 올까

뒷소리: 어홍 어하

요령: 땡그랑 땡그랑 땡그랑 땡그랑

앞소리: 오실 날이나 일러 주게

뒷소리: 어홍 어하

요령: 땡그랑 땡그랑 땡그랑 땡그랑

앞소리: 금강산 높은 산이

뒷소리: 어홍 어하

요령: 땡그랑 땡그랑 땡그랑 땡그랑

앞소리: 평지 되면 오실란가

뒷소리: 어홍 어하

요령: 땡그랑 땡그랑 땡그랑 땡그랑

앞소리: 조선 팔도 넓은 바다

뒷소리: 어홍 어하

요령: 땡그랑 땡그랑 땡그랑 땡그랑

앞소리: 평야 되면 오실란가

뒷소리: 어홍 어하

(발걸음을 재촉하면서) 자진바리

요령: 땡그랑 땡그랑 땡그랑 땡그랑

앞소리: 석상에 걸린 준주

뒷소리: 어홍 어하

요령: 땡그랑 땡그랑 땡그랑 땡그랑

앞소리: 싹이 나면 오시련가

뒷소리: 어홍 어하

요령: 땡그랑 땡그랑 땡그랑 땡그랑

앞소리: 병풍에 그린 황계

뒷소리: 어홍 어하

요령: 땡그랑 땡그랑 땡그랑 땡그랑

앞소리: 홰를 치면 오시련가

뒷소리: 어홍 어하

요령: 땡그랑 땡그랑 땡그랑 땡그랑

앞소리: 오실 날이나 일러주오

뒷소리: 어홍 어하

(가파른 산길을 오르면서)

요령: 땡그랑 땡그랑 땡그랑 땡그랑

앞소리: 억시나 억시나

뒷소리: 억시나 억시나

요령: 땡그랑 땡그랑 땡그랑 땡그랑

앞소리: 억시나 억시나

뒷소리: 억시나 억시나

(달구지를 하면서)

요령: 땡그랑 땡그랑 땡그랑 땡그랑

앞소리: 에헤라 다지오 이 터전이 명당이라

뒷소리: 에헤라 다지오

요령: 땡그랑 땡그랑 땡그랑 땡그랑

앞소리: 이 명당이 생겼을 때

뒷소리: 에헤라 다지오

요령: 땡그랑 땡그랑 땡그랑 땡그랑

앞소리: 움이 나면 장군수에

뒷소리: 에헤라 다지오

요령: 땡그랑 땡그랑 땡그랑 땡그랑

앞소리: 풀이 나면 환생초라

뒷소리: 에헤라 다지오

요령: 땡그랑 땡그랑 땡그랑 땡그랑

앞소리: 이런 명당 저버리고

뒷소리: 에헤라 다지오

요령: 땡그랑 땡그랑 땡그랑 땡그랑

앞소리: 어떤 명당 잡으려오

뒷소리: 에헤라 다지오

※ 1989년 11월 16일 하오 3시. 본 만가는 금산군지 1,088쪽에 수록된 것을 전재한 것이다. 필자가 금산군 일대를 답사하면서 재조사하고 상여를 들어 올릴 때, 묘 다구질 등의 노래는 보완했다. 금산읍과 제원면이 동일 만가권이나 달구지 노래가 달라 싣는다.

금성면편錦城面篇

제공자의 주소와 성명

주소: 충청남도 금산군 금성면 양전리 1구 590번지

성명: 길재섭吉在燮, 62세, 농업

(상여를 들어 올리면서)

요령: 땡그랑 땡그랑 땡그랑 땡그랑

앞소리: 어홍 어홍

뒷소리: 어홍 어홍

요령: 땡그랑 땡그랑 땡그랑 땡그랑

앞소리: 어홍 어홍 여보시오 유대꾼들

뒷소리: 어홍 어홍

요령: 땡그랑 땡그랑 땡그랑 땡그랑

앞소리: 이내 한 말 들어보소

뒷소리: 어홍 어홍

요령: 땡그랑 땡그랑 땡그랑 땡그랑

앞소리: 대 채줄을 골라 메고

뒷소리: 어홍 어홍

요령: 땡그랑 땡그랑 땡그랑 땡그랑

앞소리: 갈 지 자 걸음 놓지 말고

뒷소리: 어홍 어홍

요령: 땡그랑 땡그랑 땡그랑 땡그랑

앞소리: 어깨춤도 추지 말고

뒷소리: 어홍 어홍

요령: 땡그랑 땡그랑 땡그랑 땡그랑

앞소리: 청포 밭에 음니 놀듯

뒷소리: 어홍 어홍

요령: 땡그랑 땡그랑 땡그랑 땡그랑

앞소리: 금실금실 놀아주소

뒷소리: 어홍 어홍

(상여를 메고 떠나면서)

요령: 땡그랑 땡그랑 땡그랑 땡그랑

앞소리: 양계장에 씨암탉 놀듯

뒷소리: 어홍 어홍

요령: 땡그랑 땡그랑 땡그랑 땡그랑

앞소리: 아장아장 놀읍시다

뒷소리: 어홍 어홍

요령: 땡그랑 땡그랑 땡그랑 땡그랑

앞소리: 한 일 자로 보기 좋게

뒷소리: 어홍 어홍

요령: 땡그랑 땡그랑 땡그랑 땡그랑

앞소리: 먼 디 양방 듣기 좋게

뒷소리: 어홍 어홍

요령: 땡그랑 땡그랑 땡그랑 땡그랑

앞소리: 처자권솔 곡성 소리

뒷소리: 어홍 어홍

요령: 땡그랑 땡그랑 땡그랑 땡그랑

앞소리: 곡성 소리가 진동하네

뒷소리: 어홍 어홍

요령: 땡그랑 땡그랑 땡그랑 땡그랑

앞소리: 대택에 잠긴 용이

뒷소리: 어홍 어홍

요령: 땡그랑 땡그랑 땡그랑 땡그랑

앞소리: 구름을 헤치도다

뒷소리: 어홍 어홍

요령: 땡그랑 땡그랑 땡그랑 땡그랑

앞소리: 저 산에 묻힌 범도

뒷소리: 어홍 어홍

요령: 땡그랑 땡그랑 땡그랑 땡그랑

앞소리: 바람을 도와 준다

뒷소리: 어홍 어홍

(가파른 산길을 오르면서)

요령: 땡그랑 땡그랑 땡그랑 땡그랑

앞소리: 어홍 어홍

뒷소리: 어홍 어홍

요령: 땡그랑 땡그랑 땡그랑 땡그랑

앞소리: 어홍 어홍

뒷소리: 어홍 어홍

(달구지를 하면서)

요령: 땡그랑 땡그랑 땡그랑 땡그랑

앞소리: 에헤라 다지오 산천초목으로 울타리 삼아

뒷소리: 에헤라 다지오

요령: 땡그랑 땡그랑 땡그랑 땡그랑

앞소리: 장단잎으로 의단 삼아

뒷소리: 에헤라 다지오

요령: 땡그랑 땡그랑 땡그랑 땡그랑

앞소리: 석침을 도둑이고

뒷소리: 에헤라 다지오

요령: 땡그랑 땡그랑 땡그랑 땡그랑

앞소리: 잠들 듯이 누웠으면

뒷소리: 에헤라 다지오

요령: 땡그랑 땡그랑 땡그랑 땡그랑

앞소리: 제철 지낸들 알 수 있나

뒷소리: 에헤라 다지오

요령: 땡그랑 땡그랑 땡그랑 땡그랑

앞소리: 금강산 정기가 뚝 떨어져서

뒷소리: 에헤라 다지오

요령: 땡그랑 땡그랑 땡그랑 땡그랑

앞소리: 충청도라 계룡산기

뒷소리: 에헤라 다지오

요령: 땡그랑 땡그랑 땡그랑 땡그랑

앞소리: 계룡산 정기 뚝 떨어져서

뒷소리: 에헤라 다지오

요령: 땡그랑 땡그랑 땡그랑 땡그랑

앞소리: 전라도라 지리산기

뒷소리: 에헤라 다지오

요령: 땡그랑 땡그랑 땡그랑 땡그랑

앞소리: 지리산 정기 뚝 떨어져서

뒷소리: 에헤라 다지오

요령: 땡그랑 땡그랑 땡그랑 땡그랑

앞소리: 금산이라 진악산기

뒷소리: 에헤라 다지오

※ 1989년 11월 17일 하오 3시. 칠백의총과 고제봉순절지를 답사하고 양전리에 들러 길 씨를 만났다. 그는 만가 분야에서 금산군 대표자가 되겠다. 그는 2시간 동안 중복되지 않은 가사로 연속할 수 있다고 장담했다. 아닌 게 아니라 거미가 거미줄 빼듯 줄줄 흘러 나왔다. 뒷소리가 너무 단순하고 변화가 없는 것이 흠이다. 전부 싣지 못해 아쉽다.

추부면편秋富面篇

제공자의 주소와 성명
주소: 충청남도 금산군 추부면 마전리 353번지
성명: 안상태安相泰, 56세, 농업

(상여를 들어 올리면서)
요령: 땡그랑 땡그랑 땡그랑 땡그랑
앞소리: 우여 우여 우여 우여 우여 (5, 6회)
뒷소리: 우여 우여 우여 우여 우여 (5, 6회)

요령: 땡그랑 땡그랑 땡그랑 땡그랑
앞소리: 어허이 어하 어제 오늘 성튼 몸이
뒷소리: 어허이 어하

요령: 땡그랑 땡그랑 땡그랑 땡그랑
앞소리: 저녁나절에 병이 들어
뒷소리: 어허이 어하

요령: 땡그랑 땡그랑 땡그랑 땡그랑
앞소리: 판수 불러 경을 읽은들

뒷소리: 어허이 어하

요령: 땡그랑 땡그랑 땡그랑 땡그랑
앞소리: 경덕이나 입을소냐
뒷소리: 어허이 어하

요령: 땡그랑 땡그랑 땡그랑 땡그랑
앞소리: 무당을 불러 굿을 한들
뒷소리: 어허이 어하

요령: 땡그랑 땡그랑 땡그랑 땡그랑
앞소리: 굿덕이나 입을소냐
뒷소리: 어허이 어하

(상여를 메고 떠나면서)
요령: 땡그랑 땡그랑 땡그랑 땡그랑
앞소리: 인제 가면 언제 오나
뒷소리: 어허이 어하

요령: 땡그랑 땡그랑 땡그랑 땡그랑
앞소리: 다시 올 길 어렵구나
뒷소리: 어허이 어하

요령: 땡그랑 땡그랑 땡그랑 땡그랑
앞소리: 상탕에 가서 머리를 감고
뒷소리: 어허이 어하

요령: 땡그랑 땡그랑 땡그랑 땡그랑
앞소리: 중탕에 가서 손발 씻고
뒷소리: 어허이 어하

요령: 땡그랑 땡그랑 땡그랑 땡그랑
앞소리: 하탕에 내려가 목욕을 하고
뒷소리: 어허이 어하

요령: 땡그랑 땡그랑 땡그랑 땡그랑
앞소리: 향로 향합에 불 밝혀서
뒷소리: 어허이 어하

요령: 땡그랑 땡그랑 땡그랑 땡그랑
앞소리: 소지 삼장 드린 후에
뒷소리: 어허이 어하

요령: 땡그랑 땡그랑 땡그랑 땡그랑
앞소리: 비나이다 비나이다
뒷소리: 어허이 어하

요령: 땡그랑 땡그랑 땡그랑 땡그랑
앞소리: 요보시오 역군님네
뒷소리: 어허이 어하

요령: 땡그랑 땡그랑 땡그랑 땡그랑
앞소리: 한 발짝 더 떠서 빨리 가세
뒷소리: 어허이 어하

요령: 땡그랑 땡그랑 땡그랑 땡그랑

앞소리: 하관 시간 늦어가네

뒷소리: 어허이 어하

(가파른 산길을 오르면서)

요령: 땡그랑 땡그랑 땡그랑 땡그랑

앞소리: 영차 영차

뒷소리: 영차 영차

요령: 땡그랑 땡그랑 땡그랑 땡그랑

앞소리: 영차 영차

뒷소리: 영차 영차

(달구지를 하면서)

요령: 땡그랑 땡그랑 땡그랑 땡그랑

앞소리: 에헤이 다지오 곤륜산 정기 주춤 내려와 함경도라 백두산에 뚝 떨어졌네

뒷소리: 에헤이 다지오

요령: 땡그랑 땡그랑 땡그랑 땡그랑

앞소리: 백두산 정기 주춤 내려와 강원도라 금강산에 뚝 떨어졌네

뒷소리: 에헤이 다지오

요령: 땡그랑 땡그랑 땡그랑 땡그랑

앞소리: 금강산 정기 주춤 내려와 경기도라 삼각산에 뚝 떨어졌네

뒷소리: 에헤이 다지오

요령: 땡그랑 땡그랑 땡그랑 땡그랑

앞소리: 삼각산 정기 주춤 내려와 충청도라 계룡산에 뚝 떨어졌네

뒷소리: 에헤이 다지오

요령: 땡그랑 땡그랑 땡그랑 땡그랑

앞소리: 계룡산 정기 주춤 내려와 전라도라 지리산에 뚝 떨어졌네

뒷소리: 에헤이 다지오

요령: 땡그랑 땡그랑 땡그랑 땡그랑

앞소리: 지리산 정기 주춤 내려와 경상도라 태백산에 뚝 떨어졌네

뒷소리: 에헤이 다지오

요령: 땡그랑 땡그랑 땡그랑 땡그랑

앞소리: 계룡산 정기 주춤 내려와 금산이라 진악산에 뚝 떨어졌네

뒷소리: 에헤이 다지오

※ 1989년 11월 17일 하오 2시. 문 앞에서 안 씨를 만났다. 그는 기독교 신자였다. 마을에서뿐만 아니라 추부면 일대에서 명망이 있는 분이었다. 만가는 잘하는 편이었다. 이 지방에서는 상여놀이를 '대떨이'라고 하고 달구지를 '다디오'라고 했다. 아무리 늙어서 작별을 고해도 부모가 생존해 있을 때는 대떨이를 하지 않는다.

제원면편濟原面篇

제공자의 주소와 성명

주소: 충청남도 금산군 제원면 제월리 152번지

성명: 최성욱崔成昱, 53세, 농업

(상여를 들어 올리면서)

요령: 땡그랑 땡그랑 땡그랑 땡그랑

앞소리: --------(요령을 계속 울린다.)

뒷소리: --------

요령: 땡그랑 땡그랑 땡그랑 땡그랑

앞소리: 어홍 어하 어 넘자 어허

뒷소리: 어홍 어하 어 넘자 어허

요령: 땡그랑 땡그랑 땡그랑 땡그랑

앞소리: 하직일세 하직일세 오늘날 하직일세

뒷소리: 어홍 어하 어 넘자 어허

요령: 땡그랑 땡그랑 땡그랑 땡그랑

앞소리: 저승길이 그래도 좋던가 말 한 마디 없이 가네

뒷소리: 어홍 어하 어 넘자 어허

요령: 땡그랑 땡그랑 땡그랑 땡그랑

앞소리: 무정하오 무정하오 너무나도 무정하오

뒷소리: 어홍 어하 어 넘자 어허

요령: 땡그랑 땡그랑 땡그랑 땡그랑

앞소리: 인제 가면 언제 오오 명년 이때 꽃이 피면 오시련가

뒷소리: 어홍 어하 어 넘자 어허

요령: 땡그랑 땡그랑 땡그랑 땡그랑

앞소리: 마지막 가는 길에 하직인사 나누세

뒷소리: 어홍 어하 어 넘자 어허

(상여를 메고 떠나면서)

요령: 땡그랑 땡그랑 땡그랑 땡그랑

앞소리: 가세 가세 어서 가세 저승길 어서 가세

뒷소리: 어홍 어하 어 넘자 어허

요령: 땡그랑 땡그랑 땡그랑 땡그랑

앞소리: 황천길이 멀다지만 등 너머가 내 집이요

뒷소리: 어홍 어하 어 넘자 어허

요령: 땡그랑 땡그랑 땡그랑 땡그랑

앞소리: 한번 가신 우리 낭군 이제 보면 저승 가서 만나보세

뒷소리: 어홍 어하 어 넘자 어허

요령: 땡그랑 땡그랑 땡그랑 땡그랑

앞소리: 내가 갈 길 모르느니 영결종천 길 밝혀라

뒷소리: 어홍 어하 어 넘자 어허

요령: 땡그랑 땡그랑 땡그랑 땡그랑

앞소리: 공산야월 두견새는 날과 같은 한일런가

뒷소리: 어홍 어하 어 넘자 어허

요령: 땡그랑 땡그랑 땡그랑 땡그랑

앞소리: 부귀영화 받던 복락 오늘날로 가이없네

뒷소리: 어홍 어하 어 넘자 어허

요령: 땡그랑 땡그랑 땡그랑 땡그랑

앞소리: 실상 없이 살던 몸이 이제 다시 허망하네

뒷소리: 어홍 어하 어 넘자 어허

요령: 땡그랑 땡그랑 땡그랑 땡그랑

앞소리: 몽중 같은 이 세상에 초로인생 들어보소

뒷소리: 어홍 어하 어 넘자 어허

요령: 땡그랑 땡그랑 땡그랑 땡그랑

앞소리: 인간칠십 고래희는 고인 먼저 일렀어라.

뒷소리: 어홍 어하 어 넘자 어허

(발걸음을 재촉하면서)

요령: 땡그랑 땡그랑 땡그랑 땡그랑

앞소리: 어홍 어하 빨리 가세 빨리 가세 하관시가 늦어가네

뒷소리: 어홍 어하

요령: 땡그랑 땡그랑 땡그랑 땡그랑

앞소리: 이왕이면 다홍치마 하관시 당도하세

뒷소리: 어홍 어하

요령: 땡그랑 땡그랑 땡그랑 땡그랑

앞소리: 가시밭에 천리 길도 요령소리 발맞추세

뒷소리: 어홍 어하

요령: 땡그랑 땡그랑 땡그랑 땡그랑

앞소리: 넓은 길은 좁게 가고 좁은 길은 넓게 가세

뒷소리: 어홍 어하

요령: 땡그랑 땡그랑 땡그랑 땡그랑
앞소리: 윗도리는 가만 두고 아래 발 차츰 차츰
뒷소리: 어홍 어하

(달구지를 하면서)
요령: 땡그랑 땡그랑 땡그랑 땡그랑
앞소리: 어허 다디유 오늘날 하직헐세 여기가 내 집이요
뒷소리: 어허 다디유

요령: 땡그랑 땡그랑 땡그랑 땡그랑
앞소리: 청룡백호가 양 편에 싸여 있고
뒷소리: 어허 다디유

요령: 땡그랑 땡그랑 땡그랑 땡그랑
앞소리: 산지조종은 곤륜산이요 이 무덤이 기와집이요
뒷소리: 어허 다디유

요령: 땡그랑 땡그랑 땡그랑 땡그랑
앞소리: 이 무덤 쓰고 백일 만에 만석일세
뒷소리: 어허 다디유

※ 1989년 11월 23일 하오 2시. 두 번째 찾아가서 가까스로 만났다. 그는 신심이 두터운 기독교 신자였다. 그래선지 인상부터 착해 보였다. 또 매우 친절한 분이었다. 그는 제원면에서 1인자다. 농촌일이 바빠선지 나와 대화중인데 밖에 손님이 대기 중이어서 녹음을 하지 못한 것이 아쉽다. 이 지방은 상여를 들어 올릴 때 아무 말이 없는 것이 특

색이다. 상여놀이를 '대떨이'라고 하고, 달구지를 '다디오'라고 한다. 부모 생존 시에는 대떨이를 하지 못한다고 했다.

남이면편南二面篇

제공자의 주소와 성명
주소: 충청남도 금산군 남이면 성곡리 574번지
성명: 오길영吳吉泳, 63세, 농업

(상여를 들어 올리면서)

요령: 땡그랑 땡그랑 땡그랑 땡그랑

앞소리: 우어 우어 우어 우어 우어 (5, 6회)

뒷소리: -----------

요령: 땡그랑 땡그랑 땡그랑 땡그랑

앞소리: 어홍 어홍 어찌 갈꼬 어찌 갈꼬 머나먼 황천길을

뒷소리: 어홍 어홍

요령: 땡그랑 땡그랑 땡그랑 땡그랑

앞소리: 명정공포 앞세우고 북망산으로 나는 가네

뒷소리: 어홍 어홍

요령: 땡그랑 땡그랑 땡그랑 땡그랑

앞소리: 내외간을 일신이라 이내 길을 대신 갈까

뒷소리: 어홍 어홍

요령: 땡그랑 땡그랑 땡그랑 땡그랑

앞소리: 친구 벗이 좋다기로 내 대신에 등장 갈까

뒷소리: 어홍 어홍

요령: 땡그랑 땡그랑 땡그랑 땡그랑

앞소리: 이제 가면 못 올 인생 불쌍하다 이내 신세

뒷소리: 어홍 어홍

(상여를 메고 떠나면서)

요령: 땡그랑 땡그랑 땡그랑 땡그랑

앞소리: 만단설화 못 다하고 영결종천에 나는 가네

뒷소리: 어홍 어홍

요령: 땡그랑 땡그랑 땡그랑 땡그랑

앞소리: 일직사자 손목 끌고 월직사자 등을 밀며

뒷소리: 어홍 어홍

요령: 땡그랑 땡그랑 땡그랑 땡그랑

앞소리: 성화같이 재촉하니 혼비백산 나 죽겠네

뒷소리: 어홍 어홍

요령: 땡그랑 땡그랑 땡그랑 땡그랑

앞소리: 부부이별 웬일이며 부모이별 웬일인가

뒷소리: 어홍 어홍

요령: 땡그랑 땡그랑 땡그랑 땡그랑

앞소리: 부부화락 살자더니 독수공방 웬일인가

뒷소리: 어홍 어홍

요령: 땡그랑 땡그랑 땡그랑 땡그랑
앞소리: 달 떠온다 달 떠온다 월출동령에 달 떠온다
뒷소리: 어홍 어홍

요령: 땡그랑 땡그랑 땡그랑 땡그랑
앞소리: 굽은 허리 곧게 펴고 달맞이나 하여 보세
뒷소리: 어홍 어홍

요령: 땡그랑 땡그랑 땡그랑 땡그랑
앞소리: 부귀영화 모든 권세 단 몇 년을 못 가지만
뒷소리: 어홍 어홍

요령: 땡그랑 땡그랑 땡그랑 땡그랑
앞소리: 우리 농부 땀 흘리면 대대손손 잘 살아가네
뒷소리: 어홍 어홍

요령: 땡그랑 땡그랑 땡그랑 땡그랑
앞소리: 내가 죽으면 꽃이 되고 네가 죽으면 나비 되네
뒷소리: 어홍 어홍

(가파른 산길을 오르면서)
요령: 땡그랑 땡그랑 땡그랑 땡그랑
앞소리: 영차 영차
뒷소리: 영차 영차

요령: 땡그랑 땡그랑 땡그랑 땡그랑

앞소리: 영차 영차

뒷소리: 영차 영차

(달구지를 하면서)

요령: 땡그랑 땡그랑 땡그랑 땡그랑

앞소리: 에헤라 다지오 백두산 정기 뚝 떨어져서 강원도라 금강산기

뒷소리: 에헤라 다지오

요령: 땡그랑 땡그랑 땡그랑 땡그랑

앞소리: 금강산 정기 뚝 떨어져서 황해도라 구월산기

뒷소리: 에헤라 다지오

요령: 땡그랑 땡그랑 땡그랑 땡그랑

앞소리: 구월산 정기 뚝 떨어져서 경기도라 삼각산기

뒷소리: 에헤라 다지오

요령: 땡그랑 땡그랑 땡그랑 땡그랑

앞소리: 삼각산 정기 뚝 떨어져서 충청도라 계룡산기

뒷소리: 에헤라 다지오

요령: 땡그랑 땡그랑 땡그랑 땡그랑

앞소리: 계룡산 정기 뚝 떨어져서 전라도라 지리산기

뒷소리: 에헤라 다지오

요령: 땡그랑 땡그랑 땡그랑 땡그랑

앞소리: 지리산 정기 뚝 떨어져서 경상도라 태백산기

뒷소리: 에헤라 다지오

※ 1989년 11월 22일 오전 10시. 어젯밤 전화로 연락하고 아침에 만났다. 오 씨는 남이면 제1인자다. 운구는 반드시 6명으로 제한하고 유대꾼은 20명 선이다. 상여를 들어올린 의식은 호서권인데 운상시의 뒷소리는 호남 무주권이다. 금산군의 금산면, 남이면과 무주권의 실천면은 같은 만가권이다.

논산군편論山郡篇

　논산군은 충청남도의 서남부에 위치하고 있다. 동쪽은 대전직할시와 이웃하고 남쪽은 전북 익산군과 접경한다. 일명 놀뫼라고 한다. 백제 때는 황등야산黃等也山과 덕근德近의 두 군에 속했다. 통일신라 때는 황산黃山, 덕은德殷, 이산尼山, 석산石山의 4군으로 분리되었다. 고려조에 들어와서 황산은 연산連山으로, 덕은德殷은 덕은德恩으로, 석산은 석성石城으로 고쳐 불렀다. 조선 세종 조에 덕은을 은진恩津으로 개칭했다. 정조 때는 이산을 노성현魯城縣으로 바꾸었다. 1914년에 위 4군을 논산군으로 병합했다.

　노성면은 옛날 노성현 고을이 있던 곳이다. 교촌리에는 1398년(태조7)에 창건한 노성향교가 있다. 노성향교 옆에 윤증의 고가가 우람하다. 이 고가는 조선조 사대부가의 표본이 되는 주택이다. ㅁ자형이다. 윤증은 숙종조의 대학자다. 성리학과 예학에 밝고 학행으로 이름났다. 숙종이 우의정으로 소명했으나 벼슬에 나아가지 않았다. 고가 앞 구릉에는 윤선거 처의 열녀정문이 있다. 2백 미터 거리에 궐리사가 있다. 궐리사란 공자의 사당을 말한다. 공자의 생향지 궐리촌에서 따온 명칭이다. 일명 춘추사다. 1716년에 권상하, 이건명 등이 스승 송시열의 뜻을 받들어 창건했다. 병사리에는 유봉영당이 있다. 윤증의 영정을 모신 사우다. 1744년 윤증이 거주한 곳에 문하생들이 세웠다. 저수지 위쪽에는 파평윤씨종학당이 있다. 1640년에 윤선거가 건립한 사학도장이다. 장구리에는 윤황의 고가가 있다. 사랑채는 一자형, 안채는 ㄷ자형이다. 최초의 건축자와 건축연대는 미상이다. 윤황은 대사성에 이르렀고 노강서원에 배향되었다. 노성면에는 노성산성이 있다. 성 둘레는 1,200미터다. 백제 때 축성한 산성이다. 정상에는 장대지와 봉수

대 유지가 남아 있다.

부적면 덕평리에는 석조여래입상이 있다. 운제사지다. 고려 때 운제사는 개태사 다음으로 큰 사찰이었다고 한다. 그런데 폐사 연대도 남겨 놓지 못하고 사라졌다. 부처님 얼굴은 마멸이 심하고 무릎 아래는 흙 속에 묻혔다. 높이 1.95미터다. 신풍리에는 영사암이 있다. 1475년에 김국광 형제가 시묘살이를 하기 위해 창건한 재실인데 후에 절이 되었다. 김국광은 성종 조에 좌의정을 지냈다. 영사암 뒤쪽에는 마애석불이 있다. 고려 말의 것으로 추정한다. 높이 3.5미터의 입상으로 좌우에 협시불을 거느리고 있다. 또 백제사의 최후를 장식한 계백장군의 묘소가 있다. 계백장군은 600년(의자왕20) 7월 10일에 황산벌에서 전사했다. 장군의 묘소가 실전되었는데 최근 확인되어 성역화가 되었다. 충장산 가장골이다. 충곡리 수락산 기슭에는 충곡서원이 있다. 계백장군을 주벽으로 모시고 사육신 등 18현을 배향한다. 1680년에 창건되었다. 대원군 때 훼철되어 1935년에 복원했다. 외성리에는 외성산성이 있다. 백제 때 축성한 토성이다. 탑정리에는 석탑이 있다. 934년에 왕건이 후백제를 토평하고 전승지에 개태사를 짓고 이곳에는 적사암을 세웠다. 이 탑이 적사암 비구승 사리탑이라 전한다.

연산면 연산리는 백제 때부터 현청이 있던 고을이다. 연산아문이 있다. 이층누각으로 1800년대에 건축했다. 뒤쪽 객사 터에 주춧돌이 있다. 관동리에는 성주도씨종중문서를 볼 수 있다. 청송각에 소장돼 있다. 1393년부터 4회에 걸쳐 도응에게 내린 교지 4매가 있다. 도응은 고려 말의 충신으로 두문동 72현 중의 한 분이다. 관동리에는 연산향교가 있다. 1398년에 창건되었다. 매우 역사 깊은 유적이다. 고정리에는 김장생신도비와 묘소가 있다. 김장생 묘소 일원에는 광산김씨 가문의 중흥을 이룬 양천허씨 부인의 묘소도 있다. 마을에는 영모재와 염수재가 있다. 전자는 양천허씨 재실이고, 후자는 김장생의 재실이다. 김장생은 연산으로 낙향하여 후진 양성에 힘쓴 대학자다. 선생의 문묘와 돈암서원 등 10개 서원에 배향되었다. 1킬로 거리에 양천허씨의 정려문이 있다. 사방 1칸의 아담한 정문이다. 부친

김계휘의 묘소와 신도비, 재실인 모선재가 있다. 신도비는 1604년에 건립되었다. 천호리에는 개태사지가 있다. 왕건이 후백제 신검 군을 여기서 토평했다. 삼국통일 후 936년에 개태사를 창건했다. 구지에서 50여 미터 거리에 새 개태사가 들어섰다. 대웅전에는 삼존불석불입상이 있다. 창건 당시의 부처님이다. 둔중하고 부자유스러워 보이지만 고려 통일의 의지가 담겨 있다. 고려 전기 석불상으로는 수작이다. 개태사의 철확이 팔각정 안에 놓여 있다. 직경 3미터, 높이 1미터나 되는 거대한 솥이다. 임리에는 돈암서원이 자리한다. 전각이 7, 8동이 넘는다. 1634년에 창건되었고 1660년에 사액되었다. 사계, 신독재, 동춘당, 우암을 배향한다. 응도당이 가장 이름난 건축물이다. 임리 순말마을에는 신독재 김집의 사당이 있다. 김집은 김장생의 아들이다. 경학과 예학의 대가다. 부자가 문묘에 함께 배향되었다.

벌곡면 양산리에 김집의 묘소가 있다. 묘소 자리가 고운사 절터라고 한다. 묘소 바로 아래쪽에 덕수이씨 묘소가 있다. 김집 선생 부인의 묘소다. 부인이 바로 율곡 선생의 따님이다.

연무읍 금곡리에 후백제 견훤왕의 묘가 있다. 견훤은 죽으면서 완산(전주)이 바라보이는 곳에 묻어 달라는 유언에 따라 이곳에 안장했다고 한다.

강경읍 황산리에는 임리정이 있다. 1626년에 창건된 건물이다. 사계 김장생이 후학을 가르쳤던 곳이다. 가까운 거리에 죽림서원이 있다. 1626년에 창건된 서원이다. 1665년에 사액되었다. 대원군 때 훼철되었다가 1966년에 복원되었다. 역시 같은 마을에 팔괘정이 있다. 임리정과 대칭되는 위치에 있다. 송시열이 지은 정자로 이황, 이이를 모시고 후학을 양성했던 곳이다.

광석면 오강리에 노강서원이 있다. 전각이 굉장히 크다. 1672년에 창건되었고 1682년에 사액되었다. 대원군 때도 헐리지 않았던 대표적인 서원이다. 윤황, 윤문거, 윤선거, 윤증 4위를 모신다.

채운면 삼거리에 미내다리가 있다. 3개의 작은 홍교다. 길이 23.64미터, 폭 2.8미터. 1731년에 가설된 삼남 제일의 다리였다. 원목다리도 있다.

미내다리처럼 3개의 아치형 다리다. 길이 16미터, 폭 2.5미터다. 1731년에 조성되었다.

두마면 두계리에 민가풍의 봉안사가 있다. 옥석불이 있다. 부남리에는 조선 초기에 도읍지로 조성하기 위해 다듬었던 주초석이 있다. 계룡산 신도 안으로 통한다. 주초석이 현재 총 115개가량 남아 있다. 양정이란 마을에는 경충사가 있다. 태종의 둘째아들 효령대군 증손인 이심원의 부조묘다.

양촌면 중산리 불명산 산록에는 쌍계사가 있다. 대웅전은 가장 장엄한 법당이다. 고려 초기 사찰로 추정될 뿐 문헌이 없다. 개창조는 혜명대사라고 한다. 대웅전 내부는 닫집이 있다. 용 아홉 마리가 물을 뿜는 모양이다. 신묘하다. 조선시대 소실되어 영정 시대에 중창했다. 신기리에는 지석묘 15기가 있다.

가야곡면 양촌리에는 성삼문 묘소가 있다. 매죽당성선생묘비가 서 있고 1백여 미터 거리에 묘소가 있다. 세조가 사육신의 사지를 파열해서 8도로 조리돌렸다. 그때 성삼문의 한 지체를 지고 재를 넘던 지게꾼이 입에 담지 못할 욕설을 했다. 그러자 어디선지 '아무 데나 묻어라'라는 소리가 들려 와 여기에 묻었다는 전설이 있다.

상월면 주곡리에는 이삼 장군의 유허지가 있다. 이삼 장군은 조선후기 무신이다. 이인좌 난을 평정하여 함은군으로 봉군되었다.

우진면 교촌리에는 은진향교가 있다. 1380년(우왕6)에 창건되었다. 가까운 거리에 중종의 증손인 익성군의 묘소와 신도비, 무인석이 있다. 무인석은 당시 무사들의 복식 연구에 귀중한 자료가 된다. 반야산 중복에 관촉사가 있다. 은진미륵불이 있다. 968년에 관촉사 창건과 함께 조탁하기 시작해 1006년에 완성했다. 높이 18.12미터, 둘레 9.9미터, 귀 길이 1.8미터, 입의 길이 1.06미터, 갓 높이 2.43미터다. 우리나라 최대 석불이다. 은진석등은 개창과 더불어 조성되었다. 높이 5.45미터다. 석등 옆에는 관촉사삼층석탑이 서 있고 배례석이 놓여 있다. 일명 연화쌍문이다. 관촉사 석문은 높이 1.8미터, 폭 2미터다. 관촉사 밖 주차장 근처에 비로자나불상이 있다. 고

려시대 대정운사의 입식불로 사찰은 불타고 석불만 이곳으로 옮겨졌다.

성동면 우곤리에는 남양전씨종중문서가 소장돼 있다. 남양전씨 6대에 걸쳐 내려진 교지다. 연대는 1416년에서 1565년에 해당한다. 전홍에게 내린 왕지 1건을 비롯하여 노비문서까지 24건이 있다. 교지 연구에 귀중한 자료로 평가받는다고 한다.

※ 논산은 1996년 군에서 시로 승격하였다. 행정구역은 강경읍·연무읍, 2읍 11면 2동이다.

논산읍편論山邑篇

제공자의 주소와 성명
주소: 충청남도 논산군 논산읍 화지3동 170번지
성명: 이옥진李玉珍, 여, 61세, 국악협회 논산지부 부회장

(상여를 들어 올리면서) 중중머리
요령: 땡그랑 땡그랑 땡그랑 땡그랑
앞소리: ----------(요령을 계속 울린다)
뒷소리: ----------

요령: 땡그랑 땡그랑 땡그랑 땡그랑
앞소리: 아 아 으 의으 나무아미타불 관세음보살
뒷소리: 어어 어허어야 어허이 어와

요령: 땡그랑 땡그랑 땡그랑 땡그랑
앞소리: 북망산천이 멀다더니 저 건너 안산이 북망일세

뒷소리: 어어 어허어야 어허이 어와

요령: 땡그랑 땡그랑 땡그랑 땡그랑
앞소리: 나는 간다 나는 간다 머나먼 황천길로 나는 간다
뒷소리: 어어 어허어야 어허이 어와

요령: 땡그랑 땡그랑 땡그랑 땡그랑
앞소리: 형제간에 화목하고 동기간에 우애하여 부디부디 잘 살거라
뒷소리: 어어 어허어야 어허이 어와

요령: 땡그랑 땡그랑 땡그랑 땡그랑
앞소리: 여보시오 여러분들 이내 한 말 들어보소 엊그저께 청춘이더니 오늘 보니 백발일세
뒷소리: 어어 어허어야 어허이 어와

요령: 땡그랑 땡그랑 땡그랑 땡그랑
앞소리: 사람이 백세를 산다고 해도 병든 날 잠든 날 빼놓고 보면
뒷소리: 어어 어허어야 어허이 어와

요령: 땡그랑 땡그랑 땡그랑 땡그랑
앞소리: 단 사십도 못 사는 인생 아차 한번 죽어지면 북망산천이 흙이로다
뒷소리: 어어 어허어야 어허이 어와

(상여를 메고 떠나면서)
요령: 땡그랑 땡그랑 땡그랑 땡그랑
앞소리: 사토로 집을 짓고 송죽으로 울을 삼아 두견접동 벗이 되어 처량한 게 인생일세

뒷소리: 어어 어허어야 어허이 어와

요령: 땡그랑 땡그랑 땡그랑 땡그랑
앞소리: 아이고지고 울지 말고 살아생전에 효도를 하세
뒷소리: 어어 어허어야 어허이 어와

요령: 땡그랑 땡그랑 땡그랑 땡그랑
앞소리: 달아 달아 밝은 달아 이태백이 놀던 달아
뒷소리: 어어 어허어야 어허이 어와

요령: 땡그랑 땡그랑 땡그랑 땡그랑
앞소리: 산천초목은 젊어만 가고 우리네 인생은 늙어만 가네
뒷소리: 어어 어허어야 어허이 어와

요령: 땡그랑 땡그랑 땡그랑 땡그랑
앞소리: 나는 가네 나는 가네 꽃가마 타고 머나먼 길로 나는 가네
뒷소리: 어어 어허어야 어허이 어와

요령: 땡그랑 땡그랑 땡그랑 땡그랑
앞소리: 꿈결같은 내 인생이 꿈결같이 사라지네
뒷소리: 어어 어허어야 어허이 어와

요령: 땡그랑 땡그랑 땡그랑 땡그랑
앞소리: 앞산도 첩첩하고 뒷산도 첩첩한데 혼은 어디로 행하신고
뒷소리: 어어 어허어야 어허이 어와

요령: 땡그랑 땡그랑 땡그랑 땡그랑

앞소리: 명사십리 해당화야 꽃 진다 잎 진다 서러워마라

뒷소리: 어어 어허어야 어허이 어와

요령: 땡그랑 땡그랑 땡그랑 땡그랑

앞소리: 이 세상에서 못 다한 한을 후세에서 다시 보자

뒷소리: 어어 어허어야 어허이 어와

(발걸음을 재촉하면서) 자진몰이

요령: 땡그랑 땡그랑 땡그랑 땡그랑

앞소리: 어어 어허야 어허 어허와 액을 액을 막아보세 액을 액을 막아보세

뒷소리: 어어어야 어어 어와

요령: 땡그랑 땡그랑 땡그랑 땡그랑

앞소리: 정월에 드는 액은 정월보름으로 막아보세

뒷소리: 어어어야 어어 어와

요령: 땡그랑 땡그랑 땡그랑 땡그랑

앞소리: 이월에 드는 액은 이월한식으로 막아보세

뒷소리: 어어어야 어어 어와

요령: 땡그랑 땡그랑 땡그랑 땡그랑

앞소리: 삼월에 드는 액은 삼월삼진날로 막아보세

뒷소리: 어어어야 어어 어와

요령: 땡그랑 땡그랑 땡그랑 땡그랑

앞소리: 사월에 드는 액은 사월초파일로 막아보세

뒷소리: 어어어야 어어 어와

요령: 땡그랑 땡그랑 땡그랑 땡그랑

앞소리: 오월에 드는 액은 오월단오로 막아보세

뒷소리: 어어어야 어어 어와

요령: 땡그랑 땡그랑 땡그랑 땡그랑

앞소리: 유월에 드는 액은 유월유두로 막아보세

뒷소리: 어어어야 어어 어와

요령: 땡그랑 땡그랑 땡그랑 땡그랑

앞소리: 칠월에 드는 액은 칠월칠석으로 막아보세

뒷소리: 어어어야 어어 어와

요령: 땡그랑 땡그랑 땡그랑 땡그랑

앞소리: 팔월에 드는 액은 팔월보름으로 막아보세

뒷소리: 어어어야 어어 어와

요령: 땡그랑 땡그랑 땡그랑 땡그랑

앞소리: 구월에 드는 액은 구월구일로 막아보세

뒷소리: 어어어야 어어 어와

요령: 땡그랑 땡그랑 땡그랑 땡그랑

앞소리: 시월에 드는 액은 시월상달로 막아보세

뒷소리: 어어어야 어어 어와

요령: 땡그랑 땡그랑 땡그랑 땡그랑

앞소리: 동짓달에 드는 액은 동짓날로 막아보세

뒷소리: 어어어야 어어 어와

요령: 땡그랑 땡그랑 땡그랑 땡그랑

앞소리: 섣달에 드는 액은 섣달그믐날로 설설히 막아보세

뒷소리: 어어어야 어어 어와

요령: 땡그랑 땡그랑 땡그랑 땡그랑

앞소리: 나무아미타불 관세음보살 극락세계로 가옵소서 나무아미타불

뒷소리: 아 아 으 의으 나무아미타불 관세음보살

※ 1992년 3월 5일 하오 1시. 호서지방의 만가 자료 제공자 중 이 씨는 유일한 국악협회
 회원이었다. 논산지부 부회장직을 맡고 있었다. 국악인이라고 모두 회심곡을 부르는
 것은 아니다. 그는 논산뿐만 아니라 충남지방에서 알려져 있다. 위 만가는 그녀가 손
 수 작성해 준 자료다. 처음부터 끝까지 가감 없이 실었다.

강경읍편 江景邑篇

제공자의 주소와 성명
주소: 충청남도 논산군 강경읍 채산리 4동 467번지
성명: 김용곤金龍坤, 35세, 건축업

(상여를 들어 올리면서)

요령: 땡그랑 땡그랑 땡그랑 땡그랑

앞소리: ----------(요령을 계속 울린다)

뒷소리: ---------

요령: 땡그랑 땡그랑 땡그랑 땡그랑

앞소리: 어어어 어야 어어어어

뒷소리: 어어어 어야 어어어어

요령: 땡그랑 땡그랑 땡그랑 땡그랑
앞소리: 간다 간다 나는 간다 정든 집에 처자식을 남겨나 두고
뒷소리: 어어어 어야 어어어어

요령: 땡그랑 땡그랑 땡그랑 땡그랑
앞소리: 가자서라 가자서라 한발 두발 가자나서라
뒷소리: 어어어 어야 어어어어

요령: 땡그랑 땡그랑 땡그랑 땡그랑
앞소리: 이 세상에 나온 사람 뉘 덕으로 나왔는가
뒷소리: 어어어 어야 어어어어

요령: 땡그랑 땡그랑 땡그랑 땡그랑
앞소리: 아버님 전 뼈를 빌고 어머님 전 살을 타고
뒷소리: 어어어 어야 어어어어

요령: 땡그랑 땡그랑 땡그랑 땡그랑
앞소리: 이 세상에 나왔건만 북망산천이 웬일이냐
뒷소리: 어어어 어야 어어어어

요령: 땡그랑 땡그랑 땡그랑 땡그랑
앞소리: 북망산천이 멀다 하나 이리 가까운 줄 몰랐구나
뒷소리: 어어어 어야 어어어어

(상여를 메고 떠나면서)

요령: 땡그랑 땡그랑 땡그랑 땡그랑

앞소리: 내가 가면 아주나 가나 혼백이나마 다시 오마

뒷소리: 어어어 어야 어어어어

요령: 땡그랑 땡그랑 땡그랑 땡그랑

앞소리: 혼백 오면 괄세를 마라 형태 없다고 괄세를 마라

뒷소리: 어어어 어야 어어어어

요령: 땡그랑 땡그랑 땡그랑 땡그랑

앞소리: 명사십리 해당화야 꽃 진다고 설워마라

뒷소리: 어어어 어야 어어어어

요령: 땡그랑 땡그랑 땡그랑 땡그랑

앞소리: 명년 삼월 춘삼월에 꽃이 피면 다시나 올까

뒷소리: 어어어 어야 어어어어

요령: 땡그랑 땡그랑 땡그랑 땡그랑

앞소리: 한번 가면 다시는 오지 못하는 북망산천이 웬말이요

뒷소리: 어어어 어야 어어어어

요령: 땡그랑 땡그랑 땡그랑 땡그랑

앞소리: 못 가겠네 못 가겠네 이 다리를 못 가겠네

뒷소리: 어어어 어야 어어어어

요령: 땡그랑 땡그랑 땡그랑 땡그랑

앞소리: 이 다리를 건너가면 언제 다시 돌아나 올까

뒷소리: 어어어 어야 어어어어

요령: 땡그랑 땡그랑 땡그랑 땡그랑

앞소리: 여보시오 상주님아 이내 노자 보태주오

뒷소리: 어어어 어야 어어어어

요령: 땡그랑 땡그랑 땡그랑 땡그랑

앞소리: 심심한데 놀다 가세 노잣돈 좀 갖고 가세

뒷소리: 어어어 어야 어어어어

(발걸음을 재촉하면서)

요령: 땡그랑 땡그랑 땡그랑 땡그랑

앞소리: 어 어허 어허허야 어허 어어헤

뒷소리: 어 어허 어허허야 어허 어어헤

요령: 땡그랑 땡그랑 땡그랑 땡그랑

앞소리: 가세 가세 어서 가세 하관 시간 늦어가네

뒷소리: 어 어허 어허허야 어허 어어헤

요령: 땡그랑 땡그랑 땡그랑 땡그랑

앞소리: 뗏장으로 지붕을 삼고 황토 땅을 이불을 삼아

뒷소리: 어 어허 어허허야 어허 어어헤

요령: 땡그랑 땡그랑 땡그랑 땡그랑

앞소리: 아무도 없는 북망산으로 황천길을 나는 간다

뒷소리: 어 어허 어허허야 어허 어어헤

요령: 땡그랑 땡그랑 땡그랑 땡그랑

앞소리: 원수백발 달려드니 인생 칠십에 고령이라

뒷소리: 어 어허 어허허야 어허 어어헤

(달구지를 하면서)

요령: 땡그랑 땡그랑 땡그랑 땡그랑

앞소리: 어어헤 어어헤 여기 오신 유대군아

뒷소리: 어어헤 어어헤

요령: 땡그랑 땡그랑 땡그랑 땡그랑

앞소리: 고인 모신 이 집에다

뒷소리: 어어헤 어어헤

요령: 땡그랑 땡그랑 땡그랑 땡그랑

앞소리: 비가 오나 눈보라 처도

뒷소리: 어어헤 어어헤

요령: 땡그랑 땡그랑 땡그랑 땡그랑

앞소리: 스며들지 않게 하고

뒷소리: 어어헤 어어헤

요령: 땡그랑 땡그랑 땡그랑 땡그랑

앞소리: 두 발 다져 다져갖고

뒷소리: 어어헤 어어헤

요령: 땡그랑 땡그랑 땡그랑 땡그랑

앞소리: 띠를 입혀 지붕하세

뒷소리: 어어헤 어어헤

※ 1992년 5월 17일 하오 1시. 몇 달 전에 강경읍에 들러 김 씨를 찾았으나 출타 중이어서 만나지 못했다. 이후 서신으로 왕래하여 그가 손수 보내 준 내용을 기록했다. 편자의 편의대로 재구성했음을 밝힌다. 그의 나이 아직 30대다. 자료 제공자 중 최연소자다. 전도가 촉망된다. 그의 노래를 담지 못한 것이 아쉽다. 위의 연월일시는 그의 편지를 받은 날짜다. 강경 지방의 행여가의 뒷소리는 매우 좋은 편이나 달구지 뒷소리는 격에 맞지 않는 양식이다.

연산면편 連山面篇

> **제공자의 주소와 성명**
> 주소: 충청남도 논산군 연산면 연산리 401번지
> 성명: 방재신方在信, 52세, 상업

(상여를 들어 올리면서)
요령: 땡그랑 땡그랑 땡그랑 땡그랑
앞소리: 우여 우여 우여 우여 (3, 4회)
뒷소리: 우여 우여 우여 우여 (3, 4회)

요령: 땡그랑 땡그랑 땡그랑 땡그랑
앞소리: 어허 허하 에헤이 어하
뒷소리: 어허 허하 에헤이 어하

요령: 땡그랑 땡그랑 땡그랑 땡그랑
앞소리: 세상천지나 만물 중에 사람밖에나 또 있는가
뒷소리: 어허 허하 에헤이 어하

요령: 땡그랑 땡그랑 땡그랑 땡그랑

앞소리: 이 세상에 나온 사람 뉘 덕으로나 나왔는가

뒷소리: 어허 허하 에헤이 어하

요령: 땡그랑 땡그랑 땡그랑 땡그랑

앞소리: 석가여래 공덕으로 아버님께 뼈를 받고

뒷소리: 어허 허하 에헤이 어하

요령: 땡그랑 땡그랑 땡그랑 땡그랑

앞소리: 어머님께 살을 빌어 십삭 만에 태어났네

뒷소리: 어허 허하 에헤이 어하

요령: 땡그랑 땡그랑 땡그랑 땡그랑

앞소리: 통곡재배 하직을 하고 북망산으로 나는 가네

뒷소리: 어허 허하 에헤이 어하

(상여를 메고 떠나면서)

요령: 땡그랑 땡그랑 땡그랑 땡그랑

앞소리: 영결종천 멀다더니 문 앞에가 황천일세

뒷소리: 어허 허하 에헤이 어하

요령: 땡그랑 땡그랑 땡그랑 땡그랑

앞소리: 이팔청춘 젊던 몸이 어제인 듯 하더니만

뒷소리: 어허 허하 에헤이 어하

요령: 땡그랑 땡그랑 땡그랑 땡그랑

앞소리: 오늘 아침 성튼 몸이 저녁나절에 병이 들어

뒷소리: 어허 허하 에헤이 어하

요령: 땡그랑 땡그랑 땡그랑 땡그랑

앞소리: 판수를 불러 경을 읽은들 경덕이나 입을소냐

뒷소리: 어허 허하 에헤이 어하

요령: 땡그랑 땡그랑 땡그랑 땡그랑

앞소리: 무당을 불러 굿을 한들 굿덕이나 입을소냐

뒷소리: 어허 허하 에헤이 어하

요령: 땡그랑 땡그랑 땡그랑 땡그랑

앞소리: 애고 애고 서럽고나 인생은 일장춘몽이라

뒷소리: 어허 허하 에헤이 어하

요령: 땡그랑 땡그랑 땡그랑 땡그랑

앞소리: 이팔청춘 소년들아 백발을 보고 비웃지마라

뒷소리: 어허 허하 에헤이 어하

요령: 땡그랑 땡그랑 땡그랑 땡그랑

앞소리: 넌들 본래 청춘이며 난들 본래 백발이더냐

뒷소리: 어허 허하 에헤이 어하

요령: 땡그랑 땡그랑 땡그랑 땡그랑

앞소리: 천지가 무정키는 세월밖에 또 없어라.

뒷소리: 어허 허하 에헤이 어하

(발걸음을 재촉하면서)

요령: 땡그랑 땡그랑 땡그랑 땡그랑

앞소리: 어하 어하 가세 가세 어서 가세 한 발짝 더 떠서 빨리 가세

뒷소리: 어하 어하

요령: 땡그랑 땡그랑 땡그랑 땡그랑
앞소리: 저승 가자 호령하는 저 사자님 따라가며
뒷소리: 어하 어하

요령: 땡그랑 땡그랑 땡그랑 땡그랑
앞소리: 산도 설고 물도 설어 무섭고도 무서워라
뒷소리: 어하 어하

요령: 땡그랑 땡그랑 땡그랑 땡그랑
앞소리: 여보시오 사자님네 이내 말씀 들어 보소
뒷소리: 어하 어하

요령: 땡그랑 땡그랑 땡그랑 땡그랑
앞소리: 들은 체도 아니 하고 가잔 말만 재촉하네
뒷소리: 어하 어하

(달구지를 하면서)
요령: 땡그랑 땡그랑 땡그랑 땡그랑
앞소리: 오호호호 달고야 계룡산의 정기를 받아
뒷소리: 오호호호 달고야

요령: 땡그랑 땡그랑 땡그랑 땡그랑
앞소리: 이 자리가 명당일세
뒷소리: 오호호호 달고야

요령: 땡그랑 땡그랑 땡그랑 땡그랑

앞소리: 남의 발등 밟지를 말고

뒷소리: 오호호호 달고야

요령: 땡그랑 땡그랑 땡그랑 땡그랑

앞소리: 오공콩콩 다귀나 보세

뒷소리: 오호호호 달고야

요령: 땡그랑 땡그랑 땡그랑 땡그랑

앞소리: 천하대지가 여기로다

뒷소리: 오호호호 달고야

※ 1992년 3월 3일 하오 2시. 방 씨는 꽃집을 경영하면서 전문적인 앞소리꾼이기도 했다. 그는 연산면에서 뿐만 아니라 타 면까지 초청되어 간다. 운구할 때 동서남북을 향하여 '복 복 복' 3번씩 하고 바가지를 앞 사람이 밟아서 깬다. 요즘은 바가지가 없어 부득이 플라스틱 바가지를 이용한다면서 그는 웃었다.

상월면편 上月面篇

> **제공자의 주소와 성명**
> 주소: 충청남도 논산군 상월면 산성리 도로변
> 성명: 미상

(상여를 들어 올리면서)

요령: 땡그랑 땡그랑 땡그랑 땡그랑

앞소리: 우여 우여 우여 우여 (3, 4회)

뒷소리: 우여 우여 우여 우여 (3, 4회)

요령: 땡그랑 땡그랑 땡그랑 땡그랑
앞소리: 어허 어허 어허이 어호
뒷소리: 어허 어허 어허이 어호

요령: 땡그랑 땡그랑 땡그랑 땡그랑
앞소리: 영결종천 끝났으니 저승길로 가봅시다
뒷소리: 어허 어허 어허이 어호

요령: 땡그랑 땡그랑 땡그랑 땡그랑
앞소리: 고향산천 뒤에 두고 속절없이 떠나가네
뒷소리: 어허 어허 어허이 어호

요령: 땡그랑 땡그랑 땡그랑 땡그랑
앞소리: 가는 나는 가거니와 남아 있는 그대 어찌할까
뒷소리: 어허 어허 어허이 어호

요령: 땡그랑 땡그랑 땡그랑 땡그랑
앞소리: 이 세상이 견고한 줄 태산같이 믿었더니
뒷소리: 어허 어허 어허이 어호

요령: 땡그랑 땡그랑 땡그랑 땡그랑
앞소리: 백년광음도 못 다 가서 백발 되니 슬프더라
뒷소리: 어허 어허 어허이 어호

(상여를 메고 떠나면서)

요령: 땡그랑 땡그랑 땡그랑 땡그랑

앞소리: 물도 설고 산도 선데 북망산을 어이 갈꼬

뒷소리: 어허 어허 어허이 어호

요령: 땡그랑 땡그랑 땡그랑 땡그랑

앞소리: 이팔청춘 소년들아 백발 보고 비웃지 마라

뒷소리: 어허 어허 어허이 어호

요령: 땡그랑 땡그랑 땡그랑 땡그랑

앞소리: 우리도 엊그제 청춘이더니 오늘날이 백발일세

뒷소리: 어허 어허 어허이 어호

요령: 땡그랑 땡그랑 땡그랑 땡그랑

앞소리: 꽃은 한번 지고 보면 다시 필 길 있건마는

뒷소리: 어허 어허 어허이 어호

요령: 땡그랑 땡그랑 땡그랑 땡그랑

앞소리: 인생은 한번 가고 보면 다시 오지 못하니라

뒷소리: 어허 어허 어허이 어호

요령: 땡그랑 땡그랑 땡그랑 땡그랑

앞소리: 저기 저기 서산으로 일락서산 해가 지면

뒷소리: 어허 어허 어허이 어호

요령: 땡그랑 땡그랑 땡그랑 땡그랑

앞소리: 오늘 하루 저무는데 내일은 또 어디서 놀까

뒷소리: 어허 어허 어허이 어호

요령: 땡그랑 땡그랑 땡그랑 땡그랑

앞소리: 배고프고 숨도 차서 갈 길조차 막막하구나

뒷소리: 어허 어허 어허이 어호

요령: 땡그랑 땡그랑 땡그랑 땡그랑

앞소리: 일직사자 손을 끌고 월직사자 등을 미니

뒷소리: 어허 어허 어허이 어호

요령: 땡그랑 땡그랑 땡그랑 땡그랑

앞소리: 처자권속 애통해도 아니 갈 수 없어라

뒷소리: 어허 어허 어허이 어호

요령: 땡그랑 땡그랑 땡그랑 땡그랑

앞소리: 산지조종은 곤륜산이요 수지조종은 황하수라

뒷소리: 어허 어허 어허이 어호

요령: 땡그랑 땡그랑 땡그랑 땡그랑

앞소리: 국지조종은 조선이요 인지조종은 순덕이라

뒷소리: 어허 어허 어허이 어호

(발걸음을 재촉하면서)

요령: 땡그랑 땡그랑 땡그랑 땡그랑

앞소리: 어허 어허 동원도리 편시춘이라 만물시생 춘절이요

뒷소리: 어허 어허

요령: 땡그랑 땡그랑 땡그랑 땡그랑

앞소리: 녹음방초 성하시는 만물창양 하절이라

뒷소리: 어허 어허

요령: 땡그랑 땡그랑 땡그랑 땡그랑
앞소리: 천리 길이 멀다 해도 가고 보면 지척이요
뒷소리: 어허 어허

요령: 땡그랑 땡그랑 땡그랑 땡그랑
앞소리: 저승길이 멀다 해도 죽고 보니 문밖이라
뒷소리: 어허 어허

요령: 땡그랑 땡그랑 땡그랑 땡그랑
앞소리: 상두꾼님네 수고들 했소 고갯길에 수고했소
뒷소리: 어허 어허

※ 1992년 3월 4일 하오 3시. 상월면 만가는 연산 지방의 그것과 판이하다는 소식을 듣고 찾아갔다. 상월면 소재지에 도착하자 때마침 산성리 도로에서 상여 행렬이 있었다. 직행버스는 승강장이 아니면 정차하지 않아 50미터 전방에서 내렸다. 상여 행렬은 기십 분을 지난 뒤 장의차로 옮겨 싣고 떠났다. 앞소리꾼은 별로였다. 어쩜 위친계원 중에서 억지로 뽑힌 사람이 메기는 것 같았다. 달구지 노래는 알 수 없다.

양촌면편陽村面篇

제공자의 주소와 성명

주소: 충청남도 논산군 양촌면 신흥리 334번지
성명: 박원철朴源喆, 80세, 농업

(상여를 들어 올리면서)

요령: 땡그랑 땡그랑 땡그랑 땡그랑

앞소리: 우여 우여 우여 우여 우여 (5, 6회)

뒷소리: 우여 우여 우여 우여 우여 (5, 6회)

요령: 땡그랑 땡그랑 땡그랑 땡그랑

앞소리: 어허 어허하 북망산이 머다더니 저 건너 안산이 북망이네

뒷소리: 어허 어하하

요령: 땡그랑 땡그랑 땡그랑 땡그랑

앞소리: 공도나니 백발이요 못 면할손 죽음이라

뒷소리: 어허 어하하

요령: 땡그랑 땡그랑 땡그랑 땡그랑

앞소리: 천황 지황 인왕 후에 요순우탕 문무주공

뒷소리: 어허 어하하

요령: 땡그랑 땡그랑 땡그랑 땡그랑

앞소리: 일직사자 손을 끌고 월직사자 등을 미니

뒷소리: 어허 어하하

요령: 땡그랑 땡그랑 땡그랑 땡그랑

앞소리: 천하 없는 사람인들 아니 가지는 못 하리라.

뒷소리: 어허 어하하

(상여를 메고 떠나면서)

요령: 땡그랑 땡그랑 땡그랑 땡그랑

앞소리: 받은 밥상 개덮어 두고 황천길로 나는 가네

뒷소리: 어허 어하하

요령: 땡그랑 땡그랑 땡그랑 땡그랑

앞소리: 천석만석 높이 쌓고 병이 들면 소용 없네

뒷소리: 어허 어하하

요령: 땡그랑 땡그랑 땡그랑 땡그랑

앞소리: 가시기는 가시지만 오실 날을 일러 주오

뒷소리: 어허 어하하

요령: 땡그랑 땡그랑 땡그랑 땡그랑

앞소리: 못 막을까 못 막을까 오는 백발 못 막을까

뒷소리: 어허 어하하

요령: 땡그랑 땡그랑 땡그랑 땡그랑

앞소리: 웬수로구나 웬수로다 백발 두 자가 웬수로다

뒷소리: 어허 어하하

요령: 땡그랑 땡그랑 땡그랑 땡그랑

앞소리: 뒷동산에 고목나무 움이 트면 오실란가

뒷소리: 어허 어하하

요령: 땡그랑 땡그랑 땡그랑 땡그랑

앞소리: 병풍에 그린 닭이 꼬꼬 울면 오실란가

뒷소리: 어허 어하하

요령: 땡그랑 땡그랑 땡그랑 땡그랑

앞소리: 천지천지 분할 후에 시상천지 분할 후에

뒷소리: 어허 어하하

요령: 땡그랑 땡그랑 땡그랑 땡그랑

앞소리: 불보살님 은덕으로 아버님 전 뼈를 받고

뒷소리: 어허 어하하

요령: 땡그랑 땡그랑 땡그랑 땡그랑

앞소리: 어머님 전 살을 빌어 이 세상에 나왔도다

뒷소리: 어허 어하하

요령: 땡그랑 땡그랑 땡그랑 땡그랑

앞소리: 선심하고 마음 닦아 불의행사 하지 마소

뒷소리: 어허 어하하

요령: 땡그랑 땡그랑 땡그랑 땡그랑

앞소리: 내생 길을 잘 닦아서 극락세계로 가봅시다

뒷소리: 어허 어하하

(발걸음을 재촉하면서)

요령: 땡그랑 땡그랑 땡그랑 땡그랑

앞소리: 어허 어허하 추로같은 우리 인생 부운같이 쓰러지니

뒷소리: 어허 어하하

요령: 땡그랑 땡그랑 땡그랑 땡그랑

앞소리: 가네 가네 나는 가네 왔던 길로 돌아가네

뒷소리: 어허 어하하

요령: 땡그랑 땡그랑 땡그랑 땡그랑
앞소리: 옥창 앞에 심은 화초 속절없이 피었는데
뒷소리: 어허 어하하

요령: 땡그랑 땡그랑 땡그랑 땡그랑
앞소리: 홍도 벽도 붉은 꽃은 낙화 점점이 떨어지네
뒷소리: 어허 어하하

요령: 땡그랑 땡그랑 땡그랑 땡그랑
앞소리: 역발산 기개세도 오강월야에 흔적이 없고
뒷소리: 어허 어하하

요령: 땡그랑 땡그랑 땡그랑 땡그랑
앞소리: 천하미인 양귀비도 인물이 없어 죽었는가
뒷소리: 어허 어하하

※ 1992년 3월 9일 하오 5시. 양촌면 경로회장의 소개로 박 씨 집을 찾았다. 그는 80대의 고령인데도 한 십 년은 젊어 보였다. 그는 40대부터 만가를 불렀다고 하니 자그마치 강산이 네 번이나 바뀐 횟수다. 금년이 결혼한 지 61년째 회혼례란다. 다복한 분이다. 그는 국악과 시조에 심취하여 널리 알려졌다. 시조경창대회에서 탄 상장이 줄줄이 벽에 걸려 있었다.

당진군편唐津郡篇

　당진군은 충청남도 최북단에 위치한다. 태안반도의 북부를 차지하고 3면은 바다에 접하고 있다. 삼한시대에는 마한에 속했다. 백제 때는 벌수지현伐首只縣이었다. 통일신라시대 후 비로소 당진현이라 개칭했다. 1895년에 군으로 승격했다. 1914년에 면천현을 병합했고 1957년에 서산군 정미면을 편입하여 오늘의 당진군이 되었다.

　당진읍 읍내리 남산 기슭에는 당진향교가 있다. 1398년 창건설과 1406년 창건설이 있다. 남산 정상에는 상록탑이 솟아 있다. 최근에 조성한 것이지만, 일제 강점기에 농촌계몽운동을 폈던 심훈의 소설 상록수를 기념하기 위한 탑이다. 당진 뒷산에는 당진읍성지가 약간 남아 있다.

　고대면 진관리 1구에 영랑사가 있다. 영파산 기슭에 있다. 산 이름과 절 이름이 잘 어울린다. 영랑사는 648년 당나라 아도화상阿道和尙 창건설과 564년 아도화상阿度和尙 창건설이 있다. 1091년 대각국사 의천이 중수했다. 대웅전 안에는 1759년에 주조된 동종이 있다. 영파산 반대쪽에 성당사가 있다. 일명 고두절이라고 한다. 1258년에 영산대사가 창건했다. 법당 안의 보살상은 땅에서 솟았다는 전설이 있다.

　면천면은 1914년까지 면천군이었다. 성상리 면천초등학교 안에는 별나게 큰 두 그루의 은행나무가 있다. 1천 1백여 년 전에 고려 개국공신 복지겸의 딸이 부친 병환의 쾌유를 빌기 위해 심은 나무라고 전한다. 학교 모퉁이에는 연못이 있고 섬에는 아담한 정자가 있다. 군자정이다. 고려 때 곽충룡이 세웠다. 고개 너머 면천향교가 있다. 1392년에 창건했다고 전한다. 면천읍성지는 터미널 근처에 많이 남아 있다. 1290년에 복규가 축성했다. 몽산

성몽산성山城이 있다. 면천읍성의 외곽 성으로 당진군에서 가장 험한 산성이다. 백제 때 축성했다. 성하리 상왕산 기슭에는 영탑사가 있다. 영탑사 뒷산에는 칠층석탑이 서 있다. 일명 영탑이다. 사명은 이 탑에서 유래했다. 보조국사 건립설이 전한다. 유리광전에는 약사여래입상이 모셔 있다. 큰 암석에 새긴 불상으로 높이 1.8미터다. 고려시대 지방 마애불의 대표작이다. 무학대사가 조탁했다는 설이 전한다. 법당 안의 범종은 조선조 말의 작품이다. 금동삼존불상은 육각형의 대좌 위에 가부좌한 본존불과 두 보살상이다. 매우 우아하고 정교하다. 고려시대의 특징이 잘 나타나 있다.

대호지면 도리리에는 충장사가 있다. 남이홍 장군을 모신 사당이다. 남이홍은 1624년 이괄의 난 때 1등공신이 되었고 1627년 병자호란 때 안주에서 순국했다. 조금리에는 독립운동추모비가 128위의 영령을 추모하고 있다.

송악면 부곡리에는 상록수의 작가 심훈의 필경사筆耕舍가 있다. 너른 대청 2칸, 장방, 작은방 등 비교적 큰 가옥이다. 상록학원을 개설했을 때 사용한 의자가 창고에 쌓여 있다. 상록학원지는 지금 고추밭이 되었다. 금곡리에는 이덕형의 영당이 있다. 이덕형은 선조조의 영의정으로 이항복과 쌍벽을 이룬 대학자요 정치가다. 가고리에는 신암사가 있다. 극락전에는 금동아미타불좌상이 모셔 있다. 극락전 정면에 칠층석탑이 있다. 신암사는 고려 말에 창건되었다. 고려 중신이던 구예가 타계하자 신씨가 부군의 시묘살이하면서 왕생극락을 기원하여 세운 개인사찰이다.

송산면 무수리에 해동영당이 있다. 고려시대 중신 최충을 모신 사당이다. 조선 선조 때 세웠는데 불타 1973년에 복원했다. 최충은 해동공자로 불리웠던 대학자다. 삼월리에는 천연기념물인 회화나무가 있다. 1647년에 영의정 이용재가 심은 나무다.

신평면 운정리에는 신평읍성지가 있다. 구름물의 북쪽 성재산 정상을 감은 산성이다. 백제 때 축성했다. 읍성의 반대쪽 500미터 지점 야산에는 석장승이 서 있다. 여인상이다. 일명 망부석이라고 한다. 옆에는 동자석이 누워있다. 동자상이 있는 것으로 보아 미륵보살상임에 틀림없다. 이런 경우

동자상은 사실상 남근석이다. 무속신앙에서 연유한 것이다. 금천리 진산이 망객산이다. 뒤집어서 객망산이라고도 한다. 일명 손바래기다. 선조 때 김복선 도사가 살고 있었다. 이율곡과 이토정이 종종 찾아와 세상을 걱정하고 갔다는 전설이 있다. 거산리에는 한원사가 있다. 이만포를 모신 사당이다. 1897년에 건축했다. 영정, 호패, 장검 등 유물이 보존돼 있다.

정미면 수당리에는 안국사지가 있다. 고려 초기에 창건한 것으로 추정한다. 안국사지 석불입상은 높이 5미터나 되는 거불이다. 머리에 4각의 개관을 쓰고 있다. 오층석탑은 전형적인 고려 석탑 형식을 띠고 있다.

함덕읍 대전리 궁말은 문종의 왕비 형덕황후 권비의 생가 마을이다. 이 마을에서 왕비가 태어났다. 권비는 화산부원군 권전의 따님으로 열네 살에 세자비가 되었다. 스물네 살에 단종을 낳고 산후에 타계한 불운의 왕비다. 현숙하고 소박한 여인상을 지닌 왕비였다고 한다.

우강면 송산리 속칭 솔뫼마을에는 김대건 신부의 생가가 있다. 신부의 본명은 재복, 영세명은 안드레아다. 1821년에 출생하여 중국 마카오에 유학, 서양 문물을 접수하고 1844년에 한국 최초로 신부 서품을 받았다. 1846년에 체포되어 그 해 9월 16일에 한강 새남터에서 순교했다. 1984년 한국 천주교 200주년 기념으로 내한한 교황 요한 바오로 2세로부터 시성되었다. 성김대건신부상이 있다. 생가 유허지는 곧 복원된다고 하였다.

석문면 소난지도에는 백인의총이 있다. 150여 명의 의병들이 일본군과 싸우다가 모두 순국한 역사적 현장이다. 1907년에 홍일초 장군 휘하 150여 명의 의병이 한양으로 쳐들어가기 위해 여기 소난지도에 모였다. 일본군이 이 사실을 염탐하고 습격했다. 의병들은 끝까지 항쟁하다 전원 산화했다. 그동안 시신이 흩어져 있었다. 1982년 8월 5일에야 시신을 한데 거두어 의총을 조성하고 의총비를 세웠다. 석문중학교 교직원 및 학생 일동이 성금을 갹출하여 조성했다고 한다. 의총 옆의 비문이 그렇게 증언하고 있다.

고대면편高大面篇

제공자의 주소와 성명
주소: 충청남도 당진군 고대면 순항리 919의 2
성명: 김병주金秉周, 48세, 남, 준공무원

(상여를 들어 올리면서)
요령: 땡그랑 땡그랑 땡그랑 땡그랑
앞소리: 우여 우여 우여 (3, 4회)
뒷소리: 우여 우여 우여

요령: 땡그랑 땡그랑 땡그랑 땡그랑
앞소리: 어허이 어하 명사십리 해당화는 명년 봄에 다시 피는데
뒷소리: 어허이 어하

요령: 땡그랑 땡그랑 땡그랑 땡그랑
앞소리: 우리 인생 죽어지면 싹이 나나 움이 나나
뒷소리: 어허이 어하

요령: 땡그랑 땡그랑 땡그랑 땡그랑
앞소리: 초로같은 우리 인생 한번 가면 그만인데
뒷소리: 어허이 어하

요령: 땡그랑 땡그랑 땡그랑 땡그랑
앞소리: 산은 첩첩 추야월에 처량쿠나 이내 신세
뒷소리: 어허이 어하

요령: 땡그랑 땡그랑 땡그랑 땡그랑

앞소리: 쉬이나니 한숨이요 나오느니 눈물이라

뒷소리: 어허이 어하

(상여를 메고 떠나면서)

요령: 땡그랑 땡그랑 땡그랑 땡그랑

앞소리: 북망산에 묻힌 무덤 산천초목이 우거지고

뒷소리: 어허이 어하

요령: 땡그랑 땡그랑 땡그랑 땡그랑

앞소리: 굽이굽이 쌓인 설움 어느 뉘가 풀어주리

뒷소리: 어허이 어하

요령: 땡그랑 땡그랑 땡그랑 땡그랑

앞소리: 우뚝 솟은 정자나무는 행인과객 휴식처라

뒷소리: 어허이 어하

요령: 땡그랑 땡그랑 땡그랑 땡그랑

앞소리: 서산에 지는 해는 명일 다시 돋지마는

뒷소리: 어허이 어하

요령: 땡그랑 땡그랑 땡그랑 땡그랑

앞소리: 가련하다 요내 몸은 한번 가면 허사로다

뒷소리: 어허이 어하

요령: 땡그랑 땡그랑 땡그랑 땡그랑

앞소리: 초로같은 우리 인생 다시 올 길 전혀 없네

뒷소리: 어허이 어하

요령: 땡그랑 땡그랑 땡그랑 땡그랑
앞소리: 어느 때에 다시 나서 이팔청춘 살아볼까
뒷소리: 어허이 어하

요령: 땡그랑 땡그랑 땡그랑 땡그랑
앞소리: 인생살이 잠깐이니 한심하고도 애절쿠나
뒷소리: 어허이 어하

요령: 땡그랑 땡그랑 땡그랑 땡그랑
앞소리: 번개같이 빠른 세월 이팔청춘이 간 곳 없네
뒷소리: 어허이 어하

(발걸음을 재촉하면서) 잦은소리
요령: 땡그랑 땡그랑 땡그랑 땡그랑
앞소리: 어허이 어하 가세 가세 어서나 가세 하관 시간 늘어가네
뒷소리: 어허이 어하

요령: 땡그랑 땡그랑 땡그랑 땡그랑
앞소리: 백설한풍 휘날리니 동지섣달을 어이 나나
뒷소리: 어허이 어하

요령: 땡그랑 땡그랑 땡그랑 땡그랑
앞소리: 죽었다고 설워말고 살았다고 좋아마소
뒷소리: 어허이 어하

요령: 땡그랑 땡그랑 땡그랑 땡그랑

앞소리: 오늘 청춘 내일 백발 가는 세월 막을손가

뒷소리: 어허이 어하

요령: 땡그랑 땡그랑 땡그랑 땡그랑

앞소리: 저승 세계 들어가서 왕생극락 하여보세

뒷소리: 어허이 어하

(달구지를 하면서)

요령: 땡그랑 땡그랑 땡그랑 땡그랑

앞소리: 어허라 달고 이 터전을 정하실 때

뒷소리: 어허라 달고

요령: 땡그랑 땡그랑 땡그랑 땡그랑

앞소리: 주위 사방을 둘러보니

뒷소리: 어허라 달고

요령: 땡그랑 땡그랑 땡그랑 땡그랑

앞소리: 문필봉이 비쳤으니

뒷소리: 어허라 달고

요령: 땡그랑 땡그랑 땡그랑 땡그랑

앞소리: 문장재사 날 자리요

뒷소리: 어허라 달고

요령: 땡그랑 땡그랑 땡그랑 땡그랑

앞소리: 노적봉이 비쳤으니

뒷소리: 어허라 달고

요령: 땡그랑 땡그랑 땡그랑 땡그랑
앞소리: 만석거부 나리로다.
뒷소리: 어허라 달고

※ 1989년 5월 25일 하오 2시. 당진문화원 사무국장 소개로 고대면 술항리의 김 씨를 찾아갔다. 그는 고대초등학교에 근무하고 있었다. 마침 농번기 가정실습 중이어서 학교가 조용했다. 우리는 뒷산 야외음악실에 가서 위 만가를 제공받았다. 그의 말에 의하면, 요즘은 교회식으로 찬송가를 부르며 운상하는 경우가 눈에 띠게 많아졌다고 했다.

면천면편汤川面篇

제공자의 주소와 성명
주소: 충청남도 당진군 면천면 성상리 1구 135번지
성명: 황장성黃章成, 48세, 농업

(상여를 들어 올리면서)
요령: 땡그랑 땡그랑 땡그랑 땡그랑
앞소리: 우여 우여 우여 (3, 4회)
뒷소리: 우여 우여 우여

요령: 땡그랑 땡그랑 땡그랑 땡그랑
앞소리: 어허 허하 에헤 어하
뒷소리: 어허 허하 에헤 어하

요령: 땡그랑 땡그랑 땡그랑 땡그랑

앞소리: 이제 가면 언제 오나 나는 가네 나는 가오

뒷소리: 어허 허하 에헤 어하

요령: 땡그랑 땡그랑 땡그랑 땡그랑

앞소리: 잘들 계시오, 나는 가오 자손 친척 동네님네

뒷소리: 어허 허하 에헤 어하

요령: 땡그랑 땡그랑 땡그랑 땡그랑

앞소리: 저승길이 멀다드니 대문 밖이 저승일세

뒷소리: 어허 허하 에헤 어하

요령: 땡그랑 땡그랑 땡그랑 땡그랑

앞소리: 명사십리 해당화야 꽃 진다고 설워마라

뒷소리: 어허 허하 에헤 어하

요령: 땡그랑 땡그랑 땡그랑 땡그랑

앞소리: 명년 봄 춘삼월에 너는 다시 피련마는

뒷소리: 어허 허하 에헤 어하

요령: 땡그랑 땡그랑 땡그랑 땡그랑

앞소리: 우리 인생 한 번 가면 북망산천 웬말이냐

뒷소리: 어허 허하 에헤 어하

(상여를 메고 떠나면서)

요령: 땡그랑 땡그랑 땡그랑 땡그랑

앞소리: 밤은 적적 삼경인데 어느 친구 날 찾아왔나

뒷소리: 어허 허하 에헤 어하

요령: 땡그랑 땡그랑 땡그랑 땡그랑
앞소리: 청사초롱 불 밝혀 들고 극락세계로 맹인이 가오
뒷소리: 어허 허하 에헤 어하

요령: 땡그랑 땡그랑 땡그랑 땡그랑
앞소리: 노고지리 쉰질 뜬다고 떠난 봄이 다시 오랴
뒷소리: 어허 허하 에헤 어하

요령: 땡그랑 땡그랑 땡그랑 땡그랑
앞소리: 일락서산에 해 떨어지고 월출동령에 달 돋아오네
뒷소리: 어허 허하 에헤 어하

요령: 땡그랑 땡그랑 땡그랑 땡그랑
앞소리: 화개화락 봄이 가니 녹음방초 성하시라
뒷소리: 어허 허하 에헤 어하

요령: 땡그랑 땡그랑 땡그랑 땡그랑
앞소리: 천석만석 높이 쌓고 병이 들면 소용없네
뒷소리: 어허 허하 에헤 어하

요령: 땡그랑 땡그랑 땡그랑 땡그랑
앞소리: 수로 천리 육로 천리 이승 저승 떠나시네
뒷소리: 어허 허하 에헤 어하

요령: 땡그랑 땡그랑 땡그랑 땡그랑

앞소리: 날 생 자를 내었거든 죽을 사 자를 왜 냈던고

뒷소리: 어허 허하 에헤 어하

요령: 땡그랑 땡그랑 땡그랑 땡그랑

앞소리: 갈 지 자야 설워마라 보낼 송 자 나도 있다.

뒷소리: 어허 허하 에헤 어하

(다리를 만나면 멈춰 서서)

요령: 땡그랑 땡그랑 땡그랑 땡그랑

앞소리: 깊은 물에 다리 놓아 월천공덕 닦았느냐

뒷소리: 어허 허하 에헤 어하

요령: 땡그랑 땡그랑 땡그랑 땡그랑

앞소리: 병든 사람 약을 주어 약효 덕을 얻었느냐

뒷소리: 어허 허하 에헤 어하

요령: 땡그랑 땡그랑 땡그랑 땡그랑

앞소리: 밭 좋은 데 원두 심어 행인공덕 하였느냐

뒷소리: 어허 허하 에헤 어하

요령: 땡그랑 땡그랑 땡그랑 땡그랑

앞소리: 방방곡곡 학당지어 학업공덕 하였느냐

뒷소리: 어허 허하 에헤 어하

요령: 땡그랑 땡그랑 땡그랑 땡그랑

앞소리: 부처님께 공양하여 염불공덕 하였느냐

뒷소리: 어허 허하 에헤 어하

(달구지를 하면서)

요령: 땡그랑 땡그랑 땡그랑 땡그랑

앞소리: 어허 달공 소산대산 왕대산

뒷소리: 어허 달공

요령: 땡그랑 땡그랑 땡그랑 땡그랑

앞소리: 이 자리가 뉘 자리냐

뒷소리: 어허 달공

요령: 땡그랑 땡그랑 땡그랑 땡그랑

앞소리: 해동은 조선국이라

뒷소리: 어허 달공

요령: 땡그랑 땡그랑 땡그랑 땡그랑

앞소리: 대한민국 충청도

뒷소리: 어허 달공

요령: 땡그랑 땡그랑 땡그랑 땡그랑

앞소리: 가야 산맥 몽산 정기

뒷소리: 어허 달공

요령: 땡그랑 땡그랑 땡그랑 땡그랑

앞소리: 대명당이 분명허네

뒷소리: 어허 달공

※ 1990년 12월 8일 하오 3시. 전날 밤에 전화하고 면소재지 다방에서 황장성 씨를 만났
 다. 그의 첫인상이 좋았다. 성품이 쾌활하고 문학 실력이 대단하며 즉흥적으로 작사할

수 있는 능력을 갖추었다. 달구지 노래를 지면 관계로 전부 싣지 못하는 것이 아쉽다.

석문면편石門面篇

제공자의 주소와 성명

주소: 충청남도 당진군 석문면 소난지도 2리 158번지

성명: 김남옥金南玉, 53세, 어업

(상여를 들어 올리면서)

요령: 덩더쿵 덩더쿵 덩기덩기 덩더쿵

앞소리: 덩더쿵 덩더쿵 덩기덩기 덩더쿵 (북을 연속 친다)

뒷소리: 웅차 웅차 웅차

요령: 덩더쿵 덩더쿵 덩기덩기 덩더쿵

앞소리: 어허이 어하 가네 가네 나는 가네 정든 땅을 이별하고

뒷소리: 어허이 어하

요령: 덩더쿵 덩더쿵 덩기덩기 덩더쿵

앞소리: 내가 가면 아주 가며 아주 간들 잊을소냐

뒷소리: 어허이 어하

요령: 덩더쿵 덩더쿵 덩기덩기 덩더쿵

앞소리: 덩더쿵 덩더쿵 덩기덩기 덩더쿵 (북을 연속 친다)

뒷소리: 웅차 웅차 웅차

요령: 덩더쿵 덩더쿵 덩기덩기 덩더쿵

앞소리: 달 떠온다 달 떠온다 월출동령에 달 떠온다

뒷소리: 어허이 어하

요령: 덩더쿵 덩더쿵 덩기덩기 덩더쿵

앞소리: 한양 가신 우리 님은 꽃이 피면 온다더니

뒷소리: 어허이 어하

요령: 덩더쿵 덩더쿵 덩기덩기 덩더쿵

앞소리: 잎이 지고 눈이 와도 돌아올 날 기약 없네

뒷소리: 어허이 어하

(상여를 메고 떠나면서)

요령: 덩더쿵 덩더쿵 덩기덩기 덩더쿵

앞소리: 어허이 어하 한국단풍 가을철은 만물성실 추절이요

뒷소리: 어허이 어하

요령: 덩더쿵 덩더쿵 덩기덩기 덩더쿵

앞소리: 백설분분 은세계는 만물폐장 동절이라

뒷소리: 어허이 어하

요령: 덩더쿵 덩더쿵 덩기덩기 덩더쿵

앞소리: 만첩산중 은신처에 곤륜초목 성림이라

뒷소리: 어허이 어하

요령: 덩더쿵 덩더쿵 덩기덩기 덩더쿵

앞소리: 녹수청산 절경한데 만학천봉 개지로다.

뒷소리: 어허이 어하

요령: 덩더쿵 덩더쿵 덩기덩기 덩더쿵
앞소리: 천지만물 조판할 때 인간 만세 음양 되고
뒷소리: 어허이 어하

요령: 덩더쿵 덩더쿵 덩기덩기 덩더쿵
앞소리: 건곤이라 개벽 후에 명기 산천 생겼구나
뒷소리: 어허이 어하

요령: 덩더쿵 덩더쿵 덩기덩기 덩더쿵
앞소리: 불로초를 드리리까 인삼녹용 드리리까
뒷소리: 어하 어하

요령: 덩더쿵 덩더쿵 덩기덩기 덩더쿵
앞소리: 오는 줄도 몰랐거든 가는 줄도 몰랐었네
뒷소리: 어허이 어하

요령: 덩더쿵 덩더쿵 덩기덩기 덩더쿵
앞소리: 바람결에 날라 왔나 구름 속에 싸여 왔나
뒷소리: 어허이 어하

(발걸음을 재촉하면서) 잦은 소리
요령: 덩더쿵 덩더쿵 덩기덩기 덩더쿵
앞소리: 어허이 어하 이제 가면 언제 오나
뒷소리: 어허이 어하

요령: 덩더쿵 덩더쿵 덩기덩기 덩더쿵

앞소리: 명년 삼월에 다시 오지

뒷소리: 어허이 어하

요령: 덩더쿵 덩더쿵 덩기덩기 덩더쿵

앞소리: 내가 가면 아주 가며

뒷소리: 어허이 어하

요령: 덩더쿵 덩더쿵 덩기덩기 덩더쿵

앞소리: 아주 간들 잊을소냐

뒷소리: 어허이 어하

요령: 덩더쿵 덩더쿵 덩기덩기 덩더쿵

앞소리: 뒷동산에 고목나무

뒷소리: 어허이 어하

요령: 덩더쿵 덩더쿵 덩기덩기 덩더쿵

앞소리: 싹이 트면 다시 오마

뒷소리: 어허이 어하

※ 1989년 6월 1일 하오 3시. 나는 백인의총에 참배하고 마을 이장을 통해 김 씨를 소개받았다. 소난지도는 작은 섬이라 요령 대신 북을 사용한다. 상여놀이도 달구지도 없고 오로지 '어허이 어하' 한가지뿐이라는 데 특색이 있다. 운구할 때는 '응차 응차'라고 했다.

대전직할시편

대전직할시는 충청남도 동남단에 위치하여 충청북도와 접경을 이루고 있다. 대전의 본명은 한밭이다. 1914년에 대전군이 되었다. 1927년에 공주에서 도청이 옮겨와 충남의 도청소재지가 되었다. 1930년에 대전부가 되었고 1949년에 대전시가 되었다. 대전시 관내가 아닌 지역은 대덕군이 되었다. 1989년에 대전시가 대덕군 일대를 병합하여 대전직할시로 승격되었다.

고적을 구별로 살펴보면 다음과 같다. 동구 송촌동은 은진송씨가 대대로 터 잡고 살았던 송씨 촌이다. 그래서 송촌동이다. 송촌동에는 동춘당 송준길의 고가가 있다. 동춘당이란 건물은 1643년에 송준길이 관직에서 물러난 뒤 건립한 학당이다. 현판 글씨는 송시열의 친필이다. 이 서재에서 동춘당이 영면했다. 뒤쪽 안채, ㄷ자형 사랑채, ㅡ자형 사당 등이 고래 등 같다. 조선 시대 사대부 가옥의 전형적인 표본이다. 이 건물들을 일괄하여 회덕동춘선생고택으로 지정돼 있다. 송준길은 선조에서 현종까지 명신이요 대학자다. 호는 동춘, 본향은 은진, 시호는 문정이다. 고택 위쪽에는 송용덕 고가가 있다. 동춘당의 둘째 손자 송병하가 분가하여 지은 집이다. 가양동은 옛날 회덕 땅으로 고속버스터미널 주위 일대다. 가양 2동에는 박팽년의 유허지가 있다. 유허지 가장자리에 평양박팽년유허비가 서 있다. 송시열이 짓고 송준길이 썼다. 박팽년은 단종복위운동의 실패로 처형되었다. 1668년에 유림들이 유허비를 세웠다. 1672년에 비각을 세웠는데 6·25 때 불타 다시 복원했다. 산기슭에는 삼매당이란 건물이 시선을 끈다. 찰방 박계립이 1644년에 세운 별당이다. 삼매당은 박계립의 아호다. 현관 글씨는 송시열의 친필이다. 머지않은 거리에 송시열의 남간정사가 있다. 지금은 가양

동이지만 옛날에는 흥농리였다. 남간정사는 우암 송시열이 강학했던 곳이다. 뒤쪽의 남간사는 우암을 주벽으로 모시고 수제자 권상하와 우암을 변호하다가 죽은 송상민을 모신다. 연못 옆에 기국정이 있다. 기국정은 원래 소재동에 있었다. 도시계획에 의해 이곳으로 이건 되었다. 3칸 건물로 여기서 찾아온 손님을 접대했다. 제일 위쪽에 장판각이 있다. 송자대전 각판을 소장하고 있다. 비래동 계족산 기슭으로 가면 옥류각이 나온다. 송준길의 문하생들이 건축한 2층누각형 정자다. 옥류각 계곡에는 '초연물외超然物外' 란 4자가 암각돼 있다. 송준길의 친필이다. 옥류각 위쪽에 비래암이란 사찰이 있다. 송상기의 옥류각정기에 나오는 것을 보면, 조선 중기에도 명성 있는 사찰이었음을 알 수 있다. 읍내동은 옛 회덕현 치소가 있던 곳이어서 회덕향교가 있다. 큰 고을이어서 향교의 규모도 대단하다. 초창 연대는 미상이다. 도로 쪽에는 제월당이 있다. 우람해서 고래 등 같다. 고속도로와 8차선 국도에 끼어 소음이 대단하다. 송규렴은 예조판서를 지낸 분으로 제월당을 별당으로 짓고 학문을 강론했다. 그의 아들 옥오재 송상기 역시 육조판서를 두루 거쳤다. 법동에는 최근에 세운 시멘트 팔각정이 있다. 정자 앞 암석에는 '법천석종法泉石漎'이란 암각문이 보인다. 동춘당의 친필이다. 마을 한 중앙에 석장승 2기가 서 있음을 본다. 한 가지 기막힌 사실은 할아버지 장승 옆에는 남근석이 서 있다는 사실이다. 길쭉한 자연석 그대로다. 중리동으로 가면 우람한 한식고가가 즐비하다. 송애당이 나온다. 송애 김경여는 인조 때의 문신으로 대사간을 지냈다. 타계 후 영의정으로 증직되었다. 송애당은 김경여가 지은 별당으로 자신의 아호를 따서 명명한 것이다. 우암의 기문이 걸려 있다. 가까운 거리에 쌍청당이 있다. 원일당은 은진송씨의 대종갓집이다. 이 건물은 1432년에 쌍청당 송유가 짓고 어머니 고흥류씨를 모시고 살았던 집이다. 정유재란 때 불타 다시 복원했다. 이 건물은 송유가 세운 것으로 기문은 박팽년이 지었다. 후손인 송시열의 시도 걸려 있다. 계족산 북쪽 중복엔 용화사가 있다. 최근에 복원해서 눈부시지만 아주 옛날 고찰이라고 한다. 개창조와 개창연도는 모른다. 소제동 현대 빌딩

숲 속에는 송시열의 고택이 끼어 있다. ㄷ자형 한식 고가다. 집 앞에 조성했다는 소제호蘇堤湖는 아마 4, 5층 건물이 들어선 자리일 것이고 기국정은 어쩜 각종 차량들이 오가는 도로쯤에 있었을 것이다.

중구 탄방동에는 도산서원이 있다. 대단한 규모다. 도산서원은 광해군 때 예조좌랑을 지낸 권득기와 한성좌윤을 지낸 권시가 도학을 강론했던 곳이다. 1693년에 유림들이 서원을 창건하여 사액되었다. 대원군 때 훼철되어 1921년에 복원했다.

유성구 교촌동에는 진잠향교가 있다. 여기가 옛날 진잠현 치소였다. 진잠향교는 1405년에 창건되었다. 누각형 외삼문에는 홍학루라는 현판이 걸려 있다. 성북동에는 봉소사와 석조보살입상이 있는데 높은 보관을 쓰고 있어서 불균형하다. 이 불상은 고려시대 작품으로 특히 충청도 지방에 유행했던 양식이다. 성북리에는 성북산성이 있다. 정상을 두른 약 600미터의 산성인데 모두 허물어지고 일부만 남아 있다. 어느 사학자는 이 산성을 두량이성으로 비정한다. 일명 산장산성이다. 관저동에는 선사시대의 남방식 지석묘가 있다. 방직공장 건설 관계로 내동리에서 현 위치로 옮겼다. 용운동으로 가면 문충사가 나온다. 송병선과 송병순 형제를 모신 사당이다. 입구에는 송병선의 충신정려문이 있고 경내에는 용동서원과 문충사가 있다. 당초에는 영동에 세웠는데 선생의 생향지이자 순국지인 이곳으로 옮긴 것이다. 석교동에는 봉소루가 있다. 2층 누각의 봉소루와 유허비가 서 있다. 봉소루는 남분붕이 1605년에 서재 겸 교육장으로 건립했다. 선생은 선조조의 학자인데 자신의 아호를 따서 봉소루라고 명명한 것이다. 탄동 추목리에는 수운교 천단이 있다. 수운교는 하느님을 신봉하는 신흥 종교다. 도솔천이란 현판이 걸려 있는 건물이 수운교의 중심 전당이다. 옆에는 종각이 있고 종각 안에 석종이 있다. 수운교 천단은 이최출 용자가 여기 금변산 기슭에 세웠다. 도룡리로 가면 사교루가 나온다. 여흥민씨의 교육도장으로 1500년경에 세웠다. 현판은 권상하의 친필이다. 구즉동 원촌에는 숭현서원지가 있다. 산기슭 대밭 뒤쪽이다. 1667년에 초창되었는데 대원군 때 훼철

되고 복원을 보지 못했다. 송현서원비는 우암이 짓고 동춘이 썼다. 가수원동에는 반쪽이 없어진 태봉산이 있다. 선조의 왕자가 13명인데 11남 경평군공의 태임이 확인되었다. 도안동에는 둔파사가 있다. 1781년에 초창되었다. 대원군 때 헐리고 1966년에 복원되었다. 박순 외 5위를 봉향한다. 박순은 선조조의 영의정이었다. 본관은 충주, 시호는 문충이다.

동구 대성동에는 고산사가 있다. 석장산 서쪽 계곡이다. 대전 근교에서는 고찰에 속한다. 사지에 막연히 고려고찰로 기록돼 있어서 정확한 개창연대는 알 수 없다. 대웅전은 지방문화재로 사방 각 3칸의 다포계 맞배지붕이다. 이사동은 온통 은진송씨의 재실 일색이다. 솟을대문을 가진 재실이 20개가 넘는다. 그 중 총 본산 격인 재실이 우락재다. 건축연대는 1628년으로 본다. 그것은 동춘 송준길이 부친의 시묘살이를 하기 위해 지은 재실이기 때문이다. 뒷산에 있는 송염수신도비는 초대형이다.

중구 무수동에 있는 유회당은 영조 때 호조판서를 지낸 권이진이 1728년에 건축한 건물이다. 권이진의 본향은 안동으로 송시열의 외손자이기도 하다. 삼근정사는 1715년에 세운 조선조 건물이다. 방 3칸과 대청으로 이루어졌다. 유회당 뒷산을 넘어가면 분지가 나온다. 그곳에는 여경암과 거업재가 있다. 전자는 용화교란 현판을 달고 있고 후자는 묘각으로 뒤에 후손을 교육하는 강당으로 이용했다. 여경암 뒤쪽에는 1882년에 지은 산신당이 있다.

대덕구 장동에는 계족산성이 있다. 성터가 상당히 많이 남아있다. 대여섯 길이나 되는 성벽이 원형 그대로다. 둘레 약 600미터의 테뫼형 산성이다. 백제 시대에 쌓은 석성으로 삼국시대에 백제 부흥군이 항쟁했던 옹산성을 계족산성에 비정하는 사학자도 있다.

충남과 충북의 관문이요 충북 옥천군의 경계선에 탄현이 있다. 백제와 신라의 경계선이다. 지금은 4차선 도로가 생겨 무시로 차량이 오가지만 옛날에는 산 정상을 지키고 있으면 넘어 올 수 없는 천험의 요새지다. 백제 최후의 충신 성충과 홍수가 적군이 육로로는 탄현을 넘지 못하게 하라는 충언

을 남기고 옥사했다. 그 탄현이 바로 이 재를 지칭한다고 일부 사학자는 주장한다.

신하리에는 질현성이 있다. 이 지방사람들은 백골산성이라 호칭한다. 포곡형 석성으로 백제 때 축성해서 조선시대까지 이용했음을 각종 출토물이 증언하고 있다. 이 질현성을 취리산으로 비정하는 학자가 있다. 좀 무리일 것 같다. 비룡리 주산마을로 가면 상곡사와 신도비가 나온다. 상곡사는 1696년에 초창했다. 대원군 때 헐렸다가 1955년에 복원했다. 송기수를 제향하고 있다. 선생은 육조판서를 거쳐 좌찬성을 역임한 학자요 정치가다. 신도비는 1599년에 건립했다. 비문은 신흠이 썼다.

※ 대전직할시는 1994년 광역시로 이름이 바뀌었다. 현재 5개구 178개 법정동이 있다.

서구편 西區篇

제공자의 주소와 성명
주소: 대전직할시 서구 도안동 569-4번지
성명: 강양식姜良植, 39세, 석공예

(상여를 들어 올리면서)

요령: 땡그랑 땡그랑 땡그랑 땡그랑
앞소리: 우여 우여 우여 우여 (3, 4회)
뒷소리: 우여 우여 우여 우여 (3, 4회)

요령: 땡그랑 땡그랑 땡그랑 땡그랑
앞소리: 어허 허허어 에헤이 어하

뒷소리: 어허 허허어 에헤이 어하

요령: 땡그랑 땡그랑 땡그랑 땡그랑
앞소리: 천지지간 만물 중에 사람밖에 또 있나요
뒷소리: 어허 허허어 에헤이 어하

요령: 땡그랑 땡그랑 땡그랑 땡그랑
앞소리: 이 세상에 나온 사람 뉘 덕으로 나왔는가
뒷소리: 어허 허허어 에헤이 어하

요령: 땡그랑 땡그랑 땡그랑 땡그랑
앞소리: 석가여래 공덕으로 아버님 전 뼈를 빌고
뒷소리: 어허 허허어 에헤이 어하

요령: 땡그랑 땡그랑 땡그랑 땡그랑
앞소리: 어머님 전 살을 빌며 칠성님 전 명을 빌고
뒷소리: 어허 허허어 에헤이 어하

요령: 땡그랑 땡그랑 땡그랑 땡그랑
앞소리: 제석님 전 복을 빌어 이내 일신 탄생하니
뒷소리: 어허 허허어 에헤이 어하

(상여를 메고 떠나면서)
요령: 땡그랑 땡그랑 땡그랑 땡그랑
앞소리: 한두 살에 철을 몰라 부모은공 알을손가
뒷소리: 어허 허허어 에헤이 어하

요령: 땡그랑 땡그랑 땡그랑 땡그랑

앞소리: 이삼십을 당도하여 부모은공을 갚자 하니

뒷소리: 어허 허허어 에헤이 어하

요령: 땡그랑 땡그랑 땡그랑 땡그랑

앞소리: 우리 어머니 아버지가 떠나시니 저 세상으로 떠나셨네

뒷소리: 어허 허허어 에헤이 어하

요령: 땡그랑 땡그랑 땡그랑 땡그랑

앞소리: 명사십리 해당화야 꽃 진다고 설워마라

뒷소리: 어허 허허어 에헤이 어하

요령: 땡그랑 땡그랑 땡그랑 땡그랑

앞소리: 명년 삼월 돌아오면 네 꽃 다시 피련마는

뒷소리: 어허 허허어 에헤이 어하

요령: 땡그랑 땡그랑 땡그랑 땡그랑

앞소리: 인생 한번 죽어지면 어느 세월에 다시 날까

뒷소리: 어허 허허어 에헤이 어하

요령: 땡그랑 땡그랑 땡그랑 땡그랑

앞소리: 인제 가면은 언제 오나 오마는 날이나 일러 주오

뒷소리: 어허 허허어 에헤이 어하

요령: 땡그랑 땡그랑 땡그랑 땡그랑

앞소리: 아침나절 성턴 몸이 저녁나절에 병이 들어

뒷소리: 어허 허허어 에헤이 어하

요령: 땡그랑 땡그랑 땡그랑 땡그랑

앞소리: 인삼녹용 약을 쓴들 약덕이나 입을소냐

뒷소리: 어허 허허어 에헤이 어하

(발걸음을 재촉하면서) 잦은바리

요령: 땡그랑 땡그랑 땡그랑 땡그랑

앞소리: 가자 가자 어서 가자 하관시간 늦어가네

뒷소리: 어허 허허어 에헤이 어하

요령: 땡그랑 땡그랑 땡그랑 땡그랑

앞소리: 성명 삼자를 불러내어 적삼 내어 손에 들고

뒷소리: 어허 허허어 에헤이 어하

요령: 땡그랑 땡그랑 땡그랑 땡그랑

앞소리: 혼백 불러 초혼하니 없던 곡성이 낭자하다

뒷소리: 어허 허허어 에헤이 어하

요령: 땡그랑 땡그랑 땡그랑 땡그랑

앞소리: 우리 자손 나 좀 보아라 너희 행복 밀어주마

뒷소리: 어허 허허어 에헤이 어하

요령: 땡그랑 땡그랑 땡그랑 땡그랑

앞소리: 어느 누가 날 찾거던 고인이 됐다고 일러주오

뒷소리: 어허 허허어 에헤이 어하

(달구지를 하면서)

요령: 땡그랑 땡그랑 땡그랑 땡그랑

앞소리: 어허 어허이 달기요 백두산 정기가 금강산에 뚝 떨어졌구나

뒷소리: 어허 어허이 달기요

요령: 땡그랑 땡그랑 땡그랑 땡그랑

앞소리: 금강산 정기가 묘향산에 뚝 떨어졌구나

뒷소리: 어허 어허이 달기요

요령: 땡그랑 땡그랑 땡그랑 땡그랑

앞소리: 묘향산 정기가 삼각산에 뚝 떨어졌구나

뒷소리: 어허 어허이 달기요

요령: 땡그랑 땡그랑 땡그랑 땡그랑

앞소리: 삼각산 정기가 계룡산에 뚝 떨어졌구나

뒷소리: 어허 어허이 달기요

※ 1990년 11월 24일 오전 11시. 서구 도안동은 옛날 대덕군 땅이어서 이름만 대전직할 시일 뿐. 완연한 시골이다. 나는 강 씨의 소문을 듣고 일요일을 이용하여 찾아갔다. 그 는 석공예 기능이 있어 직장에 나가는데 상사가 나면 으레 초청을 받아 앞소리를 메겨 야 할 정도로 명성이 대단하다. 목소리가 맑고 굵다. 젊은 나이인데 여간 잘하지 않는 편이다. 앞으로 만가가 사라졌을 대 그는 기능보유자로 한 몫 할 것이다.

유성구편 儒城區篇

제공자의 주소와 성명

주소: 대전직할시 유성구 성북동 357번지

성명: 이기팔李起八, 59세, 농업

(상여를 들어 올리면서)

요령: 땡그랑 땡그랑 땡그랑 땡그랑

앞소리: 우여 우여 우여 우여 우여 (5, 6회)

뒷소리: 우여 우여 우여 우여 우여 (5, 6회)

요령: 땡그랑 땡그랑 땡그랑 땡그랑

앞소리: 어하 허하 에헤이 어하

뒷소리: 어하 허하 에헤이 어하

요령: 땡그랑 땡그랑 땡그랑 땡그랑

앞소리: 황천길이 머다지만 등 너머가 내 집이요

뒷소리: 어하 허하 에헤이 어하

요령: 땡그랑 땡그랑 땡그랑 땡그랑

앞소리: 내가 갈 길을 내가 모르니 영결종천 길 밝혀라

뒷소리: 어하 허하 에헤이 어하

요령: 땡그랑 땡그랑 땡그랑 땡그랑

앞소리: 가시밭길 천릿길도 요령 소리로 발을 맞추세

뒷소리: 어하 허하 에헤이 어하

요령: 땡그랑 땡그랑 땡그랑 땡그랑

앞소리: 우리 인생 한 번 가면 싹이 나나 움이 나나

뒷소리: 어하 허하 에헤이 어하

(상여를 메고 떠나면서)

요령: 땡그랑 땡그랑 땡그랑 땡그랑

앞소리: 우리 어제 청춘이더니 상부 소리가 웬말인가

뒷소리: 어하 허하 에헤이 어하

요령: 땡그랑 땡그랑 땡그랑 땡그랑

앞소리: 너도 죽어 이 길이요 나도 죽어 이 길이라

뒷소리: 어하 허하 에헤이 어하

요령: 땡그랑 땡그랑 땡그랑 땡그랑

앞소리: 어보시오 벗님네야 이내 말씀 들어보소

뒷소리: 어하 허하 에헤이 어하

요령: 땡그랑 땡그랑 땡그랑 땡그랑

앞소리: 인생 한번 죽어지면 다시 올 길 전혀 없네

뒷소리: 어하 허하 에헤이 어하

요령: 땡그랑 땡그랑 땡그랑 땡그랑

앞소리: 비야 비야 양귀비야 당명황에 양귀비야

뒷소리: 어하 허하 에헤이 어하

요령: 땡그랑 땡그랑 땡그랑 땡그랑

앞소리: 앞난 산에 비 몰아온다 누역사립 걷추어라

뒷소리: 어하 허하 에헤이 어하

요령: 땡그랑 땡그랑 땡그랑 땡그랑

앞소리: 천수만학 서릿바람에 일일야야 수심이 일어

뒷소리: 어하 허하 에헤이 어하

요령: 땡그랑 땡그랑 땡그랑 땡그랑

앞소리: 이내 마음을 풀어내어 수심가를 부르리라

뒷소리: 어하 허하 에헤이 어하

요령: 땡그랑 땡그랑 땡그랑 땡그랑

앞소리: 의원마다 병을 고치면 북망산은 왜 생겼을까

뒷소리: 어하 허하 에헤이 어하

요령: 땡그랑 땡그랑 땡그랑 땡그랑

앞소리: 아서라 한탄말자 인생 백년이 꿈이로다

뒷소리: 어하 허하 에헤이 어하

(가파른 산길을 오르면서)

요령: 땡그랑 땡그랑 땡그랑 땡그랑

앞소리: 영차 영차

뒷소리: 영차 영차

요령: 땡그랑 땡그랑 땡그랑 땡그랑

앞소리: 영차 영차

뒷소리: 영차 영차

(달구지를 하면서)

요령: 땡그랑 땡그랑 땡그랑 땡그랑

앞소리: 에헤 달기요 함경도라 백두산은 두만강이 둘러있고

뒷소리: 에헤 달기요

요령: 땡그랑 땡그랑 땡그랑 땡그랑

앞소리: 평안도라 묘향산은 대동강이 둘러있고

뒷소리: 에헤 달기요

요령: 땡그랑 땡그랑 땡그랑 땡그랑

앞소리: 경기도라 삼각산은 한강이 둘러있고

뒷소리: 에헤 달기요

요령: 땡그랑 땡그랑 땡그랑 땡그랑

앞소리: 충청도라 계룡산은 금강이 둘러있고

뒷소리: 에헤 달기요

요령: 땡그랑 땡그랑 땡그랑 땡그랑

앞소리: 전라도라 지리산은 섬진강이 둘러있고

뒷소리: 에헤 달기요

요령: 땡그랑 땡그랑 땡그랑 땡그랑

앞소리: 경상도라 태백산은 낙동강이 둘러있네

뒷소리: 에헤 달기요

※ 1989년 11월 3일 하오 2시. 여기는 옛날 대덕군 진장면 성북리다. 이 씨는 우선 인상부터가 성실하게 보인다. 벼를 실어 나르는 작업을 하고 있었다. 나는 논두렁에 앉아 그에게서 자료를 얻었다. 그는 군대에 복무하고 있을 때 받은 상장을 지금도 소중히 간직하고 있다고 자랑했다. 여기서는 상여꾼을 담여꾼이라고 한다.

대천시大川市·보령군편保寧郡篇

보령군은 충청남도 서남부에 위치한다. 동북 방향으로는 홍성군, 청양군과 이웃하고 남동쪽으로는 부여군, 서천군과 접경한다. 백제 때는 신촌新村, 일명 사촌현沙村縣이었다. 통일신라 경덕왕 때 신읍현新邑縣으로 고쳐 결성군의 속현으로 두었다. 보령保寧이란 이름을 얻은 것은 고려 초부터다. 1895년(고종32)에 보령군으로 승격되었고 1914년에 남포군을 합쳐 오늘의 보령군이 생겼다.

대천시 대천고등학교 후정에는 유정사명당대사유적비가 서 있다. 사명당의 속명은 유정이다. 서산대사의 제자로 임진왜란 때의 승병장이다. 왕대동에 왕대사가 있다. 거대한 암석들로 3면을 둘러싼 절묘한 곳이다. 좌측에는 경순왕이 조성했다는 미륵석불이 서 있다. 옆에는 바위에서 솟아나온 약수가 있고 암벽에는 고란초가 군생한다. 경순왕은 82세에 입적할 때까지 강원도와 보령군에서 후천 미륵세계 실현을 위해 불도를 닦았다. 죽동은 속칭 다락골이라 한다. 다락골은 대나무골에서 변음된 것이다. 이 마을은 조대비의 생향지설이 전해온다. 조대비는 인조의 계비 장렬왕비를 가리킨다. 조창원의 따님이다. 조창원의 8대손 조병홍이 이곳 다락골로 이사와 살았다. 그것이 왕비 생향지설로 각색된 것이다.

성주면 성주리에는 성주사가 있다. 백제 법왕이 창건한 고찰이다. 당시 오합사라고 했다. 그 후 무염국사가 중창하고 경순왕이 주석한 뒤 성주사라 명칭이 바뀌었다. 임진왜란 때 왜병이 불을 질러 잿더미가 된 후 아직 복원을 하지 못했다. 사지에는 낭혜화상백월보광탑비가 있다. 이 탑비는 890년에 건립되었다. 무염국사 불덕을 기리기 위해 세운 대형 탑비다. 낭혜는

대사의 시호다. 비문은 최치원이 짓고 글씨는 최인곤이 썼다. 비의 높이는 4.55미터다. 성주사 오층석탑은 신라말기 석탑이다. 높이 6.6미터다. 오층석탑 후면에는 3기의 삼층석탑이 서 있다. 중앙의 삼층석탑, 서쪽의 삼층석탑, 동쪽의 삼층석탑이다. 상륜부는 모두 멸실되었다. 석탑 중에 무염국사의 사리탑이 있을 것으로 추정한다. 탑비가 있으면 으레 사리탑이 있기 마련이다. 성주사 석등은 오층석탑 정면에 있다. 높이 1.50미터, 간주는 8각이다. 뒤쪽의 최치원신도비는 최근에 세운 것이다.

웅천면 대천리 화락산 기슭에 집성전이란 사우가 있다. 1836년에 윤석봉이 창건한 사우다. 송시열을 배향한다. 수부리에는 단원사가 있고 경내에는 귀부와 이수가 있다. 지금은 영수암이 되었다. 단원사는 신라 흥덕왕 때 범일국사가 개창한 사찰이다. 비신이 없이 사적비만 남았다. 두룡리에는 사창사가 있다. 일명 도은영당이다. 도은 이숭인의 영정을 모신 사우다.

남포면의 면소재지는 남포리다. 옛날 남포현 고을 터다. 여기에 남포읍성지가 있다. 현재 성안에는 남포초등학교가 들어섰다. 읍성은 폭 1미터가 넘는 거대한 돌로 성축하여 매우 견고하다. 둘레 900미터, 높이 3미터, 동서남에 3문이 있다. 읍성 안에는 옥산아문과 옥산동헌, 진서루가 상기 남아 있다. 남포현 시절의 영화를 대변하고 있다. 진서루는 이층누각으로 태조 때 세운 역사 깊은 건축물이다. 옥산아문은 동헌 출입문으로 정면 5칸, 측면 2칸의 팔작지붕 건물이다. 옥동리에는 남포향교가 있다. 태종 때 대천리에 창건했다. 1530년에 현 위치로 옮겨 세웠다. 창동리 옥마산 기슭에는 경순왕유허비와 사당이 있다.

주포면은 옛 보령현 고을 터다. 해산루는 아문이다. 현판 글씨는 이산해의 친필이다. 보령읍성은 해산루부터 시작해서 뒷산을 감은 성이다. 보령중학교 후정에는 오층석탑이 있다. 1423년에 조성된 것으로 진당산 기슭에서 1964년에 옮겨온 것이다. 아직까지도 지방문화재가 못 되어 안타깝다. 해산루에서 1킬로 지점에 보령향교가 있다. 1723년에 초창되었다. 관산리에는 민치록의 묘소와 신도비가 있다. 뒷산에서 길게 뻗은 지맥이 뭉친 구

릉에 있다. 민치록은 고종 왕비 명성황후의 친정아버지다.

주포면 고정리에는 이지함 묘소가 있다. 3기의 신도비가 서 있다. 묘역에는 8·9기의 묘가 있다. 모두 봉군된 분의 묘소다. 좌상에 토정비결을 지은 토정 이지함의 묘소가 있다. 우측에 이산보의 묘소가 있다. 모두 이색의 후손들이다.

오천면은 수군절도사영이 있던 충청도 제1급의 해방 요충지다. 오천성 홍예문이 상기 남아 있다. 1510년에 축성했다. 성 안에는 충청수사가 집무했던 영청이 있다. 현재 민간인이 살고 있고 도로변에는 공해관이 초라한 모습을 하고 있다. 도로 건너 구릉 위에는 오천동헌이 있다. 오천초등학교 2층 복도에는 조선 초기의 무장인 최윤덕 장군의 세면석기가 놓여 있다. 최윤덕은 1419년에 삼군절도사가 되고 좌의정까지 올랐다. 영보리 속칭 갈매못에는 병인박해 때 순교한 천주교 성지가 있다. 천주교순교복자비가 서 있다. 다섯 분의 순교비다. 소성리 신기댕이에는 선림사 고찰이 있다. 진평왕 때 담화선사가 창건했다. 고성리에는 오천향교가 있다. 대성전만 있는 전국 최소의 향교다. 창건연대가 1901년이다.

청라면에는 보령에서 가장 역사 깊은 화암서원이 있다. 1610년에 창건되고 1686년에 사액되었다. 이지함 등 5현을 모신다.

청소면 재정리 늑정골에는 독립군 총사령관이었던 김좌진 장군의 묘소가 있다. 비문은 김팔봉이 짓고 글씨는 김충현이 썼다. 더 깊숙이 들어가면 김극성의 묘소와 사당과 신도비가 있다. 김극성은 중종반정 때 공을 세워 정국공신이 되었다.

미산면 용수리 용암에는 용암사가 있다. 고려 말 학자요 정치가인 이제현 영정이 모셔 있다. 현판은 삼은당이다. 용수리 수현마을에는 수현사가 있다. 고려 말 염제신의 영당이다. 양각산 중턱으로 올라가면 금강암이 나온다. 백제 말 사찰로 고색이 창연하다. 미륵석불이 모자를 쓰고 있어 희한하다. 돌담 옆에 판석각문이 세워 있다. 권씨원당이란 글귀가 보인다. 조성연대인 '영락십년永樂十年'은 1412년에 해당한다. 귀중한 자료다. 나와서 반

대쪽으로 4킬로미터쯤에 중대사가 있다. 백제말의 고찰이다. 역사성만 인정되는 초라한 절이다.

　주산면에는 3·1운동기념비가 서 있다. 보령군에서 항일운동이 가장 억세었다. 동막골에는 고려 말 대학자 백이정의 사당이 있다. 사당은 영모재다. 영모재 앞에 신도비가 서 있다. 묘소는 한참 위쪽에 있다. 백이정은 고려 말 주자학의 대가다. 많은 제자 중의 한 분이 이제현이다.

※ 대천시는 1986.1.에 보령군에서 분리되어 시로 승격되었다. 1995.1.에 보령군과 통합해 보령시가 되었다. 현재 보령시는 웅천읍, 1읍 10면이 있다.

대천시편 大川市篇

제공자의 주소와 성명
주소: 충청남도 대천시 대천동 303번지
성명: 장금석張今錫, 68세, 남, 상업(미곡상)

(상여를 들어 올리면서)
요령: 땡그랑 땡그랑 땡그랑 땡그랑
앞소리: 우여 우여 우여 우여 (3, 4회)
뒷소리: 우여 우여 우여 우여 (3, 4회)

요령: 땡그랑 땡그랑 땡그랑 땡그랑
앞소리: 어허 허어 어허이 어헤
뒷소리: 어허 허어 어허이 어헤

요령: 땡그랑 땡그랑 땡그랑 땡그랑

앞소리: 북망산천이 멀다더니 건너다보니 저기로구나

뒷소리: 어허 허어 어허이 어헤

요령: 땡그랑 땡그랑 땡그랑 땡그랑

앞소리: 인생부득 항소년은 풍월 중의 명담이라

뒷소리: 어허 허어 어허이 어헤

요령: 땡그랑 땡그랑 땡그랑 땡그랑

앞소리: 삼천갑자 동방삭은 전생 후생 초문이요

뒷소리: 어허 허어 어허이 어헤

요령: 땡그랑 땡그랑 땡그랑 땡그랑

앞소리: 팔백년을 사는 팽조 고문 금문 또 있는가

뒷소리: 어허 허어 어허이 어헤

요령: 땡그랑 땡그랑 땡그랑 땡그랑

앞소리: 허랑방탕 노닐다가 늙는 줄도 몰랐어라

뒷소리: 어허 허어 어허이 어헤

(상여를 메고 떠나면서)

요령: 땡그랑 땡그랑 땡그랑 땡그랑

앞소리: 받은 밥상 물리치고 황천길로 나는 가네

뒷소리: 어허 허어 어허이 어헤

요령: 땡그랑 땡그랑 땡그랑 땡그랑

앞소리: 조석 상대하는 권속 부운같이 헤어지고

뒷소리: 어허 허어 어허이 어헤

요령: 땡그랑 땡그랑 땡그랑 땡그랑

앞소리: 죽자 사자 하던 친구 유수같이 흩어졌네

뒷소리: 어허 허어 어허이 어헤

요령: 땡그랑 땡그랑 땡그랑 땡그랑

앞소리: 빈객삼천 맹상군도 죽어지면 자취 없고

뒷소리: 어허 허어 어허이 어헤

요령: 땡그랑 땡그랑 땡그랑 땡그랑

앞소리: 백자천손 곽분양도 죽어지면 허사로다

뒷소리: 어허 허어 어허이 어헤

요령: 땡그랑 땡그랑 땡그랑 땡그랑

앞소리: 영웅인들 늙지 않고 호걸인들 죽지 않으리

뒷소리: 어허 허어 어허이 어헤

요령: 땡그랑 땡그랑 땡그랑 땡그랑

앞소리: 영웅도 자랑 말고 호걸도 말을 마소

뒷소리: 어허 허어 어허이 어헤

요령: 땡그랑 땡그랑 땡그랑 땡그랑

앞소리: 인생 아차 한번 죽어지면 백사만사 허사로다.

뒷소리: 어허 허어 어허이 어헤

요령: 땡그랑 땡그랑 땡그랑 땡그랑

앞소리: 하늘 위와 하늘 아래 제일 성인 누구신가

뒷소리: 어허 허어 어허이 어헤

요령: 땡그랑 땡그랑 땡그랑 땡그랑

앞소리: 물도 설고 산도 선디 어딜 그리 총총히 가나

뒷소리: 어허 허어 어허이 어헤

(가파른 산길을 오르면서) 잦은바리

요령: 땡그랑 땡그랑 땡그랑 땡그랑

앞소리: 일락서산에 해 떨어지네 어서 가세 어서 가세

뒷소리: 어허 허어 어허이 어헤

요령: 땡그랑 땡그랑 땡그랑 땡그랑

앞소리: 만승천자 진시황은 불사약을 구하려고

뒷소리: 어허 허어 어허이 어헤

요령: 땡그랑 땡그랑 땡그랑 땡그랑

앞소리: 동남동녀 오백인을 삼신산에 보냈건만

뒷소리: 어허 허어 어허이 어헤

요령: 땡그랑 땡그랑 땡그랑 땡그랑

앞소리: 불사약은 아니 오고 여산추초 잠들었네

뒷소리: 어허 허어 어허이 어헤

(달구지를 하면서)

요령: 땡그랑 땡그랑 땡그랑 땡그랑

앞소리: 어허라 달고 이 상사가 뉘 상산가 김서방네 상사로세

뒷소리: 어허라 달고

요령: 땡그랑 땡그랑 땡그랑 땡그랑

앞소리: 이 다구가 웬 다군가 쾅쾅 다구는 다구로구나

뒷소리: 어허라 달고

요령: 땡그랑 땡그랑 땡그랑 땡그랑

앞소리: 이 뫼 쓰고 삼우 만에 경성판서 내리기요

뒷소리: 어허라 달고

요령: 땡그랑 땡그랑 땡그랑 땡그랑

앞소리: 이 뫼 쓰고 삼일 만에 산령정기 모이기요

뒷소리: 어허라 달고

요령: 땡그랑 땡그랑 땡그랑 땡그랑

앞소리: 무덤 근처 섰는 남기 상사목이 될 것이요

뒷소리: 어허라 달고

※ 1990년 10월 14일 오전 11시. 대천문화원의 소개로 장 씨를 만났다. 그는 인품이 좋았다. 목소리도 맑아서 만가가 듣기 좋았다. 이 지방의 상여노래의 뒷소리는 한가지뿐이어서 변화가 없는 것이 흠이라지만 찬찬히 걸을 때와 빨리 걸을 때의 박자의 차이는 있다. 요령 외에 장구를 치는 것도 이 지방의 특색이다.

웅천면편熊川面篇

제공자의 주소와 성명

주소: 충청남도 보령군 웅천면 노천리 259번지

성명: 박용기朴容夯, 73세, 농업

(상여를 들어 올리면서)

요령: 땡그랑 땡그랑 땡그랑 땡그랑

앞소리: 우여 우여 우여 우여 (3, 4회)

뒷소리: 우여 우여 우여 우여 (3, 4회)

요령: 땡그랑 땡그랑 땡그랑 땡그랑

앞소리: 어허 허하 에헤이 어호

뒷소리: 어허 허하 에헤이 어호

요령: 땡그랑 땡그랑 땡그랑 땡그랑

앞소리: 천지지간 만물 중에 사람밖에 또 있는가

뒷소리: 어허 허하 에헤이 어호

요령: 땡그랑 땡그랑 땡그랑 땡그랑

앞소리: 이 세상에 나온 사람 뉘 덕으로 나왔는가

뒷소리: 어허 허하 에헤이 어호

요령: 땡그랑 땡그랑 땡그랑 땡그랑

앞소리: 석가여래 공덕으로 아버님 전에 뼈를 빌고

뒷소리: 어허 허하 에헤이 어호

요령: 땡그랑 땡그랑 땡그랑 땡그랑

앞소리: 어머님 전에 살을 빌고 칠성님 전에 명을 빌어

뒷소리: 어허 허하 에헤이 어호

요령: 땡그랑 땡그랑 땡그랑 땡그랑

앞소리: 무정하고도 야속하다 인생 백년이 무정코나

뒷소리: 어허 허하 에헤이 어호

요령: 땡그랑 땡그랑 땡그랑 땡그랑
앞소리: 동중화초 피었다가 찬바람에 낙화로다
뒷소리: 어허 허하 에헤이 어호

(상여를 메고 떠나면서)
요령: 땡그랑 땡그랑 땡그랑 땡그랑
앞소리: 이팔청춘 소년들아 백발을 보고 비웃지 마라
뒷소리: 어허 허하 에헤이 어호

요령: 땡그랑 땡그랑 땡그랑 땡그랑
앞소리: 넨들 본래 청춘이며 난들 본래 백발이냐
뒷소리: 어허 허하 에헤이 어호

요령: 땡그랑 땡그랑 땡그랑 땡그랑
앞소리: 홍안청춘이 어제러니 금시백발이 웬일인가
뒷소리: 어허 허하 에헤이 어호

요령: 땡그랑 땡그랑 땡그랑 땡그랑
앞소리: 백발 두 자를 누가 냈나 백발 두 자를 누가 냈어
뒷소리: 어허 허하 에헤이 어호

요령: 땡그랑 땡그랑 땡그랑 땡그랑
앞소리: 웬수로구나 웬수로다 백발 두 자가 웬수로다.
뒷소리: 어허 허하 에헤이 어호

요령: 땡그랑 땡그랑 땡그랑 땡그랑

앞소리: 못 막을까 못 막을까 오는 백발을 못 막을까

뒷소리: 어허 허하 에헤이 어호

요령: 땡그랑 땡그랑 땡그랑 땡그랑

앞소리: 삼천에 갑자 동방삭도 오는 백발 못 막았고

뒷소리: 어허 허하 에헤이 어호

요령: 땡그랑 땡그랑 땡그랑 땡그랑

앞소리: 상산에 조자룡도 오는 백발 못 막았고

뒷소리: 어허 허하 에헤이 어호

요령: 땡그랑 땡그랑 땡그랑 땡그랑

앞소리: 천하명장 관운장도 오는 백발 못 막았고

뒷소리: 어허 허하 에헤이 어호

요령: 땡그랑 땡그랑 땡그랑 땡그랑

앞소리: 제갈공명 선생님도 오는 백발을 못 막았네

뒷소리: 어허 허하 에헤이 어호

요령: 땡그랑 땡그랑 땡그랑 땡그랑

앞소리: 이팔에 청춘 소년들아 이내 말을 들어를 보소

뒷소리: 어허 허하 에헤이 어호

(가파른 산길을 오르면서)

요령: 땡그랑 땡그랑 땡그랑 땡그랑

앞소리: 어허 허하 늙으신 부모

뒷소리: 어허 허하

요령: 땡그랑 땡그랑 땡그랑 땡그랑
앞소리: 괄세를 말고
뒷소리: 어허 허하

요령: 땡그랑 땡그랑 땡그랑 땡그랑
앞소리: 효성으로다가
뒷소리: 어허 허하

요령: 땡그랑 땡그랑 땡그랑 땡그랑
앞소리: 애들 쓰네
뒷소리: 어허 허하

요령: 땡그랑 땡그랑 땡그랑 땡그랑
앞소리: 애들 쓰네
뒷소리: 어허 허하

요령: 땡그랑 땡그랑 땡그랑 땡그랑
앞소리: 우리 유대꾼들
뒷소리: 어허 허하

요령: 땡그랑 땡그랑 땡그랑 땡그랑
앞소리: 애들 쓰네
뒷소리: 어허 허하

※ 1990년 10월 17일 12시, 웅천경로당에서 박 씨를 만났다. 그는 목청이 매우 좋고 만

가도 곧잘 했다. 고희가 넘었지만 50대처럼 목소리가 굵다. 이 지방은 출상 전날 밤에 상여놀이를 하지 않고 노약불문 꽃상여를 쓴다고 했다. 요령잽이를 '솔발'이라고 한다.

주포면편周浦面篇

제공자의 주소와 성명
주소: 충청남도 보령군 주포면 마강리 28-1번지
성명: 최만근崔晩根, 67세, 농업

(상여를 들어 올리면서)
요령: 땡그랑 땡그랑 땡그랑 땡그랑
앞소리: 우여 우여 우여 우여 (3, 4회)
뒷소리: 우여 우여 우여 우여 (3, 4회)

요령: 땡그랑 땡그랑 땡그랑 땡그랑
앞소리: 아하 하아 에허이 어혜
뒷소리: 아하 하아 에허이 어혜

요령: 땡그랑 땡그랑 땡그랑 땡그랑
앞소리: 간다 간다 내가 간다 이제 가면 언제 오나
뒷소리: 아하 하아 에허이 어혜

요령: 땡그랑 땡그랑 땡그랑 땡그랑
앞소리: 세상사 쓸 곳 없다 동원도리 편시춘이로다.
뒷소리: 아하 하아 에허이 어혜

요령: 땡그랑 땡그랑 땡그랑 땡그랑

앞소리: 하직합니다 하직합니다 이 집 문전을 하직합니다

뒷소리: 아하 하아 에허이 어헤

요령: 땡그랑 땡그랑 땡그랑 땡그랑

앞소리: 명사십리가 아닌 데도 해당화는 왜 피었느냐

뒷소리: 아하 하아 에허이 어헤

요령: 땡그랑 땡그랑 땡그랑 땡그랑

앞소리: 아차 한번 죽어지면 움이 나나 싹이 나나

뒷소리: 아하 하아 에허이 어헤

요령: 땡그랑 땡그랑 땡그랑 땡그랑

앞소리: 서산에 지는 해는 지고 싶어서 지는 거냐

뒷소리: 아하 하아 에허이 어헤

(상여를 메고 떠나면서)

요령: 땡그랑 땡그랑 땡그랑 땡그랑

앞소리: 억조창생 만인들아 이내 말쌈 들어보소

뒷소리: 아하 하아 에허이 어헤

요령: 땡그랑 땡그랑 땡그랑 땡그랑

앞소리: 부모은공 갚자하니 어언간에 백발이요

뒷소리: 아하 하아 에허이 어헤

요령: 땡그랑 땡그랑 땡그랑 땡그랑

앞소리: 곱던 얼굴에 주름이 잽혀 귓가 말이 절벽일세

뒷소리: 아하 하아 에허이 어헤

요령: 땡그랑 땡그랑 땡그랑 땡그랑
앞소리: 여보시오 청춘들아 네가 본래 청춘이냐
뒷소리: 아하 하아 에허이 어헤

요령: 땡그랑 땡그랑 땡그랑 땡그랑
앞소리: 우리 인생 늙어지면 다시 젊지는 못하리라
뒷소리: 아하 하아 에허이 어헤

요령: 땡그랑 땡그랑 땡그랑 땡그랑
앞소리: 낸들 본래 백발이냐 백발 보고서 비웃지 말라
뒷소리: 아하 하아 에허이 어헤

요령: 땡그랑 땡그랑 땡그랑 땡그랑
앞소리: 비단옷도 떨어지면 물걸레로 돌아가고
뒷소리: 아하 하아 에허이 어헤

요령: 땡그랑 땡그랑 땡그랑 땡그랑
앞소리: 좋은 음식도 쉬어지면 수채 구멍을 찾아가네
뒷소리: 아하 하아 에허이 어헤

요령: 땡그랑 땡그랑 땡그랑 땡그랑
앞소리: 우리 인생 늙어가서 아차 한번 죽어지면
뒷소리: 아하 하아 에허이 어헤

요령: 땡그랑 땡그랑 땡그랑 땡그랑

앞소리: 화장장터 공동묘지 북망산을 찾아 가네

뒷소리: 아하 하아 에허이 어헤

(가파른 산길을 오르면서)

요령: 땡그랑 땡그랑 땡그랑 땡그랑

앞소리: 오호이루 오호이루

뒷소리: 오호이루 오호이루

요령: 땡그랑 땡그랑 땡그랑 땡그랑

앞소리: 가세 가세 어서 가세

뒷소리: 오호이루 오호이루

요령: 땡그랑 땡그랑 땡그랑 땡그랑

앞소리: 북망산천으로 어서 가세

뒷소리: 오호이루 오호이루

요령: 땡그랑 땡그랑 땡그랑 땡그랑

앞소리: 좋은 길은 다 오고

뒷소리: 오호이루 오호이루

요령: 땡그랑 땡그랑 땡그랑 땡그랑

앞소리: 태산준령을 만났구나

뒷소리: 오호이루 오호이루

(달구지를 하면서)

요령: 땡그랑 땡그랑 땡그랑 땡그랑

앞소리: 어기어라 달공 등 맞추고 배 맞추고 코콩콩콩 굴러보세

뒷소리: 어기어라 달공

요령: 땡그랑 땡그랑 땡그랑 땡그랑
앞소리: 명산대천 찾아와서 이 묏자리 잡았시다
뒷소리: 어기어라 달공

요령: 땡그랑 땡그랑 땡그랑 땡그랑
앞소리: 산산마다 명산이요 골골마다 명승지라
뒷소리: 어기어라 달공

요령: 땡그랑 땡그랑 땡그랑 땡그랑
앞소리: 천사만사 대길이요 운수명수 대통이라
뒷소리: 어기어라 달공

요령: 땡그랑 땡그랑 땡그랑 땡그랑
앞소리: 전후좌우 살펴보니 명당기지 여기로다.
뒷소리: 어기어라 달공

※ 1990년 10월 19일 하오 1시. 일부러 점심시간에 맞추어 찾아갔는데 논에서 아직 돌아오지 않았다. 그래서 나는 논으로 찾아갔다. 논두렁에 앉아 만가를 채록하고 점포로 돌아와 그와 술을 나누었다. 그는 고희가 넘었는데도 젊은이 목소리 같다. 건축업도 해 보고 탄광 일도 해 보고 온갖 풍상을 다 겪었다고 했다. 그는 이 지역에서 한량으로 통하고 있었다.

제공자의 주소와 성명

주소: 충청남도 보령군 오천면 소성리 584번지

성명: 김우권金禹權, 72세, 농업

(상여를 들어 올리면서)

요령: 땡그랑 땡그랑 땡그랑 땡그랑

앞소리: 우여 우여 우여 우여 (3, 4회)

뒷소리: 우여 우여 우여 우여 (3, 4회)

요령: 땡그랑 땡그랑 땡그랑 땡그랑

앞소리: 허허 허허야 인제 가면 언제 오나

뒷소리: 허허 허허야

요령: 땡그랑 땡그랑 땡그랑 땡그랑

앞소리: 내년 요때 다시 오마

뒷소리: 허허 허허야

요령: 땡그랑 땡그랑 땡그랑 땡그랑

앞소리: 인생 백년 길다더니

뒷소리: 허허 허허야

요령: 땡그랑 땡그랑 땡그랑 땡그랑

앞소리: 지나고 나니 허망뿐일세

뒷소리: 허허 허허야

요령: 땡그랑 땡그랑 땡그랑 땡그랑

앞소리: 오늘날로 백발 되니

뒷소리: 허허 허허야

요령: 땡그랑 땡그랑 땡그랑 땡그랑

앞소리: 언제 고쳐 소년 되리

뒷소리: 허허 허허야

(상여를 메고 떠나면서)

요령: 땡그랑 땡그랑 땡그랑 땡그랑

앞소리: 꽃은 한 번 지고 나면

뒷소리: 허허 허허야

요령: 땡그랑 땡그랑 땡그랑 땡그랑

앞소리: 명년 삼월에 또 피련만

뒷소리: 허허 허허야

요령: 땡그랑 땡그랑 땡그랑 땡그랑

앞소리: 인생은 한 번 가고 보면

뒷소리: 허허 허허야

요령: 땡그랑 땡그랑 땡그랑 땡그랑

앞소리: 다시 올 리 만무로다

뒷소리: 허허 허허야

요령: 땡그랑 땡그랑 땡그랑 땡그랑

앞소리: 가는 나는 이왕 가거니와

뒷소리: 허허 허허야

요령: 땡그랑 땡그랑 땡그랑 땡그랑
앞소리: 있는 그대 어이할꼬
뒷소리: 허허 허허야

요령: 땡그랑 땡그랑 땡그랑 땡그랑
앞소리: 생야일편 부운기요
뒷소리: 허허 허허야

요령: 땡그랑 땡그랑 땡그랑 땡그랑
앞소리: 사야일편 부운멸이라
뒷소리: 허허 허허야

요령: 땡그랑 땡그랑 땡그랑 땡그랑
앞소리: 고향산천 뒤에다 두고
뒷소리: 허허 허허야

요령: 땡그랑 땡그랑 땡그랑 땡그랑
앞소리: 속절없이 나는 가네
뒷소리: 허허 허허야

(가파른 산길을 오르면서)
요령: 땡그랑 땡그랑 땡그랑 땡그랑
앞소리: 이 세상이 견고한 줄
뒷소리: 허허 허허야

요령: 땡그랑 땡그랑 땡그랑 땡그랑

앞소리: 태산같이 믿었더니

뒷소리: 허허 허허야

요령: 땡그랑 땡그랑 땡그랑 땡그랑

앞소리: 백년광음이 못 다 가서

뒷소리: 허허 허허야

요령: 땡그랑 땡그랑 땡그랑 땡그랑

앞소리: 백발 되니 슬프도다

뒷소리: 허허 허허야

요령: 땡그랑 땡그랑 땡그랑 땡그랑

앞소리: 가세 가세 어여 가세

뒷소리: 허허 허허야

(달구지를 하면서)

요령: 땡그랑 땡그랑 땡그랑 땡그랑

앞소리: 허허 달고 이 달구를 잘 다궈야 우리 영원에 마주막일세

뒷소리: 허허 달고

요령: 땡그랑 땡그랑 땡그랑 땡그랑

앞소리: 우리들이 힘을 써서 지근지근 잘도 밟세

뒷소리: 허허 달고

요령: 땡그랑 땡그랑 땡그랑 땡그랑

앞소리: 여보시오 달고꾼덜 달고질을 하실 때에

뒷소리: 허허 달고

요령: 땡그랑 땡그랑 땡그랑 땡그랑
앞소리: 목소리를 합하여서 기운차게 하시면은
뒷소리: 허허 달고

요령: 땡그랑 땡그랑 땡그랑 땡그랑
앞소리: 먼 데 사람 듣기 좋고 가차운 데 사람 보기 좋네
뒷소리: 허허 달고

요령: 땡그랑 땡그랑 땡그랑 땡그랑
앞소리: 걱정 마오 망자님네 이 유택에 몸을 뉘고
뒷소리: 허허 달고

요령: 땡그랑 땡그랑 땡그랑 땡그랑
앞소리: 음덕으로 발원하면 자손만당 할 것이라.
뒷소리: 허허 달고

※ 1990년 10월 20일 하오 2시. 오천성과 오천동헌을 답사하다가 김 노인을 만나 대화를 하던 중, 그가 왕년에 선소리꾼이었음을 알게 되었다. 그는 자기 손에 일백여 명이 황천길로 갔다고 했다. 60이 넘은 후에는 안 한다고 했다. 이 지방의 만가는 앞소리, 뒷소리가 모두 단조로운 것이 흠이다. 상여놀이는 오래 전에 없어졌다고 한다.

부여군편夫餘郡篇

부여는 백제의 고도다. 부소산이 솟아있고 백마강이 유유히 흐르는 백제의 왕도였다. 26대 성왕이 538년에 웅진(공주)을 떠나 사비로 천도하여 이름을 남부여라고 했다. 부여의 옛 이름은 소부리다. 백제는 부여로 천도한 이후로 6대 123년 동안 찬란한 백제 문화를 꽃피웠다. 660년(의자왕20)에 나당 연합군의 침공을 받아 멸망했다. 한강변에서 개국하여 금강변에서 꽃피우고 백마강변에서 낙화한 것이다.

부여읍 동남리에 정림사지가 있고 경내에 백제탑이 있다. 높이 8.33미터의 오층석탑이다. 백제가 멸망할 때 정림사가 불타고 석탑만 남았다. 정림사지탑은 백제의 표상이요 백제사의 증언자라고 할 수 있다. 이 탑은 석재 149매를 결구하여 조탑했다. 목조탑을 번안한 최초의 석탑이라는 데에 의미가 크다. 백제탑 북쪽에 있는 석불입상은 일명 '대일여래大日如來'라고도 부른다. 한때는 소정방 상으로 오인되었다. 정림사가 불타면서 석불의 머리가 떨어져 나간 것을 후세 사람들이 머리와 보관을 맷돌로 만들어 붙인 것에 불과하다. 관북리 부여박물관 앞뜰에 부여석조가 있다. 원래 부여동헌 앞뜰에 있었던 백제 왕실 석조였을 것이다. 박물과 앞뜰 좌측에 부여객사가 있다. 객사 왼쪽에는 보광사중창비가 있다. 이 비는 고려 원종 때 보광사를 크게 일으킨 원명국사의 공적이 새겨 있다. 1281년(충렬왕7)에 건립되었다. 박물관 우측 뜰에는 부여동헌인 초연재가 있다. 1869년에 재건한 건물이다. 일명 재민헌이라고도 한다. 동헌 뒤쪽에는 당장 유인원의 기공비가 있다. 초대형 비석으로 의자왕과 태자 융, 좌평 이하 700여 명을 포로로 당나라에 압송한다는 내용이 적혀 있다. 이 비는 당초에 부소산 삼충사

뒤쪽에 있었다. 근년에 이곳으로 이건했다.

백제 왕궁지는 백제 박물관 주위 일대다. 부여여고 후정에 있는 팔각정은 궁정宮井으로 본다. 부소산은 백제 왕궁을 둘러 싼 진산이어서 백제 유적이 많다. 부소산에는 부소산성의 유지가 뚜렷하다. 둘레 2.2킬로다. 동쪽 봉우리에는 백제 군창지가 있다. 이곳에서 탄화된 곡물이 발견되었다. 백제의 기원사찰이었던 서복사지가 있다. 정상에는 사자루 이층누각이 있다. 백제 때 송월대가 서 있던 자리다. 부소산 서북쪽에 백마강을 굽어보는 거대한 바위가 낙화암이다. 백제 어인들이 못 다 누린 한을 품고 꽃잎처럼 떨어져 죽었던 바위다. 절벽 중턱에 고란사가 있다. 혜일화상 초창설이 있으나 고증하는 문헌은 없다. 고란사 뒤쪽의 거대한 바위에서 솟아나온 고란약수와 고란초가 더 유명하다. 현재 고란초는 멸종되어 없다. 부소산 남쪽에는 삼충사가 있다. 성충, 홍수, 계백의 백제 최후 충신을 배향하는 사당이다. 연일루라는 정자가 있다. 연일대의 옛 터에 있는 연일루를 복원한 것이다. 외딴 곳에 궁녀사가 있다. 몇 해 전에 세운 사우지만 삼천궁녀의 넋을 달래는 사당이란 데 의미가 있다.

쌍북리에는 쌍북리북요지가 있다. 예전에 절터로 알려졌는데 발굴 결과 도요지임이 확인되었다. 쌍북리도요지도 있다. 1941년도에 도로 개설 작업 중 발견되었다. 내부구조가 등요식이었다. 여기 말고는 백제 도요지가 발견된 바 없어 매우 귀중한 자료다. 동남리 정림사지 근처에는 부여향교가 있다. 창건연대는 미상이다. 가까운 거리에 의열사와 의열사비가 있다. 동남리 능산이다. 의열사비는 1575년에 부여현감 홍가신이 창건했다. 백제의 삼충신과 고려 이존오, 조선 정택뢰, 황일호가 추배되었다. 1723년(경종3)에 세웠다. 위쪽은 체육공원이다. 독립운동애국지사추모비가 서 있다. 역시 동남리에는 조왕사석불좌상이 모셔 있다. 비로자나불인데 높이 1.27미터의 고려시대 불상이다. 백제대교 좌편 야산에 불교전래사은비가 서 있다. 일본인들이 세운 비석 2기다. 그 주위에 부여나성지가 있다. 사비를 방어할 목적으로 쌓은 평산성이다. 성왕의 사비성 천도시기에 축성된 궁성의 외곽

성이요 부여읍성인 셈이다. 군수리에 군수리사지가 있다. 절은 없어지고 사명도 실전되었다. 1935년 일본인 사학자 이시다가 조사·발굴했다. 그 사지에 금동미륵불상과 납석제여래좌상과 칠지도가 출토되었다. 국보급인 칠지도는 일본으로 가져갔다. 구교리 구드래공원에는 미마지현창비가 서 있다. 백제 시대 무용가로 일본에 기악을 전수하여 일본연극의 원조가 된 분이다. 구드래공원은 부소산 서쪽 기슭 백마강변의 마을공원이다. 무왕이 조성하여 가끔 휴식을 취했다는 궁남지가 있다. 입구에는 서동요비가 서 있다. 궁남지는 무왕 당시에는 3만여 평의 거대한 호수였는데 현재는 대부분 농경지가 되었고 13,000평만 남아 있다. 중도에 포룡정을 세웠다. 서공비각이 당초에는 부여초등학교 옆에 있었다. 1960년대에 현 로터리로 옮겼다. 비석이 정사각형이다. 서공은 고려시대 평장사까지 지낸 효자였다. 동사리 로터리의 동사리석탑이 시선을 끈다. 상륜부도 온전해서 매우 멋있다. 석목리에는 석조비로자나불이 있다. 여기가 노은사지라고 한다. 노은사 창건연대는 미상이다. 불상은 높이 1.10미터로 고려 작품이다.

규암면에는 수북정과 자온대가 있다. 백제대교를 건너 좌편 구릉 위에 있다. 수북정은 광해군 때 양주목사를 지낸 김흥국이 창건했다. 그의 아호가 수북이다. 수북정 아래 강변에 자온대自溫臺가 있다. 송시열 친필이 새겨있다. 진변리에는 청주에서 떠내려 왔다는 부산이 있다. 부산은 모양이 시루 같다고 하여 얻은 이름이다. 중턱에 부산서원이 있다. 세종 때의 이경여를 모신다. 이경여는 영의정을 지낸 분이다. 마을 앞에는 한매가 있다. 이경여가 청나라에서 가지고 온 매화나무다. 원목은 죽고 새로 돋은 나무인데 주민의 부주의로 고사했다. 신성리에는 증산성이 있다. 사비성 서북부 외곽성이다.

임천면 칠산리에는 칠산서원이 있다. 유계를 모신 사당이다. 유계는 덕행이 높은 예학의 대가였지만 벼슬길이 순탄치 못했다. 병자호란 때 척화를 폈다가 이곳 임천으로 유배되었다. 구교리에는 대조사가 있다. 법당 앞에 오층석탑이 있고 사찰 뒤쪽에 대조사석불이 장엄하다. 고려시대의 거대

불상의 일종으로 은진미륵불과 쌍벽을 이룬다. 황금 새의 전설에 의해 대조사란 이름을 얻었다. 대조사 뒤쪽 군사리에는 성흥산성이 있다. 입구가 천혐의 요새지다. 일명 가림사라고 한다. 501년에 축성한 산성으로 동성왕이 이곳에서 자객을 만나 치명상을 입고 타계했다. 둘레 800미터, 높이 4미터의 견고한 석성이다. 정상에는 고려조의 유금필 장군의 사당이 있다.

석성면 석성리는 석성현 고을 터다. 석성동헌이 현 면사무소 경내에 있다. 1628년(인조6)에 건축되었다. 산 반대쪽에는 석성향교가 있다. 창건연대는 미상이나 임진왜란 때 전소되어 1623년에 중건되었다. 마을 입구 논 속에 삼층석탑이 서 있다.

장암면 장하리에 삼층석탑이 서 있다. 우람한 모습이다. 이곳이 한산사 구지라고 한다. 정림사지오층석탑의 조형탑이다. 높이 4.85미터다. 상황리에는 왕릉이라고 구전되는 고분이 있다. 가림조씨는 자기 시조묘라고 해마다 제향하고 있다.

구료면 태양리 도로변 능산에는 백제석실고분이 있다. 1983년에 발견되었다. 현실 길이 2.22미터, 폭 1.19미터다. 목관을 사용한 단장묘였다고 한다.

외산면 만수리에는 유명한 무량사가 있다. 사천왕문 옆에 당간지주가 있다. 곱게 다듬은 신라식 지주다. 고려 초기 작품으로 높이 2.84미터다. 극락전은 국가문화재답게 장엄하다. 이층건물이다. 사지에는 신라 범일국사가 창건한 것으로 되어 있으나 고증할 문헌이 없다. 고려 초기에 창건한 건물로 추정한다. 극락전 안에는 삼존불이 모셔 있다. 복장유물에서 1643년(인조21)에 조성한 것임이 밝혀졌다. 앞뜰에는 오층석탑이 있다. 높이 7.05미터의 대형 탑이다. 기본은 통일신라 양식이지만 고려 초기 석탑이다. 무량사 석등은 2.92미터로 옥개석 추녀의 반전이 뚜렷하여 경쾌한 모습이다. 경내에는 산신각이 있다. 그 안에는 김시습자화상이 소장돼 있다. 김시습은 세조 때의 대학자로 생육신의 한 분이다. 김시습 부도는 극락교 쪽에 있다. 팔각원당형의 기본형이다. 김시습시비도 조성돼 있다.

홍삼면 소재지 남촌에 홍산대첩비가 정상에 서 있다. 고려 말 최영 장군

이 홍산에서 왜구를 대파한 전첩기념비다. 북촌에는 홍산객사가 있다. 정면 11칸의 대형 건물이다. 1836년에 홍산군수 김용근이 창립했다. 뜰 안에는 만덕교비의 고색이 창연하다. 1681년에 세운 비다. 석교는 시멘트 다리로 대체되고 비석만 남아 있다. 홍양리에는 오층석탑이 있다. 안양사지를 혼자서 지키고 있다. 백제탑을 번안해서 이루어진 탑이다. 높이 5미터의 고려 탑이다.

충화면 오덕리에는 선조대왕태실비 2기가 따로 서 있다. 당초에는 태항산 정상에 있었다. 일인들이 단지는 도굴해가고 선조 자손들이 귀부와 비석을 가지고 내려와 오덕사에 세웠다. 귀부는 제 자리에 놓아두어야 하는데 무엇 때문에 내려놓았는지 이해가 되지 않는다. 오덕사는 원효대사 창건설이 있는 소사찰이다. 마을 앞 태실비는 1570년에 세웠다. 오덕사에 서 있는 비는 1747년에 세웠다. 비문이 마멸되어 다시 세운다는 내용이 새겨 있다.

초촌면 세탑리 마을 앞에는 오층석탑이 있다. 고려 말 작품이다. 높이 2.20미터다. 송죽리에는 선사시대 취락지가 있다. 그곳에서 선사시대 주거지와 옹관묘 등이 발견되었다.

양화면은 전북 익산군과 접경하고 있다. 원당리에는 유왕산이 있다. 유왕산의 강폭이 너른 금강 변에 당나라에 포로로 끌려 간 의자왕과 백제인의 애환이 서려 있다. 포로로 끌려 간 가족들을 향해 이 산에서 울부짖으며 전송했다고 한다.

세도면 시산리에는 성림사지 우비가 있다. 쇠비골짝 마을 입구에 서 있다. 75센티미터의 소형 비다. 성림사를 창건할 때 목재를 실어 날랐던 소가 지쳐 죽자 세운 비라고 전한다. 보기에는 옥개석이 없어진 부도탑 같다.

부여읍편 夫餘邑篇

제공자의 주소와 성명
주소: 충청남도 부여군 부여읍 용전리 31번지
성명: 하운河雲, 70세, 남, 농업

(상여를 들어 올리면서)

요령: 땡그랑 땡그랑 땡그랑 땡그랑
앞소리: 우여 우여 우여 우여 (3, 4회)
뒷소리: 우여 우여 우여 우여 (3, 4회)

요령: 땡그랑 땡그랑 땡그랑 땡그랑
앞소리: 어허 어허이 어허이 어헤
뒷소리: 어허 어허이 어허이 어헤

요령: 땡그랑 땡그랑 땡그랑 땡그랑
앞소리: 이팔청춘 청년들아 백발을 보고 비웃지 말게
뒷소리: 어허 어허이 어허이 어헤

요령: 땡그랑 땡그랑 땡그랑 땡그랑
앞소리: 넌들 본래 청춘이며 낸들 본래 백발이더냐
뒷소리: 어허 어허이 어허이 어헤

요령: 땡그랑 땡그랑 땡그랑 땡그랑
앞소리: 시상천지 만물 중에 사람밖에 또 있는가
뒷소리: 어허 어허이 어허이 어헤

요령: 땡그랑 땡그랑 땡그랑 땡그랑

앞소리: 이별 별 자여 설워마소 만날 봉 자 또 다시 있네

뒷소리: 어허 어허이 어허이 어헤

요령: 땡그랑 땡그랑 땡그랑 땡그랑

앞소리: 명년 팔월 십칠일에 악수논정 다시 하세

뒷소리: 어허 어허이 어허이 어헤

(상여를 메고 떠나면서)

요령: 땡그랑 땡그랑 땡그랑 땡그랑

앞소리: 가세 가세 어서 가세 이수 건너 어서나 가세

뒷소리: 어허 어허이 어허이 어헤

요령: 땡그랑 땡그랑 땡그랑 땡그랑

앞소리: 오늘날은 여기서 내일날은 어디서 놀까

뒷소리: 어허 어허이 어허이 어헤

요령: 땡그랑 땡그랑 땡그랑 땡그랑

앞소리: 명정 공포가 앞을 서서 가는 길을 인도하네

뒷소리: 어허 어허이 어허이 어헤

요령: 땡그랑 땡그랑 땡그랑 땡그랑

앞소리: 서리 맞은 병든 잎은 바람 안 불어도 떨어지네

뒷소리: 어허 어허이 어허이 어헤

요령: 땡그랑 땡그랑 땡그랑 땡그랑

앞소리: 잘 모셔요 잘 모셔요 가시는 맹인 잘 모셔요

뒷소리: 어허 어허이 어허이 어헤

요령: 땡그랑 땡그랑 땡그랑 땡그랑
앞소리: 내가 간다고 설워 말고 부디부디 잘 살아다오
뒷소리: 어허 어허이 어허이 어헤

요령: 땡그랑 땡그랑 땡그랑 땡그랑
앞소리: 마지막이다 마지막이다 오늘날로 마지막이다
뒷소리: 어허 어허이 어허이 어헤

요령: 땡그랑 땡그랑 땡그랑 땡그랑
앞소리: 무정세월아 가지를 마라 아까운 청춘이 다 넘어간다.
뒷소리: 어허 어허이 어허이 어헤

요령: 땡그랑 땡그랑 땡그랑 땡그랑
앞소리: 왕생극락 하고 나면 인도환생 아니겠소
뒷소리: 어허 어허이 어허이 어헤

(발걸음을 재촉하면서)
요령: 땡그랑 땡그랑 땡그랑 땡그랑
앞소리: 에헤 에루가자 에헤루 가자 오호하 오호헤
뒷소리: 에헤 에루가자 에헤루 가자 오호하 오호헤

요령: 땡그랑 땡그랑 땡그랑 땡그랑
앞소리: 천안삼거리 능수야 버들아 제 멋에 지쳐서 축 늘어졌다
뒷소리: 에헤 에루가자 에헤루 가자 오호하 오호헤

요령: 땡그랑 땡그랑 땡그랑 땡그랑

앞소리: 청천 하늘에 잔별도 많고 요내 가슴에 수심도 많다

뒷소리: 에헤 에루가자 에헤루 가자 오호하 오호헤

요령: 땡그랑 땡그랑 땡그랑 땡그랑

앞소리: 파도치는 물결 소리에 한숨만 절로 나는구나

뒷소리: 에헤 에루가자 에헤루 가자 오호하 오호헤

요령: 땡그랑 땡그랑 땡그랑 땡그랑

앞소리: 권군갱진 부일배하니 서출양관에 무고인이로다

뒷소리: 에헤 에루가자 에헤루 가자 오호하 오호헤

요령: 땡그랑 땡그랑 땡그랑 땡그랑

앞소리: 바위암산에 다람쥐 기고 시내 갱번에 금자라 논다.

뒷소리: 에헤 에루가자 에헤루 가자 오호하 오호헤

요령: 땡그랑 땡그랑 땡그랑 땡그랑

앞소리: 농사를 지으면 풍년이 들고 우물을 파면 약수가 솟네

뒷소리: 에헤 에루가자 에헤루 가자 오호하 오호헤

※ 1990년 5월 9일 오전 10시. 아침에 숙소에서 여장을 꾸리고 있는데 뜻밖에 상여소리
　가 들렸다. 이렇게 불로소득 하는 운 좋은 날도 일 년에 한번은 만난다. 나는 상여를
　뒤따르면서 녹음했다. 녹음기를 숨겨 가지고 녹음했다. 잘 안 들리는 대목은 근사하게
　꾸며 기록했다. 산에까지 따라가지는 않았기에 달구지 노래는 채록하지 못했다. 부여
　읍 권의 뒷소리는 정말 좋다.

제공자의 주소와 성명
주소: 충청남도 부여군 규암면 반산리 2구 16번지
성명: 박성배朴成培, 49세, 농업

(상여를 들어 올리면서)

요령: 땡그랑 땡그랑 땡그랑 땡그랑
앞소리: 우어 우어 우어 우어 (3, 4회)
뒷소리: 우어 우어 우어 우어 (3, 4회)

요령: 땡그랑 땡그랑 땡그랑 땡그랑
앞소리: 어허 어하 에헤이 어헤
뒷소리: 어허 어하 에헤이 어헤

요령: 땡그랑 땡그랑 땡그랑 땡그랑
앞소리: 간다 간다 나는 간다 정든 산천을 작별을 하고
뒷소리: 어허 어하 에헤이 어헤

요령: 땡그랑 땡그랑 땡그랑 땡그랑
앞소리:
뒷소리: 어허 어하 에헤이 어헤

요령: 땡그랑 땡그랑 땡그랑 땡그랑
앞소리: 봄이 오면 꽃은 피고 물이야 또 흐르건만
뒷소리: 어허 어하 에헤이 어헤

요령: 땡그랑 땡그랑 땡그랑 땡그랑

앞소리: 인생 한 번 죽어지면 영영 다시는 올 길 없네

뒷소리: 어허 어하 에헤이 어헤

요령: 땡그랑 땡그랑 땡그랑 땡그랑

앞소리: 불쌍한 것 인생이요 가련한 것 저 망자로다

뒷소리: 어허 어하 에헤이 어헤

(상여를 메고 떠나면서)

요령: 땡그랑 땡그랑 땡그랑 땡그랑

앞소리: 나 간다고 설워 말고 부디부디 잘 살아라

뒷소리: 어허 어하 에헤이 어헤

요령: 땡그랑 땡그랑 땡그랑 땡그랑

앞소리: 영이기가 왕즉유택 나는 가네 나는 가네

뒷소리: 어허 어하 에헤이 어헤

요령: 땡그랑 땡그랑 땡그랑 땡그랑

앞소리: 정든 해는 간 곳 없고 새 해 다시 돌아왔네

뒷소리: 어허 어하 에헤이 어헤

요령: 땡그랑 땡그랑 땡그랑 땡그랑

앞소리: 묵은해는 가도 말고 새 해 역시 오지도 마소

뒷소리: 어허 어하 에헤이 어헤

요령: 땡그랑 땡그랑 땡그랑 땡그랑

앞소리: 부귀빈천 강약 없이 황천길을 가야 하네

뒷소리: 어허 어하 에헤이 어헤

요령: 땡그랑 땡그랑 땡그랑 땡그랑
앞소리: 알뜰살뜰 모은 재물 먹고 가나 지고 가나
뒷소리: 어허 어하 에헤이 어헤

요령: 땡그랑 땡그랑 땡그랑 땡그랑
앞소리: 북망산이 멀다더니 뒷동산이 북망일세
뒷소리: 어허 어하 에헤이 어헤

요령: 땡그랑 땡그랑 땡그랑 땡그랑
앞소리: 극락세계로 들어가서 구품연지나 구경하세
뒷소리: 어허 어하 에헤이 어헤

요령: 땡그랑 땡그랑 땡그랑 땡그랑
앞소리: 만고제왕 후비들도 영영 이 길 가고마네
뒷소리: 어허 어하 에헤이 어헤

요령: 땡그랑 땡그랑 땡그랑 땡그랑
앞소리: 북망산천이 멀다 해도 문턱 앞이라 가찹구나
뒷소리: 어허 어하 에헤이 어헤

(발걸음을 재촉하면서)
요령: 땡그랑 땡그랑 땡그랑 땡그랑
앞소리: 어허하 에헤이 어헤
뒷소리: 어허하 에헤이 어헤

요령: 땡그랑 땡그랑 땡그랑 땡그랑

앞소리: 어허하 에헤이 어헤 바삐 가자 빨리 가자 하관시간 대어 가자

뒷소리: 어허하 에헤이 어헤

요령: 땡그랑 땡그랑 땡그랑 땡그랑

앞소리: 이팔청춘 젊던 몸이 어제인 듯 하더니만

뒷소리: 어허하 에헤이 어헤

요령: 땡그랑 땡그랑 땡그랑 땡그랑

앞소리: 검은 머리 희어지고 절벽강산 되었구나

뒷소리: 어허하 에헤이 어헤

요령: 땡그랑 땡그랑 땡그랑 땡그랑

앞소리: 사토로 집을 짓고 청송으로 울을 삼아

뒷소리: 어허하 에헤이 어헤

요령: 땡그랑 땡그랑 땡그랑 땡그랑

앞소리: 눈비 오고 서리 칠 때 어느 친구 날 찾을까

뒷소리: 어허하 에헤이 어헤

(가파른 산길을 오르면서)

요령: 땡그랑 땡그랑 땡그랑 땡그랑

앞소리: 에헤이 가자 가자 어서 가자

뒷소리: 에헤이

요령: 땡그랑 땡그랑 땡그랑 땡그랑

앞소리: 태산준령 올라가자

뒷소리: 에헤이

※ 1990년 5월 11일 하오 3시. 부여상점의 소개로 박 씨를 찾아갔다. 그는 파월 장병으로 마을에서는 월남으로 통하고 있었다. 앞소리 할 사람이 없어서 자신이 나선 것이 어언 몇 해가 되고 보니 이제는 면 일대에 소문이 나서 난처하게 되었다고 쓴웃음을 지었다. 이 지방은 달구지가 없다.

외산면편 外山面篇

제공자의 주소와 성명
주소: 충청남도 부여군 외산면 만수리 16번지
성명: 조천희趙千熙, 43세, 상업

(상여를 들어 올리면서)
요령: 땡그랑 땡그랑 땡그랑 땡그랑
앞소리: 우여 우여 우여 우여 (3, 4회)
뒷소리: 우여 우여 우여 우여 (3, 4회)

요령: 땡그랑 땡그랑 땡그랑 땡그랑
앞소리: 어하 어하 어허이 어헤
뒷소리: 어하 어하 어허이 어헤

요령: 땡그랑 땡그랑 땡그랑 땡그랑
앞소리: 영결종천 떠나가니 부디 안녕 잘 계세요
뒷소리: 어하 어하 어허이 어헤

요령: 땡그랑 땡그랑 땡그랑 땡그랑

앞소리: 알뜰살뜰 모은 재산 먹고 가며 쓰고 가냐

뒷소리: 어하 어하 어허이 어헤

요령: 땡그랑 땡그랑 땡그랑 땡그랑

앞소리: 요보시오 상제님네 세상사가 다 허사일세

뒷소리: 어하 어하 어허이 어헤

요령: 땡그랑 땡그랑 땡그랑 땡그랑

앞소리: 이번 소리 끝나게 되면 왼발부터 걸어가소

뒷소리: 어하 어하 어허이 어헤

(상여를 메고 떠나면서)

요령: 땡그랑 땡그랑 땡그랑 땡그랑

앞소리: 명사십리 해당화야 꽃이 진다고 설워마소

뒷소리: 어하 어하 어허이 어헤

요령: 땡그랑 땡그랑 땡그랑 땡그랑

앞소리: 봄도 길고 해도 길어 명년삼월에 만나보자

뒷소리: 어하 어하 어허이 어헤

요령: 땡그랑 땡그랑 땡그랑 땡그랑

앞소리: 일천간장 맺힌 설움 그대 생각 간절하네

뒷소리: 어하 어하 어허이 어헤

요령: 땡그랑 땡그랑 땡그랑 땡그랑

앞소리: 삼천갑자 동방삭은 죽고 싶어서 죽었는가

뒷소리: 어하 어하 어허이 어헤

요령: 땡그랑 땡그랑 땡그랑 땡그랑
앞소리: 염라대왕이 호출하니 할 수 없이 나는 간다
뒷소리: 어하 어하 어허이 어헤

요령: 땡그랑 땡그랑 땡그랑 땡그랑
앞소리: 죽은 맹인 노자 없다 노잣돈을 후히 주소
뒷소리: 어하 어하 어허이 어헤

요령: 땡그랑 땡그랑 땡그랑 땡그랑
앞소리: 좁은 길은 넓게 가고 너른 길은 좁게 가소
뒷소리: 어하 어하 어허이 어헤

요령: 땡그랑 땡그랑 땡그랑 땡그랑
앞소리: 공도나니 백발이요 못 면할손 죽음이라
뒷소리: 어하 어하 어허이 어헤

요령: 땡그랑 땡그랑 땡그랑 땡그랑
앞소리: 말 잘 하고 힘이 센들 힘과 말로 당할손가
뒷소리: 어하 어하 어허이 어헤

요령: 땡그랑 땡그랑 땡그랑 땡그랑
앞소리: 관홀같이 약한 몸이 태산같은 병이 들어
뒷소리: 어하 어하 어허이 어헤

요령: 땡그랑 땡그랑 땡그랑 땡그랑

앞소리: 부르나니 어머니요 찾나니 냉수로다

뒷소리: 어하 어하 어허이 어헤

(발걸음을 재촉하면서)

요령: 땡그랑 땡그랑 땡그랑 땡그랑

앞소리: 어하 어헤 두 마디 소리로 걸어가세

뒷소리: 어하 어헤

요령: 땡그랑 땡그랑 땡그랑 땡그랑

앞소리: 하릴없네 하릴없네

뒷소리: 어하 어헤

요령: 땡그랑 땡그랑 땡그랑 땡그랑

앞소리: 연월일시 판 박아서

뒷소리: 어하 어헤

요령: 땡그랑 땡그랑 땡그랑 땡그랑

앞소리: 아니 가지 못하리라

뒷소리: 어하 어헤

요령: 땡그랑 땡그랑 땡그랑 땡그랑

앞소리: 벼슬 권세 있다한들

뒷소리: 어하 어헤

요령: 땡그랑 땡그랑 땡그랑 땡그랑

앞소리: 갑설 조구 대신 가나

뒷소리: 어하 어헤

요령: 땡그랑 땡그랑 땡그랑 땡그랑

앞소리: 친구 벗이 많다 한들

뒷소리: 어하 어혜

요령: 땡그랑 땡그랑 땡그랑 땡그랑

앞소리: 어느 친구 등장 갈까.

뒷소리: 어하 어혜

(달구지의 노래 없음)

※ 1990년 5월 7일 하오 5시. 그곳 주민들이 모두 조 씨를 소개했다. 그는 18년 동안 만
가를 불렀다고 스스로 소개했다. 그는 외산면뿐만 아니라 이웃면까지 널리 알려져 있
다. 그는 한사코 녹음을 사양해서 구두로 전달받았다. 그의 만가는 대부분 회심곡을
인용하고 있다.

세도면편 世道面篇

제공자의 주소와 성명
주소: 충청남도 부여군 세도면 청포리 2구 모세울 715번지
성명: 임영선 林泳善, 77세, 농업

(상여를 들어 올리면서)

요령: 땡그랑 땡그랑 땡그랑 땡그랑

앞소리: 우여 우여 우여 우여 (3, 4회)

뒷소리: 우여 우여 우여 우여 (3, 4회)

요령: 땡그랑 땡그랑 땡그랑 땡그랑

앞소리: 어허 어허허야 에헤이 어헤헤

뒷소리: 어허 어허허야 에헤이 어헤헤

요령: 땡그랑 땡그랑 땡그랑 땡그랑

앞소리: 가네 가네 나는 가네 북망산으로 나는 가네

뒷소리: 어허 어허허야 에헤이 어헤헤

요령: 땡그랑 땡그랑 땡그랑 땡그랑

앞소리: 하직이요 하직이요 양주문전에 하직이요

뒷소리: 어허 어허허야 에헤이 어헤헤

요령: 땡그랑 땡그랑 땡그랑 땡그랑

앞소리: 명사십리 해당화야 꽃이 진다고 설워마라

뒷소리: 어허 어허허야 에헤이 어헤헤

요령: 땡그랑 땡그랑 땡그랑 땡그랑

앞소리: 꽃은 졌다 명년 봄이면 제 얼굴 제 태도 보건마는

뒷소리: 어허 어허허야 에헤이 어헤헤

요령: 땡그랑 땡그랑 땡그랑 땡그랑

앞소리: 초로같은 우리 인생 한번 아차 쓰러지면은 다시 오기가 망연코나

뒷소리: 어허 어허허야 에헤이 어헤헤

(상여를 메고 떠나면서)

요령: 땡그랑 땡그랑 땡그랑 땡그랑

앞소리: 이 소리가 끝나거든 왼발부터 걸어가소

뒷소리: 어허 어허허야 에헤이 어헤헤

요령: 땡그랑 땡그랑 땡그랑 땡그랑
앞소리: 뒷동산에 할미꽃은 늙거나 젊거나 꼬부라졌네
뒷소리: 어허 어허허야 에헤이 어헤헤

요령: 땡그랑 땡그랑 땡그랑 땡그랑
앞소리: 뒷동산에 피는 꽃아 니가 어이 잘난 체하여
뒷소리: 어허 어허허야 에헤이 어헤헤

요령: 땡그랑 땡그랑 땡그랑 땡그랑
앞소리: 남이 피지 않는 때에 너만 홀로나 피어있나
뒷소리: 어허 어허허야 에헤이 어헤헤

요령: 땡그랑 땡그랑 땡그랑 땡그랑
앞소리: 산은 적적 으스스한데 처량한 것이 넋이로다
뒷소리: 어허 어허허야 에헤이 어헤헤

요령: 땡그랑 땡그랑 땡그랑 땡그랑
앞소리: 앞뜰에는 봄 춘 자요 뒷동산에는 푸를 청 자
뒷소리: 어허 어허허야 에헤이 어헤헤

요령: 땡그랑 땡그랑 땡그랑 땡그랑
앞소리: 가지가지 꽃 화 자요 굽이굽이가 내 천 자라
뒷소리: 어허 어허허야 에헤이 어헤헤

요령: 땡그랑 땡그랑 땡그랑 땡그랑

앞소리: 산천초목은 젊어만 가는데 우리 인생은 늙어만 가네

뒷소리: 어허 어허허야 에헤이 어헤헤

요령: 땡그랑 땡그랑 땡그랑 땡그랑

앞소리: 의사마다 병을 고치면 북망산은 왜 생겼으며

뒷소리: 어허 어허허야 에헤이 어헤헤

요령: 땡그랑 땡그랑 땡그랑 땡그랑

앞소리: 명사십리 아니라면 해당화는 왜 피었느냐

뒷소리: 어허 어허허야 에헤이 어헤헤

요령: 땡그랑 땡그랑 땡그랑 땡그랑

앞소리: 아서라 한탄을 말자 인생 백년이 도시 꿈이라

뒷소리: 어허 어허허야 에헤이 어헤헤

요령: 땡그랑 땡그랑 땡그랑 땡그랑

앞소리: 노고지리 쉰질 뜨고 나무 마중 꽃이 피네

뒷소리: 어허 어허허야 에헤이 어헤헤

(발걸음을 재촉하면서)

요령: 땡그랑 땡그랑 땡그랑 땡그랑

앞소리: 오호하 오호헤 서산낙일 해가 진다

뒷소리: 오호하 오호헤

요령: 땡그랑 땡그랑 땡그랑 땡그랑

앞소리: 가자 가자 어서 가자

뒷소리: 오호하 오호헤

요령: 땡그랑 땡그랑 땡그랑 땡그랑

앞소리: 너도 죽어 이 길이요

뒷소리: 오호하 오호헤

요령: 땡그랑 땡그랑 땡그랑 땡그랑

앞소리: 나도 죽어 이 길이로다

뒷소리: 오호하 오호헤

요령: 땡그랑 땡그랑 땡그랑 땡그랑

앞소리: 오늘 저녁 산골짝의

뒷소리: 오호하 오호헤

요령: 땡그랑 땡그랑 땡그랑 땡그랑

앞소리: 수풀 속으로 잠자러 가네

뒷소리: 오호하 오호헤

요령: 땡그랑 땡그랑 땡그랑 땡그랑

앞소리: 우리 유대꾼 애들 쓰네

뒷소리: 오호하 오호헤

※ 1992년 3월 6일 하오 3시. 편자가 찾아갔을 때 임 씨는 대나무로 강아지 집을 짓고 있었다. 한창 나이 때는 멀리 불려 다녔지만 지금은 늙어서 하지 않는다고 했다. 편자는 특별대우를 받은 것이다. 나이는 어쩔 수 없는 것인가. 노래 끝이 자꾸만 갈라졌다. 아들딸들이 모두 출가해서 서울에 살고 있고 노부부만 고향을 지키고 있다고 한다. 그는 대주가였다.

석성면편石城面篇

제공자의 주소와 성명

주소: 충청남도 부여군 석성면 석성리 남산 860번지

성명: 신석원申錫元, 66세, 농업

(상여를 들어 올리면서)

요령: 땡그랑 땡그랑 땡그랑 땡그랑

앞소리: 우여 우여 우여 우여 (3, 4회)

뒷소리: 우여 우여 우여 우여 (3, 4회)

요령: 땡그랑 땡그랑 땡그랑 땡그랑

앞소리: 오호 호호헤 어허이 어헤헤

뒷소리: 오호 호호헤 어허이 어헤헤

요령: 땡그랑 땡그랑 땡그랑 땡그랑

앞소리: 여보시오 상두꾼들 내 말 좀 들어 보소

뒷소리: 오호 호호헤 어허이 어헤헤

요령: 땡그랑 땡그랑 땡그랑 땡그랑

앞소리: 대채줄을 골라 메고 갈 지 자 걸음 놓지 말고

뒷소리: 오호 호호헤 어허이 어헤헤

요령: 땡그랑 땡그랑 땡그랑 땡그랑

앞소리: 양계장에 씨암탉 놀 듯 가만가만 걸어가소

뒷소리: 오호 호호헤 어허이 어헤헤

요령: 땡그랑 땡그랑 땡그랑 땡그랑

앞소리:

뒷소리: 오호 호호헤 어허이 어헤헤

요령: 땡그랑 땡그랑 땡그랑 땡그랑

앞소리: 처자의 손을 잡고 만단설화 못 다하고

뒷소리: 오호 호호헤 어허이 어헤헤

(상여를 메고 떠나면서)

요령: 땡그랑 땡그랑 땡그랑 땡그랑

앞소리: 나는 가네 황천길로 나는 가네 저승길로

뒷소리: 오호 호호헤 어허이 어헤헤

요령: 땡그랑 땡그랑 땡그랑 땡그랑

앞소리: 황천길이 멀다더니 뒷동산이 황천이라

뒷소리: 오호 호호헤 어허이 어헤헤

요령: 땡그랑 땡그랑 땡그랑 땡그랑

앞소리: 양주문전에 하직을 하고 극락세계로 나는 가네

뒷소리: 오호 호호헤 어허이 어헤헤

요령: 땡그랑 땡그랑 땡그랑 땡그랑

앞소리: 뒷동산에 썩은 고목 잎이 피면 오시려오

뒷소리: 오호 호호헤 어허이 어헤헤

요령: 땡그랑 땡그랑 땡그랑 땡그랑

앞소리: 가마솥에 삶은 개가 꽁지를 치면 오시려오

뒷소리: 오호 호호헤 어허이 어헤헤

요령: 땡그랑 땡그랑 땡그랑 땡그랑
앞소리: 천년만년 살 줄 알고 허리끈을 졸라매고
뒷소리: 오호 호호헤 어허이 어헤헤

요령: 땡그랑 땡그랑 땡그랑 땡그랑
앞소리: 허둥지둥 살다보니 오늘날에 백발이라
뒷소리: 오호 호호헤 어허이 어헤헤

요령: 땡그랑 땡그랑 땡그랑 땡그랑
앞소리: 천만고의 영웅호걸도 북망산이 무덤이라
뒷소리: 오호 호호헤 어허이 어헤헤

요령: 땡그랑 땡그랑 땡그랑 땡그랑
앞소리: 부귀문장 쓸데없다 황천객을 면할소냐
뒷소리: 오호 호호헤 어허이 어헤헤

요령: 땡그랑 땡그랑 땡그랑 땡그랑
앞소리: 나의 몸이 풀끝에 이슬이요 바람 끝에 등불이라
뒷소리: 오호 호호헤 어허이 어헤헤

요령: 땡그랑 땡그랑 땡그랑 땡그랑
앞소리: 이내 몸은 늙어지면 다시 젊기 어려워라
뒷소리: 오호 호호헤 어허이 어헤헤

요령: 땡그랑 땡그랑 땡그랑 땡그랑

앞소리: 일생일사 공한 것을 어찌하여 면할 손가

뒷소리: 오호 호호헤 어허이 어헤헤

(발걸음을 재촉하면서)

요령: 땡그랑 땡그랑 땡그랑 땡그랑

앞소리: 오호 호호헤 일락서산에 해 떨어진다 어서 가자 바삐 가자

뒷소리: 오호 호호헤

요령: 땡그랑 땡그랑 땡그랑 땡그랑

앞소리: 명정공포 갈라서라 연 가신다 불 밝혀라

뒷소리: 오호 호호헤

요령: 땡그랑 땡그랑 땡그랑 땡그랑

앞소리: 새벽달이 차츰 뜨니 벽수비풍 슬슬 분다

뒷소리: 오호 호호헤

요령: 땡그랑 땡그랑 땡그랑 땡그랑

앞소리: 도화동아 잘 있거라 우리 집도 잘 있거라

뒷소리: 오호 호호헤

요령: 땡그랑 땡그랑 땡그랑 땡그랑

앞소리: 명사십리 아니라면 해당화는 왜 폈을까

뒷소리: 오호 호호헤

요령: 땡그랑 땡그랑 땡그랑 땡그랑

앞소리: 오늘 저녁 살골짝의 숲속으로 잠자러 가네

뒷소리: 오호 호호헤

※ 1992년 3월 6일 오전 11시. 신 씨는 대문을 나섰다가 개 짖는 소리에 뒤돌아보고 되돌아 나왔다. 하마터면 못 만날 뻔했다. 녹음하는데 개가 짖어대어 녹음이 제대로 되지 못했다. 그는 주위 5개면에서 자신을 능가할 사람이 없다고 과시했다. 과연 그럴만하다는 생각이 들었다.

서산시편 瑞山市篇

　우리나라 지도를 한 마리 토끼로 치면, 토끼 뒤 발목에 해당하는 부분이 서산군이다. 서산군은 북쪽으로는 당진군과 이웃하고 동쪽으로는 예산군과 접경한다. 서산읍이 서산시로 승격하면서 서산군이 둘로 갈라져 태안군이 새로 생겼다. 서산은 백제 시대에 기군基郡이었다. 통일신라시대에는 부성군富城郡이었다. 1284년에 서산현이 서산군으로 승격되어 지군사를 두었다. 1308년에는 서주목으로 승격했다. 1310년(충선왕2)에는 서령부로 고쳤다. 1413년(태종13)에 다시 서산군이 되었으나 그 뒤 현으로 강등되기도 했다. 1914년에 태안군과 해미읍이 서산군에 합해졌다가 다시 태안군이 독립하게 되면서 오늘의 서산군이 되었다. 1989년 서산읍이 시로 승격되면서 서산시와 서산군으로 나누어졌다.

　서산군청 경내에는 서산동헌과 서령아문이 있다. 서령아문은 1867년에 서산군수 오병선이 건립했다. 서산동헌의 건물은 서령관瑞寧館으로 군청 청사 앞뜰에 위치한다. 동문리에는 당간지주와 오층석탑이 있다. 이 주위에 큰 사찰이 있어 동명이 대사동이 되었고 탑 역시 대사동탑으로 불리고 있다. 당간지주는 민가의 담장 속에 서 있다. 당간지주를 버팀목으로 이용해서 담장을 쌓은 관계로 당간지주 끝부분만 나타나 있다. 명색이 국가문화재인데 그래도 되는 것인지 한심하다. 군청 뒷산이 북주산이다. 산의 능선을 두른 산성지가 완연히 남아 있다. 백제 때 축성한 석성이다. 석남리에는 석불입상이 있다. 미륵불로 통한다. 조성연대는 미상이나 고려시대 작품으로 추정한다.

　문산면 신창리 상왕산 기슭에는 개심사가 있다. 충남 4대사찰 중 하나

다. 개심사 입구에 '세심동 개심사洗心洞開心寺'라는 표지석이 양쪽에 서 있다. 마을 이름도 절 이름도 마음에 든다. 대웅보전은 649년에 혜감국사가 상왕산신의 계시를 받고 개창한 사찰이라고 전해 온다. 전문가는 조선 초기 건축물로 추정한다. 구조가 미려해서 건축 예술의 극치로 평가받고 있다. 정면에 서 있는 오층석탑은 고려시대 작품으로 추정한다. 명부전은 조선 초기 건물로 지방문화재가 될 법한데 기껏 문화재자료에 지나지 않는다. 이해가 되지 않는다. 태봉리에서 깊숙이 들어가면 문수사가 나온다. 상왕산 서남쪽 기슭이다. 고려시대 사찰로 추정하지만 문헌상 기록은 없다. 법당의 금동여래불에서 발원문과 법복과 쌀, 보리 등이 나왔고 '충목왕이년忠穆王二年'이란 명문이 나왔다. 이는 1346년에 해당하니 문수사는 고려시대 개창한 사찰로 본다. 극락보전은 조선 중기 건축양식으로 다포계 맞배지붕이다. 태봉산 정상에 부도형의 태실비가 있다. 명종대왕의 태를 봉안한 곳이다. 1538년에 축조하여 1546년에 건립한 것으로 되어 있다. 1711년에 비석을 세웠다. 용현리 가야산 중턱에 고란사皐蘭寺란 고찰이 있다. 마애삼존불이 있다. 고란사에서 아래 쪽 50미터 지점, 큰 바위에 조탁한 마애석불이다. 서산마애삼존불은 '백제의 미소'로 널리 알려져 있다. 현재까지 발견된 마애불 중 가장 오래 되고 가장 뛰어난 예술품으로 암벽을 조금 파고 들어가 불상을 조각하고 앞에 전당을 달아낸 마애석굴 형식의 대표적인 예다. 삼존불 중앙의 여래입상을 중심으로 왼쪽의 보살입상과 오른쪽의 반가사유상이 배치된 특이한 삼존형식이다. 알 수 없는 미소에 친근감이 느껴진다. 고란사에서 2킬로 정도 더 들어가면 보원사지가 있다. 절은 없어지고 수많은 유물만 남아 있다. 당간지주는 보원사 입구에 서 있다. 상단을 둥글게 다듬어 외형미를 나타내고 있다. 오층석탑의 높이는 8.9미터다. 상대중석에는 각 면에 팔부중상을 조각했다. 고려 초기 작품이다. 석조는 개울 건너 뽕나무 밭에 있다. 길이 3.48미터, 폭 1.75미터, 높이 65센티미터의 장방형이다. 법인국사보승탑은 산록에 서 있다. 팔각원당형 부도탑이다. 옥개석 반전이 뚜렷해 매우 멋있다. 978년에 법인국사 문하생이 사리를 모시기

위해 세운 탑이다. 법인국사보승탑비는 보승탑 옆에 서 있다. 비갓에 새긴 운용문雲龍紋은 천하일품이다. 978년에 세운 비다. 와우리에는 단군전이 있다.

해미면은 옛날 해미현 고을 터였다. 해미향교, 해미읍성이 있다. 해미읍성은 읍내리에 축성된 평산성이다. 길이 2킬로, 높이 5미터다. 1491년에 축성했다. 동·서·남 삼문이 있다. 남문 이름은 진남루다. 성 안에는 천주교 신자를 구속했던 옥 터가 있다. 옥 터 앞에 큰 나무가 서 있다. 그 나무에 신자를 묶고 몽둥이질한 현장이다. 맨 끝 쪽에 호서좌영청이 복원돼 있다. 진남루 입구 옆에는 호서좌영루첩중수비가 서 있다. 이 비는 1847년(헌종13)에 박민환 현감이 해미읍성을 중수하고 세웠다. 서문은 지성루다. 성문 밖 도로변에 천주교순교현양비가 서 있다. 그곳이 처형장이었다. 순교비 옆에 긴 판석이 놓여 있다. 판석의 원래 위치는 도로 위였다. 신도들을 그 위에 메어쳐 죽였던 유물이다. 해미가 1407년에 현으로 승격되었고 1418년에 병마사영이 설치되면서 해미읍성이 생겼다. 1651년 병영이 청주로 옮겨 가면서 해미읍성은 호서좌영으로 격하되었다. 이순신 장군이 해미읍성에서 군관으로 10개월 간 복무했다. 해미읍사무소의 뒷산 중턱에 최영 장군 사당지가 있다. 오학리에는 해미향교가 있다. 1407년에 창건되었다. 황학리에는 일락사가 있다. 상왕산 중턱이다. 663년에 의현선사가 창건했다고 전한다. 대웅전과 삼층석탑은 문화재는 아니지만 수작이란 평을 받는다.

지곡면 대요리에는 진충사가 있다. 뜰에 정충신장군사적비가 서 있다. 묘소는 마힐산 뒤쪽에 있다. 정충신은 해동의 명장 정지 장군의 7세손이다. 17세 어린 나이로 광주목사 권율 장군의 명을 받고 의주까지 가서 호남 지방의 적정을 보고했다. 이항복의 귀여움을 받아 문하생이 되었다. 1624년 이괄의 난 때 선봉장이 되어 평정하고 금남군으로 봉군되었다. 진충사에는 영정, 갑옷, 사령기, 향로 향합 등이 보존돼 있다. 산성리에는 최치원을 모시는 부성사가 있다. 부성사 뒷산이 부성산이고 정상을 두른 부성산성이 있다. 백제시대 축성한 토성이다.

팔봉면 덕송리에는 기자헌을 모신 사당이 있다. 기자헌묘라고 한다. 기

자헌은 선조와 광해군 때 영의정을 지낸 정치가요 학자다. 광해군이 대비를 유폐할 때 단독으로 극간하다가 함경도 길주로 유배되었다. 인조반정 후 인조가 불렀으나 오지 않은 혐의로 옥고를 치르다 이괄의 난이 일어나자 내통의 무고를 받아 사약을 받았다.

부석면 취평리에는 부석사가 있다. 조비산 정상이다. 677년 의상대사가 개창하고 무학대사가 중창했다고 전해온다. 고증할 수가 없다. 일설에는 고려 말 류방택이 망국의 한을 품고 이곳으로 낙향하여 별당을 세웠다. 그 것이 부석사 개창이라는 설이 있다. 강달리에는 회안대군을 모시는 숭덕사가 있다. 태조 이성계의 넷째 아들 방간의 사당이다. 방간은 방원과의 싸움, 제2차 왕자의 난에서 패하여 귀양을 갔고 귀양이 풀린 뒤 완주에서 서인으로 살았다. 묘소는 완주군 소양면 법수뫼에 있다.

고북면에는 연암산 정상에 천장암이 있다. 633년에 담화선사가 창건한 암자다. 경승이 아름다워서 하늘이 이루어 놓은 암자 터라는 생각이 든다. 조선조 말에 경허선사가 여기서 수도했다. 그의 제자 송만공 선사 역시 여기서 득도해 널리 세상에 알려졌다. 천장암은 ㅁ자형으로 구성되어 있다. 뜰 안에 칠층석탑이 있다. 그런데 모두 제짝이 아닌 것처럼 보인다.

※ 1995년 1월 서산군과 서산시가 다시 합쳐 통합시가 되었다. 현재 서산시는 대산읍, 1읍 9면 5동으로 이루어져 있다.

서산시편瑞山市篇

제공자의 주소와 성명
주소: 충청남도 서산시
성명: 김황윤, 63세

(상여를 들어 올리면서)

요령: 땡그랑 땡그랑 땡그랑 땡그랑

앞소리: 우여 우여 우여 우여 우여 (5, 6회)

뒷소리: 우여 우여 우여 우여 우여

요령: 땡그랑 땡그랑 땡그랑 땡그랑

앞소리: 아하 아하 어이하리 어하

뒷소리: 아하 아하 어이하리 어하

요령: 땡그랑 땡그랑 땡그랑 땡그랑

앞소리: ○○○씨 불쌍하고 가련하다

뒷소리: 아하 아하 어이하리 어하

요령: 땡그랑 땡그랑 땡그랑 땡그랑

앞소리: 나는 간다 나는 간다 인제 가면 언제 오나

뒷소리: 아하 아하 어이하리 어하

요령: 땡그랑 땡그랑 땡그랑 땡그랑

앞소리: 지금 죽기는 섧지 않지만 늙기가 서러워라

뒷소리: 아하 아하 어이하리 어하

요령: 땡그랑 땡그랑 땡그랑 땡그랑

앞소리: 봄 들었네 봄 들었네 이 강산 삼천리에 봄 들었네

뒷소리: 아하 아하 어이하리 어하

요령: 땡그랑 땡그랑 땡그랑 땡그랑

앞소리: 푸르른 것은 버들이요 누런 것은 꾀꼬리라

뒷소리: 아하 아하 어이하리 어하

(상여를 메고 떠나면서)

요령: 땡그랑 땡그랑 땡그랑 땡그랑

앞소리: 저승길이 멀다더니 대문 밖이 저승일세

뒷소리: 아하 아하 어이하리 어하

요령: 땡그랑 땡그랑 땡그랑 땡그랑

앞소리: 한번 가면 못 온 이 길 애닯고도 서럽고나

뒷소리: 아하 아하 어이하리 어하

요령: 땡그랑 땡그랑 땡그랑 땡그랑

앞소리: 형제간이 좋다지만 어느 형제 대신 가며

뒷소리: 아하 아하 어이하리 어하

요령: 땡그랑 땡그랑 땡그랑 땡그랑

앞소리: 일가친척 많다지만 어느 누가 대신 갈까

뒷소리: 아하 아하 어이하리 어하

요령: 땡그랑 땡그랑 땡그랑 땡그랑

앞소리: 애고 애고 서럽고나 인생 일장춘몽이라

뒷소리: 아하 아하 어이하리 어하

요령: 땡그랑 땡그랑 땡그랑 땡그랑

앞소리: 저승 가자 호령하는 저 사자님을 따라가며

뒷소리: 아하 아하 어이하리 어하

요령: 땡그랑 땡그랑 땡그랑 땡그랑

앞소리: 산도 설고 물도 설어 무섭고도 외로워라

뒷소리: 아하 아하 어이하리 어하

요령: 땡그랑 땡그랑 땡그랑 땡그랑

앞소리: 파도치는 물결 소리에 한숨만 절로 나는구나

뒷소리: 아하 아하 어이하리 어하

요령: 땡그랑 땡그랑 땡그랑 땡그랑

앞소리:

뒷소리: 아하 아하 어이하리 어하

요령: 땡그랑 땡그랑 땡그랑 땡그랑

앞소리: 낮에 짜면 일광단이요 밤에 짜면 월광단이라

뒷소리: 아하 아하 어이하리 어하

요령: 땡그랑 땡그랑 땡그랑 땡그랑

앞소리: 잉아대는 삼형제인데 요내 일신은 독신이라

뒷소리: 아하 아하 어이하리 어하

요령: 땡그랑 땡그랑 땡그랑 땡그랑

앞소리: 높은 데는 깎아대고 낮은 데는 메워 놓세

뒷소리: 아하 아하 어이하리 어하

(가파른 산길을 오르면서)

요령: 땡그랑 땡그랑 땡그랑 땡그랑

앞소리: 억시나 억시나

뒷소리: 억시나 억시나

요령: 땡그랑 땡그랑 땡그랑 땡그랑
앞소리: 억시나 억시나
뒷소리: 억시나 억시나

(달구지를 하면서)
요령: 땡그랑 땡그랑 땡그랑 땡그랑
앞소리: 어이허라 달구 좌청룡을 바라보니 노인봉이 비쳤어라
뒷소리: 어이허라 달구

요령: 땡그랑 땡그랑 땡그랑 땡그랑
앞소리: 당상학발 천년수요 늙은 부모 모실 터라
뒷소리: 어이허라 달구

요령: 땡그랑 땡그랑 땡그랑 땡그랑
앞소리: 우백호는 어떻더냐 자손봉이 층졌어라
뒷소리: 어이허라 달구

요령: 땡그랑 땡그랑 땡그랑 땡그랑
앞소리: 슬하자손 만세영에 부귀공명 효자충신이라
뒷소리: 어이허라 달구

요령: 땡그랑 땡그랑 땡그랑 땡그랑
앞소리: 자자손손 잘 될 것이니 이런 명당 어디 있나
뒷소리: 어이허라 달구

※ 1989년 10월 10일 하오 3시. 본 만가는 서산군지에 실려 있었다. 그런데 내용이 너무 빈약해서 필자가 서산시를 답사하면서 재조사하여 보완했다. 군지는 불과 몇 곡만 소개되어 있다. 제공자 연령은 1986년 수집 당시를 기준으로 했다.

해미읍편海美邑篇

제공자의 주소와 성명
주소: 충청남도 서산군 해미읍 읍내리 172의 8번지
성명: 최용세崔容世, 47세, 상업

(상여를 들어 올리면서)
요령: 땡그랑 땡그랑 땡그랑 땡그랑
앞소리: 어이, 어이, 어이, 어이, 어이 (5회)
뒷소리: 어이, 어이, 어이, 어이, 어이 (5회)

요령: 땡그랑 땡그랑 땡그랑 땡그랑
앞소리: 어허이 어하 가네 가네 나는 가네 북망산천 나는 가네
뒷소리: 어허이 어하

요령: 땡그랑 땡그랑 땡그랑 땡그랑
앞소리: 일직사자 손을 끌고 월직사자 등을 미니
뒷소리: 어허이 어하

요령: 땡그랑 땡그랑 땡그랑 땡그랑
앞소리: 처자권속 애통해도 아니 가지는 못하리라
뒷소리: 어허이 어하

요령: 땡그랑 땡그랑 땡그랑 땡그랑

앞소리: 여보시오 사자님네 이내 말씀 들어보소

뒷소리: 어허이 어하

요령: 땡그랑 땡그랑 땡그랑 땡그랑

앞소리: 들은 체도 아니하고 갈 길만은 재촉하네

뒷소리: 어허이 어하

(상여를 메고 떠나면서)

요령: 땡그랑 땡그랑 땡그랑 땡그랑

앞소리: 고향산천 뒤에다 두고 속절없이 떠나가네

뒷소리: 어허이 어하

요령: 땡그랑 땡그랑 땡그랑 땡그랑

앞소리: 가는 나는 가거니와 있는 너희들 어찌할까

뒷소리: 어허이 어하

요령: 땡그랑 땡그랑 땡그랑 땡그랑

앞소리: 이 세상 견고한 줄 태산같이 믿었더니

뒷소리: 어허이 어하

요령: 땡그랑 땡그랑 땡그랑 땡그랑

앞소리: 백년광음도 못 다 가서 백발 되니 슬프도다

뒷소리: 어허이 어하

요령: 땡그랑 땡그랑 땡그랑 땡그랑

앞소리: 닭아 닭아 울지를 마라 네가 울면 날이 샌다

뒷소리: 어허이 어하

요령: 땡그랑 땡그랑 땡그랑 땡그랑
앞소리: 내 몸 하나 병들어지면 백사만사가 허사로다
뒷소리: 어허이 어하

요령: 땡그랑 땡그랑 땡그랑 땡그랑
앞소리: 오두각 하면 오실란가 마두각 하면 오실란가
뒷소리: 어허이 어하

요령: 땡그랑 땡그랑 땡그랑 땡그랑
앞소리: 석상에 걸린 준주 싹이나 나면 오실란가
뒷소리: 어허이 어하

요령: 땡그랑 땡그랑 땡그랑 땡그랑
앞소리: 병풍에 그린 황계 홰를 치면 오실란가
뒷소리: 어허이 어하

요령: 땡그랑 땡그랑 땡그랑 땡그랑
앞소리: 가세 가세 어여 가세 이수 건너 어여나 가세
뒷소리: 어허이 어하

(가파른 산길을 오르면서)
요령: 땡그랑 땡그랑 땡그랑 땡그랑
앞소리: 어이샤 어이샤
뒷소리: 어이샤 어이샤

요령: 땡그랑 땡그랑 땡그랑 땡그랑

앞소리: 어이샤 어이샤

뒷소리: 어이샤 어이샤

(달구지를 하면서)

요령: 땡그랑 땡그랑 땡그랑 땡그랑

앞소리: 어이 어여루 달고 백두산 정기 뚝 떨어져서 어디로 간 줄 몰랐더니

뒷소리: 어이 어여루 달고

요령: 땡그랑 땡그랑 땡그랑 땡그랑

앞소리: 꼬불꼬불 내려와서 금강산이 생겼구나

뒷소리: 어이 어여루 달고

요령: 땡그랑 땡그랑 땡그랑 땡그랑

앞소리: 금강산 정기 뚝 떨어져서 어디로 간 줄 몰랐더니

뒷소리: 어이 어여루 달고

요령: 땡그랑 땡그랑 땡그랑 땡그랑

앞소리: 꼬불꼬불 내려와서 묘향산이 생겼구나

뒷소리: 어이 어여루 달고

요령: 땡그랑 땡그랑 땡그랑 땡그랑

앞소리: 묘향산 정기 뚝 떨어져서 어디로 간 줄 몰랐더니

뒷소리: 어이 어여루 달고

요령: 땡그랑 땡그랑 땡그랑 땡그랑

앞소리: 꼬불꼬불 내려와서 삼각산이 생겼구나

뒷소리: 어이 어여루 달고

※ 1989년 10월 17일 하오 2시. 최 씨는 키도 훤칠하게 크고 궐궐한 성격의 미남이다. 사회 활동이 왕성하다 보니 상사에 선소리꾼 역할도 하게 된 것 같다. 그는 몇 해 전에 KBS 방송국에서 상여 출상 장면을 재현하여 녹화해 갔을 정도로 명성이 대단하다. 고대면의 뒷소리와 똑같지만 달구지 노래에서 차이가 난다. 특히 상여를 들어 올릴 때의 소리는 독특하다.

운산면편雲山面篇

제공자의 주소와 성명
주소: 충청남도 서산군 운산면 용장리 406의 6번지
성명: 최부원崔富源, 58세, 소방대장

(상여를 들어 올리면서)
요령: 땡그랑 땡그랑 땡그랑 땡그랑
앞소리: 우여, 우여, 우여, 우여, 우여 (5, 6회)
뒷소리: 우여, 우여, 우여, 우여, 우여 (5, 6회)

요령: 땡그랑 땡그랑 땡그랑 땡그랑
앞소리: 어허 어하 에헤 어호
뒷소리: 어허 어하 에헤 어호

요령: 땡그랑 땡그랑 땡그랑 땡그랑
앞소리: 고향산천 뒤에다 두고 속절없이 떠나가네
뒷소리: 어허 어하 에헤 어호

요령: 땡그랑 땡그랑 땡그랑 땡그랑

앞소리: 불쌍하고도 가련허다 한 번 가면은 다시 못 와

뒷소리: 어허 어하 에헤 어호

요령: 땡그랑 땡그랑 땡그랑 땡그랑

앞소리: 명사십리 해당화야 꽃이 진다고 서러마라

뒷소리: 어허 어하 에헤 어호

요령: 땡그랑 땡그랑 땡그랑 땡그랑

앞소리: 너는 한번 지고 보면 명년 삼월에 또 피련만

뒷소리: 어허 어하 에헤 어호

요령: 땡그랑 땡그랑 땡그랑 땡그랑

앞소리: 인생은 한 번 가고 보면 다시 올 리 만무하다

뒷소리: 어허 어하 에헤 어호

(상여를 메고 떠나면서)

요령: 땡그랑 땡그랑 땡그랑 땡그랑

앞소리: 하직이요 하직이요 마지막 가는 길 하직이요

뒷소리: 어허 어하 에헤 어호

요령: 땡그랑 땡그랑 땡그랑 땡그랑

앞소리: 황천길이 얼마나 멀기에 한 번 가면 못 오시나요

뒷소리: 어허 어하 에헤 어호

요령: 땡그랑 땡그랑 땡그랑 땡그랑

앞소리: 명정 공포 앞을 서서 가는 길을 인도하네

뒷소리: 어허 어하 에헤 어호

요령: 땡그랑 땡그랑 땡그랑 땡그랑
앞소리: 차문주점 하처재요 목동이 요지 행화촌이라
뒷소리: 어허 어하 에헤 어호

요령: 땡그랑 땡그랑 땡그랑 땡그랑
앞소리: 낮이면은 행동거리 양류봉으로 날아들고
뒷소리: 어허 어하 에헤 어호

요령: 땡그랑 땡그랑 땡그랑 땡그랑
앞소리: 자손이 왔어도 인사가 없어 양봉 봉우리 서리만 맞어
뒷소리: 어허 어하 에헤 어호

요령: 땡그랑 땡그랑 땡그랑 땡그랑
앞소리: 시내 갱변 버드나무는 지 멋에 겨워서 휘늘어졌네
뒷소리: 어허 어하 에헤 어호

요령: 땡그랑 땡그랑 땡그랑 땡그랑
앞소리: 물이라도 건수가 들면 노든 고기도 아니 놀고
뒷소리: 어허 어하 에헤 어호

요령: 땡그랑 땡그랑 땡그랑 땡그랑
앞소리: 꽃이라도 낙화지면 오던 나비도 아니 오네
뒷소리: 어허 어하 에헤 어호

요령: 땡그랑 땡그랑 땡그랑 땡그랑

앞소리: 노고지리 쉰질 뜬다고 떠난 봄이 다시 오랴

뒷소리: 어허 어하 에헤 어호

(가파른 산길을 오르면서)

요령: 땡그랑 땡그랑 땡그랑 땡그랑

앞소리: 어이샤 어이샤

뒷소리: 어이샤 어이샤

요령: 땡그랑 땡그랑 땡그랑 땡그랑

앞소리: 어이샤 어이샤

뒷소리: 어이샤 어이샤

(달구지를 하면서)

요령: 땡그랑 땡그랑 땡그랑 땡그랑

앞소리: 어허 달고 에헤 달고 이 터전을 정하실 때 주위 사방을 둘러보니

뒷소리: 어허 달고 에헤 달고

요령: 땡그랑 땡그랑 땡그랑 땡그랑

앞소리: 한 낙맥이 뚝 떨어져서 이 명당이 생겼구나

뒷소리: 어허 달고 에헤 달고

요령: 땡그랑 땡그랑 땡그랑 땡그랑

앞소리: 노인봉이 비쳤으니 당상학발 천년수요

뒷소리: 어허 달고 에헤 달고

요령: 땡그랑 땡그랑 땡그랑 땡그랑

앞소리: 자손봉이 솟았으니 슬하자손 만세영이라

뒷소리: 어허 달고 에헤 달고

요령: 땡그랑 땡그랑 땡그랑 땡그랑
앞소리: 노적봉이 우뚝하니 만석거부 날 것이요
뒷소리: 어허 달고 에헤 달고

요령: 땡그랑 땡그랑 땡그랑 땡그랑
앞소리: 문필봉이 분명하니 문장달사 나리로다
뒷소리: 어허 달고 에헤 달고

※ 1989년 10월 15일 하오 3시. 최 씨는 운산면뿐만 아니라 인근 면까지 널리 알려진 분
 이다. 심성이 착해 보이고 인정이 많다 보니 자연히 궂은일에 앞장서게 되었다. 목청
 은 가날프도록 청아했다. 드물게 만나는 명창이었다. 자제는 모두 서울에 살고 노부부
 만 고향을 지키고 있다고 했다.

지곡면편 地谷面篇

제공자의 주소와 성명
주소: 충청남도 서산군 지곡면 산성리 728번지
성명: 박상호朴商浩, 69세, 농업

(상여를 들어 올리면서)
요령: 땡그랑 땡그랑 땡그랑 땡그랑
앞소리: 우여, 우여, 우여, 우여, 우여 (5, 6회)
뒷소리: 우여, 우여, 우여, 우여, 우여 (5, 6회)

요령: 땡그랑 땡그랑 땡그랑 땡그랑

앞소리: 어하 어하 가네 가네 나는 가네 북망산천으로 돌아가네

뒷소리: 어허 어하

요령: 땡그랑 땡그랑 땡그랑 땡그랑

앞소리: 오늘날이 며칠이냐 영에 전날 오날일세

뒷소리: 어허 어하

요령: 땡그랑 땡그랑 땡그랑 땡그랑

앞소리: 가는 나는 가거니와 있는 그대 어이할까

뒷소리: 어허 어하

요령: 땡그랑 땡그랑 땡그랑 땡그랑

앞소리: 우리 한번 죽어지면 일장춘몽 되는 것을

뒷소리: 어허 어하

요령: 땡그랑 땡그랑 땡그랑 땡그랑

앞소리: 고대광실 높너른 집에 문전옥답이 소용 없네

뒷소리: 어허 어하

(상여를 메고 떠나면서)

요령: 땡그랑 땡그랑 땡그랑 땡그랑

앞소리: 여보시오 군정님네 이내 말쌈 들어보소

뒷소리: 어허 어하

요령: 땡그랑 땡그랑 땡그랑 땡그랑

앞소리: 마지막으로 떠나는 이 몸 편안하게 모셔주오

뒷소리: 어허 어하

요령: 땡그랑 땡그랑 땡그랑 땡그랑
앞소리: 향로 향합 불 갖춰놓고 양초 한 쌍 밝힌 다음
뒷소리: 어허 어하

요령: 땡그랑 땡그랑 땡그랑 땡그랑
앞소리: 소지 한 장 드린 후에 비나이다 비나이다
뒷소리: 어허 어하

요령: 땡그랑 땡그랑 땡그랑 땡그랑
앞소리: 놀이 갈 때는 같이 가고 북망산천은 혼자 가네
뒷소리: 어허 어하

요령: 땡그랑 땡그랑 땡그랑 땡그랑
앞소리: 꽃이 지면 아주 지며 잎이 지면 아주나 지나
뒷소리: 어허 어하

요령: 땡그랑 땡그랑 땡그랑 땡그랑
앞소리: 명년 삼월 봄이 되면 꽃은 다시 피거니와
뒷소리: 어허 어하

요령: 땡그랑 땡그랑 땡그랑 땡그랑
앞소리: 인생 한 번 죽어지면 다시 오지는 못하리라
뒷소리: 어허 어하

요령: 땡그랑 땡그랑 땡그랑 땡그랑

앞소리: 이 세상을 하직을 하고 북망산을 찾아가네

뒷소리: 어허 어하

요령: 땡그랑 땡그랑 땡그랑 땡그랑

앞소리: 어찌 갈꼬 어찌 갈꼬 심심험로를 어찌나 갈꼬

뒷소리: 어허 어하

(가파른 산길을 오르면서)

요령: 땡그랑 땡그랑 땡그랑 땡그랑

앞소리: 영차 영차

뒷소리: 영차 영차

요령: 땡그랑 땡그랑 땡그랑 땡그랑

앞소리: 영차 영차

뒷소리: 영차 영차

(달구지를 하면서)

요령: 땡그랑 땡그랑 땡그랑 땡그랑

앞소리: 어이허라 달구 백두산 정기 내려와서 금강산으로 이어졌네

뒷소리: 어이허라 달구

요령: 땡그랑 땡그랑 땡그랑 땡그랑

앞소리: 금강산 정기 내려와서 구월산으로 이어졌네

뒷소리: 어이허라 달구

요령: 땡그랑 땡그랑 땡그랑 땡그랑

앞소리: 구월산 정기 내려와서 삼각산으로 이어졌네

뒷소리: 어이허라 달구

요령: 땡그랑 땡그랑 땡그랑 땡그랑
앞소리: 삼각산 정기 내려와서 계룡산으로 이어졌네
뒷소리: 어이허라 달구

요령: 땡그랑 땡그랑 땡그랑 땡그랑
앞소리: 계룡산 정기 내려와서 지리산으로 이어졌네
뒷소리: 어이허라 달구

요령: 땡그랑 땡그랑 땡그랑 땡그랑
앞소리: 지리산 정기 내려와서 태백산으로 이어졌네
뒷소리: 어이허라 달구

※ 1989년 10월 18일 하오 2시. 박 씨는 막 대문을 잠그고 일 나가는 참이었다. 한 발짝만 늦었어도 못 만날 뻔했다. 운이 좋았다. 이 지방에서는 선소리꾼을 '솔발님'이라고 했다. 처음 들어보는 방언이다. 뒷소리가 너무 단조로워서 맛이 없다. 출상 전날 밤의 상여놀이 풍습도 사라지고 달구지의 노래도 머잖아 자취를 감출 것이라고 했다.

서천군편舒天郡篇

서천군은 충청남도의 서남단에 위치한다. 남으로는 금강을 끼고 전라북도와 접경한다. 삼한시대에는 비리국卑離國과 아림국兒林國이 자리했다. 그후 백제에 속했다. 고려 초에는 서림현, 비비현, 한산현이었다. 조선 시대 1413년(태종13)에 군현제도가 확정되면서 서주가 서천이 되고 한주가 한산이 되었다. 1914년에 행정구역이 개편되면서 서천, 비인, 한산의 3개 군이 병합되어 오늘의 서천군이 되었다.

서천읍 군사리 진산인 남산 기슭에 서천향교가 있다. 1413년에 창건되었다. 현재 대성전, 명륜당, 양무, 양재를 고루 갖추고 있어 규모가 대단하다. 향교 뒤쪽에 서천읍성지가 약간 남아 있다. 1751년(영조27)에 축성한 것으로 문헌은 밝히고 있으나 훨씬 이전에 도성이 있었을 것으로 추정한다. 여자 축성설을 갖고 있다.

비인면은 고종 조 군청소재지였다. 성내리 교촌에는 비인향교가 있다. 성내리 일대를 두른 평산성이 비인읍성이다. 1421년(세종3)에 축성한 것으로 문헌은 전하지만 백제 때 축성한 것으로 본다. 성북리에는 성북리 오층석탑이 있다. 부여 정림사지 석탑과 비슷하다. 높이 6.2미터다. 고려 초기 작품으로 추정한다. 남당리 통박마을에는 청절사가 있다. 유씨 종중의 사당으로 1868년에 훼철되었다가 복원되었다. 유기창, 유계 등을 모신다. 율리에는 평산신씨 사당인 율리사가 있다. 1850년(철종1)에 창건되었다. 대원군 때 훼철되고 다시 복원했다. 신숭겸을 비롯해서 저명한 분들을 배향한다.

서면 마량리에 동백정이 있다. 이층누각으로 조선 후기에 초창되었다. 1965년에 중건했다. 동백정 밑에 군생하는 동백나무는 수령 450년이 넘는

다. 중종 시대 마량진 첨사가 심었다고 전한다. 도둔리와 마량리 사이의 바다가 도둔곶이다. 세종 때 왜구들의 침입으로 수군만호 김성길 부자가 순국했던 전쟁터다. 주항리에는 충양사가 있다. 세조조의 정난공신 한명회 외 3위를 봉양한 사당이다. 한명회는 1466년(세조11)에 영의정을 지냈다.

문산면에는 풍양조씨와 평해구씨의 집성촌이 많다. 수암리에 삼층석탑이 있다. 서천구지에 '주철마형일필우기상鑄鐵馬形一匹于其上'이란 구절이 있다. 석탑 위에 마상이 있었다고 한다. 그런데 1980년에 도굴범이 떼어 갔다고 한다. 지원리에는 청덕사가 있다. 평해 구종직을 모신 사당이다. 그는 1469년(예종1)에 좌찬성을 지냈다.

장항읍 장암동 질구지개를 기벌포라 한다. 백제의 충신 성충과 홍수가 적군이 육로로는 탄현을 넘지 못하게 하고 수로로는 기벌포를 들어서지 못하게 하라는 충언이 백제사에 나온다. 서천군은 질구지개를 기벌포라고 주장한다. 장항제련소 주위다.

종천면 지석리는 지석묘가 많아서 얻은 이름이다. 괸돌이란 마을도 있다. 지석리 회관 앞에는 1.30미터의 소형 석탑이 서 있다. 이는 원래 괸돌 뒷산인 훈일산 절터에 서 있었다. 일제 강점기 때 일인이 가져가는 것을 마을 주민이 항의해서 여기 세웠다. 마을 주민의 용기를 찬양한다.

마산면 마령리에 3 · 1운동기념비가 서 있다. 마산면이 서천군 일대에서 항일운동이 가장 열렬했다. 군장리 전장말은 백제부흥군이 나당연합군과 치열한 전투를 치렀던 현장이다. 그래서 전장말이다. 뒷산이 전장산이다. 이 산을 백제 최후의 주류성으로 비정하는 사학자가 있다.

기산면 영모리 도로변에 이색선생독서산사유허비각이 있다. 목은 이색이 여기 절에서 공부한 것을 기념하는 비다. 기린봉 중턱에는 이색의 묘소가 있고 목은영당과 신도비가 있다. 송시열이 찬하고 김수항이 전자했다. 현 신도비는 1666년에 세웠다. 높인 4미터의 대형 비다. 재실과 이층누각의 강당이 있고 장판각도 있다. 재실 근처에는 문헌서원이 있다. 1594년에 창건했고 1611년에 사액되었다. 이곡, 이색, 이종학, 이종덕, 이개, 이자 등

6충신을 모신다. 이곡은 이색의 아버지, 이종학과 이종덕은 이색의 아들이다. 모두 고려조 충신이다. 봉서사는 서천군에서 가장 역사 깊은 사찰이다. 영모암의 후신이다. 이색의 묘소 자리가 옛 영모암 절터였다. 이곳에 명당설이 있어 영모암을 옮기고 묘 자리로 썼다고 한다. 현 봉서사는 1682년에 낙성했다. 극락전과 요사뿐이다. 건지산에는 건지산성이 있다. 한산현 시절에 쌓은 산성으로 사학자 이병도는 백제 최후의 주류성으로 비정한다. 광암리 도로변에 이곡신도비가 서 있다. 하륜이 찬하고 이자서가 썼다. 높이 4.5미터다. 산록에는 이곡의 묘소가 있다. 좀 떨어져서 부인 함평김씨의 묘소도 있다. 이곡은 충목왕 때 한산군으로 봉군되었고 고려 말의 삼조실록을 편수한 석학이다. 선생의 글이 동문선에 전해온다. 종지리에는 이상재의 생가인 초가 2채가 있다. 신정리 곰개나루는 금강에 있는 나루터로, 대안은 전북 익산군 웅포다. 고려의 최무선 장군이 화포를 발명하여 왜선 500책을 수장시킨 웅포대첩지다.

한산면 지현리에는 한산읍성지가 있다. 한산은 세모시로 유명한 곳이요 한산이씨의 세거지다. 건지산 기슭에 한산향교가 있다. 1518년에 초창되었다. 마을에 삼층석탑이 있다. 매우 틀스럽고 안정감을 준다. 구전에 의하면 이곳이 옛날 절터였다고 한다. 한산이씨의 시조인 고려 호장 이윤경의 묘소를 쓰기 위해 절을 옮겼다고 한다. 월남이상재선생추모비가 있다. 선생은 일제강점기의 사회운동가, 종교가로 현대사회문화에 끼친 공이 지대한 분이다.

마서면 봉남리 한적골에 삼층석탑이 있다. 남산기슭이다. 고려시대 양식이다. 신라 때 창건된 사찰로 보는 이도 있다. 탑 속의 유물은 일본인이 약취해갔다고 한다.

서천읍편舒天邑篇 I

제공자의 주소와 성명

주소: 충청남도 서천군 서천읍

성명: 미상(서천문화원 제공)

(상여를 들어 올리면서)

요령: 땡그랑 땡그랑 땡그랑 땡그랑

앞소리: 우여 우여 우여 우여 (3, 4회)

뒷소리: 우여 우여 우여 우여 (3, 4회)

요령: 땡그랑 땡그랑 땡그랑 땡그랑

앞소리: 오허아 오허아 어기나 넘차 오허아

뒷소리: 오허아 오허아 어기나 넘차 오허아

요령: 땡그랑 땡그랑 땡그랑 땡그랑

앞소리: 어느 세월 다시 올까 인간이별 서럽구나

뒷소리: 오허아 오허아 어기나 넘차 오허아

요령: 땡그랑 땡그랑 땡그랑 땡그랑

앞소리: 병풍에 그린 닭이 홰를 치면 오시려나

뒷소리: 오허아 오허아 어기나 넘차 오허아

요령: 땡그랑 땡그랑 땡그랑 땡그랑

앞소리: 가마솥에 삶은 개가 환생하면 오시려나

뒷소리: 오허아 오허아 어기나 넘차 오허아

요령: 땡그랑 땡그랑 땡그랑 땡그랑

앞소리: 낙화유수 꽃과 풀이 다시 피면 오시려나

뒷소리: 오허아 오허아 어기나 넘차 오허아

(상여를 메고 떠나면서)

요령: 땡그랑 땡그랑 땡그랑 땡그랑

앞소리: 여보시오 벗님네야 이내 말쌈 들어보소

뒷소리: 오허아 오허아 어기나 넘차 오허아

요령: 땡그랑 땡그랑 땡그랑 땡그랑

앞소리: 아침나절 성튼 몸이 저녁나절 병이 들어

뒷소리: 오허아 오허아 어기나 넘차 오허아

요령: 땡그랑 땡그랑 땡그랑 땡그랑

앞소리: 굿이로다 경이로다 인간이별 소용없네

뒷소리: 오허아 오허아 어기나 넘차 오허아

요령: 땡그랑 땡그랑 땡그랑 땡그랑

앞소리: 약이로다 침이로다 이별 별 자 서럽고나

뒷소리: 오허아 오허아 어기나 넘차 오허아

요령: 땡그랑 땡그랑 땡그랑 땡그랑

앞소리: 찾는 것은 냉수에다 부르나니 어머니라

뒷소리: 오허아 오허아 어기나 넘차 오허아

요령: 땡그랑 땡그랑 땡그랑 땡그랑

앞소리: 저승사자 내달아서 어서 가자 재촉일세

뒷소리: 오허아 오허아 어기나 넘차 오허아

요령: 땡그랑 땡그랑 땡그랑 땡그랑
앞소리: 염라대왕 명을 받고 저승사자 유지 받아
뒷소리: 오허아 오허아 어기나 넘차 오허아

요령: 땡그랑 땡그랑 땡그랑 땡그랑
앞소리: 활대같이 굽은 길을 바람처럼 내달아서
뒷소리: 오허아 오허아 어기나 넘차 오허아

요령: 땡그랑 땡그랑 땡그랑 땡그랑
앞소리: 저승길로 내달을 때 어느 누가 막아주나
뒷소리: 오허아 오허아 어기나 넘차 오허아

(발걸음을 재촉하면서)
요령: 땡그랑 땡그랑 땡그랑 땡그랑
앞소리: 어기나 넘차 오허이 여보시오 사자님네 쉬었다가 가옵시다
뒷소리: 어기나 넘차 오허아

요령: 땡그랑 땡그랑 땡그랑 땡그랑
앞소리: 만단으로 사정해도 소용없다 어서 가자
뒷소리: 어기나 넘차 오허아

요령: 땡그랑 땡그랑 땡그랑 땡그랑
앞소리: 저승원문 당도하니 두렵고도 무섭고나
뒷소리: 어기나 넘차 오허아

요령: 땡그랑 땡그랑 땡그랑 땡그랑

앞소리: 이제 저승 들어가면 인간 세상 다시 올까

뒷소리: 어기나 넘차 오허아

요령: 땡그랑 땡그랑 땡그랑 땡그랑

앞소리: 어느 세월 환생하여 인간으로 태어나나

뒷소리: 어기나 넘차 오허아

요령: 땡그랑 땡그랑 땡그랑 땡그랑

앞소리: 나는 가오 나는 가오 머나먼 길 나는 가오

뒷소리: 어기나 넘차 오허아

(달구지를 하면서)

요령: 땡그랑 땡그랑 땡그랑 땡그랑

앞소리: 에헤야 달고로다 이 터전 닦고 보니 천하명당 여기로다

뒷소리: 에헤야 달고로다

요령: 땡그랑 땡그랑 땡그랑 땡그랑

앞소리: 여보시오 달고꾼들 이내 말쌈 들어보소

뒷소리: 에헤야 달고로다

요령: 땡그랑 땡그랑 땡그랑 땡그랑

앞소리: 정귀유성 장익진은 남방주작 그 아니오

뒷소리: 에헤야 달고로다

요령: 땡그랑 땡그랑 땡그랑 땡그랑

앞소리: 주작 한 쌍 묻혔으니 천하제일 명당이라

뒷소리: 에헤야 달고로다

요령: 땡그랑 땡그랑 땡그랑 땡그랑
앞소리: 두우여허 위실벽은 북방현무 자리로다
뒷소리: 에헤야 달고로다

요령: 땡그랑 땡그랑 땡그랑 땡그랑
앞소리: 북방현무 묻혔으니 가만가만 다궈 주소
뒷소리: 에헤야 달고로다

※ 1990년 10월 15일. 위 만가는 서천문화원에서 간행한 서천 지방의 옛 노래(하주성 편저) 옛 노래 93쪽에 수록된 내용을 문화원의 양해를 얻어 기록했다. 필자의 편의에 따라 재구성했다. 하주성 씨가 편찬한 내용은 악보까지 곁들이고 있으나 선율까지 소개하지 못한 것이 아쉽다. 또 지면 관계로 달구지 노래를 반밖에 소개하지 못했음도 밝혀 둔다.

서천읍편舒天邑篇 II

제공자의 주소와 성명
주소: 충청남도 서천군 서천읍
성명: 미상(서천문화원 제공)

(상여를 들어 올리면서)
요령: 땡그랑 땡그랑 땡그랑 땡그랑
앞소리: 우여 우여 우여 우여 (3, 4회)
뒷소리: 우여 우여 우여 우여 (3, 4회)

요령: 땡그랑 땡그랑 땡그랑 땡그랑

앞소리: 오허아 오허오아 에헤에 오허오아

뒷소리: 오허아 오허오아 에헤에 오허오아

요령: 땡그랑 땡그랑 땡그랑 땡그랑

앞소리: 이내 몸은 죽어져도 이내 영혼 아주 가나

뒷소리: 오허아 오허오아 에헤에 오허오아

요령: 땡그랑 땡그랑 땡그랑 땡그랑

앞소리: 돌아올 길 전혀 없어 애닯고도 서러웁네

뒷소리: 오허아 오허오아 에헤에 오허오아

요령: 땡그랑 땡그랑 땡그랑 땡그랑

앞소리: 여보시오 벗님네야 이내 말쌈 들어보소

뒷소리: 오허아 오허오아 에헤에 오허오아

요령: 땡그랑 땡그랑 땡그랑 땡그랑

앞소리: 젊어 청춘 자랑 말고 늙었다고 설워마소

뒷소리: 오허아 오허오아 에헤에 오허오아

(상여를 메고 떠나면서)

요령: 땡그랑 땡그랑 땡그랑 땡그랑

앞소리: 한 번 아차 죽어지면 돌아올 길 없다하니

뒷소리: 오허아 오허오아 에헤에 오허오아

요령: 땡그랑 땡그랑 땡그랑 땡그랑

앞소리: 이내 몸이 죽어지니 허사로다 부귀영화

뒷소리: 오허아 오허오아 에헤에 오허오아

요령: 땡그랑 땡그랑 땡그랑 땡그랑
앞소리: 어느 형제 대신 가며 어느 부모 같이 갈까
뒷소리: 오허아 오허오아 에헤에 오허오아

요령: 땡그랑 땡그랑 땡그랑 땡그랑
앞소리: 일가친척 많다 해도 어느 일가 동행하랴
뒷소리: 오허아 오허오아 에헤에 오허오아

요령: 땡그랑 땡그랑 땡그랑 땡그랑
앞소리: 간다 간다 나는 간다 저승길로 나 돌아간다
뒷소리: 오허아 오허오아 에헤에 오허오아

요령: 땡그랑 땡그랑 땡그랑 땡그랑
앞소리: 다시 못 올 저승길로 나는 가오 나는 가오
뒷소리: 오허아 오허오아 에헤에 오허오아

요령: 땡그랑 땡그랑 땡그랑 땡그랑
앞소리: 유수같이 빠른 세월 죽을 줄을 몰랐더니
뒷소리: 오허아 오허오아 에헤에 오허오아

요령: 땡그랑 땡그랑 땡그랑 땡그랑
앞소리: 금일 혼이 원혼되니 원통하고 애절코나
뒷소리: 오허아 오허오아 에헤에 오허오아

요령: 땡그랑 땡그랑 땡그랑 땡그랑

앞소리: 무정세월 여류하여 백골 썩어 진토 되니
뒷소리: 오허아 오허오아 에헤에 오허오아

요령: 땡그랑 땡그랑 땡그랑 땡그랑
앞소리: 서럽구나 서럽구나 황천객이 눈물 짓네
뒷소리: 오허아 오허오아 에헤에 오허오아

(발걸음을 재촉하면서)
요령: 땡그랑 땡그랑 땡그랑 땡그랑
앞소리: 오허아 오허오아 천릿길이 멀다 해도 가고 보면 지척이요
뒷소리: 오허아 오허오아

요령: 땡그랑 땡그랑 땡그랑 땡그랑
앞소리: 저승길이 멀다 해도 죽어지니 문 밖이라
뒷소리: 오허아 오허오아

요령: 땡그랑 땡그랑 땡그랑 땡그랑
앞소리: 국경 만리 멀다 해도 사신행차 왕래하고
뒷소리: 오허아 오허오아

요령: 땡그랑 땡그랑 땡그랑 땡그랑
앞소리: 구만리의 정배라도 돌아올 날 있건마는
뒷소리: 오허아 오허오아

요령: 땡그랑 땡그랑 땡그랑 땡그랑
앞소리: 황천이란 어디멘가 다시 올 길 전혀 없네
뒷소리: 오허아 오허오아

(달구지를 하면서)

요령: 땡그랑 땡그랑 땡그랑 땡그랑

앞소리: 에헤야 달고 충청도라 접어드니 천하제일 계룡 있어

뒷소리: 에헤야 달고

요령: 땡그랑 땡그랑 땡그랑 땡그랑

앞소리: 골골마다 명당이요 마을마다 명당이라

뒷소리: 에헤야 달고

요령: 땡그랑 땡그랑 땡그랑 땡그랑

앞소리: 그 낙맥이 뻗어들어 충청남도 서천군에

뒷소리: 에헤야 달고

요령: 땡그랑 땡그랑 땡그랑 땡그랑

앞소리: 장항읍 장항리라 김씨 댁에 들어와서

뒷소리: 에헤야 달고

요령: 땡그랑 땡그랑 땡그랑 땡그랑

앞소리: 명당 한 자리 생겼으니 천하제일 명당이라

뒷소리: 에헤야 달고

※ 1990년 10월 15일. 위 만가는 서천문화원에서 간행한 서천 지방의 옛 노래(하주성 편저) 옛 노래 93쪽에 수록된 내용을 서천문화원의 양해를 얻어 기록했다. 필자의 편의에 따라 재구성했다. 하주성 씨가 편찬한 내용은 악보까지 나와 있으나 선율까지 소개하지 못하고 전부를 소개하지 못한 것이 아쉽다.

서천읍편舒天邑篇 III

제공자의 주소와 성명

주소: **충청남도 서천군 서천읍**

성명: 미상 (서천문화원 제공)

(상여를 들어 올리면서)

요령: 땡그랑 땡그랑 땡그랑 땡그랑

앞소리: 우여 우여 우여 우여 (3, 4회)

뒷소리: 우여 우여 우여 우여 (3, 4회)

요령: 땡그랑 땡그랑 땡그랑 땡그랑

앞소리: 오하아 오하아아 아버님 전 뼈를 빌고 어머님 전 살을 빌고

뒷소리: 오하아 오하아아

요령: 땡그랑 땡그랑 땡그랑 땡그랑

앞소리: 제석님의 복을 받고 칠성님의 명을 받고

뒷소리: 오하아 오하아아

요령: 땡그랑 땡그랑 땡그랑 땡그랑

앞소리: 삼신님의 출도로다 이 세상에 태어나서

뒷소리: 오하아 오하아아

요령: 땡그랑 땡그랑 땡그랑 땡그랑

앞소리: 부귀공명 하자 하고 문필공부 무술공부를

뒷소리: 오하아 오하아아

요령: 땡그랑 땡그랑 땡그랑 땡그랑

앞소리: 정성으로 하였건만 죽어지니 허사로다

뒷소리: 오하아 오하아아

(상여를 메고 떠나면서)

요령: 땡그랑 땡그랑 땡그랑 땡그랑

앞소리: 명사십리 해당화야 꽃 진다고 설워마라

뒷소리: 오하아 오하아아

요령: 땡그랑 땡그랑 땡그랑 땡그랑

앞소리: 벽계수 흐르는 물도 흘러간다 우지마라

뒷소리: 오하아 오하아아

요령: 땡그랑 땡그랑 땡그랑 땡그랑

앞소리: 봄이 오면 꽃은 피고 물이야 또 흐르건만

뒷소리: 오하아 오하아아

요령: 땡그랑 땡그랑 땡그랑 땡그랑

앞소리: 우리 인생 한 번 죽어지면 다시 올 길 전혀 없소

뒷소리: 오하아 오하아아

요령: 땡그랑 땡그랑 땡그랑 땡그랑

앞소리: 북망산이 멀다 마소 문턱 밑이 북망이네

뒷소리: 오하아 오하아아

요령: 땡그랑 땡그랑 땡그랑 땡그랑

앞소리:

뒷소리: 오하아 오하아아

요령: 땡그랑 땡그랑 땡그랑 땡그랑
앞소리: 알뜰살뜰 모은 재산 먹고 가냐 쓰고 가냐
뒷소리: 오하아 오하아아

요령: 땡그랑 땡그랑 땡그랑 땡그랑
앞소리: 요보시오 상제님네 세상사가 쓸데없네
뒷소리: 오하아 오하아아

요령: 땡그랑 땡그랑 땡그랑 땡그랑
앞소리: 죽은 맹인 노자 없다 노잣돈 좀 후히 주소
뒷소리: 오하아 오하아아

요령: 땡그랑 땡그랑 땡그랑 땡그랑
앞소리: 좁은 길은 넓게 가고 넓은 길은 좁게 가세
뒷소리: 오하아 오하아아

(달구지를 하면서)
요령: 땡그랑 땡그랑 땡그랑 땡그랑
앞소리: 에헤에야 달고 왕생극락 하고나면 인도환생 아니겠소
뒷소리: 에헤에야 달고

요령: 땡그랑 땡그랑 땡그랑 땡그랑
앞소리: 우리같은 초로인생 한 번 아차 죽어지면
뒷소리: 에헤에야 달고

요령: 땡그랑 땡그랑 땡그랑 땡그랑

앞소리: 다시 올 길 전혀 없어 저승길이 원망이요

뒷소리: 에헤에야 달고

요령: 땡그랑 땡그랑 땡그랑 땡그랑

앞소리: 걱정 마오 망자님네 이 유택에 몸을 뉘고

뒷소리: 에헤에야 달고

요령: 땡그랑 땡그랑 땡그랑 땡그랑

앞소리: 음덕으로 발원하면 자손만당 할 것이라

뒷소리: 에헤에야 달고

요령: 땡그랑 땡그랑 땡그랑 땡그랑

앞소리: 부귀영화 대대로다 천년만년 누릴 거요

뒷소리: 에헤에야 달고

요령: 땡그랑 땡그랑 땡그랑 땡그랑

앞소리: 문장재사 태어나고 만석거부 태어나고

뒷소리: 에헤에야 달고

요령: 땡그랑 땡그랑 땡그랑 땡그랑

앞소리: 충신효자 태어나고 열녀효부 줄을 잇네

뒷소리: 에헤에야 달고

요령: 땡그랑 땡그랑 땡그랑 땡그랑

앞소리: 천하명당 예 있으니 정성으로 다져보세

뒷소리: 에헤에야 달고

※ 1990년 10월 15일. 위 만가는 서천문화원에서 간행한 서천 지방의 옛 노래(하주성 편저) 옛 노래 93쪽에 수록된 내용을 서천문화원의 양해를 얻어 전재한 것이다. 필자의 편의에 따라 재구성한 것임을 아울러 밝혀 둔다.

기산면편麒山面篇 I

제공자의 주소와 성명
주소: 충청남도 서천군 기산면 화산리 56의 2
성명: 윤성기尹星基, 54세, 상업

(상여를 들어 올리면서)
요령: 땡그랑 땡그랑 땡그랑 땡그랑
앞소리: 우여 우여 우여 우여 (3, 4회)
뒷소리: 우여 우여 우여 우여 (3, 4회)

요령: 땡그랑 땡그랑 땡그랑 땡그랑
앞소리: 헤헤야 허이 허이 허야
뒷소리: 헤헤야 허이 허이 허야

요령: 땡그랑 땡그랑 땡그랑 땡그랑
앞소리: 가네 가네 나는 가네 당신 찾아 나는 가네
뒷소리: 헤헤야 허이 허이 허야

요령: 땡그랑 땡그랑 땡그랑 땡그랑
앞소리: 꽃은 피어도 낙화가 되면 오던 나비도 아니 오고
뒷소리: 헤헤야 허이 허이 허야

요령: 땡그랑 땡그랑 땡그랑 땡그랑

앞소리: 물은 고여도 건수가 들면 노던 고기도 아니 노네

뒷소리: 헤헤야 허이 허이 허야

요령: 땡그랑 땡그랑 땡그랑 땡그랑

앞소리: 임아 임아 나를 버리지 말고 나를 반겨 다오

뒷소리: 헤헤야 허이 허이 허야

요령: 땡그랑 땡그랑 땡그랑 땡그랑

앞소리: 달아 달아 이태백이 놀던 달아 날 버리고 어디로 가나

뒷소리: 헤헤야 허이 허이 허야

(상여를 메고 떠나면서)

요령: 땡그랑 땡그랑 땡그랑 땡그랑

앞소리: 황천이 어디멘고 대문 밖이 황천이라

뒷소리: 헤헤야 허이 허이 허야

요령: 땡그랑 땡그랑 땡그랑 땡그랑

앞소리: 이제 가면 언제 와요 오시는 날이나 알려 주오

뒷소리: 헤헤야 허이 허이 허야

요령: 땡그랑 땡그랑 땡그랑 땡그랑

앞소리: 뒷동산에 고목나무 움이 트면 그 때 찾아오마

뒷소리: 헤헤야 허이 허이 허야

요령: 땡그랑 땡그랑 땡그랑 땡그랑

앞소리: 오늘날로 백발 되니 언제 고쳐 소년 되리

뒷소리: 헤헤야 허이 허이 허야

요령: 땡그랑 땡그랑 땡그랑 땡그랑
앞소리: 노세 노세 젊어서 노세 늙어지면 못 노나니
뒷소리: 헤헤야 허이 허이 허야

요령: 땡그랑 땡그랑 땡그랑 땡그랑
앞소리: 화무는 십일홍이요 달도 차면 기우나니라
뒷소리: 헤헤야 허이 허이 허야

요령: 땡그랑 땡그랑 땡그랑 땡그랑
앞소리: 천지가 무정키는 세월밖에 또 있는가
뒷소리: 헤헤야 허이 허이 허야

요령: 땡그랑 땡그랑 땡그랑 땡그랑
앞소리: 우리같은 초로인생 다시 올 길 전혀 없네
뒷소리: 헤헤야 허이 허이 허야

요령: 땡그랑 땡그랑 땡그랑 땡그랑
앞소리: 천증세월 인증수요 슬하자손 만세영이라
뒷소리: 헤헤야 허이 허이 허야

요령: 땡그랑 땡그랑 땡그랑 땡그랑
앞소리: 천년을 살면 무엇하고 만년을 살면 무엇하리
뒷소리: 헤헤야 허이 허이 허야

요령: 땡그랑 땡그랑 땡그랑 땡그랑

앞소리: 부귀영화 쓸데없다 황천객을 면할소냐

뒷소리: 헤헤야 허이 허이 허야

(발걸음을 재촉하면서)

요령: 땡그랑 땡그랑 땡그랑 땡그랑

앞소리: 에헤 어하 가세 가세 빨리 가세 하관시간 맞춰 주세

뒷소리: 에헤 어하

요령: 땡그랑 땡그랑 땡그랑 땡그랑

앞소리: 원수백발 돌아오니 없던 망녕이 절로 난다

뒷소리: 에헤 어하

요령: 땡그랑 땡그랑 땡그랑 땡그랑

앞소리: 눈 어둡고 귀 먹으니 망녕들었다 흉을 보네

뒷소리: 에헤 어하

요령: 땡그랑 땡그랑 땡그랑 땡그랑

앞소리: 옥창 앞에 심은 화초 속절없이 피었는데

뒷소리: 에헤 어하

요령: 땡그랑 땡그랑 땡그랑 땡그랑

앞소리: 황도벽도 붉은 꽃은 낙화 점점이 떨어지네

뒷소리: 에헤 어하

요령: 땡그랑 땡그랑 땡그랑 땡그랑

앞소리: 윗도리는 깨딱말고 아랫도리만 총총거리소

뒷소리: 에헤 어하

요령: 땡그랑 땡그랑 땡그랑 땡그랑

앞소리: 내생 길을 잘 닦아서 극락세계로 나아가세

뒷소리: 에헤 어하

※ 1990년 9월 10일 하오 3시. 지산면에 있는 목은 이색 선생의 묘소를 다녀 나오다가 윤
　씨를 만났다. 그는 버스 정류소와 점포를 경영하는 사람이라 부득이 다방으로 들어갔
　다. 녹음은 불가능해 가사와 뒷소리만 받아 적었다. 기산면에서는 윤 씨가 제1인자다.

기산면편麒山面篇 II

제공자의 주소와 성명

주소: 충청남도 보령군 웅천면 구룡리 526번지

성명: 백남환白南驩, 67세, 농업

(상여를 들어 올리면서)

요령: 땡그랑 땡그랑 땡그랑 땡그랑

앞소리: 쉬 -

뒷소리: 쉬 -

요령: 땡그랑 땡그랑 땡그랑 땡그랑

앞소리: 헤헤 허하 헤헤이 어헤

뒷소리: 헤헤 허하 헤헤이 어헤

요령: 땡그랑 땡그랑 땡그랑 땡그랑

앞소리: 천지지간 만물 중에 사람밖에 또 있는가

뒷소리: 헤헤 허하 헤헤이 어헤

요령: 땡그랑 땡그랑 땡그랑 땡그랑

앞소리: 이 세상에 나온 사람 뉘 덕으로 나왔는가

뒷소리: 헤헤 허하 헤헤이 어헤

요령: 땡그랑 땡그랑 땡그랑 땡그랑

앞소리: 아버님 전 뼈를 빌고 어머님 전 살을 빌고

뒷소리: 헤헤 허하 헤헤이 어헤

요령: 땡그랑 땡그랑 땡그랑 땡그랑

앞소리: 제석님 전 복을 빌어 이내 일신 탄생했네

뒷소리: 헤헤 허하 헤헤이 어헤

요령: 땡그랑 땡그랑 땡그랑 땡그랑

앞소리: 무정세월 가지를 마라 아까운 청춘 다 늙는다.

뒷소리: 헤헤 허하 헤헤이 어헤

(상여를 메고 떠나면서)

요령: 땡그랑 땡그랑 땡그랑 땡그랑

앞소리: 세상만사 여류하여 오늘 하루 내 날이다.

뒷소리: 헤헤 허하 헤헤이 어헤

요령: 땡그랑 땡그랑 땡그랑 땡그랑

앞소리: 녹음방초 푸른 버들 곳곳마다 수심이요

뒷소리: 헤헤 허하 헤헤이 어헤

요령: 땡그랑 땡그랑 땡그랑 땡그랑

앞소리: 홍도백도 되었건만 낙화 점점 눈물이로다

뒷소리: 헤헤 허하 헤헤이 어헤

요령: 땡그랑 땡그랑 땡그랑 땡그랑
앞소리: 칠월칠석 견우직녀 만단설화 하렸더니
뒷소리: 헤헤 허하 헤헤이 어헤

요령: 땡그랑 땡그랑 땡그랑 땡그랑
앞소리: 오작교는 어이하여 한수로만 감도는가
뒷소리: 헤헤 허하 헤헤이 어헤

요령: 땡그랑 땡그랑 땡그랑 땡그랑
앞소리: 구곡간장 흐르는 물 무주고혼 애달퍼라
뒷소리: 헤헤 허하 헤헤이 어헤

요령: 땡그랑 땡그랑 땡그랑 땡그랑
앞소리: 슬프도다 이내 몸이 어느 세상에 다시 날까
뒷소리: 헤헤 허하 헤헤이 어헤

요령: 땡그랑 땡그랑 땡그랑 땡그랑
앞소리: 여보시오 벗님네야 인생살이가 무엇이며
뒷소리: 헤헤 허하 헤헤이 어헤

요령: 땡그랑 땡그랑 땡그랑 땡그랑
앞소리: 어느 세월 다시 나서 분벽사창 하여볼까
뒷소리: 헤헤 허하 헤헤이 어헤

요령: 땡그랑 땡그랑 땡그랑 땡그랑

앞소리: 추월삼경 깊은 밤에 두견새만 슬피 우네

뒷소리: 혜혜 허하 혜혜이 어혜

(가파른 산길을 오르면서)

요령: 땡그랑 땡그랑 땡그랑 땡그랑

앞소리: 혜혜 허하 어제 청춘 오늘 백발 이리 될 줄 뉘 알았을까

뒷소리: 혜혜 허하

요령: 땡그랑 땡그랑 땡그랑 땡그랑

앞소리: 무정세월아 가지를 마라 흑발 홍안이 다 늙는다

뒷소리: 혜혜 허하

요령: 땡그랑 땡그랑 땡그랑 땡그랑

앞소리: 청산백운 타는 불은 건곤유수 끄련마는

뒷소리: 혜혜 허하

요령: 땡그랑 땡그랑 땡그랑 땡그랑

앞소리: 이 가슴에 붙은 불은 그 뉘라서 꺼주려나

뒷소리: 혜혜 허하

요령: 땡그랑 땡그랑 땡그랑 땡그랑

앞소리: 양류청청 푸른 잎에 이슬 받아 눈물 되고

뒷소리: 혜혜 허하

요령: 땡그랑 땡그랑 땡그랑 땡그랑

앞소리: 한 번 아차 죽어가니 영걸들도 소용없어라

뒷소리: 혜혜 허하

요령: 땡그랑 땡그랑 땡그랑 땡그랑

앞소리: 심심산천의 가을 초목은 바람만 불어도 쓸쓸한데

뒷소리: 헤헤 허하

요령: 땡그랑 땡그랑 땡그랑 땡그랑

앞소리: 대로변에 묻힌 무덤을 어느 행인이 조상하리

뒷소리: 헤헤 허하

〈달구지 노래 없음〉

※ 1990년 10월 17일 하오 2시. 백 씨는 보령군 웅천면에 살면서 멀리 서천군 기산면 구 씨 상가에 초대되어 앞소리를 메길 정도로 능한 분이다. 상두꾼이 느리게 걸을 때나 빨리 걸을 때의 뒷소리는 똑같다. 다만 완급의 차이만 있을 뿐이다. 달구지도 없고 상 여놀이(흘르기)도 하지 않는다고 했다. 아마 근년에 없어졌을 것이다.

연기군편燕岐郡篇

　　연기군은 충청남도 동쪽 내륙에 위치하고 있다. 남북으로 길게 뻗어 충청북도와 접경한다. 차령산맥과 금강을 경계로 하여 전의, 연기, 금남, 이렇게 세 고을로 형성돼 오다가 연기군으로 통합되었다. 삼국시대 때는 백제의 두잉지현豆仍只縣이었다. 통일신라시대 때에 비로소 연기燕岐란 이름을 얻었다. 757년(경덕왕16)의 일이니 자그마치 1,200년의 역사를 가지고 있다. 고려시대인 1018년(현종9)에는 청주의 속현이었다. 조선시대인 1414년(태종14)에 전의현과 연기현, 두 현을 합하여 전기현全岐縣이 되었다. 1895년(고종32)에 연기현이 연기군으로 승격했다. 1909년에는 전의면 일원을 편입했다. 1911년에 군청을 구읍지인 남면 연기리에서 조치원으로 옮겼다. 1914년 군·면 통폐합에 따라 오늘의 연기군이 되었다.

　　조치원읍 봉산동에는 봉산영당이 있다. 영조 때 건축한 사우로 정면 3칸, 측면 2칸의 맞배집이다. 세종 조의 문신 최용소를 모신 사당이다. 선생이 하조사로 명나라에 다녀왔다. 선생이 타계하자 명 황제 숭조가 화공을 시켜 영정을 그리게 했다. 봉산향나무도 있다. 거대한 향나무여서 그 그늘 밑에 기백 명이 앉아 쉴 만하다. 마을에는 '자교암慈敎巖'이란 바위가 있다. 이재구란 분의 모친을 추모하여 새긴 글씨라고 한다.

　　전의면은 옛날 전의현 고을 터다. 전의향교가 있다. 1417년(태종16)에 창건되었다. 전의향교 뒷산에는 삼한시대 아니면 백제시대에 쌓은 토성지가 완연히 남아있다. 대곡리로 발길을 옮기면 삼층석탑이 있다. 백제식의 소형 탑이다. 여기 탑상골에 큰 사찰이 있었다고만 전해온다. 다방리에서 고개를 넘어가면 운주산 기슭에 비암사가 있다. 창건연대는 알 수 없고 그저

막연히 한무제 오봉원년에 초창되었다고 전해 온다. 기원전 57년에 해당하니 호랑이 담배 피던 시대다. 그때는 불교가 들어오기 한참 전이다. 극락보전의 양식과 삼층석탑의 조탑 형식을 보면 고려 중기의 사찰이 아닌가 추정한다. 극락보전은 정면 3칸, 측면 2칸의 다포계 집이고 법당 안에는 닫집이 조성돼 있다. 앞에는 삼층석탑이 있다. 석탑 위에는 계유명전씨아미타불삼존석상이 올려 있었다. 현재 국립박물관에 보존돼 있다.

사학자 김재붕 씨는 비암사 창건 연대와 목적을 다음과 같이 주장한다. 주류성이 나당연합군에 실함된 지 10년 만인 673년에 전씨가 주동이 되고 진모씨와 목리씨가 협력하여 국왕 대신 희생된 백제 부흥군의 넋과 망국한을 불심으로 달래기 위해 세운 사찰이다. 나는 그 설에 동조하는 마음에서 소개했다. 양곡리에는 금이산성이 있다. 김재붕 씨는 백제부흥군 최후 항거지인 주류성으로 비정한다. 해발 500미터 안팎으로 산 정상을 감았다. 석축이 완연하다. 현재 주류성으로 비정된 산성은 부안의 우금산성, 한산의 건지산성, 대덕의 산장산성, 연기의 금이산성으로 대별된다. 그 중 금이산성이 가장 유력한 것 같다. 고산산성도 고려 남침을 막고 나당연합군에 항쟁했던 산성이다. 일명 운주산성이다. 표고 460미터 천험의 요새지다. 전장 3,074미터에 성안이 온통 분지다. 장대지도 있다.

서면 월하리에 연화사라는 절이 있다. 산기슭 마을 끝이다. 1914년에 생긴 절이라 소개할 것도 없지만, 법당에 모셔 있는 불상 2점 모두 보물급이다. 납석제 불상인데 왼쪽이 무인명불상부대좌요, 오른쪽이 칠존석불상이다. 창건주가 고 홍문섭 씨인데 옛날 생천사지에서 습득한 것으로 전한다. 이 비상은 7세기 후반에 백제의 유민들이 망국한을 불심으로 달래기 위해 조성한 것으로 본다. 무려 1,300년의 역사를 가진 귀중한 문화재. 길용리에는 효교비가 있다. 도로변에 있다. 효자 홍연경 이하 5세9효가 나온 것을 기념하기 위해 홍씨 문중에서 세운 비다. 영조가 가상히 여겨 마룡동을 효교동으로 명명했다고 전한다.

남면 연기리는 연기군 치소가 있던 고을이다. 연기향교가 있다. 산기슭

높다란 곳에 위치한다. 규모가 대단하다. 1417년(태종16)에 창건되었다. 사방 각 3칸이다. 명륜당이 있고 앞뜰에는 대원군척화비가 서 있다. 어디서 옮겨왔을 것이다. 나성리에는 독락정이 있다. 2층 누각이다. 높은 구릉 위에서 금강을 굽어보고 있다. 임목이 세운 정자다. 임목은 1364년(공민왕13)에 경기도에서 태어나 이곳에 터 잡고 살았다. 퍽 오래되었다. 방축리에는 덕성서원이 있다. 규모가 큰 서원으로 1885년(고종32)에 창건되었다. 대사헌 임헌회를 주벽으로 6위를 봉향한다. 고정리에는 어서각이 있다. 국사봉 산허리에 서 있다. 고려 말 강순용에게 내린 이성계의 어서가 소장돼 있다. 참고로 강순용의 누이동생은 이성계의 둘째 부인인 신덕왕후 강씨다. 어서각은 1846년(헌종12)에 건립했다. 태조, 영조, 정조, 고종이 차례로 어서를 내려 네 분의 어서가 보존돼 있다. 진본은 규장각에서 보존하고 있다.

동면 예양리에 오충비각이 있다. 각 1칸의 작은 비각이다. 밀양인 박천붕을 비롯해서 네 아들을 오충이라고 한다. 박천붕은 임진왜란 때 조헌 휘하에서 왜적과 싸우다 순국했다. 네 아들은 병자호란 때 청병과 싸우다가 순국했다. 송봉리에는 마애석불이 있다. 면 소재지 구릉 위에 있다. 마애불이라기보다는 미륵불이 맞겠다. 한쪽 이마가 떨어졌다. 그 내력이 퍽 전설에 가깝다. 약 100년 전에 구렁이가 마애불 위에 앉았다. 그때 벼락을 맞아서 구렁이가 죽고 마애불 이마 한 쪽이 떨어져 나갔다 한다. 전문가는 고려 말기 작품으로 추정한다. 합강리에는 합호서원이 있다. 고려조의 대학자 안유를 모신 사당이다. 합호서원에 안유의 친필 그림이 소장돼 있다 한다.

금남면 달전리에는 문절사가 있다. 정면 3칸, 측면 2칸의 규모다. 성삼문을 모신 사당이다. 1903년 고종 윤허로 후손 성주영이 창건했다. 마을 위쪽에는 병산사가 있다. 마치 농가풍의 사우라서 사적의 맛이 나지 않는다. 한말의 의사 성기운을 모신 사당이다.

※ 2012년 6월에 연기군이 폐지되고 2012. 7. 1.에 세종특별자치시가 출범하였다.

조치원읍편烏致院邑篇

제공자의 주소와 성명

주소: 충청남도 연기군 조치원읍 상동리 14번지

성명: 원완길元完吉, 78세, 남, 농업

(상여를 들어 올리면서)

요령: 땡그랑 땡그랑 땡그랑 땡그랑

앞소리: 우여 우여 우여 우여 우여 (5, 6회)

뒷소리: 우여 우여 우여 우여 우여 (5, 6회)

요령: 땡그랑 땡그랑 땡그랑 땡그랑

앞소리: 에헤헤 에헤에야 어하넘자 에헤야

뒷소리: 에헤헤 에헤에야 어하넘자 에헤야

요령: 땡그랑 땡그랑 땡그랑 땡그랑

앞소리: 저승길이 멀다더니 대문 밖이 저승일세

뒷소리: 에헤헤 에헤에야 어하넘자 에헤야

요령: 땡그랑 땡그랑 땡그랑 땡그랑

앞소리: 북망산이 멀다더니 바라보니 북망이요

뒷소리: 에헤헤 에헤에야 어하넘자 에헤야

요령: 땡그랑 땡그랑 땡그랑 땡그랑

앞소리: 여보시오 벗님네야 나는 가오 나는 가오

뒷소리: 에헤헤 에헤에야 어하넘자 에헤야

요령: 땡그랑 땡그랑 땡그랑 땡그랑

앞소리: 이제 가면 못 올 길을 처자권속 다 버리고

뒷소리: 에헤헤 에헤에야 어하넘자 에헤야

요령: 땡그랑 땡그랑 땡그랑 땡그랑

앞소리: 나는 가오 나는 가오 북망산천 나는 가오

뒷소리: 에헤헤 에헤에야 어하넘자 에헤야

(상여를 메고 떠나면서)

요령: 땡그랑 땡그랑 땡그랑 땡그랑

앞소리: 한 번 가면 못 올 길을 나는 가네 나는 가네

뒷소리: 에헤헤 에헤에야 어하넘자 에헤야

요령: 땡그랑 땡그랑 땡그랑 땡그랑

앞소리: 부모형제 좋다한들 어느 누가 대신 가며

뒷소리: 에헤헤 에헤에야 어하넘자 에헤야

요령: 땡그랑 땡그랑 땡그랑 땡그랑

앞소리: 일가친척 많다한들 어느 누가 동행할까

뒷소리: 에헤헤 에헤에야 어하넘자 에헤야

요령: 땡그랑 땡그랑 땡그랑 땡그랑

앞소리: 병풍 안에 그린 닭이 홰를 치면 다시 올까

뒷소리: 에헤헤 에헤에야 어하넘자 에헤야

요령: 땡그랑 땡그랑 땡그랑 땡그랑

앞소리: 가마솥에 삶은 개가 짖으면은 오시려나

뒷소리: 에헤헤 에헤에야 어하넘자 에헤야

요령: 땡그랑 땡그랑 땡그랑 땡그랑
앞소리: 뒷동산에 고목나무 싹이 나면 오시려나
뒷소리: 에헤헤 에헤에야 어하넘자 에헤야

요령: 땡그랑 땡그랑 땡그랑 땡그랑
앞소리: 꽃이라도 낙화되면 오던 나비도 아니 오고
뒷소리: 에헤헤 에헤에야 어하넘자 에헤야

요령: 땡그랑 땡그랑 땡그랑 땡그랑
앞소리: 물이라도 건수가 들면 놀던 고기도 아니 노네
뒷소리: 에헤헤 에헤에야 어하넘자 에헤야

요령: 땡그랑 땡그랑 땡그랑 땡그랑
앞소리: 나무라도 고목이 되면 앉던 새도 아니 오네
뒷소리: 에헤헤 에헤에야 어하넘자 에헤야

(가파른 산길을 오르면서)
요령: 땡그랑 땡그랑 땡그랑 땡그랑
앞소리: 여차 여차
뒷소리: 여차 여차

요령: 땡그랑 땡그랑 땡그랑 땡그랑
앞소리: 여차 여차
뒷소리: 여차 여차

(달구지를 하면서)

요령: 땡그랑 땡그랑 땡그랑 땡그랑

앞소리: 에헤 달고 이 터전의 내력 봐라

뒷소리: 에헤 달고

요령: 땡그랑 땡그랑 땡그랑 땡그랑

앞소리: 삼각산 일지맥이

뒷소리: 에헤 달고

요령: 땡그랑 땡그랑 땡그랑 땡그랑

앞소리: 충청도에 뚝 떨어져

뒷소리: 에헤 달고

요령: 땡그랑 땡그랑 땡그랑 땡그랑

앞소리: 계룡산이 생겼구나

뒷소리: 에헤 달고

요령: 땡그랑 땡그랑 땡그랑 땡그랑

앞소리: 이 명당 이 터전에

뒷소리: 에헤 달고

요령: 땡그랑 땡그랑 땡그랑 땡그랑

앞소리: 부귀영화 누리리다

뒷소리: 에헤 달고

※ 1989년 12월 7일 하오 3시. 박 씨는 대단한 분이다. 위 만가는 조치원문화원에서 펴
 낸 향토사료 제5집에 수록된 내용을 문화원 동의를 얻어 전재했다. 달구지 노래는 일

부만을 소개했고 필자의 편의에 따라 재구성했다. 연기 지방의 노래는 대체로 좋은 내용이 많다.

전의면편全義面篇

제공자의 주소와 성명

주소: 충청남도 연기군 전의면 다방리 163번지

성명: 고은로高殷魯, 52세, 농업

(상여를 들어 올리면서)

요령: 땡그랑 땡그랑 땡그랑 땡그랑

앞소리: 우여 우여 우여 우여 우여 (5, 6회)

뒷소리: 우여 우여 우여 우여 우여 (5, 6회)

요령: 땡그랑 땡그랑 땡그랑 땡그랑

앞소리: 에헤 어허야 에헤 어야

뒷소리: 에헤 어허야 에헤 어야

요령: 땡그랑 땡그랑 땡그랑 땡그랑

앞소리: 진나라도 진시황은 수천 년을 살자 하고

뒷소리: 에헤 어허야 에헤 어야

요령: 땡그랑 땡그랑 땡그랑 땡그랑

앞소리: 만리장성을 높이 쌓고 불사약을 구하시다가

뒷소리: 에헤 어허야 에헤 어야

요령: 땡그랑 땡그랑 땡그랑 땡그랑

앞소리: 불사약도 못 구하고 이별 별 자를 못 막았네

뒷소리: 에헤 어허야 에헤 어야

요령: 땡그랑 땡그랑 땡그랑 땡그랑

앞소리: 부원송이 문장대는 세종대왕이 놀다 가자

뒷소리: 에헤 어허야 에헤 어야

요령: 땡그랑 땡그랑 땡그랑 땡그랑

앞소리: 천년만년을 살자건만 이별 별 자를 못 막아서

뒷소리: 에헤 어허야 에헤 어야

요령: 땡그랑 땡그랑 땡그랑 땡그랑

앞소리: 못다 먹고 못다 쓰고 못다 입고서 가느니라.

뒷소리: 에헤 어허야 에헤 어야

(상어를 메고 떠나면서)

요령: 땡그랑 땡그랑 땡그랑 땡그랑

앞소리: 여보시오 군정님네 이내 말쌈 들어보소

뒷소리: 에헤 어허야 에헤 어야

요령: 땡그랑 땡그랑 땡그랑 땡그랑

앞소리: 어제 오늘 성턴 몸이 저녁나절에 병이 들어

뒷소리: 에헤 어허야 에헤 어야

요령: 땡그랑 땡그랑 땡그랑 땡그랑

앞소리: 실낱같은 이내 몸이 태산같이 내려앉아

뒷소리: 에헤 어허야 에헤 어야

요령: 땡그랑 땡그랑 땡그랑 땡그랑
앞소리: 부르나니 어머니요 찾나니 냉수로다
뒷소리: 에헤 어허야 에헤 어야

요령: 땡그랑 땡그랑 땡그랑 땡그랑
앞소리: 인삼녹용에 약을 써도 약도 한 번 못 입어보고
뒷소리: 에헤 어허야 에헤 어야

요령: 땡그랑 땡그랑 땡그랑 땡그랑
앞소리: 무녀 불러 닭굿을 헌들 굿 떡 한 번 못 입어보고
뒷소리: 에헤 어허야 에헤 어야

요령: 땡그랑 땡그랑 땡그랑 땡그랑
앞소리: 판수를 불러서 독경을 한들 경덕 한 번 못 입어보고
뒷소리: 에헤 어허야 에헤 어야

요령: 땡그랑 땡그랑 땡그랑 땡그랑
앞소리: 나는 가네 저승길로 나는 가네 황천길로
뒷소리: 에헤 어허야 에헤 어야

요령: 땡그랑 땡그랑 땡그랑 땡그랑
앞소리: 오늘 하루도 저무는데 내일 또 하루 어디서 노나
뒷소리: 에헤 어허야 에헤 어야

(발걸음을 재촉하면서)

요령: 땡그랑 땡그랑 땡그랑 땡그랑

앞소리: 요지일월 수지진 곳은 태평성대 이월이냐

뒷소리: 어하 어하 에헤 어하

요령: 땡그랑 땡그랑 땡그랑 땡그랑

앞소리: 화촉동방 긴긴 밤에 청실홍실로 맺어나 보세

뒷소리: 어하 어하 에헤 어하

요령: 땡그랑 땡그랑 땡그랑 땡그랑

앞소리: 말을 먹이면 용마 되고 닭을 먹이면 봉황 되고

뒷소리: 어하 어하 에헤 어하

요령: 땡그랑 땡그랑 땡그랑 땡그랑

앞소리: 아들을 낳으면 효자를 낳고 딸을 낳으면 효녀를 낳고

뒷소리: 어하 어하 에헤 어하

(달구지를 하면서)

요령: 땡그랑 땡그랑 땡그랑 땡그랑

앞소리: 어허 어허 어허야 달고

뒷소리: 어허 어허 어허야 달고

요령: 땡그랑 땡그랑 땡그랑 땡그랑

앞소리: 백두산 정기 뚝 떨어져서 어디로 간 줄 몰랐더니 꼬불꼬불 내려와
　　　서 금강산이 생겼구나.

뒷소리: 어허 어허 어허야 달고

요령: 땡그랑 땡그랑 땡그랑 땡그랑

앞소리: 금강산 정기 뚝 떨어져서 어디로 간 줄 몰랐더니 꼬불꼬불 내려와
　　　서 구월산이 생겼구나
뒷소리: 어허 어허 어허야 달고

요령: 땡그랑 땡그랑 땡그랑 땡그랑
앞소리: 구월산 정기 뚝 떨어져서 어디로 간 줄 몰랐더니 꼬불꼬불 내려와
　　　서 삼각산이 생겼구나
뒷소리: 어허 어허 어허야 달고

요령: 땡그랑 땡그랑 땡그랑 땡그랑
앞소리: 삼각산 정기 뚝 떨어져서 어디로 간 줄 몰랐더니 꼬불꼬불 내려와
　　　서 계룡산이 생겼구나
뒷소리: 어허 어허 어허야 달고

※ 1989년 12월 5일 하오 4시. 비암사를 답사하고 마을로 돌아와서 주민들과 대화하던
　중 고 씨가 만가에 조예가 깊다는 것을 알았다. 이 지방에서는 상여놀이[대떨이]할 때
　빈 상여를 메고 전 부락을 일일이 방문하는 관습이 전해내려 오고 있다. 가사가 타 지
　방에 비해 긴 편이다. 뒷소리 또한 좋은 편에 속한다.

남면편南面篇

제공자의 주소와 성명
주소: 충청남도 연기군 남면 연기리 175-6번지
성명: 윤중기尹重基, 55세, 농업

(상여를 들어 올리면서)
요령: 땡그랑 땡그랑 땡그랑 땡그랑

앞소리: 우여 우여 우여 우여 우여 (5, 6회)

뒷소리: 우여 우여 우여 우여 우여 (5, 6회)

요령: 땡그랑 땡그랑 땡그랑 땡그랑

앞소리: 에헤 헤이야 어화 넘차 너와

뒷소리: 에헤 헤이야 어화 넘차 너와

요령: 땡그랑 땡그랑 땡그랑 땡그랑

앞소리: 간다 간다 나는 간다 북망산천 나는 간다

뒷소리: 에헤 헤이야 어화 넘차 너와

요령: 땡그랑 땡그랑 땡그랑 땡그랑

앞소리: 슬프고도 슬프더라 어찌하여 슬프던고

뒷소리: 에헤 헤이야 어화 넘차 너와

요령: 땡그랑 땡그랑 땡그랑 땡그랑

앞소리: 이 세월이 여류한 줄 태산같이 믿었더니

뒷소리: 에헤 헤이야 어화 넘차 너와

요령: 땡그랑 땡그랑 땡그랑 땡그랑

앞소리: 일락서산에 해 떨어지고 월출동령에 달 돋아오네

뒷소리: 에헤 헤이야 어화 넘차 너와

요령: 땡그랑 땡그랑 땡그랑 땡그랑

앞소리: 마지막이다 마지막이다 오늘날로 마지막이다.

뒷소리: 에헤 헤이야 어화 넘차 너와

(상여를 메고 떠나면서)

요령: 땡그랑 땡그랑 땡그랑 땡그랑

앞소리: 날아가는 저 까마귀야 황천길을 어디로 간다냐

뒷소리: 에헤 헤이야 어화 넘차 너와

요령: 땡그랑 땡그랑 땡그랑 땡그랑

앞소리: 명월공산 깊은 밤에 두견새만 홀로 우네

뒷소리: 에헤 헤이야 어화 넘차 너와

요령: 땡그랑 땡그랑 땡그랑 땡그랑

앞소리: 꽃이 피면 오신다더니 잎이 돋아도 아니 오네

뒷소리: 에헤 헤이야 어화 넘차 너와

요령: 땡그랑 땡그랑 땡그랑 땡그랑

앞소리: 비야 비야 양귀비야 당명황에 양귀비야

뒷소리: 에헤 헤이야 어화 넘차 너와

요령: 땡그랑 땡그랑 땡그랑 땡그랑

앞소리: 공산야월 달 밝은데 귀촉도가 설리 운다

뒷소리: 에헤 헤이야 어화 넘차 너와

요령: 땡그랑 땡그랑 땡그랑 땡그랑

앞소리: 오늘 하루도 저무는데 내일 날은 어디서 놀까

뒷소리: 에헤 헤이야 어화 넘차 너와

요령: 땡그랑 땡그랑 땡그랑 땡그랑

앞소리: 앞난 산에 비 묻어온다 누역사립 걷추어라

뒷소리: 에헤 헤이야 어화 넘차 너와

요령: 땡그랑 땡그랑 땡그랑 땡그랑
앞소리: 말을 먹이면 용마 되고 닭을 먹이면 봉황 된다
뒷소리: 에헤 헤이야 어화 넘차 너와

요령: 땡그랑 땡그랑 땡그랑 땡그랑
앞소리: 만첩청산 늙은 중이 남문을 열고 파루를 치네
뒷소리: 에헤 헤이야 어화 넘차 너와

(발걸음을 재촉하면서)
요령: 땡그랑 땡그랑 땡그랑 땡그랑
앞소리: 에헤이 에하 명사십리 해당화야
뒷소리: 어허이 어화

요령: 땡그랑 땡그랑 땡그랑 땡그랑
앞소리: 꽃이 진다고 서러마라
뒷소리: 어허이 어화

요령: 땡그랑 땡그랑 땡그랑 땡그랑
앞소리: 꽃이 지면 아주 지나
뒷소리: 어허이 어화

요령: 땡그랑 땡그랑 땡그랑 땡그랑
앞소리: 명년 삼월 봄이 되면
뒷소리: 어허이 어화

요령: 땡그랑 땡그랑 땡그랑 땡그랑

앞소리: 그 꽃 다시 피련마는

뒷소리: 어허이 어화

요령: 땡그랑 땡그랑 땡그랑 땡그랑

앞소리: 초로같은 우리 인생

뒷소리: 어허이 어화

요령: 땡그랑 땡그랑 땡그랑 땡그랑

앞소리: 한 번 아차 죽어지면

뒷소리: 어허이 어화

요령: 땡그랑 땡그랑 땡그랑 땡그랑

앞소리: 움이 나나 싹이 나나

뒷소리: 어허이 어화

(달구지를 하면서)

요령: 땡그랑 땡그랑 땡그랑 땡그랑

앞소리: 에헤이 달고 계룡산 명기가 어디로 갔나 했더니 칠갑산에 내려왔네

뒷소리: 에헤이 달고

요령: 땡그랑 땡그랑 땡그랑 땡그랑

앞소리: 칠갑산 명기가 어디로 갔나 했더니 국사봉에 내려왔네

뒷소리: 에헤이 달고

요령: 땡그랑 땡그랑 땡그랑 땡그랑

앞소리: 국사봉 명기가 어디로 갔나 했더니 우성산에 내려왔네

뒷소리: 에헤이 달고

요령: 땡그랑 땡그랑 땡그랑 땡그랑
앞소리: 우성산 명기가 어디로 갔나 했더니 뒷동산에 내려왔네
뒷소리: 에헤이 달고

※ 1992년 3월 15일 하오 2시. 윤 씨는 마침 예식장에 다녀왔다며 집에 있었다. 그의 목소리는 맑고 구성지게 넘어갔다. 그는 농요, 민요, 만가 등 못하는 것이 없다. 면뿐만 아니라 군내에서도 명성이 나있다. 대떨이(상여놀이) 때는 빈 상여를 메고 동기간 집에만 들른다고 했다. 1회에 한한다. 연기리가 옛날 고을 터다.

동면편東面篇

제공자의 주소와 성명
주소: 충청남도 연기군 동면 합강리 93-2번지
성명: 안금길安金吉, 83세, 농업

(상여를 들어 올리면서)
요령: 땡그랑 땡그랑 땡그랑 땡그랑
앞소리: 우여 우여 우여 우여 우여 (5, 6회)
뒷소리: 우여 우여 우여 우여 우여 (5, 6회)

요령: 땡그랑 땡그랑 땡그랑 땡그랑
앞소리: 오호 오호 오호 오호
뒷소리: 오호 오호 오호 오호

요령: 땡그랑 땡그랑 땡그랑 땡그랑

앞소리: 천지천지 분할 후에 인간 세상 돌아와서

뒷소리: 오호 오호 오호 오호

요령: 땡그랑 땡그랑 땡그랑 땡그랑

앞소리: 저 세상이 멀다더니 오늘날로 영결이네

뒷소리: 오호 오호 오호 오호

요령: 땡그랑 땡그랑 땡그랑 땡그랑

앞소리: 영결종천 머다더니 문 앞 내가 황천이요

뒷소리: 오호 오호 오호 오호

요령: 땡그랑 땡그랑 땡그랑 땡그랑

앞소리: 북망산이 머다더니 앞산이라 북망일세

뒷소리: 오호 오호 오호 오호

요령: 땡그랑 땡그랑 땡그랑 땡그랑

앞소리: 인간세상 발인하다 이 세상에 도로 와서

뒷소리: 오호 오호 오호 오호

(상여를 메고 떠나면서)

요령: 땡그랑 땡그랑 땡그랑 땡그랑

앞소리: 이 세상에 나온 사람 뉘 덕으로 나왔는가

뒷소리: 오호 오호 오호 오호

요령: 땡그랑 땡그랑 땡그랑 땡그랑

앞소리: 부모님 전 뼈를 빌 제 아버님 전 은진경을

뒷소리: 오호 오호 오호 오호

요령: 땡그랑 땡그랑 땡그랑 땡그랑
앞소리: 은진경에 뼈를 빌고 어마님 전 연주경을
뒷소리: 오호 오호 오호 오호

요령: 땡그랑 땡그랑 땡그랑 땡그랑
앞소리: 연주경에 살을 빌어 이 세상을 도로 가니
뒷소리: 오호 오호 오호 오호

요령: 땡그랑 땡그랑 땡그랑 땡그랑
앞소리: 처량하고도 한심하다 이내 일생 한심하다
뒷소리: 오호 오호 오호 오호

(상여를 메고 떠나면서)
요령: 땡그랑 땡그랑 땡그랑 땡그랑
앞소리: 나는 가네 나는 가네 왔던 길로 다시 가네
뒷소리: 오호 오호 오호 오호

요령: 땡그랑 땡그랑 땡그랑 땡그랑
앞소리: 왔던 길이 어데런가 극락세계 저기런가
뒷소리: 오호 오호 오호 오호

요령: 땡그랑 땡그랑 땡그랑 땡그랑
앞소리: 가시길래 못 가겠네 차마 설워 못 가겠네
뒷소리: 오호 오호 오호 오호

요령: 땡그랑 땡그랑 땡그랑 땡그랑

앞소리: 대궐같은 집을 두고 황천길이 웬말인가

뒷소리: 오호 오호 오호 오호

요령: 땡그랑 땡그랑 땡그랑 땡그랑

앞소리: 황성천리 머나먼 길 누구를 보려고 황성을 가오

뒷소리: 오호 오호 오호 오호

요령: 땡그랑 땡그랑 땡그랑 땡그랑

앞소리: 만경창파 너른 바다 육지가 되면 오시려오

뒷소리: 오호 오호 오호 오호

요령: 땡그랑 땡그랑 땡그랑 땡그랑

앞소리: 한 번 병든 이내 몸이 기사회생 어렵구나

뒷소리: 오호 오호 오호 오호

요령: 땡그랑 땡그랑 땡그랑 땡그랑

앞소리: 자욱마다 눈물이요 걸음마다 한숨이라

뒷소리: 오호 오호 오호 오호

(발걸음을 재촉하면서)

요령: 땡그랑 땡그랑 땡그랑 땡그랑

앞소리: 오호 오호 홍도벽도 되었건만 낙화 점점이 눈물이라

뒷소리: 오호 오호

요령: 땡그랑 땡그랑 땡그랑 땡그랑

앞소리: 대해수에 흐르는 물 한번 가면 그만인데

뒷소리: 오호 오호

요령: 땡그랑 땡그랑 땡그랑 땡그랑
앞소리: 우리같은 인생이야 무슨 한이 있으리까
뒷소리: 오호 오호

요령: 땡그랑 땡그랑 땡그랑 땡그랑
앞소리: 유수같이 빠른 세월 죽을 줄을 몰랐더니
뒷소리: 오호 오호

(달구지를 하면서)
요령: 땡그랑 땡그랑 땡그랑 땡그랑
앞소리: 에헤 달기오 앞산을 보니 명기가 있고 뒷산을 보니 옥당이 있네
뒷소리: 에헤 달기오

요령: 땡그랑 땡그랑 땡그랑 땡그랑
앞소리: 당상학발 천년수요 슬하자손 만세영이라
뒷소리: 에헤 달기오

요령: 땡그랑 땡그랑 땡그랑 땡그랑
앞소리: 좌청룡에 우백호요 남주작에 북현무라
뒷소리: 에헤 달기오

요령: 땡그랑 땡그랑 땡그랑 땡그랑
앞소리: 이 유택을 마련하고 왕생극락 하십시오
뒷소리: 에헤 달기오

※ 1992년 3월 16일 하오 1시. 경로당 앞에서 안 씨를 만났다. 한 십년 젊어 보인다. 6척 장신에 호쾌한 성품이 장수의 원인인가 보다. 그는 젊어서 안 해 본 일도 없고 중국, 일본 등 안 가본 데가 없다고 했다. 한 마디로 그는 팔자가 좋은 분이다. 이곳에서는 하직인사를 4백 씩 하는 것이 특색이다.

금남면편錦南面篇

제공자의 주소와 성명

주소: 충청남도 연기군 금남면 대평리

성명: 오정근, 51세, 농업

(상여를 들어 올리면서)

요령: 땡그랑 땡그랑 땡그랑 땡그랑

앞소리: 우여 우여 우여 우여 우여 (5, 6회)

뒷소리: 우여 우여 우여 우여 우여 (5, 6회)

요령: 땡그랑 땡그랑 땡그랑 땡그랑

앞소리: 오호오 오호오아 에헤에 오호오아

뒷소리: 오호오 오호오아 에헤에 오호오아

요령: 땡그랑 땡그랑 땡그랑 땡그랑

앞소리: 저승길이 멀다더니 대문 밖이 저승일세

뒷소리: 오호오 오호오아 에헤에 오호오아

요령: 땡그랑 땡그랑 땡그랑 땡그랑

앞소리: 해당화야 해당화야 꽃 진다고 서러마라

뒷소리: 오호오 오호오아 에헤에 오호오아

요령: 땡그랑 땡그랑 땡그랑 땡그랑
앞소리: 명년 삼월 봄이 되면 너는 다시 피련마는
뒷소리: 오호오 오호오아 에헤에 오호오아

요령: 땡그랑 땡그랑 땡그랑 땡그랑
앞소리: 인생 한 번 죽어지면 다시 오기 어렵구나
뒷소리: 오호오 오호오아 에헤에 오호오아

(상여를 메고 떠나면서)
요령: 땡그랑 땡그랑 땡그랑 땡그랑
앞소리: 간다 간다 나는 간다 저승길로 나는 간다.
뒷소리: 오호오 오호오아 에헤에 오호오아

요령: 땡그랑 땡그랑 땡그랑 땡그랑
앞소리: 친구들이 모였어도 생전 친구 그뿐인가
뒷소리: 오호오 오호오아 에헤에 오호오아

요령: 땡그랑 땡그랑 땡그랑 땡그랑
앞소리: 앞선 사자 잡아끌고 뒤선 사자 등 때리니
뒷소리: 오호오 오호오아 에헤에 오호오아

요령: 땡그랑 땡그랑 땡그랑 땡그랑
앞소리: 애고 애고 나 죽겠소 쉬었다가 다시 가오
뒷소리: 오호오 오호오아 에헤에 오호오아

요령: 땡그랑 땡그랑 땡그랑 땡그랑

앞소리: 들은 체도 아니 하고 갈 길만을 재촉하니

뒷소리: 오호오 오호오아 에헤에 오호오아

요령: 땡그랑 땡그랑 땡그랑 땡그랑

앞소리: 간다 간다 나는 간다 저승길로 나는 간다

뒷소리: 오호오 오호오아 에헤에 오호오아

요령: 땡그랑 땡그랑 땡그랑 땡그랑

앞소리: 부모형제 이별하고 황천길로 나는 간다

뒷소리: 오호오 오호오아 에헤에 오호오아

요령: 땡그랑 땡그랑 땡그랑 땡그랑

앞소리: 화무는 십일홍이요 달도 차면 기우나니

뒷소리: 오호오 오호오아 에헤에 오호오아

요령: 땡그랑 땡그랑 땡그랑 땡그랑

앞소리: 노세 노세 젊어서 놀아 늙어지면 못노느니라

뒷소리: 오호오 오호오아 에헤에 오호오아

요령: 땡그랑 땡그랑 땡그랑 땡그랑

앞소리: 작년같은 험한 세월 꿈결같이 다 보내고

뒷소리: 오호오 오호오아 에헤에 오호오아

요령: 땡그랑 땡그랑 땡그랑 땡그랑

앞소리: 금년 새 해 접어들어 홍수대살이나 풀고 가세

뒷소리: 오호오 오호오아 에헤에 오호오아

요령: 땡그랑 땡그랑 땡그랑 땡그랑

앞소리: 마음가짐 먹은 대로 소원성취 이루리다

뒷소리: 오호오 오호오아 에헤에 오호오아

(발걸음을 재촉하면서)

요령: 땡그랑 땡그랑 땡그랑 땡그랑

앞소리: 어차 어차

뒷소리: 어차 어차

요령: 땡그랑 땡그랑 땡그랑 땡그랑

앞소리: 어차 어차

뒷소리: 어차 어차

(달구지를 하면서)

요령: 땡그랑 땡그랑 땡그랑 땡그랑

앞소리: 에헤여 달고 곤륜산 일지맥이 이 땅 위에 떨어져서

뒷소리: 에헤여 달고

요령: 땡그랑 땡그랑 땡그랑 땡그랑

앞소리: 이 나라가 생겼으니 해동은 조선이라

뒷소리: 에헤여 달고

요령: 땡그랑 땡그랑 땡그랑 땡그랑

앞소리: 함경도라 제일산은 백두산이 주봉이요

뒷소리: 에헤여 달고

요령: 땡그랑 땡그랑 땡그랑 땡그랑

앞소리: 그 산맥이 떨어져서 충청도라 계룡산이

뒷소리: 에헤여 달고

요령: 땡그랑 땡그랑 땡그랑 땡그랑

앞소리: 계룡산이 낙맥하여 충청남도 연기군에

뒷소리: 에헤여 달고

요령: 땡그랑 땡그랑 땡그랑 땡그랑

앞소리: 오봉산이 솟았으니 그 아니도 명산인가

뒷소리: 에헤여 달고

※ 1989년 12월 9일 하오 2시. 위 만가 역시 연기군문화원이 발행한 '향토사료鄕土史料' 제5집 우리 고장의 민속에 수록된 것을 문화원의 양해를 얻어 필자의 편의에 따라 재구성한 것임을 밝힌다. 연기 지방에서는 달구지의 노래가 만가의 중추를 이루고 있다. 달구지의 노래 일부만을 소개한다.

예산군편禮山郡篇

　예산군은 백제 때는 오산현烏山縣이었다. 통일신라 때는 고산현孤山縣이라 칭하고 임성군의 속령으로 있었다. 919년(태조2)에 비로소 예산禮山이란 이름을 얻었다. 1895년에 군으로 승격되었고 1914년에 대흥군과 덕산현을 합하여 오늘의 예산군이 되었다.

　예산향교는 예산읍 향천리에 있다. 가까운 거리에 향천사香泉寺가 있다. 향천사는 향로봉 기슭에 있는데 1,200년의 역사를 지닌 대사찰이다. 840년 (문무왕2)에 보조국사의 개창설이 전한다. 보조국사가 당나라에서 3,053위의 불상을 모셔 왔다. 금 까마귀가 길을 인도하며 이곳에 내려 앉아 낙엽을 헤치고 물을 찍어 먹었다. 물에서 향내가 진동하여 향천이라고 했다는 전설이 전해 온다. 계곡에 물이 없어 생긴 전설이라 추측한다. 그 날 이후로 덕봉산이 금오산이 되고 절 이름도 향천사가 되었다. 개울 건너 천불전에는 전설의 소형 나한 1,035위가 모셔 있다. 그 밖의 전각은 몇 해 전에 복원했다. 산성리는 백제시대부터 고려조까지 구읍이었다. 예산산성이 있다. 토성이다. 현 예산읍은 조선조에 옮겨 온 신읍이다. 성 안에 화랑묘를 복원했다. 김유신과 원술랑이 당군을 축출했다는 고사에서 연유한다. 간양리의 도고산 산록에는 당간지주가 있다. 598년경에 개창된 사찰이 150년 전에 폐사되면서 당간지주만 남아 있다. 예산군청 정원에는 삼층석탑이 서 있다. 당초에 가야사지에 있었던 석탑이었다. 일본인이 반출하려다가 보덕사 김관용 주지의 항의로 좌절되었고 현 군청 정원에 세워져 있다. 고려 시대 석탑이다.

　덕산면은 옛날 덕산현의 고을 터다. 덕산온천으로 유명하다. 읍내리에는

덕산향교가 있다. 덕산읍성의 흔적은 거의 남아있지 않다. 충의사는 윤봉길 의사를 모신 사당이다. 광장에는 사적비와 충의관이 있다. 도로 건너 윤의사의 고택과 유물전시관이 있다. 윤의사의 동상과 기념비도 조성되어 있다. 윤봉길이 네 살 때 이곳으로 이사와 1930년 23세 때 상해로 망명할 때까지 살았던 고가다. 당호 '저한당狙韓堂'이란 편액이 걸려있다. 덕숭산 남록에는 수덕사가 있다. 백제 무왕 때 혜현대사의 초창설이 가장 유력하다. 수덕사 대웅전은 1308년(충렬왕34)에 창건되었다. 경내에 삼층석탑와 칠층석탑이 서 있다.

삽교읍 신리에는 수암사지와 석조보살입상이 있다. 수암산 중턱에 있다. 매우 장엄한 거불이다. 머리에 갓 형의 갓을 썼다. 전체 모습이 관촉사의 은진미륵과 비슷하다. 괴체화된 체구에다 의문이 도식적이다. 높이 5.3미터다. 개창조와 개창연대는 미상이다.

광시면 동산리 봉수산 남쪽에 대연사가 있다. 규모는 작지만 백제의 고찰이다. 백제 부흥을 꾀했던 도침 스님이 주석했던 명찰이다. 극락전 정면에는 오층석탑이 있다. 고려 때 조성한 탑이다. 관음리에는 한말의 충신 최익현의 묘소가 있다. 재실이 있고 춘추대의비가 서 있다.

신안면 용궁리에는 추사 김정희 고택과 묘소가 있다. 추사 고택은 용산 앵무봉 기슭에 위치하고 있다. 사랑채, 안채, 추사영당이 ㅁ자형으로 구성돼 있다. 이 고택은 추사의 증조부 월성위 김한신이 건축했다. 월성위는 영조의 큰딸인 화순옹주의 부마다. 각종 유물은 김석환 씨가 소장하고 있다고 한다. 고가 밖에는 추사가 마신 우물이 있고 가까운 산자락에 추사의 묘소가 있다. 또 하나의 산 지맥에는 김한신과 화순옹주의 묘소가 있다. 부군이 38세의 젊은 나이로 타계하자 순절한 왕실의 유일한 열녀. 가까이에 화순옹주의 정려문이 있다. 정조가 내린 정문이다. 거기서 1백 여 미터 거리에 추사의 고조부 김흥경의 묘소가 있다. 묘소 아래쪽에 백송이 있다. 추사가 부친 유당을 따라 갔다가 가져 와 심은 나무다. 원목은 죽고 새로 난 백송이다. 오석산 동쪽에는 화암사가 있다. 폐사된 것을 1752년 월성위가

중건했다. 절 이름은 영조가 지었고 현판은 월성위의 친필이다.

대술면 상항리 밭머리에 석불이 있다. 등신대다. 바위에 석불을 각하고 후면에 연꽃을 둘렀다. 연꽃 속에 부처님이 결가부좌하고 있다. 고려시대 작품이다. 장복리 산기슭에도 시대를 알 수 없는 삼층석탑이 있다. 또 이남규의 고가가 있다. 사랑채는 일자형이고 안채는 ㄷ자형이다. 이티리에는 고려조의 강민첨 장군의 묘소와 신도비가 서 있다. 강민첨은 강감찬 장군의 부장으로 병부상서에 오른 문인이고 학자다.

대흥면 소재지는 예당저수지 위쪽에 위치한다. 옛 대흥현 시절의 고을 터다. 동헌과 아문이 남아 있다. 임성아문이란 편액이 걸려 있다. 동헌 뒤뜰에는 척화비가 서 있다. 옹주아기씨태실비도 있다. '乾隆十八年건륭십팔년' 생이다. 1753년에 해당하니 필시 영조의 딸이다. 임성아문 정문에는 이성만형제효제비가 서 있다. 이성만과 이순 형제는 고려 말엽 이 고장에 살았던 효자다. 1497년 가방교에 효제비를 세웠는데 예당저수지가 생기면서 이곳으로 옮겼다. 대흥읍성지는 거의 찾아 볼 수 없다. 봉수산 정상에는 임존성이 있다. 임존성은 백제 부흥군이 최후 항쟁했던 성이다. 성 안에는 백제군이 마셨던 청수정이 있고 석성 유지가 남아 있다. 1,500년의 역사를 지닌 서부 제일 산성이다. 이 산성에서 도침, 복신, 흑치상지, 지수신 장군 등이 나당연합군에 항쟁했다.

봉산면 화전리에는 사면석불이 유명하다. 야산 정상에 있다. 속칭 불당골이라고 한다. 땅에 묻혀 있다가 1983년에 불상임이 확인되었다. 백제 예술의 정수라는 평을 받고 있다. 납석계의 자연 괴석 4면에 불상을 조각했다. 사면석불 모두 머리가 없어진 것이 통탄스럽다. 석불 조성연대는 550년경이며 파손된 것은 17세기 초로 보고 있다. 이유는 미상이다. 주위에 법당지도 발견되었다. 금치리에는 이억 장군의 정문이 있다. 장군은 병자호란 때 남한산성에서 순국했다.

덕산면 상가리에는 남연군 이구의 묘소와 신도비가 있다. 남연군은 대원군 부친이다. 대원군이 정만인 지사에게 부탁하여 잡은 명당이다. 그 자리

는 1,400년의 역사를 가진 가야사가 있었다. 뒤쪽 구릉에는 나옹화상이 세운 석탑이 서 있었다. 그 금탑 자리가 남연군 묘소가 되었다. 대원군이 가야사를 불사르고 금탑을 헐어낸 뒤 남연군의 묘로 사용했다. 상가리 앞산에는 보덕사가 있다. 대원군이 집권한 후 속죄의 뜻으로 세운 사찰이다. 북쪽 계곡에는 미륵불이 외로이 서 있다. 가야사 유물이다. 광천리에는 남은들 상여가 보존돼 있다. 남연군 묘를 이장할 때 상여를 맨 광천리 주민들의 성의에 보답하기 위해 대원군이 하사한 궁중 상여다.

고덕면 석곡리에는 석탑과 미륵불이 마을회관 앞에 서 있다. 3백 년 전에 이 주위에 있었다는 사찰의 유물이다.

예산읍편禮山邑篇

제공자의 주소와 성명
주소: 충청남도 예산군 예산읍 신례원 108번지
성명: 조귀봉曹貴奉, 90세, 농부

(상여를 들어 올리면서)
요령: 땡그랑 땡그랑 땡그랑 땡그랑
앞소리: 우여 우여 우여 (3, 4회)
뒷소리: 우여 우여 우여 (3, 4회)

요령: 땡그랑 땡그랑 땡그랑 땡그랑
앞소리: 이팔청춘 젊던 몸이 어제인 듯 하더니만
뒷소리: 오호 오호 허허 허허

요령: 땡그랑 땡그랑 땡그랑 땡그랑

앞소리: 아침나절 성턴 몸이 저녁나절 병이 들어

뒷소리: 오호 오호 허허 허허

요령: 땡그랑 땡그랑 땡그랑 땡그랑

앞소리: 한 번 가면 못 올 이 길 애절하고 서럽고나

뒷소리: 오호 오호 허허 허허

요령: 땡그랑 땡그랑 땡그랑 땡그랑

앞소리: 강천일월 하수심한데 바람만 불어도 임 생각

뒷소리: 오호 오호 허허 허허

요령: 땡그랑 땡그랑 땡그랑 땡그랑

앞소리: 일 년은 열두 달이요 삼백육십 하고도 오일이라

뒷소리: 오호 오호 허허 허허

(상여를 메고 떠나면서)

요령: 땡그랑 땡그랑 땡그랑 땡그랑

앞소리: 석양에 재를 넘고 나의 갈 길은 천리로다

뒷소리: 오호 오호 허허 허허

요령: 땡그랑 땡그랑 땡그랑 땡그랑

앞소리: 사해창생 농부들아 일생 신고 원망마라

뒷소리: 오호 오호 허허 허허

요령: 땡그랑 땡그랑 땡그랑 땡그랑

앞소리: 사농공상 생긴 후에 귀중할손 농사로다

뒷소리: 오호 오호 허허 허허

요령: 땡그랑 땡그랑 땡그랑 땡그랑

앞소리: 당신이 살면 천년을 사나 내가 살면 만년을 사나

뒷소리: 오호 오호 허허 허허

요령: 땡그랑 땡그랑 땡그랑 땡그랑

앞소리: 인생이 한 번 죽어지면 만수장림에 운무로다

뒷소리: 오호 오호 허허 허허

요령: 땡그랑 땡그랑 땡그랑 땡그랑

앞소리: 화호화피 난화골이요 지인지면 부지심이라

뒷소리: 오호 오호 허허 허허

요령: 땡그랑 땡그랑 땡그랑 땡그랑

앞소리: 나비 없는 동산에서 꽃이 핀들 무엇하리

뒷소리: 오호 오호 허허 허허

요령: 땡그랑 땡그랑 땡그랑 땡그랑

앞소리: 님이 없는 방안에다 불을 켠들 무엇하리

뒷소리: 오호 오호 허허 허허

요령: 땡그랑 땡그랑 땡그랑 땡그랑

앞소리: 평탄한 길 지나가고 태산준령 만났고나

뒷소리: 오호 오호 허허 허허

(발걸음을 재촉하면서)

요령: 땡그랑 땡그랑 땡그랑 땡그랑

앞소리: 오호 오호 산천초목 젊어지고 우리 인생 백발 되네

뒷소리: 오호 오호 허허 허허

요령: 땡그랑 땡그랑 땡그랑 땡그랑
앞소리: 당신이 살면 천년을 사나 내가 살면 만년을 사나
뒷소리: 오호 오호 허허 허허

요령: 땡그랑 땡그랑 땡그랑 땡그랑
앞소리: 국태민안 시화연풍 골골마다 풍년이라
뒷소리: 오호 오호 허허 허허

요령: 땡그랑 땡그랑 땡그랑 땡그랑
앞소리: 당상부모 천년수요 슬하자손 만세영이라
뒷소리: 오호 오호 허허 허허

요령: 땡그랑 땡그랑 땡그랑 땡그랑
앞소리: 개문하니 만복래요 소지하니 황금출이라
뒷소리: 오호 오호 허허 허허

요령: 땡그랑 땡그랑 땡그랑 땡그랑
앞소리: 고대광실 높이 짓고 태평성대 누려보세
뒷소리: 오호 오호 허허 허허

(달구지를 하면서)
요령: 땡그랑 땡그랑 땡그랑 땡그랑
앞소리: 어허 어허 달고 산산마다 명산이요 골골마다 명승지라
뒷소리: 어허 어허 달고

요령: 땡그랑 땡그랑 땡그랑 땡그랑

앞소리: 한 낙맥이 뚝 떨어져서 이 터전이 생겼구나

뒷소리: 어허 어허 달고

요령: 땡그랑 땡그랑 땡그랑 땡그랑

앞소리: 백자천손 부귀영화 뉘 아니라 좋으리까

뒷소리: 어허 어허 달고

요령: 땡그랑 땡그랑 땡그랑 땡그랑

앞소리: 천사만사 대길이요 운수명수 대통이라

뒷소리: 어허 어허 달고

요령: 땡그랑 땡그랑 땡그랑 땡그랑

앞소리: 이 명당이 뉘 유택인고 김 서방네 신후지로세

뒷소리: 어허 어허 달고

※ 1989년 5월 18일 하오 2시. 그 지방 주민을 수소문했다. 90세 노인이 만가의 권위자
인데 지금은 하지 않는다고 했다. 그렇지만 나는 조 씨를 찾아가 상례에 관한 대담을
하며 만가 채집에 성공했다. 그는 내가 만난 만가 제공자 중 최고령자다. 여기서는 평
토제를 '문산제'라고 하고 달구지를 '회다지'라고 한다.

광시면편光時面篇

제공자의 주소와 성명
주소: 충청남도 예산군 광시면 동산리 493번지
성명: 조상덕趙尙德, 66세, 농부

(상여를 들어 올리면서)

요령: 땡그랑 땡그랑 땡그랑 땡그랑

앞소리: 우여 우여 우여 우여 (3, 4회)

뒷소리: 우여 우여 우여 우여 (3, 4회)

요령: 땡그랑 땡그랑 땡그랑 땡그랑

앞소리: 어허허 에헤이 어하 명사십리 해당화야 꽃이 진다고 서러마라

뒷소리: 어허허 에헤이 어하

요령: 땡그랑 땡그랑 땡그랑 땡그랑

앞소리: 명년 삼월 봄이 오면 너는 다시 피련마는

뒷소리: 어허허 에헤이 어하

요령: 땡그랑 땡그랑 땡그랑 땡그랑

앞소리: 우리 인생 한 번 가면 다시 오지 못하리라

뒷소리: 어허허 에헤이 어하

요령: 땡그랑 땡그랑 땡그랑 땡그랑

앞소리: 병풍 속에 걸린 달이 만월이 되면 오실란가

뒷소리: 어허허 에헤이 어하

요령: 땡그랑 땡그랑 땡그랑 땡그랑

앞소리: 가마솥에 삶은 개가 컹컹 짖으면 오실란가

뒷소리: 어허허 에헤이 어하

(상여를 메고 떠나면서)

요령: 땡그랑 땡그랑 땡그랑 땡그랑

앞소리: 천지천지 분할 후에 인간세상 돌아와서
뒷소리: 어허허 에헤이 어하

요령: 땡그랑 땡그랑 땡그랑 땡그랑
앞소리: 명정 공포 갈라서라 연 가신다 불 밝혀라
뒷소리: 어허허 에헤이 어하

요령: 땡그랑 땡그랑 땡그랑 땡그랑
앞소리: 새벽달이 차츰 뜨니 벽수비풍 슬슬 분다
뒷소리: 어허허 에헤이 어하

요령: 땡그랑 땡그랑 땡그랑 땡그랑
앞소리: 말 잘 하는 소진장의 육국왕은 달랬어도
뒷소리: 어허허 에헤이 어하

요령: 땡그랑 땡그랑 땡그랑 땡그랑
앞소리: 염라대왕 못 달래고 영결종천 당하였네
뒷소리: 어허허 에헤이 어하

요령: 땡그랑 땡그랑 땡그랑 땡그랑
앞소리: 처자권속 다 버리고 북망산천 돌아서니
뒷소리: 어허허 에헤이 어하

요령: 땡그랑 땡그랑 땡그랑 땡그랑
앞소리: 무주공산 깊은 밤에 두견으로 벗을 삼아
뒷소리: 어허허 에헤이 어하

요령: 땡그랑 땡그랑 땡그랑 땡그랑

앞소리: 월야청청 달 밝은데 소상팔경 구경가세

뒷소리: 어허허 에헤이 어하

요령: 땡그랑 땡그랑 땡그랑 땡그랑

앞소리: 도화동아 잘 있거라 우리 집도 잘 있거라

뒷소리: 어허허 에헤이 어하

(발걸음을 재촉하면서)

요령: 땡그랑 땡그랑 땡그랑 땡그랑

앞소리: 어허이 어하 천년 집을 하직하고 만년유택 찾아가네

뒷소리: 어허허 에헤이 어하

요령: 땡그랑 땡그랑 땡그랑 땡그랑

앞소리: 우리 인생 늙어가서 한 번 아차 죽어지면

뒷소리: 어허허 에헤이 어하

요령: 땡그랑 땡그랑 땡그랑 땡그랑

앞소리: 화장장터 공동묘지 북망산천을 찾아가네

뒷소리: 어허허 에헤이 어하

요령: 땡그랑 땡그랑 땡그랑 땡그랑

앞소리: 유수같이 가는 세월 섬광처럼 빠르고나

뒷소리: 어허허 에헤이 어하

요령: 땡그랑 땡그랑 땡그랑 땡그랑

앞소리: 늙거들랑 병이 없고 병 없거든 늙지마소

뒷소리: 어허허 에헤이 어하

(달구지를 하면서)

요령: 덩더쿵 덩더쿵 덩기 덩기 덩더쿵

앞소리: 어기어차 달고 여보시오 달고꾼들 달고질을 하실 때에

뒷소리: 어기어차 달고

요령: 덩더쿵 덩더쿵 덩기 덩기 덩더쿵

앞소리: 목소리를 합하여서 기운차게 하시면은

뒷소리: 어기어차 달고

요령: 덩더쿵 덩더쿵 덩기 덩기 덩더쿵

앞소리: 먼 데 사람 듣기 좋고 가까운 데 사람 듣기 좋아

뒷소리: 어기어차 달고

요령: 덩더쿵 덩더쿵 덩기 덩기 덩더쿵

앞소리: 이 명당 이 터전에 부귀영화 누리리다

뒷소리: 어기어차 달고

요령: 덩더쿵 덩더쿵 덩기 덩기 덩더쿵

앞소리: 대흥산 정기 내려와서 이 명당에 모여 있네

뒷소리: 어기어차 달고

※ 1989년 4월 12일 하오 3시. 조 씨는 남의 일을 하다가 잠깐 쉬는 시간을 이용하여 내게 자료를 제공하여 주었다. 키는 작은 편이지만 성량은 풍부했다. 광시면에서 제1인자다. 달구지를 할 때는 요령 대신 북이나 장구를 쓰는 것이 이 지방의 특색이다.

> **제공자의 주소와 성명**
> 주소: 충청남도 예산군 응봉면 노화리 263번지
> 성명: 장동헌張東憲, 55세, 농부

(상여를 들어 올리면서)

요령: 땡그랑 땡그랑 땡그랑 땡그랑

앞소리: 우어 우어 우어 (3, 4회)

뒷소리: 우어 우어 우어 (3, 4회)

요령: 땡그랑 땡그랑 땡그랑 땡그랑

앞소리: 에헤이 어하 에헤이 어하

뒷소리: 에헤이 어하 에헤이 어하

요령: 땡그랑 땡그랑 땡그랑 땡그랑

앞소리: 간다 간다 나는 간다 이제 가면 언제 오나

뒷소리: 에헤이 어하 에헤이 어하

요령: 땡그랑 땡그랑 땡그랑 땡그랑

앞소리: 황천길이 멀다더니 대문 밖에가 저승일세

뒷소리: 에헤이 어하 에헤이 어하

요령: 땡그랑 땡그랑 땡그랑 땡그랑

앞소리: 앞으로 보면 맏상제 뒤를 보면 어린 상제

뒷소리: 에헤이 어하 에헤이 어하

요령: 땡그랑 땡그랑 땡그랑 땡그랑

앞소리: 백세향수 하렸더니 오늘 내가 이렇게 간단 말가

뒷소리: 에헤이 어하 에헤이 어하

요령: 땡그랑 땡그랑 땡그랑 땡그랑

앞소리: 슬프고도 서럽도다 어느 세월에 다시 태어날까

뒷소리: 에헤이 어하 에헤이 어하

(상여를 메고 떠나면서)

요령: 땡그랑 땡그랑 땡그랑 땡그랑

앞소리: 내가 가기는 간다마는 눈물이 앞을 가려 못 가겠네

뒷소리: 에헤이 어하 에헤이 어하

요령: 땡그랑 땡그랑 땡그랑 땡그랑

앞소리: 친구들아 잘 있소 오늘 내가 떠나가네

뒷소리: 에헤이 어하 에헤이 어하

요령: 땡그랑 땡그랑 땡그랑 땡그랑

앞소리: 해당화야 해당화야 꽃 진다고 서러마라

뒷소리: 에헤이 어하 에헤이 어하

요령: 땡그랑 땡그랑 땡그랑 땡그랑

앞소리: 너는 명년 춘삼월에 다시 꽃을 피우지만

뒷소리: 에헤이 어하 에헤이 어하

요령: 땡그랑 땡그랑 땡그랑 땡그랑

앞소리: 인생 한 번 죽어 가면 움이 나나 싹이 나나

뒷소리: 에헤이 어하 에헤이 어하

요령: 땡그랑 땡그랑 땡그랑 땡그랑
앞소리: 인삼 녹용 약을 쓴들 약 효험이 있을손가
뒷소리: 에헤이 어하 에헤이 어하

요령: 땡그랑 땡그랑 땡그랑 땡그랑
앞소리: 판수 불러 경을 읽은들 경덕이나 입을손가
뒷소리: 에헤이 어하 에헤이 어하

요령: 땡그랑 땡그랑 땡그랑 땡그랑
앞소리: 무녀 불러 굿을 하나 굿덕인들 있을소냐
뒷소리: 에헤이 어하 에헤이 어하

요령: 땡그랑 땡그랑 땡그랑 땡그랑
앞소리: 가세 가세 어서 가세 하관시간 늦어가네
뒷소리: 에헤이 어하 에헤이 어하

요령: 땡그랑 땡그랑 땡그랑 땡그랑
앞소리: 이 세상을 생각하니 하루아침 이슬과 같네
뒷소리: 에헤이 어하 에헤이 어하

(발걸음을 재촉하면서) 자진모리
요령: 땡그랑 땡그랑 땡그랑 땡그랑
앞소리: 부모은공 못 다 갚고 나는 가네 나는 가네
뒷소리: 에헤이 어하 에헤이 어하

요령: 땡그랑 땡그랑 땡그랑 땡그랑

앞소리: 산을 넘고 물을 건너 여기 저기 양지 쪽이냐

뒷소리: 에헤이 어하 에헤이 어하

요령: 땡그랑 땡그랑 땡그랑 땡그랑

앞소리: 젊어서 벌어놓고 늙어지면 쓰고나 가게

뒷소리: 에헤이 어하 에헤이 어하

요령: 땡그랑 땡그랑 땡그랑 땡그랑

앞소리: 애들 쓰네 애들 쓰네 열두 군정 애들 쓰네

뒷소리: 에헤이 어하 에헤이 어하

요령: 땡그랑 땡그랑 땡그랑 땡그랑

앞소리: 이집 저집 다 제쳐놓고 뗏장집이 웬말이냐

뒷소리: 에헤이 어하 에헤이 어하

(달구지를 하면서)

요령: 땡그랑 땡그랑 땡그랑 땡그랑

앞소리: 두 줄기 명기가 이 자리로 떨어졌네

뒷소리: 에헤라 달고

요령: 땡그랑 땡그랑 땡그랑 땡그랑

앞소리: 천년만년 나갈 길 쿵쿵쿵 다궈나 주게

뒷소리: 에헤라 달고

요령: 땡그랑 땡그랑 땡그랑 땡그랑

앞소리: 주위 사방을 둘러보니 거칠 것 없고 확 뚫렸네

뒷소리: 에헤라 달고

요령: 땡그랑 땡그랑 땡그랑 땡그랑
앞소리: 천석 만석 할 자리여 군게나 다궈 주소
뒷소리: 에헤라 달고

※ 1989년 5월 20일 하오 4시. 장 씨는 내 숙소 주인과 다정한 친구였다. 우연히 숙소 주인과 나눈 대화 속에 그가 이름난 선소리꾼임을 알게 되었다. 천만다행한 일이었다. 응봉면 일대에서는 그를 능가할 사람이 없다. 청이 좋아 구수하다. 며칠 후 그는 녹음을 해 녹음테이프를 나에게 건네주었다. 성의가 고마웠다.

덕산면편德山面篇

> **제공자의 주소와 성명**
> 주소: 충청남도 예산군 덕산면 시량리 435번지
> 성명: 인종명印鐘明, 47세, 건축업

(상여를 들어 올리면서)
요령: 땡그랑 땡그랑 땡그랑 땡그랑
앞소리: 우여 우여 우여 (3, 4회)
뒷소리: 우여 우여 우여 (3, 4회)

요령: 땡그랑 땡그랑 땡그랑 땡그랑
앞소리: 허허 허하 에헤이 허하
뒷소리: 허허 허하 에헤이 허하

요령: 땡그랑 땡그랑 땡그랑 땡그랑

앞소리: 가네 가네 나는 가네 저승으로 나는 가네

뒷소리: 허허 허하 에헤이 허하

요령: 땡그랑 땡그랑 땡그랑 땡그랑

앞소리: 잘들 있어요 안녕히들 계세요 동네 친지 여러분들

뒷소리: 허허 허하 에헤이 허하

요령: 땡그랑 땡그랑 땡그랑 땡그랑

앞소리: 이제 가면 언제 오나 오마는 날을 일러주오

뒷소리: 허허 허하 에헤이 허하

요령: 땡그랑 땡그랑 땡그랑 땡그랑

앞소리: 북망산이 머다더니 대문 밖이 북망이네

뒷소리: 허허 허하 에헤이 허하

요령: 땡그랑 땡그랑 땡그랑 땡그랑

앞소리: 일월이라 제석님께 명과 복을 발원하세

뒷소리: 허허 허하 에헤이 허하

(상여를 메고 떠나면서)

요령: 땡그랑 땡그랑 땡그랑 땡그랑

앞소리: 어찌 갈꼬 어찌 갈꼬 머나먼 황천길을

뒷소리: 허허 허하 에헤이 허하

요령: 땡그랑 땡그랑 땡그랑 땡그랑

앞소리: 산지조종은 곤륜산이요 수지조종은 황하수라

뒷소리: 허허 허하 에헤이 허하

요령: 땡그랑 땡그랑 땡그랑 땡그랑
앞소리: 인지조종은 순덕이요 국지조종은 조선이라
뒷소리: 허허 허하 에헤이 허하

요령: 땡그랑 땡그랑 땡그랑 땡그랑
앞소리: 여보시오 농부님네 이내 말씀 들어보소
뒷소리: 허허 허하 에헤이 허하

요령: 땡그랑 땡그랑 땡그랑 땡그랑
앞소리: 우리 농부 평생 할 일 농사밖에 또 있는가
뒷소리: 허허 허하 에헤이 허하

요령: 땡그랑 땡그랑 땡그랑 땡그랑
앞소리: 농부들의 멍든 가슴을 그 뉘라서 알아줄까
뒷소리: 허허 허하 에헤이 허하

요령: 땡그랑 땡그랑 땡그랑 땡그랑
앞소리: 백양으로 정자 삼고 뗏장으로 이불 삼아
뒷소리: 허허 허하 에헤이 허하

요령: 땡그랑 땡그랑 땡그랑 땡그랑
앞소리: 구름 안개 깊은 곳에 열손기를 옆에 놓고
뒷소리: 허허 허하 에헤이 허하

요령: 땡그랑 땡그랑 땡그랑 땡그랑

앞소리: 자는 듯이 누웠으니 한 꿈속의 티끌이라

뒷소리: 허허 허하 에헤이 허하

(발걸음을 재촉하면서)

요령: 땡그랑 땡그랑 땡그랑 땡그랑

앞소리: 어허이 어하 하늘에 선녀는 구름을 타고

뒷소리: 어허이 어하

요령: 땡그랑 땡그랑 땡그랑 땡그랑

앞소리: 바다의 용왕은 거북을 타고

뒷소리: 어허이 어하

요령: 땡그랑 땡그랑 땡그랑 땡그랑

앞소리: 연지곤지 새색시는 꽃가마 타고

뒷소리: 어허이 어하

요령: 땡그랑 땡그랑 땡그랑 땡그랑

앞소리: 꼬마 신랑 내 낭군은 당나귀 타고

뒷소리: 어허이 어하

요령: 땡그랑 땡그랑 땡그랑 땡그랑

앞소리: 오늘의 맹인은 꽃상여를 탔네

뒷소리: 어허이 어하

(달구지를 하면서)

요령: 땡그랑 땡그랑 땡그랑 땡그랑

앞소리: 헤헤이여 달고에 백두산 정기가 뚝 떨어져서 금강산이 생겼구나.

뒷소리: 헤헤이여 달고에

요령: 땡그랑 땡그랑 땡그랑 땡그랑
앞소리: 금강산 정기가 뚝 떨어져서 묘향산이 생겼구나
뒷소리: 헤헤이여 달고에

요령: 땡그랑 땡그랑 땡그랑 땡그랑
앞소리: 묘향산 정기가 뚝 떨어져서 삼각산이 생겼구나
뒷소리: 헤헤이여 달고에

요령: 땡그랑 땡그랑 땡그랑 땡그랑
앞소리: 삼각산 정기가 뚝 떨어져서 계룡산이 생겼구나
뒷소리: 헤헤이여 달고에

요령: 땡그랑 땡그랑 땡그랑 땡그랑
앞소리: 계룡산 정기가 뚝 떨어져서 가야산이 생겼구나
뒷소리: 헤헤이여 달고에

※ 1990년 12월 13일 하오 4시. 사전에 전화로 약속하고 인 씨를 찾아갔다. 그는 이웃의 면까지 널리 알려진 분이었다. 상인과 상여 뒤를 따른 사람들을 울릴 수 있는 문학적 실력이 있었다. 그때그때 분위기에 맞춰 즉흥적으로 작사할 수 있는 실력자라야 그게 가능하다. 이 지방은 서둘러 갈 때는 상두꾼을 선창, 후창으로 양분하여 '어허이 어하' 하면서 행진하는 특례가 있다. 상여놀이(흘르기)를 1회 정도 한다고 한다.

온양시溫陽市·아산군편牙山郡篇

아산군은 온양, 아산, 신창의 3개현이 합쳐서 이루어졌다. 최근에 온양이 시로 승격되어 온양시가 되었다. 온양시는 백제시대에는 탕정군湯井郡이었다. 신라 문무왕 때 한때 온주溫州라고 했다. 고려 초에는 온수군溫水郡으로 고쳤다. 1442년(세종24)에 비로소 온양이란 이름을 얻게 되었다. 온양은 1914년에 아산군으로 통합되었다. 온양은 백제 때부터 탕정군이란 이름을 얻어 일찍이 온천과 관계가 있었음을 나타내고 있다. 온양에는 온양관광호텔이 있다. 경내에는 주필신정비가 있다. 세조가 이곳을 납시었을 때 온천 뜰에서 냉천冷泉이 솟아 매우 상서로운 일이라고 하여 1476년(성종12)에 세운 비다. 임원준이 찬했다. 또 같은 경내에 영괴대비가 있다. 신정비의 반대쪽이다. 1760년(영조35) 8월에 영조가 온양에 왔을 때 사도세자가 따라와서 무술을 익혔던 사석을 기념하기 위해 1795년(정조19)에 정조가 세 그루의 괴목을 심게 하고 '영괴대靈槐臺'라고 명명했다. 현판은 정조의 친필이고 비문은 윤행임이 썼다. 온천역 광장에는 이충무공비각이 서 있지만 역사성은 없다.

구온양 읍내리에는 온양향교가 있다. 읍내리 입구 도로변에는 당간지주가 있다. 매우 소박한 작품이다. 사찰의 이름도 남기지 않았는데 어쩌면 읍내리에서 관아를 개기하면서 사찰을 헐린 것으로 본다. 당간지주에서 더 들어가면 온주아문이 나온다. 이층 누각으로 온양동헌의 아문이다. 온주아문은 1871년(고종8)에 대원군의 영으로 세워졌다. 아문 뒤쪽에는 동헌이 상기 남아있어 귀중한 자료가 된다.

아산군 배방면 중리 행단마을에는 세종 당시의 명재상 맹사성의 고택이

있다. 속칭 맹씨행단이다. 설화산을 등지고 적당히 높은 구릉 위에 서 있다. 고려 말에 최영 장군이 심었다는 은행나무 두 그루가 서 있어서 행단이다. 이 고택은 최영 장군의 집터였는데 손자사위인 맹사성에게 소유권이 넘어가 이후 맹씨행단이 되었다. 맹사성의 고택은 ㄷ자형으로 사적지로 지정된 후 복원했다. 경내에는 세덕사란 사당이 있다. 전신은 금곡서원이다. 맹씨행단 뒤쪽 언덕에는 구괴정의 유지가 있다. 영상 황희, 좌상 맹사성, 우상 허형이 각각 3그루의 괴목을 심었다고 하여 구괴정이라고 한다. 도로변에는 맹사성의 효자정려각도 보인다. 신홍리에는 복부성伏釜城이 있다. 성의 모양이 마치 엎어놓은 솥 같다고 하여 얻은 이름이다. 고려 태조 왕건이 쌓은 산성이다.

영인면 아산리는 아산현 시절의 고을 터다. 옛날의 영화는 모두 다 어디가고 지금은 한낱 이里 단위로 전락해 버렸다. 영인초등학교 옆에는 여민루가 있다. 매우 우아한 한식 이층누각이다. 1415년(태종15)에 아산현감 최안정이 창건했다. 여민루에서 1백여 미터 거리 영인산 지맥에는 한말의 혁명가 김옥균의 묘소가 있다. 선생은 갑신정변을 일으켰으나 실패했다. 그는 1894년(고종31)에 삼화주의를 제창했다. 중국 천진을 방문 중 수구파의 자객 홍종우에게 암살되었다. 이 묘소는 일본에서 그의 옷과 두발을 가져다 부인 유씨와 합장한 것이다. 또 토정 이지함이 아산현감으로 있을 때 토정비결을 저술한 곳으로 알려져 있다. 아산향교가 있다. 향교의 서쪽 골짜기에는 칠층석탑과 석조미륵불상이 있다. 고려시대에 조성된 것으로 동림사의 유물로 본다. 특히 불상의 머리는 1895년 청일전쟁 때 떨어진 것을 광복 후에 붙였다고 한다. 아산향교에서 좌측 길을 따라 1킬로미터쯤 가면 관음사가 나온다. 거기에는 석조여래입상과 오층석탑이 있다. 역시 고려시대의 동림사의 유물이다. 공세리에는 조선말에 60년 세조정치를 폈던 김좌근영세불망비가 있고 공세곶창지가 있다. 개경으로 실어갈 공미를 쌓아둔 해운창고다. 아산만은 관광지로서 한몫을 하지만 1894년 청일전쟁 때 청나라의 섭지초 장군이 이곳 아산만 백석포로 상륙하여 일본군과 싸워 대패한 현

장이기도 하다.

송악면 평촌리 천마산 기슭의 용담사에는 석조여래입상이 있다. 고려시대의 대표적인 장륙불상으로 높이 4미터, 머리 길이가 1미터나 되는 거불이다. 얼굴과 의문이 뛰어나서 고려시대 대표작으로 손꼽는다. 외암리에는 오층석탑이 있다. 개인주택 정원에 있다. 높이 2.5미터다. 조탑 양식으로 보아 고려시대 작품으로 추정한다. 강당리에는 강당사가 있다. 주위 경관이 빼어나서 아산군의 일급 관광피서지다. 강당사 옆에는 관선재가 있다. 영조시대 학자 이간이 후학양성을 목적으로 지은 건물이다. 관선재를 보살피기 위해 강당사를 개창했다고 한다. 태화산 기슭 유곡리에는 봉곡사가 있다. 887년(진성여왕1)에 도선국사가 창건한 사찰이다. 당초에는 석암사였다. 정조 때 봉곡사라 개명했다. 산 이름도 봉수산에서 태화산으로 고쳤다. 현 법당은 1891년에 중수한 것이다.

신창현 읍내리는 옛날 신창현 고을 터다. 그곳에 신창향교가 있다. 도로변에는 대원군척화비가 있다. 향교 앞 무수한 비석군 속에는 상공김육선정비도 끼어 있다. 1660년에 세운 비다. 또 읍내리 학성산에는 인췌사가 있다. 568년(법흥왕55)에 창건되었다고 전하지만 문헌이 없어 불확실하다.

응봉면 소재지에서 약 300미터 거리에 이순신장군의 묘소가 있다. 삼거리에는 충무공신도비와 충민공신도비가 서 있다. 충민공은 충무공의 5세손인 충청병사 이봉상이다. 충무공의 묘소는 어라산 기슭에 있다. 묘소는 정경부인 상주방씨와의 합장이다. 왼쪽에는 정조가 쓴 어제묘비가 서 있다. 당초에 아산군 금성산 기슭에 모셨다가 1614년에 이곳으로 이장했다.

염치면에는 이순신 장군의 생가와 현충사가 있다. 경내 연못가에는 정조가 내린 충신정문이 있고 구현충사, 충무공의 고택, 이면공의 묘소, 유물전시관, 사장 등이 있다. 충무공의 고가는 ㅁ자형으로 안채, 사랑채, 행랑채, 곳간 등으로 구성돼 있다. 뒤쪽에 부조묘가 있다. 충무공이 7세 때 이 고가로 이사해 왔다. 고택 옆에는 충무공이 마신 우물이 있다. 은행나무 2그루가 서 있는 곳이 사장 터다. 산기슭에 충무공의 셋째아들 이면의 묘소가 있

다. 유물관에는 난중일기, 임진장초, 서간집(국보 제76호)과 장검, 요대, 옥로, 도배와 명조 하사품 8점, 교지 등이 소장돼 있다. 구 현충사는 1704년(숙종 30)에 아산 유림들의 상소로 지어졌다. 숙종이 친필로 현충사라고 사액한 사당이다. 대원군 때 훼철되었으나 1932년에 동아일보사가 앞장서서 재건했다. 대동리에는 만전 홍가신의 묘소가 있고 마을 안에는 만전당이 있다. 만전당은 홍가신 판서가 건축하여 거처했던 집이다. 편액은 명나라 명필 주지번이 썼다. 신양리에는 세심사가 있다. 동림산 기슭이다. 세심사는 645년(선덕여왕27)에 자장율사가 창건했다고 전하나 고증되지 않는다. 원래는 신심사神心寺였는데 1968년에 세심사洗心寺라고 개명했다.

아산군지에 의하면, 배방면 세교리에 사는 홍기준 씨가 기사계첩耆社契帖을 소장하고 있다고 한다. 기사계첩은 1719년(숙종45)에 있었던 계회를 기념하기 위해 글과 그림으로 기록한 책이다. 1720년에 완성되었다.

※ 1995년 온양시와 아산군이 다시 통합되어 아산시가 되었다. 아산시는 염치읍. 1읍 10면 6개동이 있다.

온양시편溫陽市篇

제공자의 주소와 성명
주소: 충청남도 아산군 온양시 읍내리(구 온양) 10번지
성명: 김용식金容植, 71세, 정원사

(상여를 들어 올리면서)
요령: 땡그랑 땡그랑 땡그랑 땡그랑
앞소리: 우여 우여 우여 (3회 이상)
뒷소리: 우여 우여 우여 (3회 이상)

요령: 땡그랑 땡그랑 땡그랑 땡그랑

앞소리: 어호 어호 어허이 어하

뒷소리: 어호 어호 어허이 어하

요령: 땡그랑 땡그랑 땡그랑 땡그랑

앞소리: 가네 가네 나는 가네 정든 땅을 이별하고

뒷소리: 어호 어호 어허이 어하

요령: 땡그랑 땡그랑 땡그랑 땡그랑

앞소리: 북망산이 머다더니 문턱 밑이 북망이네

뒷소리: 어호 어호 어허이 어하

요령: 땡그랑 땡그랑 땡그랑 땡그랑

앞소리: 봄이 오면 꽃은 피고 물이야 또 흐르건만

뒷소리: 어호 어호 어허이 어하

요령: 땡그랑 땡그랑 땡그랑 땡그랑

앞소리: 한 번 아차 죽어지면 다시 올 길 전혀 없소

뒷소리: 어호 어호 어허이 어하

요령: 땡그랑 땡그랑 땡그랑 땡그랑

앞소리: 이번 소리 끝나게 되면 왼발부터 걸어가소

뒷소리: 어호 어호 어허이 어하

(상여를 메고 떠나면서)

요령: 땡그랑 땡그랑 땡그랑 땡그랑

앞소리: 어호 어호 어허이 어하

뒷소리: 어호 어호 어허이 어하

요령: 땡그랑 땡그랑 땡그랑 땡그랑
앞소리: 무정하고도 야속하다 인생 칠십이 무정코나
뒷소리: 어호 어호 어허이 어하

요령: 땡그랑 땡그랑 땡그랑 땡그랑
앞소리: 동중화초 피었다가 찬 바람에 낙화로다
뒷소리: 어호 어호 어허이 어하

요령: 땡그랑 땡그랑 땡그랑 땡그랑
앞소리: 홍안청춘이 어제러니 금시백발이 웬일인가
뒷소리: 어호 어호 어허이 어하

요령: 땡그랑 땡그랑 땡그랑 땡그랑
앞소리: 천하명장 관운장도 가는 청춘 못 잡았고
뒷소리: 어호 어호 어허이 어하

요령: 땡그랑 땡그랑 땡그랑 땡그랑
앞소리: 상산 땅에 조자룡도 오는 백발 못 막았네
뒷소리: 어호 어호 어허이 어하

요령: 땡그랑 땡그랑 땡그랑 땡그랑
앞소리: 여보시오 상주님아 이내 노자 보태주오
뒷소리: 어호 어호 어허이 어하

요령: 땡그랑 땡그랑 땡그랑 땡그랑

앞소리: 심심한데 놀다가게 노잣돈 좀 두둑이 주소
뒷소리: 어호 어호 어허이 어하

요령: 땡그랑 땡그랑 땡그랑 땡그랑
앞소리: 이 다리를 건너가면 언제 다시 건너올까
뒷소리: 어호 어호 어허이 어하

(발길을 재촉하면서)
요령: 땡그랑 땡그랑 땡그랑 땡그랑
앞소리: 어호 어하 어호 어하 가세 가세 어여 가세 하관시간 늦어가네
뒷소리: 어호 어하 어호 어하

요령: 땡그랑 땡그랑 땡그랑 땡그랑
앞소리: 산은 그냥 있었어도 물은 옛 물이 아니로다
뒷소리: 어호 어하 어호 어하

요령: 땡그랑 땡그랑 땡그랑 땡그랑
앞소리: 주야 변경 흘러가니 옛 물 어이 있을소냐
뒷소리: 어호 어하 어호 어하

요령: 땡그랑 땡그랑 땡그랑 땡그랑
앞소리: 우리 인생도 냇물 같아 가고 올 길 전혀 없다
뒷소리: 어호 어하 어호 어하

요령: 땡그랑 땡그랑 땡그랑 땡그랑
앞소리: 영웅인들 늙지 않고 호걸인들 죽지 않을까
뒷소리: 어호 어하 어호 어하

(가파른 산길을 오르면서)

요령: 땡그랑 땡그랑 땡그랑 땡그랑

앞소리: 어차 어차 어차 어차

뒷소리: 어차 어차 어차 어차

요령: 땡그랑 땡그랑 땡그랑 땡그랑

앞소리: 어차 어차 어차 어차

뒷소리: 어차 어차 어차 어차

(달구지를 하면서)

요령: 땡그랑 땡그랑 땡그랑 땡그랑

앞소리: 어허 달고 여보시오 벗님네야 정성 들어 다져보세

뒷소리: 어허 달고

요령: 땡그랑 땡그랑 땡그랑 땡그랑

앞소리: 이 터전이 명당이라 천추만세 하리로다

뒷소리: 어허 달고

요령: 땡그랑 땡그랑 땡그랑 땡그랑

앞소리: 농사 지으면 풍년에다 샘을 파면 약수가 솟고

뒷소리: 어허 달고

요령: 땡그랑 땡그랑 땡그랑 땡그랑

앞소리: 풀이 나면 환생초요 돌이 나면 금은보화라

뒷소리: 어허 달고

※ 1989년 4월 19일 하오 1시. 김 씨는 고희가 넘었는데도 60대 못지않게 정정하다. 그

는 농사도 짓고 정원사로 일하여 멀리 타도까지도 불려간다. 그래서 가정이 탄탄하다. 그는 박물관에서 다년간 근무했고 정년퇴임 후 마을 상사에 '수본'의 역할을 마다하지 않는다. 수본이란 상여 앞소리꾼을 이르는 이 지방의 방언이다.

신창면편新昌面篇

제공자의 주소와 성명
주소: 충청남도 아산군 신창면 오목리 300번지
성명: 장춘송張春松, 75세, 농업

(상여를 들어 올리면서)
요령: 땡그랑 땡그랑 땡그랑 땡그랑
앞소리: 우여 우여 우여 (3회)
뒷소리: 우여 우여 우여 (3회)

요령: 땡그랑 땡그랑 땡그랑 땡그랑
앞소리: 어호호 어호호 어허이 어호
뒷소리: 어호호 어호호 어허이 어호

요령: 땡그랑 땡그랑 땡그랑 땡그랑
앞소리: 천지가 무정키는 세월밖에 또 있는가
뒷소리: 어호호 어호호 어허이 어호

요령: 땡그랑 땡그랑 땡그랑 땡그랑
앞소리: 오두백 하면 오실란가 마두각 하면 오실란가
뒷소리: 어호호 어호호 어허이 어호

요령: 땡그랑 땡그랑 땡그랑 땡그랑

앞소리: 병풍에 그린 닭이 꼬꼬 울면 오실란가

뒷소리: 어호호 어호호 어허이 어호

요령: 땡그랑 땡그랑 땡그랑 땡그랑

앞소리: 우리같은 초로인생 다시 올 길 전혀 없네

뒷소리: 어호호 어호호 어허이 어호

(상여를 메고 떠나면서)

요령: 땡그랑 땡그랑 땡그랑 땡그랑

앞소리: 어호호 어호호 어허이 어호

뒷소리: 어호호 어호호 어허이 어호

요령: 땡그랑 땡그랑 땡그랑 땡그랑

앞소리: 가세 가세 어서 가세 북망산으로 어서 가세

뒷소리: 어호호 어호호 어허이 어호

요령: 땡그랑 땡그랑 땡그랑 땡그랑

앞소리: 이 고샅이 마지막이다 오늘날로 마지막이다

뒷소리: 어호호 어호호 어허이 어호

요령: 땡그랑 땡그랑 땡그랑 땡그랑

앞소리: 공도나니 백발이요 못 면할 손 죽음이라

뒷소리: 어호호 어호호 어허이 어호

요령: 땡그랑 땡그랑 땡그랑 땡그랑

앞소리: 천황 지황 인왕 후에 요순우탕 문무주공

뒷소리: 어호호 어호호 어허이 어호

요령: 땡그랑 땡그랑 땡그랑 땡그랑
앞소리: 천만 세세 긴긴 세월 일조일석에 버렸으니
뒷소리: 어호호 어호호 어허이 어호

요령: 땡그랑 땡그랑 땡그랑 땡그랑
앞소리: 재물 많은 석숭이도 가는 청춘 못 사 두고
뒷소리: 어호호 어호호 어허이 어호

요령: 땡그랑 땡그랑 땡그랑 땡그랑
앞소리: 지략 많은 제갈량도 오는 백발 못 막았네
뒷소리: 어호호 어호호 어허이 어호

요령: 땡그랑 땡그랑 땡그랑 땡그랑
앞소리: 꽃 피고 잎 푸르르면 화조월색 춘절이요
뒷소리: 어호호 어호호 어허이 어호

요령: 땡그랑 땡그랑 땡그랑 땡그랑
앞소리: 사월남풍 대맥황은 녹음방초 하절이라
뒷소리: 어호호 어호호 어허이 어호

(발길을 재촉하면서)
요령: 땡그랑 땡그랑 땡그랑 땡그랑
앞소리: 어호 어호 어허이 어호 올라가세 올라가세 북망산천 올라가세
뒷소리: 어호 어호 어허이 어호

요령: 땡그랑 땡그랑 땡그랑 땡그랑

앞소리: 나무 끝에 앉은 새는 바람 불까 걱정이고

뒷소리: 어호 어호 어허이 어호

요령: 땡그랑 땡그랑 땡그랑 땡그랑

앞소리: 잔솔밭에 기는 장끼 포수 올까 염려로다

뒷소리: 어호 어호 어허이 어호

요령: 땡그랑 땡그랑 땡그랑 땡그랑

앞소리: 해는 지고 저문 날에 골골마다 연기나네

뒷소리: 어호 어호 어허이 어호

요령: 땡그랑 땡그랑 땡그랑 땡그랑

앞소리: 오늘은 여기서 놀고 내일은 어데서 놀까

뒷소리: 어호 어호 어허이 어호

(달구지를 하면서)

요령: 땡그랑 땡그랑 땡그랑 땡그랑

앞소리: 어허야 달고 왕생극락 하고 나면 인도환생 아니겠소

뒷소리: 어허야 달고

요령: 땡그랑 땡그랑 땡그랑 땡그랑

앞소리: 걱정 마오 망자님네 이 유택에 몸을 뉘고

뒷소리: 어허야 달고

요령: 땡그랑 땡그랑 땡그랑 땡그랑

앞소리: 음덕을 발원하면 자손만당 할 것이라

뒷소리: 어허야 달고

요령: 땡그랑 땡그랑 땡그랑 땡그랑
앞소리: 부귀영화 대대로다 천년만년 누리리다
뒷소리: 어허야 달고

※ 1989년 4월 18일 하오 3시. 신창면 소재지에 도착하여 한 노인을 붙잡고 물었다. 뜻
밖에도 그분이 바로 이 지방에서 대표쯤 되는 분이었다. 이렇게 운 좋은 때도 더러 있
다. 이 지방은 출상 전날 밤에 상여놀이를 단 한 차례 한다. 그 상여놀이를 '흘르마'라
고 한다고 한다.

음봉면편陰峰面篇

> ### 제공자의 주소와 성명
> 주소: 충청남도 아산군 음봉면 삼거리 203-3번지
> 성명: 박종학朴鐘鶴, 50세, 요식업

(상여를 들어 올리면서)
요령: 땡그랑 땡그랑 땡그랑 땡그랑
앞소리: 으여 으여 으여 (3회 이상)
뒷소리: 으여 으여 으여

요령: 땡그랑 땡그랑 땡그랑 땡그랑
앞소리: 어호 어호 에헤이 어하하
뒷소리: 어호 어호 에헤이 어하하

요령: 땡그랑 땡그랑 땡그랑 땡그랑

앞소리: 세상천지 만물 중에 사람밖에 또 있던가

뒷소리: 어호 어호 에헤이 어하하

요령: 땡그랑 땡그랑 땡그랑 땡그랑

앞소리: 이 세상에 나온 사람 뉘 덕으로 나왔는가

뒷소리: 어호 어호 에헤이 어하하

요령: 땡그랑 땡그랑 땡그랑 땡그랑

앞소리: 요보시오 군중님네 이내 말씀 들어 보소

뒷소리: 어호 어호 에헤이 어하하

요령: 땡그랑 땡그랑 땡그랑 땡그랑

앞소리: 저승길이 멀다더니 건넛산이 저승이요

뒷소리: 어호 어호 에헤이 어하하

(상여를 메고 떠나면서)

요령: 땡그랑 땡그랑 땡그랑 땡그랑

앞소리: 어호 어호 에헤이 어하하

뒷소리: 어호 어호 에헤이 어하하

요령: 땡그랑 땡그랑 땡그랑 땡그랑

앞소리: 영결종천 떠나가니 부디 안녕 잘 계시요

뒷소리: 어호 어호 에헤이 어하하

요령: 땡그랑 땡그랑 땡그랑 땡그랑

앞소리: 삼천갑자 동방삭은 죽고 싶어서 죽었는가

뒷소리: 어호 어호 에헤이 어하하

요령: 땡그랑 땡그랑 땡그랑 땡그랑
앞소리: 봄도 깊고 해도 길어 명년 삼월에 다시 보세
뒷소리: 어호 어호 에헤이 어하하

요령: 땡그랑 땡그랑 땡그랑 땡그랑
앞소리: 만승천자 진시황은 아방궁을 높이 짓고
뒷소리: 어호 어호 에헤이 어하하

요령: 땡그랑 땡그랑 땡그랑 땡그랑
앞소리: 삼천궁녀 시위하고 육국제왕 조공 받아
뒷소리: 어호 어호 에헤이 어하하

요령: 땡그랑 땡그랑 땡그랑 땡그랑
앞소리: 만리장성 쌓은 후에 불로초를 구하려고
뒷소리: 어호 어호 에헤이 어하하

요령: 땡그랑 땡그랑 땡그랑 땡그랑
앞소리: 동남동녀 오백 인을 삼신산에 보냈더니
뒷소리: 어호 어호 에헤이 어하하

요령: 땡그랑 땡그랑 땡그랑 땡그랑
앞소리: 불사약은 못 구하고 빈손으로 돌아왔네
뒷소리: 어호 어호 에헤이 어하하

(발걸음을 재촉하면서)

요령: 땡그랑 땡그랑 땡그랑 땡그랑

앞소리: 오호 오호 에헤이 어하 놀다가는 건 좋다마는 시간이 없어 안 되겠소

뒷소리: 어호 어호 에헤이 어하하

요령: 땡그랑 땡그랑 땡그랑 땡그랑

앞소리: 요보시오 군중님들 한 발짝만 더 떼서 빨리 가세

뒷소리: 어호 어호 에헤이 어하하

요령: 땡그랑 땡그랑 땡그랑 땡그랑

앞소리: 이 세상이 건고한 줄 태산같이 믿었더니

뒷소리: 어호 어호 에헤이 어하하

요령: 땡그랑 땡그랑 땡그랑 땡그랑

앞소리: 백년광음 못 다가서 백발 되니 슬프도다

뒷소리: 어호 어호 에헤이 어하하

(가파른 산길을 오르면서)

요령: 땡그랑 땡그랑 땡그랑 땡그랑

앞소리: 영차 영차 앞은 낮추고 뒤는 쳐들고

뒷소리: 영차 영차

요령: 땡그랑 땡그랑 땡그랑 땡그랑

앞소리: 이리 밀고 저리 땡기고

뒷소리: 영차 영차

요령: 땡그랑 땡그랑 땡그랑 땡그랑

앞소리: 태산준령 만났구나

뒷소리: 영차 영차

(달구지를 하면서)
요령: 땡그랑 땡그랑 땡그랑 땡그랑
앞소리: 어홍 달고 여보시오 역군님네
뒷소리: 어홍 달고

요령: 땡그랑 땡그랑 땡그랑 땡그랑
앞소리: 이 터전을 둘러보니
뒷소리: 어홍 달고

요령: 땡그랑 땡그랑 땡그랑 땡그랑
앞소리: 영인산에 정기 내려
뒷소리: 어홍 달고

요령: 땡그랑 땡그랑 땡그랑 땡그랑
앞소리: 좌청룡에 우백호요
뒷소리: 어홍 달고

요령: 땡그랑 땡그랑 땡그랑 땡그랑
앞소리: 남주작에 북현무라
뒷소리: 어홍 달고

※ 1989년 4월 20일 하오 2시. 그가 경영하는 음식점에서 점심식사를 했다. 그의 안방에서 이 지방의 상례풍습을 들었으며 뒷산 조용한 곳에서 녹음했다. 이 지방에서는 출상 전날 밤에 빈 상여를 메고 2킬로 이내의 직계 가족을 찾아가는 의식이 상존하고 있다. 그 의식을 일러 '상여흘르기'라고 한다.

송악면편松岳面篇

제공자의 주소와 성명

주소: 충청남도 아산군 송악면 외암리 1구 216번지

성명: 방상운方相雲, 71세, 농업

(상여를 들어 올리면서)

요령: 땡그랑 땡그랑 땡그랑 땡그랑

앞소리: 우어 우어 우어 (3회 이상)

뒷소리: 우어 우어 우어

요령: 땡그랑 땡그랑 땡그랑 땡그랑

앞소리: 어호 어호 에헤이 어호

뒷소리: 어호 어호 에헤이 어호

요령: 땡그랑 땡그랑 땡그랑 땡그랑

앞소리: 저승길이 멀다더니 대문 밖이 저승이라

뒷소리: 어호 어호 에헤이 어호

요령: 땡그랑 땡그랑 땡그랑 땡그랑

앞소리: 잘 모신다 잘 모신다 열두 군정 잘 모신다

뒷소리: 어호 어호 에헤이 어호

요령: 땡그랑 땡그랑 땡그랑 땡그랑

앞소리: 알뜰살뜰 모은 재산 못다 먹고 나는 가네

뒷소리: 어호 어호 에헤이 어호

요령: 땡그랑 땡그랑 땡그랑 땡그랑

앞소리: 동원도리 편시춘은 만물시생 춘절이요

뒷소리: 어호 어호 에헤이 어호

요령: 땡그랑 땡그랑 땡그랑 땡그랑

앞소리: 녹음방초 성하시는 만물창양 하절일세

뒷소리: 어호 어호 에헤이 어호

(상여를 메고 떠나면서)

요령: 땡그랑 땡그랑 땡그랑 땡그랑

앞소리: 가세 가세 어서 가서 이수 건너 백로주 가세

뒷소리: 어호 어호 에헤이 어호

요령: 땡그랑 땡그랑 땡그랑 땡그랑

앞소리: 초로같은 이내 몸이 부초같이 사라지니

뒷소리: 어호 어호 에헤이 어호

요령: 땡그랑 땡그랑 땡그랑 땡그랑

앞소리: 명정 공포 앞세우고 북망산천 나는 가네

뒷소리: 어호 어호 에헤이 어호

요령: 땡그랑 땡그랑 땡그랑 땡그랑

앞소리: 명년 삼월 돌아오면 꽃은 다시 피련마는

뒷소리: 어호 어호 에헤이 어호

요령: 땡그랑 땡그랑 땡그랑 땡그랑

앞소리: 인생 한 번 죽어지면 움이 돋나 싹이 나나

뒷소리: 어호 어호 에헤이 어호

요령: 땡그랑 땡그랑 땡그랑 땡그랑
앞소리: 부모형제 좋다 해도 이내 길을 대신 가며
뒷소리: 어호 어호 에헤이 어호

요령: 땡그랑 땡그랑 땡그랑 땡그랑
앞소리: 일가친척 많다 해도 이내 몸을 대신 갈까
뒷소리: 어호 어호 에헤이 어호.

요령: 땡그랑 땡그랑 땡그랑 땡그랑
앞소리: 약이 없어 죽었거든 약을 보고 일어나소
뒷소리: 어호 어호 에헤이 어호

요령: 땡그랑 땡그랑 땡그랑 땡그랑
앞소리: 임이 없어 죽었걸랑 나를 보고 일어나소
뒷소리: 어호 어호 에헤이 어호

요령: 땡그랑 땡그랑 땡그랑 땡그랑
앞소리: 세상만사 여류하여 오늘 하루는 내 날이구나
뒷소리: 어호 어호 에헤이 어호

(발걸음을 재촉하면서) 잦은소리
요령: 땡그랑 땡그랑 땡그랑 땡그랑
앞소리: 어호 어호 에헤이 어호
뒷소리: 어호 어호 에헤이 어호

요령: 땡그랑 땡그랑 땡그랑 땡그랑

앞소리: 이팔청춘 젊은이들아 백발보고 비웃지마라

뒷소리: 어호 어호 에헤이 어호

요령: 땡그랑 땡그랑 땡그랑 땡그랑

앞소리: 누군 본래 백발이더냐 나도 엊그제 청춘이라

뒷소리: 어호 어호 에헤이 어호

요령: 땡그랑 땡그랑 땡그랑 땡그랑

앞소리: 살아생전 후회 말고 부모님께 효도하고

뒷소리: 어호 어호 에헤이 어호

요령: 땡그랑 땡그랑 땡그랑 땡그랑

앞소리: 형제간에 우애하고 이웃 간에 화목하세

뒷소리: 어호 어호 에헤이 어호

(가파른 산길을 오르면서)

요령: 땡그랑 땡그랑 땡그랑 땡그랑

앞소리: 영차 영차 빨리 가세 빨리 가세

뒷소리: 영차 영차

요령: 땡그랑 땡그랑 땡그랑 땡그랑

앞소리: 뱁새 걸음으로 종종 뛰소

뒷소리: 영차 영차

(달구지를 하면서)

요령: 땡그랑 땡그랑 땡그랑 땡그랑

앞소리: 어허라 달고 말을 먹이면 용마가 되고

뒷소리: 어허라 달고

요령: 땡그랑 땡그랑 땡그랑 땡그랑

앞소리: 닭을 먹이면 봉황이 되고

뒷소리: 어허라 달고

요령: 땡그랑 땡그랑 땡그랑 땡그랑

앞소리: 계룡산 정기 어디로 갔나

뒷소리: 어허라 달고

요령: 땡그랑 땡그랑 땡그랑 땡그랑

앞소리: 경덕산으로 내려왔네

뒷소리: 어허라 달고

※ 1989년 4월 24일 하오 1시. 두 번을 찾아가서 못 만나고 오늘은 점심시간을 맞춰 가까스로 만났다. 그는 60대 못지않게 건장하다. 그는 채약하러 산에 올라 댕기는데 산더덕을 많이 캐먹어서인지 젊어졌다고 했다. 이 지방은 12명이 운상하며 상두꾼을 '담여꾼'이라 한다.

둔포면편 屯浦面篇

제공자의 주소와 성명

주소: 충청남도 아산군 둔포면 송용리 2구 149번지

성명: 박래원朴來源, 66세, 농업

(상여를 들어 올리면서)

요령: 땡그랑 땡그랑 땡그랑 땡그랑

앞소리: 우여 우여 우여 (3, 4회)

뒷소리: 우여 우여 우여

요령: 땡그랑 땡그랑 땡그랑 땡그랑

앞소리: 어허 어너화야 어화리 넘자 너이 너너화야

뒷소리: 어허 어너화야 어화리 넘자 너이 너너화야

요령: 땡그랑 땡그랑 땡그랑 땡그랑

앞소리: 시상천지 만물 중에 사람밖에 또 있느냐

뒷소리: 어허 어너화야 어화리 넘자 너이 너너화야

요령: 땡그랑 땡그랑 땡그랑 땡그랑

앞소리: 명사십리 해당화야 꽃이 진다고 서러워마라

뒷소리: 어허 어너화야 어화리 넘자 너이 너너화야

요령: 땡그랑 땡그랑 땡그랑 땡그랑

앞소리: 어제 오늘 성턴 몸이 저녁나절에 철골이 되니

뒷소리: 어허 어너화야 어화리 넘자 너이 너너화야

요령: 땡그랑 땡그랑 땡그랑 땡그랑

앞소리: 실낱같은 이내 몸에 태산 같은 병이 드니

뒷소리: 어허 어너화야 어화리 넘자 너이 너너화야

(상여를 메고 떠나면서)

요령: 땡그랑 땡그랑 땡그랑 땡그랑

앞소리: 어허 어너화야 어화리 넘자 너이 너너화야

뒷소리: 어허 어너화야 어화리 넘자 너이 너너화야

요령: 땡그랑 땡그랑 땡그랑 땡그랑

앞소리: 부르나니 어머니요 찾나니 냉수로구나

뒷소리: 어허 어너화야 어화리 넘자 너이 너너화야

요령: 땡그랑 땡그랑 땡그랑 땡그랑

앞소리: 인삼녹용에 약을 써도 약덕 한 번 못 입어보고

뒷소리: 어허 어너화야 어화리 넘자 너이 너너화야

요령: 땡그랑 땡그랑 땡그랑 땡그랑

앞소리: 무녀 불러다가 굿을 한들 굿덕 한번 못 입어보고

뒷소리: 어허 어너화야 어화리 넘자 너이 너너화야

요령: 땡그랑 땡그랑 땡그랑 땡그랑

앞소리: 판수를 불러서 설경을 한들 경덕 한 번 못 입고요

뒷소리: 어허 어너화야 어화리 넘자 너이 너너화야

요령: 땡그랑 땡그랑 땡그랑 땡그랑

앞소리: 저 묏자리 쓸 곳을 찾아 명산대천을 찾아가서

뒷소리: 어허 어너화야 어화리 넘자 너이 너너화야

요령: 땡그랑 땡그랑 땡그랑 땡그랑

앞소리: 상탕에다가 머리를 감고 중탕에다가 손발 씻고

뒷소리: 어허 어너화야 어화리 넘자 너이 너너화야

요령: 땡그랑 땡그랑 땡그랑 땡그랑

앞소리: 하탕에 내려가 목욕을 허고 향로향합에 불 밝혀서

뒷소리: 어허 어너화야 어화리 넘자 너이 너너화야

요령: 땡그랑 땡그랑 땡그랑 땡그랑

앞소리: 소지 한 장 드린 후에 비나이다 비나이다

뒷소리: 어허 어너화야 어화리 넘자 너이 너너화야

(동구 밖에서, 잦은소리)

요령: 땡그랑 땡그랑 땡그랑 땡그랑

앞소리: 어하 넘자 너하 가세 가세 어서 가세

뒷소리: 어하 넘자 너하

요령: 땡그랑 땡그랑 땡그랑 땡그랑

앞소리: 일락서산에 해 떨어지고

뒷소리: 어하 넘자 너하

요령: 땡그랑 땡그랑 땡그랑 땡그랑

앞소리: 월출동령에 달 돋아오네

뒷소리: 어하 넘자 너하

요령: 땡그랑 땡그랑 땡그랑 땡그랑

앞소리: 인간칠십 고래희라

뒷소리: 어하 넘자 너하

요령: 땡그랑 땡그랑 땡그랑 땡그랑

앞소리: 팔십당년 구십센가

뒷소리: 어하 넘자 너하

(가파른 산길을 오르면서)
요령: 땡그랑 땡그랑 땡그랑 땡그랑
앞소리: 영차 영차
뒷소리: 영차 영차

요령: 땡그랑 땡그랑 땡그랑 땡그랑
앞소리: 영차 영차
뒷소리: 영차 영차

(달구지를 하면서)
요령: 땡그랑 땡그랑 땡그랑 땡그랑
앞소리: 어여라 달고 이 명당에 오신 후에 조상님의 은덕으로
뒷소리: 어여라 달고

요령: 땡그랑 땡그랑 땡그랑 땡그랑
앞소리: 당상학발은 천년수요 슬하자손은 만세영이라
뒷소리: 어여라 달고

요령: 땡그랑 땡그랑 땡그랑 땡그랑
앞소리: 대대손손 날 것이니 이런 명당이 어디 있나
뒷소리: 어여라 달고

요령: 땡그랑 땡그랑 땡그랑 땡그랑
앞소리: 정승판서 날 것이오 육조판서 날 것이라
뒷소리: 어여라 달고

요령: 땡그랑 땡그랑 땡그랑 땡그랑

앞소리: 산지조종은 곤륜산이요 수지조종은 황화수라

뒷소리: 어여라 달고

※ 1989년 4월 21일 하오 3시. 내가 소식을 듣고 찾아갔을 때 그는 거나하게 취해 있었다. 그는 자제들이 모두 서울에 살고 노부부 단둘이서 산다고 했다. 노익장이라더니 간드러지게 넘어간다. 어쩜 아산군 전체에서 제1인자 같다. 그의 만가는 주로 회심곡을 자기 것으로 소화해서 부르는 것이 특징이다.

천안시天安市 · 천원군편天原郡篇

천안시는 충청남도 동북단에 위치한다. 서울에서 천안시까지는 한 시간 거리다. 고속도로에서 인터체인지를 돌아가면 바로 천안시다. 천안시는 일찍부터 '목주가木州歌'와 '삼거리흥타령'으로 유명하고 또 충절의 고장으로도 널리 알려져 있다.

천안시와 천원군 일대가 월지국月支國으로 마한의 중심 지대였다. 천안이란 이름을 얻게 된 것은 930년(태조13)에 천안도독부를 둔 데서 비롯된다. 그 뒤 명칭이 환주, 영주, 영산 등으로 수차에 걸쳐 바뀌었다. 1416년(태종16)에 다시 천안의 이름을 되찾은 이후 오늘날까지 천안이란 이름을 잃지 않았다. 삼한시대와 삼국시대를 거치면서 지방행정구역은 여러 차례 바뀌었지만 천안은 변함이 없었다. 1963년 천안읍이 천안시로 승격되면서 옛날 명칭을 그대로 계승하고 군의 명칭은 천원군이라 개명했다.

천안시 유량동에는 천안향교가 있다. 1398년(태조7)에 창건되었다. 태조 당년에 창건되었다는 것은 그 고을이 컸음을 의미한다. 천안시의 남쪽 외곽지대에는 능수버들이 휘늘어진 천안삼거리가 있다. 우측 도로는 대전직할시로 빠지고 좌측 도로는 진천으로 통한다. 여기가 저 유명한 천안삼거리 흥타령의 발상지다. 이 삼거리는 한양과 삼남을 잇는 간선도로였다. 좀 더 내려가면 삼거리 공원이 나온다. 방죽 둑 위에는 고색이 짙은 영남루가 서 있다. 당초에는 오룡동 현 중앙초등학교 문전에 서 있던 것을 이곳으로 옮겨 세웠다. 화축관의 부속 건물 중의 하나라고 한다. 영남루는 1751년에 영조가 온양에 행차할 때 올랐다고 하여 더욱 유명해졌다. 안서동에는 태조산이 있다. 태조산은 옛날 왕자산으로 태조 왕건이 삼국통일의 위업을

이루기 위해 왕자성을 쌓고 10만 대군을 훈련시킨 곳이다. 천안시는 태조가 삼국을 통일한 역사 깊은 곳이기도 하다. 그 태조산 기슭 안서동에는 각원사란 사찰이 새로 생겼다. 경내에 남북통일을 기원하는 아미타불좌상이 있다. 좌불상으로 통한다. 좌고 14.5미터, 둘레 30.3미터다. 귀의 길이가 1.75미터나 되는 큰 불상이다. 홍익대 미대 최기원 교수의 작품이다. 인근에 성불사가 있다. 고려 목종 때 혜선국사가 창건한 사찰이다. 암석에는 학이 새겼다는 미완성 마애석불이 있다. 원래 명칭이 성불사成不寺였는데 뒤에 성불사成佛寺로 바뀌었다고 한다. 남산공원의 용주정을 지나 일봉산 정상에는 일봉정이 있고 서남쪽에는 영정 시대의 실학자 홍양호의 묘소와 묘전비가 있다.

개구리참외와 종마로 이름난 성환읍에는 고려시대의 명찰이었던 홍경사지가 있고 봉선홍경사갈이 있다. 1016년~1026년(고려 현종)에 세운 비석이다. 최충이 짓고 백현례가 썼다. 홍경사는 현종이 부왕의 뜻을 받들어 1016년에 창건한 대사찰이다. 망이 등이 반란을 일으켜 불태워 버렸다.

직산면은 옛 고을인 구 직산과 현 군청이 있는 신 직산으로 나뉘어져 있다. 구 직산에는 동헌, 내아, 관아문루가 그대로 남아 있어서 퍽 감회가 깊다. 호서계수아문은 동헌의 문루로서 2층 누각형 건물이다. 현종 때 윤이도 현감이 아문을 세웠다는 기록이 있다. 내삼문은 아문 뒤쪽에 있다. 삼문을 들어서면 직산동헌이 나온다. 동헌 뒤쪽 2, 3백 미터의 거리에 직산향교가 있다. 1398년(태조7)에 건립되었다. 임진왜란 때 불타고 그 뒤 재건한 건물이다. 신 직산 삼은리에는 직산객사의 일부 건물이 상기 남아있다. 1936년도에 삼은리에 옮겨 세운 것이라고 한다.

성거읍 천흥리 성거산 기슭에 천흥사가 있다. 천흥사 입구에 오층석탑이 서 있다. 당간지주는 마을 한 중앙에 서 있다. 천흥사 구지에는 대웅전과 요사, 이렇게 두 동뿐으로 전락한 소찰이 있다. 천흥사에서 6킬로 지점에 만일사가 있다. 역시 성거산 기슭이다. 현재의 만일사는 1876년에 구 사지에 세운 것이다. 그 이전의 연혁은 미상이다. 동국여지승람에도 연혁과 개

창조를 밝히지 않고 이름만 나타나 있다. 표기는 다르지만 같은 사찰이다. 비구니 사찰이다. 영산전 앞에는 오층석탑이 있고 만일사 뒤쪽 바위가 이뤄놓은 암굴에는 암각한 석불좌상이 있다. 좌고 1.6미터 고려시대 작품이다. 암굴 옆 큰 바위에는 희미하게 새겨진 마애불이 있다. 학이 조탁했다는 전설을 갖고 있다. 오방리에는 망향의 동산이 있다. 일제 강점기에 일본으로 끌려가서 고국을 그리다가 타계한 넋을 모신 묘지다.

목천면은 고려조의 목주木州였다. 여기서 생성된 목주가木州歌는 일명 사모곡思母曲으로 통일신라시대 후반기부터 조선시대까지 애송되어온 속요다. 그러므로 목천면은 우리 국문학사상 영원한 빛을 남긴 사모곡의 본고장이다. 또 최근에 건립된 독립기념관을 비롯해서 목천향교와 한말의 이동녕의 생가지가 있다. 동리 야산 기슭에는 용화사석조여래입상이 있다. 그 옆에 서 있는 삼층석탑도 고색이 창연하다.

병천면 탑원리 매봉산 기슭에 류관순 열사의 추모각이 있다. 광장에는 열사의 동상이 서 있다. 1919년 4월 1일 병천 아우내 장터에서 독립만세를 외치다가 어머니 이소제와 아버지 류중권은 순국했다. 류열사는 체포되어 3년형을 선고받았다. 법정모독죄가 추가되어 7년형으로 늘어났다. 옥중투쟁을 벌이다가 모진 고문 끝에 1920년 10월에 서대문형무소에서 눈을 감았다. 매봉산 정상에는 봉화 터가 있다. 아우내 장터는 병천리 삼거리 삼각지대다. 매봉산 반대쪽에 형성된 마을이 용두리다. 용두리 지경마을에 류열사의 생가유허지가 있다. 비문은 박화성이 썼다. 병천면의 이웃면이 수신면이다. 수신면 속창리 고속도로변 산 중턱에 한명회의 묘소가 있다. 한명회의 호는 압구정이다. 그는 만년에 한강변에 정자를 짓고 압구정이라 했다. 그것이 그대로 지명이 되어 오늘날 강남구 압구정동이 되었다. 풍세면에는 육현사가 있다. 광풍중학교 뒤쪽이다. 육현사는 1807년(순조7)에 천원군 출신의 6현을 모시기 위해 세운 사우다. 삼태리의 태학산의 산록에는 태학사지가 있다. 태학사에서 기백 미터 산 중복에는 마애여래입상이 웅장한 모습을 드러낸다. 7.1미터나 되는 거불이다. 고려시대 작품이다.

천원군 최남단인 광덕면 광덕리에 역사 깊은 광덕사가 있다. 광덕사는 643년(의자왕3)에 자장율사가 창건하고 진산화상이 이었다. 1344년에 삼창했다. 임진왜란 때 전소하여 1598년에 희묵화상이 재건했다고 전해온다. 일주문, 보화루, 대웅전, 명부전, 요사채 등이 현란하다. 대웅전 우측으로 돌아가면 천불전이 있다. 옆 뜰에는 삼층석탑이 있다. 지방문화재다. 신라시대 고탑이다. 광덕산 산록에는 광덕사 부도가 있다. 도합 5기로 모두 조각 솜씨가 우수하다. 광덕사는 국가문화재 고려사경을 소장하고 있다. 광덕사 입구에는 호도전래사적비가 있다. 보화루 앞에는 호도시식지가 있다. 1290년에 류청신이 원나라에서 호도의 묘목과 열매를 갖고 와서 심었다. 이후 천안이 호도의 고장이 된다. 천불전을 지나 광덕산으로 올라가면 정조 때의 여류문장 운초 김부용의 묘소가 있다. 그는 성천 기생으로 평안감사 김이양의 측실이 되었다. 그는 운초시집과 오강루문집을 세상에 남겼다. 매당리에는 류청신의 사당과 신도비가 있다.

북면 은석리에는 어사 박문수의 묘소와 재각이 있다. 묘소는 재각에서 거의 3킬로의 거리다. 박문수는 영조 조의 문신으로 청렴결백하고 강직한 기질을 가진 학자요 정치가였다. 세상에 많은 일화를 남겼다. 은석산 정상 께에는 토성지가 있다. 이곳을 온조왕의 도읍터인 위례성지로 보는 사학자들이 있다.

※ 1991년에 천원군이 천안군으로 환원되었다. 1995년에는 천안군과 천안시가 통합되어 천안시가 되었다. 현재 천안시는 2구 4읍 8면으로 이루어져 있다.

천안시편天安市篇 Ⅰ

제공자의 주소와 성명
주소: 충청남도 천안시 신당동
성명: 전재은, 67세, 남, 농업

(상여를 들어 올리면서)

요령: 땡그랑 땡그랑 땡그랑 땡그랑

앞소리: 우야 우야 우야 우야 우야 (5, 6회)

뒷소리: 어허 어허

요령: 땡그랑 땡그랑 땡그랑 땡그랑

앞소리: 어허 어허 어허 명년 삼월 봄이 되면

뒷소리: 어허 어허

요령: 땡그랑 땡그랑 땡그랑 땡그랑

앞소리: 꽃은 다시 피건마는

뒷소리: 어허 어허

요령: 땡그랑 땡그랑 땡그랑 땡그랑

앞소리: 인생 한 번 죽어지면

뒷소리: 어허 어허

요령: 땡그랑 땡그랑 땡그랑 땡그랑

앞소리: 다시 오기 어렵구나

뒷소리: 어허 어허

요령: 땡그랑 땡그랑 땡그랑 땡그랑

앞소리: 가세 가세 어서 가세

뒷소리: 어허 어허

(상여를 메고 떠나면서)

요령: 땡그랑 땡그랑 땡그랑 땡그랑

앞소리: 오허 아 오허 아 인제 가면 언제 오나
뒷소리: 오허 아 오허 아

요령: 땡그랑 땡그랑 땡그랑 땡그랑
앞소리: 내년 이때 다시 오마
뒷소리: 오허 아 오허 아

요령: 땡그랑 땡그랑 땡그랑 땡그랑
앞소리: 명사십리 해당화야
뒷소리: 오허 아 오허 아

요령: 땡그랑 땡그랑 땡그랑 땡그랑
앞소리: 꽃 진다고 서러마라
뒷소리: 오허 아 오허 아

요령: 땡그랑 땡그랑 땡그랑 땡그랑
앞소리: 꽃은 한 번 지고 보면
뒷소리: 오허 아 오허 아

요령: 땡그랑 땡그랑 땡그랑 땡그랑
앞소리: 다시 필 길 있건마는
뒷소리: 오허 아 오허 아

요령: 땡그랑 땡그랑 땡그랑 땡그랑
앞소리: 인생 한 번 가고 보면
뒷소리: 오허 아 오허 아

요령: 땡그랑 땡그랑 땡그랑 땡그랑

앞소리: 다시 오지 못하도다

뒷소리: 오허 아 오허 아

요령: 땡그랑 땡그랑 땡그랑 땡그랑

앞소리: 저승길이 멀다 해도

뒷소리: 오허 아 오허 아

요령: 땡그랑 땡그랑 땡그랑 땡그랑

앞소리: 대문 밖이 저승이라

뒷소리: 오허 아 오허 아

(가파른 산길을 오르면서)

요령: 땡그랑 땡그랑 땡그랑 땡그랑

앞소리: 어차어 어차어 일직사자 손을 끌고

뒷소리: 어차어 어차어

요령: 땡그랑 땡그랑 땡그랑 땡그랑

앞소리: 월직사자 등을 미니

뒷소리: 어차어 어차어

요령: 땡그랑 땡그랑 땡그랑 땡그랑

앞소리: 아니 가진 못하리라

뒷소리: 어차어 어차어

요령: 땡그랑 땡그랑 땡그랑 땡그랑

앞소리: 처자권속 애통해도

뒷소리: 어차어 어차어

요령: 땡그랑 땡그랑 땡그랑 땡그랑
앞소리: 아니 가진 못하리라
뒷소리: 어차어 어차어

(달구지를 하면서)
요령: 땡그랑 땡그랑 땡그랑 땡그랑
앞소리: 어허 어 달궁 여기도 다구고 저기도 다구소
뒷소리: 어허 어 달궁

요령: 땡그랑 땡그랑 땡그랑 땡그랑
앞소리: 천사만사 대길이요
뒷소리: 어허 어 달궁

요령: 땡그랑 땡그랑 땡그랑 땡그랑
앞소리: 운수명수 대통이라
뒷소리: 어허 어 달궁

요령: 땡그랑 땡그랑 땡그랑 땡그랑
앞소리: 백자천손 부귀영화
뒷소리: 어허 어 달궁

요령: 땡그랑 땡그랑 땡그랑 땡그랑
앞소리: 그 아니라 좋으리까
뒷소리: 어허 어 달궁

※ 1989년 3월 19일 하오 2시 천안문화원에 들렀다. 위 만가는 천안향토사연구소가 감수 하주성 편저 '천안의 옛 노래' 75쪽에서 전재한 내용이다. 필자의 편의에 따라 재구성했다. '가파른 산길을 오르면서'와 '달구지를 하면서'의 가사는 필자가 보충한 것임을 밝혀 둔다.

천안시편 天安市篇 II

제공자의 주소와 성명
주소: 충청남도 천안시 차암동
성명: 이영문, 59세, 남, 농업

(상여를 들어 올리면서)
요령: 땡그랑 땡그랑 땡그랑 땡그랑
앞소리: 우여 우여 우여 (3회)
뒷소리: 오허어 오호허아

요령: 땡그랑 땡그랑 땡그랑 땡그랑
앞소리: 오허어 오호허아 인제 가면 언제 오나 다시 올 길 어렵구나
뒷소리: 오허어 오호허아

요령: 땡그랑 땡그랑 땡그랑 땡그랑
앞소리: 명년 삼월 돌아오면 꽃은 다시 피련마는
뒷소리: 오허어 오호허아

요령: 땡그랑 땡그랑 땡그랑 땡그랑
앞소리: 우리같은 초로인생 한 번 가면 못 온다네

뒷소리: 오허어 오호허아

요령: 땡그랑 땡그랑 땡그랑 땡그랑
앞소리: 저승길이 멀다더니 대문 밖이 저승이요
뒷소리: 오허어 오호허야

요령: 땡그랑 땡그랑 땡그랑 땡그랑
앞소리: 북망산천 멀다더니 문턱 밑이 북망일세
뒷소리: 오허어 오호허야

요령: 땡그랑 땡그랑 땡그랑 땡그랑
앞소리: 형제간이 좋다하나 어느 형제 대신 가나
뒷소리: 오허어 오호허야

(상여를 메고 떠나면서)
요령: 땡그랑 땡그랑 땡그랑 땡그랑
앞소리: 오허어 오호허야 에헤에야 에헤에야
뒷소리: 오허어 오호허야 에헤에야 에헤에야

요령: 땡그랑 땡그랑 땡그랑 땡그랑
앞소리: 한 번 가면 못 올 이 길 애절하고 서럽고나
뒷소리: 오허어 오호허아 에헤에야 에헤에야

요령: 땡그랑 땡그랑 땡그랑 땡그랑
앞소리: 뒷동산에 달이 뜨면 두견새가 슬피 우네
뒷소리: 오허어 오호허아 에헤에야 에헤에야

요령: 땡그랑 땡그랑 땡그랑 땡그랑

앞소리: 내 혼백이 있다하면 그 소리가 내 혼이요

뒷소리: 오허어 오호허아 에헤에야 에헤에야

요령: 땡그랑 땡그랑 땡그랑 땡그랑

앞소리: 까막까치 울거들랑 그 소리가 내 혼이요

뒷소리: 오허어 오호허아 에헤에야 에헤에야

요령: 땡그랑 땡그랑 땡그랑 땡그랑

앞소리: 한 번 아차 죽어지면 다시 올 길 전혀 없네

뒷소리: 오허어 오호허아 에헤에야 에헤에야

요령: 땡그랑 땡그랑 땡그랑 땡그랑

앞소리: 이팔청춘 젊던 몸이 어제인 듯 하더니만

뒷소리: 오허어 오호허아 에헤에야 에헤에야

요령: 땡그랑 땡그랑 땡그랑 땡그랑

앞소리: 오늘 아침 성턴 몸이 저녁나절 병이 들어

뒷소리: 오허어 오호허야 에헤에야 에헤에야

요령: 땡그랑 땡그랑 땡그랑 땡그랑

앞소리: 저승가자 호령하는 저 사자님 따라가며

뒷소리: 오허어 오호허아 에헤에야 에헤에야

요령: 땡그랑 땡그랑 땡그랑 땡그랑

앞소리: 산도 설고 물도 설어 무섭구나 무섭구나

뒷소리: 오허어 오호허아 에헤에야 에헤에야

(가파른 산길을 오르면서)

요령: 땡그랑 땡그랑 땡그랑 땡그랑

앞소리: 어차 어차 어차어

뒷소리: 어차 어차 어차어

요령: 땡그랑 땡그랑 땡그랑 땡그랑

앞소리: 어차 어차 어차어

뒷소리: 어차 어차 어차어

(달구지를 하면서)

요령: 땡그랑 땡그랑 땡그랑 땡그랑

앞소리: 오허아 달공 백두산 정기 떨어져서 강원도라 금강산 기

뒷소리: 오허아 달공

요령: 땡그랑 땡그랑 땡그랑 땡그랑

앞소리: 금강산 정기 떨어져서 평안도라 구월산 기

뒷소리: 오허아 달공

요령: 땡그랑 땡그랑 땡그랑 땡그랑

앞소리: 구월산 정기 떨어져서 경기도라 삼각산 기

뒷소리: 오허아 달공

요령: 땡그랑 땡그랑 땡그랑 땡그랑

앞소리: 삼각산 정기 떨어져서 충청도라 계룡산 기

뒷소리: 오허아 달공

요령: 땡그랑 땡그랑 땡그랑 땡그랑

앞소리: 계룡산 정기 떨어져서 천안시라 태조산 기

뒷소리: 오허아 달공

※ 1989년 3월 19일 하오 2시. 필자가 천안문화원에 들렀다. 위 만가는 천안향토사연구
소가 감수 하주성 편저 '천안의 옛 노래'를 기증받고 72쪽에 실려 있는 행여가를 전재
한 내용이다. '상여를 들어 올리면서'와 '달구지를 하면서' 등의 노래는 필자가 채록하
여 재구성했다. 천안문화원의 양해를 얻었음을 밝힌다.

직산면편稷山面篇

제공자의 주소와 성명
주소: 충청남도 천원군 직산면 석곡리 132번지
성명: 주은종周銀鍾, 52세, 남, 농업

(상여를 들어 올리면서)

요령: 땡그랑 땡그랑 땡그랑 땡그랑

앞소리: 우어 우어 우어 우어 …… (10여 회)

뒷소리: 허이 허이 허이 허이 …… (10여 회)

요령: 땡그랑 땡그랑 땡그랑 땡그랑

앞소리: 어하 어허 간다 간다 나는 간다 뗏장 이불 덮으러 간다

뒷소리: 어하 어허

요령: 땡그랑 땡그랑 땡그랑 땡그랑

앞소리: 무정하다 무정하다 염라대왕이 무정하다

뒷소리: 어하 어허

요령: 땡그랑 땡그랑 땡그랑 땡그랑

앞소리: 인제 가면 언제 와요 오시는 날이나 일러 주오

뒷소리: 어하 어허

요령: 땡그랑 땡그랑 땡그랑 땡그랑

앞소리: 저승길이 멀다더니 대문 밖이 저승이요

뒷소리: 오허어 오호허야

요령: 땡그랑 땡그랑 땡그랑 땡그랑

앞소리: 높떨어진 상상봉이 평지가 되면 오실라요

뒷소리: 어하 어허

요령: 땡그랑 땡그랑 땡그랑 땡그랑

앞소리: 내년 요때 춘삼월에 꽃이 피면 다시 오마

뒷소리: 어하 어허

(상여를 메고 떠나면서)

요령: 땡그랑 땡그랑 땡그랑 땡그랑

앞소리: 어하 어허 북망산천 머다 해도 문턱 앞이 가찹구나

뒷소리: 어하 어허

요령: 땡그랑 땡그랑 땡그랑 땡그랑

앞소리: 대문 밖을 썩 나서니 없던 곡성이 낭자하네

뒷소리: 어하 어허

요령: 땡그랑 땡그랑 땡그랑 땡그랑

앞소리: 명사십리 해당화야 꽃 진다고 서러마라

뒷소리: 어하 어허

요령: 땡그랑 땡그랑 땡그랑 땡그랑
앞소리: 삼천갑자 동방삭은 전생 후생 초문이요
뒷소리: 어하 어허

요령: 땡그랑 땡그랑 땡그랑 땡그랑
앞소리: 팔백년을 사는 팽조 고문 금문 또 있던가
뒷소리: 어하 어허

요령: 땡그랑 땡그랑 땡그랑 땡그랑
앞소리: 각진 장판 뒤에 두고 잔솔밭에 잠자러 가네
뒷소리: 어하 어허

요령: 땡그랑 땡그랑 땡그랑 땡그랑
앞소리: 청산이야 변할망정 녹수조차 변할소냐
뒷소리: 어하 어허

요령: 땡그랑 땡그랑 땡그랑 땡그랑
앞소리: 어화 청춘 남녀들아 백발 보고 비웃지마라
뒷소리: 어하 어허

요령: 땡그랑 땡그랑 땡그랑 땡그랑
앞소리: 넌들 본래 청춘이며 난들 본래 백발이냐
뒷소리: 어하 어허

(경사진 길을 오르면서)

요령: 땡그랑 땡그랑 땡그랑 땡그랑

앞소리: 그렇지 그려 그렇고말고 여부 있나 분명허지

뒷소리: 그렇지 그려 그렇고말고 여부 있나 분명허지

요령: 땡그랑 땡그랑 땡그랑 땡그랑

앞소리: 앞의 사람은 무릎을 꿇고 뒤에 사람은 서서 가소

뒷소리: 그렇지 그려 그렇고말고 여부있나 분명허지

요령: 땡그랑 땡그랑 땡그랑 땡그랑

앞소리: 백구야 껑충 뛰지 마라 너를 쫓아서 나 여기 왔다

뒷소리: 그렇지 그려 그렇고말고 여부있나 분명허지

요령: 땡그랑 땡그랑 땡그랑 땡그랑

앞소리: 영웅호걸이 몇몇이며 절대가인이 그 뉘기더냐

뒷소리: 그렇지 그려 그렇고말고 여부있나 분명허지

(경사진 곳을 내려오면서)

요령: 땡그랑 땡그랑 땡그랑 땡그랑

앞소리: 알았시다 알았시다 상두꾼님네 혼났시다

뒷소리: 알았시다 알았시다 요량님네도 혼났시다

요령: 땡그랑 땡그랑 땡그랑 땡그랑

앞소리: 상두꾼님네 수고했소 고갯길에 수고들 했네

뒷소리: 알았시다 알았시다 요량님네도 혼났시다

요령: 땡그랑 땡그랑 땡그랑 땡그랑

앞소리: 산천초목은 젊어만 가고 우리인생 늙어만 가네

뒷소리: 알았시다 알았시다 요량님네도 혼났시다

요령: 땡그랑 땡그랑 땡그랑 땡그랑
앞소리: 머지않아서 도착하니 걱정근심 다 묻어두소
뒷소리: 알았시다 알았시다 요량님네도 혼났시다

(달구지를 하면서)
요령: 땡그랑 땡그랑 땡그랑 땡그랑
앞소리: 에에헤라 달궁 좌는 청룡 우백호라
뒷소리: 에에헤라 달궁

요령: 땡그랑 땡그랑 땡그랑 땡그랑
앞소리: 좌측에서는 학이 놀고
뒷소리: 에에헤라 달궁

요령: 땡그랑 땡그랑 땡그랑 땡그랑
앞소리: 우측에서는 범이 논다
뒷소리: 에에헤라 달궁

요령: 땡그랑 땡그랑 땡그랑 땡그랑
앞소리: 이 집터가 명당이라
뒷소리: 에에헤라 달궁

요령: 땡그랑 땡그랑 땡그랑 땡그랑
앞소리: 천년만년 행복하소
뒷소리: 에에헤라 달궁

※ 1989년 3월 12일 하오 5시. 필자가 성환문화원의 소개로 전화 연락을 취하고 다방에서 주 씨를 만났다. 그는 녹음을 한사코 사양해서 가사와 뒷소리를 받아 적었다. 그는 뒷날 녹음을 해서 보내주기로 약속했다. 이 지방에서는 상여놀이를 '굴거리'라 한다. 다른 지방과는 달리 경사진 곳에서의 뒷소리가 가사로 되어 있는 것이 특이하다.

병천면편 並川面篇

제공자의 주소와 성명
주소: 충청남도 천원군 병천면 병천리 1구 259번지
성명: 유복렬劉福烈, 72세, 노동

(상여를 들어 올리면서)
요령: 땡그랑 땡그랑 땡그랑 땡그랑
앞소리: 우야 우야 우야 우야 우야 (5, 6회)
뒷소리: 우야 우야 우야 우야 우야 (5, 6회)

요령: 땡그랑 땡그랑 땡그랑 땡그랑
앞소리: 여러분들 내 말 한 마디 잘 듣고 잘 모시게 합시다 어허 허하
뒷소리: 어허 허하

요령: 땡그랑 땡그랑 땡그랑 땡그랑
앞소리: 저승길이 멀다더니 대문 밖이 저승일세
뒷소리: 어허 허하

요령: 땡그랑 땡그랑 땡그랑 땡그랑
앞소리: 이 세상에 사람이라면 어느 누가 탄생했나

뒷소리: 어허 허하

요령: 땡그랑 땡그랑 땡그랑 땡그랑
앞소리: 인생 일장춘몽이니 놀다가고 놀다가세
뒷소리: 어허 허하

(상여를 메고 떠나면서)
요령: 땡그랑 땡그랑 땡그랑 땡그랑
앞소리: 허허 허 헤이야 허거리 넘자 허허호
뒷소리: 허허 허 헤이야 허거리 넘자 허허호

요령: 땡그랑 땡그랑 땡그랑 땡그랑
앞소리: 세상인심이 천 갈랜가 세월이 덧없구나
뒷소리: 허허 허 헤이야 허거리 넘자 허허호

요령: 땡그랑 땡그랑 땡그랑 땡그랑
앞소리: 사람마다 벼슬하면 어사 될 사람 어디 있나
뒷소리: 허허 허 헤이야 허거리 넘자 허허호

요령: 땡그랑 땡그랑 땡그랑 땡그랑
앞소리: 천지가 무정키는 세월밖에 또 있는가
뒷소리: 허허 허 헤이야 허거리 넘자 허허호

요령: 땡그랑 땡그랑 땡그랑 땡그랑
앞소리: 노세 노세 젊어서 노세 늙고 병 들면 못 노나니
뒷소리: 허허 허 헤이야 허거리 넘자 허허호

요령: 땡그랑 땡그랑 땡그랑 땡그랑

앞소리: 목도 마르고 숨도 차고 우리 한 잔 먹고 가세

뒷소리: 허허 허 헤이야 허거리 넘자 허허호

요령: 땡그랑 땡그랑 땡그랑 땡그랑

앞소리: 앞뜰에는 봄 춘 자요 뒷동산은 푸를 청 자

뒷소리: 허허 허 헤이야 허거리 넘자 허허호

요령: 땡그랑 땡그랑 땡그랑 땡그랑

앞소리: 가지가지 꽃 화 자요 굽이굽이 내 천 자라

뒷소리: 허허 허 헤이야 허거리 넘자 허허호

요령: 땡그랑 땡그랑 땡그랑 땡그랑

앞소리: 잘 모신다 잘 모신다 열두 규정 잘 모신다

뒷소리: 허허 허 헤이야 허거리 넘자 허허호

(가파른 산길을 오르면서)

요령: 땡그랑 땡그랑 땡그랑 땡그랑

앞소리: 여보시오 상두꾼네 서로서로 등 맞추고 배 맞춰서 씨암탉 걸음으로
　　　 슬슬 나가보세 어차 어차 어차어 어차어

뒷소리: 어차 어차 어차어 어차어

요령: 땡그랑 땡그랑 땡그랑 땡그랑

앞소리: 어차 어차 어차어 어차어

뒷소리: 어차 어차 어차어 어차어

요령: 땡그랑 땡그랑 땡그랑 땡그랑

앞소리: 어차 어차 어차어 어차어

뒷소리: 어차 어차 어차어 어차어

(달구지를 하면서)

요령: 땡그랑 땡그랑 땡그랑 땡그랑

앞소리: 어허 달궁 좌청룡 우백호에

뒷소리: 어허 달궁

요령: 땡그랑 땡그랑 땡그랑 땡그랑

앞소리: 남주작 북현무라

뒷소리: 어허 달궁

요령: 땡그랑 땡그랑 땡그랑 땡그랑

앞소리: 좌측에서는 학이 놀고

뒷소리: 어허 달궁

요령: 땡그랑 땡그랑 땡그랑 땡그랑

앞소리: 우측에서는 범이 논다

뒷소리: 어허 달궁

요령: 땡그랑 땡그랑 땡그랑 땡그랑

앞소리: 이 뫼터가 명당이라

뒷소리: 어허 달궁

요령: 땡그랑 땡그랑 땡그랑 땡그랑

앞소리: 자자손손 부귀로다

뒷소리: 어허 달궁

※ 1989년 3월 14일 하오 3시. 그는 고희가 넘은 고령인데도 목소리가 마치 장년처럼 짧게 들린다. 그는 스스럼없이 노래를 하고 설명을 해 준다. 곡 40년간 상여 치다꺼리를 해 왔다니 남 좋은 일 많이 한 분이다. 그는 8남매를 두었는데 막둥이가 고교 3학년이라고 했다. 그는 자기 인생이 끝나면 이 지방의 만가도 끝날 것이며 쓸쓸한 웃음을 지었다.

풍세면편 豊歳面篇

제공자의 주소와 성명

주소: 충청남도 천원군 풍세면 대정리 46-1번지

성명: 현석웅玄錫雄, 62세, 농업

(상여를 들어 올리면서)

요령: 땡그랑 땡그랑 땡그랑 땡그랑

앞소리: 우여 우여 우여 (3회 이상)

뒷소리: 우여 우여 우여

요령: 땡그랑 땡그랑 땡그랑 땡그랑

앞소리: 어허 어허 어허이 어허

뒷소리: 어허 어허 어허이 어허

요령: 땡그랑 땡그랑 땡그랑 땡그랑

앞소리: 간다 간다 나는 간다 영결종천 나는 간다

뒷소리: 어허 어허 어허이 어허

요령: 땡그랑 땡그랑 땡그랑 땡그랑

앞소리: 이팔청춘 소년들아 백발 보고 비웃지 마라

뒷소리: 어허 어허 어허이 어허

요령: 땡그랑 땡그랑 땡그랑 땡그랑

앞소리: 우리도 엊그제 청춘이더니 오늘 백발이 한심하구나

뒷소리: 어허 어허 어허이 어허

요령: 땡그랑 땡그랑 땡그랑 땡그랑

앞소리: 꽃이 피면 오신다더니 잎새가 돋아도 아니 오네

뒷소리: 어허 어허 어허이 어허

(상여를 메고 떠나면서)

요령: 땡그랑 땡그랑 땡그랑 땡그랑

앞소리: 공산야월 달 밝은데 귀촉도가 설리 운다

뒷소리: 어허 어허 어허이 어허

요령: 땡그랑 땡그랑 땡그랑 땡그랑

앞소리: 알뜰살뜰 모은 재산 못 다 먹고 나는 가네

뒷소리: 어허 어허 어허이 어허

요령: 땡그랑 땡그랑 땡그랑 땡그랑

앞소리: 명년 삼월 돌아오면 꽃은 다시 피련마는

뒷소리: 어허 어허 어허이 어허

요령: 땡그랑 땡그랑 땡그랑 땡그랑

앞소리: 우리같은 초로인생 한 번 가면 못 온다네

뒷소리: 어허 어허 어허이 어허

요령: 땡그랑 땡그랑 땡그랑 땡그랑

앞소리: 저승길이 멀다더니 대문 밖이 저승이요

뒷소리: 어허 어허 어허이 어허

요령: 땡그랑 땡그랑 땡그랑 땡그랑

앞소리: 북망산천 멀다더니 대문 밖이 북망일세

뒷소리: 어허 어허 어허이 어허

요령: 땡그랑 땡그랑 땡그랑 땡그랑

앞소리: 형제간이 좋다지만 어느 형제 대신 가며

뒷소리: 어허 어허 어허이 어허

요령: 땡그랑 땡그랑 땡그랑 땡그랑

앞소리: 일가친척 많다 해도 어느 누가 대신 가나

뒷소리: 어허 어허 어허이 어허

요령: 땡그랑 땡그랑 땡그랑 땡그랑

앞소리: 뒷동산에 고목남구 슬피 우는 접동새야

뒷소리: 어허 어허 어허이 어허

요령: 땡그랑 땡그랑 땡그랑 땡그랑

앞소리: 임이 죽은 넋이런가 나만 보면 슬피 우네

뒷소리: 어허 어허 어허이 어허

요령: 땡그랑 땡그랑 땡그랑 땡그랑

앞소리: 인생은 일장춘몽인데 아니 놀고 무엇하리

뒷소리: 어허 어허 어허이 어허

(가파른 산길을 오르면서)

요령: 땡그랑 땡그랑 땡그랑 땡그랑

앞소리: 어차 어차 어차어 어차

뒷소리: 어차 어차 어차어 어차

요령: 땡그랑 땡그랑 땡그랑 땡그랑

앞소리: 앞 사람은 무릎을 꿇고

뒷소리: 어차 어차 어차어 어차

요령: 땡그랑 땡그랑 땡그랑 땡그랑

앞소리: 뒷사람은 서서 가소

뒷소리: 어차 어차 어차어 어차

요령: 땡그랑 땡그랑 땡그랑 땡그랑

앞소리: 앞산은 다가오고

뒷소리: 어차 어차 어차어 어차

요령: 땡그랑 땡그랑 땡그랑 땡그랑

앞소리: 뒷산은 멀어간다

뒷소리: 어차 어차 어차어 어차

(달구지를 하면서)

요령: 땡그랑 땡그랑 땡그랑 땡그랑

앞소리: 어허어 달공 이 댁 분묘를 바라보니

뒷소리: 어허어 달공

요령: 땡그랑 땡그랑 땡그랑 땡그랑

앞소리: 명당일시 분명허다

뒷소리: 어허어 달공

요령: 땡그랑 땡그랑 땡그랑 땡그랑

앞소리: 노적봉이 분명하니

뒷소리: 어허어 달공

요령: 땡그랑 땡그랑 땡그랑 땡그랑

앞소리: 만석거부 날 것이요

뒷소리: 어허어 달공

요령: 땡그랑 땡그랑 땡그랑 땡그랑

앞소리: 문필봉이 비쳤으니

뒷소리: 어허어 달공

요령: 땡그랑 땡그랑 땡그랑 땡그랑

앞소리: 문장재사 날 것이라

뒷소리: 어허어 달공

※ 1987년 3월 17일 하오 1시. 현 씨는 성품이 호탕하고 매우 달변이었다. 내가 한 마디
하면 그는 내 말을 받아서 열 마디를 했다. 그래도 실수는 없는 사람이다. 담배는 끊었
는데 술은 영 못 끊겠다고도 했다.

제공자의 주소와 성명
주소: 충청남도 천원군 광덕면 광덕리
성명: 미상

(상여를 들어 올리면서)

요령: 땡그랑 땡그랑 땡그랑 땡그랑
앞소리: 우여 우여 우여 우여 우여 (5, 6회)
뒷소리: 우여 우여 우여 우여 우여

요령: 땡그랑 땡그랑 땡그랑 땡그랑
앞소리: 어허 허호 에헤이 어호
뒷소리: 어허 허호 에헤이 어호

요령: 땡그랑 땡그랑 땡그랑 땡그랑
앞소리: 잘 모셔요 잘 모셔요 가시는 맹인 잘 모셔요
뒷소리: 어허 허호 에헤이 어호

요령: 땡그랑 땡그랑 땡그랑 땡그랑
앞소리: 세상천지 만물 중에 사람밖에 또 있는가
뒷소리: 어허 허호 에헤이 어호

요령: 땡그랑 땡그랑 땡그랑 땡그랑
앞소리: 일가친척 많다한들 어느 친척이 대신 가며
뒷소리: 어허 허호 에헤이 어호

요령: 땡그랑 땡그랑 땡그랑 땡그랑

앞소리: 친구 벗이 많다 해도 어느 친구 대신 가랴

뒷소리: 어허 허호 에헤이 어호

요령: 땡그랑 땡그랑 땡그랑 땡그랑

앞소리: 어제오늘 성튼 몸이 저녁나절 병이 들어

뒷소리: 어허 허호 에헤이 어호

요령: 땡그랑 땡그랑 땡그랑 땡그랑

앞소리: 섬섬약질 가는 몸에 태산 같은 병이 드니

뒷소리: 어허 허호 에헤이 어호

요령: 땡그랑 땡그랑 땡그랑 땡그랑

앞소리: 부르나니 어머니요 찾나니 냉수로다

뒷소리: 어허 허호 에헤이 어호

(상여를 메고 떠나면서)

요령: 땡그랑 땡그랑 땡그랑 땡그랑

앞소리: 내가 간다고 서러워 말고 부디부디 잘 살아라

뒷소리: 어허 허호 에헤이 어호

요령: 땡그랑 땡그랑 땡그랑 땡그랑

앞소리: 마지막이다 마지막이다 오늘날로 마지막이다

뒷소리: 어허 허호 에헤이 어호

요령: 땡그랑 땡그랑 땡그랑 땡그랑

앞소리: 꽃이라도 낙화가 되면 오던 나비도 아니 오고

뒷소리: 어허 허호 에헤이 어호

요령: 땡그랑 땡그랑 땡그랑 땡그랑
앞소리: 물이라도 건수가 들면 놀던 고기도 아니 노네
뒷소리: 어허 허호 에헤이 어호

요령: 땡그랑 땡그랑 땡그랑 땡그랑
앞소리: 세월아 네월아 가지를 마라 아까운 청춘이 다 넘어간다
뒷소리: 어허 허호 에헤이 어호

요령: 땡그랑 땡그랑 땡그랑 땡그랑
앞소리: 이 고샅이 마지막이다 오늘날로 마지막이다
뒷소리: 오어허 허호 에헤이 어호

요령: 땡그랑 땡그랑 땡그랑 땡그랑
앞소리: 님아 님아 날 잡지 말고 지는 해를 머물러 주오
뒷소리: 어허 허호 에헤이 어호

요령: 땡그랑 땡그랑 땡그랑 땡그랑
앞소리: 공산에 달 그려놓고 한 잔 부어라 마시고 놀자
뒷소리: 어허 허호 에헤이 어호

요령: 땡그랑 땡그랑 땡그랑 땡그랑
앞소리: 인생 일장춘몽인데 아니 놀구서 전답을 살까
뒷소리: 어허 허호 에헤이 어호

요령: 땡그랑 땡그랑 땡그랑 땡그랑

앞소리: 일월이라 제석님 전 명과 복이나 발원해 보세

뒷소리: 어허 허호 에헤이 어호

요령: 땡그랑 땡그랑 땡그랑 땡그랑

앞소리: 놀다 가세 놀다 가세 저 달이 지기 전에 놀다 가요

뒷소리: 어허 허호 에헤이 어호

(발걸음을 재촉하면서)

요령: 땡그랑 땡그랑 땡그랑 땡그랑

앞소리: 어허이 어호 닭아 닭아 우지를 마라 네가 울면 날이 샌다

뒷소리: 어허이 어호

요령: 땡그랑 땡그랑 땡그랑 땡그랑

앞소리: 삼산은 반락 청천외하고 이수는 중분 백로주라

뒷소리: 어허이 어호

요령: 땡그랑 땡그랑 땡그랑 땡그랑

앞소리: 일년 삼백 육십오일은 춘하추동 사시절이라

뒷소리: 어허이 어호

요령: 땡그랑 땡그랑 땡그랑 땡그랑

앞소리: 청춘을 사자한들 청춘 팔 이 그 누구며

뒷소리: 어허이 어호

요령: 땡그랑 땡그랑 땡그랑 땡그랑

앞소리: 백발을 팔자 한들 백발 살 이 그 누구일까

뒷소리: 어허이 어호

(달구지를 하면서)

요령: 땡그랑 땡그랑 땡그랑 땡그랑

앞소리: 어허이 달궁 이 터전이 명당이라 천추만세 하리로다

뒷소리: 어허이 달궁

요령: 땡그랑 땡그랑 땡그랑 땡그랑

앞소리: 문장재사 태어나고 만석거부 태어나고

뒷소리: 어허이 달궁

요령: 땡그랑 땡그랑 땡그랑 땡그랑

앞소리: 충신효자 태어나고 효부열녀 줄을 잇고

뒷소리: 어허이 달궁

요령: 땡그랑 땡그랑 땡그랑 땡그랑

앞소리: 자자손손 부귀영화 천년만년 누릴거요

뒷소리: 어허이 달궁

요령: 땡그랑 땡그랑 땡그랑 땡그랑

앞소리: 천하명당 에 있으니 이 댁 경사 이 아닌가

뒷소리: 어허이 달궁

※ 1990년 8월 17일 오전 10시. 광덕사를 다녀 나온 길에 출상 행렬을 만났다. 처음부터
 끝까지 참관했다. 녹음도 했다. 잡음이 심해 어디 내놓을 수는 없지만 그런 대로 알아
 들을 수는 있다. 충청도 지방은 뜰 안에서 하직 인사를 하는 것이 호남지방과 다르다.

청양군편靑陽郡篇

청양군은 충청남도 중앙에서 약간 서남방에 위치한다. 구 청양군과 정산군이 합쳐서 이루어졌다. 백제 시대에는 고량부리현古良夫里縣이었다. 통일신라 때에는 청무현靑武縣으로 고쳤으며 임성군의 속현이었다. 고려조에 와서 비로소 청양현靑陽縣이라는 이름을 얻게 되었다. 1018년(현종9)에는 천안부에 속했고 그 후 홍주로 이속되었다. 조선조인 1413년(태종13)에 독립되어 현감을 둔 지방행정의 중심지가 되었다. 1895년에 청양군으로 승격되었다. 1914년 행정구역 개정에 따라 정산군이 청양군에 합쳐졌다.

청양읍의 우산성은 진산인 우산의 정상을 테뫼식으로 두른 산성이다. 우성산성이라고도 한다. 전장 965미터다. 마한의 구로국 때부터 축성했다. 우산의 중턱에는 봉안사가 있고 아래쪽에는 석조삼존불상이 있다. 당초에는 봉안사가 읍내리 옛 절터에 있었다. 현재는 시가지 한 중앙이 되어 1961년에 현 위치로 이건했다. 중앙의 석가여래상은 3.21미터로 타원형 암석에 부각했다. 좌우 협시불은 2.50미터다. 공히 뒤쪽 남은 부분은 배광으로 처리했다. 그 아래 삼층석탑은 삼존불과 함께 옮겨 세웠다. 문화재가 못 되어서 유감이다. 조성 기법이 간결하고 소박하지만 고려시대 석탑이다. 최소한 지방문화재로 격상 지정되어야겠다. 높이 3.1미터다. 교원리에는 청양향교가 있다. 초창연대는 미상이나 동국여지승람에 기록이 있어 조선 초기에 창건되었음을 알 수 있다. 현존 건물은 조선말에 보수한 것이다.

정산면은 옛날 정산군이었다. 면 소재지는 서정리다. 정산향교는 청아루, 명륜당, 동재, 서재, 대성전 등으로 대단히 큰 규모다. 세종 연간에 초창된 것으로 추정된다. 청아루는 강당으로 조선말에 건축되었다. 도로 밑 논

가운데에는 청양구층석탑이 있다. 흔히 볼 수 없는 다층석탑이다. 녹야평에 서 있다고 하여 일명 녹야탑이라고 한다. 사찰은 이름도 남기지 못한 채 없어졌다. 탑의 높이 6미터로 고려시대 작품이다. 백곡리에는 사촌사정려문과 사당이 있다. 임정식을 모신 사우다. 임정식은 임진왜란 때 의병 1백 명을 이끌고 조헌 휘하로 들어가 청주성을 탈환했다. 이어서 금산전투에서 칠백의사와 함께 순국한 의병장이다. 백곡리 뒷산이 두룽이산성으로 비정되는 산성이다. 정설은 없다. 남문지 주위에 원형이 많이 남아 있다. 사비성에서 좌평으로 있던 정무 장군이 이 산성에서 항쟁하다 자결했다고 전해 온다. 남천리에 삼층석탑이 폐사지에 서 있다. 높이 2.10미터로 고려시대 양식이다.

목면 계봉리의 계봉산 기슭에 계봉사가 있다. 앞뜰에는 오층석탑이 있다. 석탑 앞의 석련화가 일품이다. 고려시대 작품이다. 송암리 장구동에는 최익현을 모시는 모덕사가 있다. 관리사무소, 유물관, 춘추관, 중화당, 모덕사 건물이 있다. 유림들이 선생의 충절을 추모하여 선생의 고택에 모덕사를 건립했다.

화성면 농암리 다락골에는 천주교 순교자 줄무덤이 있다. 홍주성에서 사형되었고 이곳에 묻혔다. 최경환을 비롯하여 16기의 묘소가 있다. 신정리 도로변에는 최경환과 최양업 신부의 부자동상이 서 있다. 구제리에는 채제공 사당이 있다. 최근에 세워선지 찬란하다. 선정리에는 안병찬 의사의 사당과 묘소가 있다. 안 의사는 명성황후 시해 후 의병을 일으켜 일군과 싸웠던 의병장이다.

운곡면 부곡리에 표절사가 있다. 양지, 심대 등 충신을 모신 사당이다. 모두 임진왜란 때 순국했다. 위라리에는 박신용 장군의 유의각이 있다. 박장군은 정묘호란 때 의주에서 항쟁하다 순국했다. 자손들의 장군의 유의를 소중히 보관하고 있다. 비석은 1632년에 세웠다.

대치면 장곡리에 청양군 제1급 사찰인 장곡사가 있다. 칠갑산 골짜기에 있다. 850년 보조국사가 창건한 고찰이다. 상대웅전은 소박하면서도 고전

미가 있어 보인다. 정면 3칸, 측면 2칸이다. 기둥은 엔타시스 형이다. 법당 우측에는 철조약사여래좌상이 모서 있다. 좌대 위에 안좌하고 있다. 통일 신라시대의 수작이다. 불상 높이 1.41미터, 좌대 높이 91센티미터다. 중앙 에는 철조비로자나불이 석조연화좌대에 안좌하고 있다. 이 역시 통일신라 시대에 조성한 것이다. 하대웅전은 정면 3칸, 측면 2칸의 맞배지붕 건물이 다. 창건연대는 미상이나 건물 양식은 조선 중엽의 건축물이다. 법당 안에 는 금동약사여래좌상이 있다. 고려말기 작품으로 추정된다. 대형 목제규유 가 있다. 길이가 7미터다. 부패되어 구멍이 숭숭 뚫려 있다. 대형 북은 코끼 리 가죽이라고 한다. 가죽 형태를 따라 북을 만들어 모양이 기묘하다.

　장평면 한산리 칠갑산 지맥에 정혜사가 있다. 절터가 좋다. 신라 때 창건 한 고찰인데 창건주는 미상이다. 1907년에 불의의 화재로 전소되어 현존 사찰은 민가풍 건물이다. 현판 글씨는 오세창의 친필이라고 한다. 중턱에 는 혜림암, 석굴암 등의 암자가 있다.

　칠갑산은 국립공원이다. 중턱에는 최익현의 거대한 동상이 조성되었다. 칠갑산 너머 정산면 산자락에 산신각이 있고 계곡에 청림사지가 있다. 창 건연대와 개창조는 미상이다. 삼층석탑 양식이 전형적인 고려식이어서 고 려 중기 탑으로 본다. 높이 4.15미터다. 청림사지에서 기십 미터 아래쪽에 도솔성 유지가 나온다. 도솔성은 백제 외곽산성으로 백제부흥군이 나당연 합군에 항쟁했던 산성이다.

　남양면 홍산리에 한배주 사당이 있다. 돈암리에는 운장암이 있다. 운장 암에 철조관음보살좌상이 모서 있다. 당초에 보관을 쓰고 있었다. 도중에 없어져 새로 만들어 씌웠다. 보관 밑으로 모발이 드러나서 두 어깨에 닿는 다. 희한한 불상이다. 운장암에서는 도선국사가 창건했다고 주장하나 기록 한 문헌은 없다.

※ 현재 청양군은 청양읍, 1읍 9면으로 이루어져 있다.

제공자의 주소와 성명

주소: 충청남도 청양군 청양읍 171번지

성명: 고풍길高豊吉, 51세, 남, 소방대장

(상여를 들어 올리면서)

요령: 땡그랑 땡그랑 땡그랑 땡그랑

앞소리: ------------------(요령만 계속 울린다)

뒷소리: ------------------

요령: 땡그랑 땡그랑 땡그랑 땡그랑

앞소리: 어허 허하 에헤이 허하

뒷소리: 어허 허하 에헤이 허하

요령: 땡그랑 땡그랑 땡그랑 땡그랑

앞소리: 양주문전에 하직을 허고 극락세계로 나는 가네

뒷소리: 어허 허하 에헤이 허하

요령: 땡그랑 땡그랑 땡그랑 땡그랑

앞소리: 자손들과도 하직을 허고 북망산천으로 나는 가네

뒷소리: 어허 허하 에헤이 허하

요령: 땡그랑 땡그랑 땡그랑 땡그랑

앞소리: 동기간에도 하직허고 친구들과도 하직일세

뒷소리: 어허 허하 에헤이 허하

요령: 땡그랑 땡그랑 땡그랑 땡그랑

앞소리: 내가 살던 내 동네를 뒤에 두고 저승길로 나는 가네

뒷소리: 어허 허하 에헤이 허하

요령: 땡그랑 땡그랑 땡그랑 땡그랑

앞소리: 이제 가면 언제 와요 오시는 날짜나 알려 주오

뒷소리: 어허 허하 에헤이 허하

(상여를 메고 떠나면서)

요령: 땡그랑 땡그랑 땡그랑 땡그랑

앞소리: 잘 있거라 잘 있거라 아들 며늘아기 잘 있거라

뒷소리: 어허 허하 에헤이 허하

요령: 땡그랑 땡그랑 땡그랑 땡그랑

앞소리: 딸아 사위야 잘 있거라 나는 간다 잘 있거라

뒷소리: 어허 허하 에헤이 허하

요령: 땡그랑 땡그랑 땡그랑 땡그랑

앞소리: 뒷동산에 썩은 고목나무 잎이 필 적에나 다시 오시려나

뒷소리: 어허 허하 에헤이 허하

요령: 땡그랑 땡그랑 땡그랑 땡그랑

앞소리: 전선에 있는 미륵부처 말문이 열리면 다시 오시려나

뒷소리: 어허 허하 에헤이 허하

요령: 땡그랑 땡그랑 땡그랑 땡그랑

앞소리: 가마솥에 삶은 개가 꽁지를 치면 다시 오시려나

뒷소리: 어허 허하 에헤이 허하

요령: 땡그랑 땡그랑 땡그랑 땡그랑
앞소리: 백사장의 백모래가 싹이나 트면 다시 오시려나
뒷소리: 어허 허하 에헤이 허하

요령: 땡그랑 땡그랑 땡그랑 땡그랑
앞소리: 병풍 안에 그린 닭이 짧은 목을 길게 빼고 꼬꼬 울면 오시려나
뒷소리: 어허 허하 에헤이 허하

요령: 땡그랑 땡그랑 땡그랑 땡그랑
앞소리: 명사십리 해당화야 꽃 진다고 설워마라
뒷소리: 어허 허하 에헤이 허하

요령: 땡그랑 땡그랑 땡그랑 땡그랑
앞소리: 너는 명년 춘삼월에 다시 꽃이 피련마는
뒷소리: 어허 허하 에헤이 허하

요령: 땡그랑 땡그랑 땡그랑 땡그랑
앞소리: 우리 인생은 죽어지면 움이 나나 싹이 나나
뒷소리: 어허 허하 에헤이 허하

요령: 땡그랑 땡그랑 땡그랑 땡그랑
앞소리: 엊그저께 청춘이던 몸이 하룻밤 사이에 백발일세
뒷소리: 어허 허하 에헤이 허하헤이 허하

요령: 땡그랑 땡그랑 땡그랑 땡그랑

앞소리: 이팔청춘 젊은이들아 노인들께 하시 말라
뒷소리: 어허 허하 에헤이 허하

요령: 땡그랑 땡그랑 땡그랑 땡그랑
앞소리: 누군 본래 백발이냐 나도 엊그저께 청춘이라
뒷소리: 어허 허하 에헤이 허하

요령: 땡그랑 땡그랑 땡그랑 땡그랑
앞소리: 천년만년 살 줄 알고 입을 것도 다 못 입고요
뒷소리: 어허 허하 에헤이 허하

요령: 땡그랑 땡그랑 땡그랑 땡그랑
앞소리: 천년만년 살 줄 알고 먹을 것도 다 못 먹었네
뒷소리: 어허 허하 에헤이 허하

요령: 땡그랑 땡그랑 땡그랑 땡그랑
앞소리: 천년만년 살 줄 알고 가볼 디를 다 가보았나
뒷소리: 어허 허하 에헤이 허하

요령: 땡그랑 땡그랑 땡그랑 땡그랑
앞소리: 천년만년 살 줄 알고 허리띠를 졸라매고
뒷소리: 어허 허하 에헤이 허하

요령: 땡그랑 땡그랑 땡그랑 땡그랑
앞소리: 허둥지둥 살다보니 오늘날에 백발이라
뒷소리: 어허 허하 에헤이 허하

(발걸음을 재촉하면서)

요령: 땡그랑 땡그랑 땡그랑 땡그랑

앞소리: 어허이 어하 가세 가세 어서 가세

뒷소리: 어허이 어하

요령: 땡그랑 땡그랑 땡그랑 땡그랑

앞소리: 이수 건너 백로주 가세

뒷소리: 어허이 어하

요령: 땡그랑 땡그랑 땡그랑 땡그랑

앞소리: 달아 달아 밝은 달아

뒷소리: 어허이 어하

요령: 땡그랑 땡그랑 땡그랑 땡그랑

앞소리: 이태백이 놀던 달아

뒷소리: 어허이 어하

요령: 땡그랑 땡그랑 땡그랑 땡그랑

앞소리: 저기 저기 저 달 속에

뒷소리: 어허이 어하

요령: 땡그랑 땡그랑 땡그랑 땡그랑

앞소리: 계수나무 한 나무

뒷소리: 어허이 어하

요령: 땡그랑 땡그랑 땡그랑 땡그랑

앞소리: 금도끼로 다듬어서

뒷소리: 어허이 어하

요령: 땡그랑 땡그랑 땡그랑 땡그랑
앞소리: 초가삼간 집을 짓고
뒷소리: 어허이 어하

요령: 땡그랑 땡그랑 땡그랑 땡그랑
앞소리: 양친부모 모셔다가
뒷소리: 어허이 어하

요령: 땡그랑 땡그랑 땡그랑 땡그랑
앞소리: 천년만년 살잤더니
뒷소리: 어허이 어하

요령: 땡그랑 땡그랑 땡그랑 땡그랑
앞소리: 오늘날이 그만일세
뒷소리: 어허이 어하

(달구지를 하면서)
요령: 땡그랑 땡그랑 땡그랑 땡그랑
앞소리: 에헤라 달고 함경도라 명산이면 장백산이 명산이라
뒷소리: 에헤라 달고

요령: 땡그랑 땡그랑 땡그랑 땡그랑
앞소리: 평안도라 명산이면 묘향산이 명산이라
뒷소리: 에헤라 달고

요령: 땡그랑 땡그랑 땡그랑 땡그랑

앞소리: 강원도라 명산이면 금강산이 명산이라

뒷소리: 에헤라 달고

요령: 땡그랑 땡그랑 땡그랑 땡그랑

앞소리: 경기도라 명산이면 삼각산이 명산이라

뒷소리: 에헤라 달고

요령: 땡그랑 땡그랑 땡그랑 땡그랑

앞소리: 충청도라 명산이면 계룡산이 명산이라

뒷소리: 에헤라 달고

요령: 땡그랑 땡그랑 땡그랑 땡그랑

앞소리: 전라도라 명산이면 지리산이 명산이라

뒷소리: 에헤라 달고

요령: 땡그랑 땡그랑 땡그랑 땡그랑

앞소리: 경상도라 명산이면 태백산이 명산이라

뒷소리: 에헤라 달고

요령: 땡그랑 땡그랑 땡그랑 땡그랑

앞소리: 제주도라 명산이면 한라산이 명산이라

뒷소리: 에헤라 달고

※ 1990년 10월 31일 하오 2시. 청양군에서 고 씨를 모르는 사람은 없다. 그는 청양군에서 유지인데다가 국악에도 일가견 있는 한량이었다. 만가에 손을 놓은 지 오래되었다지만 기억을 더듬어 줄줄 해 냈다. 그는 하루 종일 불러도 중복하지 않을 정도로 가사

를 많이 알고 있었다. 이 지방에서는 상여놀이를 '흐르기'라 하고, 요령잽이를 '선발'이라 한다. 담여꾼은 보통 12명이지만 호화로운 출상에는 '사구잽이'라 해서 24명이 상여를 멘다고 했다. 고 씨는 유별나게 잘 하는 분이어서 제한 없이 다 실었다. 그는 국제로터리 청양지구 부회장이기도 하다.

정산면편定山面篇

제공자의 주소와 성명
주소: 충청남도 청양군 정산면 덕성리 284번지
성명: 장증현張曾鉉, 56세, 농업

(상여를 들어 올리면서)
요령: 땡그랑 땡그랑 땡그랑 땡그랑
앞소리: 우여 우여 우여 우여 (3, 4회)
뒷소리: 우여 우여 우여 우여 (3, 4회)

요령: 땡그랑 땡그랑 땡그랑 땡그랑
앞소리: 허허 허하 어허이 어하
뒷소리: 허허 허하 어허이 어하

요령: 땡그랑 땡그랑 땡그랑 땡그랑
앞소리: 이제 가면 언제 오나 명년 춘삼월에 다시 옴세
뒷소리: 허허 허하 어허이 어하

요령: 땡그랑 땡그랑 땡그랑 땡그랑
앞소리: 꽃은 피어 화사하고 잎은 피어 만발했구나

뒷소리: 허허 허하 어허이 어하

요령: 땡그랑 땡그랑 땡그랑 땡그랑
앞소리: 북망산이 머다더니 대문 밖이 북망이네
뒷소리: 허허 허하 어허이 어하

요령: 땡그랑 땡그랑 땡그랑 땡그랑
앞소리: 병풍 안에 그린 닭이 홰를 치면 오시려나
뒷소리: 허허 허하 어허이 어하

요령: 땡그랑 땡그랑 땡그랑 땡그랑
앞소리: 가마솥에 삶은 개가 짖어대면 다시 올까
뒷소리: 허허 허하 어허이 어하

(상여를 메고 떠나면서)
요령: 땡그랑 땡그랑 땡그랑 땡그랑
앞소리: 이번 소리 끝나게 되면 왼발부터 걸어가소
뒷소리: 허허 허하 어허이 어하

요령: 땡그랑 땡그랑 땡그랑 땡그랑
앞소리: 바다의 용왕은 거북을 타고 오늘의 맹인은 꽃가마 탔네
뒷소리: 허허 허하 어허이 어하

요령: 땡그랑 땡그랑 땡그랑 땡그랑
앞소리: 봄도 길고 해도 길어 명년 삼월에 만나보세
뒷소리: 허허 허하 어허이 어하

요령: 땡그랑 땡그랑 땡그랑 땡그랑

앞소리: 삼천갑자 동방삭은 죽고 싶어서 죽었느냐

뒷소리: 허허 허하 어허이 어하

요령: 땡그랑 땡그랑 땡그랑 땡그랑

앞소리: 영결종천 떠나가니 부디 안녕 잘 계시오

뒷소리: 허허 허하 어허이 어하

요령: 땡그랑 땡그랑 땡그랑 땡그랑

앞소리: 이팔청춘 소년들아 백발보고 비웃지마라

뒷소리: 허허 허하 어허이 어하

요령: 땡그랑 땡그랑 땡그랑 땡그랑

앞소리: 난들 본래 백발이며 넌들 본래 청춘이냐

뒷소리: 허허 허하 어허이 어하

요령: 땡그랑 땡그랑 땡그랑 땡그랑

앞소리: 동중 화초 피었다가 무서리 찬바람에 낙화진다

뒷소리: 허허 허하 어허이 어하

요령: 땡그랑 땡그랑 땡그랑 땡그랑

앞소리: 가세 가세 어서 가세 심심험로를 어서나 가세

뒷소리: 허허 허하 어허이 어하

(발걸음을 재촉하면서)

요령: 땡그랑 땡그랑 땡그랑 땡그랑

앞소리: 어허이 어하 어허 어하

뒷소리: 어허이 어하 어허 어하

요령: 땡그랑 땡그랑 땡그랑 땡그랑
앞소리: 북망산천 머나먼 길 다시 올 길 전혀 없네
뒷소리: 어허이 어하 어허 어하

요령: 땡그랑 땡그랑 땡그랑 땡그랑
앞소리: 북망산천 들어갈 때 일직사자 잡아끌고
뒷소리: 어허이 어하 어허 어하

요령: 땡그랑 땡그랑 땡그랑 땡그랑
앞소리: 월직사자 등을 밀어 어서 가자 재촉하니
뒷소리: 어허이 어하 어허 어하

요령: 땡그랑 땡그랑 땡그랑 땡그랑
앞소리: 피할 길이 전혀 없어 북망산천으로 나는 가네
뒷소리: 어허이 어하 어허 어하

요령: 땡그랑 땡그랑 땡그랑 땡그랑
앞소리: 빨리 가세 빨리 가세 하관시간 맞춰 가세
뒷소리: 어허이 어하 어허 어하

(달구지를 하면서)
요령: 땡그랑 땡그랑 땡그랑 땡그랑
앞소리: 아 하 달공 백두산이 주산이요 금강산이 진산이라
뒷소리: 아 하 달공

요령: 땡그랑 땡그랑 땡그랑 땡그랑

앞소리: 묘향산이 주산이요 구월산이 진산이라

뒷소리: 아 하 달공

요령: 땡그랑 땡그랑 땡그랑 땡그랑

앞소리: 삼각산이 주산이요 남산이 진산이라

뒷소리: 아 하 달공

요령: 땡그랑 땡그랑 땡그랑 땡그랑

앞소리: 계룡산이 주산이요 지리산이 진산이라

뒷소리: 아 하 달공

요령: 땡그랑 땡그랑 땡그랑 땡그랑

앞소리: 태백산이 주산이요 한라산이 진산이라

뒷소리: 아 하 달공

※ 1990년 11월 11일 하오 1시. 정산면은 옛날 정산 고을 터다. 그래서 유적지가 많다. 나는 두릉이산성을 찾아가다가 도중에 면사무소에 다녀온다는 장 씨를 만나 잔디밭에서 만가를 수집했다. 그도 잘한 편에 속한다. 나는 흉내도 못 내지만 들어보면 잘하는지 못하는지는 짐작할 수 있다. 탈곡하다 말고 나왔다는 그를 붙잡고 기어코 얻어냈다.

화성면편化成面篇

제공자의 주소와 성명
주소: 충청남도 청양군 화성면 산정리 133번지
성명: 김동진金東鎭, 72세, 농업

(상여를 들어 올리면서)

요령: 땡그랑 땡그랑 땡그랑 땡그랑

앞소리: 우여 우여 우여 우여 (3, 4회)

뒷소리: 우여 우여 우여 우여 (3, 4회)

요령: 땡그랑 땡그랑 땡그랑 땡그랑

앞소리: 어허 허하 에헤이 허호

뒷소리: 어허 허하 에헤이 허호

요령: 땡그랑 땡그랑 땡그랑 땡그랑

앞소리: 영이기가 왕즉유택 재진건례 영결종천

뒷소리: 어허 허하 에헤이 허호

요령: 땡그랑 땡그랑 땡그랑 땡그랑

앞소리: 명사십리 해당화야 꽃 진다고 설워마라

뒷소리: 어허 허하 에헤이 허호

요령: 땡그랑 땡그랑 땡그랑 땡그랑

앞소리: 명년 삼월 봄이 오면 네 꽃 다시 피련마는

뒷소리: 어허 허하 에헤이 허호

요령: 땡그랑 땡그랑 땡그랑 땡그랑

앞소리: 우리 인생 한 번 가면 영영 오지 못하니라

뒷소리: 어허 허하 에헤이 허호

요령: 땡그랑 땡그랑 땡그랑 땡그랑

앞소리: 우러러 보니 만학천봉이요 굽어다보니 각진 장판이라

뒷소리: 어허 허하 에헤이 허호

(상여를 메고 떠나면서)

요령: 땡그랑 땡그랑 땡그랑 땡그랑

앞소리: 여보시오 벗님네야 이내 말쌈 들어보소

뒷소리: 어허 허하 에헤이 허호

요령: 땡그랑 땡그랑 땡그랑 땡그랑

앞소리: 아침나절 성튼 몸이 저녁나절에 병이 들어

뒷소리: 어허 허하 에헤이 허호

요령: 땡그랑 땡그랑 땡그랑 땡그랑

앞소리: 나는 가오 나는 가오 저승길로 나는 가오

뒷소리: 어허 허하 에헤이 허호

요령: 땡그랑 땡그랑 땡그랑 땡그랑

앞소리: 공산에서 자귀 울고 이내 머리 희어만 가네

뒷소리: 어허 허하 에헤이 허호

요령: 땡그랑 땡그랑 땡그랑 땡그랑

앞소리: 저기 저기 저 산으로 일락서산에 해가 지면

뒷소리: 어허 허하 에헤이 허호

요령: 땡그랑 땡그랑 땡그랑 땡그랑

앞소리: 오늘 하루 저무는데 내일은 또 어디서 노나

뒷소리: 어허 허하 에헤이 허호

요령: 땡그랑 땡그랑 땡그랑 땡그랑

앞소리: 꽃은 한 번 지고 보면 다시 필 길 있건마는

뒷소리: 어허 허하 에헤이 허호

요령: 땡그랑 땡그랑 땡그랑 땡그랑

앞소리: 인생 한 번 죽어지면 다시 오지 못하도다

뒷소리: 어허 허하 에헤이 허호

요령: 땡그랑 땡그랑 땡그랑 땡그랑

앞소리: 간다 간다 나는 간다 영결종천 마지막 간다

뒷소리: 어허 허하 에헤이 허호

(발걸음을 재촉하면서) 잦은바리

요령: 땡그랑 땡그랑 땡그랑 땡그랑

앞소리: 네 귀탱이에 풍경 달고 얼기덩덜기덩 살아보세

뒷소리: 어허 허하 에헤이 허호

요령: 땡그랑 땡그랑 땡그랑 땡그랑

앞소리: 창포밭에 금잉애 놀 듯 금실금실 놀아보세

뒷소리: 어허 허하 에헤이 허호

요령: 땡그랑 땡그랑 땡그랑 땡그랑

앞소리: 양계장에 씨암탉 놀 듯 아장아장 놀읍시다

뒷소리: 어허 허하 에헤이 허호

요령: 땡그랑 땡그랑 땡그랑 땡그랑

앞소리: 원앙금침 자수베게 나는 듯이 펼쳐놓고

뒷소리: 어허 허하 에헤이 허호

요령: 땡그랑 땡그랑 땡그랑 땡그랑
앞소리: 부부화락 살자더니 독수공방 웬말인가
뒷소리: 어허 허하 에헤이 허호

(달구지를 하면서)
요령: 땡그랑 땡그랑 땡그랑 땡그랑
앞소리: 오오 어허 달고 충청도로 돌아오니
뒷소리: 오오 어허 달고

요령: 땡그랑 땡그랑 땡그랑 땡그랑
앞소리: 계룡산이 솟아 있고
뒷소리: 오오 어허 달고

요령: 땡그랑 땡그랑 땡그랑 땡그랑
앞소리: 청양으로 돌아드니
뒷소리: 오오 어허 달고

요령: 땡그랑 땡그랑 땡그랑 땡그랑
앞소리: 칠갑산이 솟아있네
뒷소리: 오오 어허 달고

※ 1990년 11월 2일 오전 11시. 화성노인당에 들러 노인들로부터 강 씨를 소개받았다. 그의 집으로 찾아갔다. 그는 마침 외출하려 나오다가 대문 앞에서 마주쳤다. 하마터면 못 만날 뻔했다. 그는 고희가 넘었는데도 여전히 잘 했다. 최근에 허리를 다쳤다며 지팡이를 짚고 다녔다.

남양면편南陽面篇

제공자의 주소와 성명

주소: 충청남도 청양군 남양면 대봉리 257번지

성명: 김종렬金鐘烈, 58세, 농업

(상여를 들어 올리면서)

요령: 땡그랑 땡그랑 땡그랑 땡그랑

앞소리: 우여 우여 우여 (3, 4회)

뒷소리: 우여 우여 우여 (3, 4회)

요령: 땡그랑 땡그랑 땡그랑 땡그랑

앞소리: 허허 허하 에헤이 허헤

뒷소리: 허허 허하 에헤이 허헤

요령: 땡그랑 땡그랑 땡그랑 땡그랑

앞소리: 간다 간다 나는 간다 황천길로 나는 간다

뒷소리: 허허 허하 에헤이 허헤

요령: 땡그랑 땡그랑 땡그랑 땡그랑

앞소리: 어찌나 갈꼬 어찌 갈꼬 심산으로다 어찌나 갈꼬

뒷소리: 허허 허하 에헤이 허헤

요령: 땡그랑 땡그랑 땡그랑 땡그랑

앞소리: 나 떠난다고 통곡을 말고서 부디부디 잘 있거라

뒷소리: 허허 허하 에헤이 허헤

요령: 땡그랑 땡그랑 땡그랑 땡그랑

앞소리: 양주분께 하직을 허고 극락세계로 나는 가네

뒷소리: 허허 허하 에헤이 허헤

요령: 땡그랑 땡그랑 땡그랑 땡그랑

앞소리: 내가 살던 내 동네를 버리고 북망산으로 나는 가네

뒷소리: 허허 허하 에헤이 허헤

(상여를 메고 떠나면서)

요령: 땡그랑 땡그랑 땡그랑 땡그랑

앞소리: 하직이요 하직이요 오늘 마지막 길 하직이요

뒷소리: 허허 허하 에헤이 허헤

요령: 땡그랑 땡그랑 땡그랑 땡그랑

앞소리: 푸른 잎이 청양이요 화초 섞인 남포바다라

뒷소리: 허허 허하 에헤이 허헤

요령: 땡그랑 땡그랑 땡그랑 땡그랑

앞소리: 붉은 꽃은 단양이요 푸른 잎은 청양이라

뒷소리: 허허 허하 에헤이 허헤

요령: 땡그랑 땡그랑 땡그랑 땡그랑

앞소리: 칠산 바다의 농어 떼는 나랏님의

뒷소리: 허허 허하 에헤이 허헤

요령: 땡그랑 땡그랑 땡그랑 땡그랑

앞소리: 진상이요

뒷소리: 허허 허하 에헤이 허헤

요령: 땡그랑 땡그랑 땡그랑 땡그랑
앞소리: 연평도의 조기떼는 부모님의 봉양일세
뒷소리: 허허 허하 에헤이 허헤

요령: 땡그랑 땡그랑 땡그랑 땡그랑
앞소리: 사바세계의 중생들아 본심을 지켜 수신하소
뒷소리: 허허 허하 에헤이 허헤

요령: 땡그랑 땡그랑 땡그랑 땡그랑
앞소리: 지옥천당 본공 하고 생사윤회 본래 없다
뒷소리: 허허 허하 에헤이 허헤

요령: 땡그랑 땡그랑 땡그랑 땡그랑
앞소리: 꽃이 피면 절로 지고 잎도 피면 절로 진다
뒷소리: 허허 허하 에헤이 허헤

(가파른 산길을 오르면서)
요령: 땡그랑 땡그랑 땡그랑 땡그랑
앞소리: 허허 허하
뒷소리: 에헤이 허헤

요령: 땡그랑 땡그랑 땡그랑 땡그랑
앞소리: 허허 허하
뒷소리: 에헤이 허헤

(달구지를 하면서)

요령: 땡그랑 땡그랑 땡그랑 땡그랑
앞소리: 어여라 달고 백두산 정기가 금강산에 뻗어내려
뒷소리: 어여라 달고

요령: 땡그랑 땡그랑 땡그랑 땡그랑
앞소리: 금강산 줄기가 묘향산에 뻗어내려
뒷소리: 어여라 달고

요령: 땡그랑 땡그랑 땡그랑 땡그랑
앞소리: 묘향산 정기가 삼각산에 뻗어내려
뒷소리: 어여라 달고

요령: 땡그랑 땡그랑 땡그랑 땡그랑
앞소리: 삼각산 정기가 계룡산에 뻗어내려
뒷소리: 어여라 달고

요령: 땡그랑 땡그랑 땡그랑 땡그랑
앞소리: 계룡산 정기가 칠갑산에 뻗어내려
뒷소리: 어여라 달고

요령: 땡그랑 땡그랑 땡그랑 땡그랑
앞소리: 이 터전 이 명당을 이룩했으니
뒷소리: 어여라 달고

요령: 땡그랑 땡그랑 땡그랑 땡그랑
앞소리: 대대로 부귀영화 천세만세 누릴거요

뒷소리: 어여라 달고

※ 1990년 11월 7일 오전 10시. 남양면 경로당 노인들이 김 씨를 천거했다. 그는 지방에서 좀 할뿐이라고 겸양했다. 들어보니 썩 잘하는 편이었다. 나는 할 줄은 몰라도 들을 줄은 안다. 일하다 말고 우리는 바위에 앉아 만가를 채록했다. 상여놀이 때는 빈 상여를 메고 마을을 일주하는 유습이 전해오고 있다.

비봉면편 飛鳳面篇

제공자의 주소와 성명
주소: 충청남도 청양군 비봉면 녹평리 72번지
성명: 김용태金龍泰, 49세, 이용업

(상여를 들어 올리면서)
요령: 땡그랑 땡그랑 땡그랑 땡그랑
앞소리: ----------------(요령을 계속 흔든다)
뒷소리: ----------------

요령: 땡그랑 땡그랑 땡그랑 땡그랑
앞소리: 어허 어하 어허이 호호
뒷소리: 어허 어하 어허이 호호

요령: 땡그랑 땡그랑 땡그랑 땡그랑
앞소리: 천지천지 분할 후에 일월영책 되었어라
뒷소리: 어허 어하 어허이 호호

요령: 땡그랑 땡그랑 땡그랑 땡그랑

앞소리: 이 세상에 태인 사람 뉘 덕으로 나왔는가

뒷소리: 어허 어하 어허이 호호

요령: 땡그랑 땡그랑 땡그랑 땡그랑

앞소리: 불보살님 은덕으로 아버님 전 뼈를 받고

뒷소리: 어허 어하 어허이 호호

요령: 땡그랑 땡그랑 땡그랑 땡그랑

앞소리: 어머님 전 살을 타서 십삭 만에 태어났네

뒷소리: 어허 어하 어허이 호호

요령: 땡그랑 땡그랑 땡그랑 땡그랑

앞소리: 저승길이 멀다더니 대문 밖이 저승이요

뒷소리: 어허 어하 어허이 호호

(상여를 메고 떠나면서)

요령: 땡그랑 땡그랑 땡그랑 땡그랑

앞소리: 이제 가면 언제 와요 인제나 가면 언제나 와요

뒷소리: 어허 어하 어허이 호호

요령: 땡그랑 땡그랑 땡그랑 땡그랑

앞소리: 병풍 안에 그린 닭이 꼬끼요 울면 오시나요

뒷소리: 어허 어하 어허이 호호

요령: 땡그랑 땡그랑 땡그랑 땡그랑

앞소리: 가마솥에 푹 삶은 개가 커겅컹 짖으면 오시나요

뒷소리: 어허 어하 어허이 호호

요령: 땡그랑 땡그랑 땡그랑 땡그랑
앞소리: 천상에는 은하수요 지하에는 장류수라
뒷소리: 어허 어하 어허이 호호

요령: 땡그랑 땡그랑 땡그랑 땡그랑
앞소리: 시월 단풍은 낙엽이 되고 잔설한풍은 겨울철이라
뒷소리: 어허 어하 어허이 호호

요령: 땡그랑 땡그랑 땡그랑 땡그랑
앞소리: 울울창창 임하촌에 무월삼경이 처량쿠나
뒷소리: 어허 어하 어허이 호호

요령: 땡그랑 땡그랑 땡그랑 땡그랑
앞소리: 어떤 사람 팔자 좋아 부귀영화 누리는데
뒷소리: 어허 어하 어허이 호호

요령: 땡그랑 땡그랑 땡그랑 땡그랑
앞소리: 우리 농부는 어찌하여 하고한 날 땀만 흘리나
뒷소리: 어허 어하 어허이 호호

요령: 땡그랑 땡그랑 땡그랑 땡그랑
앞소리: 북망산천 멀다해도 건넛산이 북망산이라
뒷소리: 어허 어하 어허이 호호

요령: 땡그랑 땡그랑 땡그랑 땡그랑

앞소리: 이 고개를 넘어가면 북망산천 도달허나

뒷소리: 어허 어하 어허이 호호

(달구지를 하면서)

요령: 땡그랑 땡그랑 땡그랑 땡그랑

앞소리: 에헤여라 달고 백두산 명기가 금강산 찾아서

뒷소리: 에헤여라 달고

요령: 땡그랑 땡그랑 땡그랑 땡그랑

앞소리: 금강산 명기가 묘향산 찾아서

뒷소리: 에헤여라 달고

요령: 땡그랑 땡그랑 땡그랑 땡그랑

앞소리: 묘향산 명기가 삼각산 찾아서

뒷소리: 에헤여라 달고

요령: 땡그랑 땡그랑 땡그랑 땡그랑

앞소리: 삼각산 명기가 계룡산 찾아서

뒷소리: 에헤여라 달고

요령: 땡그랑 땡그랑 땡그랑 땡그랑

앞소리: 천지지신이 봉안을 하시니

뒷소리: 에헤여라 달고

요령: 땡그랑 땡그랑 땡그랑 땡그랑

앞소리: 이 댁 산소를 디리고 나서

뒷소리: 에헤여라 달고

요령: 땡그랑 땡그랑 땡그랑 땡그랑

앞소리: 자손만복 평안하시길

뒷소리: 에헤여라 달고

※ 1990년 11월 5일 하오 2시. 경로당에서 김 씨를 추천했다. 김 씨 첫인상이 좋아 보였다. 아는 것도 많았다. 그는 노래를 좋아하고 놀기도 좋아해서 어쩌다 앞소리를 메겨 본 것이 환영을 받아 어어 25년이란 세월이 흘렀다고 겸양했다. 과연 잘 했다. 그는 또 문학에 실력이 있어 맹인의 일대기를 즉흥적으로 작사한다. 그래서 사람들을 울리는 재주가 있다.

태안군편泰安郡篇

　　태안군은 1989년도에 서산군에서 분리되어 새로 생겨났다. 동쪽은 서산군과 접경하고 삼면은 바다가 둘러서 태안반도를 형성하고 있다. 백제 때는 성대혜현省大兮縣으로 독립된 치소가 있었다. 통일신라시대에는 소태현蘇泰縣으로 명칭을 바꾸고 부성군의 속현이었다. 고려 시대인 1018년에 소태현은 운주(현 홍성군)에 속했다. 충렬왕 때 비로소 태안군으로 승격되어 지군사가 행정을 맡았다. 그 후에 명칭이 바뀌었다가 조선시대인 1413년(태종13)에 다시 태안군이 되었다. 1914년 행정구역 개편으로 태안군과 해미군이 서산군으로 병합되었다. 1989년에 대전시가 직할시로 승격되면서 대덕군이 흡수되고 대신 서산군이 분할되어 다시 태안군이 독립하게 된 것이다.

　　태안읍에는 태안읍성지가 있다. 태안읍사무소의 바른쪽 골목길을 돌아가면 민가의 담장 구실을 하고 있는 성 돌이 태안읍성이다. 태안읍 남문리다. 태안읍성은 1401년(태종1)에 축성되었으나 폐성이 된 지 오래여서 현재 1백여 미터의 유지만 남아 있다. 현 읍사무소 자리가 태안현 시절의 동헌이다. 목애당이란 현판이 걸려 있다. 목애당 정면에는 외삼문이 있다. 우측문에 근민루라는 편액이 걸려 있다. 옛날 군청사 격인 목애당이 아직도 민원사무실로 이용되고 있었다. 안타까운 일이다. 도로 건너편의 고가가 현청 시절에 이방과 형방이 사용했던 집무실이다. 이를테면 이방청이요 형방청이다. ㄱ자형 가옥인데 머잖아 도괴될 위험이 있다. 남문리오층석탑은 속칭 탑골이란 마을에 있다. 뒤쪽 언덕 밑이 절터였을 것이다. 기단은 신라식이나 전체 양식은 고려 후기 탑이라고 한다. 동문리에는 태안향교가 있다. 전학후묘의 일반적인 구조다. 1407년(태종10)에 창건되었다. 태안읍의

한 중앙 구 시장 입구에 경이정이 있다. 한식 단층 건물로 옛날 방어사가 영을 내릴 때 이용한 건물이다. 중국 칙사가 안흥 항을 통하여 태안읍성으로 들어오면 이 건물에서 휴식을 취했다는 곳이다. 상옥리 백화산 뒤쪽에 홍주사가 있다. 입구에는 거대한 은행나무가 수령 900년을 자랑하고 있다. 홍주사는 대웅전, 원통전, 요사로 이뤄져 있다. 은행나무와 느티나무가 말해주듯, 222년(백제 구수왕22)에 홍인조사가 창건했다고 한다. 그게 고증만 된다면 내가 보아온 수많은 사찰 중에 최고의 사찰이라고 할 수 있다. 그러나 이것은 전설에 불과할 것이다. 우리나라에 불교가 전래된 것은 372년(고구려 소수림왕2)이고 그보다 10년 뒤인 384년(백제 침류왕1)에 인도 승려 마라난타에 의해 백제에 불교가 전파되었다는 것이 정설이다. 따라서 홍주사가 불교가 들어오기 160년 전에 창건되었다는 것은 사리에 맞지 않는다. 원통전 앞 삼층석탑 역시 조성연대가 불확실하다. 전문가는 고려시대 탑으로 보지만 나는 백제시대 작품으로 본다. 백화산은 태안읍의 진산이다. 백화산에 산성이 있다고 문헌은 적고 있다. 1275년 -1308년에 축성된 산성으로 전하고 있다. 그런데 나는 산성지를 거의 찾아볼 수 없었다. 산 정상에는 태을암이 있다. 창건연대는 미상이다. 절 이름이 태을암이 된 것은 15세기경 의성에 있던 태일전을 헐어다 암자를 세운 데서 연유한다고 한다. 대웅전 우측 30미터 거리에 태안마애불이 있다. 거대한 암석을 감실처럼 파서 3구의 불상을 새겼다. 백제시대에 저리도 정교하게 조탁할 수 있었을까 하는 탄성이 절로 난다. 중앙에 보살입상, 좌우에 여래입상을 새겼다. 여래상은 각 2미터, 보살상은 1미터 20센티다. 보통 삼존불은 중앙이 본전불이고 좌우가 협시불인데 특이한 배치구도다. 다문 입술 가에 자비심이 넘치는 잔잔한 미소를 머금고 있다. 속인은 알 수 없는 미소다. 태안반도는 중국의 영향을 받아 우리나라 불교 조각미술의 선구 지역이다. 백제 조상 미술의 발상지였다는 데 의의가 있다.

태안반도의 최서단인 안흥은 중국 산동성과 가까운 항구다. 옛날 중국 사신이 우리나라에 올 때는 으레 안흥으로 상륙했다. 안흥의 행정구역은

근흥면 정죽리다. 안흥을 감싸고 있는 뒷산을 두른 산성이 안흥진성이다. 지금은 그냥 안흥성이라고 한다. 김석견의 상소로 효종이 축성을 명한 때가 1655년(효종6)이었다. 1894년 동학혁명 때 건물이 모두 불타서 폐성이 되었다. 지금도 서문을 비롯해서 4대 성문이 뚜렷이 남아 있다. 성의 높이 3.5미터, 둘레 1,500미터다. 성 안에는 태국사가 있다. 원통전과 요사, 2동뿐이다. 창건연대는 미상이다. 전설에 의하면, 어느 노인의 현몽에 의해 혜명대사가 개창했다고 한다. 하지만 고증할 길이 없다. 혜명대사는 두 분이 있다. 고려 광종 때의 고승으로 논산 은진미륵을 37년간 걸려 완성한 대사도 있고 조선조말 철종 연간의 고승으로 덕산 정혜사에 있었던 스님도 있다. 태국사가 역사가 깊지 않은 것으로 보아 나는 철종 연간의 혜명대사가 창건했다고 본다. 조선시대에는 산성을 쌓으면 으레 성안에 사찰을 세워 산성을 보살피는 호국 사찰로 삼았다. 그래서 나는 효종 때 축성과 함께 창건된 사찰로 본다.

※ 현재 태안군은 태안읍·안면읍, 2읍 6면 184동리가 있다.

태안읍편泰安邑篇

제공자의 주소와 성명
주소: 충청남도 태안군 태안읍 동문리 4구 453-10번지
성명: 박수천朴壽天, 50세, 상업, 민속동호회 회장

(상여를 들어 올리면서)

요령: 땡그랑 땡그랑 땡그랑 땡그랑

앞소리: 억시나 억시나 억시나 억시나 억시나 (5, 6회)

뒷소리: 억시나 억시나 억시나 억시나 억시나 (5, 6회)

요령: 땡그랑 땡그랑 땡그랑 땡그랑

앞소리: 어허 어하 어이 그리 노하

뒷소리: 어허 어하 어이 그리 노하

요령: 땡그랑 땡그랑 땡그랑 땡그랑

앞소리: 명사십리 해당화야 꽃 진다고 서러마라

뒷소리: 어허 어하 어이 그리 노하

요령: 땡그랑 땡그랑 땡그랑 땡그랑

앞소리: 명년 삼월 봄이 되면 네 꽃은 다시 피련마는

뒷소리: 어허 어하 어이 그리 노하

요령: 땡그랑 땡그랑 땡그랑 땡그랑

앞소리: 인생 한 번 죽어지면 다시 오지 못하리라

뒷소리: 어허 어하 어이 그리 노하

요령: 땡그랑 땡그랑 땡그랑 땡그랑

앞소리: 황천이 어디든고 대문 밖이 황천일세

뒷소리: 어허 어하 어이 그리 노하

요령: 땡그랑 땡그랑 땡그랑 땡그랑

앞소리: 병풍 속에 걸린 달이 만월이 되면 오시려나

뒷소리: 어허 어하 어이 그리 노하

(상여를 메고 떠나면서)

요령: 땡그랑 땡그랑 땡그랑 땡그랑

앞소리: 이 세상을 하직을 하고 북망산으로 나는 가네

뒷소리: 어허 어하 어이 그리 노하

요령: 땡그랑 땡그랑 땡그랑 땡그랑
앞소리: 저승길이 멀다던데 문턱 밑이 저승이라.
뒷소리: 어허 어하 어이 그리 노하

요령: 땡그랑 땡그랑 땡그랑 땡그랑
앞소리: 혼백 불러 초혼을 하니 없던 곡성이 낭자하네
뒷소리: 어허 어하 어이 그리 노하

요령: 땡그랑 땡그랑 땡그랑 땡그랑
앞소리: 우리같은 초로인생 한 번 가면 못 오느니
뒷소리: 어허 어하 어이 그리 노하

요령: 땡그랑 땡그랑 땡그랑 땡그랑
앞소리: 일가친척 많다지만 어느 누가 대신 가며
뒷소리: 어허 어하 어이 그리 노하

요령: 땡그랑 땡그랑 땡그랑 땡그랑
앞소리: 친구 벗이 많다 한들 어느 누가 등장 가리
뒷소리: 어허 어하 어이 그리 노하

요령: 땡그랑 땡그랑 땡그랑 땡그랑
앞소리: 한 번 가면 못 올 이 길 애닯고도 서러워라
뒷소리: 어허 어하 어이 그리 노하

요령: 땡그랑 땡그랑 땡그랑 땡그랑

앞소리: 뒷동산에 달이 뜨면 두견새가 슬피 우네

뒷소리: 어허 어하 어이 그리 노하

요령: 땡그랑 땡그랑 땡그랑 땡그랑

앞소리: 내 혼백이 있다하면 그 소리가 내 혼백이요

뒷소리: 어허 어하 어이 그리 노하

요령: 땡그랑 땡그랑 땡그랑 땡그랑

앞소리: 까막까치 울거들랑 그 소리가 내 혼백이라

뒷소리: 어허 어하 어이 그리 노하

(가파른 산길을 오르면서)

요령: 땡그랑 땡그랑 땡그랑 땡그랑

앞소리: 억시나 억시나 억시나

뒷소리: 억시나 억시나 억시나

요령: 땡그랑 땡그랑 땡그랑 땡그랑

앞소리: 억시나 억시나 억시나

뒷소리: 억시나 억시나 억시나

(달구지를 하면서)

요령: 땡그랑 땡그랑 땡그랑 땡그랑

앞소리: 워낭청청 가래야 여보시오 역군님네 이 터전을 둘러보니

뒷소리: 워낭청청 가래야

요령: 땡그랑 땡그랑 땡그랑 땡그랑

앞소리: 좌청룡에 우백호요 남주작에 북현무라

뒷소리: 위낭청청 가래야

요령: 땡그랑 땡그랑 땡그랑 땡그랑
앞소리: 일월성이 뚜렷하니 이 아니 명당인가
뒷소리: 위낭청청 가래야

요령: 땡그랑 땡그랑 땡그랑 땡그랑
앞소리: 자손봉이 비쳤으니 자손창생할 것이요
뒷소리: 위낭청청 가래야

요령: 땡그랑 땡그랑 땡그랑 땡그랑
앞소리: 노적봉이 솟았으니 거부장자 날 자리요
뒷소리: 위낭청청 가래야

요령: 땡그랑 땡그랑 땡그랑 땡그랑
앞소리: 문필봉이 우뚝하니 천하문장 날 자리라
뒷소리: 위낭청청 가래야

※ 1989년 10월 21일 하오 1시 반. 박 씨는 대단한 분이다. 이 방면에 심취하여 민속동 호회장을 맡고 있다. 국악에 일가견 있고 특히 단소에 능하다. 또 독경의 제1인자이기 도 하다. 그의 목소리는 구수하면서도 잘 꺾여 듣기 좋다. 충청도에서 박 씨를 능가할 사람은 없을 것 같다. 이 지방에서는 운구하는 의식을 '지문고'라고 하고 영결식을 '전 제'라고 하며 위친계를 '연반계'라고 한다.

소원면편所遠面篇

제공자의 주소와 성명

주소: 충청남도 태안군 소원면 파도리 404번지

성명: 이평순李平順, 80세, 농업

(상여를 들어 올리면시)

요령: 땡그랑 땡그랑 땡그랑 땡그랑

앞소리: 억시나 억시나 억시나 억시나 억시나 (5, 6회)

뒷소리: 억시나 억시나 억시나 억시나 억시나 (5, 6회)

요령: 땡그랑 땡그랑 땡그랑 땡그랑

앞소리: 어 넘자 너화 가세 가세 어서 가세 갈 길이 바쁘니 어서 가세

뒷소리: 어 넘자 너화

요령: 땡그랑 땡그랑 땡그랑 땡그랑

앞소리: 명산대천 찾아가세 명당 찾아 어서나 가세

뒷소리: 어 넘자 너화

요령: 땡그랑 땡그랑 땡그랑 땡그랑

앞소리: 이제 가면 언제 오나 다시 오기 어려워라

뒷소리: 어 넘자 너화

요령: 땡그랑 땡그랑 땡그랑 땡그랑

앞소리: 정든 해는 간 곳 없고 새 해 다시 돌아왔네

뒷소리: 어 넘자 너화

요령: 땡그랑 땡그랑 땡그랑 땡그랑

앞소리: 묵은해는 가도 말고 새 해 역시 오도 마소

뒷소리: 어 넘자 너화

(상여를 메고 떠나면서)

요령: 땡그랑 땡그랑 땡그랑 땡그랑

앞소리: 부운같은 이 세상에 초로와 같은 우리 인생

뒷소리: 어 넘자 너화

요령: 땡그랑 땡그랑 땡그랑 땡그랑

앞소리: 물 위에 뜬 거품이요 위수에 흐른 부평초라

뒷소리: 어 넘자 너화

요령: 땡그랑 땡그랑 땡그랑 땡그랑

앞소리: 칠팔십을 살더라도 일장춘몽 꿈이로다

뒷소리: 어 넘자 너화

요령: 땡그랑 땡그랑 땡그랑 땡그랑

앞소리: 이내 몸이 늙어지면 다시 젊지 못하느니

뒷소리: 어 넘자 너화

요령: 땡그랑 땡그랑 땡그랑 땡그랑

앞소리: 창힐이 글자를 낼 제 가증허다 늙을 노 자

뒷소리: 어 넘자 너화

요령: 땡그랑 땡그랑 땡그랑 땡그랑

앞소리: 진시황 분서 시에 타지도 않고 남아 있네

뒷소리: 어 넘자 너화

요령: 땡그랑 땡그랑 땡그랑 땡그랑
앞소리: 꽃같이 곱던 얼굴 검버섯이 웬일이며
뒷소리: 어 넘자 너화

요령: 땡그랑 땡그랑 땡그랑 땡그랑
앞소리: 옥같이 희던 살이 광대등걸 되었구나
뒷소리: 어 넘자 너화

요령: 땡그랑 땡그랑 땡그랑 땡그랑
앞소리: 이팔청춘 소년들아 백발 보고 비웃지 마라
뒷소리: 어 넘자 너화

요령: 땡그랑 땡그랑 땡그랑 땡그랑
앞소리: 덧없이 가는 세월 넌들 아니 늙을소냐
뒷소리: 어 넘자 너화

(가파른 산길을 오르면서)
요령: 땡그랑 땡그랑 땡그랑 땡그랑
앞소리: 억시나 억시나 억시나
뒷소리: 억시나 억시나 억시나

요령: 땡그랑 땡그랑 땡그랑 땡그랑
앞소리: 억시나 억시나 억시나
뒷소리: 억시나 억시나 억시나

(달구지를 하면서)

요령: 땡그랑 땡그랑 땡그랑 땡그랑

앞소리: 어야 달고 이 명당을 마련할 때

뒷소리: 어야 달고

요령: 땡그랑 땡그랑 땡그랑 땡그랑

앞소리: 하늘 조화 놀랍구나

뒷소리: 어야 달고

요령: 땡그랑 땡그랑 땡그랑 땡그랑

앞소리: 노인봉이 솟았으니

뒷소리: 어야 달고

요령: 땡그랑 땡그랑 땡그랑 땡그랑

앞소리: 당상 노인 모시겠소

뒷소리: 어야 달고

요령: 땡그랑 땡그랑 땡그랑 땡그랑

앞소리: 자손봉도 밝았구나

뒷소리: 어야 달고

요령: 땡그랑 땡그랑 땡그랑 땡그랑

앞소리: 자손창성 하겠시다

뒷소리: 어야 달고

요령: 땡그랑 땡그랑 땡그랑 땡그랑

앞소리: 백화산 정기 뻗었으니

뒷소리: 어야 달고

요령: 땡그랑 땡그랑 땡그랑 땡그랑

앞소리: 천하명당 이 아닌가

뒷소리: 어야 달고

※ 1989년 10월 25일 하오 2시. 노인회장으로부터 이 씨를 소개받았다. 80세의 고령인데도 일을 하고 있었다. 정정하다. 이 씨는 젊었을 때 불렀던 상여노래를 회상하며 일러 주었다. 그가 20세 때는 상여 앞에 방상시方相氏가 있었다고 했다. 그러니까 방상시는 60년 전에 사라진 것이다. 여기서는 상여놀이를 '밤정가'라고 한다.

안면읍편安眠邑篇

제공자의 주소와 성명
주소: 충청남도 태안군 안면읍 승언리 1구 60번지
성명: 이춘병李春炳, 55세, 상포 경영

(상여를 들어 올리면서)
요령: 땡그랑 땡그랑 땡그랑 땡그랑
앞소리: 우여 우여 우여 우여 우여 (5, 6회)
뒷소리: 우여 우여 우여 우여 우여 (5, 6회)

요령: 땡그랑 땡그랑 땡그랑 땡그랑
앞소리: 어허 어허 어허 어허
뒷소리: 어허 어허 어허 어허

요령: 땡그랑 땡그랑 땡그랑 땡그랑

앞소리: 닭아 닭아 우지마라 네가 울면 날이 샌다

뒷소리: 어허 어허 어허 어허

요령: 땡그랑 땡그랑 땡그랑 땡그랑

앞소리: 병풍에 걸린 저 장닭이 네 활개를 탁탁 치고

뒷소리: 어허 어허 어허 어허

요령: 땡그랑 땡그랑 땡그랑 땡그랑

앞소리: 꼬꼬 하면 오실라요 어느 날짜 오실라요

뒷소리: 어허 어허 어허 어허

요령: 땡그랑 땡그랑 땡그랑 땡그랑

앞소리: 고목나무 움이 나면 그때 다시 찾아오마

뒷소리: 어허 어허 어허 어허

요령: 땡그랑 땡그랑 땡그랑 땡그랑

앞소리: 허망하고도 무상하네 인간 세월이 빠르도다

뒷소리: 어허 어허 어허 어허

(상여를 메고 떠나면서)

요령: 땡그랑 땡그랑 땡그랑 땡그랑

앞소리: 나는 가네 나는 가네 왔던 길로 다시 가네

뒷소리: 어허 어허 어허 어허

요령: 땡그랑 땡그랑 땡그랑 땡그랑

앞소리: 나 간다고 서러말고 모두모두 잘 살아다오

뒷소리: 어허 어허 어허 어허

요령: 땡그랑 땡그랑 땡그랑 땡그랑
앞소리: 이 산 저 산 피는 꽃은 봄이 오면 다시 피지만
뒷소리: 어허 어허 어허 어허

요령: 땡그랑 땡그랑 땡그랑 땡그랑
앞소리: 이 골 저 골 장류수는 한 번 가면 다시 못 온다네
뒷소리: 어허 어허 어허 어허

요령: 땡그랑 땡그랑 땡그랑 땡그랑
앞소리: 공산야월 두견새는 날과 같은 한일런가
뒷소리: 어허 어허 어허 어허

요령: 땡그랑 땡그랑 땡그랑 땡그랑
앞소리: 부귀영화 받던 복락 오늘날로 가이없네
뒷소리: 어허 어허 어허 어허

요령: 땡그랑 땡그랑 땡그랑 땡그랑
앞소리: 실상 없이 살았던 몸이 생각해 보니 허망할 뿐
뒷소리: 어허 어허 어허 어허

요령: 땡그랑 땡그랑 땡그랑 땡그랑
앞소리: 저 봉 너머에 떴던 구름 종적조차 볼 수 없구나
뒷소리: 어허 어허 어허 어허

요령: 땡그랑 땡그랑 땡그랑 땡그랑

앞소리: 생사대사 깨친 사람 고금천하에 몇몇이던가
뒷소리: 어허 어허 어허 어허

요령: 땡그랑 땡그랑 땡그랑 땡그랑
앞소리: 무상인지 실상인지 생로병사 그뿐이로다
뒷소리: 어허 어허 어허 어허

(가파른 산길을 오르면서)
요령: 땡그랑 땡그랑 땡그랑 땡그랑
앞소리: 영차 영차 앞에서는 구부리고
뒷소리: 영차 영차

요령: 땡그랑 땡그랑 땡그랑 땡그랑
앞소리: 뒤에서는 세워 주소
뒷소리: 영차 영차

요령: 땡그랑 땡그랑 땡그랑 땡그랑
앞소리: 잘 모시소 잘 모시소
뒷소리: 영차 영차

요령: 땡그랑 땡그랑 땡그랑 땡그랑
앞소리: 마지막 갈 길 잘 모시소
뒷소리: 영차 영차

요령: 땡그랑 땡그랑 땡그랑 땡그랑
앞소리: 열두 군정 애들 쓰네
뒷소리: 영차 영차

(달구지를 하면서)

요령: 땡그랑 땡그랑 땡그랑 땡그랑

앞소리: 에라 뒤야 이 가래가 뉘 가랜가

뒷소리: 에라 뒤야

요령: 땡그랑 땡그랑 땡그랑 땡그랑

앞소리: 김 서방네 가래로세

뒷소리: 에라 뒤야

요령: 땡그랑 땡그랑 땡그랑 땡그랑

앞소리: 주위 산천 둘러보니

뒷소리: 에라 뒤야

요령: 땡그랑 땡그랑 땡그랑 땡그랑

앞소리: 일석지지 이 아닌가

뒷소리: 에라 뒤야

요령: 땡그랑 땡그랑 땡그랑 땡그랑

앞소리: 산지조종은 곤륜산이요.

뒷소리: 에라 뒤야

요령: 땡그랑 땡그랑 땡그랑 땡그랑

앞소리: 수지조종은 황하수라

뒷소리: 에라 뒤야

※ 1989년 10월 23일 하오 5시. 이 씨는 안면도뿐만 아니라 육지까지 나가서 만가를 부른다. 아울러 지관 노릇까지 한다. 안면도의 남반부는 북을 사용하고 북반부는 요령을

쓴다. 충청남북도 지방에서는 보통 '에헤라 달고' 또는 '에헤 달기오' 등이 일반적인데, 이곳 안면도에서는 '에라 뒤야' 하는 것이 마치 노랫가락 같다. 어쩜 섬이어서 어부들이 부른 뱃노래의 후렴에서 변형된 것이 아닌가 생각된다. 이 지방의 달구지에서는 '막떼이불덮기'가 유명하다. 소개한다.

※ 막떼이불덮기

안면도는 상여놀이는 없지만 출상 당일 영상인 경우에 한하여 장난을 매우 심하게 치는 풍습이 전해 오고 있다. 특히 '막떼이불덮기' 놀이는 필자가 처음으로 채집한 것으로 다른 지방에서는 볼 수 없는 기발한 놀이다. 각 지방마다 그 지방의 특색이 한두 가지 있기야 하다. 가령 전라남도 해남군과 고흥군의 일부 지방에서는 봉분까지 다 끝마치고 상가로 돌아오면서 부르는 '산하지山下地'라는 허전한 노래가 상존하고 있음을 본다. 나는 거의 사라져가는 산하지 노래를 몇 해 전에 채록한 것을 보람으로 여기지만 안면도의 '막떼이불덮기'란 희한한 상례 놀이를 채집할 수 있었다는 것 역시 보람이 아닐 수 없다. 이 놀이 또한 머잖아서 세월 속에 묻혀버릴 것이기 때문이다.

그 대강을 소개한다. 상두꾼들이 상여를 메고 묘지로 행진하고 있는 동안 일단의 일꾼들은 묘지로 가서 시신을 묻을 묘지를 판다. 상여 일꾼이 도착하면 하관 시간에 맞추어서 입관을 하고 묘를 달군다. 이때 부르는 노래가 달구지다. 그리고 평토제를 지낸 다음 묘봉을 만든다. 묘의 봉분을 다 만들고 난 뒤 마지막으로 봉분에 떼를 입히는 작업을 한다. 삽을 떼를 떠다가 봉분의 아래쪽부터 차근차근 떼를 입혀 올라간다. 그리고는 봉분 꼭대기에 마지막으로 두 손바닥 넓이만큼을 남겨놓고는 예의 막떼이불덮기 놀이가 시작된다.

일반적인 장례법으로는 하관이 끝나고 평토제를 지내고 나서는 상인들은 신주를 모시고 먼저 집으로 돌아간다. 시신보다는 혼령을 더 소중히 여기는 전통이다. 그때는 왔던 길을 그대로 밟고 돌아가야 한다. 그러나 상주

와 가까운 친척들은 끝까지 남아서 묘소가 완성된 후에 함께 상가로 돌아간다. 그러나 안면도에서는 상주도 봉분이 완성된 후에 함께 하산하는 것이 관례라 했다. 막떼이불덮기는 상주와 그의 가까운 친척들에게서 술값을 얻어내기 위한 장난이 발전한 놀이이다.

육지에서는 상여를 메고 가다가 다리를 만난다든지 개울이나 좁은 길 따위가 나오면 마치 약속이나 한 듯이 선소리꾼이 '다리가 좁아서 나 못가겠네'라든가 '개울이 넓어서 나 못 건너겠네' 등등 이런 저런 이유를 대고 상여가 움직이지 않는다. 요는 술값을 내놓으라는 의미다. 이렇게 되면 답답한 사람은 상인과 그의 친척들이다. 하관 시간을 맞춰야 되기 때문에 상여행렬을 진행시키기 위해서 그때 상인을 비롯해서 가까운 친척들이 차례로 술값을 건다. 상가에서 묘지에 도착하는 동안 네댓 차례 그런 장난을 해서 상인과 친척 모두에게서 술값을 받아 낸다. 그런 풍습이 내륙에서 상존하고 있지만 안면도의 '막떼이불덮기'와 같은 그런 희한한 놀이는 옛날은 모르지만 현재는 육지 어디서고 찾을 수 없다. 오직 안면도에서만 전승되어 온 기발한 놀이인 것이다.

장난을 좋아하는 일꾼 중 비교적 팔자가 좋은 젊은이가 마지막으로 남겨 논 떼 한 장을 등에 짊어지고 마치 황소처럼 네 발로 기어서 봉분 위로 올라간다. 그냥 엉금엉금 올라가는 것이 아니라 조금씩 조금씩 기어가면서 장난을 친다. 발이 아파서 못 올라가느니 배가 고파서 못 가겠느니 하면서 떼를 쓴다. 막무가내로 움직이지 않는다. 그러면 여기서는 상주가 먼저 술값을 내놓는다. 돈을 받아낸 황소는 두어 발자국 걷다가는 이번에는 또 다른 어디가 고장이 나서 못 가겠다고 떼를 쓴다. 그럴 때마다 빙 둘러 선 일꾼들은 손뼉을 치며 박장대소한다.

그러면 맹인과 가까운 서열부터서 차례로 돈을 내놓는다. 특히 맹인의 사위는 이때 두둑이 내놔야 한단다. 그런 식으로 봉분 끝까지 올라가면서 여러 친척들에게 돈을 다 받아낸다. 술값을 내야 할 사람이 내놓지 않으면 반시간이고 한 시간이고 제자리에 엎디어서 꼼짝 않는다. 그래서 울며겨자

먹기로 호주머니를 털어야 한다. 더 이상 술값이 나올 데가 없을 때 예의 막 떼이불덮기의 놀이는 끝난다. 마지막 떼로 이불덮기가 끝나고 나서야 비로소 봉분이 완성되고 그리고 나서 모두 하산하기 시작한다.

　이런 짓궂은 장난은 어디까지나 장난이지 돈을 얻어내기 위한 목적만으로 하는 것은 결코 아닌 것 같다. 그것은 그들이 상가로 돌아와서는 그들이 받아낸 금액 전액을 다시 상주에게 돌려 준 데서 그렇게 생각되는 것이다. 상주를 경제적으로 돕는다는 의미가 내재해 있는 것 같다. 그러면 상주는 정작 술값으로 약간을 떼어서 상두꾼들에게 사례한다. 안면도에서만이 전승되어 온 흥미 있는 상례놀이의 일종이다.

홍성군편洪城郡篇

　　홍성군은 충청남도 거의 중앙부에 위치한다. 북쪽으로는 예산군과 이웃
하고 동으로는 청양군, 남으로는 보령군과 접경한다. 서로는 서해에 접하
고 있다. 삼한시대에는 감해비난국監奚卑難國이었다. 삼국시대에는 백제에
속했다. 고려 성종 조에는 운주運州라고 했다. 1012년(현종3)에 비로소 홍주
洪州라는 이름을 얻었다. 1358년(공민왕7)에 홍성군이 왕사 보우普愚의 고향
이라고 하여 홍주를 일약 목牧으로 승격하여 주지사를 두었다. 조선 시대에
는 수차례 변혁을 거쳤다. 1895년에 군이 되었다. 1914년에는 결성군과 합
쳐 오늘의 홍성군이 되었다.

　　홍성읍 오관리에 홍주성이 있다. 원형이 뚜렷이 남아 있어 홍성이 국방
상 요충지였음을 알게 된다. 그러나 축성연대는 불행히도 전하지 않는다.
마한시대에 토성으로 축성한 것을 1870년에 홍주목사 한응필이 석성으로
개축했다. 성 안에는 36동의 관아건물이 있었다고 기록은 전하지만 현존
건물은 조양문, 홍주아문, 동헌, 여하정 등 4점뿐이다. 성내에는 홍주수성
기적비가 서 있다. 또 성안에는 김좌진 장군상과 3·1운동기념비가 서 있
다. 홍성이 충절의 고장임을 증언하고 있다. 홍성군에서 제1급문화재는 조
양문이다. 지금은 조양문이 중심지이지만 옛날에는 홍주성을 드나드는 관
문이었다. 동서남북의 문루로 세운 것이다. 홍성군청 청사 앞에는 홍주아
문이 있다. 현판은 대원군의 친필이다. 동헌은 안회당이다. 역시 한응필 목
사가 건립했다. 여하정은 안회당 뒤쪽 연못의 중도 위에 서 있다. 육각정이
다. 이승우 목사가 건축했다. 홍주성 석벽이 돌아가는 모퉁이에 손곡시비
가 서 있다. 손곡은 이달의 아호다. 선생은 홍주 출신으로 이태백에 비유되

는 이름난 시인이다. 최경창, 백광훈과 함께 삼당시인으로 불린다. 선생은 서얼 출신이다. 평생을 방랑하다가 강원도 원주 손곡에 숨어살면서 시가로 마감했다. 선생의 시풍은 허균으로 이어진다. 동문동에는 당간지주가 있다. 지주 높이 4.8미터로 매우 힘차게 보인다. 고려시대 작품이다. 이 주위가 고려시대 광경사 터라고 한다. 광경사의 유물로는 삼층석탑이 있다. 홍성여중 교문 옆에 서 있다. 고려시대 작품으로 매우 우아하다. 석불입상은 당간지주에서 개울을 건너 벽돌공장 입구에 서 있다. 말이 석불이지 치졸하기 이를 데 없다. 석장승 같은 상호다. 대교리에는 홍주향교가 있다. 전학후묘의 일반적인 구조다. 구백의총과 창의사가 있다. 1905년 을사늑약이 강제로 체결되자 민종식 의병장이 의병을 일으켜 홍주성에서 3일간 항쟁했다. 일본군 50여 명을 사살하고 모두 장렬하게 산화했다. 1949년에야 유해를 모두어 구백의총을 조성하고 창의사를 세워 제향하고 있다. 구백의총에서 금마총과 청란비까지 거리는 약 1킬로다. 금마총은 보통 말 무덤으로 통한다. 최영 장군이 말의 목을 치고 나자 화살이 '윙!' 하고 날아왔다는 전설이 있다. 금마총 기슭에 청란비가 서 있다. 홍주목사 홍가신이 이몽학의 난을 평정시킨 전첩기념비다. 홍가신 목사는 무장 박명현과 선비 임득의와 합심하여 난을 평정하는 공을 세웠다. 고암리에는 김좌진 장군의 동상이 있다. 왼손에 칼을 짚고 오른손은 멀리 하늘을 손짓하는 모습이다. 남장리 구릉 위에는 한용운 동상이 서 있다. 동상 밑에는 그의 대표시 '님의 침묵'이 새겨 있다.

결성면 읍내리에 결성동헌이 있다. 외삼문에는 '결성아문潔城衙門'이란 현판이 걸려 있다. 오늘날 결성結城을 옛날에는 결성潔城으로 표기했던 것 같다. 동헌은 사문합문으로 규모가 매우 크다. 동헌 못 미처 우측에 뼈대만 남은 고가 한 채가 시선을 끈다. ㄱ자형인데 고려 공민왕 때 세운 건물인 고려형방청이다. 홍성군만이 가지고 있는 유일한 고려 유물이다. 결성읍성은 진산을 둘러싼 평산성이다. 유지가 완연하다. 무량리 청룡산 중복에는 고산사가 있다. 도선국사 창건설이 있으나 고려시대의 사찰로 본다. 대광보

전은 옛 모습 그대로이고 사방 3칸의 4각형 건물이다. 중간에 기둥이 없는 희귀한 양식이다. 대광보전 앞에는 삼층석탑이 있다. 성곡리에는 한용운의 생가지가 있다. 유지만 남아 있고 한쪽에는 대나무가 자라고 있어 시절의 무상함을 느끼게 한다.

서부면 판교리에 정충사와 신도비가 서 있다. 정충사에는 임득의 영정과 교지 등이 보전돼 있다. 임득의는 의병을 일으켜 이몽학 난을 평정한 공으로 정난공신3등에 녹봉이 된 인물이다. 경상우병사로 발탁되었다. 정충사는 1917년에 세웠다. 이호리는 서부면 소재지다. 산수동 단위마을에는 김복한을 모신 추양사가 있다. 김복한은 명성황후 시해 사건 이후 의병을 일으켜 홍주옥에 투옥되었다. 그 뒤로도 네댓 차례 옥고를 치르고 1924년에 타계했다.

홍북면 신경리의 용봉산 중턱에 용봉사가 있다. 개창연대는 미상이나 백제시대 고찰로 추정한다. 현 대웅전 원 위치는 서편의 고지였다고 한다. 풍수지리설에 그 자리가 명당이어서 평양조씨 문중에서 분묘를 쓰기 위해 대웅전을 이쪽으로 옮겼다고 한다. 뒷산 정상에는 마애석불이 있다. 마애석불은 주형처럼 신후광을 조각하고 양각했다. 절로 탄성이 나올 정도의 예술품이다. 주위 암석이 절묘한 형상을 하고 있어 가히 선경과도 같다. 상하리에는 미륵석불이 있다. 용봉초등학교 뒤쪽 산 중복에도 미륵불이 있다. 큰 암석을 조탁한 일종의 마애불로 고려시대 양식이다. 노은리에는 성삼문의 생향지가 있다. 최영 장군 태생지라는 설도 있다. 수라봉 기슭에 노은단이 있고 사육신 위패가 매안된 봉분이 있다. 1676년에 이량이 사당을 세우고 숙종이 녹운서원이란 사액을 내렸다. 대원군이 훼철한 후 노은단이 생겼다. 마을 앞에는 송시열이 쓴 성삼문선생유허비가 아담한 비각 속에 서 있다. 1킬로 거리에 성삼문 부인 연안김씨의 묘소가 있다. 30대의 꽃다운 나이에 네 아들과 함께 처형되었다. 거기서 더 올라가면 성삼문 부친 성승과 부인의 묘소가 있다. 쌍분이다. 성승은 아들 성삼문과 함께 단종복위운동을 펴다가 처형되었다. 닭재산 중복에는 최영 장군의 사당지가 있다.

갈산면 향산리 입구에 김좌진 장군의 생가유허지가 있다. 유허지의 빈 터에 무궁화를 심었다. 장군의 유해는 서부면 이호리에서 광복 후 보령군 청소면 재정리로 이장되었다.

구항면 오봉리에 대원군척화비가 서 있다. 옛날에는 홍성과 예산을 잇는 간선도로변에 서 있었다. 덕은동 보재산에는 서련의 묘소가 있다. 도로변 에 제주판관서련신도비가 서 있고 산중턱에 서련의 묘소가 있다. 서련은 1513년에 19세로 최연소 판관이 된 인물이다. 제주도 금녕사굴의 대사를 퇴치하고 득병하여 타계했다.

홍동면 사무소 뒤쪽에는 삼일각이 서 있다. 기미독립운동기념비각이다.

장곡면 옥계리에는 이광륜의 묘소와 정려가 있다. 선생은 임진왜란 때 의병을 일으켜 조헌과 함께 청주성을 탈환하고 금산전투에서 순국한 충신 이다. 사후 이조판서로 증직했다. 산성리에는 여양현성지가 있다. 학성산 정상을 둘렀다.

※ 현재 홍성군은 홍성읍·장천읍, 2읍 9면으로 이루어져 있다.

홍성읍편洪城邑篇

제공자의 주소와 성명
주소: 충청남도 홍성군 홍성읍 대교리 2구 299-2번지
성명: 김영배金榮培, 62세, 남, 농업

(상여를 들어 올리면서)
요령: 땡그랑 땡그랑 땡그랑 땡그랑
앞소리: 우여 우여 우여 우여 (3, 4회)
뒷소리: 우여 우여 우여 우여 (3, 4회)

요령: 땡그랑 땡그랑 땡그랑 땡그랑

앞소리: 허허허호 에허이 허호

뒷소리: 허허허호 에허이 허호

요령: 땡그랑 땡그랑 땡그랑 땡그랑

앞소리: 떠나가자 떠나가자 이 길 한 번 떠나가자

뒷소리: 허허허호 에허이 허호

요령: 땡그랑 땡그랑 땡그랑 땡그랑

앞소리: 노들강변 백사장이 하해와 같이 넓거니와

뒷소리: 허허허호 에허이 허호

요령: 땡그랑 땡그랑 땡그랑 땡그랑

앞소리: 명사십리 해당화는 꽃이 지면 다시 피지만

뒷소리: 허허허호 에허이 허호

요령: 땡그랑 땡그랑 땡그랑 땡그랑

앞소리: 우리 인생 한 번 가면 어느 시절 다시 올까

뒷소리: 허허허호 에허이 허호

(상여를 메고 떠나면서)

요령: 땡그랑 땡그랑 땡그랑 땡그랑

앞소리: 어린 자손 들어보라 나는 이미 간다마는

뒷소리: 허허허호 에허이 허호

요령: 땡그랑 땡그랑 땡그랑 땡그랑

앞소리: 형제간에 우애하고 일가친척 화목하라

뒷소리: 허허허호 에허이 허호

요령: 땡그랑 땡그랑 땡그랑 땡그랑
앞소리: 요순시절에 진시황도 만리장성을 못 다 쌓고
뒷소리: 허허허호 에허이 허호

요령: 땡그랑 땡그랑 땡그랑 땡그랑
앞소리: 천하장사 초패왕도 부부이별 설워했네
뒷소리: 허허허호 에허이 허호

요령: 땡그랑 땡그랑 땡그랑 땡그랑
앞소리: 권군갱진 부일배하니 서출양관에 무고인이라
뒷소리: 허허허호 에허이 허호

요령: 땡그랑 땡그랑 땡그랑 땡그랑
앞소리: 삼산은 반락 청천외하고 이수는 중분 백로주라
뒷소리: 허허허호 에허이 허호

요령: 땡그랑 땡그랑 땡그랑 땡그랑
앞소리: 앞뜰에는 천석지기 뒤뜰에는 만석지기
뒷소리: 허허허호 에허이 허호

요령: 땡그랑 땡그랑 땡그랑 땡그랑
앞소리: 고초당초 남방초에 참깨 들깨 심어놓고
뒷소리: 허허허호 에허이 허호

요령: 땡그랑 땡그랑 땡그랑 땡그랑

앞소리: 거리거리 송덕비요 고을마다 선정비라

뒷소리: 허허허호 에허이 허호

요령: 땡그랑 땡그랑 땡그랑 땡그랑

앞소리: 어린 자손 뒤에다 두고 잔솔밭에 잠자러 가네

뒷소리: 허허허호 에허이 허호

(가파른 산길을 오르면서)

요령: 땡그랑 땡그랑 땡그랑 땡그랑

앞소리: 엇샤 엇샤

뒷소리: 엇샤 엇샤

요령: 땡그랑 땡그랑 땡그랑 땡그랑

앞소리: 엇샤 엇샤

뒷소리: 엇샤 엇샤

(달구지를 하면서)

요령: 땡그랑 땡그랑 땡그랑 땡그랑

앞소리: 에헤 달고 허허이 능청 달고

뒷소리: 에헤 달고 허허이 능청 달고

요령: 땡그랑 땡그랑 땡그랑 땡그랑

앞소리: 원산 날맹이 날아와서 매봉재에 묻혀 층층 묻혀서 요리로 댔으니
이 장터가 어디로냐. 에헤 달고 어허 두둥실 다달고야

뒷소리: 에헤 달고 허허이 능청 달고

요령: 땡그랑 땡그랑 땡그랑 땡그랑

앞소리: 노세 노세 젊어서 놀자 인간 한 번 지나갔으니 이런 꼴이 당연하네 어허야 다달고야

뒷소리: 에헤 달고 허허이 능청 달고

요령: 땡그랑 땡그랑 땡그랑 땡그랑

앞소리: 호라 호라 큰 상주야 부모님 이왕에 모실 바야 여비 좀 후듯하게 대접허려마. 허허 두둥실 다달고야

뒷소리: 에헤 달고 허허이 능청 달고

요령: 땡그랑 땡그랑 땡그랑 땡그랑

앞소리: 옛 늙은이 말 들으면 북망산천이 머다든디 오늘 보니 앞동산이 북망이로구나 허허 두둥실 다달고야

뒷소리: 에헤 달고 허허이 능청 달고

요령: 땡그랑 땡그랑 땡그랑 땡그랑

앞소리: 요보시오 두건님네 이 묘잽이가 다 되었소. 대대손손 잘 살라고 쾅쾅 다궈서 봉분을 썼소. 어허야 다달고야

뒷소리: 에헤 달고 허허이 능청 달고

※ 1989년 9월 27일 하오 3시. 홍성향교를 찾아가다가 가로수 그늘에서 노인들이 한담하고 있는 것을 발견하고 다가갔다. 그 중 김 노인이 홍성 일대에서 유명한 분이었다. 그는 취기가 도도한 상태였다. 그는 만가를 부르면서 스스로 감정에 북받쳐 눈물을 철철 흘렸다. 이 지방의 달구지 노래는 충청도에서는 일급이라고 할 수 있었다. 여기서는 상두꾼을 '발인꾼'이라고 한다.

갈산면편葛山面篇

제공자의 주소와 성명

주소: 충청남도 홍성군 갈산면 상촌리 237번지

성명: 전용희田溶熹, 53세, 농업

(상어를 들어 올리면서)

요령: 땡그랑 땡그랑 땡그랑 땡그랑

앞소리: 우어 우어 우어 우어 우어 (5, 6회)

뒷소리: 우어 우어 우어 우어 우어 (5, 6회)

요령: 땡그랑 땡그랑 땡그랑 땡그랑

앞소리: 어허이 어호 어허이 어하

뒷소리: 어허이 어호 어허이 어하

요령: 땡그랑 땡그랑 땡그랑 땡그랑

앞소리: 잘 있거라 잘 있거라 아들며늘아 잘 있거라

뒷소리: 어허이 어호 어허이 어하

요령: 땡그랑 땡그랑 땡그랑 땡그랑

앞소리: 나는 간다 나는 간다 이수 건너 백로주 간다

뒷소리: 어허이 어호 어허이 어하

요령: 땡그랑 땡그랑 땡그랑 땡그랑

앞소리: 몽중같은 이 세상에 초로인생 들어보세

뒷소리: 어허이 어호 어허이 어하

요령: 땡그랑 땡그랑 땡그랑 땡그랑

앞소리: 인간칠십 고래희는 고인 먼저 일렀어라

뒷소리: 어허이 어호 어허이 어하

(상여를 메고 떠나면서)

요령: 땡그랑 땡그랑 땡그랑 땡그랑

앞소리: 여보시오 상두꾼들 고이고이 잘 모십시다.

뒷소리: 어허이 어호 어허이 어하

요령: 땡그랑 땡그랑 땡그랑 땡그랑

앞소리: 이제 가시면 언제 오나 다시 오기 어려워라

뒷소리: 어허이 어호 어허이 어하

요령: 땡그랑 땡그랑 땡그랑 땡그랑

앞소리: 말 잘하는 소진장의 말 못해서 죽었더냐

뒷소리: 어허이 어호 어허이 어하

요령: 땡그랑 땡그랑 땡그랑 땡그랑

앞소리: 술 잘 먹는 이태백이 술이 없어서 죽었더냐

뒷소리: 어허이 어호 어허이 어하

요령: 땡그랑 땡그랑 땡그랑 땡그랑

앞소리: 저승길이 멀다더니 대문 밖이 저승일세

뒷소리: 어허이 어호 어허이 어하

요령: 땡그랑 땡그랑 땡그랑 땡그랑

앞소리: 어이 가랴 어이 가랴 북망산천을 어이 가랴

뒷소리: 어허이 어호 어허이 어하

요령: 땡그랑 땡그랑 땡그랑 땡그랑
앞소리: 일가친척 많다 한들 어느 누가 대신 가며
뒷소리: 어허이 어호 어허이 어하

요령: 땡그랑 땡그랑 땡그랑 땡그랑
앞소리: 친구 벗이 많다지만 어느 누가 대신 가나
뒷소리: 어허이 어호 어허이 어하

요령: 땡그랑 땡그랑 땡그랑 땡그랑
앞소리: 한 번 아차 죽어지니 세상만사 그만일세
뒷소리: 어허이 어호 어허이 어하

요령: 땡그랑 땡그랑 땡그랑 땡그랑
앞소리: 천상 인간 두어 두고 극락으로 가봅시다
뒷소리: 어허이 어호 어허이 어하

(가파른 산길을 오르면서)
요령: 땡그랑 땡그랑 땡그랑 땡그랑
앞소리: 웃샤 웃샤
뒷소리: 웃샤 웃샤

요령: 땡그랑 땡그랑 땡그랑 땡그랑
앞소리: 웃샤 웃샤
뒷소리: 웃샤 웃샤

(달구지를 하면서)

요령: 땡그랑 땡그랑 땡그랑 땡그랑
앞소리: 어허여라 달고 병암산맥이 내려와서 이 자리가 일광지질세
뒷소리: 어허여라 달고

요령: 땡그랑 땡그랑 땡그랑 땡그랑
앞소리: 노인봉이 솟았으니 당상 노인 모시겠소
뒷소리: 어허여라 달고

요령: 땡그랑 땡그랑 땡그랑 땡그랑
앞소리: 자손봉도 밝았으니 자손 창성 하겠시다
뒷소리: 어허여라 달고

요령: 땡그랑 땡그랑 땡그랑 땡그랑
앞소리: 재물봉도 뚜렷하니 만석거부 나겠으며
뒷소리: 어허여라 달고

요령: 땡그랑 땡그랑 땡그랑 땡그랑
앞소리: 문필봉이 비쳤으니 문인달사 나리로다
뒷소리: 어허여라 달고

요령: 땡그랑 땡그랑 땡그랑 땡그랑
앞소리: 고관봉도 우뚝하니 정승판서 나겠구나
뒷소리: 어허여라 달고

※ 1989년 9월 29일 하오 4시. 갈산면 소재지에 들러 주민에게 알아보았다. 전 씨가 이
 지방에서 제1인자라고 했다. 갈산 지방에서는 이제 출상 전야의 상여놀이도 없어졌고

모든 절차가 옛날 같지 않다고 했다. 머잖아서 달구지 노래도 사라질 것 같다고도 했다.

장곡면편長谷面篇

제공자의 주소와 성명
주소: 충청남도 홍성군 장곡면 옥계리 79번지
성명: 한규석韓奎錫, 53세, 농업

(상여를 들어 올리면서)
요령: 땡그랑 땡그랑 땡그랑 땡그랑
앞소리: 우여 우여 우여 우여 우여 (5, 6회)
뒷소리: 우여 우여 우여 우여 우여 (5, 6회)

요령: 땡그랑 땡그랑 땡그랑 땡그랑
앞소리: 어허 허호 에헤이야 허호
뒷소리: 어허 허호 에헤이야 허호

요령: 땡그랑 땡그랑 땡그랑 땡그랑
앞소리: 어찌 갈꼬 어찌 갈꼬 북망산천 머나먼 길
뒷소리: 어허 허호 에헤이야 허호

요령: 땡그랑 땡그랑 땡그랑 땡그랑
앞소리: 처자권속 다 버리고 나는 가오 나는 가오
뒷소리: 어허 허호 에헤이야 허호

요령: 땡그랑 땡그랑 땡그랑 땡그랑

앞소리: 이팔청춘 젊은 몸이 어느 세월에 백발 되어

뒷소리: 어허 허호 에헤이야 허호

요령: 땡그랑 땡그랑 땡그랑 땡그랑

앞소리: 저승길을 가자 하니 서럽기가 한량없네

뒷소리: 어허 허호 에헤이야 허호

(상여를 메고 떠나면서)

요령: 땡그랑 땡그랑 땡그랑 땡그랑

앞소리: 이 세상에 태어날 때 뉘 덕으로 나왔는가

뒷소리: 어허 허호 에헤이야 허호

요령: 땡그랑 땡그랑 땡그랑 땡그랑

앞소리: 석가여래 공덕으로 이내 일신 탄생하니

뒷소리: 어허 허호 에헤이야 허호

요령: 땡그랑 땡그랑 땡그랑 땡그랑

앞소리: 칠성님은 명을 주고 제석님은 복을 주고

뒷소리: 어허 허호 에헤이야 허호

요령: 땡그랑 땡그랑 땡그랑 땡그랑

앞소리: 아버님 전 뼈를 받고 어머님 전 살을 빌어

뒷소리: 어허 허호 에헤이야 허호

요령: 땡그랑 땡그랑 땡그랑 땡그랑

앞소리: 한두 살에 철을 몰라 부모은공 못 다 갚고

뒷소리: 어허 허호 에헤이야 허호

요령: 땡그랑 땡그랑 땡그랑 땡그랑
앞소리: 이삼십을 당하여도 불효자를 못 면했네
뒷소리: 어허 허호 에헤이야 허호

요령: 땡그랑 땡그랑 땡그랑 땡그랑
앞소리: 부모형제 이별하고 북망산으로 가는 이 길
뒷소리: 어허 허호 에헤이야 허호

요령: 땡그랑 땡그랑 땡그랑 땡그랑
앞소리: 아차 한 번 죽어진 몸 다시 오기 어렵구나
뒷소리: 어허 허호 에헤이야 허호

요령: 땡그랑 땡그랑 땡그랑 땡그랑
앞소리: 청산에다 집을 짓고 송죽으로다 울을 삼아
뒷소리: 어허 허호 에헤이야 허호

요령: 땡그랑 땡그랑 땡그랑 땡그랑
앞소리: 자는 듯이 누웠으니 인생은 본시 티끌이라
뒷소리: 어허 허호 에헤이야 허호

(가파른 산길을 오르면서)
요령: 땡그랑 땡그랑 땡그랑 땡그랑
앞소리: 어허 허호 생야일편 부운기요 사야일편 부운멸이라
뒷소리: 어허 허호

요령: 땡그랑 땡그랑 땡그랑 땡그랑

앞소리: 대해수에 흐르는 물도 한 번 가면 그만인데

뒷소리: 어허 허호

요령: 땡그랑 땡그랑 땡그랑 땡그랑

앞소리: 우리같은 인생이야 무슨 한을 가지리까

뒷소리: 어허 허호

요령: 땡그랑 땡그랑 땡그랑 땡그랑

앞소리: 자욱마다 눈물이요 걸음마다 한숨뿐일세

뒷소리: 어허 허호

요령: 땡그랑 땡그랑 땡그랑 땡그랑

앞소리: 슬프도다 이내 인생 어느 세월에 다시 날까

뒷소리: 어허 허호

(달구지를 하면서)

요령: 땡그랑 땡그랑 땡그랑 땡그랑

앞소리: 여기허라 달고 이 산천을 돌아보니 천리내룡 일석지지

뒷소리: 여기허라 달고

요령: 땡그랑 땡그랑 땡그랑 땡그랑

앞소리: 청룡백호 벌렸으니 자손이 번성할 땅이로다

뒷소리: 여기허라 달고

요령: 땡그랑 땡그랑 땡그랑 땡그랑

앞소리: 청룡 끝에 아들 자손 대과급제 날 땅이요

뒷소리: 여기허라 달고

요령: 땡그랑 땡그랑 땡그랑 땡그랑
앞소리: 백호 끝에 딸 자손은 문과급제 할 땅이로다.
뒷소리: 여기허라 달고

요령: 땡그랑 땡그랑 땡그랑 땡그랑
앞소리: 아들 낳으면 효자충신 딸 낳으면 열녀로다
뒷소리: 여기허라 달고

※ 1989년 10월 5일 하오 2시. 내가 찾아갔을 때 한 씨의 가정에 우환이 있었다. 녹음은
회피해서 구술로만 제공받았다. 그는 알려진 전통만가의 보유자다. 특히 그는 회다지
(달구지) 노래에 능하다고 말한다. 이 지방은 요령잽이와 고수가 따로 있어 마치 도서
지방처럼 특이했다. 요령잽이를 '선발'이라고 한다.

서부면편西部面篇

제공자의 주소와 성명
주소: 충청남도 홍성군 서부면 이호리 155번지 2
성명: 한현수韓鉉洙, 71세, 농업

(상여를 들어 올리면서)
요령: 땡그랑 땡그랑 땡그랑 땡그랑
앞소리: 우여 우여 우여 우여 우여 (5, 6회)
뒷소리: 우여 우여 우여 우여 우여 (5, 6회)

요령: 땡그랑 땡그랑 땡그랑 땡그랑

앞소리: 어허 허호 에헤이 너호

뒷소리: 어허 허호 에헤이 너호

요령: 땡그랑 땡그랑 땡그랑 땡그랑

앞소리: 간다 간다 나는 간다 북망산천 나는 간다

뒷소리: 어허 허호 에헤이 너호

요령: 땡그랑 땡그랑 땡그랑 땡그랑

앞소리: 이제 가면 언제 오나 명년 이때 춘삼월인가

뒷소리: 어허 허호 에헤이 너호

요령: 땡그랑 땡그랑 땡그랑 땡그랑

앞소리: 해 다 지고 저문 날에 옷 갓 허고 어딜 가나

뒷소리: 어허 허호 에헤이 너호

요령: 땡그랑 땡그랑 땡그랑 땡그랑

앞소리: 일락서산에 해 떨어지고 월출동령에 달 떠 온다

뒷소리: 어허 허호 에헤이 너호

(상여를 메고 떠나면서)

요령: 땡그랑 땡그랑 땡그랑 땡그랑

앞소리: 불쌍하다 초로인생 안개처럼 사라져가네

뒷소리: 어허 허호 에헤이 너호

요령: 땡그랑 땡그랑 땡그랑 땡그랑

앞소리: 혼은 어디로 간 곳 없고 명정 공포만 앞을 섰네

뒷소리: 어허 허호 에헤이 너호

요령: 땡그랑 땡그랑 땡그랑 땡그랑
앞소리: 뒷동산의 고목남구 슬피 우는 접동새야
뒷소리: 어허 허호 에헤이 너호

요령: 땡그랑 땡그랑 땡그랑 땡그랑
앞소리: 임이 죽은 넋이더냐 나만 보면 슬피 우네
뒷소리: 어허 허호 에헤이 너호

요령: 땡그랑 땡그랑 땡그랑 땡그랑
앞소리: 화무 십일홍이요 달도 차면 기우나니
뒷소리: 어허 허호 에헤이 너호

요령: 땡그랑 땡그랑 땡그랑 땡그랑
앞소리: 노세 노세 젊어서 노세 늙고 병 들면 못 노나니
뒷소리: 어허 허호 에헤이 너호

요령: 땡그랑 땡그랑 땡그랑 땡그랑
앞소리: 인생은 일장춘몽인디 아니 놀고서 무엇하리
뒷소리: 어허 허호 에헤이 너호

요령: 땡그랑 땡그랑 땡그랑 땡그랑
앞소리: 님이 없는 방안에다 불을 켠들 무엇하랴
뒷소리: 어허 허호 에헤이 너호

요령: 땡그랑 땡그랑 땡그랑 땡그랑

앞소리: 금수강산 좋다 해도 임이 없으면 적막이라

뒷소리: 어허 허호 에헤이 너호

(발걸음을 재촉하면서)

요령: 땡그랑 땡그랑 땡그랑 땡그랑

앞소리: 에헤 헤헤 에헤이 너호

뒷소리: 에헤 헤헤 에헤이 너호

요령: 땡그랑 땡그랑 땡그랑 땡그랑

앞소리: 이제 가면 못 올 인생 불쌍하다 이내 신세

뒷소리: 에헤 헤헤 에헤이 너호

요령: 땡그랑 땡그랑 땡그랑 땡그랑

앞소리: 일가친척 많다한들 이내 몸을 대신 가며

뒷소리: 에헤 헤헤 에헤이 너호

요령: 땡그랑 땡그랑 땡그랑 땡그랑

앞소리: 친구 벗이 좋다키로 내 대신에 등장 갈까.

뒷소리: 에헤 헤헤 에헤이 너호

요령: 땡그랑 땡그랑 땡그랑 땡그랑

앞소리: 명정 공포 앞세우고 북망산천 가자하니

뒷소리: 에헤 헤헤 에헤이 너호

요령: 땡그랑 땡그랑 땡그랑 땡그랑

앞소리: 어찌 갈꼬 어찌 갈꼬 멀고 먼 황천길을

뒷소리: 에헤 헤헤 에헤이 너호

(달구지를 하면서)

요령: 땡그랑 땡그랑 땡그랑 땡그랑

앞소리: 에이 이여 달고 평안도에 묘향산은 대동강이 둘렀기에 평안도의 평양 땅은 천년 기자조선의 도읍지니라

뒷소리: 에이 이여 달고

요령: 땡그랑 땡그랑 땡그랑 땡그랑

앞소리: 경기도에 삼각산은 한강이 수기를 막았기에 왕십리는 이씨왕조의 오백년 도읍지니라

뒷소리: 에이 이여 달고

요령: 땡그랑 땡그랑 땡그랑 땡그랑

앞소리: 충청도라 계룡산은 백마강으로 둘렀기에 충청도의 부여 땅은 백제왕의 도읍지니라

뒷소리: 에이 이여 달고

요령: 땡그랑 땡그랑 땡그랑 땡그랑

앞소리: 경상도라 태백산은 낙동강이 둘렀기에 경상도라 경주 땅은 신라왕의 천년 도읍지니라

뒷소리: 에이 이여 달고

※ 1992년 3월 20일 하오 2시. 서부면 소재지 이호리 주민들이 모두 한 씨가 잘한다고 소개했다. 본인 역시 그렇게 자부하고 있었다. 그는 긴 소리, 잦은소리, 회다지 노래를 차례로 불러주었다. 이렇게 시원시원하게 제공해 주는 경우는 극히 드물다. 어쩜 그만큼 자신이 있어서 그럴지도 모른다. 그는 과거 40년간을 고전 건축에 종사했다고 한다.

결성면편結城面篇

제공자의 주소와 성명

주소: 충청남도 홍성군 결성면 역천리 42번지

성명: 김학인金鶴仁, 76세, 농업

주소: 충청남도 홍성군 결성면 성남리 567번지

성명: 최양섭崔良燮, 71세, 농업

(상여를 들어 올리면서)

요령: 땡그랑 땡그랑 땡그랑 땡그랑

앞소리: 우여 우여 우여 우여 우여 (5, 6회)

뒷소리: 우여 우여 우여 우여 우여 (5, 6회)

요령: 땡그랑 땡그랑 땡그랑 땡그랑

사설: 황해도 도화동 심학규 부인 곽 씨 부인 출상합니다. 참으로 짐짓 죽었
나요 꿈인가 생시인가 염라국이 어디라고 나를 두고 어디 가오 여보
게 도화동 사람들 우리집이 상사 났네 도화동 남녀노소 없이 모아 들
어 곽 씨 부인이 죽단 말이 웬말이요 행실도 얌전허고 손끝 여물어 바
느질 품팔이 나갔더니 죽단 말이 웬말이요 남녀노소 없이 울음 우니
산천초목이 다 설워한들 여보게 마누라 마누라 마누라 마누라 꿈인가
생시인가 청아 울지마라 울지마라 지금 네 모친 잃고 강보에 싸여 서
럽게 우느니 젖달라고 살려내니 엄동대한 설한풍이 뭇 옷 입혀 길러
내니 배고파서 죽을 테요 얼어서도 죽을 테니 아고 답답 요내 신세 네
눈에서 눈물 나면 나 눈이 슬퍼가난디 내 팔자도 기박허여 칠일 만에
모친 잃고 설움에 겨워서 눈물 나니 내 팔자도 기박허여 사십 안꽈 사
치까지 허였으니 누구를 믿고 산단 말이냐. 앉은뱅이 곱사등도 나보

다는 상팔자를 아이구 아이고 요내 신세 자 오늘 인제 출상하는데 심
봉사 심청이를 강보에 싸여 우리 이웃집 귀땍에 맡기고 상장두 짚고
굴관제복하고 방성통곡 우는 모양 참 인정상으로 볼 수 없다. 봉사님
곡 그치시오 영이기가 왕즉유택 재진견례 영결종천

(상여를 메고 떠나면서)
요령: 땡그랑 땡그랑 땡그랑 땡그랑
앞소리: 갈 지 자로 운구헌다 너화넘자 너화호 명정 공포 갈라서라 연 가신
다 불 밝혀라 너으 너으 너으 너으 너거리 넘자 너화호
뒷소리: 어허 허허하 허허이 허하 또는 에헤 에헤허 에헤이 여허

요령: 땡그랑 땡그랑 땡그랑 땡그랑
앞소리: 새벽달이 차츰 뜨니 벽수비풍 슬슬 분다
뒷소리: 어허 허허하 허허이 너화호

요령: 땡그랑 땡그랑 땡그랑 땡그랑
앞소리: 도화동아 잘 있어라 우리 집도 잘 있으라
뒷소리: 어허 허허하 허허이 너화호

요령: 땡그랑 땡그랑 땡그랑 땡그랑
앞소리: 마구배도 잘 있어라 너화 넘자 너화호
뒷소리: 어허 허허하 허허이 허허

요령: 땡그랑 땡그랑 땡그랑 땡그랑
앞소리: 북망산천 머다더니 건너 안산이 북망이라
뒷소리: 어허 허허하 허허이 허허

요령: 땡그랑 땡그랑 땡그랑 땡그랑

앞소리: 명사십리 아니라면 해당화는 왜 폈느냐

뒷소리: 어허 허허하 허허이 허허

요령: 땡그랑 땡그랑 땡그랑 땡그랑

앞소리: 해당화야 해당화야 꽃 진다고 설워마라

뒷소리: 어허 허허하 허허이 허허

요령: 땡그랑 땡그랑 땡그랑 땡그랑

앞소리: 명년 춘삼월 돌아오면 너는 다시 피련마는

뒷소리: 에헤 여헤허 여헤이 여허

요령: 땡그랑 땡그랑 땡그랑 땡그랑

앞소리: 우리같은 초로인생 아차 한 번 죽어지면

뒷소리: 에헤 여헤허 여헤이 여허

요령: 땡그랑 땡그랑 땡그랑 땡그랑

앞소리: 움이 나나 싹이 나나 너화넘자 너화호

뒷소리: 에헤 여헤허 여헤이 여허

요령: 땡그랑 땡그랑 땡그랑 땡그랑

앞소리: 말 잘하는 소진장의 육국 왕을 달랬어도

뒷소리: 에헤 여헤허 여헤이 여허

요령: 땡그랑 땡그랑 땡그랑 땡그랑

앞소리: 염라대왕 못 달래고 영결종천 당하였네

뒷소리: 에헤 여헤허 여헤이 여허

요령: 땡그랑 땡그랑 땡그랑 땡그랑

앞소리: 백만장자 쓸디없다 너으 너으 너화호

뒷소리: 여헤 여헤허 여헤이 여허

요령: 땡그랑 땡그랑 땡그랑 땡그랑

앞소리: 아까워서 쓰지도 못허고 먹지도 못허고

뒷소리: 어허 허허하 허허이 허허

요령: 땡그랑 땡그랑 땡그랑 땡그랑

앞소리: 삼혼칠백이 흩어지는 영결종천 당하였네

뒷소리: 어허 허허하 허허이 허허

요령: 땡그랑 땡그랑 땡그랑 땡그랑

앞소리: 허한 곳을 당도허니 마화장은 있건마는

뒷소리: 에헤 여헤허 여헤이 여허

요령: 땡그랑 땡그랑 땡그랑 땡그랑

앞소리: 황천길의 가던 몸이 살아오기 막연이라

뒷소리: 에헤 여헤허 여헤이 여허

(발걸음을 재촉하면서)

요령: 땡그랑 땡그랑 땡그랑 땡그랑

앞소리: 에헤이 어하 어서 가자 바삐 가자

뒷소리: 에헤이 어하

요령: 땡그랑 땡그랑 땡그랑 땡그랑

앞소리: 이수 건너 백로주 가자

뒷소리: 에헤이 어하

요령: 땡그랑 땡그랑 땡그랑 땡그랑
앞소리: 백로 금강 바삐 가자
뒷소리: 에헤이 어하

요령: 땡그랑 땡그랑 땡그랑 땡그랑
앞소리: 삼산은 반락 청천외 허고
뒷소리: 에헤이 어하

요령: 땡그랑 땡그랑 땡그랑 땡그랑
앞소리: 이수는 중분 백로주라
뒷소리: 에헤이 어하

요령: 땡그랑 땡그랑 땡그랑 땡그랑
앞소리: 너으 너으 너으 하
뒷소리: 에헤이 어하

(가파른 산길을 오르면서)
요령: 땡그랑 땡그랑 땡그랑 땡그랑
앞소리: 웃사 웃사
뒷소리: 웃사 웃사

요령: 땡그랑 땡그랑 땡그랑 땡그랑
앞소리: 웃사 웃사
뒷소리: 웃사 웃사

(달구지를 하면서)

요령: 땡그랑 땡그랑 땡그랑 땡그랑

앞소리: 남무대비관세암 남무대비관세암 조선 역사 생길 적에 천지지간을
　　　　매겨 넣고 함경도의 백두산은 단군천년 도읍이요 평양으로 건너가
　　　　기자천년 단군천년 이천년 역사로구나 성대만년의 이성계 등극헐
　　　　적에 삼각산 낙마귀와 한양 터를 닦아갈 제 무학이 세를 피고 좌우
　　　　산천 둘러보니 왕십리 좌청룡은 우백호로 막을 잇네

뒷소리: 여이 여헤 달고

요령: 땡그랑 땡그랑 땡그랑 땡그랑

앞소리: 평안도라 묘향산은 임진강으로 둘렀으니 천하명산 이 아니냐 동남
　　　　간은 천년수요 앞으로는 만년수로구나

뒷소리: 여이 여헤 달고

요령: 땡그랑 땡그랑 땡그랑 땡그랑

앞소리: 백마 흐른 물은 백마강으로 돌고 낙화암 두견이 울고 반월성 저 달
　　　　이 솟네

뒷소리: 여이 여헤 달고

※ 1992년 3월 19일 오전 11시. 김학인 씨의 성화를 듣고 89년도에 찾아갔으나 못 만났
　다. 호서 지방의 만가 채록을 다 마치고 나서 92년도에 다시 찾아갔다. 수소문 끝에 결
　국 다방에서 그를 만날 수 있었다. 그는 과연 명창이었다. 호서지방에서 제1인자다.
　김 씨가 앞소리를 메기고 최 씨가 뒷소리를 받았다. 그들은 결성농악단원으로 국악에
　조예가 깊었다. 정식 국악회원은 아닌 것 같지만 결코 못지않은 실력파다. 다방에서
　경로당으로 옮겨 녹음한 대로 적었다. 그들은 목소리가 안 좋아진다면서 맥주 한 컵
　정도도 사양했다. 이 지방은 전날 밤 상여놀이(상여흘르기)를 하지 않는다고 했다.

충청북도편

괴산군편槐山郡篇

　괴산군은 충청북도 동남부에 위치한다. 경북 문경군과 경계선을 이루고 있다. 괴산은 본래 고구려 잉근내군仍近內郡이었다. 신라 때 괴양군槐壤郡이라고 고쳤고 고려조에서는 괴주槐州라고 했다. 1413년에 비로소 괴산槐山이란 이름을 얻게 되었고 군으로 승격하게 되었다. 1914년에 연풍延豊과 청안淸安을 병합하여 오늘의 괴산군이 되었다.

　괴산읍 서부리에는 괴산동헌이 있다. 일부 학자는 동헌임을 부정한다. 건물 구조가 동헌이 아니고 내아인 것 같다. 괴산천 강변에는 3·1운동만세기념비가 있다. 수진리 교촌으로 가면 괴산향교가 나온다. 초창연대가 1587년이란 명문이 상량문에서 밝혀졌다. 동부리에는 이복기 가옥이 있다. 1861년에 신축한 고가다. 제원리에는 고산정이 있다. 선조조의 명신 류근이 이곳에 정자를 지었다. 은병암에 각해 있는 '은병銀屛'은 명나라 명필 주지번의 친필이다. 현재 걸려 있는 고산정기는 명나라 사신 웅화의 글이다. 명문으로 알려져 있다. 류근이 두 중국사신을 접반해 친분이 있었다. 검승리 정자말에는 애한정이 있다. 선조조의 학자 박지겸의 퇴휴소다. 1614년에 창건되었다. 능촌리 방아재에는 충민사가 있다. 김시민과 김제갑을 모신 사당이다. 앞에는 신도비 2기가 서 있고 뒤쪽에는 김시민 묘소가 있다. 김시민의 시호는 충무, 본향은 안동이다. 영남우도병마사가 되어 진주성에서 큰 승리를 거두고 순국했다. 김제갑의 호는 의재, 본향은 안동이다. 원주목사로 있을 때 임진왜란을 만나 왜적과 싸우다 순국했다. 그때 아들과 부인도 함께 순절했다. 능촌리는 안동김씨의 세거지다. 그곳에 김득신이 세운 취묵당이 있다. 일명 억만재다. 백이전을 1억 1만 번을 읽었다는 전설

에서 연유한다. 1662년에 초창되었다. 또 미륵불이 있다. 제주도의 하르방 같은 몸집이다. 당초에 앞산 절터 골짝에 있던 것을 마을 뒤로 옮겨 세웠다. 고려말기의 작품이다.

증평읍 율리에는 김득신의 묘소가 있다. 쌍분이다.

연풍면 상풍리에는 연풍향교가 있다. 1515년에 초창되었는데 6·25 때 불타서 다시 복원했다. 연풍동헌은 1663년에 창건했는데 퇴락하여 1766년에 재건했다. 연풍 포도청은 도로 건너 천주교 경내에 있다. 천주교 박해 때 여기서 순교한 신자가 10여 명에 이른다. 조령 휴게소가 있는 마을이 신풍리다. 산 모롱이를 돌아가면 12미터의 거대한 암석 단면에 마애석불좌상 2구가 새겨 있다. 통일신라말의 불상으로 자비로운 상호다. 군데군데 총탄 흔적이 있다. 적석리 장암에는 반계정이 있다. 초창자는 영정조의 정호다. 선생은 송강 정철의 현손으로 시호는 문경, 본향은 연일이다. 영조 때 영의정을 지내고 1729년에 기사회에 들어갔다. 6·25 때 불타서 후에 복원했다.

칠성면 외사리 삼성마을에는 당간지주가 있다. 논 한 중앙에 있다. 고려 초의 절터라고 전해 올 뿐 사명도 남기지 못했다. 마을에는 의성김씨 종중에서 세운 봉서재라는 학당이 있다. 사은리로 가면 노수신 적소인 수월정이 나온다. 충주댐이 생기면서 수몰되어 위쪽으로 옮겨 세웠고 암각문은 수몰되었다. 노수신은 선조조의 명신으로 호는 소재, 시호는 문의, 본향은 광주다. 을사사화 때 윤원형 등에 의해 순천, 진도, 괴산 등에서 귀양살이를 했다. 19년만인 1569년에야 누명이 벗겨져 홍문각 직제학으로 임명되었고 1585년에는 영의정에 올랐다. 성산리에는 김기응 고가가 있다. 50여 칸의 대가다.

장연면 태성리에는 유명한 각연사가 있다. 515년 – 539년에 통일대사가 창건한 고찰이다. 대웅전은 1768년에 복원한 전당이다. 비로전 법당에는 비로자나불좌상이 모셔 있다. 신라 말의 불상으로 주형광배를 갖추고 있다. 통일대사의 부도와 탑비는 보개산 정상에 서 있다. 비는 고려 광종 시대에 조성한 것으로 우수 작품으로 평가받는다.

청천면 화양동은 국립공원으로 널리 알려진 관광명소다. 운영담을 지나면 하마소가 나온다. 이곳은 대원군이 봉변당한 곳으로 알려졌다. 흥선군 시절에 왕족임을 유세로 말에서 내리지 않자 화가 난 만동묘 묘직이가 흥선군을 끌어내어 발로 걷어찼다. 흥선군은 기막힌 수모를 겪고 뒷날 대원군이 되어 향사서원훼철령을 내렸다는 이야기가 전한다. 더 올라가면 왼쪽에 비석 2기가 서 있다. 효종이 승하하자 송시열이 강변 읍궁암에서 새벽마다 호곡한 것을 기념한 비다. 읍궁암은 강변에 있는 마당바위다. 읍궁암 우측에 만동묘지와 묘정비가 서 있다. 만동묘는 우암의 유시에 따라 권상하가 세운 사당이다. 명나라 신종과 의종을 제사 지냈다. 임진왜란 때 구원병을 보내준 왕이다. 대원군 때 훼철되어 묘정비를 세웠다. 일제 강점기 때 비문을 쪼아 땅 속에 묻어 둔 것을 광복 후 다시 세웠다. 좌측에는 화양서원지가 있다. 화양서원은 우암이 정읍에서 사사된 지 7년 후인 1696년에 창건하여 선생을 제향했다. 숙종이 화양서원의 친필을 써서 사액했다. 화양서원은 1870년에 헐리고 서원지 정면 도로 건너편에 묘정비만 서 있다. 기십 미터 올라가면 강 건너 대안에 암서재가 있다. 송시열이 세운 독서재로 1655년에 세웠다. 그 위쪽에는 채운사가 있다. 일명 환장사다. 채운사는 채운암과 환장사가 합쳐 생겼다. 도명산 정상께에는 마애삼존불상이 있다. 화양리 산제당골이다. 높이 50미터의 거대한 암석의 단면에 2구의 미륵불은 선각하고 1구는 왼쪽 작은 암석에 새겼다. 우측 불상은 9.10미터, 좌측 불상은 14미터다. 작은 암석에 새긴 불상은 5.4미터다. 3구의 마애불은 신라 말 아니면 고려 초의 작품으로 추정한다. 이곳에는 얼마 전까지만 해도 고운암이라는 암자가 있었다. 고운 최치원이 이곳에서 수도했다는 설에서 연유한다.

청천면 소재지에서는 송시열의 묘소가 있고 기슭에는 신도비가 있다. 높이 25미터의 오석비다. 신도비는 영험해서 나라에 변괴가 생길 때면 비신에서 땀이 흘러내린다고 한다. 묘역은 약 300평이다. 정경부인 이씨와의 합폄이다. 당초에는 경기도 수원 무봉산에 모셨는데 1697년에 이곳 매봉 중턱에 이장했다. 지경리로 가면 경회정이란 정자가 있다.

청안면은 옛날 현청이 있었던 고을이다. 그래서 청안향교가 있다. 창건연대는 조선 초기다. 그 이상의 것은 모른다. 가까운 거리에 청안사마소가 있다. 1703년에 창건되었다. 생원과 진사가 조직한 사설기관으로 폐단이 많았다고 알려졌다. 효근리 효제마을에는 석불좌상과 삼층석탑이 있다. 고려 중엽에 개산된 사찰로 보지만 문헌이 없다. 삼층석탑은 동민들이 맞춰 세운 것이다. 석불좌상은 문화재로 지정되었어야 한다고 본다. 문방리에는 군방영당이 있다. 신경행 영정과 충익공정란공신록권이 소장돼 있다. 신경행은 선조조의 공신으로 호는 조은, 시호는 충익, 본향은 영산이다.

소수면 몽촌리에는 능안이란 곳이 있다. 거기에는 서경영정이 있다. 영정각에 서경 류근의 영정과 류구의 영정이 걸려 있다. 류근은 조선 중기의 명신으로 시호는 문정, 본향은 진주다. 정묘호란 때 강화도로 가던 중 통진에서 유명을 달리했다. 류구는 서경의 장손으로 시호는 영희다. 인조반정에 가담하여 정사공신 3등에 녹봉되었고 이괄의 난 때 인조를 공주에 호송한 공으로 진천군에 봉군되었다.

소수면 소재지에는 사감정이 있었다. 91년 봄에 무너졌다. 사감정은 고종과 사주가 똑같다고 하여 특별대우를 받은 김상일이 만년의 퇴휴소로 지은 정자였다.

문광면 문법리 전법마을에는 오층석탑이 있다. 높이 1.9미터의 소형 탑이다. 유평리에는 매죽정이 있다. 사자봉 골이다. 이해중이 1664년에 정자를 세웠다. 성주이씨 문중에서 재건했다.

불정면 목도리 가야마을에서는 진안대군을 모신 청덕사가 있다. 왼쪽에 진안대군비, 바른쪽에 진안대군의 장자인 복근의 비가 서 있다. 진안대군은 태조 이성계의 장자로 고려조의 충신이었다. 외령리에는 정인지의 묘소와 신도비가 있다. T자형의 문성전은 재실이다. 신도비는 서거정이 찬했다. 정인지의 묘소 위에는 정경부인 전주이씨의 묘가 있다. 정인지의 호는 학이재, 시호는 문성, 본향은 하동이다. 정인지는 세종 조 집현전 학사였고 세조 때 영의정을 지냈다. 삼방리 어래산 기슭에는 마애여래좌상이 있다.

관전태양바위 부처님으로 통한다. 고려 개국공신 배극렴이 이 산속에 은거했는데 태조가 그를 찾아 여기까지 왔다고 하여 어래산이 되었고 그 사실을 기념하여 마애불을 조성한 것이라고 전한다. 고려 초기의 작품이다.

사리면 사담리로 가면 보광사가 나온다. 옛날 봉학사지다. 봉학사는 1340년에 창건한 고찰이다. 법당 안에는 석불여래좌상이 안치돼 있다. 좌고 1.05미터다. 조성연대는 고려 초기로 본다. 오층석탑은 본찰에서 상당히 떨어진 곳에 위치한다. 고려 중기의 탑으로 높이 4.97미터다.

연풍면편 延豊面篇

제공자의 주소와 성명
주소: 충청북도 괴산군 연풍면 신풍리 471번지
성명: 피윤택皮尹澤, 64세, 농업

(상여를 들어 올리면서)
요령: 땡그랑 땡그랑 땡그랑 땡그랑
앞소리: 여----------
뒷소리: 야 ----------

요령: 땡그랑 땡그랑 땡그랑 땡그랑
앞소리: 허허허하 호호이 호호
뒷소리: 허허허하 호호이 호호

요령: 땡그랑 땡그랑 땡그랑 땡그랑
앞소리: 여보시오 군중님네
뒷소리: 허허허하 호호이 호호

요령: 땡그랑 땡그랑 땡그랑 땡그랑
앞소리: 이내 말씀 들어보소
뒷소리: 허허허하 호호이 호호

요령: 땡그랑 땡그랑 땡그랑 땡그랑
앞소리: 세상천지 만물 중에
뒷소리: 허허허하 호호이 호호

요령: 땡그랑 땡그랑 땡그랑 땡그랑
앞소리: 사람밖에 또 있는가
뒷소리: 허허허하 호호이 호호

요령: 땡그랑 땡그랑 땡그랑 땡그랑
앞소리: 이 세상에 나온 사람
뒷소리: 허허허하 호호이 호호

요령: 땡그랑 땡그랑 땡그랑 땡그랑
앞소리: 뉘 덕으로 나왔는가
뒷소리: 허허허하 호호이 호호

(상여를 메고 떠나면서)
요령: 땡그랑 땡그랑 땡그랑 땡그랑
앞소리: 석가여래 공덕으로
뒷소리: 허허허하 호호이 호호

요령: 땡그랑 땡그랑 땡그랑 땡그랑
앞소리: 제석님 전에 명을 빌고

뒷소리: 허허허하 호호이 호호

요령: 땡그랑 땡그랑 땡그랑 땡그랑
앞소리: 칠성님 전에 복을 빌어
뒷소리: 허허허하 호호이 호호

요령: 땡그랑 땡그랑 땡그랑 땡그랑
앞소리: 아버님 전에 뼈를 타고
뒷소리: 허허허하 호호이 호호

요령: 땡그랑 땡그랑 땡그랑 땡그랑
앞소리: 어머님 전에 살을 빌어
뒷소리: 허허허하 호호이 호호

요령: 땡그랑 땡그랑 땡그랑 땡그랑
앞소리: 이내 일신 탄생하니
뒷소리: 허허허하 호호이 호호

요령: 땡그랑 땡그랑 땡그랑 땡그랑
앞소리: 한두 살에 철을 몰라
뒷소리: 허허허하 호호이 호호

요령: 땡그랑 땡그랑 땡그랑 땡그랑
앞소리: 부모 은공을 알을손가
뒷소리: 허허허하 호호이 호호

요령: 땡그랑 땡그랑 땡그랑 땡그랑

앞소리: 우리 부모 날 기를 제

뒷소리: 허허허하 호호이 호호

요령: 땡그랑 땡그랑 땡그랑 땡그랑

앞소리: 절은 자리 마른자리를 골라

뒷소리: 허허허하 호호이 호호

(발걸음을 재촉하면서)

요령: 땡그랑 땡그랑 땡그랑 땡그랑

앞소리: 에헤이 호호 알뜰살뜰 기르셨네

뒷소리: 에헤이 호호

요령: 땡그랑 땡그랑 땡그랑 땡그랑

앞소리: 공든 탑이 무너질까

뒷소리: 에헤이 호호

요령: 땡그랑 땡그랑 땡그랑 땡그랑

앞소리: 힘든 남기 꺾어질까

뒷소리: 에헤이 호호

요령: 땡그랑 땡그랑 땡그랑 땡그랑

앞소리: 애지중지 키웠건만

뒷소리: 에헤이 호호

요령: 땡그랑 땡그랑 땡그랑 땡그랑

앞소리: 부모은공 몰랐었네

뒷소리: 에헤이 호호

(달구지를 하면서)

요령: 땡그랑 땡그랑 땡그랑 땡그랑

앞소리: 에헤 달고 함경도 백두산은 두만강이 둘러 있고

뒷소리: 에헤 달고

요령: 땡그랑 땡그랑 땡그랑 땡그랑

앞소리: 강원도 금강산은 소양강이 둘러 있고

뒷소리: 에헤 달고

요령: 땡그랑 땡그랑 땡그랑 땡그랑

앞소리: 평안도 묘향산은 대동강이 둘러 있고

뒷소리: 에헤 달고

요령: 땡그랑 땡그랑 땡그랑 땡그랑

앞소리: 경기도 삼각산은 한강이 둘러 있고

뒷소리: 에헤 달고

요령: 땡그랑 땡그랑 땡그랑 땡그랑

앞소리: 충청도 계룡산은 금강이 둘러 있고

뒷소리: 에헤 달고

요령: 땡그랑 땡그랑 땡그랑 땡그랑

앞소리: 전라도 지리산은 섬진강이 둘러 있고

뒷소리: 에헤 달고

요령: 땡그랑 땡그랑 땡그랑 땡그랑

앞소리: 경상도 태백산은 낙동강이 둘러 있네

뒷소리: 에헤 달고

※ 1991년 9월 14일 하오 2시. 신풍리 휴게소는 일명 조령이다. 나는 피 씨를 만나 그 지방의 만가를 채록하고 또 그의 안내로 조령 모롱이 네댓 길이나 높은 암석의 단면에 새겨 있는 보물급 마애불도 답사했다. 나라에 어려운 일이 생기면 마애불의 얼굴이 검어진다는 전설이 있다.

문광면편文光面篇

제공자의 주소와 성명
주소: 충청북도 괴산군 문광면 광덕리 240번지
성명: 김영회金泳會, 70세, 농업

(대돋움을 하면서)
요령: 땡그랑 땡그랑 땡그랑 땡그랑
앞소리: 유희 유희 유희야 에헤이 유희야
뒷소리: 유희 유희 유희야 에헤이 유희야

요령: 땡그랑 땡그랑 땡그랑 땡그랑
앞소리: 인제 가면 언제 와요 오시는 날이나 일러주오
뒷소리: 유희 유희 유희야 에헤이 유희야

요령: 땡그랑 땡그랑 땡그랑 땡그랑
앞소리: 부귀빈천 강약 없이 멀고 먼 길 가고마네
뒷소리: 유희 유희 유희야 에헤이 유희야

요령: 땡그랑 땡그랑 땡그랑 땡그랑

앞소리: 이 세월이 견고한 줄 태산같이 믿었더니

뒷소리: 유희 유희 유희야 에헤이 유희야

요령: 땡그랑 땡그랑 땡그랑 땡그랑

앞소리: 백년광음 못 다 가서 백발 되니 서럽도다

뒷소리: 유희 유희 유희야 에헤이 유희야

요령: 땡그랑 땡그랑 땡그랑 땡그랑

앞소리: 가자 가자 어서 가자 북망산천 어서 가자

뒷소리: 유희 유희 유희야 에헤이 유희야

(상여를 들어 올리면서)

요령: 땡그랑 땡그랑 땡그랑 땡그랑

앞소리: ----------(요령을 계속 울린다)

뒷소리: ------------

요령: 땡그랑 땡그랑 땡그랑 땡그랑

앞소리: 오호 호호 북망산이 멀다더니 문턱 밑이 북망이라

뒷소리: 오호 호호

요령: 땡그랑 땡그랑 땡그랑 땡그랑

앞소리: 부귀빈천 강약 없이 멀고 먼 길 가고마네

뒷소리: 오호 호호

요령: 땡그랑 땡그랑 땡그랑 땡그랑

앞소리: 열두 군정 발맞추소 북망산을 떠나가세

뒷소리: 오호 호호

요령: 땡그랑 땡그랑 땡그랑 땡그랑
앞소리: 해는 지고 저문 날에 골골마다 연기 나네
뒷소리: 오호 호호

요령: 땡그랑 땡그랑 땡그랑 땡그랑
앞소리: 오늘은 여기서 놀고 내일은 또 어디서 놀까
뒷소리: 오호 호호

(상여를 메고 떠나면서)
요령: 땡그랑 땡그랑 땡그랑 땡그랑
앞소리: 염라국이 어디라고 나를 버리고 혼자 가오
뒷소리: 오호 호호

요령: 땡그랑 땡그랑 땡그랑 땡그랑
앞소리: 새벽닭이 깃쳐 우니 서산명월 다 넘어간다
뒷소리: 오호 호호

요령: 땡그랑 땡그랑 땡그랑 땡그랑
앞소리: 이내 몸은 죽어가도 영혼만은 남아 있네
뒷소리: 오호 호호

요령: 땡그랑 땡그랑 땡그랑 땡그랑
앞소리: 젊어청춘 자랑을 말고 늙었다고 서러워마소
뒷소리: 오호 호호

요령: 땡그랑 땡그랑 땡그랑 땡그랑

앞소리: 이내 몸은 죽어가도 영혼만은 남아 있네

뒷소리: 오호 호호

요령: 땡그랑 땡그랑 땡그랑 땡그랑

앞소리: 올라가세 올라가세 명명구천 길 올라들 가세

뒷소리: 오호 호호

요령: 땡그랑 땡그랑 땡그랑 땡그랑

앞소리: 저승원문 다다르니 무섭고도 두렵고나

뒷소리: 오호 호호

요령: 땡그랑 땡그랑 땡그랑 땡그랑

앞소리: 어느 세월 환생하여 인간으로 태어날까

뒷소리: 오호 호호

요령: 땡그랑 땡그랑 땡그랑 땡그랑

앞소리: 잘 모신다 잘 모신다 열두 군정 잘 모신다

뒷소리: 오호 호호

(발걸음을 재촉하면서)

요령: 땡그랑 땡그랑 땡그랑 땡그랑

앞소리: 오호 호호 고향산천 뒤에 두고 속절없이 떠나가네

뒷소리: 오호 호호

요령: 땡그랑 땡그랑 땡그랑 땡그랑

앞소리: 가는 나는 가거니와 있는 그대 어이할까

뒷소리: 오호 호호

요령: 땡그랑 땡그랑 땡그랑 땡그랑
앞소리: 우리 인생 한 번 가면 싹이 나나 움이 나나
뒷소리: 오호 호호

요령: 땡그랑 땡그랑 땡그랑 땡그랑
앞소리: 생야일편 부운기요 사야일편 부운멸이라
뒷소리: 오호 호호

(달구지를 하면서)
요령: 땡그랑 땡그랑 땡그랑 땡그랑
앞소리: 에헤이 달기호 걱정마오 망자님네 이 유택에 몸을 뉘고
뒷소리: 에헤이 달기호

요령: 땡그랑 땡그랑 땡그랑 땡그랑
앞소리: 음덕으로 발원하면 자손만당 할 것이요
뒷소리: 에헤이 달기호

요령: 땡그랑 땡그랑 땡그랑 땡그랑
앞소리: 문장재사 태어나고 만석거부 태어나고
뒷소리: 에헤이 달기호

요령: 땡그랑 땡그랑 땡그랑 땡그랑
앞소리: 대대로는 부귀영화 천년만년 누리리다
뒷소리: 에헤이 달기호

※ 1992년 4월 26일 하오 4시. 문광면 소재지 광덕리에 들렀다. 때마침 평상에서 놀고
있던 여인네들에게 혹 이 마을에 회심곡을 잘하는 사람이 있느냐고 물었다. 다행히 주
인 김 씨가 잘한다고 했다. 이렇게 쉽게 얻는 경우는 지극히 희귀한 편이다. 그때 김
씨는 감기 몸살을 앓고 있어서 녹음을 청하지 않았다. 다만 구술로 얻은 만가다.

청안면편淸安面篇 Ⅰ

제공자의 주소와 성명

주소: 충청북도 괴산군 청안면 부흥리 4구 600번지

성명: 박효순朴孝淳, 70세, 농업

(대돋움을 하면서)

요령: 땡그랑 땡그랑 땡그랑 땡그랑

앞소리: 유희 유희 유희야 에헤이 유희야

뒷소리: 유희 유희 유희야 에헤이 유희야

요령: 땡그랑 땡그랑 땡그랑 땡그랑

앞소리: 억조창생 만민들은 이내 말씀을 들어를 보소

뒷소리: 유희 유희 유희야 에헤이 유희야

요령: 땡그랑 땡그랑 땡그랑 땡그랑

앞소리: 이 세상에 나온 사람 뉘 덕으로 나왔는가

뒷소리: 유희 유희 유희야 에헤이 유희야

요령: 땡그랑 땡그랑 땡그랑 땡그랑

앞소리: 석가여래 제도하고 아버님 전 뼈를 빌고

뒷소리: 유희 유희 유희야 에헤이 유희야

요령: 땡그랑 땡그랑 땡그랑 땡그랑
앞소리: 어머님 전 살을 빌고 칠성님 전 명을 빌고
뒷소리: 유희 유희 유희야 에헤이 유희야

요령: 땡그랑 땡그랑 땡그랑 땡그랑
앞소리: 제석님 전 복을 빌어 십삭만에 탄생하니
뒷소리: 유희 유희 유희야 에헤이 유희야

요령: 땡그랑 땡그랑 땡그랑 땡그랑
앞소리: 한두 살에 철을 몰라 부모은공 모르다가
뒷소리: 유희 유희 유희야 에헤이 유희야

요령: 땡그랑 땡그랑 땡그랑 땡그랑
앞소리: 이삼 십을 당하여도 부모은공 못 다 갚아
뒷소리: 유희 유희 유희야 에헤이 유희야

요령: 땡그랑 땡그랑 땡그랑 땡그랑
앞소리: 무정세월 여류하여 없던 망녕 절로 난다
뒷소리: 유희 유희 유희야 에헤이 유희야

요령: 땡그랑 땡그랑 땡그랑 땡그랑
앞소리: 부모은공 갚자하니 어언간에 백발이요
뒷소리: 유희 유희 유희야 에헤이 유희야

요령: 땡그랑 땡그랑 땡그랑 땡그랑

앞소리: 면치 못할 죽음이란 검은 머리 백발 되고

뒷소리: 유희 유희 유희야 에헤이 유희야

요령: 땡그랑 땡그랑 땡그랑 땡그랑

앞소리: 곱던 얼굴 주름 잽혀 귓가 말이 절벽 되고

뒷소리: 유희 유희 유희야 에헤이 유희야

요령: 땡그랑 땡그랑 땡그랑 땡그랑

앞소리: 박씨같이 좋던 이가 형체 없이도 빠졌으니

뒷소리: 유희 유희 유희야 에헤이 유희야

요령: 땡그랑 땡그랑 땡그랑 땡그랑

앞소리: 이것만도 원통한데 청춘들은 나를 보고

뒷소리: 유희 유희 유희야 에헤이 유희야

요령: 땡그랑 땡그랑 땡그랑 땡그랑

앞소리: 망녕이라 하는 소리 애닯고도 절통하다

뒷소리: 유희 유희 유희야 에헤이 유희야

요령: 땡그랑 땡그랑 땡그랑 땡그랑

앞소리: 망녕이라 흉을 보고 구석구석 웃는 모냥

뒷소리: 유희 유희 유희야 에헤이 유희야

요령: 땡그랑 땡그랑 땡그랑 땡그랑

앞소리: 애닯고도 설운지고 절통하고 통분하다

뒷소리: 유희 유희 유희야 에헤이 유희야

요령: 땡그랑 땡그랑 땡그랑 땡그랑

앞소리: 할 수 없다 할 수 없네 홍안백발 늙어간다

뒷소리: 유희 유희 유희야 에헤이 유희야

요령: 땡그랑 땡그랑 땡그랑 땡그랑

앞소리: 인간의 이 공도를 누가 능히 막을소냐

뒷소리: 유희 유희 유희야 에헤이 유희야

요령: 땡그랑 땡그랑 땡그랑 땡그랑

앞소리: 우리 인생 늙어지면 다시 젊지는 못하리라

뒷소리: 유희 유희 유희야 에헤이 유희야

요령: 땡그랑 땡그랑 땡그랑 땡그랑

앞소리: 여보시오 청춘들아 네가 본래 청춘이냐

뒷소리: 유희 유희 유희야 에헤이 유희야

요령: 땡그랑 땡그랑 땡그랑 땡그랑

앞소리: 낸들 본래 백발이냐 백발 보고서 웃지 마라

뒷소리: 유희 유희 유희야 에헤이 유희야

요령: 땡그랑 땡그랑 땡그랑 땡그랑

앞소리: 꽃이라도 낙화지면 오던 나비 아니 오고

뒷소리: 유희 유희 유희야 에헤이 유희야

요령: 땡그랑 땡그랑 땡그랑 땡그랑

앞소리: 남기라도 고목이 되면 눈 먼 새도 아니 앉고

뒷소리: 유희 유희 유희야 에헤이 유희야

요령: 땡그랑 땡그랑 땡그랑 땡그랑

앞소리: 비단옷도 떨어지면 물걸레로 돌아가고

뒷소리: 유희 유희 유희야 에헤이 유희야

요령: 땡그랑 땡그랑 땡그랑 땡그랑

앞소리: 좋은 음식도 쉬어지면 수채 구멍 찾아간다

뒷소리: 유희 유희 유희야 에헤이 유희야

요령: 땡그랑 땡그랑 땡그랑 땡그랑

앞소리: 하물며 우리 인생 늙어서 죽어지면

뒷소리: 유희 유희 유희야 에헤이 유희야

요령: 땡그랑 땡그랑 땡그랑 땡그랑

앞소리: 화장 장터 공동묘지 북망산천을 찾아간다

뒷소리: 유희 유희 유희야 에헤이 유희야

※ 1992년 4월 26일 오전 11시. 청안면 부흥리 어느 상가 앞에서 한 노인의 소개로 박 씨를 찾아갔다. 그가 녹음해 준 대돋움(상여놀이) 노래는 충청북도 중원 지방 주위에서만이 불려지고 있는 독특한 만가라는 데 귀중한 자료가 된다. 청원군 내수 지방과 괴산군 청안 지방에서만이 볼 수 있다. 다른 지방에서는 볼 수 없는 귀중한 자료라서 특별히 대돋움 항목으로 여기 게재한다. 다만 지면 관계로 그가 녹음해 보낸 분량의 반 정도밖에 싣지 못해 아쉽다. 여기 실린 노래는 대부분 회심곡과 백발가에서 응용한 것이다.

청안면편淸安面篇 II

제공자의 주소와 성명
주소: 충청북도 괴산군 청안면 부흥리 4구 600번지
성명: 박효순朴孝淳, 70세, 농업

(상여를 들어 올리면서)

요령: 땡그랑 땡그랑 땡그랑 땡그랑

앞소리: ----------(요령을 계속 울린다)

뒷소리: 우------우-------

요령: 땡그랑 땡그랑 땡그랑 땡그랑

앞소리: 어하 어하 일시 암정은 극락세계 나무아미타불

뒷소리: 어하 어하

요령: 땡그랑 땡그랑 땡그랑 땡그랑

앞소리: 가세 가세 어서 가세 이수 건너 백로주 가세

뒷소리: 어하 어하

요령: 땡그랑 땡그랑 땡그랑 땡그랑

앞소리: 무정세월 여류하니 젊었을 적에 효행하소

뒷소리: 어하 어하

요령: 땡그랑 땡그랑 땡그랑 땡그랑

앞소리: 어제 오늘 성턴 몸이 저녁나절에 병이 들어

뒷소리: 어하 어하

(상여를 메고 떠나면서)

요령: 땡그랑 땡그랑 땡그랑 땡그랑

앞소리: 섬섬하고도 약한 몸이 태산같이도 무거우니

뒷소리: 어하 어하

요령: 땡그랑 땡그랑 땡그랑 땡그랑

앞소리: 부르나니 어머니요 찾느니 냉수로다

뒷소리: 어하 어하

요령: 땡그랑 땡그랑 땡그랑 땡그랑

앞소리: 인삼녹용 약을 쓴들 약덕이나 입을소냐

뒷소리: 어하 어하

요령: 땡그랑 땡그랑 땡그랑 땡그랑

앞소리: 판수 불러서 경 읽으니 경덕인들 입을소냐

뒷소리: 어하 어하

요령: 땡그랑 땡그랑 땡그랑 땡그랑

앞소리: 무녀 불러 굿을 하니 굿덕인들 입을소냐

뒷소리: 어하 어하

요령: 땡그랑 땡그랑 땡그랑 땡그랑

앞소리: 하나님께 발원하고 부처님께 공양한들

뒷소리: 어하 어하

요령: 땡그랑 땡그랑 땡그랑 땡그랑

앞소리: 어느 의법 부처님이 하강하여서 살릴소냐

뒷소리: 어하 어하

(발걸음을 재촉하면서)
요령: 땡그랑 땡그랑 땡그랑 땡그랑
앞소리: 명사십리 해당화야 꽃 진다고 서러마라
뒷소리: 어하 어하

요령: 땡그랑 땡그랑 땡그랑 땡그랑
앞소리: 명년 삼월 돌아오면 너는 다시 피건마는
뒷소리: 어하 어하

요령: 땡그랑 땡그랑 땡그랑 땡그랑
앞소리: 인생 한 번 돌아가면 다시 오기 어려워라
뒷소리: 어하 어하

요령: 땡그랑 땡그랑 땡그랑 땡그랑
앞소리: 이 세상을 하직하고 북망산천 가리로다
뒷소리: 오호 오하 에헤이 오호

(달구지를 하면서)
요령: 땡그랑 땡그랑 땡그랑 땡그랑
앞소리: 에리호리 달고호 여보시오 계원님네
뒷소리: 에리호리 달고호

요령: 땡그랑 땡그랑 땡그랑 땡그랑
앞소리: 이내 말씀 들어보소
뒷소리: 에리호리 달고호

요령: 땡그랑 땡그랑 땡그랑 땡그랑

앞소리: 한 발 두 뼘 절굿대를

뒷소리: 에리호리 달고호

요령: 땡그랑 땡그랑 땡그랑 땡그랑

앞소리: 어깨 위에다 넌짓 들어

뒷소리: 에리호리 달고호

요령: 땡그랑 땡그랑 땡그랑 땡그랑

앞소리: 먼 데 사람은 듣기 좋고

뒷소리: 에리호리 달고호

요령: 땡그랑 땡그랑 땡그랑 땡그랑

앞소리: 곁에 사람 보기 좋게

뒷소리: 에리호리 달고호

요령: 땡그랑 땡그랑 땡그랑 땡그랑

앞소리: 이리 쿵쿵 다궈나 주소

뒷소리: 에리호리 달고호

(잦은맞침을 하면서)

요령: 땡그랑 땡그랑 땡그랑 땡그랑

앞소리: 에리 호호리 달고호 잦은맞침 하여보세

뒷소리: 에리 호호리 달고호

요령: 땡그랑 땡그랑 땡그랑 땡그랑

앞소리: 배 맞추고 등 맞추소

뒷소리: 에리 호호리 달고호

요령: 땡그랑 땡그랑 땡그랑 땡그랑
앞소리: 이리 쿵쿵 다궈나 주세
뒷소리: 에리 호호리 달고호

요령: 땡그랑 땡그랑 땡그랑 땡그랑
앞소리: 유명한 곳이 하도 많다
뒷소리: 에리 호호리 달고호

요령: 땡그랑 땡그랑 땡그랑 땡그랑
앞소리: 십년공부 홍순길이
뒷소리: 에리 호호리 달고호

요령: 땡그랑 땡그랑 땡그랑 땡그랑
앞소리: 팔도강산 도시다가
뒷소리: 에리 호호리 달고호

요령: 땡그랑 땡그랑 땡그랑 땡그랑
앞소리: 이 명당을 골랐어라
뒷소리: 에리 호호리 달고호

※ 1992년 4월 26일 오전 11시. 박 씨는 강원도 원주에서 이 마을로 이사 온 지 30년이 넘었다고 한다. 그는 고희이면서도 젊은이 못지않게 목청이 곱다. 그는 회심곡, 백발가, 답산가 등을 줄줄 외운다. 이 지방의 만가는 뒷소리가 너무 단조한 것이 흠이지만 대돋움의 노래와 달구지의 노래는 타 지방에서는 볼 수 없는 특징이 있다. 특히 달구지 노래는 2종이 있는데 뒷소리가 완급의 차이가 난다. 중중머리와 잦은메기의 차이랄 수 있다. 그것은 뒷소리의 템포에 따라서 수족 놀림의 완급의 변화가 생김을 의미한다.

칠성면편 七星面篇

제공자의 주소와 성명
주소: 충청북도 괴산군 칠성면 도정리 213번지
성명: 박년봉朴年鳳, 73세, 농업

(상여를 들어 올리면서)

요령: 땡그랑 땡그랑 땡그랑 땡그랑

앞소리: ----------(요령을 계속 울린다)

뒷소리: ------------

요령: 땡그랑 땡그랑 땡그랑 땡그랑

앞소리: 호호 호하 에헤이 오호

뒷소리: 호호 호하 에헤이 오호

요령: 땡그랑 땡그랑 땡그랑 땡그랑

앞소리: 세상천지 만물 중에 사람밖에 누가 있나

뒷소리: 호호 호하 에헤이 오호

요령: 땡그랑 땡그랑 땡그랑 땡그랑

앞소리: 이 세상에 나온 사람 뉘 덕으로 나왔는가

뒷소리: 호호 호하 에헤이 오호

요령: 땡그랑 땡그랑 땡그랑 땡그랑

앞소리: 칠성님 전 명을 받고 아버님 전 뼈를 빌고

뒷소리: 호호 호하 에헤이 오호

요령: 땡그랑 땡그랑 땡그랑 땡그랑

앞소리: 어머님 전 살을 빌고 십삭 만에 태어났네

뒷소리: 호호 호하 에헤이 오호

요령: 땡그랑 땡그랑 땡그랑 땡그랑

앞소리: 한두 살에 철을 몰라 부모은공 못 다 갚고

뒷소리: 호호 호하 에헤이 오호

(상여를 메고 떠나면서)

요령: 땡그랑 땡그랑 땡그랑 땡그랑

앞소리: 인간칠십 사잤더니 단 사십도 못 다 사네

뒷소리: 호호 호하 에헤이 오호

요령: 땡그랑 땡그랑 땡그랑 땡그랑

앞소리: 명사십리 해당화야 꽃 진다고 서러마라

뒷소리: 호호 호하 에헤이 오호

요령: 땡그랑 땡그랑 땡그랑 땡그랑

앞소리: 가네 가네 나는 가네 이 세상을 이별하고

뒷소리: 호호 호하 에헤이 오호

요령: 땡그랑 땡그랑 땡그랑 땡그랑

앞소리: 저승길이 멀다 해도 대문 밖이 저승이라

뒷소리: 호호 호하 에헤이 오호

요령: 땡그랑 땡그랑 땡그랑 땡그랑

앞소리: 일가친척 많다지만 어느 사촌 대신 가며

뒷소리: 호호 호하 에헤이 오호

요령: 땡그랑 땡그랑 땡그랑 땡그랑
앞소리: 친구 벗이 많다 해도 어느 친구 동행하리
뒷소리: 호호 호하 에헤이 오호

요령: 땡그랑 땡그랑 땡그랑 땡그랑
앞소리: 허사로다 허사로다 죽어지니 허사로다
뒷소리: 호호 호하 에헤이 오호

요령: 땡그랑 땡그랑 땡그랑 땡그랑
앞소리: 천년 집을 이별하고 만년 집을 찾아가네
뒷소리: 호호 호하 에헤이 오호

요령: 땡그랑 땡그랑 땡그랑 땡그랑
앞소리: 천하일색 향금이도 죽어지니 허사로다
뒷소리: 호호 호하 에헤이 오호

요령: 땡그랑 땡그랑 땡그랑 땡그랑
앞소리: 백발 두 자를 누가 냈나 백발 두 자를 누가 냈어
뒷소리: 호호 호하 에헤이 오호

〈가파른 산길을 오르면서〉
요령: 땡그랑 땡그랑 땡그랑 땡그랑
앞소리: 웃샤 웃샤
뒷소리: 웃샤 웃샤

요령: 땡그랑 땡그랑 땡그랑 땡그랑

앞소리: 웃샤 웃샤

뒷소리: 웃샤 웃샤

〈달구지를 하면서〉

요령: 땡그랑 땡그랑 땡그랑 땡그랑

앞소리: 에헤 달고 걱정마오 망자님네 이 유택에 몸을 뉘고

뒷소리: 에헤 달고

요령: 땡그랑 땡그랑 땡그랑 땡그랑

앞소리: 음덕으로 발원하면 자손만당 할 것이라

뒷소리: 에헤 달고

요령: 땡그랑 땡그랑 땡그랑 땡그랑

앞소리: 문장재사 태어나고 만석거부 태어나고

뒷소리: 에헤 달고

요령: 땡그랑 땡그랑 땡그랑 땡그랑

앞소리: 대대로는 부귀영화 천년만년 누릴 거요

뒷소리: 에헤 달고

요령: 땡그랑 땡그랑 땡그랑 땡그랑

앞소리: 돌이 나면 금은옥석 풀이 나면 환생초라

뒷소리: 에헤 달고

요령: 땡그랑 땡그랑 땡그랑 땡그랑

앞소리: 농사 지으면 풍년초요 샘을 파면 약수로다

뒷소리: 에헤 달고

※ 1991년 9월 16일 하오 4시. 박 씨의 소식을 듣고 찾아갔더니 논에 나갔다고 했다. 나는 기어코 찾아가서 만났다. 논두렁에 앉아서 이 지방의 만가를 채록했다. 이곳에서는 대돋움(상여놀이)을 할 때는 빈 상여를 메고 가까운 친척 집을 찾아가서 술값을 얻어내는 관습이 상존하고 있다고 한다. 요령잡이를 '수본'이라고 한다.

청천면편 青川面篇

> **제공자의 주소와 성명**
> 주소: 충청북도 괴산군 청천면 선평리 12번지
> 성명: 강상준姜相俊, 60세, 농업(노인회장)

(상여를 들어 올리면서)
요령: 땡그랑 땡그랑 땡그랑 땡그랑
앞소리: 우여 우여 우여 (3, 4회)
뒷소리: 우여 우여 우여 (3, 4회)

요령: 땡그랑 땡그랑 땡그랑 땡그랑
앞소리: 오호 오하 구 사당에 허배하고 신 사당에 허배하고
뒷소리: 오호 오하

요령: 땡그랑 땡그랑 땡그랑 땡그랑
앞소리: 천년 집을 뒤에 두고 만년유택 찾아가네
뒷소리: 오호 오하

요령: 땡그랑 땡그랑 땡그랑 땡그랑

앞소리: 어이 갈까 어이 갈까 심심험로 어이 갈거나

뒷소리: 오호 오하

요령: 땡그랑 땡그랑 땡그랑 땡그랑

앞소리: 하늘이 높다 해도 초경에 이슬 오고

뒷소리: 오호 오하

요령: 땡그랑 땡그랑 땡그랑 땡그랑

앞소리: 유경이 멀다 해도 사시행차가 왕래하네

뒷소리: 오호 오하

(상여를 메고 떠나면서)

요령: 땡그랑 땡그랑 땡그랑 땡그랑

앞소리: 가자 가자 어서 가자 극락세계로 어서 가자

뒷소리: 오호 오하

요령: 땡그랑 땡그랑 땡그랑 땡그랑

앞소리: 어와 세상 가소롭다 생각사록 허망하네

뒷소리: 오호 오하

요령: 땡그랑 땡그랑 땡그랑 땡그랑

앞소리: 입에 맞는 좋은 음식 몸에 맞는 좋은 의복

뒷소리: 오호 오하

요령: 땡그랑 땡그랑 땡그랑 땡그랑

앞소리: 아니 먹고 아니 입고 죽어지니 허사로다

뒷소리: 오호 오하

요령: 땡그랑 땡그랑 땡그랑 땡그랑
앞소리: 어이 가랴 어이 가랴 북망산천 어이 가랴
뒷소리: 오호 오하

요령: 땡그랑 땡그랑 땡그랑 땡그랑
앞소리: 일가친척 많다한들 어느 일가 대신 가며
뒷소리: 오호 오하

요령: 땡그랑 땡그랑 땡그랑 땡그랑
앞소리: 친구 벗이 많다 한들 어느 친구 대신 가랴
뒷소리: 오호 오하

요령: 땡그랑 땡그랑 땡그랑 땡그랑
앞소리: 여보시오 상두꾼님 이내 말을 들어보소
뒷소리: 오호 오하

요령: 땡그랑 땡그랑 땡그랑 땡그랑
앞소리: 한 번 아차 죽어지니 세상만사 그만일세
뒷소리: 오호 오하

(발걸음을 재촉하면서)
요령: 땡그랑 땡그랑 땡그랑 땡그랑
앞소리: 오호 오하 황천길이 얼마나 멀기에 한 번 가면 못 오시나요
뒷소리: 오호 오하

요령: 땡그랑 땡그랑 땡그랑 땡그랑

앞소리: 차문주점 하처재요 목동이 요지행화촌이라

뒷소리: 오호 오하

요령: 땡그랑 땡그랑 땡그랑 땡그랑

앞소리: 이팔청춘 호시절이 일촌광음 사라지니

뒷소리: 오호 오하

요령: 땡그랑 땡그랑 땡그랑 땡그랑

앞소리: 유수같이 빠른 세월 죽을 줄을 몰랐어라

뒷소리: 오호 오하

요령: 땡그랑 땡그랑 땡그랑 땡그랑

앞소리: 서럽구나 서럽구나 황천객이 눈물 짓네

뒷소리: 오호 오하

〈달구지를 하면서〉

요령: 땡그랑 땡그랑 땡그랑 땡그랑

앞소리: 에헤 달기호 선천지 후천지는 개벽천지 무궁이라

뒷소리: 에헤 달기호

요령: 땡그랑 땡그랑 땡그랑 땡그랑

앞소리: 천지현황 개탁 후에 일월영책 되었어라

뒷소리: 에헤 달기호

요령: 땡그랑 땡그랑 땡그랑 땡그랑

앞소리: 천중세월 인증수요 춘만건곤 복만가라

뒷소리: 에헤 달기호

요령: 땡그랑 땡그랑 땡그랑 땡그랑
앞소리: 당상학발 천년수요 슬하자손 만세영이라
뒷소리: 에헤 달기호

요령: 땡그랑 땡그랑 땡그랑 땡그랑
앞소리: 산지조종은 곤륜산이요 수지조종은 황하수라
뒷소리: 에헤 달기호

※ 1991년 9월 18일 하오 4시. 청천면의 화양계곡에 산재한 사적지를 찾아보고 난 뒤 노인회장을 맡고 있는 강 씨를 찾아가 청천면 일대의 만가를 들었다. 그는 노래는 하지 않고 자신이 알고 있는 내용을 구두로 전달해 주었다. 현재 그는 상회를 경영하면서 경로당 회장을 맡고 있다. 방에서 운구할 때는 '중생마감이요' 네 차례 외친다고 한다. 대돋움도 한두 차례 한다고 했다.

도안면편道安面篇

제공자의 주소와 성명
주소: 충청북도 괴산군 도안면 도당리 1구
성명: 김동수金東洙, 67세, 수도사 주지스님

(대돋움을 하면서)
요령: 땡그랑 땡그랑 땡그랑 땡그랑
앞소리: 유희 유희 유희야 에헤이 유희야
뒷소리: 유희 유희 유희야 에헤이 유희야

요령: 땡그랑 땡그랑 땡그랑 땡그랑

앞소리: 수만리 황천길을 어이 갈까 어이나 갈까

뒷소리: 유희 유희 유희야 에헤이 유희야

요령: 땡그랑 땡그랑 땡그랑 땡그랑

앞소리: 꽃가마 타고 가시는 님은 나를 마다고 가시는가

뒷소리: 유희 유희 유희야 에헤이 유희야

요령: 땡그랑 땡그랑 땡그랑 땡그랑

앞소리: 춘광이 구십인데 꽃 볼 날이 며칠이며

뒷소리: 유희 유희 유희야 에헤이 유희야

요령: 땡그랑 땡그랑 땡그랑 땡그랑

앞소리: 인생은 백년인데 소년행락이 몇 해런고

뒷소리: 유희 유희 유희야 에헤이 유희야

요령: 땡그랑 땡그랑 땡그랑 땡그랑

앞소리: 일년 삼백육십일은 춘하추동 사시절이라

뒷소리: 유희 유희 유희야 에헤이 유희야

(상여를 들어 올리면서)

요령: 땡그랑 땡그랑 땡그랑 땡그랑

앞소리: 우여 우여 우여 우여 우여 (5, 6회)

뒷소리: 우여 우여 우여 우여 우여 (5, 6회)

요령: 땡그랑 땡그랑 땡그랑 땡그랑

앞소리: 에헤 에헤야 옥당 앞에 심은 화초는 속절없이 피었구나

뒷소리: 에헤 에헤야

요령: 땡그랑 땡그랑 땡그랑 땡그랑
앞소리: 어제 청춘 오늘 백발 그 아니 잠깐인가
뒷소리: 에헤 에헤야

요령: 땡그랑 땡그랑 땡그랑 땡그랑
앞소리: 백발은 오지도 말고 청춘은 가지도 말라
뒷소리: 에헤 에헤야

요령: 땡그랑 땡그랑 땡그랑 땡그랑
앞소리: 북망산이 멀다더니 저 건너 안산이 북망이네
뒷소리: 에헤 에헤야

(상여를 메고 떠나면서)
요령: 땡그랑 땡그랑 땡그랑 땡그랑
앞소리: 황천수가 멀다더니 앞 냇물이 황천수네
뒷소리: 에헤 에헤야

요령: 땡그랑 땡그랑 땡그랑 땡그랑
앞소리: 새벽동 닭이 깃쳐 울고 강산 두루미 춤을 춘다
뒷소리: 에헤 에헤야

요령: 땡그랑 땡그랑 땡그랑 땡그랑
앞소리: 시내 암산이 우지지고 차천 명월이 밝아오네
뒷소리: 에헤 에헤야

요령: 땡그랑 땡그랑 땡그랑 땡그랑

앞소리: 북망산천 들어갈 제 일직사자 손을 끌고

뒷소리: 에헤 에헤야

요령: 땡그랑 땡그랑 땡그랑 땡그랑

앞소리: 월직사자 등을 밀며 어서 가자 재촉하니

뒷소리: 에헤 에헤야

요령: 땡그랑 땡그랑 땡그랑 땡그랑

앞소리: 피할 길이 전혀 없는 북망산천 나는 가네

뒷소리: 에헤 에헤야

요령: 땡그랑 땡그랑 땡그랑 땡그랑

앞소리: 여보시오 벗님네야 언제 다시 만나려나

뒷소리: 에헤 에헤야

요령: 땡그랑 땡그랑 땡그랑 땡그랑

앞소리: 꽃이 피면 만나려나 개가 짖으면 만나려나

뒷소리: 에헤 에헤야

(발걸음을 재촉하면서)

요령: 땡그랑 땡그랑 땡그랑 땡그랑

앞소리: 어허 어허 가자 가자 어서 가자 한 발짝 더 떼서 어서 가자

뒷소리: 어허 어허

요령: 땡그랑 땡그랑 땡그랑 땡그랑

앞소리: 만첩산중 운신처에 곤륜초목 성림이라

뒷소리: 어허 어허

요령: 땡그랑 땡그랑 땡그랑 땡그랑
앞소리: 삼산은 반락 청천외하고 이수는 중분 백로주라
뒷소리: 어허 어허

요령: 땡그랑 땡그랑 땡그랑 땡그랑
앞소리: 도화동아 잘 있거라 우리 집도 잘 있거라
뒷소리: 어허 어허

(달구지를 하면서)
요령: 땡그랑 땡그랑 땡그랑 땡그랑
앞소리: 에헤 달기호 이 뫼 쓰고 삼우 만에 산령정기 모이기요
뒷소리: 에헤 달기호

요령: 땡그랑 땡그랑 땡그랑 땡그랑
앞소리: 이 뫼 쓰고 삼일 만에 경성판서 내리기요
뒷소리: 에헤 달기호

요령: 땡그랑 땡그랑 땡그랑 땡그랑
앞소리: 당상학발은 천년수요 슬하자손은 만세영이라
뒷소리: 에헤 달기호

요령: 땡그랑 땡그랑 땡그랑 땡그랑
앞소리: 산지조종은 곤륜산이요 수지조종은 황하수라
뒷소리: 에헤 달기호

※ 1992년 4월 27일 하오 1시. 수도사는 무불습합의 이색적인 사찰이었다. 흰 수염이 더 부룩한 산신당을 국사당에 모시고 병원에서 못 낫는 환자들을 낫게 한다. 주지스님이 회심가를 매우 잘 부른다. 대돋움 노래는 청원군 내수지방과 괴산군 일대에서 불리고 있는 귀중한 민속자료가 된다 하겠다.

단양군편 丹陽郡篇

　단양군은 충청북도 최북단에 위치한다. 북으로는 강원도 영월군과 접경하고 동으로는 경상북도 영풍군과 이웃한다. 단양군은 고구려의 적산현이었다. 신라 때는 내제군의 속현이었다. 고려 초기에는 단산으로 고쳐 강원도 원주에 속했다가 충주의 속현이 되었다. 충렬왕 때 단양까지 쳐들어온 거란군을 고을 사람들이 무찌른 공적으로 단양 지구에 감무를 두게 되었다. 1413년에 군으로 승격되었고 1914년에 단양군과 영춘군을 합쳐 오늘의 단양군이 되었다.

　단양은 구 단양과 신 단양으로 나뉜다. 구 단양읍의 절반가량이 수몰되어 신 단양으로 옮겼다. 따라서 신 단양에는 사적지가 있을 수 없다. 구 단양을 단성면으로 구분했다. 단성면 상방리에는 단양향교가 있다. 단양향교에는 풍화루까지 있어 규모가 대단하다. 1415년에 창건되었다. 이황이 단양현감을 지내면서 향교를 현재 위치로 옮겨 세우고 명륜당을 신축했다. 하방리 뒷산 중복에는 수몰이주기념관이 있다. 수몰 지구에서 옮겨다 놓은 문화재가 앞마당에 놓여 있다. 그 중에 우화교신사비는 1754년에 당시 단양군수였던 이기중이 단양천에 우화교를 축조하고 세운 비다. 비신의 높이 1.15미터다. 탁오대는 명종 조에 이황이 심신의 피로를 풀기 위해 매일 들러 손발을 씻고 '탁오대濯吾臺'라고 암석에 각한 것이다. '복도별업復道別業' 암각문 역시 이황의 친필이다. 이곳에 복도라는 소가 있었다. 퇴계가 관개를 목적으로 소를 막아 보를 만들었다. 이 모두 제 자리를 잃고 엉뚱한 산속에 와서 미아가 된 꼴이다. 북하리로 가면 도계서원이 나온다. 도계서원은 평산신씨의 사당이다. 전신은 단계사였다. 하방리에서 약 2킬로 지점,

성재산에는 적성산성이 있다. 모두 무너져 돌 더미로 깔려 있다. 전장 923 미터다. 성재산을 반월형으로 싼 신라의 석성이다. 성 안에는 적성비가 있다. 이 적성비는 단국대 정영호, 차문섭 교수팀의 고적답사반에 의해서 발견되었다. 551년에 조성한 것으로 추정하니 국내에서 가장 오래된 비석이다. 신라가 고구려의 영토였던 적성을 점령하고 세운 비로 추정한다. 세 토막으로 갈라진 판석 중 하단부 두 조각이 발견되었다. 상단부는 없다. 현높이 93센티미터, 폭 107센티미터, 두께 25센티미터다. 진흥왕순수비와는 내용이 다르다. 교평리에 석불좌상이 있다는 기록이 있다. 그런데 2년 전에 도굴범이 싣고 가버렸다. 1805년 마을 앞 방죽에 빠져 있었는데 한 노인에게 현몽하여 주민들이 건져 올려 마을 수호신으로 세운 불상이라고 했다. 좌고 1.50미터이고 고려 시대 불상이라고 했다.

매포읍 영천리 해발 100미터 안팎의 낮은 산에 측백림이 군생한다. 측백나무 분포의 북한지라고 한다. 도담리로 가면 도담삼봉이 나온다. 단양팔경 중 으뜸으로 친다. 조선조 개국공신 정도전이 이곳에 은거했을 때 스스로 호를 삼봉이라 했다는 유서 깊은 곳이다. 세 개의 기암이 우뚝 솟아 삼봉이다. 1776년 단양군수가 중봉의 중턱에 능영정을 세웠으나 헐렸다. 현재는 김상수 씨가 콘크리트로 육각정을 세웠다. 삼도정이라 한다.

가곡면 향산리에는 삼층석탑이 있다. 1935년에 도굴범이 탑을 넘어뜨리고 사리를 훔쳐 가서 주민들이 다시 일으켜 세웠다고 전한다. 전형적인 통일신라시대의 역작의 하나라는 평을 받고 있다. 435년에 묵호자가 이곳에 향산사를 개산했다. 그가 타계한 후 제자들이 스승의 사리를 봉안한 탑이라고 한다.

영춘면 백자리 소백산 기슭에는 구인사가 있다. 깜짝 놀랄 정도로 큰 사찰이다. 창건연대가 불과 기십 년 전이어서 역사적 의의는 없지만 그렇다고 빠뜨릴 수 없는 사찰이다. 우선 규모가 그렇고 천태종 본산이기 때문이다. 소백산 계곡을 온통 차지하고 있다. 대충 세어보아도 34동이 넘는다. 단층에서부터 5층 건물까지 세다가 잊을 정도다. 상월원각대조사가 40년

전에 이곳 연화지로 들어와서 암자를 짓고 구인사라 명명한 것이 그 효시다. 상리에는 영춘향교가 있다. 1399년에 북쪽에 창건했는데 협소하여 1614년에 남천리로 옮겼다. 화재로 전소되어 1791년 현재의 자리에 재건했다. 온달동굴과 온달산성은 하리에 있다. 온달동굴은 산성 아래에 있어 일명 산성굴이라 한다. 이 동굴의 생성연대는 2억 4천만 년 전으로 주맥의 길이가 302.5미터다. 온달산성은 성산의 정상을 감은 석성이다. 도중에 이층누각이 서 있다. 편액이 없어 온달정이라고 명명한다. 고구려 때 쌓은 테뫼식 산성으로 신증동국여지승람에는 성산고성으로 표기하고 있다. 그러나 이 지방에서는 고구려 평원왕의 사위인 온달장군의 무용담이 전하면서 온달산성으로 부르고 있다. 축성연대는 미상이다. 석축이 허물어지지 않고 원형 그대로 남아 있는 곳이 많다.

대강면 고수리에는 고수동굴, 노동리에는 노동동굴, 천호동에는 천호동굴이 있다. 고수동굴은 삼층으로 이루어졌다. 1층 굴은 경승이 없고, 2층 굴은 대소 풀이 20개가 경승을 이루고 있으면 3층 굴에서 고수동굴의 진가가 나타난다. 석순과 석주가 벽을 장식하고 천정에는 종유석의 밀림이 있다. 가히 장관이라고 할 수 있다. 사인암으로 가면 사인암이 나온다. 파아란 강물에 깎은 듯이 서 있는 사인암은 정말 조화의 극치다. 윤계천은 내내 남한강 상류다. 사인암은 단양 태생이며 고려 말 대학자인 우탁이 사인 벼슬에 있을 때 여기서 놀았다는 고사에 따라 명명되었다. 영조 때 이윤영이 세웠다는 서벽정은 없어졌고 최근에 세운 우탁선생기적비가 서 있다. 사인암 단면에는 우탁의 암각문이 있다. 시호는 문희, 본향은 단양이다. 하선암은 이황이 다녀간 흔적이 있다. 중선암의 기암괴석은 억만 년의 세월과 강물이 이루어 놓은 합작품이다. 쌍룡폭은 삼선구곡의 중심이다. 두 마리 용이 승천했다고 하여 붙인 이름이라고 한다. 옥렴대란 바위에는 1717년에 윤헌주가 쓴 '사군강산삼선수석四郡江山三仙水石'이 각해 있다. 상선암上仙岩에는 상선암上禪庵이란 절이 있다. 초라한 사찰인데 그래도 개창 연대는 삼국시대다. 개창조는 의상 대사다. 그러나 문헌은 없다. 명종 때 권상하가

이 암자에서 수도했다고 한다. 그때는 선암사였다. 1956년에 중건하여 상선암이라고 했다.

어상천면으로 가면 임현리 사고개에 말 무덤이 있다. 이 지역이 옛날 오사역이다. 그곳에 김준남의 애마 무덤이 있다. 그가 말을 타고 충주 북진을 건너다 급류에 휘말려 익사했다. 주인을 잃은 애마가 식음을 전폐하고 주인 무덤 앞에서 순절했다.

단성면편 丹城面篇

제공자의 주소와 성명

주소: 충청북도 단양군 단성면 하방리 155-5번지

성명: 선부근宣富根, 73세, 농업

(상여를 들어 올리면서)

요령: 땡그랑 땡그랑 땡그랑 땡그랑

앞소리: ------------(요령을 계속 울린다)

뒷소리: ------------

요령: 땡그랑 땡그랑 땡그랑 땡그랑

앞소리: 어허 허하 어허이 어하

뒷소리: 어허 허하 어허이 어하

요령: 땡그랑 땡그랑 땡그랑 땡그랑

앞소리: 세상천지 만물 중에 사람밖에 또 있는가

뒷소리: 어허 허하 어허이 어하

요령: 땡그랑 땡그랑 땡그랑 땡그랑

앞소리: 이 세상에 나온 사람 뉘 덕으로 나왔는가

뒷소리: 어허 허하 어허이 어하

요령: 땡그랑 땡그랑 땡그랑 땡그랑

앞소리: 석가여래 음덕으로 아버님 전 뼈를 들고

뒷소리: 어허 허하 어허이 어하

요령: 땡그랑 땡그랑 땡그랑 땡그랑

앞소리: 어머님 전 살을 빌어 이내 일신 탄생하니

뒷소리: 어허 허하 어허이 어하

요령: 땡그랑 땡그랑 땡그랑 땡그랑

앞소리: 한두 살에 철을 몰라 부모은공 알을손가

뒷소리: 어허 허하 어허이 어하

(상여를 메고 떠나면서)

요령: 땡그랑 땡그랑 땡그랑 땡그랑

앞소리: 꽃은 피어 화산이요 잎은 피어 청산이라

뒷소리: 어허 허하 어허이 어하

요령: 땡그랑 땡그랑 땡그랑 땡그랑

앞소리: 이승 길은 잠깐이요 저승길은 억만년이라

뒷소리: 어허 허하 어허이 어하

요령: 땡그랑 땡그랑 땡그랑 땡그랑

앞소리: 연월일시 판박아서 아니 가고는 못 배긴다

뒷소리: 어허 허하 어허이 어하

요령: 땡그랑 땡그랑 땡그랑 땡그랑
앞소리: 산은 그냥 있었어도 물은 옛 물이 아니로다
뒷소리: 어허 허하 어허이 어하

요령: 땡그랑 땡그랑 땡그랑 땡그랑
앞소리: 주야변경 흘러가니 옛 물 어이 있을 소냐
뒷소리: 어허 허하 어허이 어하

요령: 땡그랑 땡그랑 땡그랑 땡그랑
앞소리: 우리 인생도 빗물 같아서 가고 올 길 전혀 없다
뒷소리: 어허 허하 어허이 어하

요령: 땡그랑 땡그랑 땡그랑 땡그랑
앞소리: 억조창생 만인들아 이내 일신 젊었을 때
뒷소리: 어허 허하 어허이 어하

요령: 땡그랑 땡그랑 땡그랑 땡그랑
앞소리: 선심공덕 어서 하소 일생일사 공한 것을
뒷소리: 어허 허하 어허이 어하

요령: 땡그랑 땡그랑 땡그랑 땡그랑
앞소리: 주야분주 가는 세월 면할 수가 있을소냐
뒷소리: 어허 허하 어허이 어하

(발걸음을 재촉하면서)

요령: 땡그랑 땡그랑 땡그랑 땡그랑

앞소리: 어허이 어하 어서 가세 바삐 가세 극락세계 어서 가세

뒷소리: 어허이 어하

요령: 땡그랑 땡그랑 땡그랑 땡그랑

앞소리: 오늘 저녁 산골짝의 잔솔밭에 잠자러 가세

뒷소리: 어허이 어하

요령: 땡그랑 땡그랑 땡그랑 땡그랑

앞소리: 좋은 길은 다 오고 태산준령 만났고나

뒷소리: 어허이 어하

요령: 땡그랑 땡그랑 땡그랑 땡그랑

앞소리: 저승에를 들어가면 청춘백발 다시 없고

뒷소리: 어허이 어하

요령: 땡그랑 땡그랑 땡그랑 땡그랑

앞소리: 생로병사 끊어지고 장생불사 하신다네

뒷소리: 어허이 어하

(달구지를 하면서)

요령: 땡그랑 땡그랑 땡그랑 땡그랑

앞소리: 에헤 덜구 이 산 저 산 고사리 꺾어 선영 공대하여 보세

뒷소리: 에헤 덜구

요령: 땡그랑 땡그랑 땡그랑 땡그랑

앞소리: 산지조종은 백두산이요 수지조종은 황하수라

뒷소리: 에헤 덜구

요령: 땡그랑 땡그랑 땡그랑 땡그랑
앞소리: 백두산이 주산이요 한라산이 안산이라
뒷소리: 에헤 덜구

요령: 땡그랑 땡그랑 땡그랑 땡그랑
앞소리: 두만강은 청룡 되고 압록강은 백호로다
뒷소리: 에헤 덜구

※ 1992년 5월 7일 하오 1시. 구 단양읍 일원이 단성면이 되었다. 구 단양 노인정에서 부
 회장의 협조를 선 씨를 수소문하여 노인정으로 불러 들였다. 그는 한 십년은 젊어 보
 인다. 그는 왕년에 한가락 뽑았다고 주위 노인들이 거들었다.

매포읍편梅浦邑篇

제공자의 주소와 성명
주소: 충청북도 단양군 매포읍
성명: 박정석, 53세, 회사원

(상여를 들어 올리면서)
요령: 땡그랑 땡그랑 땡그랑 땡그랑
앞소리: 우여 우여 우여 우여 우여 (5, 6회)
뒷소리: 우여 우여 우여 우여 우여 (5, 6회)

요령: 땡그랑 땡그랑 땡그랑 땡그랑

앞소리: 어허이 어허 어허이 어허

뒷소리: 어허이 어허 어허이 어허

요령: 땡그랑 땡그랑 땡그랑 땡그랑

앞소리: 명사십리 해당화야 꽃 진다고 서러마라

뒷소리: 어허이 어허 어허이 어허

요령: 땡그랑 땡그랑 땡그랑 땡그랑

앞소리: 인제 가면 언제 오나 한번 가면 못 오시네

뒷소리: 어허이 어허 어허이 어허

요령: 땡그랑 땡그랑 땡그랑 땡그랑

앞소리: 삼천 벗님 하직하고 황천극락 웬말이요

뒷소리: 어허이 어허 어허이 어허

요령: 땡그랑 땡그랑 땡그랑 땡그랑

앞소리: 저승길이 멀다더니 대문 앞이 저승일세

뒷소리: 어허이 어허 어허이 어허

요령: 땡그랑 땡그랑 땡그랑 땡그랑

앞소리: 산천초목 다 버리고 인생 죽음 어이할꼬

뒷소리: 어허이 어허 어허이 어허

(상여를 메고 떠나면서)

요령: 땡그랑 땡그랑 땡그랑 땡그랑

앞소리: 짧은 인생 사다가네 원통하고 가련하다

뒷소리: 어허이 어허 어허이 어허

요령: 땡그랑 땡그랑 땡그랑 땡그랑

앞소리: 극락천당 찾아간다 어서 어서 영접하소

뒷소리: 어허이 어허 어허이 어허

요령: 땡그랑 땡그랑 땡그랑 땡그랑

앞소리: 부모처자 남겨 두고 일가방상 이별일세

뒷소리: 어허이 어허 어허이 어허

요령: 땡그랑 땡그랑 땡그랑 땡그랑

앞소리: 놀이 갈 땐 같이 가고 북망산천 혼자 가네

뒷소리: 어허이 어허 어허이 어허

요령: 땡그랑 땡그랑 땡그랑 땡그랑

앞소리: 우리 벗님 잘들 있소 오늘 가면 하직일세

뒷소리: 어허이 어허 어허이 어허

요령: 땡그랑 땡그랑 땡그랑 땡그랑

앞소리: 무정세월 여류하여 원수백발 달려드니

뒷소리: 어허이 어허 어허이 어허

요령: 땡그랑 땡그랑 땡그랑 땡그랑

앞소리: 눈 어둡고 귀 먹으니 망녕이라 흉을 보네

뒷소리: 어허이 어허 어허이 어허

요령: 땡그랑 땡그랑 땡그랑 땡그랑

앞소리: 꽃이 지면 아주 지며 잎이 지면 아주 지나

뒷소리: 어허이 어허 어허이 어허

요령: 땡그랑 땡그랑 땡그랑 땡그랑

앞소리: 명년 삼월 봄이 되면 너는 다시 피려니와

뒷소리: 어허이 어허 어허이 어허

요령: 땡그랑 땡그랑 땡그랑 땡그랑

앞소리: 인생 한 번 죽어지면 다시 오기 어려워라

뒷소리: 어허이 어허 어허이 어허

(달구지를 하면서)

요령: 땡그랑 땡그랑 땡그랑 땡그랑

앞소리: 에헤 다래 에헤 달구 이 산천을 돌아보니 천리내룡 일석지지

뒷소리: 에헤 다래 에헤 달구

요령: 땡그랑 땡그랑 땡그랑 땡그랑

앞소리: 청룡백호 벌렀으니 자손 번성할 땅이라

뒷소리: 에헤 다래 에헤 달구

요령: 땡그랑 땡그랑 땡그랑 땡그랑

앞소리: 청룡 끝에 아들자손 대과급제 나는구나

뒷소리: 에헤 다래 에헤 달구

요령: 땡그랑 땡그랑 땡그랑 땡그랑

앞소리: 백호 끝에 딸자손은 문과급제 하는구나

뒷소리: 에헤 다래 에헤 달구

요령: 땡그랑 땡그랑 땡그랑 땡그랑

앞소리: 아들 낳으면 효자 낳고 딸 낳거든 열녀 낳아

뒷소리: 에헤 다래 에혜 달구

요령: 땡그랑 땡그랑 땡그랑 땡그랑
앞소리: 명당적수 하였으니 부귀영화지지로다
뒷소리: 에헤 다래 에혜 달구

요령: 땡그랑 땡그랑 땡그랑 땡그랑
앞소리: 천추만년 살 집이다 돌과 같이 다져줌세
뒷소리: 에헤 다래 에혜 달구

요령: 땡그랑 땡그랑 땡그랑 땡그랑
앞소리: 우리같은 초로인생 한 번 왔다 한 번 간다
뒷소리: 에헤 다래 에혜 달구

※ 1981년 5월 16일. 위 만가는 단양군지에 실려 있는 향두가를 그대로 재구성하여 전재
 한 것이다. 조사연도 81년을 기준하여 92년도에 작성한 것임을 밝힌다. 향두가 내용
 도 괜찮은 편이고 달구지의 노래도 좋은 편에 속한다.

대강면편大崗面篇

제공자의 주소와 성명
주소: 충청북도 단양군 대강면 장림리 178번지
성명: 김석록金錫錄, 69세, 농업

(상여를 들어 올리면서)
요령: 땡그랑 땡그랑 땡그랑 땡그랑

앞소리: ----------(요령을 계속 울린다)

뒷소리: -----------

요령: 땡그랑 땡그랑 땡그랑 땡그랑

앞소리: 오하 오하 오호이 어호

뒷소리: 오하 오하 오호이 어호

요령: 땡그랑 땡그랑 땡그랑 땡그랑

앞소리: 대궐같은 집을 두고 황천길을 어이 갈꼬

뒷소리: 오하 오하 오호이 어호

요령: 땡그랑 땡그랑 땡그랑 땡그랑

앞소리: 영결종천 끝났으니 가실 곳은 유택이라

뒷소리: 오하 오하 오호이 어호

요령: 땡그랑 땡그랑 땡그랑 땡그랑

앞소리: 인생칠십 고래흰데 지나고 나니 허망뿐일세

뒷소리: 오하 오하 오호이 어호

요령: 땡그랑 땡그랑 땡그랑 땡그랑

앞소리: 가는 맹인은 가거니와 남은 자손이 애처롭네

뒷소리: 오하 오하 오호이 어호

요령: 땡그랑 땡그랑 땡그랑 땡그랑

앞소리: 잘 있거라 잘 있거라 고향산천아 잘 있거라

뒷소리: 오하 오하 오호이 어호

(상여를 메고 떠나면서)

요령: 땡그랑 땡그랑 땡그랑 땡그랑

앞소리: 가시길래 못 가겠네 차마 설워 못 가겠네

뒷소리: 오하 오하 오호이 어호

요령: 땡그랑 땡그랑 땡그랑 땡그랑

앞소리: 이팔청춘 소년들아 백발 보고 웃지마라

뒷소리: 오하 오하 오호이 어호

요령: 땡그랑 땡그랑 땡그랑 땡그랑

앞소리: 어제 나도 청춘이더니 오늘 백발 한심하다

뒷소리: 오하 오하 오호이 어호

요령: 땡그랑 땡그랑 땡그랑 땡그랑

앞소리: 갈 적에는 개가 짖고 올 적에는 닭이 운다

뒷소리: 오하 오하 오호이 어호

요령: 땡그랑 땡그랑 땡그랑 땡그랑

앞소리: 천지지간 만물 중에 사람밖에 또 있는가

뒷소리: 오하 오하 오호이 어호

요령: 땡그랑 땡그랑 땡그랑 땡그랑

앞소리: 이 세상에 나온 사람 뉘 덕으로 나왔는가

뒷소리: 오하 오하 오호이 어호

요령: 땡그랑 땡그랑 땡그랑 땡그랑

앞소리: 석가여래 공덕으로 아버님 전 뼈를 빌고

뒷소리: 오하 오하 오호이 어호

요령: 땡그랑 땡그랑 땡그랑 땡그랑
앞소리: 어머님 전 살을 빌어 십삭 만에 태어났네
뒷소리: 오하 오하 오호이 어호

요령: 땡그랑 땡그랑 땡그랑 땡그랑
앞소리: 아차 한 번 죽어진 몸 다시 오기 어렵구나
뒷소리: 오하 오하 오호이 어호

(가파른 산길을 오르면서)
요령: 땡그랑 땡그랑 땡그랑 땡그랑
앞소리: 우이야 어호 앞산은 대산이고
뒷소리: 우이야 어호

요령: 땡그랑 땡그랑 땡그랑 땡그랑
앞소리: 뒷산은 소산이라
뒷소리: 우이야 어호

요령: 땡그랑 땡그랑 땡그랑 땡그랑
앞소리: 앞산은 다가오고
뒷소리: 우이야 어호

요령: 땡그랑 땡그랑 땡그랑 땡그랑
앞소리: 뒷산은 멀어가네
뒷소리: 우이야 어호

요령: 땡그랑 땡그랑 땡그랑 땡그랑

앞소리: 앞구잽이는 굽어주고

뒷소리: 우이야 어호

요령: 땡그랑 땡그랑 땡그랑 땡그랑

앞소리: 뒷구잽이는 밀어주소

뒷소리: 우이야 어호

(달구지를 하면서)

요령: 땡그랑 땡그랑 땡그랑 땡그랑

앞소리: 에헤 덜고 청산에다 집을 짓고

뒷소리: 에헤 덜고

요령: 땡그랑 땡그랑 땡그랑 땡그랑

앞소리: 송죽으로 울을 삼아

뒷소리: 에헤 덜고

요령: 땡그랑 땡그랑 땡그랑 땡그랑

앞소리: 백양으로 정자 삼고

뒷소리: 에헤 덜고

요령: 땡그랑 땡그랑 땡그랑 땡그랑

앞소리: 뗏장으로 이불 삼아

뒷소리: 에헤 덜고

요령: 땡그랑 땡그랑 땡그랑 땡그랑

앞소리: 구름 안개 깊은 곳에

뒷소리: 에헤 덜고

요령: 땡그랑 땡그랑 땡그랑 땡그랑

앞소리: 자는 듯이 누웠노라

뒷소리: 에헤 덜고

※ 1992년 5월 30일 정오 12시. 사전에 전화로 연락하고 찾아갔다. 그는 기다리고 있었다. 그의 목소리는 젊은 사람의 것보다 더 고왔다. 잘 하는 편이다. 이 지방에서는 상여를 중틀(24명)을 쓰는데 아주 가난한 사람들은 소틀(12명)을 쓴다고 한다. 또 잘 사는 사람들은 대틀(36명)을 쓴다고도 했다. 대돋움은 거의 20년 전에 없어졌고 지금은 발맞춤해 보는 정도로 한 차례 해본다고 했다.

영춘면편 永春面篇

제공자의 주소와 성명
주소: 충청북도 단양군 영춘면 백자리 110번지
성명: 김완우金完友, 50세, 농업

(상여를 들어 올리면서)

요령: 땡그랑 땡그랑 땡그랑 땡그랑

앞소리: ----------(요령을 계속 울린다)

뒷소리: -----------

요령: 땡그랑 땡그랑 땡그랑 땡그랑

앞소리: 어호 넘자 어호호 산도 설고 물도 선디 북망산을 어이 갈거나

뒷소리: 어호 넘자 어호호

요령: 땡그랑 땡그랑 땡그랑 땡그랑

앞소리: 하직합니다 하직합니다 고향산천을 하직합니다

뒷소리: 어호 넘자 어호호

요령: 땡그랑 땡그랑 땡그랑 땡그랑

앞소리: 내가 간다고 서러말고 부디부디 잘 살아라

뒷소리: 어호 넘자 어호호

요령: 땡그랑 땡그랑 땡그랑 땡그랑

앞소리: 천년 집을 하직하고 만년유택 찾아가네

뒷소리: 어호 넘자 어호호

요령: 땡그랑 땡그랑 땡그랑 땡그랑

앞소리: 행화춘풍 불어올 제 다시나 한번 보러올까

뒷소리: 어호 넘자 어호호

(상여를 메고 떠나면서)

요령: 땡그랑 땡그랑 땡그랑 땡그랑

앞소리: 북망산천 머다 마소 대문 밖이 북망이네

뒷소리: 어호 넘자 어호호

요령: 땡그랑 땡그랑 땡그랑 땡그랑

앞소리: 공산낙일 찬 바람에 일락황묘가 되었으니

뒷소리: 어호 넘자 어호호

요령: 땡그랑 땡그랑 땡그랑 땡그랑

앞소리: 어느 술벗이 찾아와서 다시 한 잔 먹자할까

뒷소리: 어호 넘자 어호호

요령: 땡그랑 땡그랑 땡그랑 땡그랑
앞소리: 늙을수록애 분한 마음 정할 수가 바이 없네
뒷소리: 어호 넘자 어호호

요령: 땡그랑 땡그랑 땡그랑 땡그랑
앞소리: 동원도리 편시춘은 어이 그리 쉬이 가노
뒷소리: 어호 넘자 어호호

요령: 땡그랑 땡그랑 땡그랑 땡그랑
앞소리: 부운같은 이 세상에 초로같은 우리 인생
뒷소리: 어호 넘자 어호호

요령: 땡그랑 땡그랑 땡그랑 땡그랑
앞소리: 물 위에 뜬 거품이요 방죽 위에 부평이라
뒷소리: 어호 넘자 어호호

요령: 땡그랑 땡그랑 땡그랑 땡그랑
앞소리: 여보시오 황천길에 몇 만 리나 된단 말인가
뒷소리: 어호 넘자 어호호

요령: 땡그랑 땡그랑 땡그랑 땡그랑
앞소리: 숨이 한 번 끊어지면 다시 오는 소식 없다.
뒷소리: 어호 넘자 어호호

(발걸음을 재촉하면서)

요령: 땡그랑 땡그랑 땡그랑 땡그랑

앞소리: 타불 이승길은 잠깐이요

뒷소리: 타불

요령: 땡그랑 땡그랑 땡그랑 땡그랑

앞소리: 저승길은 억년이라

뒷소리: 타불

요령: 땡그랑 땡그랑 땡그랑 땡그랑

앞소리: 만년유택 집을 짓고

뒷소리: 타불

요령: 땡그랑 땡그랑 땡그랑 땡그랑

앞소리: 영결종천 떠나가네

뒷소리: 타불

(달구지를 하면서1)

요령: 땡그랑 땡그랑 땡그랑 땡그랑

앞소리: 에에 에헤야 어화유화 달고

뒷소리: 에에 에헤야 어화유화 달고

요령: 땡그랑 땡그랑 땡그랑 땡그랑

앞소리: 하기 좋다고 매양 하며 놀기 좋다고 매양 노나

뒷소리: 에에 에헤야 어화유화 달고

요령: 땡그랑 땡그랑 땡그랑 땡그랑

앞소리: 낙양송백 푸른 곳에 적막하고도 슬프도다

뒷소리: 에에 에헤야 어화유화 달고

요령: 땡그랑 땡그랑 땡그랑 땡그랑
앞소리: 한 번 죽어서 돌아가면 다시 오기 어려워라
뒷소리: 에에 에헤야 어화유화 달고

(달구지를 하면서2)
요령: 땡그랑 땡그랑 땡그랑 땡그랑
앞소리: 에헤 달고 산지조종은 곤륜산이요 수지조종은 황하수라
뒷소리: 에헤 달고

요령: 땡그랑 땡그랑 땡그랑 땡그랑
앞소리: 당상학발은 천년수요 슬하자손은 만세영이라
뒷소리: 에헤 달고

요령: 땡그랑 땡그랑 땡그랑 땡그랑
앞소리: 개문허니 만복래요 소지허니 황금출이라
뒷소리: 에헤 달고

※ 1992년 5월 10일 하오 2시. 영춘면 소재지에서 수소문하니 구인사 입구 마을로 가서 김 씨를 찾으라고 했다. 백자리 김 씨 집을 찾아가니 논두렁 붙이러 논에 나갔다고 한다. 일하고 있는 그를 붙잡고 위 만가를 얻어냈다. 나도 무던한 사람이다. 이렇게 하지 않고서는 채록할 수가 없기 때문이다. 그는 구인사의 영향을 받아 독실한 불교신자가 되었고 행여가의 뒷소리도 요즘 나무아미타불로 변화돼 가고 있다고 한다. 그는 한학을 많이 한, 실력 있는 농부였다.

보은군편報恩郡篇

보은군은 소백산맥의 중간 지점, 즉 속리산 서쪽에 위치한다. 삼한시대에는 마한에 속했다. 삼국시대에는 신라와 백제의 국경선에 위치하여 늘 병화가 가시지 않았다. 신라가 470년에 삼년산성을 축성한 뒤로는 신라 영토로 확정되었다. 신라 때 보은군은 삼산군 또는 삼년산군이었다. 고려가 통일하면서 보령保令으로 고쳤고 1406년에야 비로소 보은報恩이란 이름을 얻게 되었다. 순조의 태실이 속리산에 안치되면서 군으로 승격되었고 보은과 회인이 합쳐서 오늘의 보은군이 되었다.

보은읍 삼산리에는 보은동헌이 있다. 순조 때 지은 관아로 규모가 대단하다. 보은향교는 교동에 있다. 세종 때 초창되었다고 하나 정확한 것은 모른다. 어암리에는 백송이 있다. 1792년에 김상진이 중국에서 갖다 심은 것이라고 한다. 높이 11미터다. 또 어암리에는 삼년산성이 있다. 470년에 쌓기 시작하여 만 삼년에 쌓았다고 하여 삼년산성이다. 고려 태조 왕건도 이 성을 공략했으나 빼앗지 못했던 난공불락의 성이었다. 오정산성이라고도 한다. 둘레 1,680미터, 높이 5.4미터다. 풍취리에는 고분군이 많다. 백제와 신라가 격돌했을 때 삼년산성에서 전사한 신라군의 무덤이다. 대소 100여 기가 있다. 누저리에는 사괴정이 있다. 지금은 사괴정이 없어졌지만 동산을 그렇게 부른다. 한쪽에는 김성원충신정려문이 서 있다. 성족리에는 김정유허비가 있고 선생이 후학을 가르쳤던 석천암 유지가 있다. 김정의 시호는 문간, 본향은 경주다. 성운신도비는 송시열이 짓고 송준길이 썼다. 성운은 명종조의 대표적인 은둔지사다. 호는 대곡, 본향은 창녕이다. 종곡리에는 모현암이 있다. 산림학파 성운과 처남 종산 김천부가 은거하면서 학

문을 닦은 것을 기념하기 위해 후손과 후학들이 1887년에 세웠다. 지산리로 가면 김수온부조묘가 나온다. 원래 종곡리에 창건했으나 1664년에 송시열이 현 위치에 옮겨 세웠다. 김수온은 세조 성종조의 학자다. 호는 괴애, 시호는 문평, 본관은 영동이다. 선생은 고전에 밝아 탑골 공원에 있는 원각사비명을 짓고 많은 불경을 번역했다. 산성리는 내북면에서 보은읍으로 편입된 마을이다. 노고산성이 있다. 노고산성은 산성리라도 잣미마을 뒷산인 잣미산의 정상을 감은 석성이다. 전장 821.6미터다. 산성리 1구에는 백봉사가 있다. 이천계를 모시는 사당이다. 1868년에 창건되었다. 이천계는 명종조의 학자다. 호는 괴당, 본향은 신평이다.

상승면 원남리에는 송시열사형제거려유허비가 있다. 우암이 모친상을 당하여 이곳에 장례를 치르면서 조객의 조문을 받던 자리다. 선곡리에는 금화서원이 있다. 줄여서 금화사라고 한다. 1815년에 창건되었고 대원군 때 헐려서 1917년에 재건했다. 배향인물은 성운과 이 지방 출신이다.

회북면 중앙리에는 회인현 시절의 인산객사가 있다. 객사는 공무를 띠고 온 고관들의 숙소였다. 마을 중앙에 있는 공관을 회인동헌이라고 하나 건물구조가 그에 딸린 부속건물 같다. 부수리에는 회인향교가 있다. 세종 때 창건되었다. 임진왜란 때 소실되어 1611년에 재건했다. 눌곡리에는 풍림정사가 있고 정사 뒤쪽에는 후성영당이 있다. 1872년에 호산 박문호가 세운 학당이다. 후성영당은 호산이 1889년에 후성 주자를 모시기 위해 세웠다.

회남면 남대문리에는 전설적인 이괄바위가 있다. 이괄은 보은에서 태어나서 1624년(인조2)에 난을 일으켰다가 죽은 인물이다. 그가 죽던 날 산에서 바위가 떨어졌다 하여 이괄바위라고 한다.

탄부면으로 가면 하강리에 익재영당이 나온다. 재실은 염수재다. 1504년에 후손인 이사균이 창건했다. 이제현의 영정은 79세 때 그린 초상화다. 이제현은 고려 말의 성리학자다. 호는 익재, 시호는 문충, 본향은 경주다. 논 가운데 있는 고건물은 월성명족정려문이다. 월성명족이란 내내 경주이씨를 말한다. 열녀 2명과 효자 3명에게 내린 정문이다. 덕동리에는 이형손

부조묘가 있다. 1756년에 초창되었다. 이형손은 이시애 난 때 공을 세워 공신에 녹봉 되었고 가평군으로 봉군되었다. 그분을 향사하는 사우다.

마로면 관기리에는 고봉정사가 있다. 중종조의 학자며 영의정으로 추증된 최수성이 1519년에 정자를 세우고 학문을 강론했던 곳이다. 현판 글씨는 우암의 친필이다. 최수성의 시호는 문정, 본향은 강릉이다. 원정리는 최수성이 은거한 마을이다. 마을 앞 보청천에는 선생이 놓은 징검다리가 있었다. 현재는 시멘트 다리로 대체되어 자취를 감췄다.

수한면 차정리로 가면 후율사가 있다. 임진왜란 대 금산에서 순국한 조헌을 주벽으로 하여 의병 박춘무, 김절 등 20위의 위패를 봉안한 사당이다. 이곳은 의병들이 처음으로 왜적을 만나 돌팔매로 싸웠던 현장이다. 숙종 때 창건하고 대원군 때 헐렸다. 1928년에 복원했다.

외속리면 서원리에는 상현서원이 있다. 배산임수의 경승지다. 본래는 삼년성 안에 있어서 삼년성서원이라고도 했다. 1549년에 창건되었고 1610년에 사액되었다. 충청북도에서는 첫 번째의 서원이요 사액서원이었다. 1672년에 서원리로 이건 되었다. 대원군 때 훼철되었고 1892년에 복원되었다. 뜰 안에는 상현서원묘정비가 서 있다.

내속리면 사내리에는 유명한 법주사가 있다. 553년에 의신조사가 인도에서 흰 나귀 등에 불경을 싣고 와 법주사를 창건했다고 전한다. 임진왜란 때 전소되었다. 1626년에 벽암대사가 복원했다. 법주사는 당초에 속리사였다. 어느 때, 어느 스님에 의해 법주사로 개명되었는지 앞으로 밝혀내야 할 과제다. 법주사 입구의 속리산사적비는 1666년에 세웠다. 비문은 송시열이 짓고 송준길이 썼다. 또 하나의 비석은 봉교금유객제잡역奉教禁遊客除難役 비다. 왕명으로 관광객을 금한다는 뜻이다. 또 입구에 벽암대사비가 있다. 1664년에 세웠다. 정두경이 찬했다. 비의 높이 2.1미터다. 벽암대사의 속성명은 김각성, 본관은 김해다. 벽암대사는 임진왜란 때 소실된 법주사를 중건한 대사다. 사천왕문은 553년에 의신조사가 창건하고 벽암대사가 중창했다. 대웅보전 역시 마찬가지다. 법당에 모셔 있는 삼존불은 좌불상으

로는 우리나라 최대의 불상이다. 팔상전은 우리나라 유일의 목조 오층탑으로 573년에 의신조사가 창건했으나 임진왜란 때 불타 벽암대사가 재건했다. 높이 22.7미터다. 건축학사상 연구대상인 예술품이다. 원통보전 역시 의신조사가 창건하고 벽암대사가 중창했다. 조사각은 일명 선희궁원당이다. 영조의 후궁이던 영빈이씨의 원당이었기 때문이다. 조사각에는 의신조사를 비롯하여 21위의 영정을 모시고 있다. 능인전은 석가여래와 2보살 16나한을 모신 법당이다. 쌍사자석등은 두 마리 사자가 마주 서서 뒷발로 복련석을 밟고 앞발로 앙련석을 받치고 서 있는 상이다. 사자석등 중에서는 가장 오래된 것이고 또 가장 뛰어난 작품이다. 제조연대는 720년이다. 높이는 3.3미터다. 석련지는 8각의 지대석 위에 3단의 굄을 만들고 다시 복련 1층을 설치해서 전체를 하나의 연꽃으로 승화시킨 국내 대표작이다. 높이 2.5미터, 둘레 6.65미터다. 통일신라시대의 작품이다. 석조는 720년에 조성된 것으로 삼천 승려가 수도했을 때 물을 저장했던 용기다. 높이 1.3미터, 둘레 11미터다. 사천왕석등은 720년에 세운 것으로 추정된다. 화사석 사면에는 정교한 사천왕상을 조탁했다. 높이 3.9미터다. 극락전 앞에 서 있는 석등은 720년에 조성되었는데도 지방문화재도 못 되고 있어 억울하겠다. 높이 3미터다. 철확도 720년에 만든 거대한 솥이다. 높이 1.5미터, 둘레 9.1미터다. 석옹도 720년에 조성한 것이다. 삼천 승려가 수도할 적에 사용한 김치저장용 옹기다. 당간지주는 1006년에 동철로 만든 것이다. 높이 16.5미터였다. 1866년에 대원군이 경복궁 건립 당시 당백전 주조에 사용하기 위해 당간지주를 강제로 철거해 갔다. 현존의 것은 1973년에 세운 것이다. 높이 22미터다. 석조 기단은 고려 목종 때의 것이다. 대종은 1804년에 주조한 것이다. 대웅전 법당 안에 있다. 둘레 4.45미터, 무게 4,000근이다. 세존사리탑은 능인전 뒤쪽에 있다. 공민왕이 양산 통도사에서 사리 1과를 가져 오게 하여 여기 사리탑에 봉안했다고 한다. 8각원당형으로 3.5미터다. 희견보살상은 720년에 조성한 것이다. 대접 모양의 용기를 머리에 이고 불전에 향공양을 하는 상이다. 높이 2.13미터다. 미륵불상은 진표율사

의 제자인 영심 스님이 동으로 조성한 후 1천여 년을 내려왔다. 그런데 대원군이 경복궁을 지으면서 가져갔다고 한다. 1964년에 추담선사가 정부 보조와 신도의 성금으로 현 미륵불을 완성했다. 동양 최대 미륵불이다. 마애여래의상은 추래암 단면에 새긴 마애불이다. 9세기경의 마애불의 특징을 잘 가지고 있다. 자정국사비는 왼쪽 암벽에 각한 것이 특징이다. 비문은 이숙기가 짓고 김원발이 전자하고 썼다. 1342년에 세웠다.

순조대왕태실비는 법주사 뒤 태봉산에 있다. 1806년에 세웠다. 태항은 일제 때 빼갔다고 한다. 상환암은 법주사 동쪽 3.8킬로 지점에 있다. 720년에 창건했다. 1391년에 이성계가 백일기도를 드렸다. 세종도 이곳에 들러 상환암이라고 했다고 전한다. 6·25 때 불타서 1963년에 중건했다. 복천암은 720년에 초창된 고찰이다. 세조가 이곳에 들러 신미대사와 학조대사를 만나고 3일간 예불했던 곳이다. 복천암에는 수암화상탑이 있다. 일명 혜각존자라고도 불리는 신미대사의 탑이다. 상륜부까지 완전한 탑이다. 높이 3.02미터다. 1480년에 세웠다. 학조등곡화상탑은 복천암 동쪽 산기슭에 있다. 학조대사는 일명 황악산인으로 신미대사의 제자다. 1514년에 건립했다.

상판리에는 속리산의 상징인 정이품송이 있다. 수령 600년이 넘는 노송이다. 높이 15미터다. 마치 펼쳐 놓은 우산 같다. 1464년에 세조가 병 치료차 와서 이 소나무 밑을 지나갈 때 소나무 스스로 가지를 들어 올려 세조가 탄 수레인 연이 걸리지 않았고 돌아갈 때 갑자기 소나기가 퍼부어 이 소나무 아래서 비를 피하게 되니 세조가 기특히 여겨 정2품 벼슬을 내렸다고 한다.

법주사에서 동북방 5.5킬로 떨어진 산 정상께에 경업대가 있다. 임경업 장군이 독보대사를 모시고 7년간 무예를 익혔던 곳이다. 거기에 장군이 세웠다는 입석대도 있다. 문장대는 동쪽 6킬로 지점, 해발 1,019미터다. 세조도 문장대에 올랐다는 기록이 있고 천하문장 임제도 이곳에 와서 충청감사를 골탕 먹인 설화가 전한다. 백현리에는 백현어필각이 있다. 1689년에 숙종이 나중경의 효성을 치하하고 어필을 내렸다. 1868년에 어서각을 짓고 의친왕 이강이 제액했다고 한다. 지금은 아무것도 없다. 마을 반대쪽에는

백현산성이 있다. 돌무더기가 산을 감고 돌았다. 둘레 242미터의 소규모의 것이지만 청주에서 넘어오는 길목을 차단하는 역할을 했다. 법주사에서 내려오다 보면 장내란 마을이 있다. 이곳이 동학교도들의 보은집회장이다. 소파왜양掃破倭洋의 기치를 들고 수만 명의 교도들이 모여 들었던 곳이다. 선무사 어윤중이 고종의 교서를 낭독하고 선유하여 이곳에서의 20여일의 집회가 해산되었다.

보은읍편報恩邑篇

제공자의 주소와 성명
주소: 충청북도 보은군 보은읍 삼산1구 50-3번지
성명: 김동민金東敏, 57세, 농업

(상여를 들어 올리면서)
요령: 땡그랑 땡그랑 땡그랑 땡그랑
앞소리: 우여 우여 우여 우여 우여 (5, 6회)
뒷소리: 우여 우여 우여 우여 우여 (5, 6회)

요령: 땡그랑 땡그랑 땡그랑 땡그랑
앞소리: 오호이 오하 에헤이 에하
뒷소리: 오호이 오하 에헤이 에하

요령: 땡그랑 땡그랑 땡그랑 땡그랑
앞소리: 천지지간 만물 중에 사람밖에 또 있는가
뒷소리: 오호이 오하 에헤이 에하

요령: 땡그랑 땡그랑 땡그랑 땡그랑

앞소리: 여보시오 군중님네 이내 말쌈 들어보소

뒷소리: 오호이 오하 에헤이 에하

요령: 땡그랑 땡그랑 땡그랑 땡그랑

앞소리: 이 세상에 나온 사람 뉘 덕으로 나왔는가

뒷소리: 오호이 오하 에헤이 에하

요령: 땡그랑 땡그랑 땡그랑 땡그랑

앞소리: 아버님 전 뼈를 빌고 어머님 전 살을 빌어

뒷소리: 오호이 오하 에헤이 에하

요령: 땡그랑 땡그랑 땡그랑 땡그랑

앞소리: 칠성님 전 명을 빌어 이내 일생 태어나니

뒷소리: 오호이 오하 에헤이 에하

(상여를 메고 떠나면서)

요령: 땡그랑 땡그랑 땡그랑 땡그랑

앞소리: 북망산이 머다더니 문턱 밑이 북망이네

뒷소리: 오호이 오하 에헤이 에하

요령: 땡그랑 땡그랑 땡그랑 땡그랑

앞소리: 한두 살에 철을 몰라 부모은공 알을손가

뒷소리: 오호이 오하 에헤이 에하

요령: 땡그랑 땡그랑 땡그랑 땡그랑

앞소리: 무정세월 여류하여 원수백발 돌아오니

뒷소리: 오호이 오하 에헤이 에하

요령: 땡그랑 땡그랑 땡그랑 땡그랑
앞소리: 구석구석 웃는 모양 애닯고도 서러워라
뒷소리: 오호이 오하 에헤이 에하

요령: 땡그랑 땡그랑 땡그랑 땡그랑
앞소리: 춘초는 연년록인데 왕손은 귀불귀라
뒷소리: 오호이 오하 에헤이 에하

요령: 땡그랑 땡그랑 땡그랑 땡그랑
앞소리: 우리 인생 늙어지면 다시 젊지 못하니라
뒷소리: 오호이 오하 에헤이 에하

요령: 땡그랑 땡그랑 땡그랑 땡그랑
앞소리: 어제 오늘 성턴 몸이 저녁나절 병이 들어
뒷소리: 오호이 오하 에헤이 에하

요령: 땡그랑 땡그랑 땡그랑 땡그랑
앞소리: 섬섬약질 가는 몸에 태산같은 병이 들어
뒷소리: 오호이 오하 에헤이 에하

요령: 땡그랑 땡그랑 땡그랑 땡그랑
앞소리: 부르나니 어머니요 찾는 것이 냉수로다.
뒷소리: 오호이 오하 에헤이 에하

(발걸음을 재촉하면서)

요령: 땡그랑 땡그랑 땡그랑 땡그랑

앞소리: 오호이 오하 여보시오 역군님네 빨리 가세 빨리 가세

뒷소리: 오호이 오하

요령: 땡그랑 땡그랑 땡그랑 땡그랑

앞소리: 놀다 가는 건 좋다마는 시간 없어 안 되겠소

뒷소리: 오호이 오하

요령: 땡그랑 땡그랑 땡그랑 땡그랑

앞소리: 잘 모신다 잘 모신다 열두 군정 잘 모신다

뒷소리: 오호이 오하

요령: 땡그랑 땡그랑 땡그랑 땡그랑

앞소리: 일 년은 열두 달이요 삼백육십 하고도 오일이라

뒷소리: 오호이 오하

요령: 땡그랑 땡그랑 땡그랑 땡그랑

앞소리: 가세 가세 어여 가세 하관 시간 대어 가세

뒷소리: 오호이 오하

(달구지를 하면서)

요령: 땡그랑 땡그랑 땡그랑 땡그랑

앞소리: 어허라 달구 삼각산 정기 뚝 떨어져서 어디로 갔는가 했더니 충청
도라 계룡산에 구부렁 살짝 내려 왔네

뒷소리: 어허라 달구

요령: 땡그랑 땡그랑 땡그랑 땡그랑

앞소리: 계룡산 정기 뚝 떨어져서 어디로 갔는가 했더니 보은이라 속리산에
구부렁 살짝 내려 왔네

뒷소리: 어허라 달구

요령: 땡그랑 땡그랑 땡그랑 땡그랑

앞소리: 속리산 정기 뚝 떨어져서 어디로 갔는가 했더니 뒷산 남맥에 구부
렁 살짝 내려 왔네

뒷소리: 어허라 달구

※ 1992년 4월 16일 하오 4시. 세 번째, 네 번째 찾아서 가까스로 김 씨를 만났다. 그는
사양하다가 결국 승낙했다. 과거에 공직에 근무했다고 했다. 그의 첫인상은 순후해 보
였다. 그의 만가는 주로 회심곡 위주다. 보은 지방은 출상 시 하직 인사가 없는 것이
특징이다. 윗사람이 인사를 받아야 한다는 이유 때문이란다. 행여꾼을 쌍줄을 달아
24명이 운상한다.

삼승면편三升面篇

제공자의 주소와 성명
주소: 충청북도 보은군 삼승면 선곡리 309의 2번지
성명: 최영하崔濚夏, 76세, 농업

(상여를 들어 올리면서)

요령: 땡그랑 땡그랑 땡그랑 땡그랑

앞소리: 우여 우여 우여 우여 우여 (5, 6회)

뒷소리: 우여 우여 우여 우여 우여 (5, 6회)

요령: 땡그랑 땡그랑 땡그랑 땡그랑

앞소리: 오호 호하 헤헤이 헤하

뒷소리: 오호 호하 헤헤이 헤하

요령: 땡그랑 땡그랑 땡그랑 땡그랑

앞소리: 옛 노인 말 들으니 저승길이 멀다더니 오늘날로 대해서는 문지방 밑이 저승일세

뒷소리: 오호 호하 헤헤이 헤하

요령: 땡그랑 땡그랑 땡그랑 땡그랑

앞소리: 저기 앉은 저 상주들 아이고대고 우지 마소 살아생전 은덕 갚지 애통한들 소용없네

뒷소리: 오호 호하 헤헤이 헤하

요령: 땡그랑 땡그랑 땡그랑 땡그랑

앞소리: 이팔청춘 젊던 몸이 어제인 듯 하더니만 검은 머리 희어지고 절벽 강산 되었구나

뒷소리: 오호 호하 헤헤이 헤하

요령: 땡그랑 땡그랑 땡그랑 땡그랑

앞소리: 이 세상을 하직허고 북망산을 찾아가니 어찌 갈꼬 어찌 갈꼬 심산 험로 어찌 갈꼬

뒷소리: 오호 호하 헤헤이 헤하

(상여를 메고 떠나면서)

요령: 땡그랑 땡그랑 땡그랑 땡그랑

앞소리: 삼산은 반락 청천외 허고 이수는 중분 백로주라 가세 가세 어서나

가세 이수 건너 백로주 가세

뒷소리: 오호 호하 헤헤이 헤하

요령: 땡그랑 땡그랑 땡그랑 땡그랑

앞소리: 물이라도 건수가 지면 노던 고기 아니 놀고 인생 한 번 늙어지면 어느 친구 문상 오리

뒷소리: 오호 호하 헤헤이 헤하

요령: 땡그랑 땡그랑 땡그랑 땡그랑

앞소리: 꽃이라도 낙화지면 오던 나비 아니 오고 나무라도 고목이 되면 앉던 새도 아니 오네

뒷소리: 오호 호하 헤헤이 헤하

요령: 땡그랑 땡그랑 땡그랑 땡그랑

앞소리: 꽃같이 곱던 얼굴 검버섯이 웬일이며 옥같이 희던 살이 광대 등걸 되었구나

뒷소리: 오호 호하 헤헤이 헤하

요령: 땡그랑 땡그랑 땡그랑 땡그랑

앞소리: 비단옷도 해어지면 물걸레로 돌아가고 좋은 음식 쉬어지면 수채 구멍을 찾아가네

뒷소리: 오호 호하 헤헤이 헤하

요령: 땡그랑 땡그랑 땡그랑 땡그랑

앞소리: 이팔청춘 소년들아 백발 보고 비웃지 마라 넨들 본래 청춘이며 낸들 본래 백발이냐

뒷소리: 오호 호하 헤헤이 헤하

요령: 땡그랑 땡그랑 땡그랑 땡그랑

앞소리: 청춘을 사자한들 청춘 팔 이 그 누구며 백발을 팔자한들 백발 살 이
그 뉘긴가

뒷소리: 오호이 오하 에헤이 에하

(발걸음을 재촉하면서)

요령: 땡그랑 땡그랑 땡그랑 땡그랑

앞소리: 허허 허하 돌아든다 돌아든다 구산발치 돌아든다 처자권속 다 버리
고 북망산천 돌아든다

뒷소리: 허허 허하

요령: 땡그랑 땡그랑 땡그랑 땡그랑

앞소리: 무주공산 깊은 밤에 두견으로 벗을 삼아 월야청청 달 밝은데 소상
팔경 구경 가세

뒷소리: 허허 허하

요령: 땡그랑 땡그랑 땡그랑 땡그랑

앞소리: 꽃 피고 잎 푸르면 화조월색 춘절이요 사월남풍 대맥황은 녹음방초
하절이라

뒷소리: 허허 허하

요령: 땡그랑 땡그랑 땡그랑 땡그랑

앞소리: 역발산 기개세도 힘이 없어 죽었는가 천하일색 양귀비도 인물 없어
죽었는가

뒷소리: 허허 허하

(달구지를 하면서)

요령: 땡그랑 땡그랑 땡그랑 땡그랑

앞소리: 에에 달구여 삼각산 정기가 뚝 떨어져서 계룡산 남맥으로 구부렁
　　　　살짝 내려 왔네

뒷소리: 에에 달구여

요령: 땡그랑 땡그랑 땡그랑 땡그랑

앞소리: 계룡산 정기가 뚝 떨어져서 수락산 남맥으로 구부렁 살짝 내려 왔네

뒷소리: 에에 달구여

요령: 땡그랑 땡그랑 땡그랑 땡그랑

앞소리: 수락산 정기가 뚝 떨어져서 이 댁 입산으로 구부렁 살짝 내려 왔네

뒷소리: 에에 달구여

※ 1992년 4월 15일 하오 3시. 최 씨의 소식을 듣고 경로당으로 찾아갔다. 그는 칠십이
훨씬 넘었는데도 매우 정정해 보였다. 그는 어찌나 달변이던지 말이 꼬리를 물고 이어
져 나왔다. 그는 성품이 쾌활하고 놀기 좋아하는 한량이다. 끝내 녹음을 거부하고 구
술로 내용을 전달했다. 이 지방의 만가는 다른 지방의 것보다는 배 이상 가사가 긴 것
이 특색이다.

탄부면편炭釜面篇

제공자의 주소와 성명

주소: 충청북도 보은군 탄부면 상장리 2구 416번지

성명: 전갑덕田甲德, 61세, 농업

(상여를 들어 올리면서)

요령: 땡그랑 땡그랑 땡그랑 땡그랑

앞소리: --------------(요령을 계속 울린다)

뒷소리: --------------

요령: 땡그랑 땡그랑 땡그랑 땡그랑

앞소리: 오호 호하 세상천지 만물 중에

뒷소리: 오호 호하

요령: 땡그랑 땡그랑 땡그랑 땡그랑

앞소리: 사람밖에 또 있는가

뒷소리: 오호 호하

요령: 땡그랑 땡그랑 땡그랑 땡그랑

앞소리: 여보시오 시주님네

뒷소리: 오호 호하

요령: 땡그랑 땡그랑 땡그랑 땡그랑

앞소리: 이 세상에 나온 사람

뒷소리: 오호 호하

요령: 땡그랑 땡그랑 땡그랑 땡그랑

앞소리: 아버님 전 뼈를 빌고

뒷소리: 오호 호하

요령: 땡그랑 땡그랑 땡그랑 땡그랑

앞소리: 어머님 전 살을 빌어

뒷소리: 오호 호하

(상여를 메고 떠나면서)

요령: 땡그랑 땡그랑 땡그랑 땡그랑

앞소리: 칠성님 전 명을 빌고

뒷소리: 오호 호하

요령: 땡그랑 땡그랑 땡그랑 땡그랑

앞소리: 제석님 전 복을 빌어

뒷소리: 오호 호하

요령: 땡그랑 땡그랑 땡그랑 땡그랑

앞소리: 이내 일신 탄생하니

뒷소리: 오호 호하

요령: 땡그랑 땡그랑 땡그랑 땡그랑

앞소리: 한두 살에 철을 몰라

뒷소리: 오호 호하

요령: 땡그랑 땡그랑 땡그랑 땡그랑

앞소리: 부모은공 갚을 손가

뒷소리: 오호 호하

요령: 땡그랑 땡그랑 땡그랑 땡그랑

앞소리: 이삼십을 당하여도

뒷소리: 오호 호하

요령: 땡그랑 땡그랑 땡그랑 땡그랑

앞소리: 어이없고 애닯고나

뒷소리: 오호 호하

요령: 땡그랑 땡그랑 땡그랑 땡그랑
앞소리: 어디 한번 부모은공 갚아볼까
뒷소리: 오호 호하

요령: 땡그랑 땡그랑 땡그랑 땡그랑
앞소리: 허를 빼어 창을 대고
뒷소리: 오호 호하

요령: 땡그랑 땡그랑 땡그랑 땡그랑
앞소리: 머리털을 베어 날을 삼어
뒷소리: 오호 호하

요령: 땡그랑 땡그랑 땡그랑 땡그랑
앞소리: 신을 삼은들 부모은공 갚을손가
뒷소리: 오호 호하

요령: 땡그랑 땡그랑 땡그랑 땡그랑
앞소리: 부모은공 하늘같이 넓어라
뒷소리: 오호 호하

(발걸음을 재촉하면서)
요령: 땡그랑 땡그랑 땡그랑 땡그랑
앞소리: 오호 호하 이 세상에 나올 적에
뒷소리: 오호 호하

요령: 땡그랑 땡그랑 땡그랑 땡그랑

앞소리: 악에 행사를 아니 하고

뒷소리: 오호 호하

요령: 땡그랑 땡그랑 땡그랑 땡그랑

앞소리: 선한 일만 한다더니

뒷소리: 오호 호하

요령: 땡그랑 땡그랑 땡그랑 땡그랑

앞소리: 깊은 물에 다리를 놓아

뒷소리: 오호 호하

요령: 땡그랑 땡그랑 땡그랑 땡그랑

앞소리: 월천공덕을 하였는가

뒷소리: 오호 호하

(달구지를 하면서)

요령: 땡그랑 땡그랑 땡그랑 땡그랑

앞소리: 어어 달구려 그대는 만사를 잊어버리고 심심한 산곡 중에

뒷소리: 어어 달구려

요령: 땡그랑 땡그랑 땡그랑 땡그랑

앞소리: 송백으로 울을 삼고 뗏장으로 이불 삼아

뒷소리: 어어 달구려

요령: 땡그랑 땡그랑 땡그랑 땡그랑

앞소리: 밤은 적적 삼경인데 어느 친구 날 찾을까

뒷소리: 어어 달구려

요령: 땡그랑 땡그랑 땡그랑 땡그랑
앞소리: 산지조종은 곤륜산이요 수지조종은 황하수라
뒷소리: 어어 달구려

※ 1992년 4월 16일 오전 11시. 탄부면 소재지에서 전 씨의 성화를 듣고 2킬로를 걸어
서 찾아갔다. 그는 논에 나가고 집에 없었다. 기다릴 수 없는 처지여서 논으로 찾아갔
다. 우리는 산기슭 소류지 둑에 앉아 위의 녹음을 했다. 이 지방의 만가는 앞소리며 뒷
소리가 너무 단조로워서 좋지 않다. 그의 만가도 회심곡 위주였다. 이 지방은 부유한
가정에서는 쌍줄을 달아 24명이 운상한다.

회북면편懷北面篇

제공자의 주소와 성명
주소: 충청북도 보은군 회북면
성명: 미상

(상여를 들어 올리면서)
요령: 땡그랑 땡그랑 땡그랑 땡그랑
앞소리: 우어 우어 우어 우어 우어 (5, 6회)
뒷소리: 우어 우어 우어 우어 우어 (5, 6회)

요령: 땡그랑 땡그랑 땡그랑 땡그랑
앞소리: 어허 어하 무정세월 여류하여 인생 일장춘몽이라
뒷소리: 어허 어하

요령: 땡그랑 땡그랑 땡그랑 땡그랑

앞소리: 황천길이 머다는디 저 건너 뒷산이 황천일세

뒷소리: 어허 어하

요령: 땡그랑 땡그랑 땡그랑 땡그랑

앞소리: 명정공포 앞세우고 북망산천을 나는 가네

뒷소리: 어허 어하

요령: 땡그랑 땡그랑 땡그랑 땡그랑

앞소리: 파도치는 물결 소리에 한숨만 절로 나는구나

뒷소리: 어허 어하

요령: 땡그랑 땡그랑 땡그랑 땡그랑

앞소리: 석양에 재를 넘고 나의 갈 길은 아직 천리로다

뒷소리: 어허 어하

(상여를 메고 떠나면서)

요령: 땡그랑 땡그랑 땡그랑 땡그랑

앞소리: 이제 가시면 언제 와요 오시는 날이나 일러주오

뒷소리: 어허 어하

요령: 땡그랑 땡그랑 땡그랑 땡그랑

앞소리: 병풍에 그린 닭이 홰를 치면 오시려오

뒷소리: 어허 어하

요령: 땡그랑 땡그랑 땡그랑 땡그랑

앞소리: 뒷동산에 고목남기 움이 나면 오시려오

뒷소리: 어허 어하

요령: 땡그랑 땡그랑 땡그랑 땡그랑
앞소리: 바람결에 날려왔다 구름 속에 싸여 가네
뒷소리: 어허 어하

요령: 땡그랑 땡그랑 땡그랑 땡그랑
앞소리: 오는 줄을 몰랐거든 가는 줄을 어이 알리
뒷소리: 어허 어하

요령: 땡그랑 땡그랑 땡그랑 땡그랑
앞소리: 천지만물 조판할 때 인간만세 음양되고
뒷소리: 어허 어하

요령: 땡그랑 땡그랑 땡그랑 땡그랑
앞소리: 건곤이라 개벽 후에 명기산천 생겼구나
뒷소리: 어허 어하

요령: 땡그랑 땡그랑 땡그랑 땡그랑
앞소리: 불로초를 드리리까 인삼녹용을 드리리까
뒷소리: 어허 어하

요령: 땡그랑 땡그랑 땡그랑 땡그랑
앞소리: 애들 쓰네 애들 쓰네 우리 역군들 애들 쓰네
뒷소리: 어허 어하

요령: 땡그랑 땡그랑 땡그랑 땡그랑

앞소리: 동원도리 편시춘이라 쉬어가세 쉬었다 가세

뒷소리: 어허 어하

(발걸음을 재촉하면서)

요령: 땡그랑 땡그랑 땡그랑 땡그랑

앞소리: 어허 어하 가세 가세 어서 가세 하관시간 늦어가네

뒷소리: 어허 어하

요령: 땡그랑 땡그랑 땡그랑 땡그랑

앞소리: 허망하고도 무상하구나 인간세상 빠르도다

뒷소리: 어허 어하

요령: 땡그랑 땡그랑 땡그랑 땡그랑

앞소리: 편한 길은 다 오고 태산준령 다가오네

뒷소리: 어허 어하

요령: 땡그랑 땡그랑 땡그랑 땡그랑

앞소리: 어떤 사람 팔자 좋아 부귀영화 누리는데

뒷소리: 어허 어하

요령: 땡그랑 땡그랑 땡그랑 땡그랑

앞소리: 우리같은 인생들은 무슨 팔자가 이러는가

뒷소리: 어허 어하

(달구지를 하면서)

요령: 땡그랑 땡그랑 땡그랑 땡그랑

앞소리: 달기요 달기요 이 산천 돌아보니 명당일시 분명허다

뒷소리: 달기요 달기요

요령: 땡그랑 땡그랑 땡그랑 땡그랑
앞소리: 좌청룡에 우백호는 자손번창 할 땅이로다
뒷소리: 달기요 달기요

요령: 땡그랑 땡그랑 땡그랑 땡그랑
앞소리: 남주작에 북현무는 부귀영화 누릴 땅이라
뒷소리: 달기요 달기요

요령: 땡그랑 땡그랑 땡그랑 땡그랑
앞소리: 이 유택에 드는 맹인은 복도 많은 분일세
뒷소리: 달기요 달기요

※ 1992년 4월 14일 오전 11시. 회북면은 옛날 회인현 시절에 치소가 있던 고을 터다. 그래서 정통성 있는 만가가 전해올 줄 알았는데 인정 받던 기능인은 몇 해 전에 사망하고 이후 단절되어 요즘은 요령만 흔들며 출상하는 경우가 허다하다고 한다. 나는 포기하고 회인객사와 원님이 살았던 내아를 살펴보고 있었다. 뜻밖에 상여 행렬 소리가 들렸다. 나는 뒤따라갔다. 너무나 단조하다. 회북 만가는 기대 이하의 것이었다.

회남면편懷南面篇

제공자의 주소와 성명
주소: 충청북도 보은군 회남면 남대문리 125-4번지
성명: 홍재열洪在烈, 73세, 농업

(상여를 들어 올리면서)

요령: 땡그랑 땡그랑 땡그랑 땡그랑

앞소리: 우여 우여 우여 우여 우여 (5, 6회)

뒷소리: 우여 우여 우여 우여 우여 (5, 6회)

요령: 땡그랑 땡그랑 땡그랑 땡그랑

앞소리: 에헤이 헤하 오호이 어하

뒷소리: 에헤이 헤하 오호이 어하

요령: 땡그랑 땡그랑 땡그랑 땡그랑

앞소리: 이 산 저 산 지는 꽃은 봄이 오면 다시 피나

뒷소리: 에헤이 헤하 오호이 어하

요령: 땡그랑 땡그랑 땡그랑 땡그랑

앞소리: 인생 한 번 가는 날엔 다시 오지 못하느니

뒷소리: 에헤이 헤하 오호이 어하

요령: 땡그랑 땡그랑 땡그랑 땡그랑

앞소리: 알뜰살뜰 모은 재물 못 다 먹고 나는 가네

뒷소리: 에헤이 헤하 오호이 어하

요령: 땡그랑 땡그랑 땡그랑 땡그랑

앞소리: 이 세상에 나온 사람 뉘 덕으로 나왔는가

뒷소리: 에헤이 헤하 오호이 어하

(상여를 메고 떠나면서)

요령: 땡그랑 땡그랑 땡그랑 땡그랑

앞소리: 북망산이 머다더니 저 건너 안산이 북망일세
뒷소리: 에헤이 헤하 오호이 어하

요령: 땡그랑 땡그랑 땡그랑 땡그랑
앞소리: 너도 죽어 이 길이요 나도 죽어서 이 길이라
뒷소리: 에헤이 헤하 오호이 어하

요령: 땡그랑 땡그랑 땡그랑 땡그랑
앞소리: 이팔청춘 소년들아 백발 보고 비웃지 마라
뒷소리: 에헤이 헤하 오호이 어하

요령: 땡그랑 땡그랑 땡그랑 땡그랑
앞소리: 넨들 본래 청춘이며 난들 본래 백발이더냐
뒷소리: 에헤이 헤하 오호이 어하

요령: 땡그랑 땡그랑 땡그랑 땡그랑
앞소리: 명년 삼월 돌아오면 꽃은 다시 피련마는
뒷소리: 에헤이 헤하 오호이 어하

요령: 땡그랑 땡그랑 땡그랑 땡그랑
앞소리: 우리같은 초로인생 한 번 가면 못 오느니
뒷소리: 에헤이 헤하 오호이 어하

요령: 땡그랑 땡그랑 땡그랑 땡그랑
앞소리: 노세 노세 젊어서 노세 늙고 병들면 못 노나니
뒷소리: 에헤이 헤하 오호이 어하

요령: 땡그랑 땡그랑 땡그랑 땡그랑

앞소리: 형제간이 좋다지만 어느 형제 대신 가며

뒷소리: 에헤이 헤하 오호이 어하

요령: 땡그랑 땡그랑 땡그랑 땡그랑

앞소리: 친구 벗이 많다 한들 어느 친구 등장 가랴

뒷소리: 에헤이 헤하 오호이 어하

(발걸음을 재촉하면서)

요령: 땡그랑 땡그랑 땡그랑 땡그랑

앞소리: 에헤이 에하 여보시오 역군님네 내 말 좀 들어보소

뒷소리: 에헤이 에하

요령: 땡그랑 땡그랑 땡그랑 땡그랑

앞소리: 노는 것은 좋다마는 시간이 없어서 안 되겠소

뒷소리: 에헤이 에하

요령: 땡그랑 땡그랑 땡그랑 땡그랑

앞소리: 가세 가세 어서 가세 이수 건너 뱃놀이 가세

뒷소리: 에헤이 에하

요령: 땡그랑 땡그랑 땡그랑 땡그랑

앞소리: 일락서산이 해 떨어진다 어서 가세 빨리 가세

뒷소리: 에헤이 에하

요령: 땡그랑 땡그랑 땡그랑 땡그랑

앞소리: 날아가는 까마귀야 황천길을 어디로 간다냐

뒷소리: 에헤이 에하

(달구지를 하면서)

요령: 땡그랑 땡그랑 땡그랑 땡그랑

앞소리: 에헤이 에하 달기요

뒷소리: 에헤이 에하 달기요

요령: 땡그랑 땡그랑 땡그랑 땡그랑

앞소리: 좌청룡을 바라보니 노인봉이 비쳤더라

뒷소리: 에헤이 에하 달기요

요령: 땡그랑 땡그랑 땡그랑 땡그랑

앞소리: 당상학발 모실 터요 늙은 부모 천년수라

뒷소리: 에헤이 에하 달기요

요령: 땡그랑 땡그랑 땡그랑 땡그랑

앞소리: 우백호는 어떻더냐 자손봉이 층졌으니

뒷소리: 에헤이 에하 달기요

요령: 땡그랑 땡그랑 땡그랑 땡그랑

앞소리: 슬하자손 만세영에 부귀공명 효자충신

뒷소리: 에헤이 에하 달기요

요령: 땡그랑 땡그랑 땡그랑 땡그랑

앞소리: 대대손손 날 것이니 이런 명당 어디 있나

뒷소리: 에헤이 에하 달기요

※ 1991년 11월 18일 하오 3시. 그날은 꾸무럭한 날씨였다. 홍 씨는 그때 짚단을 쌓고 있는 중이었다. 잠깐 일을 중단하고 자신이 알고 있는 만가를 내게 소개해 주었다. 옆에서 그의 며느리가 곧 빗방울 지겠다며 성화다.

내북면편 內北面篇

제공자의 주소와 성명
주소: 충청북도 보은군 내북면 창리 역골
성명: 김종렬金鐘烈, 58세, 농업

(상여를 들어 올리면서)
요령: 땡그랑 땡그랑 땡그랑 땡그랑
앞소리: -----------(요령을 계속 울린다)
뒷소리: -----------

요령: 땡그랑 땡그랑 땡그랑 땡그랑
앞소리: 오허 오하 에헤이 에헤
뒷소리: 오허 오하 에헤이 에헤

요령: 땡그랑 땡그랑 땡그랑 땡그랑
앞소리: 나는 가네 나는 가네 왔던 길로 나는 가네
뒷소리: 오허 오하 에헤이 에헤

요령: 땡그랑 땡그랑 땡그랑 땡그랑
앞소리: 나 간다고 서러워 말고 부디 부디 잘 살아라
뒷소리: 오허 오하 에헤이 에헤

요령: 땡그랑 땡그랑 땡그랑 땡그랑

앞소리: 공도나니 백발이요 못 면할손 죽음이라

뒷소리: 오허 오하 에헤이 에헤

요령: 땡그랑 땡그랑 땡그랑 땡그랑

앞소리: 한 번 가면 못 온 이 길 나는 가네 나는 가네

뒷소리: 오허 오하 에헤이 에헤

요령: 땡그랑 땡그랑 땡그랑 땡그랑

앞소리: 마지막이다 마지막이다 오늘날로 마지막이다

뒷소리: 오허 오하 에헤이 에헤

(상여를 메고 떠나면서)

요령: 땡그랑 땡그랑 땡그랑 땡그랑

앞소리: 이번 소리 끝나게 되면 왼발부터 걸어가소

뒷소리: 오허 오하 에헤이 에헤

요령: 땡그랑 땡그랑 땡그랑 땡그랑

앞소리: 봄도 길고 해도 길어 내년 삼월에 다시 보세

뒷소리: 오허 오하 에헤이 에헤

요령: 땡그랑 땡그랑 땡그랑 땡그랑

앞소리: 영결종천 떠나가니 부디 안녕 잘 계시오

뒷소리: 오허 오하 에헤이 에헤

요령: 땡그랑 땡그랑 땡그랑 땡그랑

앞소리: 재물 많은 석숭이도 가는 청춘 못 사두고

뒷소리: 오허 오하 에헤이 에헤

요령: 땡그랑 땡그랑 땡그랑 땡그랑
앞소리: 지략 많은 제갈량도 오는 백발 못 막았네
뒷소리: 오허 오하 에헤이 에헤

요령: 땡그랑 땡그랑 땡그랑 땡그랑
앞소리: 요보시오 상제님네 세상사가 쓸데없네
뒷소리: 오허 오하 에헤이 에헤

요령: 땡그랑 땡그랑 땡그랑 땡그랑
앞소리: 가는 맹인 노자 없다 노잣돈 좀 두둑이 드리소
뒷소리: 오허 오하 에헤이 에헤

요령: 땡그랑 땡그랑 땡그랑 땡그랑
앞소리: 세월아 세월아 가지를 마라 아까운 청춘이 다 넘어간다
뒷소리: 오허 오하 에헤이 에헤

요령: 땡그랑 땡그랑 땡그랑 땡그랑
앞소리: 홍안청춘이 어제더니 금시백발 원통하네
뒷소리: 오허 오하 에헤이 에헤

요령: 땡그랑 땡그랑 땡그랑 땡그랑
앞소리: 무정하고도 야속하다 인생 칠십이 무정쿠나
뒷소리: 오허 오하 에헤이 에헤

(발걸음을 재촉하면서)

요령: 땡그랑 땡그랑 땡그랑 땡그랑

앞소리: 오허 오하 바삐 가자 빨리 가자 시간 없다 빨리 가자

뒷소리: 오허 오하

요령: 땡그랑 땡그랑 땡그랑 땡그랑

앞소리: 가세 가세 어서 가세 이수 건너 백로주 가세

뒷소리: 오허 오하

요령: 땡그랑 땡그랑 땡그랑 땡그랑

앞소리: 동중 화초 피었다가 찬 바람에 낙화로다

뒷소리: 오허 오하

요령: 땡그랑 땡그랑 땡그랑 땡그랑

앞소리: 내가 살던 내 동네를 버리고 나는 가네

뒷소리: 오허 오하

요령: 땡그랑 땡그랑 땡그랑 땡그랑

앞소리: 천년을 살면 무엇하고 만년을 살면 무엇하리

뒷소리: 오허 오하

(달구지를 하면서)

요령: 땡그랑 땡그랑 땡그랑 땡그랑

앞소리: 달고요 달고요 백두산 정기 뚝 떨어졌다 달고요

뒷소리: 달고요 달고요

요령: 땡그랑 땡그랑 땡그랑 땡그랑

앞소리: 금강산 정기 뚝 떨어졌다 달고요

뒷소리: 달고요 달고요

요령: 땡그랑 땡그랑 땡그랑 땡그랑
앞소리: 삼각산 정기 뚝 떨어졌다 달고요
뒷소리: 달고요 달고요

요령: 땡그랑 땡그랑 땡그랑 땡그랑
앞소리: 계룡산 정기 뚝 떨어졌다 달고요
뒷소리: 달고요 달고요

요령: 땡그랑 땡그랑 땡그랑 땡그랑
앞소리: 속리산 정기 뚝 떨어졌다 달고요
뒷소리: 달고요 달고요

※ 1992년 4월 17일 하오 4시. 김 씨의 집에 당도했을 때 그는 막 외출하려고 대문 밖으로 나오고 있었다. 하마터면 헛걸음칠 번 봤다. 그의 말이 어찌나 빠르던지 거의 알아들을 수가 없었다. 그가 내북면 일대에서 제1인자라는 소개를 받았지만 어쩜 내북면에는 잘 하는 사람이 없는가 보다.

영동군편永同郡篇

영동군은 경상북도와 전라북도, 3도가 교차하는 지점에 있다. 원래는 신라 길동군吉同郡이었다. 경덕왕 때 영동으로 고쳤다. 그 뒤 상주에 속했다가 1176년에 영동현이 되었다. 1895년에 군으로 승격했고 1914년에 황간군을 병합하여 오늘의 영동군이 되었다.

영동읍 부용리에는 영동향교가 있다. 선조 조에 창건되었다고 전해올 뿐 문헌의 뒷받침은 없다. 경내에는 노후사라는 사당이 있다. 노홍 현감이 자비로 향교를 보수 관리한 공을 높이 기려 1415년에 유림들이 건물을 짓고 제향해 왔다고 한다. 계산리로 가면 영동초등학교 후정에 영동심원부도가 있다. 연꽃봉우리 형 부도로 매우 이색적이다. 기법으로 보아 신라 말이나 고려 초에 조성한 것으로 본다. 부용리 부용초등학교에는 삼존석불연화좌대가 있다. 삼존석불은 잃었다. 부용리 금성산 기슭에는 금성사가 있다. 당초에는 품관사였다. 신라 무열왕 때 품일 장군이 그의 아들 관창의 넋을 달래기 위해 사찰을 세우고 품관사라 했다고 전해온다. 영동역 광장에는 송병순 동상이 서 있다. 선생은 한말의 충신이요 학자다. 선생은 나라가 망한 뒤 1912년 활산정사에서 극약을 마시고 순국했다. 당곡리에는 십이신장상이 있다. 관왕묘라고도 한다. 본당에는 관운장 등 3국지에 나오는 12장상을 모시고 별관에는 적토마상을 걸었다. 중화리로 가면 중화사가 나온다. 592년에 의상조사가 창건한 고찰이다. 그러나 옛 절터는 화신리 근처 연화문대좌가 있는 곳이다.

용산면에는 풍천당이 있다. 시멘트 2층누각이다. 1413년에 우찬성을 지낸 김존경이 세운 학당이다. 신항리 1구에는 삼존불상이 마을 입구에 서 있

다. 옛날 석은사지였다고 한다. 삼존불상은 통일신라 작품으로 보인다. 높이 2.28미터다. 시금리로 가면 침강정이 있다. 어천강을 끼고 있어서 침강정이다. 김장생의 문인인 김감이 창건했다. 창건연대는 미상이다.

황간면은 옛날 치소가 있던 고을이다. 뒷산 날망에는 가학루가 있다. 학의 등을 타고 날아가면서 조감하는 것 같다고 하여 가학루라 했다고 한다. 1393년에 황간현감 하첨이 창건했다. 임진왜란 때 불타 광해군 때 중건했다. 가학루 옆에는 황간향교가 있다. 1394년에 초창되었고 1667년에 현 위치로 옮겼다. 월류산 기슭 원촌마을에는 송시열유허비가 서 있다. 선생이 이곳에 하당을 세우고 후학을 가르쳤다. 1875년에 유림과 후손이 비를 세웠다. 우측 길 건너에는 한천정사가 있다. 제자들이 선생의 학덕을 기리기 위해 한천서원을 세웠다. 대원군 때 훼철되어 다시 복원했다. 우매리 지장산 기슭에 반야사가 있다. 728년에 원효대사의 제자인 상원화상이 개창했다. 세조가 들른 역사적인 사찰이다. 대웅전은 언제 중창했는지 알 수 없다. 정면에는 삼층석탑이 서 있다. 1950년에 탑벌이란 곳에서 옮겨 왔다고 한다. 높이 3.15미터다. 고려 이후의 탑으로 본다.

심천면 고당리에는 밀양박씨의 세덕사가 있다. 시조 박언인을 주벽으로 모시고 자손 중 저명한 12위를 봉양한다. 박연의 효자 정문도 있다. 세덕사 경내에 쌍청루가 있다. 박홍생이 창건한 누각이다. 난계사는 마을 뒷산 기슭에 자리하고 있다. 박연을 모신 사당이다. 박연의 시호는 문헌, 본향은 밀양이다. 선생은 적의 명수였다. 조선 초기 국악의 기반을 닦은 업적을 남겼다. 우륵, 왕산악과 더불어 3대악성으로 추앙받고 있다. 강 건너 구릉 위에는 호서루가 있다. 1553년에 박사종이 세운 정자다. 당시에는 호호정이라고 했다. 명칭이 바뀌면 거기서 역사의 맥이 끊긴다고 생각한다. 각계리에는 선지당이 있다. 각계리는 경주김씨의 중시조이며 고려 충신 김자수가 터 잡고 살아온 고장이다. 선지당은 강학당으로 중종 연간에 창건되었다. 현판 글씨는 추사 부친인 김노경의 친필이다. 벽면에 '장의자손長宜子孫'이란 편액이 걸려 있다. 이는 추사 친필이다. 뜰 우측에는 정효각이 있다.

양산면은 양산8경으로 한 몫 한다. 역사적으로 신라와 백제가 격돌했던 전적지다. 봉곡리 양강 강변에는 강선대가 있다. 여씨 문중에서 6각정을 세웠다. 임백호와 이동악이 다녀간 자취가 있다. 이의정 장군의 묘소와 사당은 마을 위쪽에 있다. 1801년에 세웠다. 이의정은 임진왜란 때 진주성에서 순국한 장군이다. 충신정문은 채하정 위쪽에 있다. 1722년에 명정이 되었다. 채하정은 양강변 산기슭에 있다. 이 지방 선비 24인이 계를 조직하여 1934년에 재건했다. 양강을 건너서면 봉곡리다. 건너기 전 소나무숲이 우거진 데가 송호리다. 송호리가 옛날 양산이다. 숲 속에 양산노래비가 서 있다. 신증동국여지승람 경주부편에 실려 있는 원문 양산가다. 백제와 신라가 이곳에서 격돌해서 신라 무열왕의 사위인 김흠운 장군이 전사한 뒤 생긴 노래다. 이 양산가를 모태로 해서 생긴 양산도는 김흠운 장군의 전사와는 아무 관계없이 양산의 경승을 찬미하는 노래가 되었다. 양강변 암석 위에는 여의정이 서 있다. 이 주위가 옛날 박응종이 세운 만취당 자리라고 한다. 양산면사무소 가까이에 세칭 말 무덤이 있다. 가곡리 논 속이다. 이의정 장군의 애마총이라고도 하고 김흠운 장군묘로 보고 있는 학자도 있다. 석실이 드러난 것으로 보아 후자일 가능성이 높다. 산기슭에는 이거경유허비와 충렬사사적비가 있다. 이거경의 본향은 인천이다. 이거경은 세종 조에 대사성을 지낸 학자다. 원당리로 가면 조천성이 나온다. 일명 대왕산성 또는 대양산성이라고 한다. 백제가 조천성을 함락시키자 신라는 재탈환을 위해 김흠운 장군을 보냈다. 그러나 김장군은 백제군의 야습으로 전사한다. 그후 신라가 축성한 산성이다. 유적이 뚜렷이 남아 있다. 누교리 천태산 기슭에 영국사가 있다. 영국사 입구에 별난 은행나무가 있다. 수령은 600년이다. 가지 하나가 밑으로 처져 땅에 닿고 다시 거기서 뿌리를 내려 또 한 그루의 은행나무가 탄생했다. 영국사는 지륵산 기슭에 서 있는 사찰이다. 668년에 원각대사가 창건했다. 고려 대각국사가 국청사라고 개명했다. 공민왕이 홍건적을 피해 이곳에 들러 예불하고 영국사라고 개명했다고 한다. 원 절터는 지륵산 쪽 경작지대였다. 대웅전은 1233년에 안종필이 왕명을

받아 창건했다고 전한다. 정면에는 삼층석탑이 있다. 신라의 일반형 탑이다. 높이 3.15미터다. 지륵산으로 계속 가면 원각국사비가 나온다. 귀부는 큰 데 비해 비석은 얄팍한 점판암 판석이고 이수는 땅에 떨어져 있다. 비문은 총탄에 맞은 흔적이 많다. 원각국사 속성명은 전덕소다. 1171년에 왕사가 되었다. 비문은 한문준이 지었다. 1180년에 입비했다. 영국사부도는 8각원당형으로 지대석부터 상륜부까지 완전하다. 옥개석에는 기왓골이 정교하고 조탁되어 가히 신품이라고 할 수 있다. 망탑봉에는 삼층석탑이 정상에 서 있다. 어서 오라고 손짓하는 것 같다. 고려 중기 작품으로 본다.

상촌면 임산리에는 중종조의 삼괴당 남지언이 남긴 삼괴당이란 학당이 있다. 한원진의 정기가 돋보인다. 같은 임산리에 세심정이 산 중복 암반 위에 서 있다. 유곡리로 가면 마을 앞동산에 고반대가 있다. 고반대 뒤쪽에 삼괴당고반대비가 서 있다.

황금면 소재지가 추풍령이다. 사부리로 가면 장지현 사당과 순절비가 나온다. 순절비는 1864년에 세웠다. 장지현의 호는 삼괴, 본향은 구례다. 임진왜란 때 이곳 추풍령에서 왜적과 싸우다 순국했다. 신안리 반현에는 석불입상이 있다. 주민들은 미륵보살이라고 한다. 불상의 키가 2.27미터다. 고려시대 작품으로 추정한다.

양강면 남진리에는 빙옥정이 있다. 창건연대는 1764년이다. 두평리로 가면 자풍당과 오층석탑이 있다. 자풍당은 창건자와 창건연대가 불분명하다. 학문의 도장으로 장풍당 독경소리가 양산8경의 하나에 든다. 뜰 안에는 오층석탑이 있다. 자풍당 자리가 고려 풍곡사 절터라고 구전돼 온다.

황간면편黃澗面篇

제공자의 주소와 성명

주소: 충청북도 영동군 황간면 관리 학동

성명: 남인출南仁出, 65세, 농업

(상여를 들어 올리면서)

요령: 땡그랑 땡그랑 땡그랑 땡그랑

앞소리: ----------(요령을 계속 흔든다)

뒷소리: --------------

요령: 땡그랑 땡그랑 땡그랑 땡그랑

앞소리: 어허 어하어 이 세상에 나올 적에 몇 백 년이나 살 줄 알았건만

뒷소리: 어허 어하어

요령: 땡그랑 땡그랑 땡그랑 땡그랑

앞소리: 인제 가면 언제나 올까 오시는 날이나 일러주오

뒷소리: 어허 어하어

요령: 땡그랑 땡그랑 땡그랑 땡그랑

앞소리: 명사십리 해당화야 꽃 진다고 서러마라

뒷소리: 어허 어하어

요령: 땡그랑 땡그랑 땡그랑 땡그랑

앞소리: 대궐같은 집을 두고 북망산천이 웬말이랴

뒷소리: 어허 어하어

요령: 땡그랑 땡그랑 땡그랑 땡그랑

앞소리: 사방산천 돌아보니 자욱마다 눈물이라

뒷소리: 어허 어하어

요령: 땡그랑 땡그랑 땡그랑 땡그랑

앞소리: 술 담배 끊고 모은 재산 먹고 가나 쓰고 가나

뒷소리: 어허 어하어

(상여를 메고 떠나면서)

요령: 땡그랑 땡그랑 땡그랑 땡그랑

앞소리: 낙목한천 찬 바람에 백설만 펄펄 휘날리네

뒷소리: 어허 어하어

요령: 땡그랑 땡그랑 땡그랑 땡그랑

앞소리: 쌈지터를 뒤에 두고 북망산천으로 나는 가네

뒷소리: 어허 어하어

요령: 땡그랑 땡그랑 땡그랑 땡그랑

앞소리: 지성이면 감천이요 지극이면 감신이라

뒷소리: 어허 어하어

요령: 땡그랑 땡그랑 땡그랑 땡그랑

앞소리: 이팔청춘 호시절이 일장춘몽 사라졌네

뒷소리: 어허 어하어

요령: 땡그랑 땡그랑 땡그랑 땡그랑

앞소리: 한 번 아차 죽어지면 망자 신세 못 면하니

뒷소리: 어허 어하어

요령: 땡그랑 땡그랑 땡그랑 땡그랑
앞소리: 살아생전에 덕을 닦아 극락세계로 가자꾸나
뒷소리: 어허 어하어

요령: 땡그랑 땡그랑 땡그랑 땡그랑
앞소리: 부자유친 으뜸이요 군신유의 버금이라
뒷소리: 어허 어하어

요령: 땡그랑 땡그랑 땡그랑 땡그랑
앞소리: 안에 들면 부부유별 밖으로 나가면 붕우유신
뒷소리: 어허 어하어

요령: 땡그랑 땡그랑 땡그랑 땡그랑
앞소리: 형제들이 많다 해도 어느 형제 대신 가며
뒷소리: 어허 어하어

요령: 땡그랑 땡그랑 땡그랑 땡그랑
앞소리: 일가친척 많다 해도 어느 친척이 대신 가나
뒷소리: 어허 어하어

(달구지를 하면서)
요령: 땡그랑 땡그랑 땡그랑 땡그랑
앞소리: 어허 달기요 전후좌우 살펴보니 명당지지 여기로다
뒷소리: 어허 달기요

요령: 땡그랑 땡그랑 땡그랑 땡그랑

앞소리: 노적봉이 비쳤으니 억만장자 날 것이요

뒷소리: 어허 달기요

요령: 땡그랑 땡그랑 땡그랑 땡그랑

앞소리: 문필봉이 솟았으니 문장재사 날 자리요

뒷소리: 어허 달기요

요령: 땡그랑 땡그랑 땡그랑 땡그랑

앞소리: 노인봉이 비쳤으니 당상학발 모실 터요

뒷소리: 어허 달기요

요령: 땡그랑 땡그랑 땡그랑 땡그랑

앞소리: 자손봉이 솟았으니 대대자손 날 자리라

뒷소리: 어허 달기요

요령: 땡그랑 땡그랑 땡그랑 땡그랑

앞소리: 고관봉도 우뚝하니 정승판서 나겠구나

뒷소리: 어허 달기요

요령: 땡그랑 땡그랑 땡그랑 땡그랑

앞소리: 이 명당 이 터전에 부귀영화 누리리다.

뒷소리: 어허 달기요

※ 1991년 11월 30일 하오 3시. 황간은 옛날 고을터다. 그래서 몇 곳 찾아볼 만한 유적지가 있다. 제1급은 가학루일 것이다. 그 가학루를 올라갔다가 내려와서 만난 분이 남씨였다. 면에서는 알아 줄만한 수준급이다. 사실 그분만큼 하기도 어렵다. 민속 문화가 점점 사라져가는 시점에서는 더욱 그러하다.

양산면편陽山面篇

제공자의 주소와 성명

주소: 충청북도 영동군 양산면 송호리 2~8번지

성명: 여필현呂弼鉉, 61세, 농업

(상여를 들어 올리면서)

요령: 땡그랑 땡그랑 땡그랑 땡그랑

앞소리: ---------(요령을 계속 울린다)

뒷소리: ----------

요령: 땡그랑 땡그랑 땡그랑 땡그랑

앞소리: 어허이 어허이 여보시오 유대꾼님네

뒷소리: 어허이 어허이

요령: 땡그랑 땡그랑 땡그랑 땡그랑

앞소리: 요내 말씀 들어보소

뒷소리: 어허이 어허이

요령: 땡그랑 땡그랑 땡그랑 땡그랑

앞소리: 우리 인생 한 번 가면

뒷소리: 어허이 어허이

요령: 땡그랑 땡그랑 땡그랑 땡그랑

앞소리: 짝이 드나 혼이 드나

뒷소리: 어허이 어허이

요령: 땡그랑 땡그랑 땡그랑 땡그랑

앞소리: 세상천지 사람들아

뒷소리: 어허이 어허이

요령: 땡그랑 땡그랑 땡그랑 땡그랑

앞소리: 사람밖에 더 있든가

뒷소리: 어허이 어허이

(상여를 메고 떠나면서)

요령: 땡그랑 땡그랑 땡그랑 땡그랑

앞소리: 이제 가도 서운타 마라

뒷소리: 어허이 어허이

요령: 땡그랑 땡그랑 땡그랑 땡그랑

앞소리: 누가 너를 낳았더냐

뒷소리: 어허이 어허이

요령: 땡그랑 땡그랑 땡그랑 땡그랑

앞소리: 하나님 전 복을 빌고

뒷소리: 어허이 어허이

요령: 땡그랑 땡그랑 땡그랑 땡그랑

앞소리: 칠성님 전 명을 빌어

뒷소리: 어허이 어허이

요령: 땡그랑 땡그랑 땡그랑 땡그랑

앞소리: 이내 일생 태어났네

뒷소리: 어허이 어허이

요령: 땡그랑 땡그랑 땡그랑 땡그랑
앞소리: 한두 살에 철을 몰라
뒷소리: 어허이 어허이

요령: 땡그랑 땡그랑 땡그랑 땡그랑
앞소리: 부모은공 알을손가
뒷소리: 어허이 어허이

요령: 땡그랑 땡그랑 땡그랑 땡그랑
앞소리: 섬섬하고 약한 몸에
뒷소리: 어허이 어허이

요령: 땡그랑 땡그랑 땡그랑 땡그랑
앞소리: 태산같은 병이 들어
뒷소리: 어허이 어허이

요령: 땡그랑 땡그랑 땡그랑 땡그랑
앞소리: 인삼녹용 약을 쓴들
뒷소리: 어허이 어허이

요령: 땡그랑 땡그랑 땡그랑 땡그랑
앞소리: 약발이나 흐를손가
뒷소리: 어허이 어허이

요령: 땡그랑 땡그랑 땡그랑 땡그랑

앞소리: 무녀 불러 굿을 한들

뒷소리: 어허이 어허이

요령: 땡그랑 땡그랑 땡그랑 땡그랑

앞소리: 굿발이나 흐를손가

뒷소리: 어허이 어허이

요령: 땡그랑 땡그랑 땡그랑 땡그랑

앞소리: 하릴없고 하릴없소

뒷소리: 어허이 어허이

요령: 땡그랑 땡그랑 땡그랑 땡그랑

앞소리: 이내 인생 영 글렀네

뒷소리: 어허이 어허이

(달구지를 하면서)

요령: 땡그랑 땡그랑 땡그랑 땡그랑

앞소리: 어허이 달기요 백두산 정기가 금강산에 와 뚝 떨어졌네

뒷소리: 어허이 달기요

요령: 땡그랑 땡그랑 땡그랑 땡그랑

앞소리: 금강산 정기가 묘향산에 와 뚝 떨어졌네

뒷소리: 어허이 달기요

요령: 땡그랑 땡그랑 땡그랑 땡그랑

앞소리: 묘향산 정기가 구월산에 와 뚝 떨어졌네

뒷소리: 어허이 달기요

요령: 땡그랑 땡그랑 땡그랑 땡그랑

앞소리: 구월산 정기가 삼각산에 와 뚝 떨어졌네

뒷소리: 어허이 달기요

요령: 땡그랑 땡그랑 땡그랑 땡그랑

앞소리: 삼각산 정기가 계룡산에 와 뚝 떨어졌네

뒷소리: 어허이 달기요

요령: 땡그랑 땡그랑 땡그랑 땡그랑

앞소리: 계룡산 정기가 속리산에 와 뚝 떨어졌네

뒷소리: 어허이 달기요

요령: 땡그랑 땡그랑 땡그랑 땡그랑

앞소리: 저 산 정기가 예 와 뚝 떨어졌네

뒷소리: 어허이 달기요

※ 1991년 11월 28일. 위 만가는 영동문화원에서 펴낸 영동문화 1988년 제4호 63쪽에
 수록된 내용이다. 필자가 재구성하여 전재했다. 내용이 좋지 않으며 뒷소리도 단순하
 다. 달구지 노래는 제일 끝부분 1연만이 실려 있는 내용이다. 그 밖의 것은 쪽을 맞추
 기 위해 필자가 넣었다.

상촌면편 上村面篇

제공자의 주소와 성명
주소: 충청북도 영동군 상촌면 돈대리 208번지
성명: 여영식呂永植, 73세, 농업

(상여를 들어 올리면서)

요령: 땡그랑 땡그랑 땡그랑 땡그랑

앞소리: -----------(요령을 계속 울린다)

뒷소리: -----------

요령: 땡그랑 땡그랑 땡그랑 땡그랑

앞소리: 너화넘자 너화홍 천지만물 개귀지하니 재산 모아 누굴 주랴

뒷소리: 너화넘자 너화홍

요령: 땡그랑 땡그랑 땡그랑 땡그랑

앞소리: 인간의 존재는 어린이 노리개와 같도다

뒷소리: 너화넘자 너화홍

요령: 땡그랑 땡그랑 땡그랑 땡그랑

앞소리: 진주 땅 자린고비 욕만 먹다 흙이 되고

뒷소리: 너화넘자 너화홍

요령: 땡그랑 땡그랑 땡그랑 땡그랑

앞소리: 만고영웅 진시황도 여산추초 잠들었고

뒷소리: 너화넘자 너화홍

요령: 땡그랑 땡그랑 땡그랑 땡그랑

앞소리: 역발산 기개세도 힘이 없어 죽었더냐

뒷소리: 너화넘자 너화홍

요령: 땡그랑 땡그랑 땡그랑 땡그랑

앞소리: 교민예절 공자님도 글이 없어 죽었느냐

뒷소리: 너화넘자 너화홍

요령: 땡그랑 땡그랑 땡그랑 땡그랑
앞소리: 천하미인 양귀비도 인물 없어 죽었느냐
뒷소리: 너화넘자 너화홍

(상여를 메고 떠나면서)
요령: 땡그랑 땡그랑 땡그랑 땡그랑
앞소리: 노세 노세 젊어 노세 늙어지면 못 노나니
뒷소리: 너화넘자 너화홍

요령: 땡그랑 땡그랑 땡그랑 땡그랑
앞소리: 화무는 십일홍이요 달도 차면 기우느니라
뒷소리: 너화넘자 너화홍

요령: 땡그랑 땡그랑 땡그랑 땡그랑
앞소리: 술 잘 먹는 이태백이 술이 없어 죽었느냐
뒷소리: 너화넘자 너화홍

요령: 땡그랑 땡그랑 땡그랑 땡그랑
앞소리: 삼천갑자 동방삭이 명이 짧아 죽었느냐
뒷소리: 너화넘자 너화홍

요령: 땡그랑 땡그랑 땡그랑 땡그랑
앞소리: 천하영웅 한무제가 술법 없어 죽었느냐
뒷소리: 너화넘자 너화홍

요령: 땡그랑 땡그랑 땡그랑 땡그랑

앞소리: 구변 좋은 소진장의 말 못해서 죽었느냐

뒷소리: 너화넘자 너화홍

요령: 땡그랑 땡그랑 땡그랑 땡그랑

앞소리: 문필 좋은 왕희지가 글 못해서 죽었느냐

뒷소리: 너화넘자 너화홍

요령: 땡그랑 땡그랑 땡그랑 땡그랑

앞소리: 재주무궁 제갈량이 재주 없어 죽었느냐

뒷소리: 너화넘자 너화홍

(발걸음을 재촉하면서)

요령: 땡그랑 땡그랑 땡그랑 땡그랑

앞소리: 너화넘자 너화홍 늙어 늙어 만년추야 다시 젊기 어려워라

뒷소리: 너화넘자 너화홍

요령: 땡그랑 땡그랑 땡그랑 땡그랑

앞소리: 젊은 사람은 늙지 말고 늙은 사람은 죽지마소

뒷소리: 너화넘자 너화홍

요령: 땡그랑 땡그랑 땡그랑 땡그랑

앞소리: 친구분네 잘 있어라 동네방네 잘 있어라

뒷소리: 너화넘자 너화홍

요령: 땡그랑 땡그랑 땡그랑 땡그랑

앞소리: 가다 가다 저물면은 꽃밭술에 자고 가소

뒷소리: 너화넘자 너화홍

(달구지를 하면서)

요령: 땡그랑 땡그랑 땡그랑 땡그랑

앞소리: 어허 달기요 이 산 저 산 명기가 이 자리에 뚝 떨어졌네

뒷소리: 어허 달기요

요령: 땡그랑 땡그랑 땡그랑 땡그랑

앞소리: 일월성신 뚜렷하니 이 아니 명당인가

뒷소리: 어허 달기요

요령: 땡그랑 땡그랑 땡그랑 땡그랑

앞소리: 이 유택을 마련하고 왕생극락 하십시오

뒷소리: 어허 달기요

※ 1992년 4월 20일 하오 4시. 노부부만 의초롭게 살고 있었다. 3백 평 남짓한 너른 대지도 제대로 가꾸지 못한다며 논밭이 묵어간다고 한숨을 내쉬었다. 여기서는 상여꾼이 쌍줄을 달고 22명이 운상한다는데 근자에 운상할 상여꾼이 없어 큰일이라고 했다. 대떨이(상여놀이)는 3, 4회 하는 것이 상례이며 달구지는 3회 이상은 안 한다고 했다.

매곡면편梅谷面篇

제공자의 주소와 성명

주소: 충청북도 영동군 매곡면 옥전리 799번지

성명: 안광렬安光烈, 72세, 농업

(상여를 들어 올리면서)

요령: 땡그랑 땡그랑 땡그랑 땡그랑

앞소리: ------------(요령을 계속 울린다)

뒷소리: -----------

요령: 땡그랑 땡그랑 땡그랑 땡그랑

앞소리: 너하호 너하호 너 넘자 너호호

뒷소리: 너하호 너하호 너 넘자 너호호

요령: 땡그랑 땡그랑 땡그랑 땡그랑

앞소리: 황천길이 멀다더니 문턱 밑이 황천일세

뒷소리: 너하호 너하호 너 넘자 너호호

요령: 땡그랑 땡그랑 땡그랑 땡그랑

앞소리: 한푼 두푼 모은 재산 먹고 가오 쓰고 가오

뒷소리: 너하호 너하호 너 넘자 너호호

요령: 땡그랑 땡그랑 땡그랑 땡그랑

앞소리: 양산 큰애기 베 짜는 소리 가는 행인이 발을 멈추네

뒷소리: 너하호 너하호 너 넘자 너호호

요령: 땡그랑 땡그랑 땡그랑 땡그랑

앞소리: 가세 가세 양산을 가세 모롱이 돌아 양산을 가세

뒷소리: 너하호 너하호 너 넘자 너호호

요령: 땡그랑 땡그랑 땡그랑 땡그랑

앞소리: 바위 암산에 다람쥐 기고 시내 강변에 금자라 논다

뒷소리: 너하호 너하호 너 넘자 너호호

(상여를 메고 떠나면서)

요령: 땡그랑 땡그랑 땡그랑 땡그랑

앞소리: 인생 일장춘몽이요 세상공명은 꿈밖이라

뒷소리: 너하호 너하호 너 넘자 너호호

요령: 땡그랑 땡그랑 땡그랑 땡그랑

앞소리: 시내 암산이 우지지고 차천명월이 밝아온다

뒷소리: 너하호 너하호 너 넘자 너호호

요령: 땡그랑 땡그랑 땡그랑 땡그랑

앞소리: 명사십리 해당화야 꽃 진다고 서러마라

뒷소리: 너하호 너하호 너 넘자 너호호

요령: 땡그랑 땡그랑 땡그랑 땡그랑

앞소리: 명년삼월 봄이 오면 네 꽃 다시 피련만은

뒷소리: 너하호 너하호 너 넘자 너호호

요령: 땡그랑 땡그랑 땡그랑 땡그랑

앞소리: 인생 한 번 죽어지면 다시 오지 못하느니

뒷소리: 너하호 너하호 너 넘자 너호호

요령: 땡그랑 땡그랑 땡그랑 땡그랑

앞소리: 노세 노세 젊어서 노세 늙고 병들면 못 노나니

뒷소리: 너하호 너하호 너 넘자 너호호

요령: 땡그랑 땡그랑 땡그랑 땡그랑

앞소리: 천년만년 살 줄 알고 입을 것도 못 다 입고

뒷소리: 너하호 너하호 너 넘자 너호호

요령: 땡그랑 땡그랑 땡그랑 땡그랑

앞소리: 먹을 것도 못 다 먹고 가볼 곳도 못 다 가고

뒷소리: 너하호 너하호 너 넘자 너호호

요령: 땡그랑 땡그랑 땡그랑 땡그랑

앞소리: 허둥지둥 살다보니 어느 새 백발이 되었네

뒷소리: 너하호 너하호 너 넘자 너호호

요령: 땡그랑 땡그랑 땡그랑 땡그랑

앞소리: 나무 끝에 앉은 새는 바람 불까 걱정일세

뒷소리: 너하호 너하호 너 넘자 너호호

(발걸음을 재촉하면서)

요령: 땡그랑 땡그랑 땡그랑 땡그랑

앞소리: 너하호 너하호 가세 가세 어서나 가세 하관시간이 늦어지네

뒷소리: 너하호 너하호

요령: 땡그랑 땡그랑 땡그랑 땡그랑

앞소리: 각진 장판 어따 두고 잔솔밭을 찾아간가

뒷소리: 너하호 너하호

요령: 땡그랑 땡그랑 땡그랑 땡그랑

앞소리: 오늘 저녁 산골짝의 숲속으로 잠자러 가네

뒷소리: 너하호 너하호

요령: 땡그랑 땡그랑 땡그랑 땡그랑
앞소리: 멀기도 허네 멀기도 허네 북망산천이 멀기도 허네
뒷소리: 너하호 너하호

요령: 땡그랑 땡그랑 땡그랑 땡그랑
앞소리: 잘 가시오 잘 기시오 부디부디 잘 가시오
뒷소리: 너하호 너하호

(달구지를 하면서)
요령: 땡그랑 땡그랑 땡그랑 땡그랑
앞소리: 에헤 달고 송죽으로 울을 두르고 백양으로 정자 삼아
뒷소리: 에헤 달고

요령: 땡그랑 땡그랑 땡그랑 땡그랑
앞소리: 깊이 파고 문을 적에 숙침을 베고 누웠으니
뒷소리: 에헤 달고

요령: 땡그랑 땡그랑 땡그랑 땡그랑
앞소리: 산지조종은 곤륜산이요 수지조종은 황하수라
뒷소리: 에헤 달고

※ 1992년 4월 20일 하오 1시. 점심시간에 맞춰 안 씨 집으로 찾아갔다. 독립운동가 안 영문 씨를 부친으로 모시고 있는 안 씨 부부는 매우 친절한 분이었다. 벽에는 대통령 훈장이 걸려 있다. 안 씨는 고희가 넘어 이제 나았았다며 만가를 아는 대로 구술해 주었다. 현재는 대떨이(상여놀이)도 안 한다고 했다.

옥천군편沃川郡篇

옥천군은 본래의 옥천현과 청산현을 합쳐서 생긴 군이다. 당초에 고시산군古尸山郡이었다. 505년에 관성군管城郡이라 고쳤다. 1313년에 옥주沃州라고 했으며 1413년에 비로소 옥천沃川이라는 이름을 얻었다. 1914년에 청산군이 병합되어 오늘의 옥천군이 되었다.

옥천읍 교동리에는 옥천향교가 있다. 1398년에 창건되었다. 임진왜란 때 불타 그 후 재건했다. 상계리로 가면 옥주사마소가 나온다. 현대식 공법이 많이 가미된 건물이다. 사마소는 진사와 생원들이 조직한 일종의 사설기관이다. 죽향리의 죽향초등학교 정원에는 삼층석탑이 서 있다. 탑산골 탑산사의 유물이다. 학교 뒤쪽 농로 변에는 사자상 3구가 나란히 서 있다. 통일신라시대의 작품이다. 지금은 석탑이 없어지고 사자들만 남아있다. 높이 76센티미터다. 그 옆에는 탑과 비슷한 이상한 석조물이 서 있다. 옥천척화비는 삼양리에 있다. 높이 1.35미터. 6·25 때의 상흔이 낭자하다. 삼청리에는 용암사가 있다. 552년에 의신조사가 창건했다. 용암사의 우측 산 등성이에는 용암사쌍탑이 있다. 동탑은 4.30미터로 서탑보다 약간 높다. 두 탑 모두 상륜부가 갖춰 있다. 건립 시기는 불명확하지만 신라 말 고려 초기로 본다. 대웅전 뒤 장령산 정상의 한 암석의 단면에 마애불이 새겨 있다. 높이 2.97미터의 여래입상으로 그리 수작은 못 된다.

청산면은 옛날 치소가 있던 고을이다. 교평리에는 청산향교가 있다. 1398년에 창건했다. 임진왜란 때 불타서 1602년에 백운동에 재건했으나 효종 조에 현 위치로 이건했다. 한곡리로 가면 문암, 문바위가 있다. 그 바위에는 동학 접주들의 성명이 각해 있다.

안내면 도이리로 가면 후율당이 있다. 세칭 도이골이다. 뜰에는 조헌충신정려문과 아들 조완기의 효자정문이 있다. 당초에 조헌 선생이 도래밤터에 후율당을 짓고 후학을 양성했다. 1854년에 후손들이 백양동에 이건했다가 1864년에 다시 이곳으로 옮겼다. 용촌리의 용촌초등학교 옆에는 조헌유상비가 서 있다. 선생이 이곳에서 천기를 보고 임진왜란이 일어날 것을 예견했다는 곳이다. 마을 앞 산기슭에는 선생이 마셨다는 우물이 있다. 산기슭의 지금은 고추밭이 된 자리가 옛날 조헌 선생이 우거했던 후율당 터다. 재를 넘으면 선생이 가꿨다는 밭이 있다. 답양리의 채운산 중턱에는 가산사가 있다. 720년에 화운화상이 창건한 고찰이다. 영규대사와 조헌 선생이 만난 역사적인 현장이다. 임진왜란 때 불타 1624년에 중건했다. 극락전에 모신 불상은 1991년 5월에 누전으로 대웅전이 불타면서 함께 소실되었다.

동이면 금암리 용곡에는 삼층석탑이 있다. 높이 1.98미터다. 고려시대의 탑이다. 신촌마을에는 50미터 안팎의 동산이 있다. 정상에 양신정이 있다. 1545년에 전팽령이 세운 정자다. 양신정 아래쪽에는 목담영각이 있다. 전팽령의 영정을 봉안했다. 1765년에 창건했다. 석탄리로 가면 선사시대 고인돌이 있다. 길이 3.20미터, 넓이 2.10미터다. 옥천에서는 유일한 북방식 지석묘. 대청댐 수몰지역에서 이곳으로 옮겨 놓았다. 청마리에는 탑신제당이 있다. 높이 5미터 정도 잡석을 원주형으로 쌓아 올린 탑이다. 옆에는 솟대와 장승이 있고 솟대에는 신조를 앉혔다.

안남면 종미리의 미산마을에는 경율당이 있다. 1736년에 용궁전씨의 후손인 전후회가 세웠다. 전후회는 영조시대의 학자다. 호가 경율이다. 연주리에는 독락정이 있다. 1607년에 중추원부사를 지낸 주몽득이 창건했다. 도덕리 서당골에는 덕양서원이 있다. 도농리 되재마을로 가면 조헌의 묘소와 신도비가 나온다. 신도비는 높이 1.75미터다. 영모재가 있고 계단을 올라서면 묘소가 나온다. 묘소는 당초 옥천 도리동에 모셨다가 이곳으로 이장했다.

군서면 월전리 산 밑에는 서화천이 협곡을 이룬다. 협곡을 일러 포천 일

명 구천, 구진벼루라고 한다. 여기서 백제의 성왕이 관산성을 치다가 신라의 비장 고간도고의 기습을 받아 전사했던 현장이다. 구진벼루 위쪽의 높은 산을 감은 산성이 관산성이다. 둘레는 734미터다. 천험의 산성이다. 월전리 다음이 오동리다. 그곳에는 숯고개, 탄현炭峴이 있다. 백제의 충신 성충과 홍수가 '육로로는 탄현을 넘지 못하게 하라.'는 최후의 충언을 남기고 옥사한, 그 탄현이 여기 숯고개라고 한다. 식장산이 솟아있고 한 지맥이 동쪽으로 뻗어 노고산을 이루고 다시 길게 뻗어서 숯고개를 이룬다. 숯고개는 명칭은 탄현과 같을지라도 내가 보기에 요새지는 아니다. 그래서 숯고개를 탄현으로 보는 것은 좀 무리일 것 같다. 상중리 석장산 정상 께에 구절사가 있다. 1393년에 무학대사가 창건하여 영구암이라고 한 것이 효시다.

군복면 이백리에 갯골이란 곳이 있다. 갯골은 백제 성왕의 전사지로 보는 학자들이 있다. 성왕이 전사한 곳이 구천이다. 그래서 일부 학자는 '개골'을 한자로 표기하면 구천狗川이 되어서 갯골이 구천이라는 견해를 편다. 이백리 앞산이 환산성이다. 일명 고리산성이라고 한다. 성왕의 태자 창이 주둔했던 성이다. 또 이지당이 있다. 앞에 서화천이 흐르고 기암괴석이 깔려 있는 경승지다. 조헌과 송시열이 이곳에서 후학을 가르쳤다. 한쪽에는 각신서당이란 편액이 걸려 있고 다른 쪽에는 이지당 현판이 걸려 있다. 전자는 중봉의 친필이고 후자는 우암의 것이다. 창건연대는 미상이다. 석호리 증걸마을로 가면 월명암이 있다. 아래쪽에는 당시 청풍정이 있었다. 지금은 없어졌다. 갑신정변이 삼일천하로 끝나자 김옥균은 자신을 따르던 월명이란 여인을 데리고 이곳에서 숨어 살았다. 월명이 투신자살한 암벽에 '월명月明'이라 각하고 일본으로 망명했다는 설이 전한다.

이월면 용방리 구룡촌에는 송시열의 생가유허지가 있다. 우암송시열유허비는 1875년에 세운 대형비. 비 옆에는 1661년에 건립한 충신 곽자방의 정려문이 있다. 지금은 대밭이 둘러싼 구릉 밑 농가에 수옹송갑조유기비가 서 있다. 이 집터에서 우암이 태어난 것이다. 옆 산을 돌아가면 용문영당이 나온다. 퇴락해 가는 사당이다. 이곳에서 우암이 어렸을 적에 공부

했다. 1650년에 우암이 낙향하여 용문서당을 재건하고 경현당이라 개명하여 후생을 가르쳤다. 원동리 적등나루 능산에는 헌비의 묘비가 있다. 헌비는 우암의 부친인 송갑조의 유모다. 1689년에 우암이 묘비를 세워준 것이다. 백지리 서당골에는 충의공김문기유허비가 있다. 1804년에 세웠다. 높이 1.4미터다. 김문기의 호는 백촌, 본향은 금녕이다. 김문기는 단종복위운동에 가담했다가 순절했다. 이원리로 가면 창주서원묘정비가 나온다. 어느 농가의 앞마당에 서 있다. 창주서원은 원래 조헌을 배향했던 표충사였다. 창주서원으로 사액되었다. 대원군 때 훼철되어 묘정비만 남아 있다. 위쪽 산기슭에는 이정구의 월사집목판각이 있다. 민가풍의 3칸 와가다. 현재 946매 목판이 소장돼 있다. 두암리에는 삼층석탑이 있다. 석탑의 구조며 양식이 고려초기의 것으로 추정된다. 매우 우아한 탑이다. 높이 3.35미터다.

동이면편東二面篇

제공자의 주소와 성명
주소: 충청북도 옥천군 동이면 소도리
성명: 장해석張海錫, 64세, 농업

(상여를 들어 올리면서)
요령: 땡그랑 땡그랑 땡그랑 땡그랑
앞소리: 당군들 ----------
뒷소리: --------------

요령: 땡그랑 땡그랑 땡그랑 땡그랑
앞소리: 어행 어하 장생불사 하렸더니 황천길로 나는 가네
뒷소리: 어행 어하

요령: 땡그랑 땡그랑 땡그랑 땡그랑

앞소리: 공수래 공수거하니 인생사 여부운이라

뒷소리: 어헝 어하

요령: 땡그랑 땡그랑 땡그랑 땡그랑

앞소리: 노세 노세 젊어서 노세 늙고 병들면 못 노나니

뒷소리: 어헝 어하

요령: 땡그랑 땡그랑 땡그랑 땡그랑

앞소리: 인생 일장춘몽인데 아니나 놀구서 전답을 살까

뒷소리: 어헝 어하

요령: 땡그랑 땡그랑 땡그랑 땡그랑

앞소리: 세상 인심이 천 갈랜가 세월이 덧없어라

뒷소리: 어헝 어하

(상여를 메고 떠나면서)

요령: 땡그랑 땡그랑 땡그랑 땡그랑

앞소리: 북망산천 멀다더니 대문 밖이 북망이라

뒷소리: 어헝 어하

요령: 땡그랑 땡그랑 땡그랑 땡그랑

앞소리: 일가친척 많다지만 어느 누가 대신 가며

뒷소리: 어헝 어하

요령: 땡그랑 땡그랑 땡그랑 땡그랑

앞소리: 친구 벗이 많다 해도 어느 친구 등장 가리

뒷소리: 어행 어하

요령: 땡그랑 땡그랑 땡그랑 땡그랑
앞소리: 뒷동산에 달이 뜨면 두견조가 슬피 울어
뒷소리: 어행 어하

요령: 땡그랑 땡그랑 땡그랑 땡그랑
앞소리: 내 혼백이 있다 하면 그 소리가 내 혼이요
뒷소리: 어행 어하

요령: 땡그랑 땡그랑 땡그랑 땡그랑
앞소리: 까막까치 울거들랑 그 소리가 내 혼이라
뒷소리: 어행 어하

요령: 땡그랑 땡그랑 땡그랑 땡그랑
앞소리: 여보시오 벗님네야 내 말 좀 들어보소
뒷소리: 어행 어하

요령: 땡그랑 땡그랑 땡그랑 땡그랑
앞소리: 우리 인생 한 번 죽어지면 다시 올 길 전혀 없네
뒷소리: 어행 어하

요령: 땡그랑 땡그랑 땡그랑 땡그랑
앞소리: 간다 간다 나는 간다 물도 설고 산도 설은
뒷소리: 어행 어하

요령: 땡그랑 땡그랑 땡그랑 땡그랑

앞소리: 저승길을 나는 간다 북망산으로 나는 간다

뒷소리: 어헹 어하

(가파른 산길을 오르면서)

요령: 땡그랑 땡그랑 땡그랑 땡그랑

앞소리: 엇샤 엇샤

뒷소리: 엇샤 엇샤

요령: 땡그랑 땡그랑 땡그랑 땡그랑

앞소리: 엇샤 엇샤

뒷소리: 엇샤 엇샤

(달구지를 하면서)

요령: 땡그랑 땡그랑 땡그랑 땡그랑

앞소리: 어허 달기여 백두산이 주산이요 한라산이 진산이라

뒷소리: 어허 달기여

요령: 땡그랑 땡그랑 땡그랑 땡그랑

앞소리: 두만강은 청룡 되고 압록강은 백호수라

뒷소리: 어허 달기여

요령: 땡그랑 땡그랑 땡그랑 땡그랑

앞소리: 건곤이 개벽 시에 조선 땅이 생겼구나

뒷소리: 어허 달기여

요령: 땡그랑 땡그랑 땡그랑 땡그랑

앞소리: 주위 사방 둘러보니 이 터전이 명당이라

뒷소리: 어허 달기여

요령: 땡그랑 땡그랑 땡그랑 땡그랑
앞소리: 이 명당에 오신 후에 조상님의 은덕으로
뒷소리: 어허 달기여

요령: 땡그랑 땡그랑 땡그랑 땡그랑
앞소리: 당상부모 천년수요 슬하자손 만세영이라
뒷소리: 어허 달기여

요령: 땡그랑 땡그랑 땡그랑 땡그랑
앞소리: 백자천손 부귀영화 그 아니 좋으리까
뒷소리: 어허 달기여

※ 1991년 11월 12일 하오 2시. 나는 석탄리 지석묘를 찾아갔다가 길을 잘못 들어 소도
 리로 왔다. 느티나무 아래 주민 4, 5명이 한담하고 있어서 다가가 이것저것 묻다가 위
 만가를 얻게 되었다. 결과적으로 새옹지마 격이 되었다. 노래는 좀 서툴지만 소개한다.

안내면편安內面篇

제공자의 주소와 성명
주소: 충청북도 옥천군 안내면 오덕리 안덕
 성명: 염옥훈廉沃薫, 59세, 농업

(상여를 들어 올리면서)
요령: 땡그랑 땡그랑 땡그랑 땡그랑

앞소리: --------(요령을 계속 울린다)

뒷소리: ----------

요령: 땡그랑 땡그랑 땡그랑 땡그랑

앞소리: 어허이 어하 에헤이 에하

뒷소리: 어허이 어하 에헤이 에하

요령: 땡그랑 땡그랑 땡그랑 땡그랑

앞소리: 잘 있거라 잘 있거라 고향산천아 잘 있거라

뒷소리: 어허이 어하 에헤이 에하

요령: 땡그랑 땡그랑 땡그랑 땡그랑

앞소리: 먹던 밥을 개덮어놓고 무주고혼 찾아가네

뒷소리: 어허이 어하 에헤이 에하

요령: 땡그랑 땡그랑 땡그랑 땡그랑

앞소리: 영결종천 떠나가니 부디 안녕 잘들 계시고

뒷소리: 어허이 어하 에헤이 에하

요령: 땡그랑 땡그랑 땡그랑 땡그랑

앞소리: 뒷동산에 할미꽃은 늙거나 젊거나 꼬부라졌네

뒷소리: 어허이 어하 에헤이 에하

요령: 땡그랑 땡그랑 땡그랑 땡그랑

앞소리: 부귀문장 쓸데없다 황천객을 면할소냐

뒷소리: 어허이 어하 에헤이 에하

요령: 땡그랑 땡그랑 땡그랑 땡그랑

앞소리: 천만고의 영웅호걸도 북망산이 무덤이라

뒷소리: 어허이 어하 에헤이 에하

(상여를 메고 떠나면서)

요령: 땡그랑 땡그랑 땡그랑 땡그랑

앞소리: 가세 가세 어서나 가세 북망산으로 어서 가세

뒷소리: 어허이 어하 에헤이 에하

요령: 땡그랑 땡그랑 땡그랑 땡그랑

앞소리: 사토로 집을 짓고 청송으로 울을 삼아

뒷소리: 어허이 어하 에헤이 에하

요령: 땡그랑 땡그랑 땡그랑 땡그랑

앞소리: 눈비 오고 서리칠 때 어느 친구가 날 찾을까

뒷소리: 어허이 어하 에헤이 에하

요령: 땡그랑 땡그랑 땡그랑 땡그랑

앞소리: 역발산도 쓸데없고 기개세도 하릴없네

뒷소리: 어허이 어하 에헤이 에하

요령: 땡그랑 땡그랑 땡그랑 땡그랑

앞소리: 천만년을 살 줄 알고 허리끈을 졸라매고

뒷소리: 어허이 어하 에헤이 에하

요령: 땡그랑 땡그랑 땡그랑 땡그랑

앞소리: 허둥지둥 살다가 보니 어언간에 백발이라

뒷소리: 어허이 어하 에헤이 에하

요령: 땡그랑 땡그랑 땡그랑 땡그랑
앞소리: 이 고개를 넘어가면 북망산이 나오려나
뒷소리: 어허이 어하 에헤이 에하

요령: 땡그랑 땡그랑 땡그랑 땡그랑
앞소리: 우러러 보아도 만학천봉 굽어다 보아도 만학천봉
뒷소리: 어허이 어하 에헤이 에하

요령: 땡그랑 땡그랑 땡그랑 땡그랑
앞소리: 어찌 갈꼬 어찌 갈꼬 심심험로 북망산을
뒷소리: 어허이 어하 에헤이 에하

(발걸음을 재촉하면서)
요령: 땡그랑 땡그랑 땡그랑 땡그랑
앞소리: 어허이 어하 바삐 가자 어서 가자 일락서산에 해 떨어진다
뒷소리: 어허이 어하

요령: 땡그랑 땡그랑 땡그랑 땡그랑
앞소리: 공도나니 백발이요 못 면할손 죽음이라
뒷소리: 어허이 어하

요령: 땡그랑 땡그랑 땡그랑 땡그랑
앞소리: 북망산이 머다마소 뒷동산이 북망산일세
뒷소리: 어허이 어하

요령: 땡그랑 땡그랑 땡그랑 땡그랑

앞소리: 칠팔십을 살더라도 일장춘몽 꿈이로다

뒷소리: 어허이 어하

요령: 땡그랑 땡그랑 땡그랑 땡그랑

앞소리: 나의 몸이 풀 끝에 이슬이요 바람 끝에 등불이라

뒷소리: 어허이 어하

(달구지를 하면서)

요령: 땡그랑 땡그랑 땡그랑 땡그랑

앞소리: 헤헤 달고헤 태백산 명기가 뚝 떨어져서 속리산에 내리셨네

뒷소리: 헤헤 달고헤

요령: 땡그랑 땡그랑 땡그랑 땡그랑

앞소리: 속리산 명기가 뚝 떨어져서 금적산에 내리셨네

뒷소리: 헤헤 달고헤

요령: 땡그랑 땡그랑 땡그랑 땡그랑

앞소리: 금적산 명기가 뚝 떨어져서 이 명당에 내리셨네

뒷소리: 헤헤 달고헤

요령: 땡그랑 땡그랑 땡그랑 땡그랑

앞소리: 이 명당 이 터전을 대대손손 영화지지라

뒷소리: 헤헤 달고헤

※ 1991년 4월 14일 하오 3시. 어느 지방이든지 노인당을 찾아가거나 연세가 지극한 노
 인을 만나 알아보면 대충 알아내기 마련이다. 염 씨도 그렇게 해서 찾아갔다. 이 지방

은 출상 전날 밤에 대떨이(상여놀이)를 1~3회까지 한다.

안남면편安南面篇

제공자의 주소와 성명
주소: 충청북도 옥천군 안남면 연주리 2구 371번지
성명: 주영근周永根, 71세, 농업

(상여를 들어 올리면서)

요령: 땡그랑 땡그랑 땡그랑 땡그랑

앞소리: -----------(요령을 계속 울린다)

뒷소리: -----------

요령: 땡그랑 땡그랑 땡그랑 땡그랑

앞소리: 어허이 어하 고향산천 뒤에 두고 북망산으로 나는 가네

뒷소리: 어허이 어하

요령: 땡그랑 땡그랑 땡그랑 땡그랑

앞소리: 나 간다고 서러워 말고 부디부디 잘 살아라

뒷소리: 어허이 어하

요령: 땡그랑 땡그랑 땡그랑 땡그랑

앞소리: 일가친척이 많다 한들 어느 친척이 대신 가며

뒷소리: 어허이 어하

요령: 땡그랑 땡그랑 땡그랑 땡그랑

앞소리: 친구 벗이 많다 해도 어느 친구 등장 가리

뒷소리: 어허이 어하

요령: 땡그랑 땡그랑 땡그랑 땡그랑

앞소리: 태산이 평지가 된들 이내 소원이 풀리리까

뒷소리: 어허이 어하

(상여를 메고 떠나면서)

요령: 땡그랑 땡그랑 땡그랑 땡그랑

앞소리: 청춘을 사자 한들 청춘을 팔 이 그 누구며

뒷소리: 어허이 어하

요령: 땡그랑 땡그랑 땡그랑 땡그랑

앞소리: 백발을 팔자 한들 백발을 살 이 그 누구인가

뒷소리: 어허이 어하

요령: 땡그랑 땡그랑 땡그랑 땡그랑

앞소리: 백발은 오지도 말고 청춘은 가지도 말라

뒷소리: 어허이 어하

요령: 땡그랑 땡그랑 땡그랑 땡그랑

앞소리: 앞에 다리는 돋아 놓고 뒤에 다리는 버텨 놓고

뒷소리: 어허이 어하

요령: 땡그랑 땡그랑 땡그랑 땡그랑

앞소리: 놓은 데는 깎아내고 낮은 데는 메워 가세

뒷소리: 어허이 어하

요령: 땡그랑 땡그랑 땡그랑 땡그랑
앞소리: 요보시오 상주님네 죽은 맹인 노자 없다
뒷소리: 어허이 어하

요령: 땡그랑 땡그랑 땡그랑 땡그랑
앞소리: 다른 곳에 아껴 쓰고 노잣돈 좀 두둑이 드리소
뒷소리: 어허이 어하

요령: 땡그랑 땡그랑 땡그랑 땡그랑
앞소리: 헌 신짝에 목을 메고 큰애기 앞만 디다 보세
뒷소리: 어허이 어하

요령: 땡그랑 땡그랑 땡그랑 땡그랑
앞소리: 삼대나 독신 외아들에 명지나 공포 잠겼도다
뒷소리: 어허이 어하

요령: 땡그랑 땡그랑 땡그랑 땡그랑
앞소리: 당상학발 천년수요 슬하자손 만세영이라
뒷소리: 어허이 어하

요령: 땡그랑 땡그랑 땡그랑 땡그랑
앞소리: 무슨 잠이 그리 깊어 다시 깨지 못한당가
뒷소리: 어허이 어하

(발걸음을 재촉하면서)

540 충청북도편

요령: 땡그랑 땡그랑 땡그랑 땡그랑

앞소리: 빨리 가세 어여 가세 한 발짝 더 떠서 빨리 가세

뒷소리: 어허이 어하

요령: 땡그랑 땡그랑 땡그랑 땡그랑

앞소리: 꽃이 피면 온다더니 잎새가 피어도 아니 오네

뒷소리: 어허이 어하

요령: 땡그랑 땡그랑 땡그랑 땡그랑

앞소리: 공산야월 달 밝은 밤에 귀촉도가 설리 운다.

뒷소리: 어허이 어하

요령: 땡그랑 땡그랑 땡그랑 땡그랑

앞소리: 애들 쓰네 애들 쓰네 열두 군정 애들 쓰네

뒷소리: 어허이 어하

요령: 땡그랑 땡그랑 땡그랑 땡그랑

앞소리: 인생 한 번 죽어지면 만수장림에 운무로다

뒷소리: 어허이 어하

(달구지를 하면서)

요령: 땡그랑 땡그랑 땡그랑 땡그랑

앞소리: 어허 달구여 충청북도 내려와서 속리산이 솟았구나

뒷소리: 어허 달구여

요령: 땡그랑 땡그랑 땡그랑 땡그랑

앞소리: 그 산 남맥 떨어져서 우암산이 생겼구나

뒷소리: 어허 달구여

요령: 땡그랑 땡그랑 땡그랑 땡그랑
앞소리: 그 산 남맥 떨어져서 백마산이 솟아있고
뒷소리: 어허 달구여

요령: 땡그랑 땡그랑 땡그랑 땡그랑
앞소리: 그 산 남맥 떨어져서 가섭산이 생겼구나
뒷소리: 어허 달구여

※ 1991년 11월 16일 하오 3시. 느티나무 옆 양지바른 곳에서 두 노인이 한담하고 있었
 다. 그 중에 주 노인이 자신이 만가를 할 줄 안다며 큰 소리로 불렀다. 이미 취기가 있
 어 보였다. 그는 쾌활한 성품인지라 아무 스스럼이 없었다. 지나가는 사람들이 배시시
 웃었다.

청산면편 靑山面篇

제공자의 주소와 성명
주소: 충청북도 옥천군 청산면 교평리 310번지
성명: 신국철 申國撤, 59세, 농업

(상여를 들어 올리면서)
요령: 땡그랑 땡그랑 땡그랑 땡그랑
앞소리: -----------(요령을 계속 울린다)
뒷소리: -----------

요령: 땡그랑 땡그랑 땡그랑 땡그랑

앞소리: 어하 어하 오호이 어하

뒷소리: 어하 어하 오호이 어하

요령: 땡그랑 땡그랑 땡그랑 땡그랑

앞소리:

뒷소리: 어하 어하 오호이 어하

요령: 땡그랑 땡그랑 땡그랑 땡그랑

앞소리:

뒷소리: 어하 어하 오호이 어하

요령: 땡그랑 땡그랑 땡그랑 땡그랑

앞소리:

뒷소리: 어하 어하 오호이 어하

요령: 땡그랑 땡그랑 땡그랑 땡그랑

앞소리:

뒷소리: 어하 어하 오호이 어하

요령: 땡그랑 땡그랑 땡그랑 땡그랑

앞소리:

뒷소리: 어하 어하 오호이 어하

(상여를 메고 떠나면서)

요령: 땡그랑 땡그랑 땡그랑 땡그랑

앞소리:

뒷소리: 어하 어하 오호이 어하

요령: 땡그랑 땡그랑 땡그랑 땡그랑
앞소리:
뒷소리: 어하 어하 오호이 어하

요령: 땡그랑 땡그랑 땡그랑 땡그랑
앞소리:
뒷소리: 어하 어하 오호이 어하

요령: 땡그랑 땡그랑 땡그랑 땡그랑
앞소리:
뒷소리: 어하 어하 오호이 어하

요령: 땡그랑 땡그랑 땡그랑 땡그랑
앞소리:
뒷소리: 어하 어하 오호이 어하

요령: 땡그랑 땡그랑 땡그랑 땡그랑
앞소리:
뒷소리: 어하 어하 오호이 어하

요령: 땡그랑 땡그랑 땡그랑 땡그랑
앞소리:
뒷소리: 어하 어하 오호이 어하

요령: 땡그랑 땡그랑 땡그랑 땡그랑

앞소리:

뒷소리: 어하 어하 오호이 어하

요령: 땡그랑 땡그랑 땡그랑 땡그랑

앞소리:

뒷소리: 어하 어하 오호이 어하

요령: 땡그랑 땡그랑 땡그랑 땡그랑

앞소리:

뒷소리: 어하 어하 오호이 어하

요령: 땡그랑 땡그랑 땡그랑 땡그랑

앞소리:

뒷소리: 어하 어하 오호이 어하

요령: 땡그랑 땡그랑 땡그랑 땡그랑

앞소리:

뒷소리: 어하 어하 오호이 어하

(달구지를 하면서)

요령: 땡그랑 땡그랑 땡그랑 땡그랑

앞소리:

뒷소리: 에헤헤 헤이 달구

요령: 땡그랑 땡그랑 땡그랑 땡그랑

앞소리:

뒷소리: 에헤헤 헤이 달구

요령: 땡그랑 땡그랑 땡그랑 땡그랑

앞소리:

뒷소리: 에헤헤 헤이 달구

요령: 땡그랑 땡그랑 땡그랑 땡그랑

앞소리:

뒷소리: 에헤헤 헤이 달구

요령: 땡그랑 땡그랑 땡그랑 땡그랑

앞소리:

뒷소리:

※ 1992년 4월 19일 오전 11시. 청산면은 옛날 청산현 고을 터였다. 옥천읍에서 여간 멀지 않다. 불원천리하고 그를 찾아갔다. 다행히 그는 집에 있었다. 그는 지방 국악인으로 그 지방에서는 알려져 있는 사람이었다. 매우 잘하는 편이며 사람들을 울릴 수 있을 정도였다. 문학 실력도 대단해서 즉흥적으로 작사하기도 한다. 그럴 수 있는 앞소리꾼이라야 사람을 울릴 수 있는 수준이 된다.

음성군편陰城郡篇

음성군은 옛날 삼한시대에는 마한의 54개국 중 우침국友侵國에 속했다. 삼국시대에는 삼국의 접경지대가 되어서 각축장이 되었다. 일부는 고구려 잉홀현仍忽縣이었다. 통일신라 때는 흑양군黑壤郡의 속현으로 음성현陰城縣 이라고 했다. 1018년에 국토를 5도로 개편했을 때 양광도에 속했다. 1356 년에 양광도가 충청도로 바뀌어 충청도에 속하게 되었다. 1413년에 음성현 이 되었고 1895년에 음성군으로 승격하게 되었다.

음성군은 충청북도 최북단에 위치하여 북으로는 경기도 이천군과 접경 하고 있다. 읍내리에는 음성향교가 있다. 1560년에 창건되어 오늘에 이른 다. 시내 공설 운동장 안에는 연못이 있고 연못 속 중도에는 경호정이 있다. 경호정 앞에는 삼층석탑이 있고 또 독립운동기념비도 서 있다. 삼층석탑은 평곡리 탑정마을 절터에 있던 것을 1934년에 이곳으로 옮긴 것이다. 고려 중기의 석탑이다. 그 주위에는 이 고장이 낳은 농민문학 선구자 이무영의 시비도 서 있다. 용산리 가섭산 정상께에 고려 나옹화상이 창건한 가섭사 가 있다. 가섭사는 조선 5백년 간 면면 이어 왔는데 1938년에 불의의 화재 로 전소되는 불운을 겪었다. 현재 대웅전, 삼성각 등이 복원되었다. 문화동 으로 가면 수봉초등학교 후원에 오층모전석탑이 나온다. 음성군이 가지고 있는 최고급 문화재다. 당초에 옥녀봉 기슭 향교밭에 서 있던 것을 1946년 당시의 학교장이 이곳으로 옮겨 세웠다고 한다. 유물을 함부로 옮기는 것 은 무지한 일이다. 모전석탑 초층에 감실을 마련한 것이 특이하다. 고려 전 기에 건립한 석탑으로 높이 3.45미터다. 평곡리에는 석불좌상이 있는데 머 리가 떨어져 나가서 시멘트로 보철했다. 옛 사지에서 '함통육년咸通六年'이

란 와당이 출토되어 861년 - 874년에 창건된 사찰임이 밝혀졌다. 따라서 석불좌상은 신라시대에 조성된 것임을 알 수 있다. 또 평곡리 탑정골에는 관세음보살입상이 흉측한 보호각 속에 들앉아 있다. 높이 1.15미터, 코는 완전히 문드러지고 눈은 움푹 패어서 흉하다. 이렇게 생겼어도 고지古誌에 나오는 보살상이다. 평곡리 뒷산을 감은 산성이 수정산성이다. 전장 601.5 미터다.

원남면으로 가면 조촌리에 태교사가 있다. 송나라 주회를 모신 사당이다. 1744년에 주웅동이 주자의 영정을 기증받아 지은 사당이다. 대원군 때 훼철되어 다시 복원하고 태교사라고 했다. 덕정리에는 화사라는 절이 있다. 일반적으로 꽃절이라고 부른다. 또 청진암이라고도 한다. 요사채에 걸려 있는 현판은 화암사였다. 이름이 네 가지나 된다. 원통보전 뒤쪽에서는 큰 암굴이 뚫려 있다. 옛날에는 그 암굴 속에 청진암이 있었다고 한다. 용이 뛰쳐나와 생긴 용암굴이란다.

성극면 방축리에는 권근, 권제, 권람의 3대의 묘소와 사당이 있다. 양촌 권근의 신도비는 이개가 찬하고 서거정이 전자했다. 양촌 사당과 재실이 있고 또 두 채의 사당이 더 있다. 사당 근처에 3대의 묘소가 있다. 권근은 고려 말에 충주로 귀양 와서 양촌 마을에서 살았다. 권제는 양촌의 둘째 아들이다. 우찬성을 지내고 고려사, 용비어천가를 찬했다. 권람은 권제의 아들로 좌의정을 지냈다. 정난공신 길창부원군으로 봉군 되었다. 위 3대의 묘가 한 능선에 차례로 모셔 있다. 팔성리로 가면 팔성산 계곡에 지천서원이 나온다. 재실 명칭이 공자당이다. 중종 조에 이조참판을 지낸 김세필이 이곳으로 낙향하여 초가집을 짓고 후학을 양성한 것이 지천서원의 효시다. 그 초가를 공자형으로 지어서 한쪽에서는 생활하고 한쪽은 학문의 도량이 된 데서 공자당이란 명칭이 생겼다. 시호는 문간이다.

맹동면 본성리 하본마을에서는 미륵석불이 있다. 구릉 밑 논가에 있는 까닥집 속에 있다. 불상 하반신이 땅 속에 묻혀 있다. 높이 2.10미터다. 코는 완전히 망가져 버렸다. 고려조 작품으로 본다.

대소면 오류리에는 음성박씨들의 충민묘가 있다. 박순을 모신 사당이다. 제1차 왕자의 난이 일어났을 때 환멸을 느낀 태조는 함홍으로 갔다. 태종은 용상에 앉은 뒤 여러 차례 함홍으로 차사를 보내어 태조의 환궁을 간청했다. 그러나 가는 족족 피살되자 박순이 자청하여 함홍으로 갔다. 어미 말과 새끼 말을 가지고 가서 태조를 설득하여 내락까지 받았으나 부하들의 간청에 못 이긴 태조에 의해 살해되었다.

삼성면 용성리 서원말에는 운곡서원이 있다. 당초에는 백운서당이었는데 충주목사 정구가 백운서원으로 확장한 것이 현 운곡서원의 전신이다. 1661년에 정주의 위패를 봉안하고 제향했다. 1676년에 운곡으로 사액을 받고 주희의 영정도 함께 모셨다. 양덕리로 가면 망이산성이 나온다. 수정산성과 쌍벽을 이룬 산성이다. 망이산은 경기도와 충청북도를 가르는 경계선상에 위치한다. 산성은 내성과 외곽성의 이중성이다. 망이산성은 고구려가 쌓은 산성이다.

소이면 비산리에는 미타사라는 고찰이 있다. 창건연대와 창건주는 미상이나 삼국시대에 개창된 사찰인 것은 확실하다. 미타사 입구에는 마애여래입상이 암벽에 각해 있다. 미타사가 한창 번영했을 무렵에 조성했을 것으로 본다. 여러 가지 형태로 보아서 고려 초의 거불양식임을 알 수 있다. 갑산리로 가면 밭 가운데 돌무덤 위에 삼층석탑이 서 있는 것을 볼 수 있다. 지금은 석탑이 망가져 볼품이 없지만 처음 조성되었을 때는 유명한 탑이었다. 그것은 1층 탑신의 4면에 불상이 새겨 있는데 정교하기 신품이랄 수 있기 때문이다. 지금은 이층 이상의 탑신도 없고 옥개석도 모두 망가진 형태다. 비산리 마을 깊숙이 문경공부조묘가 있다. 문경은 권제의 시호다. 종손이 이 마을에 살아서 부조묘가 여기에 있게 되었을 것이다.

음성읍편陰城邑篇 I

제공자의 주소와 성명
주소: 충청북도 음성군 음성읍
성명: 미상 (음성군 내 고장 전통 가꾸기)

(상여를 들어 올리면서)

요령: 땡그랑 땡그랑 땡그랑 땡그랑

앞소리: 오호 오호 여보소 동무들아

뒷소리: 오호 오호

요령: 땡그랑 땡그랑 땡그랑 땡그랑

앞소리: 북망산 머다마소

뒷소리: 오호 오호

요령: 땡그랑 땡그랑 땡그랑 땡그랑

앞소리: 뒷동산이 북망산일세

뒷소리: 오호 오호

요령: 땡그랑 땡그랑 땡그랑 땡그랑

앞소리: 일생 일장춘몽이라

뒷소리: 오호 오호

요령: 땡그랑 땡그랑 땡그랑 땡그랑

앞소리: 아니 놀지 못하리라

뒷소리: 오호 오호

요령: 땡그랑 땡그랑 땡그랑 땡그랑

앞소리: 한 번 아차 죽어지니

뒷소리: 오호 오호

요령: 땡그랑 땡그랑 땡그랑 땡그랑

앞소리: 다시 오기 어렵구나

뒷소리: 오호 오호

(상여를 메고 떠나면서)

요령: 땡그랑 땡그랑 땡그랑 땡그랑

앞소리: 내 몸 하나 병이 들면

뒷소리: 오호 오호

요령: 땡그랑 땡그랑 땡그랑 땡그랑

앞소리: 백사만사 허사로다

뒷소리: 오호 오호

요령: 땡그랑 땡그랑 땡그랑 땡그랑

앞소리: 좁은 길은 넓게 가고

뒷소리: 오호 오호

요령: 땡그랑 땡그랑 땡그랑 땡그랑

앞소리: 넓은 길은 좁게 가세

뒷소리: 오호 오호

요령: 땡그랑 땡그랑 땡그랑 땡그랑

앞소리: 가마솥에 삶은 개가

뒷소리: 오호 오호

요령: 땡그랑 땡그랑 땡그랑 땡그랑
앞소리: 짖어대면 다시 올까
뒷소리: 오호 오호

요령: 땡그랑 땡그랑 땡그랑 땡그랑
앞소리: 공산에 터를 잡고
뒷소리: 오호 오호

요령: 땡그랑 땡그랑 땡그랑 땡그랑
앞소리: 사토로 집을 지어
뒷소리: 오호 오호

요령: 땡그랑 땡그랑 땡그랑 땡그랑
앞소리: 창송으로 물을 삼고
뒷소리: 오호 오호

요령: 땡그랑 땡그랑 땡그랑 땡그랑
앞소리: 오작으로 벗을 삼아
뒷소리: 오호 오호

요령: 땡그랑 땡그랑 땡그랑 땡그랑
앞소리: 영결종천 하올 적에
뒷소리: 오호 오호

요령: 땡그랑 땡그랑 땡그랑 땡그랑

앞소리: 눈비 오고 서리 칠세

뒷소리: 오호 오호

요령: 땡그랑 땡그랑 땡그랑 땡그랑

앞소리: 어느 친구 날 찾을까

뒷소리: 오호 오호

(달구지를 하면서)

요령: 땡그랑 땡그랑 땡그랑 땡그랑

앞소리: 에헤 달기요 함경도라 백두산은

뒷소리: 에헤 달기요

요령: 땡그랑 땡그랑 땡그랑 땡그랑

앞소리: 삼한의 조종이요

뒷소리: 에헤 달기요

요령: 땡그랑 땡그랑 땡그랑 땡그랑

앞소리: 강원도라 금강산은

뒷소리: 에헤 달기요

요령: 땡그랑 땡그랑 땡그랑 땡그랑

앞소리: 기암절벽이 으뜸이라

뒷소리: 에헤 달기요

요령: 땡그랑 땡그랑 땡그랑 땡그랑

앞소리: 충청도라 계룡산은

뒷소리: 에헤 달기요

요령: 땡그랑 땡그랑 땡그랑 땡그랑
앞소리: 영험하기가 으뜸이라
뒷소리: 에헤 달기요

요령: 땡그랑 땡그랑 땡그랑 땡그랑
앞소리: 봉광산의 높은 정기
뒷소리: 에헤 달기요

요령: 땡그랑 땡그랑 땡그랑 땡그랑
앞소리: 이 명당에 모셔 주게
뒷소리: 에헤 달기요

요령: 땡그랑 땡그랑 땡그랑 땡그랑
앞소리: 음성 정기 높은 정기
뒷소리: 에헤 달기요

요령: 땡그랑 땡그랑 땡그랑 땡그랑
앞소리: 이 명당에 모셔 주게
뒷소리: 에헤 달기요

요령: 땡그랑 땡그랑 땡그랑 땡그랑
앞소리: 사토집이 다 되었구나
뒷소리: 에헤 달기요

※ 1991년 4월 23일. 위 만가는 음성군 문화공보실과 음성문화원에서 제공한 음성군지에 실려 있는 내용이다. 필자의 편의에 따라 재구성 전재한 것이다. 음성읍 만가는 너무 단조롭다. 어쩜 충청남북도에서 가장 단조롭지 않은가 싶다.

제공자의 주소와 성명
주소: 충청북도 음성군 음성읍 평곡리 329번지
성명: 김현쇠金賢釗, 75세, 농업

(상여를 들어 올리면서)
요령: 땡그랑 땡그랑 땡그랑 땡그랑
앞소리: ----------(요령을 계속 울린다)
뒷소리: 여 ------------

요령: 땡그랑 땡그랑 땡그랑 땡그랑
앞소리: 오호 오호 간다 간다 나는 간다 극락세계로 나는 간다
뒷소리: 오호 오호

요령: 땡그랑 땡그랑 땡그랑 땡그랑
앞소리: 쌈지 터가 이곳인데 인제 떠난다니 서운하네
뒷소리: 오호 오호

요령: 땡그랑 땡그랑 땡그랑 땡그랑
앞소리: 한 번 아차 죽어지면 어느 세월에 다시 날까
뒷소리: 오호 오호

요령: 땡그랑 땡그랑 땡그랑 땡그랑
앞소리: 초로같은 우리 인생 부운처럼 쓰러지니
뒷소리: 오호 오호

요령: 땡그랑 땡그랑 땡그랑 땡그랑

앞소리: 이내 몸은 죽어가서 북망산천으로 가오이다

뒷소리: 오호 오호

(상여를 메고 떠나면서)

요령: 땡그랑 땡그랑 땡그랑 땡그랑

앞소리: 잘 모시오 잘 모시오 이댁 산수 잘 모시오

뒷소리: 오호 오호

요령: 땡그랑 땡그랑 땡그랑 땡그랑

앞소리: 초로같은 인생살이 이슬과 같이 사라지는데

뒷소리: 오호 오호

요령: 땡그랑 땡그랑 땡그랑 땡그랑

앞소리: 옥당 앞에 심은 화초는 속절없이 피었구나

뒷소리: 오호 오호

요령: 땡그랑 땡그랑 땡그랑 땡그랑

앞소리: 명년삼월 봄이 오면 행화춘풍 다시 불어오런만

뒷소리: 오호 오호

요령: 땡그랑 땡그랑 땡그랑 땡그랑

앞소리: 우리 인생 한 번 가면 영영 다시 못 오는가

뒷소리: 오호 오호

요령: 땡그랑 땡그랑 땡그랑 땡그랑

앞소리: 저승에를 들어가면 청춘백발 구별 없고

뒷소리: 오호 오호

요령: 땡그랑 땡그랑 땡그랑 땡그랑
앞소리: 생로병사 끊어지고 장생불사 한답니다
뒷소리: 오호 오호

요령: 땡그랑 땡그랑 땡그랑 땡그랑
앞소리: 한 번 가면 못 올 이 길 원통해서 못 가겠네
뒷소리: 오호 오호

요령: 땡그랑 땡그랑 땡그랑 땡그랑
앞소리: 광명천지 밝은 날에 나 하나가 제일이요
뒷소리: 오호 오호

요령: 땡그랑 땡그랑 땡그랑 땡그랑
앞소리: 춘하추동 끝이 없으니 부처님이 제일이라
뒷소리: 오호 오호

(가파른 산길을 오르면서)
요령: 땡그랑 땡그랑 땡그랑 땡그랑
앞소리: 여차 여차
뒷소리: 여차 여차

요령: 땡그랑 땡그랑 땡그랑 땡그랑
앞소리: 여차 여차
뒷소리: 여차 여차

(달구지를 하면서)

요령: 땡그랑 땡그랑 땡그랑 땡그랑

앞소리: 오호 달공 삼각산의 정기가 계룡산에 떨어졌네

뒷소리: 오호 달공

요령: 땡그랑 땡그랑 땡그랑 땡그랑

앞소리: 계룡산의 정기가 칠갑산에 떨어졌네

뒷소리: 오호 달공

요령: 땡그랑 땡그랑 땡그랑 땡그랑

앞소리: 칠갑산의 정기가 가섭산에 떨어졌네

뒷소리: 오호 달공

요령: 땡그랑 땡그랑 땡그랑 땡그랑

앞소리: 가섭산의 정기가 수정산에 떨어졌네

뒷소리: 오호 달공

요령: 땡그랑 땡그랑 땡그랑 땡그랑

앞소리: 이 터전이 명당이라 이 유택에 모셨으니

뒷소리: 오호 달공

요령: 땡그랑 땡그랑 땡그랑 땡그랑

앞소리: 대대로는 부귀영화 천년만년 누릴 것이라

뒷소리: 오호 달공

※ 1991년 4월 24일 하오 6시. 상여의 뒷소리가 같지만 달구지의 노래가 약간 달라서 그냥
 싣는다. 이 만가를 제공한 김 노인은 이 마을 노인회장이기도 하다. 대돋움(상여놀이) 때

는 가까운 친척집에 찾아다닌다고 한다. 음성 지구의 만가는 단조롭고 빈약한 편이다.

생극면편笙極面篇

> **제공자의 주소와 성명**
>
> 주소: 충청북도 음성군 생극면 신양리 149번지
>
> 성명: 이형근李亨根, 54세, 농업

(상여를 들어 올리면서)

요령: 땡그랑 땡그랑 땡그랑 땡그랑

앞소리: ----------(요령을 계속 울린다)

뒷소리: -------------

요령: 땡그랑 땡그랑 땡그랑 땡그랑

앞소리: 호아 호아 에헤이 호호

뒷소리: 호아 호아 에헤이 호호

요령: 땡그랑 땡그랑 땡그랑 땡그랑

앞소리: 가네 가네 나는 가네 아들딸 버리고 나는 가네

뒷소리: 호아 호아 에헤이 호호

요령: 땡그랑 땡그랑 땡그랑 땡그랑

앞소리: 내가 가면 아주 가며 아주 간다고 잊을손가

뒷소리: 호아 호아 에헤이 호호

요령: 땡그랑 땡그랑 땡그랑 땡그랑

앞소리: 이제 가면 언제 오나 어느 시절에 다시 올까

뒷소리: 호아 호아 에헤이 호호

요령: 땡그랑 땡그랑 땡그랑 땡그랑

앞소리: 몸은 비록 가지마는 정만은 그대로 두고 간다

뒷소리: 호아 호아 에헤이 호호

요령: 땡그랑 땡그랑 땡그랑 땡그랑

앞소리: 몸만 가면 어찌 하오 정도마저 가져 가소

뒷소리: 호아 호아 에헤이 호호

(상여를 메고 떠나면서)

요령: 땡그랑 땡그랑 땡그랑 땡그랑

앞소리: 이제 가면 언제 오나 오시는 날이나 알려 주오

뒷소리: 호아 호아 에헤이 호호

요령: 땡그랑 땡그랑 땡그랑 땡그랑

앞소리: 앞동산은 봄 춘 자요 뒷동산은 푸를 청 자라

뒷소리: 호아 호아 에헤이 호호

요령: 땡그랑 땡그랑 땡그랑 땡그랑

앞소리: 가지가지 꽃 화 자요 굽이굽이는 내 천 자라

뒷소리: 호아 호아 에헤이 호호

요령: 땡그랑 땡그랑 땡그랑 땡그랑

앞소리: 앞동산의 봄 춘 자에 새 싹이 트면 내가 올까

뒷소리: 호아 호아 에헤이 호호

요령: 땡그랑 땡그랑 땡그랑 땡그랑

앞소리: 뒷동산의 푸를 청 자 잎이나 피면 내가 올까

뒷소리: 호아 호아 에헤이 호호

요령: 땡그랑 땡그랑 땡그랑 땡그랑

앞소리: 가지가지 꽃 화 자에 꽃이나 피면 내가 올까

뒷소리: 호아 호아 에헤이 호호

요령: 땡그랑 땡그랑 땡그랑 땡그랑

앞소리: 굽이굽이 내 천 자에 홍수나 지면 내가 올까

뒷소리: 호아 호아 에헤이 호호

요령: 땡그랑 땡그랑 땡그랑 땡그랑

앞소리: 동네 앞에 고목나무 움이나 피면은 내가 올까

뒷소리: 호아 호아 에헤이 호호

요령: 땡그랑 땡그랑 땡그랑 땡그랑

앞소리: 이제 가면 못 오는 길 나도나 번연히 알면서도

뒷소리: 호아 호아 에헤이 호호

요령: 땡그랑 땡그랑 땡그랑 땡그랑

앞소리: 염라대왕 부르심에 어느 누가 거역하리

뒷소리: 호아 호아 에헤이 호호

(발걸음을 재촉하면서)

요령: 땡그랑 땡그랑 땡그랑 땡그랑

앞소리: 오호 호아 잘 모신다 잘 모신다

뒷소리: 오호 호아

요령: 땡그랑 땡그랑 땡그랑 땡그랑
앞소리: 열두 군정 잘 모신다
뒷소리: 오호 호아

요령: 땡그랑 땡그랑 땡그랑 땡그랑
앞소리: 알뜰살뜰 모은 재산
뒷소리: 오호 호아

요령: 땡그랑 땡그랑 땡그랑 땡그랑
앞소리: 못 다 쓰고 나는 가네
뒷소리: 오호 호아

요령: 땡그랑 땡그랑 땡그랑 땡그랑
앞소리: 새벽동 닭이 지쳐 울고
뒷소리: 오호 호아

요령: 땡그랑 땡그랑 땡그랑 땡그랑
앞소리: 강산 두루미 춤을 춘다
뒷소리: 오호 호아

(달구지를 하면서)
요령: 땡그랑 땡그랑 땡그랑 땡그랑
앞소리: 에헤라 달공 백두산 일지맥이 어디로 간 줄 몰랐더니
뒷소리: 에헤라 달공

요령: 땡그랑 땡그랑 땡그랑 땡그랑

앞소리: 충청도로 접어들어 계룡산에 기복했네

뒷소리: 에헤라 달공

요령: 땡그랑 땡그랑 땡그랑 땡그랑

앞소리: 좌청룡 우백호에 국태민안 시화연풍이라

뒷소리: 에헤라 달공

요령: 땡그랑 땡그랑 땡그랑 땡그랑

앞소리: 학선이가 잡았더냐 도선이가 잡았더냐

뒷소리: 에헤라 달공

요령: 땡그랑 땡그랑 땡그랑 땡그랑

앞소리: 이 터전이 명당이라 천하대지가 이 아니냐

뒷소리: 에헤라 달공

※ 1991년 4월 27일 하오 2시. 그는 한낮의 오수를 즐기고 있다가 불청객을 맞이했다.
이 씨는 이 지방의 제1인자라는 소문이 나 있는 분이다. 과연 썩 잘하는 편이다. 여기
서는 요령잽이를 '수본'이라 하고 상여놀이를 '대돋움'이라고 한다.

대소면편大所面篇

제공자의 주소와 성명
주소: 충청북도 음성군 대소면 오산리 225-3번지
성명: 우원묵禹元默. 48세, 양조장

(상여를 들어 올리면서)

요령: 땡그랑 땡그랑 땡그랑 땡그랑

앞소리: ----------(요령을 계속 울린다)

뒷소리: ------------

요령: 땡그랑 땡그랑 땡그랑 땡그랑

앞소리: 어허 허어 에헤이 어하

뒷소리: 어허 허어 에헤이 어하

요령: 땡그랑 땡그랑 땡그랑 땡그랑

앞소리: 대궐같은 집을 두고 황천길을 어이 갈까

뒷소리: 어허 허어 에헤이 어하

요령: 땡그랑 땡그랑 땡그랑 땡그랑

앞소리: 산천초목은 젊어가는데 우리네 청춘은 늙어만 가네

뒷소리: 어허 허어 에헤이 어하

요령: 땡그랑 땡그랑 땡그랑 땡그랑

앞소리: 천지간에 중하기는 부모밖에 또 있는가

뒷소리: 어허 허어 에헤이 어하

요령: 땡그랑 땡그랑 땡그랑 땡그랑

앞소리: 부자유친 으뜸이요 군신유의는 버금이라

뒷소리: 어허 허어 에헤이 어하

요령: 땡그랑 땡그랑 땡그랑 땡그랑

앞소리: 죽었다고 설워말고 살았다고 좋아들 마소

뒷소리: 어허 허어 에헤이 어하

(상여를 메고 떠나면서)

요령: 땡그랑 땡그랑 땡그랑 땡그랑
앞소리: 북망산천 찾아갈 때 어이 갈꼬 심심험로
뒷소리: 어허 허어 에헤이 어하

요령: 땡그랑 땡그랑 땡그랑 땡그랑
앞소리: 이제 가면 언제 와요 오시는 날이나 일러주오
뒷소리: 어허 허어 에헤이 어하

요령: 땡그랑 땡그랑 땡그랑 땡그랑
앞소리: 명사십리 해당화야 꽃 진다고 설워마라
뒷소리: 어허 허어 에헤이 어하

요령: 땡그랑 땡그랑 땡그랑 땡그랑
앞소리: 명년 삼월 봄이 오면 너는 다시 피련마는
뒷소리: 어허 허어 에헤이 어하

요령: 땡그랑 땡그랑 땡그랑 땡그랑
앞소리: 우리 인생 한 번 가면 다시 오질 못하누나
뒷소리: 어허 허어 에헤이 어하

요령: 땡그랑 땡그랑 땡그랑 땡그랑
앞소리: 벽계수의 깊은 물은 굴삼녀의 충혼인가
뒷소리: 어허 허어 에헤이 어하

요령: 땡그랑 땡그랑 땡그랑 땡그랑

앞소리: 노상천변 타는 불은 무주고혼 분별할까

뒷소리: 어허 허어 에헤이 어하

요령: 땡그랑 땡그랑 땡그랑 땡그랑

앞소리: 이내 무덤 타는 불은 어느 행인이 꺼주려나

뒷소리: 어허 허어 에헤이 어하

요령: 땡그랑 땡그랑 땡그랑 땡그랑

앞소리: 세월이 여류하니 당상학발이 늙어간다

뒷소리: 어허 허어 에헤이 어하

요령: 땡그랑 땡그랑 땡그랑 땡그랑

앞소리: 우리도 엊그제 청춘이더니 오늘 백발 한심하구나

뒷소리: 어허 허어 에헤이 어하

(발걸음을 재촉하면서)

요령: 땡그랑 땡그랑 땡그랑 땡그랑

앞소리: 어허 어허 한 번 아차 죽어지면 다시 올 길 전혀 없네

뒷소리: 어허 어허

요령: 땡그랑 땡그랑 땡그랑 땡그랑

앞소리: 우리 인생 죽어지면 싹이 나나 움이 나나

뒷소리: 어허 어허

요령: 땡그랑 땡그랑 땡그랑 땡그랑

앞소리: 내가 이미 간다 해도 일가친척이 화목하여

뒷소리: 어허 어허

요령: 땡그랑 땡그랑 땡그랑 땡그랑
앞소리: 한 일 자로 보기 좋게 먼디 양반 보기 좋게
뒷소리: 어허 어허

요령: 땡그랑 땡그랑 땡그랑 땡그랑
앞소리: 친구들이 모였어도 생전 친구 그뿐이라
뒷소리: 어허 어허

요령: 땡그랑 땡그랑 땡그랑 땡그랑
앞소리: 올라가세 올라가세 북망산천 올라들 가세
뒷소리: 어허 어허

(달구지를 하면서)
요령: 땡그랑 땡그랑 땡그랑 땡그랑
앞소리: 에헤이 달공 여보시오 상주님네 천하명당 여기로다
뒷소리: 에헤이 달공

요령: 땡그랑 땡그랑 땡그랑 땡그랑
앞소리: 주산이 높고 높아 만종속을 올릴 것이요
뒷소리: 에헤이 달공

요령: 땡그랑 땡그랑 땡그랑 땡그랑
앞소리: 삼대백두 한탄마라 대대 정승 여기로다
뒷소리: 에헤라 달공

요령: 땡그랑 땡그랑 땡그랑 땡그랑

앞소리: 앞산을 보니 명기가 있고 뒷산을 보니 옥당이 있네

뒷소리: 에헤이 달공

※ 1991년 4월 28일 하오 3시. 한 젊은이가 우 씨가 잘한다고 소개해 주었다. 우 씨는 양
조장을 경영하는 사업가다. 국악에 관심이 깊은 분이다. 성품이 쾌활하고 예의바른 젊
은이였다. 그는 스스럼없이 만가를 불러주고는 할 사람이 없어 자신이 할 뿐이라고 겸
손해 했다. 인상도 좋고 인간성도 좋아 보였다.

소이면편 蘇伊面篇

제공자의 주소와 성명
주소: 충청북도 음성군 소이면 갑산리 1리
성명: 권태헌權泰憲, 64세, 농업

(상여를 들어 올리면서)

요령: 땡그랑 땡그랑 땡그랑 땡그랑

앞소리: ----------(요령을 계속 울린다)

뒷소리: ------------

요령: 땡그랑 땡그랑 땡그랑 땡그랑

앞소리: 에헤 오호 불쌍하오 불쌍하오 서거하신 분이 불쌍하오

뒷소리: 에헤 오호

요령: 땡그랑 땡그랑 땡그랑 땡그랑

앞소리: 먹던 밥을 개덮어 놓고 북망산천으로 나는 가네

뒷소리: 에헤 오호

요령: 땡그랑 땡그랑 땡그랑 땡그랑
앞소리: 한 번 가면 못 올 이 길 애절하고 서러워라
뒷소리: 에헤 오호

요령: 땡그랑 땡그랑 땡그랑 땡그랑
앞소리: 뒷동산에 달이 뜨니 두견새가 슬피 우네
뒷소리: 에헤 오호

요령: 땡그랑 땡그랑 땡그랑 땡그랑
앞소리: 까막까치 울거들랑 그 소리가 내 혼이라
뒷소리: 에헤 오호

(상여를 메고 떠나면서)
요령: 땡그랑 땡그랑 땡그랑 땡그랑
앞소리: 이 소리가 끝나면은 왼발부터 걸어가소
뒷소리: 에헤 오호

요령: 땡그랑 땡그랑 땡그랑 땡그랑
앞소리: 가네 가네 나는 가네 이수 건너 뱃놀이 가네
뒷소리: 에헤 오호

요령: 땡그랑 땡그랑 땡그랑 땡그랑
앞소리: 명사십리 해당화야 꽃 진다고 설워마라
뒷소리: 에헤 오호

요령: 땡그랑 땡그랑 땡그랑 땡그랑

앞소리: 이내 몸은 죽어가도 영혼을랑은 살아 있네

뒷소리: 에헤 오호

요령: 땡그랑 땡그랑 땡그랑 땡그랑

앞소리: 젊은 청춘 자랑 말고 늙었다고 서러워마소

뒷소리: 에헤 오호

요령: 땡그랑 땡그랑 땡그랑 땡그랑

앞소리: 어여 가세 어여 가세 명명구천 길 어여나 가세

뒷소리: 에헤 오호

요령: 땡그랑 땡그랑 땡그랑 땡그랑

앞소리: 잘 모신다 잘 모신다 열두 군정 잘 모신다

뒷소리: 에헤 오호

요령: 땡그랑 땡그랑 땡그랑 땡그랑

앞소리: 처자의 손을 잡고 만단설화 못 다 하고

뒷소리: 에헤 오호

요령: 땡그랑 땡그랑 땡그랑 땡그랑

앞소리: 오늘날로 백발 되니 한심하고도 설운지고

뒷소리: 에헤 오호

요령: 땡그랑 땡그랑 땡그랑 땡그랑

앞소리: 내가 갈 길 내가 모르니 영결종천 길 밝혀라

뒷소리: 에헤 오호

요령: 땡그랑 땡그랑 땡그랑 땡그랑

앞소리: 가시는 맹인 노자 없다 노잣돈 좀 후히 주소

뒷소리: 에헤 오호

(가파른 산길을 오르면서)

요령: 땡그랑 땡그랑 땡그랑 땡그랑

앞소리: 에헤 오호 올라가세 올라가세

뒷소리: 에헤 오호

요령: 땡그랑 땡그랑 땡그랑 땡그랑

앞소리: 산 너메로 올라들 가세

뒷소리: 에헤 오호

요령: 땡그랑 땡그랑 땡그랑 땡그랑

앞소리: 각진 장판 어따 두고

뒷소리: 에헤 오호

요령: 땡그랑 땡그랑 땡그랑 땡그랑

앞소리: 잔솔밭을 찾아간가

뒷소리: 에헤 오호

요령: 땡그랑 땡그랑 땡그랑 땡그랑

앞소리: 오늘 저녁 산골짝의

뒷소리: 에헤 오호

요령: 땡그랑 땡그랑 땡그랑 땡그랑

앞소리: 숲 속으로 잠자러 가네

뒷소리: 에헤 오호

(달구지를 하면서)
요령: 땡그랑 땡그랑 땡그랑 땡그랑
앞소리: 에헤 달기호 이내 소리 작다 말고 와르랑 쾅쾅 다궈주소
뒷소리: 에헤 달기호

요령: 땡그랑 땡그랑 땡그랑 땡그랑
앞소리: 먼 데 사람 듣기 좋고 가차운 데 사람 보기 좋고
뒷소리: 에헤 달기호

요령: 땡그랑 땡그랑 땡그랑 땡그랑
앞소리: 삼동허리 굽실면서 어깨춤이 나는 듯이
뒷소리: 에헤 달기호

요령: 땡그랑 땡그랑 땡그랑 땡그랑
앞소리: 와르르 쾅쾅 다궈 주소 와르르 쾅쾅 다궈 주소
뒷소리: 에헤 달기호

요령: 땡그랑 땡그랑 땡그랑 땡그랑
앞소리: 산지조종은 곤륜산이요 수지조종은 황하수라
뒷소리: 에헤 달기호

※ 1991년 4월 30일 하오 2시. 마을 앞 느티나무 그늘 밑에 앉아 있다가 권 씨를 만났다. 그는 지관이라고 했다. 그는 들은풍월이라면서도 만가를 썩 잘 불렀다. 들어보면 잘하고 못하는 것을 구별할 줄은 안다. 그는 자신의 성명을 밝히지 말 것을 당부했다. 그러나 성명을 밝히지 않으면 신빙성이 희박해서 굳이 밝힌다.

제천시堤川市 · 제천군편堤川郡篇

　제천시와 제천군은 충청북도 동북단에 위치하여 강원도와 접경을 이룬다. 삼한시대 때는 진한 발상지였고 삼국시대에는 백제에 속했다. 5세기에 접어들어 고구려에 귀속되었다. 그때 제천 명칭은 내토군奈吐郡이었고 청풍지방은 사열이현沙熱伊縣이었다. 그 뒤 신라 영토가 되면서 내제군奈提郡이 되었다. 1395년(태조4)에 제천堤川이란 이름을 얻었다. 청풍면은 헌종의 명성왕후의 관향이라고 하여 일약 도호부로 승격되었다. 청풍면에 부사를 두니 충청도에서는 유일의 도호부가 되어 제천보다 훨씬 윗자리에 있었다. 1895년에 제천과 청풍이 합쳐져 오늘의 제천군이 되었다.

　제천시 모산동을 가면 의림지가 나온다. 삼한시대에 축조한 인공호수라 전해 오고 있다. 고려 때 박의림 현감의 축조설이 있다. 호반 둘레 1.8킬로미터, 수심 8~13미터다. 둑에는 1807년에 세운 영호정과 최근에 세운 경호정이 조경에 한 몫을 한다. 의림지에는 천연기념물인 빙어가 서식하고 있다. 의림지 옆 산에는 항일투사 홍사구의 묘가 있다. 홍사구 의사는 스승 안승우의 종사관이 되어 항일전을 폈던 애국지사다. 교동에는 제천향교가 있다. 1389년에 김군수가 창건하고 1590년에 현 위치로 옮겼다. 1907년에 의병장 이강년이 일본군과 교전할 때 향교가 불타서 그 뒤 재건했다. 교동 뒷산 중턱에 복천사가 있다. 경내에 다 부서진 석탑이 있다. 남천동에는 원각사가 있다. 최근에 세운 사찰인데 법당에는 단양군 대강면에 있던 대흥사의 불상이 있다. 반대쪽에는 한산사가 있다. 남창동이다. 1194년 이 자리에 조해사란 사찰이 있었다는 구전이 있다. 법당 앞에 서 있는 석불입상은 조해사의 유물일 것이다. 제천경찰서 정원에도 삼층석탑이 서 있다. 두학

동 알뫼마을에는 두학석불이 있다. 고려 초기에 성행했던 거불 양식으로 높이 3.4미터다. 박약재는 조선 중기에 창건된 진주강씨의 교육도장이다. 장락동에는 제천시가 갖고 있는 단 한 점의 국가문화재인 칠층모전석탑이 있다. 조성연대는 명문이 없어 미상이지만 형식으로 보아 신라 말 아니면 고려 초기로 본다. 전판암으로 높이 9.1미터의 대형 탑이다. 모전석탑 옆에 서 있었다는 2미터 높이의 석불은 도굴범이 훔쳐 갔다.

　한산면 송계리는 월악국립공원이다. 월악계곡 송계리 사장에는 빈신사 지사자석탑이 있다. 탑신에 79자가 각해 있어 조성연대가 1022년임을 알 수 있다. 명문에 따르면 9층이었는데 현재는 4층뿐이다. 상층기단의 중석 에 네 마리의 사자를 앉혀 갑석을 받치고 중앙에 비로자나불을 안치했다. 갑석의 사면에는 16개의 연꽃을 새겨 가히 신품이라고 할 수 있다. 송계리 쪽으로 1킬로미터쯤 더 올라가면 덕주산성 남문지가 나온다. 아치형 성문 이다. 덕주사로 가는 도중에 동문이 있다. 남문과 똑같은 홍예문이다. 성벽 이 산을 감고 돈 유적이 뚜렷하다. 덕주사가 있다. 935년 경순왕이 나라를 고려에 바치고 구도 차 떠나자 경순왕의 딸 덕주공주도 월악산으로 들어와 덕주사를 창건했다고 전한다. 6·25 때 불타서 현재의 자리로 옮겼다. 대 웅전 옆 약사각에는 약사여래입상이 모서 있다. 무명 석공의 작품 같다. 고 려 중엽의 것으로 높이 1.56미터다. 월악산 거의 정상 께에 덕주사마애불 이 있다. 큰 암석의 남벽에 얼굴만 고부조로 조각했다. 신체는 선각으로 처 리했다. 높이 14미터다. 고려 초기의 거불 양식이다. 여기가 원 덕주사 자 리다. 송계리 한수초등학교 옆에는 김세균 판서의 고가가 있다. 현 고가는 사랑채로 ㄱ자형이다. 김세균은 순조 때 이조판서를 지낸 분이다. 바로 옆 에는 명오리고가가 있다. ㅁ자형을 이룬 고가로 수몰된 명오리에서 이곳으 로 옮겼다. 한수면 소재지를 돌아가면 덕주산성 북문지가 나온다. 약 2킬로 더 가면 황강영당과 수암사가 나온다. 황강리가 수몰되어 1983년에 이곳으 로 옮겼다. 황강서원은 1726년에 창건되고 다음 해에 사액되었다. 송시열, 권상하, 한원진 등 5위를 봉향한다. 일명 한수재다.

봉양면 구학리에는 대안의 산 정상에 탁사정이 있다. 1564년 제주수사 임응룡의 아들 희운이 정자를 세워 팔송정이라고 했다. 그 후 퇴락한 것을 후손이 재건하고 탁사정이라고 했다고 한다. 같은 구학리에 배론성지가 있다. 신해박해 이후 탄압을 피해 이곳에 집결한 천주교인들이 포교했던 곳이다. 황사연과 최양업도 여기로 피신했다. 배론성지에는 황사영이 백서를 썼던 토굴이 있고 그 앞에는 황사영현양탑이 솟아 있다. 뒷산에는 최양업 신부의 묘소가 있다. 묘전비에는 사제독마최승구지묘라고 쓰여 있다. 독마는 세례명 토마스이고 승구는 관명이다. 최양업신부는 김대건 신부에 이어 서품을 받은 신부다. 마카오에서 유학하고 돌아와 포교활동을 펴다가 문경새재에서 득병하여 배론성지에서 영면했다. 명암리에는 백련사가 있다. 산 정상께. 662년에 의상조사가 백련암을 세웠다고 한다. 공전리로 가면 자양영당이 나온다. 주자, 우암, 이항로와 조선 후기 성리학자 류중교의 위패를 봉안하고 있다. 장판각에는 하동강목 목판이 소장돼 있다. 박달재는 고려의 김취려 장군이 거란군을 격퇴시킨 전첩지요 고려 삼별초 군이 몽고병을 무찌른 현장이다. 박달과 금봉이의 사랑 애화가 서린 전설로 유명하다. 김취려 장군의 전적비도 있고 박달재노래비도 서 있다.

송악면 장곡리에는 생육신 원호의 유허비와 관란정이 있다. 마을 뒷산 서강 가다. 대안은 강원도 영월, 단종이 귀양살이했던 청령포가 가깝다. 원호는 세조가 왕권을 찬탈하자 이곳 서강 상류로 와서 단종 추모단을 세워 조석으로 망배하고 풀잎으로 바구니를 만들어 과일, 생선, 야채 등을 담아 서강 가에 띄워 단종이 받아먹게 하였다. 1845년에 유림과 자손들이 정자를 세우고 선생의 호를 따서 관란정이라고 했다. 홍양호가 관란정유허비를 세웠다. 장곡리 마을 앞 논둑에는 미륵불이 있었다. 1988년에 도굴범이 훔쳐 갔다. 입석리에는 거석문화의 유물인 입석이 있다.

금성면 중전리에는 중전리고가가 있다. ㅁ자형의 가옥으로 19세기 중엽 부농 계급의 가옥이다.

덕산면 월악리에는 신륵사란 명찰이 있다. 582년에 아도화상이 창건했

다고 한다. 극락전은 정면 5칸의 맞배집이다. 삼충석탑은 통일신라의 석탑으로 간결한 구조이며 장중함을 느끼게 한다. 높이 4미터다. 특히 상륜부를 갖추고 있어서 보물급으로 격상되어야겠다.

수산면 능가리에는 정방사가 있다. 662년엔 의상대사가 창건한 고찰이다.

청풍면을 가면 충주댐이 생기면서 옛 청풍골의 수몰 지구에서 옮겨다 놓은 청풍문화단지가 있다. 청풍면 물대리다. 현관격인 건물이 팔영루다. 당초에 읍리에 있던 건물이다. 창건연대는 미상이다. 팔영루사적비에 의하면, 1702년에 이기홍 부사가 재건했다고 한다. 사적비는 1870년에 세웠다. 왼쪽 깊숙이 금남루가 있다. 역시 읍리에 있던 건물이다. 1825년에 조길원 부사가 창건한 청풍부 아문이다. 2층 누각이다. 금남루 다음에 동헌인 청풍금병헌이 나온다. 일명 명월루다. 1681년에 오도일 부사가 창건했다. 옆에 있는 응청각은 19세기 초의 건물로 객사에 딸렸던 부속건물이다. 우측에는 청풍부 시절의 객사였던 한벽루가 서 있다. 1317년 청풍현이 군으로 승격된 것을 기념하기 위해 세운 건물이다. 현판은 추사의 친필이다. 입구 쪽 가까이에 청풍석조여래입상이 있다. 당초에 읍리 청풍강 옆 대광사 입구에서 있던 불상이다. 나말 여초의 작품이다. 높이 3.41미터다. 불상 앞에는 소원석이 놓여 있다. 팔영루 입구 근처에는 고가가 줄줄이 서 있다. 청풍도화리고가, 후산리고가, 수산지곡리고가, 청풍황석리고가, 금성중전리고가 등이다. 모두 수몰 지구에서 옮겨온 것이다. 청풍향교는 대단한 규모다. 충청남북도에서는 가장 규모가 크다. 고려 충숙왕 때 창건된 향교라고 한다. 청풍문화단지에는 그 밖의 수십 기를 헤아리는 지석묘 군이 옮겨져 있다. 문화단지 뒤쪽 산이 망월산이고 망월산 정상을 두른 산성이 망월산성이다. 둘레 495미터의 소성이다. 일명 사열이산성 또는 성열성이라고도 한다. 삼국시대에 쌓은 산성이다.

제공자의 주소와 성명

주소: 충청북도 제천시 청전동 149-40번지

성명: 이승암李承岩, 67세, 농업

(상여를 들어 올리면서)

요령: 땡그랑 땡그랑 땡그랑 땡그랑

앞소리: ----------(요령을 계속 울린다)

뒷소리: 야 ------------

요령: 땡그랑 땡그랑 땡그랑 땡그랑

앞소리: 오호 호호아 에헤이 오호

뒷소리: 오호 호호아 에헤이 오호

요령: 땡그랑 땡그랑 땡그랑 땡그랑

앞소리: 천지지간 만물 중에 오직 인생 최귀로다

뒷소리: 오호 호호아 에헤이 오호

요령: 땡그랑 땡그랑 땡그랑 땡그랑

앞소리: 이내 몸이 어디서 났소 부자유친 으뜸이요

뒷소리: 오호 호호아 에헤이 오호

요령: 땡그랑 땡그랑 땡그랑 땡그랑

앞소리: 하날같은 우리 부모 기른 공을 생각하며

뒷소리: 오호 호호아 에헤이 오호

요령: 땡그랑 땡그랑 땡그랑 땡그랑

앞소리: 십생태중 조심하고 삼년유도 고생하며

뒷소리: 오호 호호아 에헤이 오호

요령: 땡그랑 땡그랑 땡그랑 땡그랑

앞소리: 엄동설한 방이 차면 품속에다 넣고 자고

뒷소리: 오호 호호아 에헤이 오호

(상여를 메고 떠나면서)

요령: 땡그랑 땡그랑 땡그랑 땡그랑

앞소리: 삼복지경 더운 날에 부채질에 잠을 깰까

뒷소리: 오호 호호아 에헤이 오호

요령: 땡그랑 땡그랑 땡그랑 땡그랑

앞소리: 젖은 자리 바꿔서 마른 자리 골라내며

뒷소리: 오호 호호아 에헤이 오호

요령: 땡그랑 땡그랑 땡그랑 땡그랑

앞소리: 밥상 받고 똥을 친들 더러운 줄 알을손가

뒷소리: 오호 호호아 에헤이 오호

요령: 땡그랑 땡그랑 땡그랑 땡그랑

앞소리: 왼 천지를 다녀봐도 부모같은 이 또 있으며

뒷소리: 오호 호호아 에헤이 오호

요령: 땡그랑 땡그랑 땡그랑 땡그랑

앞소리: 천만 가지 큰 죄 중에 불효밖에 또 있는가

뒷소리: 오호 호호아 에헤이 오호

요령: 땡그랑 땡그랑 땡그랑 땡그랑
앞소리: 여보시오 벗님네야 노인네를 공경하고
뒷소리: 오호 호호아 에헤이 오호

요령: 땡그랑 땡그랑 땡그랑 땡그랑
앞소리: 부모님 전 효도하여 미풍양속 길러보세
뒷소리: 오호 호호아 에헤이 오호

요령: 땡그랑 땡그랑 땡그랑 땡그랑
앞소리: 명사십리 해당화야 꽃 진다고 서러마라
뒷소리: 오호 호호아 에헤이 오호

요령: 땡그랑 땡그랑 땡그랑 땡그랑
앞소리: 명년삼월 봄이 오면 꽃은 다시 피련마는
뒷소리: 오호 호호아 에헤이 오호

요령: 땡그랑 땡그랑 땡그랑 땡그랑
앞소리: 우리 부모 오늘 가면 언제 다시 돌아오리
뒷소리: 오호 호호아 에헤이 오호

(발걸음을 재촉하면서) 잦은메기
요령: 땡그랑 땡그랑 땡그랑 땡그랑
앞소리: 가세 가세 바삐 가세 일락서산에 해 떨어지네
뒷소리: 오호 호호아 에헤이 오호

요령: 땡그랑 땡그랑 땡그랑 땡그랑

앞소리: 여보시오 상주님아 부모님이 오신다오

뒷소리: 오호 호호아 에헤이 오호

요령: 땡그랑 땡그랑 땡그랑 땡그랑

앞소리: 병풍에 그린 닭이 홰를 치면 오신데요

뒷소리: 오호 호호아 에헤이 오호

요령: 땡그랑 땡그랑 땡그랑 땡그랑

앞소리: 가마솥에 삶은 개가 컹컹 짖으면 오신데요

뒷소리: 오호 호호아 에헤이 오호

(달구지를 하면서)

요령: 땡그랑 땡그랑 땡그랑 땡그랑

앞소리: 에호 다래 충청도 계룡산은 백마강이 둘러 있고

뒷소리: 에호 다래

요령: 땡그랑 땡그랑 땡그랑 땡그랑

앞소리: 제천에 용두산은 의림지가 둘렀으니

뒷소리: 에호 다래

요령: 땡그랑 땡그랑 땡그랑 땡그랑

앞소리: 그 산이 명산인데 그 산 낙맥이 내려와서

뒷소리: 에호 다래

요령: 땡그랑 땡그랑 땡그랑 땡그랑

앞소리: 이 자리에 와서 기봉하니 천하대지 여기로다

뒷소리: 에호 다래

※ 1992년 5월 5일 하오 3시. 사전에 전화 연락을 하고 그의 집으로 찾아갔다. 첫인상이 출중하고 명랑한 분이었다. 그는 겸손했지만 제천시 군에서는 제1인자다. 성음이 좋고 문학적 실력 있어 만가가 자신의 작사임을 알 수 있다. 선소리꾼은 문학적 실력을 갖추고 있어야 능히 사람을 웃기기도 울리기도 할 수 있다. 지면 관계로 그가 제공한 달구지 노래를 전부 게재하지 못하는 것이 아쉽다.

백운면편白雲面篇

> **제공자의 주소와 성명**
> 주소: 충청북도 제천군 백운면 평동리 2구
> 성명: 장철원張喆元, 46세, 농업

(상여를 들어 올리면서)

요령: 땡그랑 땡그랑 땡그랑 땡그랑

앞소리: ----------(요령을 계속 울린다)

뒷소리: ------------

요령: 땡그랑 땡그랑 땡그랑 땡그랑

앞소리: 어허 어허 에헤이 어허

뒷소리: 어허 어허 에헤이 어허

요령: 땡그랑 땡그랑 땡그랑 땡그랑

앞소리: 너도 죽어 이 길이요 나도 죽어서 이 길이라

뒷소리: 어허 어허 에헤이 어허

요령: 땡그랑 땡그랑 땡그랑 땡그랑

앞소리: 북망산천 멀다 마소 문턱 밑이 북망이네

뒷소리: 어허 어허 에헤이 어허

요령: 땡그랑 땡그랑 땡그랑 땡그랑

앞소리: 역발산도 쓸데없고 기개세도 하릴없네

뒷소리: 어허 어허 에헤이 어허

요령: 땡그랑 땡그랑 땡그랑 땡그랑

앞소리: 우혜우혜 내약하오 우야우야 어쩔거나

뒷소리: 어허 어허 에헤이 어허

(상여를 메고 떠나면서)

요령: 땡그랑 땡그랑 땡그랑 땡그랑

앞소리: 가세 가세 어서 가세 이수 건너 백로주 가세

뒷소리: 어허 어허 에헤이 어허

요령: 땡그랑 땡그랑 땡그랑 땡그랑

앞소리: 부귀빈천 강약 없이 멀고 먼 길 가고마네

뒷소리: 어허 어허 에헤이 어허

요령: 땡그랑 땡그랑 땡그랑 땡그랑

앞소리: 여보시오 상두꾼들 고이고이 잘 모시세

뒷소리: 어허 어허 에헤이 어허

요령: 땡그랑 땡그랑 땡그랑 땡그랑

앞소리: 이제 가면 언제 와요 오시는 날을 일러주오

뒷소리: 어허 어허 에헤이 어허

요령: 땡그랑 땡그랑 땡그랑 땡그랑
앞소리: 이제 가면 언지나 와요 오시는 날을 일러 주오
뒷소리: 어허 어허 에헤이 어허

요령: 땡그랑 땡그랑 땡그랑 땡그랑
앞소리: 뒷동산에 고목나무 새 순 나면 다시 오마
뒷소리: 어허 어허 에헤이 어허

요령: 땡그랑 땡그랑 땡그랑 땡그랑
앞소리: 병풍에 그린 닭이 홰를 치면 다시 오마
뒷소리: 어허 어허 에헤이 어허

요령: 땡그랑 땡그랑 땡그랑 땡그랑
앞소리: 가마솥에 삶은 개가 꼬리를 치면 다시 오마
뒷소리: 어허 어허 에헤이 어허

요령: 땡그랑 땡그랑 땡그랑 땡그랑
앞소리: 불쌍한 것 인생이요 가련한 것 저 망자라
뒷소리: 어허 어허 에헤이 어허

요령: 땡그랑 땡그랑 땡그랑 땡그랑
앞소리: 북망산이 머다더니 뒷동산이 북망이라
뒷소리: 어허 어허 에헤이 어허

(발걸음을 재촉하면서)

요령: 땡그랑 땡그랑 땡그랑 땡그랑

앞소리: 어하넘자 어하 어하 하관시간 늦어가니 어서 가자 바삐 가자

뒷소리: 어하넘자 어하

요령: 땡그랑 땡그랑 땡그랑 땡그랑

앞소리: 놀고 가는 건 좋다마는 시간 없어 못 놀겠네

뒷소리: 어하넘자 어하

요령: 땡그랑 땡그랑 땡그랑 땡그랑

앞소리: 인생부득 항소년은 풍월 중의 명담이라

뒷소리: 어하넘자 어하

요령: 땡그랑 땡그랑 땡그랑 땡그랑

앞소리: 삼천갑자 동방삭은 자생후생 초문이요

뒷소리: 어하넘자 어하

요령: 땡그랑 땡그랑 땡그랑 땡그랑

앞소리: 팔백년을 사는 팽조 고문금문 또 있는가

뒷소리: 어하넘자 어하

(달구지를 하면서)

요령: 땡그랑 땡그랑 땡그랑 땡그랑

앞소리: 어허 다래 여보시오 역군님네 가만가만 다져주소

뒷소리: 어허 다래

요령: 땡그랑 땡그랑 땡그랑 땡그랑

앞소리: 자손봉이 비쳤으니 자손창생할 것이요

뒷소리: 어허 다래

요령: 땡그랑 땡그랑 땡그랑 땡그랑
앞소리: 노적봉이 비쳤으니 거부장자 날 자리요
뒷소리: 어허 다래

요령: 땡그랑 땡그랑 땡그랑 땡그랑
앞소리: 문필봉이 솟았으니 천하문장 날 자리라
뒷소리: 어허 다래

요령: 땡그랑 땡그랑 땡그랑 땡그랑
앞소리: 이 뫼 성분 다 되었소 성토제를 준비하소
뒷소리: 어허 다래

※ 1992년 5월 4일 하오 2시. 주민들의 소개로 장 씨를 찾아갔다. 그는 한사코 자신이 없다며 사양했다. 이 지방에서는 요령잽이를 '수본'이라고 하며 상두꾼은 24명이다. 회다지 노래는 독특하다. 1쾌에서 5쾌까지 다섯 차례를 다지는데 1쾌에 6~12명이 동원된다. 뒷소리가 독특하여 관심을 끈다. 때에 따라서는 '어허 달공'이라고 하기도 한다.

덕산면편 德山面篇

제공자의 주소와 성명
주소: 충청북도 제천군 덕산면 신현리 2구 1474번지
성명: 신종득辛宗得, 71세, 농업

(상여를 들어 올리면서)

요령: 땡그랑 땡그랑 땡그랑 땡그랑

앞소리: ----------(요령을 계속 울린다)

뒷소리: ------------

요령: 땡그랑 땡그랑 땡그랑 땡그랑

앞소리: 오호 오하 에헤이 오호

뒷소리: 오호 오하 에헤이 오호

요령: 땡그랑 땡그랑 땡그랑 땡그랑

앞소리: 어화 세상 사람들아 내 말 잠시 들어보소

뒷소리: 오호 오하 에헤이 오호

요령: 땡그랑 땡그랑 땡그랑 땡그랑

앞소리: 슬프고도 슬프도다 어찌하여 슬프든고

뒷소리: 오호 오하 에헤이 오호

요령: 땡그랑 땡그랑 땡그랑 땡그랑

앞소리: 이 세월이 견고한 줄 태산같이 바랐더니

뒷소리: 오호 오하 에헤이 오호

요령: 땡그랑 땡그랑 땡그랑 땡그랑

앞소리: 백년광음 못 다 가서 백발 되니 슬프도다

뒷소리: 오호 오하 에헤이 오호

요령: 땡그랑 땡그랑 땡그랑 땡그랑

앞소리: 부귀빈천 다 버리고 이 몸 늙어서 더욱 설다

뒷소리: 오호 오하 에헤이 오호

요령: 땡그랑 땡그랑 땡그랑 땡그랑

앞소리: 늙거들랑은 병이 없고 병 없거든 죽지마소

뒷소리: 오호 오하 에헤이 오호

(상여를 메고 떠나면서)

요령: 땡그랑 땡그랑 땡그랑 땡그랑

앞소리: 한두 번 병이 들어 수수세월이 속절없다

뒷소리: 오호 오하 에헤이 오호

요령: 땡그랑 땡그랑 땡그랑 땡그랑

앞소리: 유정할 적에 화초들은 명년 삼월이면 붉어지고

뒷소리: 오호 오하 에헤이 오호

요령: 땡그랑 땡그랑 땡그랑 땡그랑

앞소리: 맑고 밝은 저 명월은 달마다 돌건마는

뒷소리: 오호 오하 에헤이 오호

요령: 땡그랑 땡그랑 땡그랑 땡그랑

앞소리: 유수와 같이 지나간 세월 섬광처럼 빠르도다

뒷소리: 오호 오하 에헤이 오호

요령: 땡그랑 땡그랑 땡그랑 땡그랑

앞소리: 초야 재미 중생들은 의논할 바가 아니로다

뒷소리: 오호 오하 에헤이 오호

요령: 땡그랑 땡그랑 땡그랑 땡그랑

앞소리: 동원도리 편시춘은 어이 그리 쉬이 가노

뒷소리: 오호 오하 에헤이 오호

요령: 땡그랑 땡그랑 땡그랑 땡그랑
앞소리: 청중 인생 지켜보니 슬픈 마음이 절로 난다
뒷소리: 오호 오하 에헤이 오호

요령: 땡그랑 땡그랑 땡그랑 땡그랑
앞소리: 소년의 좋던 풍채 모든 것이 백발이라
뒷소리: 오호 오하 에헤이 오호

요령: 땡그랑 땡그랑 땡그랑 땡그랑
앞소리: 이리저리 하여본들 오는 백발을 금할소냐
뒷소리: 오호 오하 에헤이 오호

(발걸음을 재촉하면서)
요령: 땡그랑 땡그랑 땡그랑 땡그랑
앞소리: 어허이 어호 무정하여 늙은 인생 언제 다시 소년 되리
뒷소리: 어허이 어호

요령: 땡그랑 땡그랑 땡그랑 땡그랑
앞소리: 부운같은 이 세상에 초로같은 우리 인생
뒷소리: 어허이 어호

요령: 땡그랑 땡그랑 땡그랑 땡그랑
앞소리: 물 위에 거품이요 방죽 위에 부평이라
뒷소리: 어허이 어호

요령: 땡그랑 땡그랑 땡그랑 땡그랑

앞소리: 배고픈 것을 참아가며 아껴두고 못 먹다가

뒷소리: 어허이 어호

요령: 땡그랑 땡그랑 땡그랑 땡그랑

앞소리: 일조에 병이 들면 팔진미도 쓸데없다

뒷소리: 어허이 어호

(달구지를 하면서)

요령: 땡그랑 땡그랑 땡그랑 땡그랑

앞소리: 에헤 달고 이 뫼 쓰고 삼우 만에 육조판서 나기요

뒷소리: 에헤 달고

요령: 땡그랑 땡그랑 땡그랑 땡그랑

앞소리: 이 뫼 쓰고 삼일 만에 산령정기 내리기요

뒷소리: 에헤 달고

요령: 땡그랑 땡그랑 땡그랑 땡그랑

앞소리: 무덤 앞에 섰는 남기 상사목이 될 것이요

뒷소리: 에헤 달고

요령: 땡그랑 땡그랑 땡그랑 땡그랑

앞소리: 무덤 앞에 섰는 돌은 망주석이 될 것이라

뒷소리: 에헤 달고

요령: 땡그랑 땡그랑 땡그랑 땡그랑

앞소리: 여보시오 군정님네 가만 살짝 다궈 주소

뒷소리: 에헤 달고

※ 1992년 5월 6일 하오 3시. 수산면에서부터 그의 소문이 자자했다. 농촌에 사람이 없는데 마침 노인 한 분이 지게를 지고 나왔다. 그분이 바로 내가 찾는 신 씨였다. 그는 자손들에게 목소리를 남겨 주려고 녹음했다며 들려주었다. 백발가였다. 젊었을 적에는 곧잘 불렀지만 지금은 죄다 잊어먹고 목청도 갈라졌다며 쓸쓸한 표정을 지었다. 앞으로 20년은 더 살겠다고 했더니 금세 얼굴빛이 환해졌다.

진천군편鎭川郡篇

진천군은 충청북도 서북부에 위치한다. 서로는 충남 연기군과 이웃하며 북으로는 경기도 안성군과 접경한다. 고구려 영토였을 때는 금물노군今勿奴郡이었다. 신라에 예속해서는 만노군萬弩郡이라고 했다. 고려조에 들어와서는 진주鎭州라고 했다. 1413년(태종13)에 이르러서야 비로소 진천鎭川이란 이름을 얻었다. 1895년에 군으로 승격되어 오늘에 이른다. 옛말에 '생거진천生居鎭川'이란 말이 있듯이 진천은 경승이 아름답고 인심이 순후해서 살기 좋은 고장이다.

진천읍 고정리에는 진천향교가 있다. 태조 때 창건했다고 전해오지만 신빙성은 없다. 가까운 거리에 있는 숭렬사는 이상설을 모신 사당이다. 이상설은 1907년에 해아에서 만국평화회의가 열렸을 때 고종의 밀사로 파견되었으나 뜻을 이루지 못하고 1917년 47세를 일기로 세상을 떴다. 읍내의 삼수초등학교 정문 앞에는 이영남장군현충비가 서 있다. 벽암리 도당산 중복에는 김유신 장군을 모신 길상사가 있다. 사당은 흥무전이다. 뜰에는 흥무대왕신성비와 길상사중건사적비가 서 있다. 안쪽에는 김유신장군사적비가 있다. 도당산을 감은 산성이 도당산성이다. 총 길이 823.5미터다. 도당산의 반대쪽에 벽오사가 있다. 병자호란 때 청군을 만노성에서 막아낸 류창국을 모신 사당이다. 연곡리로 가면 백비가 나온다. 진천군이 가지고 있는 유일한 국가문화재다. 정교한 고려시대의 작품으로 높이 3.6미터다. 백비는 마치 역사의 행간처럼 하얗다. 가까운 거리 농가의 뒤뜰에는 삼층석탑이 서 있다. 암석 위에는 석불이 앉아 있다. 상계리에는 김유신 장군의 생가 유허지가 있다. 뒷산은 태령산, 일명 길상산이다. 유허지에는 육당 최남

선이 쓴 사적비가 서 있다. 태령산 정상에는 태령산성이 있으며 성 안에는 김유신의 태를 묻었다는 태실지가 있다. 신정리에는 용화사가 있다. 경내에는 걸미산의 미륵불이 서 있다. 용화사는 720년에 창건된 사찰이다. 석불입상은 키가 7미터나 되는 보살입상으로 볼에는 보조개가 표현되었다. 진송리로 가면 식파정이 나온다. 김득곤이 선조 때 이곳에 정자를 세워 유연자약했던 곳이다. 김득신의 정기와 편액이 돋보인다. 최근에 저수지가 생겼다. 기둥 밑에서 물결이 촐랑거려 식파정이란 명칭이 더욱 어울린다. 산척리로 가면 이상설생가유허지가 나온다. 옆에는 충혼탑이 솟아있다. 이상설은 이준, 이위종과 함께 해아의 만국평화회의에 참석하여 우리나라의 억울함을 호소하려 하였으나 뜻을 이루지 못했다. 소련에서 망명생활을 했다. 읍내리에는 성공회가 있다. 성당이 전통적 한식 고건물이다. 성공회 건물에 사용한 목재는 압록강 뗏목으로 내려온 백두산 목재라고 한다.

이월면 노원리의 신헌고가는 1850년에 건립한 집이다. 현재 ㄱ자형의 안채만 남아있다. 신헌은 병인양요 이후 외교관으로 활약한 분이다. 가까운 거리에 노은영당이 있다. 신잡의 영정을 봉안한 사당이다. 신잡은 신립 장군의 형으로, 호는 독송재, 본향은 평산이다. 영당 안에는 부친 신화국의 묘지명과 선생의 관모 등이 소장돼 있다. 노은영당 주위 일대가 노도래지다. 삼용리 뒤 야산은 백제토기도요지다. 덕산면 산수리에도 도요지가 있다. 사곡리로 가면 용비가 있다. 두 마리의 용이 양쪽으로 머리를 내밀고 있는 독특한 비석이다. 사헌부 지평을 추증 받은 이즙의 묘전비다. 또 용화사가 있다. 용화사에는 고려시대 석불입상이 있다. 관모를 쓰고 양 손에 팔찌를 끼고 있는 것이 특색이다. 사곡리라도 사지마을 뒷산 정상 께에는 넓이 7미터, 높이 2.7미터의 장수굴이 있다. 삼국사기에 나오는 중악의 석굴로 본다. 이 동굴에서 김유신 장군이 수도했다고 전해 온다. 석굴의 왼쪽 암벽에는 거대한 마애여래입상이 있다. 높이 7.5미터의 대형 마애불이다.

덕산면 기전리 틈이실에는 이영남 장군의 묘소가 있다. 부인 나주정씨와의 합폄이다. 묘전비가 있고 좌측에 애마의 용마총이 있다. 노량해전에서

충무공이 전사하자 의불가독생義不可獨生이라 하여 적선을 뒤쫓아 독전하다가 이마에 유탄을 맞고 순국했다. 당년 33세 때였다. 산수리에는 성림사지 석조여래입상이 있다. 광배까지 하나의 돌로 만든 불상이다. 고려시대 작품이다.

문백면으로 가면 봉죽리 어은마을 산기슭에 송강사가 있다. 왼쪽으로 산자락을 돌아가면 송강 정철의 묘소가 나온다. 당초에 경기도 고양군에 모셨는데 1665년에 송시열이 묘지를 잡고 후손 정포가 이장하였다. 옥성리 파재길 산기슭 밭머리에는 석불과 석탑이 있었다. 최근에 도굴범이 훔쳐가 버렸다고 한다. 마을 앞 도로변 구릉 뒤에는 의병장한봉수항일의거비가 서 있다. 한봉수는 시위대의 한 분으로 진천을 무대로 항일투쟁을 벌인 의사다. 영구리에는 영수암이 있다. 918년에 증통국사가 초창한 고찰이다. 영수암에는 괘불이 소장돼 있다. 영취산회상도이다. 길이가 8.75미터나 되는 국내 최대형 탱화라고 한다. 평사리에는 남지의 묘소와 신도비가 있다. 신도비는 남구만이 썼다. 묘소는 전방후원의 형태로 부인 전의이씨와의 합장이다. 남지는 문종 때 좌의정까지 오른 정치가다. 구곡리에는 농다리가 있다. 세금천 위에 놓인, 고려시대 무신 임연이 가설했다는 역사적인 다리다. 현재 길이 93미터다. 구곡마을에는 최근에 세운 장렬공 임연장군숭모비가 서 있고 산기슭에는 장렬사가 있다. 임연은 몽고병이 쳐들어왔을 때 진천에서 의병을 일으켜 몽고병을 무찌른 것이 계기가 되어 나라에 등용되었다. 권신 최의를 주살하여 왕권 회복에 공을 세웠다. 장원리 월호마을에는 망북정이 있다. 인조 때 한성좌윤을 지낸 김대현이 창건한 정자다. 사양리 사미마을로 가면 사양영당과 신도비가 있다. 1726년에 건립했다. 이공승의 영정을 봉안하고 있다. 고려 명종 때의 현신으로 이곳으로 낙향하여 후학 양성에 힘썼다.

안승면 광혜원리의 광흥사에는 석불좌상이 모셔 있다. 통일신라시대의 석불로 당초에 농업협동조합 도로변에 서 있던 것을 옮겨 온 것이다. 신월리로 가면 정인옹주와 홍우경 부마의 묘소가 있다. 쌍분이다. 정인옹주는

선조의 딸이다. 마을 안에는 홍우경과 정인옹주의 부조묘가 있다.

초평면 용정리에는 쌍오사가 있다. 안에는 이시발신도비가 서 있다. 마을 앞 평지에 이시발의 묘소가 있다. 여흥민씨와의 합폄이다. 이시발은 임진왜란과 이몽학 난에 공을 세웠다. 남한산성에서 감역 일을 하다가 타계했다. 호는 쌍오, 시호는 충익이다. 금곡리에는 지산서원지가 있다. 뒤쪽 암벽에는 '옥천병玉川屛'이라 새긴 암각문이 있다. 지산서원은 영의정을 지낸 명곡 최석정을 추모하기 위해 1722년에 창건되었다. 암각문은 명곡의 친필이다. 용정리 부창마을을 가면 산모퉁이에 용정사지 마애불입상이 나온다. 830년에 암각한 것이다. 용기리 수의마을에는 금성대군의 사당이 있다. 1740년에 창건되었다. 금성대군은 세종대왕의 여섯째 왕자 이유다. 금성대군은 단종복위운동을 도모하다가 사사 당했다. 영조 때 신원되어 정민이란 시호가 내려졌다.

덕산면편德山面篇

> **제공자의 주소와 성명**
> 주소: 충청북도 진천군 덕산면 용몽리 산 12번지
> 성명: 이병선李丙先, 46세, 농업

(상여를 들어 올리면서)

요령: 땡그랑 땡그랑 땡그랑 땡그랑

앞소리: ------------(요령만 계속 울린다)

뒷소리: ------------

요령: 땡그랑 땡그랑 땡그랑 땡그랑

앞소리: 어허 허하 어허이 어하

뒷소리: 어허 허하 어허이 어하

요령: 땡그랑 땡그랑 땡그랑 땡그랑
앞소리: 동네방네 하직하고 일가친척 하직하네
뒷소리: 어허 허하 어허이 어하

요령: 땡그랑 땡그랑 땡그랑 땡그랑
앞소리: 날짐승도 쉬어 넘는 심산험로를 어이 갈거나
뒷소리: 어허 허하 어허이 어하

요령: 땡그랑 땡그랑 땡그랑 땡그랑
앞소리: 우리 같은 초로인생 한 번 아차 죽어지면
뒷소리: 어허 허하 어허이 어하

요령: 땡그랑 땡그랑 땡그랑 땡그랑
앞소리: 다시 오기 어려워라 다시 오기 어려워라
뒷소리: 어허 허하 어허이 어하

요령: 땡그랑 땡그랑 땡그랑 땡그랑
앞소리: 삼산은 반락 청천외 하고 이수는 중분 백로주로다.
뒷소리: 어허 허하 어허이 어하

(상여를 메고 떠나면서)
요령: 땡그랑 땡그랑 땡그랑 땡그랑
앞소리: 통곡재배 하직을 하고 북망산으로 떠나가세
뒷소리: 어허 허하 어허이 어하

요령: 땡그랑 땡그랑 땡그랑 땡그랑
앞소리: 삼천갑자 동방삭은 삼천갑자를 살았는데
뒷소리: 어허 허하 어허이 어하

요령: 땡그랑 땡그랑 땡그랑 땡그랑
앞소리: 한 백년을 못 다 살고 황천길이 웬말인가
뒷소리: 어허 허하 어허이 어하

요령: 땡그랑 땡그랑 땡그랑 땡그랑
앞소리: 만고영웅 진시황도 여산추초에 잠들었고
뒷소리: 어허 허하 어허이 어하

요령: 땡그랑 땡그랑 땡그랑 땡그랑
앞소리: 글 잘하는 이태백도 기경상천 하여 있고
뒷소리: 어허 허하 어허이 어하

요령: 땡그랑 땡그랑 땡그랑 땡그랑
앞소리: 천하명장 초패왕도 오강월야에 흔적 없네
뒷소리: 어허 허하 어허이 어하

요령: 땡그랑 땡그랑 땡그랑 땡그랑
앞소리: 영웅인들 늙지 않고 호걸인들 죽지 않을까
뒷소리: 어허 허하 어허이 어하

요령: 땡그랑 땡그랑 땡그랑 땡그랑
앞소리: 하물며 우리 같은 초로인생이야 칠십도 많은 셈이라
뒷소리: 어허 허하 어허이 어하

요령: 땡그랑 땡그랑 땡그랑 땡그랑

앞소리: 일사 일생이 공한 것을 어찌하여 면할손가

뒷소리: 어허 허하 어허이 어하

(발걸음을 재촉하면서)

요령: 땡그랑 땡그랑 땡그랑 땡그랑

앞소리: 어 헝 부운 같은 이 세상에

뒷소리: 어 헝

요령: 땡그랑 땡그랑 땡그랑 땡그랑

앞소리: 초로 같은 우리 인생

뒷소리: 어 헝

요령: 땡그랑 땡그랑 땡그랑 땡그랑

앞소리: 찾아왔소 찾아왔소

뒷소리: 어 헝

요령: 땡그랑 땡그랑 땡그랑 땡그랑

앞소리: 명당을 찾아 여기 왔소

뒷소리: 어 헝

요령: 땡그랑 땡그랑 땡그랑 땡그랑

앞소리: 오늘 저녁 산골짝의

뒷소리: 어 헝

요령: 땡그랑 땡그랑 땡그랑 땡그랑

앞소리: 숲 속으로 잠자러 왔소

뒷소리: 어 형

(달구지를 하면서)

요령: 땡그랑 땡그랑 땡그랑 땡그랑

앞소리: 어허야 달기요 산지조종은 곤륜산이요

뒷소리: 어허야 달기요

요령: 땡그랑 땡그랑 땡그랑 땡그랑

앞소리: 수지조종은 황하수라

뒷소리: 어허야 달기요

요령: 땡그랑 땡그랑 땡그랑 땡그랑

앞소리: 백두산이 주산이요

뒷소리: 어허야 달기요

요령: 땡그랑 땡그랑 땡그랑 땡그랑

앞소리: 한라산이 진산이라

뒷소리: 어허야 달기요

요령: 땡그랑 땡그랑 땡그랑 땡그랑

앞소리: 천하 명지가 여기로구나

뒷소리: 어허야 달기요

※ 1991년 3월 20일 하오 2시. 서너 차례 전화를 하여 가까스로 만났다. 노래는 제공받지 못하고 간신히 내용만을 얻을 수 있었다. 이 지방에서는 상여놀이를 '대돋움'이라 하며 상두꾼은 '행여꾼'이라고 한다. 어른이 생존 시에만 하직인사를 하는 것이 특색이며 운구할 때는 '톱질이요'라고 한다.

만승면편萬升面篇

제공자의 주소와 성명

주소: 충청북도 진천군 만승면 광혜원리 148번지

성명: 오기환吳基煥, 51세, 농업

(상여를 들어 올리면서)

요령: 땡그랑 땡그랑 땡그랑 땡그랑

앞소리: ------------(요령만 계속 울린다)

뒷소리: ------------

요령: 땡그랑 땡그랑 땡그랑 땡그랑

앞소리: 어호 어하 에헤이 어호

뒷소리: 어호 어하 에헤이 어호

요령: 땡그랑 땡그랑 땡그랑 땡그랑

앞소리: 구 사당에 허배하고 영결종천 나는 가네

뒷소리: 어호 어하 에헤이 어호

요령: 땡그랑 땡그랑 땡그랑 땡그랑

앞소리: 천지만물 생길 적에 사람 나고 글을 지을 제

뒷소리: 어호 어하 에헤이 어호

요령: 땡그랑 땡그랑 땡그랑 땡그랑

앞소리: 날 생 자를 내었거든 죽을 사 자를 왜 냈던고

뒷소리: 어호 어하 에헤이 어호

요령: 땡그랑 땡그랑 땡그랑 땡그랑

앞소리: 북망산천이 머다더니 문턱 밑이 북망이구나

뒷소리: 어호 어하 에헤이 어호

요령: 땡그랑 땡그랑 땡그랑 땡그랑

앞소리: 형제지간이 좋다지만 어느 형제 대신 가나

뒷소리: 어호 어하 에헤이 어호

(상여를 메고 떠나면서)

요령: 땡그랑 땡그랑 땡그랑 땡그랑

앞소리: 영이기가 하였으니 가야할 곳은 유택이요

뒷소리: 어호 어하 에헤이 어호

요령: 땡그랑 땡그랑 땡그랑 땡그랑

앞소리: 영결종천 하였으니 내가 갈 곳은 숲 속이라

뒷소리: 어호 어하 에헤이 어호

요령: 땡그랑 땡그랑 땡그랑 땡그랑

앞소리: 한 모롱이 돌아가니 난데없는 비가 오고

뒷소리: 어호 어하 에헤이 어호

요령: 땡그랑 땡그랑 땡그랑 땡그랑

앞소리: 두 모롱이 돌아가니 난데없는 눈이 오네

뒷소리: 어호 어하 에헤이 어호

요령: 땡그랑 땡그랑 땡그랑 땡그랑

앞소리: 세 모롱이 돌아서니 곡성소리 들려오고

뒷소리: 어호 어하 에헤이 어호

요령: 땡그랑 땡그랑 땡그랑 땡그랑
앞소리: 네 모롱이 돌아서니 상보소리가 진동하네
뒷소리: 어호 어하 에헤이 어호

요령: 땡그랑 땡그랑 땡그랑 땡그랑
앞소리: 여보시오 행역꾼들 이내 말을 들어보소
뒷소리: 어호 어하 에헤이 어호

요령: 땡그랑 땡그랑 땡그랑 땡그랑
앞소리: 높은 곳은 깎아 내고 낮은 곳은 메워 놓세
뒷소리: 어호 어하 에헤이 어호

(발걸음을 재촉하면서)
요령: 땡그랑 땡그랑 땡그랑 땡그랑
앞소리: 어홍 어하 만승천자 한무제도 죽어지면 그만인데
뒷소리: 어홍 어하

요령: 땡그랑 땡그랑 땡그랑 땡그랑
앞소리: 우리같은 초로인생 살았어도 별 것 있나
뒷소리: 어홍 어하

요령: 땡그랑 땡그랑 땡그랑 땡그랑
앞소리: 목조선을 타자 하니 나무배는 썩어 있고
뒷소리: 어홍 어하

요령: 땡그랑 땡그랑 땡그랑 땡그랑

앞소리: 철조선을 타자 하니 무쇠배는 갈앉는다

뒷소리: 어홍 어하

요령: 땡그랑 땡그랑 땡그랑 땡그랑

앞소리: 가자 가자 어서 가자 저승길로 어서나 가자

뒷소리: 어홍 어하

(달구지를 하면서)

요령: 땡그랑 땡그랑 땡그랑 땡그랑

앞소리: 에헤라 달공 천하명당이 어디메뇨

뒷소리: 에헤라 달공

요령: 땡그랑 땡그랑 땡그랑 땡그랑

앞소리: 천하명당이 여기로다

뒷소리: 에헤라 달공

요령: 땡그랑 땡그랑 땡그랑 땡그랑

앞소리: 좌측에서 학이 놀고

뒷소리: 에헤라 달공

요령: 땡그랑 땡그랑 땡그랑 땡그랑

앞소리: 우측에서 범이 노니

뒷소리: 에헤라 달공

요령: 땡그랑 땡그랑 땡그랑 땡그랑

앞소리: 천하명당이 여기로다

뒷소리: 에헤라 달공

※ 1991년 3월 21일 하오 8시. 오 씨의 집은 광혜원이지만 진천읍에서 양지기업 건설현장에서 일하고 있다. 낮에는 여가를 얻지 못하기 때문에 밤에 찾아갔다. 오 씨 혼자서 건설 현장을 지키고 있었다. 많은 시간 대화할 수 있어서 좋았다.

이월면편梨月面篇

> **제공자의 주소와 성명**
> 주소: 충청북도 진천군 이월면 노은리(노곡) 970번지
> 성명: 이종환李鍾煥, 59세, 농업

(상여를 들어 올리면서)
요령: 땡그랑 땡그랑 땡그랑 땡그랑
앞소리: 우여 우여 우여 (3, 4회)
뒷소리: 우여 우여 우여 (3, 4회)

요령: 땡그랑 땡그랑 땡그랑 땡그랑
앞소리: 오호 호하 에헤이 어호
뒷소리: 오호 호하 에헤이 어호

요령: 땡그랑 땡그랑 땡그랑 땡그랑
앞소리: 고래등같은 집을 두고 인제 가면 언제 오나
뒷소리: 오호 호하 에헤이 어호

요령: 땡그랑 땡그랑 땡그랑 땡그랑

앞소리: 명년 요때 춘삼월에 꽃이 피면 다시 오마

뒷소리: 오호 호하 에헤이 어호

요령: 땡그랑 땡그랑 땡그랑 땡그랑

앞소리: 편작이를 불러다가 늙는 병을 고처 볼까

뒷소리: 오호 호하 에헤이 어호

요령: 땡그랑 땡그랑 땡그랑 땡그랑

앞소리: 염라대왕께 소지하여 늙지 말게 빌어 볼까

뒷소리: 오호 호하 에헤이 어호

요령: 땡그랑 땡그랑 땡그랑 땡그랑

앞소리: 만고제왕 후비들도 영영 이 길 가고 마네

뒷소리: 오호 호하 에헤이 어호

(상어를 메고 떠나면서)

요령: 땡그랑 땡그랑 땡그랑 땡그랑

앞소리: 잘 있거라 잘들 살아라 나는 간다 나는 간다

뒷소리: 오호 호하 에헤이 어호

요령: 땡그랑 땡그랑 땡그랑 땡그랑

앞소리: 어머니한테 잘 하고 네 누이에게도 잘 하거라

뒷소리: 오호 호하 에헤이 어호

요령: 땡그랑 땡그랑 땡그랑 땡그랑

앞소리: 내가 죽어서 무덤에 가도 어느 누가 대신 가랴

뒷소리: 오호 호하 에헤이 어호

요령: 땡그랑 땡그랑 땡그랑 땡그랑

앞소리: 동기간이 많다 한들 나 죽어지면 그만이라

뒷소리: 오호 호하 에헤이 어호

요령: 땡그랑 땡그랑 땡그랑 땡그랑

앞소리: 못 가겠네 못 가겠네 내가 죽어서 못 가겠네

뒷소리: 오호 호하 에헤이 어호

요령: 땡그랑 땡그랑 땡그랑 땡그랑

앞소리: 만승천자 진시황은 불사약을 구하려고

뒷소리: 오호 호하 에헤이 어호

요령: 땡그랑 땡그랑 땡그랑 땡그랑

앞소리: 동남동녀 오백인을 삼신산에 보냈건만

뒷소리: 오호 호하 에헤이 어호

요령: 땡그랑 땡그랑 땡그랑 땡그랑

앞소리: 불사약을 못 구해서 여산추초 누워있네

뒷소리: 오호 호하 에헤이 어호

요령: 땡그랑 땡그랑 땡그랑 땡그랑

앞소리: 연화대로 간다더니 화장장터가 웬일이며

뒷소리: 오호 호하 에헤이 어호

요령: 땡그랑 땡그랑 땡그랑 땡그랑

앞소리: 명당 찾아 간다더니 공동묘지 기중이라

뒷소리: 오호 호하 에헤이 어호

(발걸음을 재촉하면서)

요령: 땡그랑 땡그랑 땡그랑 땡그랑

앞소리: 오호 오호 오호 오호 가세 가세 어서 가세 한 걸음 더 떠서 어서 가세

뒷소리: 오호 오호 오호 오호

요령: 땡그랑 땡그랑 땡그랑 땡그랑

앞소리: 놀고 가는 건 좋다마는 하관시간 늦어서 안 되겠소

뒷소리: 오호 오호 오호 오호

요령: 땡그랑 땡그랑 땡그랑 땡그랑

앞소리: 샛별같이 밝던 눈이 반장님이 되었으며

뒷소리: 오호 오호 오호 오호

요령: 땡그랑 땡그랑 땡그랑 땡그랑

앞소리: 거울같이 밝은 귀가 절벽강산이 되는구나

뒷소리: 오호 오호 오호 오호

요령: 땡그랑 땡그랑 땡그랑 땡그랑

앞소리: 마소 마소 그리들 마소 백발 괄시 그리들 마소

뒷소리: 오호 오호 오호 오호

(달구지를 하면서)

요령: 땡그랑 땡그랑 땡그랑 땡그랑

앞소리: 에헤 달기오 속리산 정기 뚝 떨어져서 계룡산이 솟았구나

뒷소리: 에헤 달기오

요령: 땡그랑 땡그랑 땡그랑 땡그랑

앞소리: 계룡산 정기 뚝 떨어져서 칠갑산이 생겼구나

뒷소리: 에헤 달기오

요령: 땡그랑 땡그랑 땡그랑 땡그랑

앞소리: 칠갑산 정기 뚝 떨어져서 성주산이 생겼구나

뒷소리: 에헤 달기오

요령: 땡그랑 땡그랑 땡그랑 땡그랑

앞소리: 성주산 정기 뚝 떨어져서 오서산이 생겼구나

뒷소리: 에헤 달기오

※ 1991년 3월 17일 오전 11시. 나는 노은리에 있는 노은영당을 찾아보고 이어서 그 마을에 사는 이 씨를 만났다. 그는 논에서 일하고 있었다. 그는 농부이면서 한식 고건축 기술을 갖고 있는 분이었다. 이곳에서는 상두꾼을 '상대꾼'이라고 한다.

청주시淸州市 · 청원군편淸原郡篇

　청주시와 청원군은 충청북도 중심부에 위치하고 서쪽으로 충청남도와 접경하고 있다. 백제 때는 상당현上黨縣 또는 낭비성娘臂城이라고 했다. 통일신라 때는 서원경을 두었다. 959년에 '청주淸州'란 이름을 얻었다. 1895년에 군이 되었고 1908년에 도청이 충주에서 청주로 이전되어 도청소재지가 되었다. 1946년에 청주부가 되고 기타 지역은 청원군이 되었다.

　청주시 남문로에는 용두사지철당간이 솟아 있다. 청주시 한복판, 이곳이 옛날 용두사 절터였다. 당간 높이는 12.70미터다. 962년에 세웠다. 남문로 1가에는 망선루가 있다. 고려시대 청주관아의 하나로 당초에는 취경루였다. 한명회가 망선루라는 현판을 걸었다고 한다. 청주 지방에서는 가장 오래된 건축물이다. 중앙공원 입구에는 충청병마절도사영이 서 있다. 2층누각이다. 1731년에 조성된 건물이다. 중앙공원 중심부에 압각수 기념물이 서 있다. 은행나무 천년수다. 1390년에 이색, 이종학, 이숭인, 권근 등이 아무 죄 없이 감옥에 갇혔다. 갑자기 큰 홍수가 져 옥사가 유실되었다. 그분들이 이 은행나무에 올라가 죽음을 면했다는 고사가 있다. 담장 가에는 조헌전장기적비가 서 있다. 임진왜란 때 조헌이 영규대사와 합세하여 청주성을 탈환한 공적을 기린 전첩비다. 옆에는 최근에 세운 영규대사승첩비도 서 있다. 후문께에는 반 토막이 난 대원군의 척화비가 서 있다. 용전동의 논 가운데에 석인상이 서 있다. 순치명석불입상이 정명이다. 순치는 1652년에 해당한다. 용정동이라도 이정골 산기슭에는 신항서원이 있다. 1570년에 창건하고 1660년에 사액되었다. 대원군 때 훼철되어 복원했다. 이색, 이이 등 9현을 모시고 있어 일명 구현사라고 한다. 사적비는 송시열이 찬했

다. 용암동에는 보살사가 있다. 청주 관내에서는 제1급의 고찰이다. 통일
신라 때 초창되었다. 극락보전은 조선 초기 건물이다. 오층석탑은 조선초
기의 우수한 탑이라는 평을 받는다. 극락보전 안에는 석조이존병립여래입
상이 모셔 있다. 괘불은 대형 탱화로 1649년에 조성되었다. 당대 불화의 대
표작이다. 산성동에는 상당산성이 있다. 산성 둘레는 약 4킬로 동서남 3문
이 있다. 1716년에 석축했다. 명암동에는 연담공 묘소가 있다. 연담은 곽예
의 호다. 선생은 고려 말의 문신이다. 대성동으로 가면 청주향교가 나온다.
조선 초기에 건립되었는데 1683년에 다시 이언욱 현감이 현 위치로 옮겼
다. 탑동에는 오층석탑이 곽모 씨 안뜰에 서 있다. 일제 때 일인들이 탑 속
의 유물을 빼갔다. 또 탑동양관이 있다. 1907년에서 1932년 사이에 건립된
6동의 서양 건축물이다. 운천동에는 유명한 흥덕사지가 있다. 택지 공사를
하던 중 초석 등이 발견되어 흥덕사지임이 밝혀졌다. 1985년의 일이다. 여
기서 불조직지심체요절을 인쇄했다. 이는 1371년(우왕3)이다. 이는 독일 구
텐베르크가 인쇄한 '세계심판(1440년)'보다도 63년이나 앞선다. 세계에서 가
장 오래된 금속활자본이다. 신불동 뒷산에는 백제 고분군이 있다. 사직 1동
에는 용화사가 있다. 법당에는 석불입상군이 모셔 있다. 본래 무심천 강변
에 방치돼 있던 것을 1901년에 엄비의 현몽으로 용화사로 옮겼다. 이 칠존
석불은 고려시대에 조성한 것으로 높이 1.4미터에서 5.5미터의 대불도 있
다. 우암동 용암사에는 비로자나불좌상이 있다. 청주대학 경내에 들어있는
사찰이다. 불상은 한데에 좌정하고 있다. 통일신라 말기의 작품이다. 북문
로 1가에는 청주동헌이 있다. 청원군청 본관 뒤다. 영조 때는 근민헌이었
다. 1867년에 이덕수 목사가 중건하고 청녕헌 현판을 달았다. 수동에는 성
공회 성당이 있다. 1935년에 세웠다. 한옥의 구조로 양식을 가미한 건축물
이다. 표충사는 일명 삼충사로 이인좌의 난에 순국한 병마사 이봉상, 영장
남연년, 비장 홍림의 충절을 기리기 위해 1731년에 세운 사우다. 수의동으
로 가면 송상현을 모시는 충렬사와 묘소가 있다. 1592년 임진왜란 때 동래
부사였던 선생은 순국했다. 묘역은 묵방산 중턱에 있고 부인의 묘소는 아

래쪽에 따로 있다. 신도비는 기슭에 서 있다. 높이 2.80미터다. 1659년에 세웠다. 모충동에는 모충사가 있다. 모충사 앞에는 갑오전망장군기념비가 서 있다. 정하동을 가면 마애비로자나불좌상이 있다. 고려 초기 9세기경에 유행한 마애불의 걸작이다. 운동동에는 청주한씨 조상의 제단비가 있다. 단 한 자를 읽을 수 없는 오래된 비다.

오창면 능소리 용수맥이란 마을에는 충정영당이 있다. 마천목 장군을 모신 사당이다. 마천목은 장흥군으로 봉군되었으며 시호는 충정, 본향은 장흥이다. 탑리 탑골에는 비로자나불이 밭머리 한데에 앉아 있다. 고려 초기 작품으로 좌고 90센티미터다. 괴정리 탑산골에도 석조여래입상이 있다. 밭가에 서 있다. 통일신라 말기 작품이다. 키는 2.22미터다. 창리 한적골에도 석조보살입상이 서 있다. 1매의 판석에 부조한 것으로 일종의 마애불이다. 보발이 너무 커서 파마머리를 한 현대 여성 같다. 키는 1.57미터다. 고려시대 작품이다. 1975년에 얼굴을 다시 부조했다.

남이면 서당리에는 안심사가 있다. 775년에 진표율사가 창건한 고찰이다. 대웅전은 1626년에 송암대사가 중창했다. 괘불은 1652년에 제작되었다. 4.68×7.56미터의 대형 탱화다. 부도탑 앞에는 세존사리탑비가 서 있다. 775년에 진표율사가 세존사리를 봉안한 것으로 전한다. 영산전은 1613년에 초창했다. 상발리에는 양절마을이 있다. 움집 속에 6구의 소형 불상이 있다. 모두 머리가 없는 꼬마 불상이다. 조각 솜씨는 수준급이다. 탑골 양절의 유물이다. 가좌리에는 약사여래좌상이 논가에 좌정하고 있다. 유려한 불상으로 좌고 97센티미터다. 고려 초기의 작품이다. 문동리로 가면 동화사가 나온다. 속칭 남수원절이다. 창건연대는 문헌에 없다. 뜰에는 삼층석탑이 있다.

문의면은 옛날 문의현 고을이다. 문의향교는 1666년에 건립되었다. 초창연대는 미상이다. 양성산 기슭에서 1687년에 현 위치로 이건했다. 향교 옆에는 문산관이 있다. 거대한 규모의 객사다. 1666년에 건립되었다. 대청댐의 수몰지역에서 이곳으로 옮겼다. 문덕리로 가면 구룡산 기슭에 삼한고

찰로 이름난 월리사가 나온다. 제1급의 사찰이다. 신라 무열왕 때 의상조사가 창건하고 성불했다 한다. 월리사사적비에는 1657년에 원학대사가 중턱에 있던 신흥사를 이곳으로 옮겨 세웠다고 적고 있다. 대웅전은 조선 중기의 건축양식이다.

현도면 중척리에는 지선당이 있다. 1614년에 오명립이 건립한 정자다. 송시열과 권상하가 쓴 편액이 돋보인다. 우록리 영당마을에는 하연을 모신 문효영당이 있다. 타진당이라고도 한다. 1708년에 창건되었는데 하연과 정경부인 성산이씨 영정을 봉안했다. 학석리로 가면 유명한 현암사가 나온다. 406년에 청원대사와 선경대사가 창건한 고찰이다. 용화전 안에는 석조여래좌상이 모셔 있는데 절에서는 미륵불이라고 한다.

북이면 금암리에는 손병희생가유허지가 있다. 비문은 조지훈이 썼다. 손병희 탄생 1백주년에 비를 세웠다. 내추리 쟁공마을에는 문숙영당이 있다. 육진을 개척한 윤관 장군을 모신 사당이다. 영당에는 문무복 차림의 전신상 영정이 봉안돼 있다. 영하리로 가면 홍복사 사지가 나온다. 사지에는 석가여래좌상, 석조여래입상, 인왕상 2구, 신장상, 모전석탑 등이 있었다. 20년 전에 마을 어른들이 팔아먹었다고 한다. 고려시대는 아주 대사찰이었다고 한다. 대율리에는 최명길의 묘소와 신도비가 있다. 신도비는 남구만이 썼다. 높이 4.2미터의 대형 비다. 최명길은 병자호란 때 주화파의 총수였다. 그는 영의정을 역임하고 완성부원군으로 봉군되었다.

북일면 비중리에는 석조일광삼존불상과 석조여래입상이 있다. 선돌거리란 데다. 삼국시대 석조삼존불상은 희귀해서 아주 귀중한 자료다. 옆에 서 있는 석불입상 역시 삼국시대 유물임이 분명하다.

초정으로 가면 광천수 초정약수가 나온다. 1444년에 세종대왕이 이곳에 납시어 두 달 간이나 안질을 요양했다. 세조도 피부 질환으로 이곳에 들렀다. 초정영천이 세종대왕의 요양처다. 매봉산 기슭 원통리에는 죽림영당이 있다. 영당에는 을축갑회도와 죽림갑계문서가 소장돼 있다. 인조 때 청주고을의 을축생들의 갑계 그림이다. 주성리에는 이색을 모신 주성영당이 있

다. 1710년에 이붕이 창건했다. 외평리로 가면 기봉영당이 나온다. 오평리는 최근에 청주시로 편입되어 오장동이 됐다. 기봉영당은 청주비행장이 생기면서 이곳으로 옮겼다. 1854년에 최영 장군의 영정을 봉안하고 있다.

미원면 옥화리에는 옥화서원 만경정, 추월정이 있다. 경승이 뛰어나 송시열 선생이 이곳에 유한 기록이 있다. 운룡리에는 운룡사가 있다. 초라한 사찰로 석조여래좌상을 모시고 있다. 가양리 수락으로 가면 수락영당이 나온다. 1898년에 진천군 양호사에 모셨던 계림부원군 이제현의 영정을 이곳으로 옮겨온 것이다.

낭성면 귀래리에는 신채호 영당과 묘소가 있다. 선생은 항일투쟁의 선구자요 민족사관을 확립시킨 애국지사다. 선생은 조선상고사와 조선사연구초 등 불후의 명작을 남겼다. 무성리 태봉말에는 영조태실비가 있다. 당초에 태봉산 정상에 있었는데 일본인이 태항을 약취하기 위해 파괴하여 골짜기에 굴러 있던 것을 이곳에 옮겨 세웠다. 관정리 묵정마을에는 묵정영당이 있다. 신숙주의 영정을 모신 사우다. 1888년에 세웠다. 우측 지맥에는 신중암신도비가 있다. 이수의 용의 조각은 가히 신품이라고 할 수 있다. 1619년에 세웠다. 심희수가 짓고 이산뢰가 썼다.

가덕면 병암리 화림산 기슭에 화림사가 있다. 법당 안에는 석조여래좌상이 안치돼 있다. 같은 마을에 검암서원이 있다. 사당은 충효사다. 1694년에 창건되었다. 대원군 때 훼철되었으나 1958년에 복원했다. 조헌을 주벽으로 11위를 봉안한다. 상야리로 가면 백족사가 나온다. 조선 초에 개창했다. 당시에는 심진암이었으나 산명을 따서 사명을 바꿨다. 같은 상야리 반대쪽에는 미륵사가 있다. 석조미륵보살이 모셔 있다. 안면 손상이 심하다. 고려 광종 때 창건했다는 구전이 있다. 인차리에는 신숙주 영정을 모신 구봉영당이 있다. 보한재 영정은 원본으로 1455년에 좌익공신으로 녹봉이 되면서 그린 영정이다. 오사모를 쓰고 녹포단령 차림으로 의자에 앉은 전신상 8분 옆얼굴이다. 인차리에는 독립 운동가 신영호의 고가도 있다. 1881년에 건립되었다. 지금 안채만 남아 있다. 계산리로 가면 오층석탑이 있다. 고려조

의 사찰이 남기고 간 장엄한 탑이다. 높이 7미터다.

옥산면 덕산리에는 정수충 영당이 있다. 1455년에 정수충이 세조를 도운 공으로 좌익공신에 녹봉이 되면서 그린 영정이다. 머지않은 거리에 강감찬 장군을 모시는 현충사와 묘소가 있다. 강감찬은 고려 명장으로 거란 소배압이 흥화진을 침략했을 때 대파하고 회군하는 적을 귀주에서 섬멸한 장군이다. 그간 묘소를 잃었는데 1963년에 이곳에서 묘지석이 발견되었다. 그 자리에 사우를 짓고 봉분을 조성했다.

※ 청주시와 청원군은 2014. 7. 1.에 통합 청주시가 되었다.

청주시편淸州市篇

제공자의 주소와 성명
주소: 충청북도 청주시 율량동 8-3번지
성명: 류인백柳寅伯, 55세, 상업

(상여를 들어 올리면서)
요령: 땡그랑 땡그랑 땡그랑 땡그랑
앞소리: 으여 으여 으여 (3, 4회)
뒷소리: 으여 으여 으여 (3, 4회)

요령: 땡그랑 땡그랑 땡그랑 땡그랑
앞소리: 어허 어하 에헤 어하
뒷소리: 어허 어하 에헤 어하

요령: 땡그랑 땡그랑 땡그랑 땡그랑

앞소리: 간다 간다 나는 가네 황천길로 나는 가네

뒷소리: 어허 어하 에헤 어하

요령: 땡그랑 땡그랑 땡그랑 땡그랑

앞소리: 이 문중에서 잘 살려고 온갖에 정성을 다했건만

뒷소리: 어허 어하 에헤 어하

요령: 땡그랑 땡그랑 땡그랑 땡그랑

앞소리: 오늘 내가 마지막으로 떠나가니 웬 말이냐

뒷소리: 어허 어하 에헤 어하

요령: 땡그랑 땡그랑 땡그랑 땡그랑

앞소리: 한번 가면 못 올 이 길 원통해서 못 가겠네

뒷소리: 어허 어하 에헤 어하

요령: 땡그랑 땡그랑 땡그랑 땡그랑

앞소리: 못 다 먹고 못 다 입고 못 다 살고 나는 간다

뒷소리: 어허 어하 에헤 어하

(상여를 메고 떠나면서)

요령: 땡그랑 땡그랑 땡그랑 땡그랑

앞소리: 마지막으로 떠나는 이 몸 복인에 재배나 받아보세

뒷소리: 어허 어하 에헤 어하

요령: 땡그랑 땡그랑 땡그랑 땡그랑

앞소리: 실낱같은 가는 몸에 태산같은 병이 들어

뒷소리: 어허 어하 에헤 어하

요령: 땡그랑 땡그랑 땡그랑 땡그랑

앞소리: 일몸 백약이 무효 되니 할 수 없이 나는 가네

뒷소리: 어허 어하 에헤 어하

요령: 땡그랑 땡그랑 땡그랑 땡그랑

앞소리: 일가친척이 많다 한들 어느 일가 대신 가며

뒷소리: 어허 어하 에헤 어하

요령: 땡그랑 땡그랑 땡그랑 땡그랑

앞소리: 친구 벗이 있다 해도 어느 친구 동행하랴

뒷소리: 어허 어하 에헤 어하

요령: 땡그랑 땡그랑 땡그랑 땡그랑

앞소리: 명사십리 해당화야 꽃 진다고 서러마라

뒷소리: 어허 어하 에헤 어하

요령: 땡그랑 땡그랑 땡그랑 땡그랑

앞소리: 명년삼월 봄이 오면 너는 다시 피련마는

뒷소리: 어허 어하 에헤 어하

요령: 땡그랑 땡그랑 땡그랑 땡그랑

앞소리: 우리 인생 한 번 가면 움이 나나 싹이 트나

뒷소리: 어허 어하 에헤 어하

요령: 땡그랑 땡그랑 땡그랑 땡그랑

앞소리: 여보시오 군정님들 이내 말씀 들어보소

뒷소리: 어허 어하 에헤 어하

요령: 땡그랑 땡그랑 땡그랑 땡그랑

앞소리: 내 죽음도 단명하고 하관시도 늦어지니

뒷소리: 어허 어하 에헤 어하

요령: 땡그랑 땡그랑 땡그랑 땡그랑

앞소리: 어서 가세 빨리 가세 하관시나 대어주세

뒷소리: 어허 어하 에헤 어하

(발걸음을 재촉하면서) 잦은바리

요령: 땡그랑 땡그랑 땡그랑 땡그랑

앞소리: 인생 칠십 산다 해도 걱정 근심 다 제하면

뒷소리: 어허 어하 에헤 어하

요령: 땡그랑 땡그랑 땡그랑 땡그랑

앞소리: 단 사십을 못 다 살고 원통하게 가는 인생

뒷소리: 어허 어하 에헤 어하

요령: 땡그랑 땡그랑 땡그랑 땡그랑

앞소리: 저승길이 멀다더니 대문 밖이 저승일세

뒷소리: 어허 어하 에헤 어하

요령: 땡그랑 땡그랑 땡그랑 땡그랑

앞소리: 삼천갑자 동방삭도 죽어지면 허사인데

뒷소리: 어허 어하 에헤 어하

요령: 땡그랑 땡그랑 땡그랑 땡그랑

앞소리: 천하일색 양귀비도 죽어지면 그만일세

뒷소리: 어허 어하 에헤 어하

요령: 땡그랑 땡그랑 땡그랑 땡그랑
앞소리: 우리같은 서민이야 한 번 가면 그만일세
뒷소리: 어허 어하 에헤 어하

요령: 땡그랑 땡그랑 땡그랑 땡그랑
앞소리: 마지막으로 떠나는 인생 편안하게나 모셔주오
뒷소리: 어허 어하 에헤 어하

(달구지를 하면서)
요령: 땡그랑 땡그랑 땡그랑 땡그랑
앞소리: 에헤 달기오 상당산 명기가 뚝 떨어져서 어딘지 간 곳을 나 몰랐더니
뒷소리: 에헤 달기오

요령: 땡그랑 땡그랑 땡그랑 땡그랑
앞소리: 이 명당 이 자리에 와 똘똘 뭉쳤구나
뒷소리: 에헤 달기오

요령: 땡그랑 땡그랑 땡그랑 땡그랑
앞소리: 우청룡 저 능선은 자손 능선이고
뒷소리: 에헤 달기오

요령: 땡그랑 땡그랑 땡그랑 땡그랑
앞소리: 좌청룡 이 능선은 재산 능선이라
뒷소리: 에헤 달기오

요령: 땡그랑 땡그랑 땡그랑 땡그랑

앞소리: 산지조종은 곤륜산이요 수지조종은 황하수라

뒷소리: 에헤 달기오

요령: 땡그랑 땡그랑 땡그랑 땡그랑

앞소리: 땅 속에 잡놈은 두더지이고 물 속에 잡놈은 뱀장어라

뒷소리: 에헤 달기오

요령: 땡그랑 땡그랑 땡그랑 땡그랑

앞소리: 산개수정한 이곳에 정착하여 영원히 무궁하여라

뒷소리: 에헤 달기오

요령: 땡그랑 땡그랑 땡그랑 땡그랑

앞소리: 고인에 명복이나 빌고 빌어 줍시다

뒷소리: 에헤 달기오

※ 1991년 10월 19일 하오 2시. 북일면 원통리 매봉산 기슭, 죽림영당에 소장돼 있는 을
 축갑회도를 보고 막 돌아오는 길이었다. 때마침 그 마을에 상사가 나있었다. 멀리
 류 씨가 초대되어 앞소리를 메겼다. 편자는 류 씨와 함께 버스를 타고 청주로 돌아오
 면서 그에게 신신 당부했다. 위 만가는 류 씨가 손수 작성하여 우송해 준 만가다.

북일면편北─面篇

제공자의 주소와 성명
주소: 충청북도 청원군 북일면 비상리 215번지
성명: 변태규卞泰圭, 82세, 농업

(대돋움을 하면서)

요령: 땡그랑 땡그랑 땡그랑 땡그랑

앞소리: 유희 유희 유희야 에헤이 유희야

뒷소리: 유희 유희 유희야 에헤이 유희야

요령: 땡그랑 땡그랑 땡그랑 땡그랑

앞소리: 세상천지 만물 중에 사람밖에 또 있는가

뒷소리: 유희 유희 유희야 에헤이 유희야

요령: 땡그랑 땡그랑 땡그랑 땡그랑

앞소리: 아버님 전 뼈를 빌고 어머님 전 살을 타서

뒷소리: 유희 유희 유희야 에헤이 유희야

요령: 땡그랑 땡그랑 땡그랑 땡그랑

앞소리: 이 세상에 태어나서 부모은공 못 다 갚고

뒷소리: 유희 유희 유희야 에헤이 유희야

요령: 땡그랑 땡그랑 땡그랑 땡그랑

앞소리: 어제 오늘 성턴 몸이 저녁나절에 병이 드니

뒷소리: 유희 유희 유희야 에헤이 유희야

요령: 땡그랑 땡그랑 땡그랑 땡그랑

앞소리: 나는 가네 북망산천 잘 있거라 고향산천

뒷소리: 유희 유희 유희야 에헤이 유희야

(상여를 들어 올리면서)

요령: 땡그랑 땡그랑 땡그랑 땡그랑

앞소리: 우여 우여 우여 우여 우여 (5, 6회)

뒷소리: 우여 우여 우여 우여 우여 (5, 6회)

요령: 땡그랑 땡그랑 땡그랑 땡그랑

앞소리: 오호 오하 에헤이 오하

뒷소리: 오호 오하 에헤이 오하

요령: 땡그랑 땡그랑 땡그랑 땡그랑

앞소리: 북망산천이 머다더니 대문 밖이 북망일세

뒷소리: 오호 오하 에헤이 오하

요령: 땡그랑 땡그랑 땡그랑 땡그랑

앞소리: 내가 가면 아주 가며 아주 간들 잊을소냐

뒷소리: 오호 오하 에헤이 오하

요령: 땡그랑 땡그랑 땡그랑 땡그랑

앞소리: 개문허니 만복래요 소지허니 황금출이라

뒷소리: 오호 오하 에헤이 오하

요령: 땡그랑 땡그랑 땡그랑 땡그랑

앞소리: 고대광실 높이 짓고 태평성대 누려보세

뒷소리: 오호 오하 에헤이 오하

(상여를 메고 떠나면서)

요령: 땡그랑 땡그랑 땡그랑 땡그랑

앞소리: 못 가겠네 못 가겠네 차마 서러워서 못 가겠네

뒷소리: 오호 오하 에헤이 오하

요령: 땡그랑 땡그랑 땡그랑 땡그랑

앞소리: 꽃도 졌다 다시 피고 잎도 졌다 다시 피는데

뒷소리: 오호 오하 에헤이 오하

요령: 땡그랑 땡그랑 땡그랑 땡그랑

앞소리: 우리 인생 한 번 가면 영영 다시 못 하느니

뒷소리: 오호 오하 에헤이 오하

요령: 땡그랑 땡그랑 땡그랑 땡그랑

앞소리: 인생부득 항소년은 풍월 중의 명담이라

뒷소리: 오호 오하 에헤이 오하

요령: 땡그랑 땡그랑 땡그랑 땡그랑

앞소리: 부귀문장 쓸데없다 황천객을 면할소냐

뒷소리: 오호 오하 에헤이 오하

요령: 땡그랑 땡그랑 땡그랑 땡그랑

앞소리: 원수백발 돌아오니 없던 망녕 절로 나니

뒷소리: 오호 오하 에헤이 오하

요령: 땡그랑 땡그랑 땡그랑 땡그랑

앞소리: 눈 어둡고 귀 먹어서 망녕들었다 흉을 보네

뒷소리: 오호 오하 에헤이 오하

(발걸음을 재촉하면서) 잦은소리

요령: 땡그랑 땡그랑 땡그랑 땡그랑

앞소리: 어서 가자 빨리 가자 하관시간 대어가자

뒷소리: 오호 오하 에헤이 오하

요령: 땡그랑 땡그랑 땡그랑 땡그랑
앞소리: 늙거들랑 병이 없고 병 없거들랑 죽지를 마소
뒷소리: 오호 오하 에헤이 오하

요령: 땡그랑 땡그랑 땡그랑 땡그랑
앞소리: 유수같이 가는 세월 섬광처럼 빠르도다
뒷소리: 오호 오하 에헤이 오하

요령: 땡그랑 땡그랑 땡그랑 땡그랑
앞소리: 오늘 저녁 산골짝의 잔솔밭에 잠자러 가세
뒷소리: 오호 오하 에헤이 오하

(달구지를 하면서)
요령: 땡그랑 땡그랑 땡그랑 땡그랑
앞소리: 에헤 달기요 국태민안 시화연풍 이씨 한양 등극 시에
뒷소리: 에헤 달기요

요령: 땡그랑 땡그랑 땡그랑 땡그랑
앞소리: 삼각산이 주산 되고 남산이 안산이라
뒷소리: 에헤 달기요

요령: 땡그랑 땡그랑 땡그랑 땡그랑
앞소리: 충청도라 명승지기 속리산이 명산이라
뒷소리: 에헤 달기요

요령: 땡그랑 땡그랑 땡그랑 땡그랑

앞소리: 천추만세 살아가고 태평성세 누립시다

뒷소리: 에헤 달기요

※ 1992년 4월 22일 하오 5시. 청주에 비행기가 뜨고 앉는 활주로 예정지가 용케도 비상리와 비하리란다. 뜨는 곳에 비상리, 내려앉는 곳에 비하리 마을이 있다. 옛 어른들이 어떻게 그걸 알고 마을 이름을 그렇게 지었을까 신비롭다. 그 비상리에서 위 만가를 채록했다. 특히 출상 전야에 대돋움 때의 뒷소리가 기묘하다. 호남, 호서 지방에서 처음 만나는 이색적인 내용이다.

북이면편北二面篇

제공자의 주소와 성명
주소: 충청북도 청원군 북이면 화하리 세말 25번지
성명: 이종휘李鍾輝, 65세, 농업

(상여를 들어 올리면서)

요령: 땡그랑 땡그랑 땡그랑 땡그랑

앞소리: 우여 우여 우여 우여 우여 (5, 6회)

뒷소리: 우여 우여 우여 우여 우여 (5, 6회)

요령: 땡그랑 땡그랑 땡그랑 땡그랑

앞소리: 에헤 헤헤야 오호호호 오호아

뒷소리: 에헤 헤헤야 오호호호 오호아

요령: 땡그랑 땡그랑 땡그랑 땡그랑

앞소리: 세상천지 좋은 사람은 부모님밖에는 없건마는

뒷소리: 에헤 헤헤야 오호호호 오호아

요령: 땡그랑 땡그랑 땡그랑 땡그랑

앞소리: 낭군 그려 설운 마음 어이 진정들 하오리까

뒷소리: 에헤 헤헤야 오호호호 오호아

요령: 땡그랑 땡그랑 땡그랑 땡그랑

앞소리: 울울창창 임하촌에 무월삼경 처량쿠나

뒷소리: 에헤 헤헤야 오호호호 오호아

요령: 땡그랑 땡그랑 땡그랑 땡그랑

앞소리: 심심산천 가을초목 바람결에 쓸쓸하네

뒷소리: 에헤 헤헤야 오호호호 오호아

(상여를 메고 떠나면서)

요령: 땡그랑 땡그랑 땡그랑 땡그랑

앞소리: 잘 있거라 잘 있거라 고향산천아 잘 있거라

뒷소리: 에헤 헤헤야 오호호호 오호아

요령: 땡그랑 땡그랑 땡그랑 땡그랑

앞소리: 새벽 종달새 지지울 제 계명산천에 달이 진다

뒷소리: 에헤 헤헤야 오호호호 오호아

요령: 땡그랑 땡그랑 땡그랑 땡그랑

앞소리: 이내 마음 풀어내어 수심가를 부르리라

뒷소리: 에헤 헤헤야 오호호호 오호아

요령: 땡그랑 땡그랑 땡그랑 땡그랑

앞소리: 월락오제 상만천이요 장풍어화에 대수면이라

뒷소리: 에헤 헤헤야 오호호호 오호아

요령: 땡그랑 땡그랑 땡그랑 땡그랑

앞소리: 내가 죽으면 꽃이 되고 네가 죽으면 나비 되리

뒷소리: 에헤 헤헤야 오호호호 오호아

요령: 땡그랑 땡그랑 땡그랑 땡그랑

앞소리: 노고지리 쉰길 뜬다고 떠난 봄이 다시 오랴

뒷소리: 에헤 헤헤야 오호호호 오호아

요령: 땡그랑 땡그랑 땡그랑 땡그랑

앞소리: 산천초목은 젊어만 가고 우리 인생은 늙어가네

뒷소리: 에헤 헤헤야 오호호호 오호아

요령: 땡그랑 땡그랑 땡그랑 땡그랑

앞소리: 낮은 곳은 논을 풀고 높은 데는 밭을 내세

뒷소리: 에헤 헤헤야 오호호호 오호아

(발걸음을 재촉하면서)

요령: 땡그랑 땡그랑 땡그랑 땡그랑

앞소리: 오호 오호아 어찌 갈꼬 어찌 갈꼬 북망산천 머나먼 길

뒷소리: 오호 오호아

요령: 땡그랑 땡그랑 땡그랑 땡그랑

앞소리: 명정공포 앞세우고 북망산천 가자 허니

뒷소리: 오호 오호아

요령: 땡그랑 땡그랑 땡그랑 땡그랑
앞소리: 초로같은 이내 몸이 부초같이 사라지네
뒷소리: 오호 오호아

요령: 땡그랑 땡그랑 땡그랑 땡그랑
앞소리: 황천이란 어디메냐 다시 올 길 전혀 없네
뒷소리: 오호 오호아

요령: 땡그랑 땡그랑 땡그랑 땡그랑
앞소리: 구곡간장 흐르는 물 무주고혼 애달퍼라
뒷소리: 오호 오호아

(달구지를 하면서)
요령: 땡그랑 땡그랑 땡그랑 땡그랑
앞소리: 에헤 달기오 청산에다 집을 짓고 송죽으로 울을 삼아
뒷소리: 에헤 달기오

요령: 땡그랑 땡그랑 땡그랑 땡그랑
앞소리: 백양으로 정자 삼고 뗏장으로 이불 삼아
뒷소리: 에헤 달기오

요령: 땡그랑 땡그랑 땡그랑 땡그랑
앞소리: 구름 안개 깊은 곳에 열손가락 옆에 놓고
뒷소리: 에헤 달기오

요령: 땡그랑 땡그랑 땡그랑 땡그랑

앞소리: 자는 듯이 누웠으니 남가일몽 티끌이라

뒷소리: 에헤 달기오

요령: 땡그랑 땡그랑 땡그랑 땡그랑

앞소리: 이 유택에 편히 잠들어 극락세계로 가옵소서

뒷소리: 에헤 달기오

※ 1992년 4월 22일 하오 1시. 화하리는 3백호가 넘는 대촌이었다. 슬레이트 지붕의 한 촌이어서 그렇지 어지간한 현대식 건물이라면 읍이라도 될 만한 마을이었다. 이 씨는 북이면 일대에서는 제1인자다. 정말 잘했던 사람은 고인이 되었다고 한다. 이 지방에서는 상여놀이(대돋움)가 지금도 성행해서 온밤 내내 빈 상여를 메고 친척집을 찾아다니는데 상여의 방문을 받은 집은 술, 담배를 대접하고 돈 봉투를 걸어야 한단다. 그게 관습이라고 했다.

미원면편米院面篇

> **제공자의 주소와 성명**
> 주소: 충청북도 청원군 미원면 미원리 229번지
> 성명: 조병덕趙炳德, 67세, 농업

(상여를 들어 올리면서)

요령: 땡그랑 땡그랑 땡그랑 땡그랑

앞소리: 우여 우여 우여 우여 우여 (5, 6회)

뒷소리: 우여 우여 우여 우여 우여 (5, 6회)

요령: 땡그랑 땡그랑 땡그랑 땡그랑

앞소리: 어허 허하 에헤이 호하

뒷소리: 어허 허하 에헤이 호하

요령: 땡그랑 땡그랑 땡그랑 땡그랑

앞소리: 천지천지 분한 후에 삼남화상이 일어나니

뒷소리: 어허 허하 에헤이 호하

요령: 땡그랑 땡그랑 땡그랑 땡그랑

앞소리: 천지현황 개탁 후에 일월영책 되었어라

뒷소리: 어허 허하 에헤이 호하

요령: 땡그랑 땡그랑 땡그랑 땡그랑

앞소리: 한양 가신 우리 님은 꽃이 피면 오신다더니

뒷소리: 어허 허하 에헤이 호하

요령: 땡그랑 땡그랑 땡그랑 땡그랑

앞소리: 잎이 지고 눈이 와도 돌아올 날 기약 없네

뒷소리: 어허 허하 에헤이 호하

요령: 땡그랑 땡그랑 땡그랑 땡그랑

앞소리: 이제 가면 언제 와요 오시는 날이나 일러주오

뒷소리: 어허 허하 에헤이 호하

(상여를 메고 떠나면서)

요령: 땡그랑 땡그랑 땡그랑 땡그랑

앞소리:

뒷소리: 어허 허하 에헤이 호하

요령: 땡그랑 땡그랑 땡그랑 땡그랑

앞소리: 간다 간다 나는 간다 북망산천 나는 간다

뒷소리: 어허 허하 에헤이 호하

요령: 땡그랑 땡그랑 땡그랑 땡그랑

앞소리: 한국 단풍 가을철은 만물성실 추절이요

뒷소리: 어허 허하 에헤이 호하

요령: 땡그랑 땡그랑 땡그랑 땡그랑

앞소리: 백설분분 은세계는 만물폐장 동절이라

뒷소리: 어허 허하 에헤이 호하

요령: 땡그랑 땡그랑 땡그랑 땡그랑

앞소리: 가련하고 불쌍하다 만단설화 못 다 하고

뒷소리: 어허 허하 에헤이 호하

요령: 땡그랑 땡그랑 땡그랑 땡그랑

앞소리: 저승사자 재촉하니 혼비백산 나 죽겠네

뒷소리: 어허 허하 에헤이 호하

요령: 땡그랑 땡그랑 땡그랑 땡그랑

앞소리: 일직사자 손을 끌고 월직사자 등을 밀며

뒷소리: 어허 허하 에헤이 호하

요령: 땡그랑 땡그랑 땡그랑 땡그랑

앞소리: 성화같이 호령하니 어느 장사 거역할손가

뒷소리: 어허 허하 에헤이 호하

요령: 땡그랑 땡그랑 땡그랑 땡그랑

앞소리: 가세 가세 어서 가세 황천길로 어서 가세

뒷소리: 어허 허하 에헤이 호하

〈발걸음을 재촉하면서〉

요령: 땡그랑 땡그랑 땡그랑 땡그랑

앞소리: 어허 허하 인생 한 번 죽어지면 만수장림이 허사로다

뒷소리: 어허 허하

요령: 땡그랑 땡그랑 땡그랑 땡그랑

앞소리: 명정공포 운아삽전 좌측에다 세워 놓고

뒷소리: 어허 허하

요령: 땡그랑 땡그랑 땡그랑 땡그랑

앞소리: 나는 가네 나는 가네 저승길을 닦아가네

뒷소리: 어허 허하

요령: 땡그랑 땡그랑 땡그랑 땡그랑

앞소리: 못 가겠네 못 가겠네 차마 서러워서 못 가겠네

뒷소리: 어허 허하

요령: 땡그랑 땡그랑 땡그랑 땡그랑

앞소리: 처량하다 상부소리 황천길에 사무치네

뒷소리: 어허 허하

〈달구지를 하면서〉

요령: 땡그랑 땡그랑 땡그랑 땡그랑

앞소리: 에헤 달기호 삼각산 명기가 어디로 갔나 했더니 계룡산 남맥에 가
만히 살짝 들어왔네

뒷소리: 에헤 달기호

요령: 땡그랑 땡그랑 땡그랑 땡그랑

앞소리: 계룡산 명기가 어디로 갔나 했더니 속리산 남맥에 가만히 살짝 들
어왔네

뒷소리: 에헤 달기호

요령: 땡그랑 땡그랑 땡그랑 땡그랑

앞소리: 속리산 명기가 어디로 갔나 했더니 공명산 남맥에 가만히 살짝 들
어왔네

뒷소리: 에헤 달기호

※ 1992년 4월 24일 오전 12시. 이웃 문의면에서 조 씨의 성화를 듣고 찾아갔다. 과연
그의 성음이 좋고 구성지게 넘어갔다. 지금은 시골에도 영구차를 쓰는 경우가 많아져
상여가 점점 모습을 감춰간다. 그는 조상이 물려준 전통이 사라지면서 세상이 이리 황
량해졌다고 쓸쓸해했다.

오창면편梧倉面篇 Ⅰ

제공자의 주소와 성명

주소: 충청북도 청원군 오창면 신평리 2구 23번지

성명: 김세탄金世誕, 63세, 농업

(상여를 들어 올리면서)

요령: 땡그랑 땡그랑 땡그랑 땡그랑

앞소리: 우여 우여 우여 우여 우여 (5, 6회)

뒷소리: 우여 우여 우여 우여 우여 (5, 6회)

요령: 땡그랑 땡그랑 땡그랑 땡그랑

앞소리: 어허허하 에헤이 에하

뒷소리: 어허허하 에헤이 에하

요령: 땡그랑 땡그랑 땡그랑 땡그랑

앞소리: 가네 가네 나는 가네 인제 가면 언제 와요

뒷소리: 어허허하 에헤이 에하

요령: 땡그랑 땡그랑 땡그랑 땡그랑

앞소리: 초로같은 인생살이 이슬과 같이 사라지네

뒷소리: 어허허하 에헤이 에하

요령: 땡그랑 땡그랑 땡그랑 땡그랑

앞소리: 명사십리 해당화야 꽃 진다고 서러마라

뒷소리: 어허허하 에헤이 에하

요령: 땡그랑 땡그랑 땡그랑 땡그랑

앞소리: 명년 춘삼월 봄이 오면 네 꽃 다시 피련마는

뒷소리: 어허허하 에헤이 에하

요령: 땡그랑 땡그랑 땡그랑 땡그랑

앞소리: 우리 인생은 죽어지면 움이 돋나 싹이 나나

뒷소리: 어허허하 에헤이 에하

(상여를 메고 떠나면서)

요령: 땡그랑 땡그랑 땡그랑 땡그랑

앞소리: 잘 살아라 잘 살아라 너희 형제들 잘 살아라

뒷소리: 어허허하 에헤이 에하

요령: 땡그랑 땡그랑 땡그랑 땡그랑

앞소리: 인생이란 한 번 가면 다시 오지 못하니라

뒷소리: 어허허하 에헤이 에하

요령: 땡그랑 땡그랑 땡그랑 땡그랑

앞소리: 우러러 보니 만학천봉 죽어다보니 각진 장판

뒷소리: 어허허하 에헤이 에하

요령: 땡그랑 땡그랑 땡그랑 땡그랑

앞소리: 네 귀퉁이에 풍경 달고 얼기덩덩기덩 살아보세

뒷소리: 어허허하 에헤이 에하

요령: 땡그랑 땡그랑 땡그랑 땡그랑

앞소리: 홍단 이불을 후루루 피고 팔자 한 번 좋을시고

뒷소리: 어허허하 에헤이 에하

요령: 땡그랑 땡그랑 땡그랑 땡그랑

앞소리: 칠산 바다의 농어 떼는 나랏님의 진상이요

뒷소리: 어허허하 에헤이 에하

요령: 땡그랑 땡그랑 땡그랑 땡그랑

앞소리: 연평도의 조기 떼는 부모님의 봉양일세

뒷소리: 어허허하 에헤이 에하

요령: 땡그랑 땡그랑 땡그랑 땡그랑
앞소리: 무정세월아 가지를 마라 백발홍안이 다 늙는다
뒷소리: 어허허하 에헤이 에하

(발걸음을 재촉하면서)
요령: 땡그랑 땡그랑 땡그랑 땡그랑
앞소리: 어허허하 허헝허하 바뻐 가자 빨리 가자 시간 없다 빨리 가자
뒷소리: 어허허하 허헝허하

요령: 땡그랑 땡그랑 땡그랑 땡그랑
앞소리: 상산 땅의 조자룡도 오는 백발 못 막았고
뒷소리: 어허허하 허헝허하

요령: 땡그랑 땡그랑 땡그랑 땡그랑
앞소리: 천하명장 관운장도 가는 청춘 못 잡았네
뒷소리: 어허허하 허헝허하

요령: 땡그랑 땡그랑 땡그랑 땡그랑
앞소리: 약이 없어 죽었거든 약을 보고 일어나소
뒷소리: 어허허하 허헝허하

요령: 땡그랑 땡그랑 땡그랑 땡그랑
앞소리: 임이 없어 죽었거든 임을 보고 일어나소
뒷소리: 어허허하 허헝허하

〈달구지를 하면서〉

요령: 땡그랑 땡그랑 땡그랑 땡그랑

앞소리: 에헤 달기호 삼각산 정기가 뚝 떨어져서 어디로 갔는가 했더니 충청도라 계룡산에 살짝 내려왔네

뒷소리: 에헤 달기호

요령: 땡그랑 땡그랑 땡그랑 땡그랑

앞소리: 계룡산 정기가 뚝 떨어져서 어디로 갔는가 했더니 속리산에 살짝 내려왔네

뒷소리: 에헤 달기호

요령: 땡그랑 땡그랑 땡그랑 땡그랑

앞소리: 속리산 정기가 뚝 떨어져서 어디로 갔는가 했더니 가섭산에 살짝 내려왔네

뒷소리: 에헤 달기호

요령: 땡그랑 땡그랑 땡그랑 땡그랑

앞소리: 가섭산 정기가 뚝 떨어져서 어디로 갔는가 했더니 이 댁 명당에 살짝 내려왔네

뒷소리: 에헤 달기호

※ 1992년 4월 27일 하오 4시. 마을 이장의 안내로 김 씨를 만났다. 천주교회당 뒤뜰에 앉아 만가를 채록했다. 그는 드물게 만나는 지방 국악인이었다. 농촌은 시방 못자리 조성에 바쁜데 그를 붙잡고 있는 것이 미안했다. 오창면 만가를 2편 싣는다. 같은 면이지만 두 지구의 만가가 달구지의 노래며 발걸음 재촉할 때의 뒷소리가 판이하게 다르기 때문이다.

제공자의 주소와 성명

주소: 충청북도 청원군 오창면 성산리 2구 517번지

성명: 김병근金丙根, 63세, 농업

(상여를 들어 올리면서)

요령: 땡그랑 땡그랑 땡그랑 땡그랑

앞소리: 우여 우여 우여 우여 (4, 5회)

뒷소리: 우여 우여 우여 우여 (4, 5회)

요령: 땡그랑 땡그랑 땡그랑 땡그랑

앞소리: 어허허하 에헤이 에하

뒷소리: 어허허하 에헤이 에하

요령: 땡그랑 땡그랑 땡그랑 땡그랑

앞소리: 웬일인가 웬일인가 문전공포가 웬일인가

뒷소리: 어허허하 에헤이 에하

요령: 땡그랑 땡그랑 땡그랑 땡그랑

앞소리: 영결식이 끝났으니 황천길로 떠나가세

뒷소리: 어허허하 에헤이 에하

요령: 땡그랑 땡그랑 땡그랑 땡그랑

앞소리: 인제 가면 언제 와요 오마는 날이나 일러주오

뒷소리: 어허허하 에헤이 에하

요령: 땡그랑 땡그랑 땡그랑 땡그랑

앞소리: 병풍 속에 걸린 달이 만월 되면 오시려오

뒷소리: 어허허하 에헤이 에하

요령: 땡그랑 땡그랑 땡그랑 땡그랑

앞소리: 가마솥에 삶은 개가 짖어대면 오시려오

뒷소리: 어허허하 에헤이 에하

(상여를 메고 떠나면서)

요령: 땡그랑 땡그랑 땡그랑 땡그랑

앞소리: 간다 간다 나는 간다 황천길로 나는 간다

뒷소리: 어허허하 에헤이 에하

요령: 땡그랑 땡그랑 땡그랑 땡그랑

앞소리: 황천길로 나는 간다 부디부디 잘 살아라

뒷소리: 어허허하 에헤이 에하

요령: 땡그랑 땡그랑 땡그랑 땡그랑

앞소리: 여보시오 벗님네야 이내 말을 들어보소

뒷소리: 어허허하 에헤이 에하

요령: 땡그랑 땡그랑 땡그랑 땡그랑

앞소리: 아침나절 성튼 몸이 저녁나절에 병이 들어

뒷소리: 어허허하 에헤이 에하

요령: 땡그랑 땡그랑 땡그랑 땡그랑

앞소리: 나는 가오 나는 가오 저승으로 나는 가오

뒷소리: 어허허하 에헤이 에하

요령: 땡그랑 땡그랑 땡그랑 땡그랑
앞소리: 어떤 사람 팔자 좋아 부귀영화 누리는데
뒷소리: 어허허하 에헤이 에하

요령: 땡그랑 땡그랑 땡그랑 땡그랑
앞소리: 우리 농부 어찌하여 하고한 날 땀만 흘리나
뒷소리: 어허허하 에헤이 에하

요령: 땡그랑 땡그랑 땡그랑 땡그랑
앞소리: 동지섣달 설한풍과 여름한날 굳은비에
뒷소리: 어허허하 에헤이 에하

요령: 땡그랑 땡그랑 땡그랑 땡그랑
앞소리: 외로워서 우는 혼백 누가 함께 동행하리
뒷소리: 어허허하 에헤이 에하

(발걸음을 재촉하면서)
요령: 땡그랑 땡그랑 땡그랑 땡그랑
앞소리: 어허 허하 가세 가세 어서 가세
뒷소리: 어허 허하

요령: 땡그랑 땡그랑 땡그랑 땡그랑
앞소리: 하관시간 대어가세
뒷소리: 어허 허하

요령: 땡그랑 땡그랑 땡그랑 땡그랑

앞소리: 늦어지면 아니 되네

뒷소리: 어허 허하

요령: 땡그랑 땡그랑 땡그랑 땡그랑

앞소리: 찾아 왔소 찾아 왔소

뒷소리: 어허 허하

요령: 땡그랑 땡그랑 땡그랑 땡그랑

앞소리: 명산을 찾아 여기 왔소

뒷소리: 어허 허하

요령: 땡그랑 땡그랑 땡그랑 땡그랑

앞소리: 우리 유대꾼들 애들 쓰네

뒷소리: 어허 허하

〈달구지를 하면서〉

요령: 땡그랑 땡그랑 땡그랑 땡그랑

앞소리: 어허야 달기호 삼각산 명기가 뚝 떨어져서 온디간디 없더니 인제
　　　　보니 계룡산에 내려왔구나

뒷소리: 어허야 달기호

요령: 땡그랑 땡그랑 땡그랑 땡그랑

앞소리: 계룡산 명기가 뚝 떨어져서 온디간디 없더니 인제 보니 속리산에
　　　　내려왔구나

뒷소리: 어허야 달기호

요령: 땡그랑 땡그랑 땡그랑 땡그랑

앞소리: 속리산 명기가 뚝 떨어져서 온다간디 없더니 인제 보니 가섭산에
　　　　내려왔구나

뒷소리: 어허야 달기호

요령: 땡그랑 땡그랑 땡그랑 땡그랑

앞소리: 가섭산 명기가 뚝 떨어져서 온다간디 없더니 천하대지가 여기로구나

뒷소리: 어허야 달기호

※ 1991년 10월 14일 하오 3시. 주인들이 김 씨를 소개했다. 그는 그 지방에서는 알려져
　 있는 분이다. 상두꾼은 보통 10명에서 12명까지 선다고 했다. 이 지방에서는 달구지
　 노래를 회다지 노래라고 하는데 특히 회다지 노래가 일품이었다.

문의면편 文義面篇

제공자의 주소와 성명
주소: 충청북도 청원군 문의면 미천리 3구 212번지
성명: 이창오李昌五, 72세, 농업

(상여를 들어 올리면서)

요령: 땡그랑 땡그랑 땡그랑 땡그랑

앞소리: 우여 우여 우여 우여 우여 (5, 6회)

뒷소리: 우여 우여 우여 우여 우여 (5, 6회)

요령: 땡그랑 땡그랑 땡그랑 땡그랑

앞소리: 어허 허호 에헤이 어화

뒷소리: 어허 허호 에헤이 어화

요령: 땡그랑 땡그랑 땡그랑 땡그랑
앞소리: 요보시오 두건님네 이내 말씀 들어보소
뒷소리: 어허 허호 에헤이 어화

요령: 땡그랑 땡그랑 땡그랑 땡그랑
앞소리: 세상천지 만물 중에 사람밖에 또 있는가
뒷소리: 어허 허호 에헤이 어화

요령: 땡그랑 땡그랑 땡그랑 땡그랑
앞소리: 이 세상에 나온 사람 뉘 덕으로 생겨났소
뒷소리: 어허 허호 에헤이 어화

요령: 땡그랑 땡그랑 땡그랑 땡그랑
앞소리: 하나님 전 은덕으로 아버님 전 뼈를 빌고
뒷소리: 어허 허호 에헤이 어화

요령: 땡그랑 땡그랑 땡그랑 땡그랑
앞소리: 어머님 전 살을 빌어 이 세상에 태어났소
뒷소리: 어허 허호 에헤이 어화

(상여를 메고 떠나면서)
요령: 땡그랑 땡그랑 땡그랑 땡그랑
앞소리: 어화 세상 벗님네야 이내 한 말 들어보소
뒷소리: 어허 허호 에헤이 어화

요령: 땡그랑 땡그랑 땡그랑 땡그랑

앞소리: 천석만석 높이 쌓고 병이 들면 소용없네

뒷소리: 어허 허호 에헤이 어화

요령: 땡그랑 땡그랑 땡그랑 땡그랑

앞소리: 공수래 공수거하니 산적적 월황혼이라

뒷소리: 어허 허호 에헤이 어화

요령: 땡그랑 땡그랑 땡그랑 땡그랑

앞소리: 삼천갑자 동방삭은 삼천갑자를 살았는데

뒷소리: 어허 허호 에헤이 어화

요령: 땡그랑 땡그랑 땡그랑 땡그랑

앞소리: 요내 나는 무삼 죄로 한 백년을 못 사는고

뒷소리: 어허 허호 에헤이 어화

요령: 땡그랑 땡그랑 땡그랑 땡그랑

앞소리: 산은 첩첩 추야월에 처량쿠나 이내 신세

뒷소리: 어허 허호 에헤이 어화

요령: 땡그랑 땡그랑 땡그랑 땡그랑

앞소리: 쉬이나니 한숨이요 나오느니 눈물이라

뒷소리: 어허 허호 에헤이 어화

요령: 땡그랑 땡그랑 땡그랑 땡그랑

앞소리: 북망산에 묻힌 무덤 산천초목 우거지고

뒷소리: 어허 허호 에헤이 어화

요령: 땡그랑 땡그랑 땡그랑 땡그랑

앞소리: 굽이굽이 쌓인 설움 어느 누가 풀어주리

뒷소리: 어허 허호 에헤이 어화

(발걸음을 재촉하면서)

요령: 땡그랑 땡그랑 땡그랑 땡그랑

앞소리: 어허 어화 어서 가자 바삐 가자 뉘 영이라고 지체할까

뒷소리: 어허 어화

요령: 땡그랑 땡그랑 땡그랑 땡그랑

앞소리: 구년지수 오는 비는 저 망자의 눈물이요

뒷소리: 어허 어화

요령: 땡그랑 땡그랑 땡그랑 땡그랑

앞소리: 오류동풍 부는 바람은 저 망자의 한숨이라

뒷소리: 어허 어화

요령: 땡그랑 땡그랑 땡그랑 땡그랑

앞소리: 어이 가랴 어이 가랴 북망산천 어이 가랴

뒷소리: 어허 어화

요령: 땡그랑 땡그랑 땡그랑 땡그랑

앞소리: 한 번 아차 죽어지니 세상만사 그만일세

뒷소리: 어허 어화

〈달구지를 하면서〉

요령: 땡그랑 땡그랑 땡그랑 땡그랑

앞소리: 에헤 달기호 태백산 명기가 속리산에 와서 뚝 떨어졌구나

뒷소리: 어허이 달기호

요령: 땡그랑 땡그랑 땡그랑 땡그랑

앞소리: 속리산 명기가 우암산에 와서 뚝 떨어졌구나

뒷소리: 어허이 달기호

요령: 땡그랑 땡그랑 땡그랑 땡그랑

앞소리: 우암산 명기가 봉화산에 와서 뚝 떨어졌구나

뒷소리: 어허이 달기호

요령: 땡그랑 땡그랑 땡그랑 땡그랑

앞소리: 봉화산 명기가 백마산에 와서 뚝 떨어졌구나

뒷소리: 어허이 달기호

※ 1992년 4월 23일 하오 1시. 문의면에 들어와서 선소리꾼을 수소문 하려고 말을 건넸는데 뜻밖에도 이 씨가 만기를 잘하는 분이었다. 썩 잘 한 사람은 고인이 되었다고 했다. 대떨이(상여놀이)를 할 때는 빈 상여를 메고 마을을 한 바퀴 돈다고 했다. 요령잡이는 삼베등걸이를 걸쳐 입고 두건을 쓰고 소리를 메기는 것이 특색이다.

충주시忠州市·중원군편中原郡篇

충주시와 중원군은 우리나라 중앙에 위치한 고을이다. 충주·중원 지역은 마한 영역이었고 백제 영역이었다. 396년 고구려의 남진 정책으로 이후 고구려 영토가 되었다. 그 후 백제가 간신히 수복한 지역을 신라가 빼앗아 이후 신라의 국토가 되었다. 고려가 통일하면서 충주는 중원부가 되었고 940년 충주란 이름을 얻게 되었다. 1449년 관찰사를 두어 충북 제일의 도시가 되었다. 1908년 청주로 도청이 이관되고 1956년에 시로 승격되었다.

충주시 성내동에는 중앙공원이 있다. 공원 내 청녕헌은 조선 시대 동헌이다. 1870년에 불의의 화재가 일어났다. 조병로 목사가 창룡사 법당을 뜯어내 동헌을 중창했다. 제금당 역시 조목사가 중건하여 영빈관으로 사용했던 건물이다. 앞쪽 담장 가에는 충주읍성축성사적비가 서 있다. 일명 예성사적비. 1869년에 조목사가 읍성을 개축하고 세운 기념비. 충주향교는 교현동에 있다. 1398년에 계명산 기슭에 세웠으나 임진왜란 때 불타서 1629년에 현 위치에 옮겨 세웠다. 용산동으로 가면 대원사 철불좌상이 나온다. 대웅보전 옆에 있는 자그마한 전각 안에 모셔 있다. 전체적으로 근엄한 표정이다. 단월동 하단 마을에는 단호사가 있다. 약사전에 철불좌상이 모셔 있다. 뜰 앞에는 삼층석탑이 서 있다. 도로 반대쪽에는 충렬사가 있다. 임경업 장군을 모시는 사당이다. 1726년에 호서지방 유림들이 창건했고 이듬해 사액되었다. 임경업 장군은 오랑캐와 변변한 싸움 한번 못 해 보고 김좌점의 모함에 걸려 53세의 나이에 꺾이고 말았다. 정경부인 전주이씨도 순절했다. 비각 안에는 정조의 어제달천충렬사비가 서 있다. 장군의 묘소는 풍동 뒷산에 있다. 장군의 호는 고송, 시호는 충민, 본관은 평택이

다. 창동 남한강 상류 암벽에는 마애여래불상이 있다. 높이 4미터다. 고려 초기의 거불 양식이다. 그리 수작은 못된다. 가까운 거리에 오층석탑과 석불입상이 있다. 오층석탑은 높이 3.25미터이고 석불입상은 1.44미터다. 약사여래상이다. 직동에는 금봉산 산복에 창룡사가 있다. 문무왕 때 원효대사가 창건하고 서산대사가 주석했던 명찰이다. 1870년 충주목 관아가 불타자 관아를 중창하기 위해 조목사에 의해 법당이 뜯겨지는 수난을 당했다. 막강한 목사의 권한으로 그런 일이 가능했다. 창룡사 뒤쪽에 충주산성 일명 남산성이 있다. 둘레 1.5킬로의 석성이다. 475년에 축성했다는 설이 전한다. 산 아래 석종사 뒤쪽에는 삼층석탑이 있다. 고려시대 작품으로 추정한다. 충주 서북쪽 3킬로, 남한강 상류와 속리산에서 발원하는 달천이 합류하는 지점에 대문산 탄금대가 있다. 악성우륵추모비와 노래비가 있다. 최남선이 쓴 탄금대기가 서 있다. 좀 더 가면 육각정, 탄금정이 나온다. 탄금정 아래쪽이 열두대라는 층암절벽이다. 임진왜란 때 신립 장군이 투신 순국한 현장이다. 거기에 신립장군순절비를 세웠다. 551년에 악성 우륵이 신라에 귀화하여 국원에 살면서 여기 탄금대에서 계고에게는 가야금을, 법지에게는 노래를, 만덕에게는 춤을 가르쳤다는 내용의 비석도 서 있다. 아래쪽에는 신립장군순절비각이 있고 그 우측에는 대홍사 절이 있다. 신라 진흥왕 시대에 용홍사가 섰던 절터에 세운 절이다.

가금면 탑평리에는 칠층석탑이 있다. 중앙탑이라 한다. 웅대하고 균형 잡힌 남성 탑이다. 높이 14.5미터다. 누암리에는 야산에 거대한 고분군이 산재한다. 삼국시대 석실분이다. 용정리 입석마을로 가면 삼거리에 중원고구려비가 있다. 고구려 장수왕이 5세기 후반에 남한강 상류까지 국경을 넓히고 세운 비석으로 판명되었다. 한국 유일의 고구려비다. 높이 1.44미터, 폭 55센티미터, 두께 37센티미터의 사면비다. 하구암 묘곡마을에는 석불입상이 서 있다. 높이 1.75미터다. 봉황리 내동마을 안골에는 마애불상이 있다. 햇골산 중턱이다. 바위 단면에 8구의 보살이 양각되었다. 그리 대단한 솜씨는 아니지만 삼국시대 마애불이라는 데 의미가 있다. 남쪽 외떨어져서

또 1구의 마애불이 있다. 장천리로 가면 장미산성이 나온다. 성 안에는 장미사가 있었다. 지금의 명칭은 봉학사다. 장미산성은 둘레 932미터, 유적이 완연히 남아 있다. 이 산성이 고구려의 국원성이 가능성이 높다.

금가면 하담리에는 하강서원이 있다. 선조 시대의 명신 홍이상을 모시는 사당이다. 1786년에 창건되고 대원군 때 헐려서 1964년에 복원했다. 유송리에는 김생사지가 있다. 김생이 안동 문필산에서 글씨 공부를 하고 만년에 충주로 돌아와서 이곳에 김생사를 짓고 여생을 마친 곳이다. 절 아래 한강 상류의 축대가 김생제다. 오석리로 가면 이완 장군의 부친 이수일을 모신 충훈사가 있다. 신도비는 이경여가 썼다.

엄정면 추평리 탑동마을에는 삼층석탑이 서 있다. 탑의 높이 2.3미터다. 고려 초기에 조성된 탑이다. 가춘리의 태봉산 정상에 숭선대군과 낙선대군 두 왕자의 태실비가 있다. 인조가 폐출한 조귀인의 소생이다. 태실비가 섰던 자리에 묘지가 들어서고 태실비 하나는 논바닥에 묻혀 있다. 괴동리에는 백운암이 있다. 법당 안에는 철불좌상이 모셔 있다. 12세기 고려초기의 우수작으로 평가받는다. 괴동리의 태봉산에는 경종대왕태실비가 있다. 1726년에 조성했다. 가까이에는 억정사지대지국사비가 있다. 1393년에 세운 비다. 고려 말의 고승 대지국사의 비다. 대지국사의 속명은 한찬영, 호는 미암이다. 1383년에 국사가 되었고 1390년에 여기 억정사에서 입적했다.

망성면으로 가면 지당리에 미륵불이 있다. 조선조의 작품으로 본다. 모정리 동막골에는 오갑사지 석불좌상이 있다. 어느 농가 헛간에 가부좌하고 있다. 중전리 서음마을에는 석불입상이 산기슭에 서 있다. 주민들은 미륵님이라고 부른다. 1.65미터다. 고려시대 작품으로 추정한다.

살미면 용천리에는 최함월의 고택과 함월정이 있다. 최함월의 고택에는 서재인 염선재가 있다. 함월정은 1720년에 건립한 작은 규모의 정자다. 현판은 추사가 썼다. 당초에 무릉리에 있었는데 충주댐으로 수몰되어 이곳으로 이건했다. 세성동 평촌마을에는 쌍성각이 있다. 충민공 임경업의 별묘다. 옆에 정려문은 정경부인 전주이씨열녀문이다. 부인은 장군이 처형되자

100일 만에 스스로 목숨을 끊은 열부다. 1788년에 세웠다. 수안보는 국내 제일의 온천장이다. 수안보에서는 200년 전에 주민이 발견했다고 비석을 세웠지만 고려지리지에는 이곳이 장연현으로 온천이 있다고 쓰고 있다. 탑동에는 삼층석탑이 논머리에 서 있다. 가까이에 봉불사 절이 있는데 연대 미상의 석불 1구가 서 있다. 수안보 지서에도 오층석탑이 있다. 미륵리로 가면 미륵사지가 나온다. 고려 초기에 창건된 미륵사원이라는 것 외에는 문헌이 없다. 입구에 당간지주가 누워 있고 왼쪽에는 돌 거북이 있다. 길이 6.8미터 구내 최대의 돌 거북이다. 미륵사지 오층석탑 정상에는 철간을 세웠다. 높이 6미터의 소박한 작품이다. 마의태자가 세웠다고 전한다. 미륵사지 석등은 고려시대 조성한 것으로 8각이다. 높이 2.3미터다. 매 뒤쪽의 석불입상은 10.60미터나 되는 거불이다. 5개의 돌로 구성했다. 마의태자가 덕주사에 있는 누이 덕주공주와 작별 인사를 나누고 이 석불을 조성했다고 전한다. 미륵사지 삼층석탑은 동쪽 외진 곳에 있다. 고려시대의 것으로 높이 3.3미터다. 그밖에 석구가 있다.

이류면 장성리 부연마을의 폐사지에는 석탑과 석불이 있다. 석탑은 이층 뿐이고 석불은 머리가 없다. 고려시대의 것이다. 문주리 탑동마을에는 법은사지가 있다. 사지에는 석불좌상과 삼층석탑이 있다. 시대는 미상이다. 매현에는 이승소를 모신 사당이 있다. 이승소는 조선 초기 공신으로 호는 삼탄, 본향은 양성이다.

신니면 신청리로 가면 박팽년의 사당이 나온다. 1755년에 창건된 사우다. 옆에는 박팽년 충신정문이 있다. 사육신 박팽년의 호는 취금헌, 본향은 순천이다. 내포리에는 미륵불이 있다. 용담사 경내에 있다. 3개의 암석으로 구성된 거불이다. 높이 2.9미터다 당초에 원평리에 있던 것을 이곳으로 옮겨 왔다. 원평리의 사지에는 석불입상과 삼층석탑이 있다. 521년 초창설이 전한다. 미륵불은 8각형의 갓을 쓴 거대한 석불이다. 높이 4.4미터, 머리 길이가 1미터다. 고려 초기에 유행했던 거불 양식으로 당시 대표작이라는 평가를 받는다. 대좌에는 소원석이 놓여 있다. 옆에는 삼층석탑이 있다. 1

층 탑신에 신장이 조각돼 있다. 매우 정교하다. 숭선리 숭선마을에는 숭선사지가 있다. 숭선사는 954년에 광종이 어머니 신명순성태후 유씨의 고향인 충주에 모후의 명복을 빌기 위해 창건한 사찰이다. 지금은 당간지주 하나만 남겨 놓고 자취를 감추고 말았다. 당간지주 하나는 일제 때 잘라가고 지주 하나만 남아 있다.

소태면 오양리의 청계산 중턱에는 청룡사지가 있다. 청룡사는 보조국사가 주석했던 사찰이다. 지맥의 등성이에 보각국사정혜원융탑이 있다. 신명을 가진 예술인의 정교한 솜씨다. 탑의 높이 2.6미터다. 탑 뒤쪽에는 탑비가 서 있다. 보각국사의 문인인 희달선사가 1394년에 왕명을 받고 세운 비다. 사자석등은 기묘한 양식이다. 화사석의 화창은 2개뿐이다. 보각국사는 1383년에 국사가 되고 1392년에 청룡사에서 입적했다. 50미터 전방에도 석종형 부도탑이 있다. 산기슭에는 청룡사위전비가 있다. 일종의 송덕비다. 1690년에 세웠다. 청룡사 위쪽의 옛날 황룡사지에는 최근에 지장암이 들어섰다.

동량면 하천리에는 법경대사비가 있다. 943년에 대사를 추모하기 위하여 세운 비다. 비문은 어명으로 최언위가 짓고 구족달이 썼다. 법경대사는 신라와 고려시대의 고승이다. 충주 정토사의 주지로 국사가 되어 941년에 입적했다. 법경은 시호, 탑명은 자등이다. 자등탑은 일제 강점기 때 일인이 약취해 갔다. 비의 높이는 3.15미터다. 고려 초기 석조 미술의 진수다. 안쪽에는 정토사의 유지가 있다. 충주댐으로 하여 정토사의 유구와 법경대사비를 수몰지구에서 이곳으로 옮겨 세웠다.

주덕면 사락리 엄동마을에는 이상급의 묘소와 신도비가 있다. 신도비는 8각형의 이형 비석으로 2.68미터다. 이상급의 호는 습재, 시호는 충강, 본향은 성주다. 병자호란 때 인조를 호종했다. 묘소는 모퉁이에 있다. 같은 마을에 명덕사와 경녕군 묘소가 있다. 명덕사는 경녕군의 사당이다. 경녕군은 태종의 왕자 이비다. 경녕군이 타계하자 삼한공으로 추증하고 제간이란 시호가 내려졌다. 묘소는 산기슭에 있다.

제공자의 주소와 성명
주소: 충청북도 충주시 봉방동 58-2번지
성명: 김원동金元東, 58세, 상업

(상여를 들어 올리면서)
요령: 땡그랑 땡그랑 땡그랑 땡그랑

앞소리: ----------(요령을 계속 울린다)

뒷소리: ------------

요령: 땡그랑 땡그랑 땡그랑 땡그랑

앞소리: 어허이 어허 북망산이 머다더니 저 건너 안산이 북망이네

뒷소리: 어허이 어허

요령: 땡그랑 땡그랑 땡그랑 땡그랑

앞소리: 이제 가면 언제 와요 오시는 날이나 일러주오

뒷소리: 어허이 어허

요령: 땡그랑 땡그랑 땡그랑 땡그랑

앞소리: 인간 세상을 떠나는 것은 우리가 모두 다 일반이로다

뒷소리: 어허이 어허

요령: 땡그랑 땡그랑 땡그랑 땡그랑

앞소리: 뒷동산에 고목나무 꽃이 피면 오실란가

뒷소리: 어허이 어허

요령: 땡그랑 땡그랑 땡그랑 땡그랑

앞소리: 높떨어진 상상봉이 평지가 되면 오실라요

뒷소리: 어허이 어허

요령: 땡그랑 땡그랑 땡그랑 땡그랑

앞소리: 일락서산에 해 떨어지고 월출동령에 달 돌아오네

뒷소리: 어허이 어허

(상여를 메고 떠나면서)

요령: 땡그랑 땡그랑 땡그랑 땡그랑

앞소리: 삼천갑자 동방삭은 삼천갑자를 살았는데

뒷소리: 어허이 어허

요령: 땡그랑 땡그랑 땡그랑 땡그랑

앞소리: 한 백년을 못 다 살고 황천길이 웬 말인가

뒷소리: 어허이 어허

요령: 땡그랑 땡그랑 땡그랑 땡그랑

앞소리: 나 간다고 서러말고 부디부디 잘 살아라

뒷소리: 어허이 어허

요령: 땡그랑 땡그랑 땡그랑 땡그랑

앞소리: 세월아 네월아 가지를 마라 아까운 청춘이 다 늙는다

뒷소리: 어허이 어허

요령: 땡그랑 땡그랑 땡그랑 땡그랑

앞소리: 명사십리 해당화야 꽃이 진다고 서러마라

뒷소리: 어허이 어허

요령: 땡그랑 땡그랑 땡그랑 땡그랑
앞소리: 명년 삼월 봄이 되면 네 꽃은 다시 피련마는
뒷소리: 어허이 어허

요령: 땡그랑 땡그랑 땡그랑 땡그랑
앞소리: 인생 한 번 죽어지면 영영 다시 못 오느니라
뒷소리: 어허이 어허

요령: 땡그랑 땡그랑 땡그랑 땡그랑
앞소리: 춘초는 연년록인디 왕손은 귀불귀로다
뒷소리: 어허이 어허

요령: 땡그랑 땡그랑 땡그랑 땡그랑
앞소리: 남문을 열고 바루를 치니 계명산천에 해 밝아 온다
뒷소리: 어허이 어허

요령: 땡그랑 땡그랑 땡그랑 땡그랑
앞소리: 가세 가세 어서 가세 하관시간 늦어지네
뒷소리: 어허이 어허

요령: 땡그랑 땡그랑 땡그랑 땡그랑
앞소리: 오늘날은 여기서 놀면 내일 날은 어디서 노나
뒷소리: 어허이 어허

(달구지를 하면서)

요령: 땡그랑 땡그랑 땡그랑 땡그랑

앞소리: 에헤 돌고 이 댁 분묘 바라보니 명당일시 분명하다

뒷소리: 에헤 돌고

요령: 땡그랑 땡그랑 땡그랑 땡그랑

앞소리: 자손봉이 미쳤으니 자손 창성할 것이요

뒷소리: 에헤 돌고

요령: 땡그랑 땡그랑 땡그랑 땡그랑

앞소리: 노적봉이 비쳤으니 거부장자 날 자리요

뒷소리: 에헤 돌고

요령: 땡그랑 땡그랑 땡그랑 땡그랑

앞소리: 문필봉이 솟았으니 천하문장 날 자리요

뒷소리: 에헤 돌고

요령: 땡그랑 땡그랑 땡그랑 땡그랑

앞소리: 고깔봉이 비쳤으니 천세만세 살 자리라

뒷소리: 에헤 돌고

요령: 땡그랑 땡그랑 땡그랑 땡그랑

앞소리: 여보시오 역군님네 가만 가만 다궈주소

뒷소리: 에헤 돌고

※ 1991년 5월 12일 하오 3시. 여러 차례 전화연락을 해서 가까스로 만날 수 있었다. 때마침 비가 내려 장소가 마땅치 않아 다방으로 갔다. 분명 소문을 듣고 찾아갔지만 그는 출상풍습과 뒷소리 등은 제공하면서도 끝내 가사는 겸양했다. 그래서 위 만가는 기본적인 것만을 골라서 필자가 구성한 것이다.

제공자의 주소와 성명
주소: 충청북도 중원군 주덕면 제내리 308번지
성명: 이준영李駿榮, 79세, 농업

(내돋움을 하면서)

요령: 땡그랑 땡그랑 땡그랑 땡그랑

앞소리: 남호 남호 나무아미타불

뒷소리: 남호 남호 나무아미타불

요령: 땡그랑 땡그랑 땡그랑 땡그랑

앞소리: 요보시오 두건님네 이내 말을 들어보소

뒷소리: 남호 남호 나무아미타불

요령: 땡그랑 땡그랑 땡그랑 땡그랑

앞소리: 이 세상에 나온 사람 뉘 덕으로 나왔는가

뒷소리: 남호 남호 나무아미타불

요령: 땡그랑 땡그랑 땡그랑 땡그랑

앞소리: 석가여래 공덕으로 아버님 전 뼈를 빌고

뒷소리: 남호 남호 나무아미타불

요령: 땡그랑 땡그랑 땡그랑 땡그랑

앞소리: 어머님 전 살을 빌고 칠성님 전 명을 빌고

뒷소리: 남호 남호 나무아미타불

요령: 땡그랑 땡그랑 땡그랑 땡그랑

앞소리: 제석님 전 복을 빌어 이 세상에 태어나니

뒷소리: 남호 남호 나무아미타불

(상여를 들어 올리면서)

요령: 땡그랑 땡그랑 땡그랑 땡그랑

앞소리: ----------(요령을 계속 울린다)

뒷소리: ------------

요령: 땡그랑 땡그랑 땡그랑 땡그랑

앞소리: 오호 오하 명정공포 앞세우고 천리 강산 떠나가네

뒷소리: 오호 오하

요령: 땡그랑 땡그랑 땡그랑 땡그랑

앞소리: 장생불사 하렸더니 황천길로 나는 가네

뒷소리: 오호 오하

요령: 땡그랑 땡그랑 땡그랑 땡그랑

앞소리: 산천초목 젊어만 가고 우리 인생 늙어만 가네

뒷소리: 오호 오하

요령: 땡그랑 땡그랑 땡그랑 땡그랑

앞소리: 이제 가면 언지나 와요 오시는 날이나 일러주오

뒷소리: 오호 오하

요령: 땡그랑 땡그랑 땡그랑 땡그랑

앞소리: 낙화유수 꽃과 풀이 다시나 피면 오실라요

뒷소리: 오호 오하

(상여를 메고 떠나면서)

요령: 땡그랑 땡그랑 땡그랑 땡그랑

앞소리: 삼각산아 잘 있거라 한강수야 다시 보자

뒷소리: 오호 오하

요령: 땡그랑 땡그랑 땡그랑 땡그랑

앞소리: 고래 역대 영웅들은 사적이나 있건마는

뒷소리: 오호 오하

요령: 땡그랑 땡그랑 땡그랑 땡그랑

앞소리: 우리같은 초로인생 한 번 가면 그만일세

뒷소리: 오호 오하

요령: 땡그랑 땡그랑 땡그랑 땡그랑

앞소리: 창힐이 글자 낼 제 가증하다 늙을 노 자

뒷소리: 오호 오하

요령: 땡그랑 땡그랑 땡그랑 땡그랑

앞소리: 진시황 분서 시에 타지도 않고 남아 있어

요령: 땡그랑 땡그랑 땡그랑 땡그랑

앞소리: 꽃같이 곱던 얼굴 검버섯이 웬 일이며

뒷소리: 오호 오하

요령: 땡그랑 땡그랑 땡그랑 땡그랑

앞소리: 옥같이 희던 살이 광대등걸 되었구나

뒷소리: 오호 오하

요령: 땡그랑 땡그랑 땡그랑 땡그랑

앞소리: 샛별같이 밝던 눈이 반 장님이 되었어라

뒷소리: 오호 오하

(발걸음을 재촉하면서)

요령: 땡그랑 땡그랑 땡그랑 땡그랑

앞소리: 앞산이 가까워 오고 뒷산은 멀어가네

뒷소리: 오호 오하

요령: 땡그랑 땡그랑 땡그랑 땡그랑

앞소리: 가세 가세 어서 가게 하관시간 늦어가네

뒷소리: 오호 오하

요령: 땡그랑 땡그랑 땡그랑 땡그랑

앞소리: 달 떠온다 달 떠온다 동해동천에 달 떠온다

뒷소리: 오호 오하

요령: 땡그랑 땡그랑 땡그랑 땡그랑

앞소리: 각진 장판 어따 두고 잔솔밭을 찾아간가

뒷소리: 오호 오하

(달구지를 하면서)

요령: 땡그랑 땡그랑 땡그랑 땡그랑

앞소리: 에헤 달고 어와 세상 인생들아 수덕적선이 명당이다

뒷소리: 에헤 달고

요령: 땡그랑 땡그랑 땡그랑 땡그랑
앞소리: 니모 반듯 장판방에 화초야 병풍을 둘러 처라
뒷소리: 에헤 달고

요령: 땡그랑 땡그랑 땡그랑 땡그랑
앞소리: 산 너메는 산꽃 피고 재 너머는 재꽃 핀다
뒷소리: 에헤 달고

요령: 땡그랑 땡그랑 땡그랑 땡그랑
앞소리: 춤 나온다 춤 나온다 굿거리장단에 춤 나온다
뒷소리: 에헤 달고

※ 1992년 4월 29일 12시. 주덕면에는 경로당이 두 곳이 있다. 한 경로당에는 노인들이 대부분이었다. 그 중에 이 씨가 회심곡을 할 줄 안다. 전문가가 아니어선지 다소 서툴렀다. 그러나 격식은 틀리지 않아 그대로 채록했다.

가금면편 可金面篇

제공자의 주소와 성명

주소: 충청북도 중원군 가금면 누암리 칠곡사

성명: 황완세黃完世, 70세, 주지스님

(상여를 들어 올리면서)

요령: 땡그랑 땡그랑 땡그랑 땡그랑

앞소리: ----------(요령을 계속 울린다)

뒷소리: -------------

요령: 땡그랑 땡그랑 땡그랑 땡그랑

앞소리: 어허 허하 에헤이 너호

뒷소리: 어허 허하 에헤이 너호

요령: 땡그랑 땡그랑 땡그랑 땡그랑

앞소리: 이제 가면 언제 오나 다시 오기 어려워라

뒷소리: 어허 허하 에헤이 너호

요령: 땡그랑 땡그랑 땡그랑 땡그랑

앞소리: 해당화야 해당화야 명사십리 해당화야

뒷소리: 어허 허하 에헤이 너호

요령: 땡그랑 땡그랑 땡그랑 땡그랑

앞소리: 네 꽃 진다 서러마라 명년 삼월 봄이 되면

뒷소리: 어허 허하 에헤이 너호

요령: 땡그랑 땡그랑 땡그랑 땡그랑

앞소리: 줄기줄기 잎이 되고 마디마디 꽃이 피나

뒷소리: 어허 허하 에헤이 너호

요령: 땡그랑 땡그랑 땡그랑 땡그랑

앞소리: 초로같은 우리 인생 죽어지면 허사로다

뒷소리: 어허 허하 에헤이 너호

(상여를 메고 떠나면서)

요령: 땡그랑 땡그랑 땡그랑 땡그랑

앞소리: 이 소리가 끝나거든 왼발부터 걸어가소

뒷소리: 어허 허하 에헤이 너호

요령: 땡그랑 땡그랑 땡그랑 땡그랑

앞소리: 영결종천 하였으니 가실 곳은 유택이라

뒷소리: 어허 허하 에헤이 너호

요령: 땡그랑 땡그랑 땡그랑 땡그랑

앞소리: 불쌍한 것 인생이요 가련한 것 저 망자라

뒷소리: 어허 허하 에헤이 너호

요령: 땡그랑 땡그랑 땡그랑 땡그랑

앞소리: 만승천자 진시황은 불사약을 구하려고

뒷소리: 어허 허하 에헤이 너호

요령: 땡그랑 땡그랑 땡그랑 땡그랑

앞소리: 동남동녀 오백 인을 삼신산으로 보냈더니

뒷소리: 어허 허하 에헤이 너호

요령: 땡그랑 땡그랑 땡그랑 땡그랑

앞소리: 불사약이 아니 와서 여산추초 묻혀 있고

뒷소리: 어허 허하 에헤이 너호

요령: 땡그랑 땡그랑 땡그랑 땡그랑

앞소리: 말 잘하는 소진장의 말 못해서 죽었는가

뒷소리: 어허 허하 에헤이 너호

요령: 땡그랑 땡그랑 땡그랑 땡그랑
앞소리: 삼천갑자 동방삭은 술을 못 봐 죽었더냐
뒷소리: 어허 허하 에헤이 너호

요령: 땡그랑 땡그랑 땡그랑 땡그랑
앞소리: 저승길이 멀다더니 대문 밖이 저승일세
뒷소리: 어허 허하 에헤이 너호

요령: 땡그랑 땡그랑 땡그랑 땡그랑
앞소리: 구년지수 오는 비는 저 망자의 눈물이요
뒷소리: 어허 허하 에헤이 너호

요령: 땡그랑 땡그랑 땡그랑 땡그랑
앞소리: 오류동풍 부는 바람 저 망자의 한숨이라
뒷소리: 어허 허하 에헤이 너호

요령: 땡그랑 땡그랑 땡그랑 땡그랑
앞소리: 어이 가랴 어이 가랴 북망산천 어이 가랴
뒷소리: 어허 허하 에헤이 너호

(달구지를 하면서)
요령: 땡그랑 땡그랑 땡그랑 땡그랑
앞소리: 어허 달고 여보시오 상두꾼님 이내 말씀 들어보소
뒷소리: 어허 달고

요령: 땡그랑 땡그랑 땡그랑 땡그랑

앞소리: 이내 소리 작다말고 와르랑 쾅쾅 다져주소

뒷소리: 어허 달고

요령: 땡그랑 땡그랑 땡그랑 땡그랑

앞소리: 먼 데 사람 듣기 좋고 곁에 사람 보기 좋고

뒷소리: 어허 달고

요령: 땡그랑 땡그랑 땡그랑 땡그랑

앞소리: 삼동허리 굽실면서 어깨춤이 나는 듯이

뒷소리: 어허 달고

요령: 땡그랑 땡그랑 땡그랑 땡그랑

앞소리: 와르랑 쾅쾅 다져 주소 와르랑 쾅쾅 다져주소

뒷소리: 어허 달고

요령: 땡그랑 땡그랑 땡그랑 땡그랑

앞소리: 성토제를 준비하소 이 묏 성분 다 되었소

뒷소리: 어허 달고

※ 1991년 5월 10일 하오 2시. 황세완 스님은 칠곡사의 주지 스님이다. 법명은 지월芝月이다. 그는 민속 예술에 조예가 깊어 중원군 민속예술보존회 회장직을 맡고 있다. 그가 능한 것은 회심곡, 노정가, 옥설가를 비롯해서 삼심풀이, 성주풀이와 각종 고사 등의 독경이다. 그가 녹음한 각종 독경 테이프와 그가 편집한 옥설가, 고사 덕담을 기증받았다. 매우 귀중한 자료다. 그는 승속일여僧俗一如, 무불습합巫佛習合을 실행하고 있는 스님이라고 할 수 있다.

662 충청북도편

엄정면편嚴政面篇

제공자의 주소와 성명
주소: 충청북도 중원군 엄정면 원곡리 326번지
성명: 지금동池金童, 73세, 농업

(상여를 들어 올리면서)
요령: 땡그랑 땡그랑 땡그랑 땡그랑
앞소리: ----------(요령을 계속 울린다)
뒷소리: ------------

요령: 땡그랑 땡그랑 땡그랑 땡그랑
앞소리: 오호이 오호 허허 허하 에헤이 호호
뒷소리: 오호이 오호 허허 허하 에헤이 호호

요령: 땡그랑 땡그랑 땡그랑 땡그랑
앞소리: 천지현황 분할 후에 일월영책 되었어라
뒷소리: 오호이 오호 허허 허하 에헤이 호호

요령: 땡그랑 땡그랑 땡그랑 땡그랑
앞소리: 세상에 나온 사람 어느 누구든지 이 길 한 번 가게 되네
뒷소리: 오호이 오호 허허 허하 에헤이 호호

요령: 땡그랑 땡그랑 땡그랑 땡그랑
앞소리: 만물이 번성하니 산천이 개척이라
뒷소리: 오호이 오호 허허 허하 에헤이 호호

요령: 땡그랑 땡그랑 땡그랑 땡그랑

앞소리: 역발산도 쓸데없고 기개세도 하릴없네

뒷소리: 오호이 오호 허허 허하 에헤이 호호

요령: 땡그랑 땡그랑 땡그랑 땡그랑

앞소리: 우헤 우헤 내약하오 우야 우야 어쩔거나

뒷소리: 오호이 오호 허허 허하 에헤이 호호

(상여를 메고 떠나면서)

요령: 땡그랑 땡그랑 땡그랑 땡그랑

앞소리: 이승길은 잠깐이요 저승길은 억만년이라

뒷소리: 오호이 오호 허허 허하 에헤이 호호

요령: 땡그랑 땡그랑 땡그랑 땡그랑

앞소리: 만승천자 한무제도 장생불사 못 하였고

뒷소리: 오호이 오호 허허 허하 에헤이 호호

요령: 땡그랑 땡그랑 땡그랑 땡그랑

앞소리: 역발산 기개세도 오강월야에 흔적이 없네

뒷소리: 오호이 오호 허허 허하 에헤이 호호

요령: 땡그랑 땡그랑 땡그랑 땡그랑

앞소리: 평생에 원하기를 금고를 울리면서

뒷소리: 오호이 오호 허허 허하 에헤이 호호

요령: 땡그랑 땡그랑 땡그랑 땡그랑

앞소리: 초한으로 가 더니 불의에 패망하니

뒷소리: 오호이 오호 허허 허하 에헤이 호호

요령: 땡그랑 땡그랑 땡그랑 땡그랑
앞소리: 낮을 어이 다시 들고 초강사람 어이 볼꼬
뒷소리: 오호이 오호 허허 허하 에헤이 호호

요령: 땡그랑 땡그랑 땡그랑 땡그랑
앞소리: 부운같은 이 세상에 초로같은 우리 인생
뒷소리: 오호이 오호 허허 허하 에헤이 호호

요령: 땡그랑 땡그랑 땡그랑 땡그랑
앞소리: 물 위에 뜬 거품이요 방죽 안의 부평이라
뒷소리: 오호이 오호 허허 허하 에헤이 호호

요령: 땡그랑 땡그랑 땡그랑 땡그랑
앞소리: 공산낙일 찬 바람에 일락황묘가 되었구나
뒷소리: 오호이 오호 허허 허하 에헤이 호호

(발걸음을 재촉하면서)
요령: 땡그랑 땡그랑 땡그랑 땡그랑
앞소리: 오호이 오호이 이 몸 소년의 생탁사가 어제인 듯 하다마는
뒷소리: 오호이 오호이

요령: 땡그랑 땡그랑 땡그랑 땡그랑
앞소리: 동원도리 편시춘은 어이 그리 쉬이 가노
뒷소리: 오호이 오호이

요령: 땡그랑 땡그랑 땡그랑 땡그랑

앞소리: 가는 청춘 못 막았고 오는 백발 막지 못해

뒷소리: 오호이 오호이

요령: 땡그랑 땡그랑 땡그랑 땡그랑

앞소리: 이내 몸이 늙어지니 다시 젊지 못하리라

뒷소리: 오호이 오호이

요령: 땡그랑 땡그랑 땡그랑 땡그랑

앞소리: 얼굴에는 검버섯 끼고 검은 머리는 희어졌네

뒷소리: 오호이 오호이

(달구지를 하면서)

요령: 땡그랑 땡그랑 땡그랑 땡그랑

앞소리: 오호이 달고 소산 대산 왕대산 이 자리가 뉘 자리냐

뒷소리: 오호이 달고

요령: 땡그랑 땡그랑 땡그랑 땡그랑

앞소리: 뒤를 보니 주산이요 앞을 보니 명산대천

뒷소리: 오호이 달고

요령: 땡그랑 땡그랑 땡그랑 땡그랑

앞소리: 좌를 보니 청룡이요 우를 보니 백호로다

뒷소리: 오호이 달고

요령: 땡그랑 땡그랑 땡그랑 땡그랑

앞소리: 대명당에 모셨으니 대대손손 부귀영화

뒷소리: 오호이 달고

요령: 땡그랑 땡그랑 땡그랑 땡그랑
앞소리: 여보시오 상주님네 이 묘 성분이 다 되었소

※ 1991년 5월 16일 오전 11시. 지 씨는 고희가 넘었지만 매우 정정했다. 그는 자칭 아무것도 모르는 농부라고 하였지만 대화를 해 보니 대단한 실력자였다. 그가 즐겨 부르는 만가는 주로 백설가와 초한가를 이용한 것이다. 그리고 그때그때 분위기에 따라 응용하는 실력을 갖고 있었다.

살미면편_{乷味面篇}

제공자의 주소와 성명
주소: 충청북도 중원군 살미면 세성리 11번지
성명: 김성호金成鎬, 55세, 수안보 옥천장

(대돋움을 하면서)
요령: 땡그랑 땡그랑 땡그랑 땡그랑
앞소리: 남호 남호 나무아미타불
뒷소리: 남호 남호 나무아미타불

요령: 땡그랑 땡그랑 땡그랑 땡그랑
앞소리: 북망산이 머다더니 대문 밖이 북망이네
뒷소리: 남호 남호 나무아미타불

요령: 땡그랑 땡그랑 땡그랑 땡그랑

앞소리: 어화 청춘 남녀들아 백발 보고 웃지 마라

뒷소리: 남호 남호 나무아미타불

요령: 땡그랑 땡그랑 땡그랑 땡그랑

앞소리: 덧없이 가는 세월 넨들 아니 늙을소냐

뒷소리: 남호 남호 나무아미타불

요령: 땡그랑 땡그랑 땡그랑 땡그랑

앞소리: 처량하다 상부소리 황천길에 사무치네

뒷소리: 남호 남호 나무아미타불

요령: 땡그랑 땡그랑 땡그랑 땡그랑

앞소리: 불쌍하다 초로인생 안개처럼 사라졌구나

뒷소리: 남호 남호 나무아미타불

(상여를 들어 올리면서)

요령: 땡그랑 땡그랑 땡그랑 땡그랑

앞소리: 우여 우여 우여 우여 우여 (5, 6회)

뒷소리: 우여 우여 우여 우여 우여 (5, 6회)

요령: 땡그랑 땡그랑 땡그랑 땡그랑

앞소리: 어허이 어허이 북망산천이 머다마소 대문 밖이 북망일세

뒷소리: 어허이 어허이

요령: 땡그랑 땡그랑 땡그랑 땡그랑

앞소리: 양주분께 하직을 허고 극락세계로 나는 가네

뒷소리: 어허이 어허이

요령: 땡그랑 땡그랑 땡그랑 땡그랑

앞소리: 극락세계로 들어가서 구품연지 구경 가세

뒷소리: 어허이 어허이

요령: 땡그랑 땡그랑 땡그랑 땡그랑

앞소리: 가네 가네 나는 가네 왔던 길로 돌아가네

뒷소리: 어허이 어허이

(상여를 메고 떠나면서)

요령: 땡그랑 땡그랑 땡그랑 땡그랑

앞소리: 나 간다고 서러워말고 부디부디 잘 살아라

뒷소리: 어허이 어허이

요령: 땡그랑 땡그랑 땡그랑 땡그랑

앞소리: 만고제왕 후비들도 영영 이 길 가고마네

뒷소리: 어허이 어허이

요령: 땡그랑 땡그랑 땡그랑 땡그랑

앞소리: 이 산 저 산 피는 꽃은 봄이 오면 다시 피나

뒷소리: 어허이 어허이

요령: 땡그랑 땡그랑 땡그랑 땡그랑

앞소리: 이 골 저 골 장류수는 한 번 가면 다시 올까

뒷소리: 어허이 어허이

요령: 땡그랑 땡그랑 땡그랑 땡그랑

앞소리: 인생도 물과 같아서 한 번 가면 못 온다네

뒷소리: 어허이 어허이

요령: 땡그랑 땡그랑 땡그랑 땡그랑
앞소리: 공산야월 두견조는 날과 같은 한일런가
뒷소리: 어허이 어허이

요령: 땡그랑 땡그랑 땡그랑 땡그랑
앞소리: 저 봉 너머 떴던 구름 종적조차 볼 수 없네
뒷소리: 어허이 어허이

요령: 땡그랑 땡그랑 땡그랑 땡그랑
앞소리: 부귀영화 받던 복락 오늘날로 가이없어라
뒷소리: 어허이 어허이

(발걸음을 재촉하면서)
요령: 땡그랑 땡그랑 땡그랑 땡그랑
앞소리: 어허이 어허이 빨리 가자 빨리 가자 한 발 더 떠서 빨리 가자
뒷소리: 어허이 어허이

요령: 땡그랑 땡그랑 땡그랑 땡그랑
앞소리: 실상 없이 살던 몸이 이제 다시 허망하네
뒷소리: 어허이 어허이

요령: 땡그랑 땡그랑 땡그랑 땡그랑
앞소리: 떳장으로 집을 짓고 송죽으로 울을 삼아
뒷소리: 어허이 어허이

요령: 땡그랑 땡그랑 땡그랑 땡그랑

앞소리: 천년유택 들어가서 조용히 잠을 자려네

뒷소리: 어허이 어허이

(달구지를 하면서)

요령: 땡그랑 땡그랑 땡그랑 땡그랑

앞소리: 에헤 돌고 등 맞추고 배 맞추고 코콩코콩 굴러보세

뒷소리: 에헤 돌고

요령: 땡그랑 땡그랑 땡그랑 땡그랑

앞소리: 이 가래가 뉘 가랜가 김서방네 가래로세

뒷소리: 에헤 돌고

요령: 땡그랑 땡그랑 땡그랑 땡그랑

앞소리: 천하명당 어디메뇨 천하명당 여기로다

뒷소리: 에헤 돌고

요령: 땡그랑 땡그랑 땡그랑 땡그랑

앞소리: 산지조종은 곤륜산이요 수지조종은 황하수라

뒷소리: 에헤 돌고

※ 1992년 5월 1일 하오 2시. 살미면 세성리 그의 자택으로 찾아갔더니 그는 수안보 옥
천장에서 근무한다고 했다. 옥천장에서 그를 만나 위 만가를 채록했다. 그는 농사를
걷어치우고 직장 생활을 한다고 했다. 농사는 손해가 나는데 직장 생활을 하니 편해
열배, 스무 배 더 좋다고도 했다. 이 지방도 대돋음 할 때 행여가가 특색이 있다.

제공자의 주소와 성명

주소: 충청북도 중원군 신니면 견학리 학성 390번지

성명: 김순배金順培, 76세, 농업

(대돋움을 하면서)

요령: 땡그랑 땡그랑 땡그랑 땡그랑

앞소리: 나무 나무 나무아비는 타불 또는 미리 미리 미리요 나무아비가 타불

뒷소리: 나무 나무 나무아비는 타불

요령: 땡그랑 땡그랑 땡그랑 땡그랑

앞소리: 시상천지 만물 중에 귀한 것은 사람이요

뒷소리: 나무 나무 나무아비는 타불

요령: 땡그랑 땡그랑 땡그랑 땡그랑

앞소리: 이 세상에 나온 사람 뉘 덕으로 나오셨나

뒷소리: 나무 나무 나무아비는 타불

요령: 땡그랑 땡그랑 땡그랑 땡그랑

앞소리: 하나님에 은덕으로 아버님 전에 뼈를 빌고

뒷소리: 나무 나무 나무아비는 타불

요령: 땡그랑 땡그랑 땡그랑 땡그랑

앞소리: 어머님 전 살을 빌고 칠성님 전에 명을 빌어

뒷소리: 미리 미리 미리요 나무아비가 타불

요령: 땡그랑 땡그랑 땡그랑 땡그랑

앞소리: 제석님에 복을 빌어 인간의 시상을 탄생하니

뒷소리: 미리 미리 미리요 나무아비가 타불

요령: 땡그랑 땡그랑 땡그랑 땡그랑

앞소리: 한두 살에 철을 몰라 부모은공 몰랐다가

뒷소리: 미리 미리 미리요 나무아비가 타불

요령: 땡그랑 땡그랑 땡그랑 땡그랑

앞소리: 이삼십을 허송하니 인간에 백년 닥쳐오네

뒷소리: 미리 미리 미리요 나무아비가 타불

(상여를 들어 올리면서)

요령: 땡그랑 땡그랑 땡그랑 땡그랑

앞소리: ----------(요령을 계속 울린다)

뒷소리: ----------

요령: 땡그랑 땡그랑 땡그랑 땡그랑

앞소리: 에헤 에하 에헤이 어호

뒷소리: 에헤 에하 에헤이 어호

요령: 땡그랑 땡그랑 땡그랑 땡그랑

앞소리: 인제 가면 언제 오나 명년삼월 봄이 되면

뒷소리: 에헤 에하 에헤이 어호

요령: 땡그랑 땡그랑 땡그랑 땡그랑

앞소리: 행화춘풍 불어올 제 다시나 한 번 보러 올까

뒷소리: 에헤 에하 에헤이 어호

요령: 땡그랑 땡그랑 땡그랑 땡그랑
앞소리: 천년 집을 하직하고 만년유택 찾아가네
뒷소리: 에헤 에하 에헤이 어호

요령: 땡그랑 땡그랑 땡그랑 땡그랑
앞소리: 북망산이 머다더니 건넛산의 이름이네
뒷소리: 에헤 에하 에헤이 어호

(상여를 메고 떠나면서)
요령: 땡그랑 땡그랑 땡그랑 땡그랑
앞소리: 저승길이야 머다마소 누구나 한 번씩 갈 수 있네
뒷소리: 에헤 에하 에헤이 어호

요령: 땡그랑 땡그랑 땡그랑 땡그랑
앞소리: 여보시오 손님네들 요내 집을 구경 가세
뒷소리: 에헤 에하 에헤이 어호

요령: 땡그랑 땡그랑 땡그랑 땡그랑
앞소리: 질이사 많건마는 찾어갈 질 따로 있네
뒷소리: 에헤 에하 에헤이 어호

요령: 땡그랑 땡그랑 땡그랑 땡그랑
앞소리: 인간백년 산다한들 잠든 날과 아픈 날과
뒷소리: 에헤 에하 에헤이 어호

요령: 땡그랑 땡그랑 땡그랑 땡그랑

앞소리: 걱정 근심 다 제하니 다만 삼십을 못 사느니

뒷소리: 에헤 에하 에헤이 어호

요령: 땡그랑 땡그랑 땡그랑 땡그랑

앞소리: 귀가 먹고 눈 어두워 구석구석 손꾸락질

뒷소리: 에헤 에하 에헤이 어호

요령: 땡그랑 땡그랑 땡그랑 땡그랑

앞소리: 망녕이라 흉을 보니 원통하고 절통하네

뒷소리: 에헤 에하 에헤이 어호

요령: 땡그랑 땡그랑 땡그랑 땡그랑

앞소리: 어허 여보 젊으신네 노인 보고 흉보지 마라

뒷소리: 에헤 에하 에헤이 어호

요령: 땡그랑 땡그랑 땡그랑 땡그랑

앞소리: 엊그저께 청춘이러니 오늘날에 백발이라

뒷소리: 에헤 에하 에헤이 어호

(발걸음을 재촉하면서)

요령: 땡그랑 땡그랑 땡그랑 땡그랑

앞소리: 어허이 어하 가세 가세 바삐 가세 북망산을 어서나 가세

뒷소리: 어허이 어하

요령: 땡그랑 땡그랑 땡그랑 땡그랑

앞소리: 노세 놀아 젊어서 노세 늙어지면 못 노나니

뒷소리: 어허이 어하

요령: 땡그랑 땡그랑 땡그랑 땡그랑
앞소리: 저 놀던 범나비야 네 꽃이 진다고 서러마라
뒷소리: 어허이 어하

요령: 땡그랑 땡그랑 땡그랑 땡그랑
앞소리: 그 꽃이라 한 번 지면 명년 삼월 봄이 되어
뒷소리: 어허이 어하

요령: 땡그랑 땡그랑 땡그랑 땡그랑
앞소리: 나풀나풀 잎도 덮고 송이송이 꽃송이라
뒷소리: 어허이 어하

(달구지를 하면서)
요령: 땡그랑 땡그랑 땡그랑 땡그랑
앞소리: 에헤 달고 천지현황 생긴 후에
뒷소리: 에헤 달고

요령: 땡그랑 땡그랑 땡그랑 땡그랑
앞소리: 일월영책 되었어라
뒷소리: 에헤 달고

요령: 땡그랑 땡그랑 땡그랑 땡그랑
앞소리: 산천이 개탁 후에
뒷소리: 에헤 달고

요령: 땡그랑 땡그랑 땡그랑 땡그랑

앞소리: 만물이 번성하여

뒷소리: 에헤 달고

요령: 땡그랑 땡그랑 땡그랑 땡그랑

앞소리: 천하부중 되었어라

뒷소리: 에헤 달고

※ 1992년 4월 29일 하오 4시. 김 씨의 명성을 듣고 불원천리 찾아갔다. 그는 시조에서 만가까지 못하는 게 없는 재능을 가진 유명인이다. 벽에 상장이 수도 없이 걸려 있었다. 그는 고희가 훨씬 넘었는데도 젊은이 못지않은 성량을 갖고 있었다. 그는 분명 충청도에서 제1급의 인사라고 할 수 있겠다. 중원 지방의 대돋음 놀이도 매우 귀중한 자료가 아닐 수 없다. 그이 달구지의 노래를 십분의 일도 소개하지 못한 것이 아쉽다.

후기

저자의 말을 따르면, 만가는 '인생의 마지막 길을 향도하는 이정표와 같고 인생 최후의 길을 밝혀 주는 호롱불'과 같다. 또한 만가는 구비 전승으로서의 민중 문학임과 동시에 민속에 속한다. 이런 소중한 전통 문화 유산이 도시화, 현대화가 됨에 사라질 위기에 처해 있다. 이에 대한 계승과 보전이 무엇보다 시급하고 중차대한 문제라고 할 수 있다.

선친 기노을耆老乙의 만가 채록 작업은 이런 위기의식에서 비롯되었다. 시인은 이를 당신에게 부여된 소명으로 알고 필생 작업으로 만가를 채록하기 시작했다. 그 작업은 1983년부터 1992년까지 근 9년간 끈질기게 이루어졌다. 시인은 시·군별로 한 달에 대략 20일 정도 체류하면서 채록했다. 제주도, 호남, 호서, 그리고 경기도 일부까지 기록했다. 그 일차적인 성과로 한국만가집(호남·제주편, 1990년)을 청림출판사에서 출판했다. 청림출판은 한국문화탐구시리즈 일환으로 한국만가집을 발행했다. 한국만가집에는 165편의 소중한 만가가 수록되어 있다. 한국만가집의 출판으로 한국만가가 체계적으로 조사되고 온전히 기록되는 계기가 될 수 있었다. 선친은 이 책의 발행으로 '한국 상여소리 연구의 획기적 업적'이란 평가를 받으며 매스컴의 집중적인 조명을 받았다. 이어 한국도서상도 수상하였다. 시인은 계속하여 호서지방과 경기도 일부까지 만가를 채록했다. 그리고 1993년 숙환으로 별세하기까지 한국만가집(호서편)을 기록·정리했다.

이번에 발행하는 한국만가집(호서편)에는 충청남도·대전직할시편 72편, 충청북도편 49편으로 총 121편이 수록되었다. 전술한 대로 기노을 시인의 원고 그대로 온전히 실었다. 머리말과 일러두기도 한국만가집(호남·제주편)

의 내용 그대로 실었다. 한편 선친은 만가를 채록하면서 옛 사적을 답사한 기록도 남겼다. 선친의 고적기는 제주도, 전라남북도, 충청남북도, 경기도 (일부)의 사찰, 탑, 비, 서원, 산성, 고택, 장승, 묘지 등 사적을 답사한 방대한 기록물이다. 총 77편에 4,500페이지(11포인트 기준)에 이른다. 고적과 만가는 둘이 아닌 하나라는 신념으로 옛 사적을 도보로 답사하여 기록한 것이다. 채록한 만가 음원 파일 역시 55개의 시·군에 걸쳐 채록한 소중한 문화유산이다. 기록물을 보는 것도 중요하지만 만가를 들으면 더욱 실감이 난다고 선친은 말씀하셨다. 고적기와 채록한 만가 음원 파일은 책 출판과 더불어 네이버 블로그를 통해 공개할 예정이다. 고적기와 만가 음원 파일, 점차 사라져 가는 문화유산을 우리 모두 공유하는 것이 선친의 뜻이라고 믿기 때문이다.

만가의 채록은 시인의 필생의 업적으로서만 의미만 있는 것이 아니다. 소중한 국가 문화 예술로 평가받아야 한다. 이런 점을 깊이 생각하지 못하고 이제야 한국만가집(호서편)을 펴내는 것에 죄송한 마음뿐이다.

2015. 4. 29.
기우현 배